VOLUME IV
ORDEM E HISTÓRIA

VOLUME IV
ORDEM E HISTÓRIA

ERIC VOEGELIN

A ERA ECUMÊNICA

Introdução
Michael Franz

Tradução
Edson Bini

Revisão técnica
Marcelo Perine

Edições Loyola

Título original:
Order and History, v. IV – The collected works of Eric Voegelin, v. 17
© 2000 by The Curators of the University of Missouri
University of Missouri Press, Columbia, MO 65201
ISBN 0-8262-1301-4
All rights reserved.

Preparação: Carlos Alberto Bárbaro
Capa: Mauro C. Naxara
Diagramação: So Wai Tam
Revisão: Maurício Balthazar Leal

Edições Loyola Jesuítas
Rua 1822, 341 – Ipiranga
04216-000 São Paulo, SP
T 55 11 3385 8500/8501 • 2063 4275
editorial@loyola.com.br
vendas@loyola.com.br
www.loyola.com.br

Todos os direitos reservados. Nenhuma parte desta obra pode ser reproduzida ou transmitida por qualquer forma e/ou quaisquer meios (eletrônico ou mecânico, incluindo fotocópia e gravação) ou arquivada em qualquer sistema ou banco de dados sem permissão escrita da Editora.

ISBN 978-85-15-03718-6

2ª edição: 2014
© EDIÇÕES LOYOLA, São Paulo, Brasil, 2010

Plano da obra
ORDEM E HISTÓRIA

 I Israel e a revelação
 II O mundo da pólis
 III Platão e Aristóteles
 IV A era ecumênica
 V Em busca da ordem

Sumário

Introdução do editor 9
Agradecimento 43
Sumário analítico 45
Introdução 53

Capítulo 1 Historiogênese 115
Capítulo 2 A era ecumênica 175
Capítulo 3 O processo da história 235
Capítulo 4 Conquista e êxodo 279
Capítulo 5 A visão paulina do Ressuscitado 309
Capítulo 6 O ecúmeno chinês 345
Capítulo 7 Humanidade universal 377

Índice remissivo 417

Introdução do editor

Eric Voegelin é largamente considerado um dos maiores filósofos políticos do século XX, e *A era ecumênica* é a sua mais importante obra isolada. Publicada como o volume IV de *Ordem e história* [5 volumes, 1956-1987][1], *A era ecumênica* apareceu em 1974 após um hiato de dezessete anos sucessivamente à publicação dos volumes II e III. Embora Voegelin tivesse continuado a escrever até o fim de sua vida, *Em busca da ordem*, o quinto e último volume de *Ordem e história*, ficou incompleto por ocasião de sua morte, em janeiro de 1985. *Em busca da ordem* mostra que Voegelin ainda galgava novas alturas como um pensador de 84 anos de idade, mas nem esse delgado volume, nem qualquer uma de suas outras obras pode rivalizar com *A era ecumênica* em termos de profundidade filosófica, alcance teórico ou poder explanatório. *A era ecumênica* destaca-se como uma realização extraordinária, mas deve-se de antemão advertir os leitores de que se trata também de um livro extremamente desafiador, que exige — e não obstante compensa generosamente — anos de estudo meditativo.

De fato, neste momento em que a reeditamos, *A era ecumênica* permanece obra largamente não digerida, que continua a ter implicações explosivas para os vários campos de erudição abordados por suas muitas dimensões. O fato de os estudiosos estarem ainda aprendendo o livro é demonstrado pelas novas inter-

[1] Os volumes I a III foram traduzidos e publicados por Edições Loyola em 2009, e os volumes IV e V, em 2010.

pretações e pelos comentários que prosseguem sendo escritos mais de um quarto de século após sua publicação original. Ainda que essas novas análises secundárias explorem com crescentes aprofundamento e discernimento as riquezas do livro, a adequada apreciação de *A era ecumênica* não constitui um fato consumado, mas um repto para o futuro. Meu objetivo nesta introdução é auxiliar aqueles que possam estar predispostos a assumir esse repto, esclarecendo — ainda que modestamente — a relação do livro com *Ordem e história*, bem como sua estrutura interna e diversos de seus conceitos de grande importância.

Entretanto, reconheço de imediato que o próprio ato de inserir uma introdução neste volume pode parecer um tanto audacioso, porquanto ele já contém uma escrita pelo próprio autor, que se estende por 61 páginas extremamente densas. Todavia, tal empreendimento parecerá um tanto menos audaz ao se reconhecer que o notável capítulo de abertura de Voegelin é na verdade uma introdução não tanto ao livro em si, mas aos novos rumos adotados pelo pensamento de Voegelin por volta de 1974. O fato aparente de Voegelin ter julgado necessário oferecer tal introdução pode ser prontamente compreendido depois de se considerar suas atividades e publicações durante os dezessete anos que separaram a publicação de *A era ecumênica* do aparecimento em 1957 dos volumes II e III de *Ordem e história*. Muito desse tempo foi despendido com ocupações administrativas na Alemanha, onde, em Munique, Voegelin estabelecera um Instituto de Ciência Política, depois de deixar os Estados Unidos e a Universidade do Estado de Louisiana no final da década de 1950[2]. Durante esse período, Voegelin publicou somente dois livros: *Science, politics, and gnosticism*[3] [*Ciência, política e gnosticismo*], um pequeno volume que consistia predominantemente de um ensaio anteriormente publicado e do texto de uma preleção, e *Anamnesis*[4], um livro importantíssimo que, não obstante,

[2] Ver o "Agradecimento" de Voegelin na página 43 deste volume. Daqui por diante, todas as citações que consistem simplesmente em números de páginas e que aparecem depois de *EE* (*era ecumênica*) são referências a este volume. Quanto a um relato sobre as razões de Voegelin para partir rumo à Alemanha, ver suas *Autobiographical Reflections*, ed. Ellis Sandoz (1989; disponível em Columbia, University of Missouri Press, 1999), 91.

[3] Tradução de *Wissenschaft, Politik, und Gnosis* (1959), com um prefácio à edição americana (Chicago, Henry Regnery, 1968), reimpresso em *Modernity without restraint: the political religions, the new science of politics and science, politics and gnosticism*, ed. Manfred Henningsen, Columbia, University of Missouri Press, 2000 (v. 5 de *The collected works of Eric Voegelin* [daqui por diante *CW*]).

[4] Eric VOEGELIN, *Anamnesis:* Zur Theorie der Geschichte und Politik, München, Piper, 1966. A tradução inglesa (parcial) de Gerhart Niemeyer foi publicada, juntamente com um

só apareceu em tradução inglesa em 1978. Voegelin realmente publicou artigos e capítulos de livros durante esse período, alguns deles efetivamente oferecendo indicações de novos rumos[5]. Entretanto, segundo meu cômputo, somente doze dos trinta artigos publicados entre 1957 e 1974 foram escritos em inglês, somando-se a dois outros que apareceram em traduções inglesas a partir de originais em alemão e francês. Assim, leitores da língua inglesa não haviam visto quase nada sob forma de livro que os pudesse preparar para os novos aspectos de *A era ecumênica*, e nenhum dos artigos ou capítulos que a precederam poderia acomodar a discussão extensiva dos novos desdobramentos do pensamento de Voegelin[6]. Essa tarefa necessitava ainda ser empreendida no início da década de 1970 e, consequentemente, teria de ser cumprida dentro da própria *A era ecumênica*.

Voegelin menciona a tarefa de pronto. Na primeira sentença do livro anuncia que *A era ecumênica* "rompe com o programa que desenvolvi para *Ordem e história*". Pode-se bem imaginar que foram ouvidos mais do que uns poucos ofegos ante essa sentença. Muitos dos admiradores de Voegelin sem dúvida abriam aquele livro havia muito esperado antecipando uma realização do programa original; o que encontraram na segunda página foi uma declaração de que o programa original era "insustentável". No resto de sua introdução Voegelin opera no sentido de uma explicação a favor dessa conclusão aplicando sua forma revisada de análise a muitos dos mesmos problemas teóricos que haviam sido tratados nas introduções aos volumes I e II. Não proporciona, contudo, muito que possa ser comparado a uma introdução convencional ao livro como um todo. Não é prefigurado nenhum plano de grande fôlego para o livro, tampouco os capítulos particulares são ao menos abordados — e

novo capítulo 1, Remembrance of things past, como *Anamnesis*, Notre Dame, University of Notre Dame Press, 1978.

[5] Os mais importantes deles, por indicarem novas tendências no pensamento de Voegelin, são Immortality: experience and symbol (1967), Configurations of history (1968), Equivalences of experience and symbolization in history (1970), The Gospel and culture (1971) e On Hegel: a study in sorcery (1971), todos eles publicados relativamente tarde nesse ínterim. Todos estão atualmente disponíveis em *Published Essays, 1966-1985*, ed. Ellis Sandoz, 1990, Columbia, University of Missouri Press, 1999, v. 12 de *CW*.

[6] Assim, até mesmo Gerhart Niemeyer, um amigo que acompanhou o trabalho de Voegelin de perto e com excepcional discernimento por décadas, refletiu em 1976 que "o volume IV, quando finalmente apareceu, deu continuidade à obra inteira ao longo de linhas completamente inesperadas" (NIEMEYER, Eric Voegelin's philosophy and the drama of mankind, *Modern Age* 20 (1976) 28-39, [30]).

muito menos relacionados a uma estrutura unificadora. Além disso, muitos dos novos conceitos que são cruciais à forma revisada de pensar de Voegelin e que distinguem o livro dos volumes I-III simplesmente surgem no decorrer da análise, sem qualquer anúncio ou o suporte de digressões explanatórias[7]. Embora uma introdução mais convencional pudesse ter afastado incompreensões e tornado este livro altamente desafiador de algum modo mais acessível, Voegelin evidentemente teve suas razões para não apresentar uma[8]. Espero, nos comentários que se seguem, suplementar o texto de Voegelin com informações de base que venham a ajudar os leitores — especialmente aqueles que fazem uma primeira incursão em *A era ecumênica* — para um encontro mais frutífero com este grande livro.

[7] Exemplos de termos muito importantes introduzidos dessa maneira incluem *metaxia* (*EE*, 58), *equilíbrio de consciência* (83), *metaléptico* (111) e *egofânico* (103). Mesmo *era ecumênica* só aparece na página 74 e só recebe especificação na 175. É quase certo que essa peculiaridade do livro prejudicou a qualidade da série inicial de revisões.

[8] Só posso especular quanto a quais poderiam ter sido essas razões, porém suspeito acentuadamente que Voegelin estava simplesmente demasiado concentrado na tarefa de ir avante com a revisão do programa para dispensar muita importância ao trabalho de facilitar o caminho para os leitores. Essa suspeita está associada a um aspecto mais amplo do que distingue Voegelin como escritor. Embora eu tivesse expressado a ideia de modo diverso, há um traço de verdade na afirmação do crítico John Angus Campbell quando afirma: "Não penso que Voegelin se importe muito com o que pensa seu leitor" (Eric Voegelin's *Order in history*: a review, *Quarterly Journal of Speech* 68 [1982] 91). Voegelin parece realmente compor seus escritos atribuindo muito maior prioridade à precisão analítica do que à facilidade de acesso. Analogamente, ele parece coerentemente mais concentrado em criar formulações teoricamente sólidas do que argumentativamente persuasivas, e mais inclinado a discordar de leitores capazes visando ao reconhecimento do que a bajulá-los visando ao acordo. Há muitos pontos discordantes em *A era ecumênica* e os leitores deveriam deter-se antes de determinar que são falhas de expressão. Seria também proveitoso aos leitores se levassem em conta uma observação feita por Thomas Hollweck e Paul Caringella: "É discutível se Voegelin era um autor de livros no sentido comumente empregado. Seu método consistia mais propriamente em desenvolver problemas sob a forma de ensaios reflexivos e meditativos; somente quando os problemas podiam ser dispostos em aglomerados significativos é que ele os organizava num livro" (Editor's introduction, *What is history? And other late unpublished writings*, ed. Hollweck, Caringella [1990], Columbia, University of Missouri Press, 1999, XV, v. 28 de *CW*). É realmente num sentido importante que *A era ecumênica* constitui mais propriamente um aglomerado de ensaios significativamente correlatos do que um livro convencional, o que talvez ajude a explicar por que não é aberto por uma introdução convencional.

A era ecumênica e *Ordem e história*

A despeito do prolongado intervalo e das renúncias que se avizinhavam, Voegelin optou por publicar *A era ecumênica* como uma continuação de *Ordem e história*. Disso resulta sermos obrigados a entender este livro à luz do projeto mais amplo do qual ele constitui uma parte. Muito favoravelmente, isso requereria remontarmos o projeto no tempo a partir dos primeiros três volumes e ao seio da *History of political ideas* [*História das ideias políticas*], um projeto iniciado em 1939 do qual *Ordem e história* constitui uma consequência[9]. Há muitas conexões interessantes entre *A era ecumênica* e a *História das ideias políticas*, e apontaremos algumas especialmente instrutivas; a sua investigação completa deve no entanto ser reservada para outra ocasião[10]. O que é para nós aqui sumamente crucial é investigar os sentidos em que *A era ecumênica* rompeu com os volumes I-III de *Ordem e história*, bem como os sentidos em que manteve continuidade com eles.

Essas duas tarefas interpretativas são igualmente importantes e igualmente desafiadoras. Por um lado, é claro que *A era ecumênica* marca uma importante renúncia, como é atestado pelas referências de Voegelin a uma "ruptura" com um programa que foi "abandonado" porque sua concepção se revelava "insustentável"[11]. Por outro, é igualmente claro que muito do fundamento teórico dos volumes I-III retém validade mesmo da nova perspectiva de *A era*

[9] A *History* achava-se em grande parte inédita por ocasião da morte de Voegelin, mas atualmente se encontra disponível nos volumes 19-26 de *CW*. Para uma minuciosa explicação do trabalho de Voegelin com respeito à *History* e sua transformação em *Ordem e história*, ver Thomas Hollweck, Ellis Sandoz, General introduction to the series, in *History of political ideas*. I.- Hellenism, Rome and Early Christiannity, serie ed. Ellis Sandoz, Columbia, University of Missouri Press, 1997-1999; v. I, ed. Athanasios Moulakis, Columbia, University of Missouri Press, 1997, 1-47, v. 19 de *CW*.

[10] Uma análise verdadeiramente abrangente de *A era ecumênica* requereria também um estudo das formas nas quais *Em busca da ordem* representa um estágio final de desenvolvimento e abandono dentro de *Ordem e história*. Que eu saiba, essa tarefa não fora empreendida até 2000, mas igualmente nos levaria muito longe do ponto de vista de nossos propósitos em pauta. De qualquer modo, no que respeita a uma proveitosa avaliação da "ruptura" de *A era ecumênica* com o programa de *Ordem e história* tal como aparece da perspectiva de *Em busca da ordem*, ver Gerhart Niemeyer, The fulness of the quest, in Stephen A. McKnight (ed.), *Eric Voegelin's search for order in history*, ed. ampl., Lanham (Md.), University Press of America, 1987, 196-215, esp. 209-211.

[11] Esses termos são citados, na ordem, de *EE* 53, 113 e 54. Tais afirmações suscitam a questão de se Voegelin teria feito uma íntegra ruptura com *Ordem e história* se termos como esses fossem realmente justificados; nos ocuparemos dessa questão no encerramento desta seção.

ecumênica — tanto, de fato, que é necessário questionar o que Voegelin queria dizer com termos como *abandonou*. Como será demonstrado pelas páginas de abertura da introdução de Voegelin, ele afirma que não havia nada que "estivesse errado com o princípio do estudo" como fora inicialmente concebido. Também afirma que "o programa possuía um sólido núcleo" e que "as análises contidas nos primeiros três volumes permaneciam válidas até o ponto por elas alcançado"[12].

Não é fácil posicionar corretamente essas afirmações, e alguns dos primeiros críticos de *A era ecumênica* não ficaram grandemente impressionados com a clareza da própria avaliação de Voegelin da mudança em seu trabalho. Por exemplo, Bruce Douglass, num extenso ensaio sobre o livro, afirma que "a concepção de Voegelin da magnitude da mudança é, segundo penso, ambígua", e que sua "explicação da ruptura no programa de *Ordem e história* se limita realmente a ajustar a confusão relativa ao que ocorreu"[13]. Não creio ser essa crítica justificada, embora ao mesmo tempo não a julgue particularmente censurável, visto que a explicação de Voegelin está longe de ser tão clara quanto poderia ser. No seu trabalho em *A era ecumênica* e nos anos sucessivos, Voegelin mostrou muito mais interesse em impulsionar seu programa de pesquisa do que em pôr em ordem seu *magnum opus*. Dificilmente podemos censurar Voegelin por essa conduta, que na verdade é absolutamente admirável para um estudioso na oitava década de sua vida. Entretanto, a literatura secundária em *A era ecumênica* permanece padecendo de uma considerável confusão no que se refere à "ruptura" e ao "abandono" da concepção pretensamente "insustentável" de *Ordem e história*.

Acredito que uma compreensão precisa do que Voegelin desejava abandonar, revisar ou reter dos volumes I-III de *Ordem e história* somente é possível se desenredarmos três elementos distintos:

(I) o programa de publicação, que ele abandona;
(II) a concepção analítica, que ele revisa;
(III) o princípio fundamental, que ele retém.

Embora não vá ser possível tratar esses elementos como problemas completamente separados, em favor da clareza me ocuparei deles sequencialmente.

[12] *EE*, 54.
[13] Bruce DOUGLASS, The break in Voegelin's program, *Political Science Reviewer* 7 (1977) 2, 4.

I

Voegelin abre *A era ecumênica* anunciando na primeira sentença uma ruptura "com o programa que desenvolvi para *Ordem e história* no prefácio ao volume I da série". Evoca então o programa a título de um prefácio de sua explicação da natureza e causa da ruptura:

> A sentença de abertura do prefácio [do volume I] formulou o princípio que deveria orientar os projetados seis volumes do estudo: "A ordem da história surge da história da ordem". A história era concebida como um processo de discernimento crescentemente diferenciado da ordem do ser na qual o ser humano tem participação mediante sua existência. Tal ordem, como discernível no processo, incluindo digressões e regressões a partir da diferenciação crescente, emergiria se os principais tipos de existência humana na sociedade e os correspondentes simbolismos da ordem fossem apresentados em sua sucessão histórica.

Acatando a afirmação do princípio, enumerei então os tipos de ordem a ser cobertos pelo estudo, que eram os seguintes:

(1) As organizações imperiais do Antigo Oriente Próximo e sua existência sob a forma do mito cosmológico;

(2) A forma revelatória de existência na história, desenvolvida por Moisés e os profetas do Povo Escolhido;

(3) A pólis e o mito helênico, e o desenvolvimento da filosofia como o simbolismo da ordem;

(4) Os impérios multicivilizacionais desde Alexandre e o surgimento do cristianismo;

(5) O Estado nacional moderno e o surgimento do moderno gnosticismo como a forma simbólica da ordem.

Como Voegelin prossegue explicando, os três primeiros desses tipos foram tratados nos volumes I-III, enquanto os dois tipos restantes eram inicialmente para ser tratados em três volumes adicionais.

Na sua explicação de por que o estudo não pôde alcançar a conclusão para ele projetada, Voegelin observa que "as estruturas que surgiram das ordens históricas e sua simbolização se revelaram mais complicadas do que eu antecipara"[14]. Com isso, Voegelin *não* quer dizer que as estruturas e sua simbolização se revelaram demasiado complicadas para ser entendidas. Em vez disso, ele quer dizer que eram demasiado complicadas para receber um adequado tratamento dentro dos três volumes inicialmente designados para a série (ou, diante da situação, mesmo numa série significativamente ampliada

[14] *EE*, 54.

caso fosse conduzida da forma original). Isso é sugerido na conclusão da "Introdução" de Voegelin quando ele reflete que a razão "mais convincente" por que "o projeto de *Ordem e história* tal como originalmente concebido tinha que ser abandonado" "está na gama de problemas inter-relacionados que teve que ser coberta e na magnitude que fora alcançada pela análise"[15]. Essa análise do problema é anunciada ainda mais explicitamente numa conversação registrada em fita de 1973:

> Aquele plano, contudo, se revelou irrealizável. Partes consideráveis dele estavam de fato escritas, mas o trabalho fracassaria devido à questão do volume. Sempre incorri no problema de que para alcançar formulações teóricas tinha primeiramente que apresentar os materiais nos quais as formulações teóricas eram baseadas como um resultado analítico. Se eu fosse avante com o programa, a continuação dos primeiros três volumes não teria sido mais três volumes como planejado, mas talvez mais seis ou sete. O público em geral não estava familiarizado com as fontes que conduziram a certos discernimentos teóricos, de modo que estes não podiam ser apresentados sem as fontes[16].

A "questão do volume" explica parte — mas apenas uma parte — da ruptura que separa *A era ecumênica* do programa original de *Ordem e história*. Explica, particularmente, a ruptura com o plano de publicação de três volumes adicionais para tratar dos dois tipos restantes de ordem (nomeadamente, impérios multicivilizacionais e o Estado nacional moderno). Entretanto, ao romper com esse plano de publicação original, Voegelin não está renunciando ao princípio que "governava" esse plano original, nomeadamente o de que "a ordem da história surge da história da ordem". Voegelin, como veremos a todo momento, retém explicitamente esse princípio. Todavia, ao fazê-lo ele revisa substancialmente as suas duas metades, isto é, revisa seu entendimento de como a história da ordem tem que ser analisada e altera sua concepção da história baseado nessa análise revisada.

II

Contemplando a estrutura de *A era ecumênica* em sua inteireza, podemos dizer que sua introdução explica por que Voegelin revisa sua abordagem analítica da história e que os capítulos seguintes oferecem estudos dessa aborda-

[15] *EE*, 113.
[16] VOEGELIN, *Autobiographical Reflections*, 81.

gem em ação. Embora a Introdução não apresente um prólogo convencional ao livro, seu objetivo real é anunciado em sua seção conclusiva: "A introdução introduziu a si mesma como a forma que uma filosofia da história tem que assumir na presente situação histórica"[17]. Essa forma se revela substancialmente diferente daquela que envolveu de baixo para cima os primeiros três volumes de *Ordem e história*. Na forma anterior, "a história era concebida como um processo de discernimento crescentemente diferenciado da ordem do ser". Essa ordem do ser, na qual o ser humano "tem participação mediante sua existência", é uma "comunidade primordial" com uma "estrutura quaternária" incluindo "Deus e seres humanos, mundo e sociedade". Pensou-se a participação do ser humano nessa comunidade "mediante sua existência" como consistindo na tarefa de criar uma ordem social, sob dadas condições concretas, que dotará o fato da existência humana "de significado em termos de fins divinos e humanos"[18]. Dentro da comunidade primordial, Deus cria o mundo e o ser humano, mas o ser humano cria a sociedade, e ao fazê-lo constrói

> todo um pequeno mundo, um *cosmion*, iluminado por um significado originado do interior pelos seres humanos que continuamente o criam e sustentam como a forma e condição de sua autorrealização. É iluminado por um elaborado simbolismo, em vários graus de compacidade e diferenciação — a partir do rito, por meio do mito, até a teoria —, e esse simbolismo o ilumina com significado na medida em que os símbolos produzem a estrutura interna de tal *cosmion*, as relações entre seus membros e grupos de membros, bem como sua existência como um todo, transparente para o mistério da existência humana[19].

Voegelin concebera a história como um processo de discernimento crescentemente diferenciado da ordem do ser, conquistado pelos seres humanos à medida que criam sociedades (ou "tipos de existência") como análogos cósmicos e desenvolvem simbolismos cada vez mais diferenciados para associar a ordem de suas criações de sociedade à ordem do ser. E, se isso era *história* na concepção original de Voegelin, a *ordem da história* era para ser discernida traçando-se a sucessão histórica de "tipos de existência" e a sucessão de simbolismos correspondentes que articulam as ordens neles investidas. Com base nessas formulações podemos entender claramente a densa, porém muito pre-

[17] *EE*, 113.
[18] Para as citações anteriores, ver *EE*, 53; *Ordem e história*, I, 11.
[19] *The new science of politics: an introduction*, 1952; reimpr.: Chicago, University of Chicago Press, 1987; em *CW* 5, 109.

cisa articulação de Voegelin da concepção original de *Ordem e história* na primeira página de *A era ecumênica*:

> A história era concebida como um processo de discernimento crescentemente diferenciado da ordem do ser na qual o ser humano tem participação mediante sua existência. Tal ordem, como discernível no processo, incluindo digressões e regressões a partir da diferenciação crescente, emergiria se os principais tipos de existência humana na sociedade e os correspondentes simbolismos da ordem fossem apresentados em sua sucessão histórica.

É essa portanto a concepção analítica da história da ordem que Voegelin revisa em *A era ecumênica*.

Voegelin especifica dois desenvolvimentos que provocaram a revisão. Primeiramente, os cinco tipos de ordem e simbolização[20] eram insuficientes para subsumir a variedade mais extensa que realmente manifestaram eles próprios na contínua pesquisa histórica realizada depois de 1957 (pelo próprio Voegelin e por outros estudiosos). Em segundo lugar, e mais decisivamente, a "sucessão" histórica que era para permitir o surgimento da ordem do processo inteiro não perdurou sob a pressão de duas novas descobertas: que a grande variedade de tipos empíricos de ordem não podia ser alinhada numa sequência temporal inteligível com um "curso" histórico e que uma simbolização de ordem ("historiogênese") constituía realmente uma constante histórica que vicia graças à sua própria constância qualquer noção de "sucessão".

O primeiro desses desenvolvimentos pode ser tratado com absoluta prontidão. No quesito prático, Voegelin se voltou contra a "questão do volume" que rompeu o plano de publicação dado ter ele admitido tipos de ordem e simbolização que ou precediam seus cinco originais ou não podiam ser neles subsumidos. Como ele reflete em *A era ecumênica*, "à medida que meu conhecimento dos materiais aumentava, a lista original de cinco tipos de ordem e simbolização revelou-se lamentavelmente limitada; então, quando a base empírica sobre a qual o estudo tinha que se apoiar foi ampliada de modo a se conformar ao estado das ciências históricas, o manuscrito inchou até um tamanho que facilmente teria ocupado mais seis volumes impressos"[21]. Entretanto, mesmo que Voegelin houvesse conseguido manter o plano original ampliando o número dos volumes que tratavam dos dois tipos restantes de ordem

[20] São eles organizações imperiais e mito cosmológico, existência revelatória e profecia, pólis e mito, impérios multicivilizacionais e cristianismo, e Estado nacional moderno e gnosticismo.
[21] *EE*, 54.

e simbolização, os novos desenvolvimentos também produziram o efeito de solapar os volumes I-III. Como ele explica em *Reflexões autobiográficas*:

> Muitas das suposições teóricas das quais parti quando comecei a escrever *Ordem e história* tornaram-se obsoletas devido a esse rápido desenvolvimento das ciências históricas, especialmente nos campos de pré-história e arqueologia. Quando escrevi o primeiro volume de *Ordem e história*, meu horizonte estava ainda limitado pelos impérios do Oriente Próximo. Identifiquei o simbolismo cosmológico que ali descobri com o simbolismo imperial da Mesopotâmia e do Egito. Com base na nova ampliação de nosso conhecimento pré-histórico e arqueológico, posso atualmente dizer que praticamente todos os símbolos que aparecem no antigo Oriente Próximo possuem uma pré-história que alcança o neolítico, remontando ao paleolítico, por um período de cerca de vinte milênios antes dos impérios do Oriente Próximo[22].

Assim, novos desenvolvimentos no flanco dos materiais históricos teriam determinado não só uma ampliação da série, de *Platão e Aristóteles* para frente, mas também uma remodelação dos volumes existentes, especialmente *Israel e a revelação*. Isso teria sido necessário para permitir a apresentação e também a nova teorização dos materiais históricos pré-mosaicos, uma vez que simbolismos cosmológicos não podem mais ser considerados pertencentes todos a uma única peça:

> Surgiu o novo problema de desembaraçar o problema geral do simbolismo cosmológico de sua variação específica, imperial; os simbolismos cosmológicos no nível tribal, de volta à Idade da Pedra, têm que ser analisados; e então a *differentia specifica*, introduzida pela fundação de impérios, como, por exemplo, no Egito, tem que ser considerada. Reuni os materiais para esse fim e espero publicar minhas descobertas algum dia[23].

O Voegelin exibido nessa passagem está caracteristicamente aberto às novas descobertas, a despeito do fato de elas minarem seu *magnum opus*. Um dos seus traços mais distintivos e admiráveis como pensador (traço que tem em comum com os maiores cientistas naturais e que o faz se destacar relativamente a todos os ideólogos construtores de sistemas) é uma receptividade genuinamente entusiástica a anomalias — mesmo quando perturbam suas estruturas existentes. Ele não mostra inclinação para minimizar as novas descobertas ou enquadrá-las à força nas categorias desenvolvidas nos primeiros volumes de *Ordem e história*; pelo contrário, ele vislumbra uma nova oportunidade de descoberta e esclarecimento.

[22] VOEGELIN, *Autobiographical Reflections*, 82.
[23] Ibid. Voegelin não pôde concretizar suas esperanças de publicação relativamente a essas descobertas.

Isso não ocorre menos quando Voegelin topa com as anomalias mais decisivas: tipos empíricos de ordem que resistem ao alinhamento no "curso" histórico projetado nos primeiros volumes e a descoberta de uma particular simbolização de ordem que, devido à sua persistente presença ao longo de "períodos" históricos, corta por baixo a "sucessão" de tipos aos quais cabia formar esse "curso". Voegelin observa que sua "concepção original era insustentável porque não considerara apropriadamente as importantes linhas de significado na história que não fluíam ao longo de linhas de tempo. [...] Houve, por exemplo, o padrão de corte oblíquo das irrupções espirituais que, no primeiro milênio a.C., ocorreram paralelas no tempo em diversas sociedades, de outro modo desconexas, da Hélade à China"[24]. Voegelin reflete:

> Eu estava muito ciente do problema quando escrevi os volumes anteriores, visto que as diferenciações israelitas e helênicas de consciência, fluindo paralelas no tempo como fluíam, definitivamente não podiam ser conduzidas numa só linha única de avanço diferenciador, significativo, na história. Na verdade, refleti minuciosamente sobre essa questão na introdução de *O mundo da pólis*. [...] A análise posterior, contudo, demonstrou que tais reflexões eram deficientes em vários aspectos: não penetraram no âmago da questão, no fato bruto de estruturas significativas que resistem ao arranjo numa linha de tempo, e tampouco penetraram na força experimental que motiva a construção de tais linhas ainda que sejam incompatíveis com a evidência empírica; tampouco se familiarizaram suficientemente com os dispositivos engenhosos de ordenamento de fatos desregrados numa linha fictícia, de modo que veiculassem o significado escatológico daquela outra linha que flui do tempo para a eternidade[25].

Embora Voegelin não haja adentrado totalmente no âmago dessas questões até os anos imediatamente anteriores à publicação de *A era ecumênica*, há evidência de que a crescente consciência que possuía quanto a sua profundidade já havia ocasionado uma revisão de sua concepção da história por volta mesmo de 1960[26]. Em todo caso, a concepção original da história como um

[24] *EE*, 54-55.
[25] Ibid., 55.
[26] Isso é mostrado com plena clareza por uma carta de Voegelin a Donald Ellegood, diretor da Editora da Universidade do Estado da Louisiana, datada de 21 de julho de 1960. Voegelin escreve: "A obra inteira, como você perceberá, adquiriu uma compleição diferente da dos volumes anteriores, pelo fato de que agora não estou procedendo cronologicamente com uma análise detalhada dos materiais, como fiz nos primeiros três volumes, mas por meio de extensos levantamentos dos problemas teóricos dominantes. Esse procedimento tornou-se necessário porque diversas civilizações são tratadas relativamente a problemas idênticos; e isso foi possibilitado como consequência de um incrível golpe de sorte: topei com algo semelhante a uma teoria da relatividade para o campo de formas simbólicas, e a descoberta da fórmula teórica que

"curso" consistindo de uma "sucessão" de tipos de ordem e seus simbolismos correspondentes claramente soçobrou por completo por volta de 1974.

Em *A era ecumênica*, "irrupções espirituais" tais como as epifanias de Moisés, Cristo, Mani e Maomé são consideradas como "as fontes do significado na história e do conhecimento que o ser humano tem dele"[27]. Voegelin é inteiramente positivo em tais afirmações sobre os *constituintes* da história significativa; entretanto, devido ao fato de que "as irrupções espirituais estão largamente dispersas no tempo e no espaço", ele não pode ser quase tão positivo acerca da *estrutura* da história. Isso é porque as irrupções espirituais, "embora constituam estruturas de significado na história, não se enquadram [...], prontamente, num padrão que possa ser entendido como significativo"[28]. Consequentemente, a nova concepção de Voegelin da análise histórica tornou-se uma concepção na qual "a análise teve que se mover para trás, para frente e para o lado, a fim de acompanhar empiricamente os padrões de significado à medida que se revelavam a si mesmos"[29].

III

A despeito de todas as surpreendentes diferenças que distinguem a concepção analítica de história em *A era ecumênica* daquela expressa nos volumes anteriores de *Ordem e história*, há não obstante muito que pode ser mantido, inclusive o princípio básico que norteou a série desde o início: "a ordem da história surge da história da ordem". Em sua explicação da ruptura no programa na introdução de *A era ecumênica*, Voegelin escreve: "Não que qualquer coisa estivesse errada com o princípio do estudo; pelo contrário, as dificulda-

cobrirá todas as formas para qualquer civilização a que pertençam possibilitou uma abreviação da apresentação inteira com a qual eu não sonhara antes" (Voegelin a Ellegood, 21 de julho de 1960, in *Eric Voegelin Papers*, Hoover Institution Library, University of Stanford, caixa 23, pasta 28, citado detalhadamente em HOLLVECK, CARINGELLA, Editor's introduction, *CW*, 28, XII-XV). Hollveck e Caringella argumentam persuasivamente que "não pode haver dúvida de que a 'teoria da relatividade para o campo de formas simbólicas' é a direta consequência da descoberta de Voegelin do simbolismo da 'historiogênese'. [...] Com essa descoberta, a construção de uma história unilinear passara a ser um simbolismo cronológico e uma constante milenária na história" (XIV).
[27] *EE*, 58.
[28] Ibid., 59.
[29] Ibid., 113.

des surgiam do lado dos materiais quando o princípio era conscienciosamente aplicado"[30]. Como vimos, os materiais forçavam Voegelin a reconsiderar "a forma que uma filosofia da história tem que assumir na presente situação histórica" e concluir que "essa forma não é definitivamente uma narrativa de eventos significativos a ser organizados numa linha temporal"[31]. Todavia, isso não significa que a análise da história da ordem não pudesse mais produzir discernimentos da ordem da história.

A análise de Voegelin tem agora que "se mover para trás, para frente e para o lado", mas certamente não é reduzida à perambulação sem rumo. A análise se move de acordo com o princípio muito explícito de que deve "acompanhar empiricamente os padrões de significado" à medida que se revelam a si mesmos "na autointerpretação de pessoas e sociedades na história"[32]. Esse movimento produz, retrospectivamente, um simbolismo que pode substituir a noção descartada de uma sucessão unilinear: "Foi um movimento através de uma teia de significado com uma pluralidade de pontos nodais"[33]. Ainda que seja naturalmente mais difícil obter orientação enquanto se move através de uma teia do que ao longo de uma linha, Voegelin examina o movimento da análise em *A era ecumênica* e conclui:

> De qualquer modo, certas linhas dominantes de significado tornaram-se visíveis enquanto se moviam através da teia. Houve o avanço fundamental da consciência compacta à diferenciada e sua distribuição numa pluralidade de culturas étnicas. Houve as linhas de diferenciação espiritual e noética distribuídas sobre Israel e a Hélade. Houve a irrupção de conquista ecumênico-imperial que forçou as culturas étnicas anteriores a uma nova sociedade ecumênica. Houve as reações das culturas étnicas à conquista imperial, com as linhas de diferenciação desenvolvendo linhas de deformação protetora. E houve a própria conquista imperial como a portadora de um significado de humanidade além do nível tribal e étnico. A partir

[30] Ibid., 54. Voegelin oferece outra indicação explícita da continuidade da viabilidade do princípio em sua discussão da narrativa que Políbio faz do império (*EE*, 184): "A questão crucial para o estudo do período parece ser as delimitações daquilo que Políbio chama de o *theorema*, o espetáculo. Para sua solução ele formula o princípio de que o objeto do estudo tem que emergir como autoevidente dos próprios eventos. (Esse é o próprio princípio que em sua forma geral — de que a ordem da história surge da história da ordem — é empregado ao longo do presente estudo.)".

[31] Ibid., 113.

[32] Ibid. Em *Autobiographical Reflections* Voegelin identifica "o princípio que jaz na base de todo meu trabalho posterior: *a realidade da experiência é autointerpretativa*" (80; itálico no original).

[33] Ibid.

da era ecumênica surge um novo tipo de humanidade ecumênica que, com todas suas complicações de significado, alcança a civilização ocidental moderna como uma constante milenária[34].

Aqueles que a leem pela primeira vez necessitarão esforçar-se ao longo da obra para compreender o que Voegelin pretende com grande parte disso, mas a passagem serve para indicar que *A era ecumênica* prossegue com a missão original de *Ordem e história* na sua busca de amplas linhas de significado na história humana.

Decerto o padrão específico de significado que surge da forma revisada de análise histórica de Voegelin difere em aspectos importantes do que parecera o provável resultado do plano original. A análise de Voegelin agora reconhece irrupções espirituais ou "eventos hierofânicos" como as fontes fundamentais de significado na história, de preferência a tipos de ordem de sociedade e seus simbolismos correspondentes. O lugar do processo da história também mudou notavelmente, na medida em que a ênfase de Voegelin no domínio fenomênico da ação mundana no tempo é abrandada em favor de uma ênfase mais acentuada no domínio da consciência no *Intermediário* divino-humano (a *Metaxia* de Platão, que exploraremos mais plenamente na sequência)[35]. Uma mudança adicional e correlata na ênfase (a qual está igualmente associada ao seu trabalho na filosofia da consciência durante a década de 1960) é que Voegelin parece significativamente menos propenso a ressaltar aspectos de mudança ou diferença no curso do tempo histórico, e significativamente mais impressionado com constantes e equivalências do que parecera nos volumes anteriores. Finalmente, Voegelin enfatiza mais intensamente a qualidade de mistério do processo da história, caracterizando-o como um processo que "aponta para uma realização, para um *Escaton*, fora do tempo".

[34] *EE*, 113.

[35] Isso talvez seja mostrado o mais claramente nas observações de Voegelin: em primeiro lugar, de que os eventos primários veiculadores de significado na história são as irrupções espirituais e, em segundo lugar, de que essas irrupções são eventos com um *locus* mundano limitado exclusivamente à consciência dos indivíduos que os experimentam. Assim, por exemplo, Voegelin argumenta que "a verdade da existência descoberta pelos profetas de Israel e pelos filósofos da Hélade, ainda que apareça mais posteriormente no tempo do que a verdade do cosmos, não pode simplesmente substituí-la, porque os novos discernimentos, embora indiretamente afetando a imagem da realidade como um todo, pertencem diretamente apenas à consciência do ser humano de sua tensão existencial. [...] a nova verdade pertence à consciência do ser humano de sua humanidade na tensão participativa rumo ao terreno divino, e a nenhuma realidade além dessa área restrita" (*EE*, 60-61).

Com esses desenvolvimentos, a análise que procede agora "para trás, para frente e para o lado" produz uma profusão de formulações surpreendentes, filosoficamente fecundas no tocante à história:

> O processo da história, e o tipo de ordem que nele se pode discernir, não é uma narrativa a ser contada do princípio a seu final feliz ou infeliz; é um mistério em processo de revelação. (51)
>
> História não é um jorro de seres humanos e suas ações no tempo, mas o processo da participação humana num fluxo de presença divina que possui direção escatológica. (50)
>
> A história do ser humano, portanto, é mais do que um registro de coisas passadas e mortas; é realizada num presente permanente como o drama contínuo da teofania. O surgimento do significado a partir do processo anaximandriano da realidade é, do lado divino, a história da encarnação no domínio das coisas. (290)
>
> "História" é a área da realidade em que o movimento direcional do cosmos alcança lucidez de consciência. (306)
>
> Os eventos teofânicos não ocorrem *na* história; constituem história juntamente com seu significado. (317)

Por mais impressionantes que possam ser, essas formulações não foram aclamadas universalmente pelos primeiros críticos do livro, alguns dos quais estavam aparentemente esperando (para voltarmos à primeira citação acima) que a história de Voegelin se revelasse ser precisamente "uma narrativa a ser contada do princípio a seu final feliz ou infeliz" e que lhes fosse proporcionado algo menos escorregadio e mais conclusivo do que "um mistério em processo de revelação". Para citarmos apenas um exemplo, Thomas J. J. Altizer sugere que as novas reviravoltas no pensamento histórico de Voegelin "podem bem significar o fim do que nós conhecemos como história" e descobre em *A era ecumênica* "uma diminuição do próprio significado histórico". Ele pergunta: "Experimentou Voegelin uma reviravolta fundamental que constitui um movimento para longe de tudo que podemos reconhecer como significado histórico?"[36]. Esses pontos têm mais a ver com as expectativas frustradas de Altizer do que com qualquer crítica substantiva do pensamento de Voegelin. Entretanto, não são meramente idiossincráticos. Pelo contrário, exibem uma perplexidade relativamente difundida entre críticos anteriores de uma filosofia da história que se tornou menos

[36] Thomas J. J. ALTIZER, A new history and a new but ancient God? A review essay, *Journal of the American Academy of Religion* 43 (1975) 757-64, com uma resposta de Eric Voegelin, 765-772. As passagens citadas aparecem nas páginas 757-758 e 764. A crítica e a resposta estão reimpressas em Ellis SANDOZ, *Eric Voegelin's thought: a critical appraisal*, Durham, Duke University Press, 1982.

tangível pela razão de ser, com absoluta literalidade, menos "direta". Assim é, mais particularmente, porque não flui mais ao longo de uma linha única, cronológica, mas faz ziguezagues através de uma teia de linhas que carrega não apenas significado mundano, mas também significado transcendente e mesmo escatológico porque inclui uma linha "que flui do tempo para a eternidade"[37].

Mas, uma vez mais, da mesma forma que com os novos aspectos da concepção analítica da história de Voegelin, as formulações surpreendentes como as citadas acima não deveriam obscurecer as continuidades que conectam *A era ecumênica* aos volumes anteriores da série. A maioria das formulações do parágrafo antecedente não constitui plenas "novidades" sem os fundamentos presentes nos volumes I-III; a maioria é entendida de melhor maneira como "desenvolvimentos" que evidenciam aprofundamentos do discernimento e mudanças de ênfase. Ademais, é importante apreciar quantos dos aspectos centrais dos volumes anteriores são explicitamente validados em *A era ecumênica*. Como observa Voegelin:

> O programa como originalmente concebido, é verdade, não estava totalmente errado. Havia realmente os eventos epocais diferenciadores, os "saltos no ser" que engendraram a consciência de um Antes e Depois e, em suas respectivas sociedades, motivaram o simbolismo de um "curso" histórico que foi significativamente estruturado pelo evento do salto. As experiências de um novo discernimento da verdade da existência, acompanhadas pela consciência do evento como constituindo uma época na história, foram suficientemente reais. Houve efetivamente um avanço no tempo de experiências compactas a experiências diferenciadas da realidade e, correspondentemente, um avanço de simbolizações compactas a simbolizações diferenciadas da ordem do ser. No que dizia respeito a essa linha de significado traçada pelos eventos diferenciadores no tempo da história, o programa possuía um sólido núcleo e, pelo mesmo motivo, as análises contidas nos primeiros três volumes permaneciam válidas até o ponto por elas alcançado[38].

Voegelin conclui essa passagem com a seguinte reflexão: "Ainda assim, a concepção original era insustentável porque não considerara apropriadamente as importantes linhas de significado na história que não fluíam ao longo de linhas de tempo". Vimos que isso constitui realmente uma reviravolta momentosa no pensamento de Voegelin, porém acredito que é exatamente tão fácil — e enganoso — superestimar sua importância quanto subestimá-la.

[37] *EE*, 55. Ver também Glenn HUGHES, The line that runs from time into eternity: transcendence and history in *The Ecumenic Age, Political Science Reviewer* 27 (1998) 116-154.
[38] *EE*, 54.

IV

Para explorar esse último ponto a título de uma conclusão desta seção, poderíamos nos solidarizar com um leitor hipotético que pudesse ter apanhado este livro em 1974 e imaginado, após ler na primeira sentença que *A era ecumênica* "rompe com o programa que desenvolvi para *Ordem e história*", por que Voegelin não efetuou uma ruptura mais escrupulosa. Considerando-se que o projeto permanecera inaproveitado por dezessete anos, por que afinal retomá-lo? Se era possível continuá-lo somente limitando a continuação com o discurso de "abandono" e "insustentabilidade", então por que simplesmente não recomeçar? Afinal de contas, não fora isso que Voegelin já fizera depois de um intervalo muito mais curto ao descobrir problemas numa série muito mais longa, nomeadamente a *História das ideias políticas*?

Ainda que pudéssemos nos solidarizar com a indagação de tal leitor seríamos obrigados a apresentar algumas observações corretivas. Em primeiro lugar, a relação de *Ordem e história* com a *História das ideias políticas* não é de fato um caso que sirva de contraponto; antes, essa relação é incisivamente análoga àquela entre *A era ecumênica* e os volumes precedentes de *Ordem e história*. Na década de 1950, Voegelin publicou os volumes I-III pelo solapamento das seções mais teoricamente importantes das porções pertinentes da *História das ideias políticas*, refundindo-as com base numa importante revisão analítica[39] e apresentando-as num formato mais conciso, amparado por novas seções introdutórias e inserções explanatórias. Trata-se substancialmente do mesmo procedimento mediante o qual foi produzida *A era ecumênica*[40].

Ademais, os paralelos não são meramente procedimentais. Agora que muito da *História das ideias políticas* anteriormente não publicada está disponível em *The collected works of Eric Voegelin* (menos as seções que foram solapadas a favor de *Ordem e história*), está claro que esta última série não deveria ser vista como um empreendimento inteiramente novo nascido de uma total rejeição de seu predecessor. *Ordem e história* é melhor entendido como uma variação mais sofisticada de escritos anteriores que parecem — mesmo quando apreciando plenamente as revisões analíticas — surpreendentemente viá-

[39] Especificamente, Voegelin substituiu "ideias" por símbolos da experiência. Para uma ampla explicação da transição entre a *História das ideias políticas* e *Ordem e história*, ver HOLLWECK, SANDOZ, General introduction to the series, *CW*, XIX,1-47.

[40] Ver VOEGELIN, *Autobiographical Reflections*, 81.

veis até mesmo da perspectiva do estudo revisado. Por outro lado, constatamos uma situação substancialmente similar ao examinar os volumes I-III da perspectiva de *A era ecumênica*. Observando em retrospecto a partir deste quarto volume o prefácio e a introdução de Voegelin a *Israel e a revelação* (bem como a introdução a *O mundo da pólis*), é muito mais provável impressionar-se com a viabilidade das formulações anteriores do que concluir que *A era ecumênica* simplesmente as invalida[41].

Na minha opinião, um considerável número dos primeiros críticos do livro conferiram excessiva ênfase às suas renúncias e subestimaram as continuidades que o ligam aos volumes I-III. Num sentido, esse não é um fenômeno surpreendente. O olho de um crítico será atraído naturalmente para os aspectos novos de uma nova instalação numa série, mesmo que seja pela simples razão de que esses aspectos são os mais "oportunos, interessantes e importantes". Entretanto, também é claramente o caso de vários críticos estarem desapontados — até amargamente desapontados — com a reviravolta que fora assumida pelo pensamento de Voegelin. Muito da literatura secundária em torno de *A era ecumênica* está intensamente colorido pelas expectativas transmitidas ao livro pelos primeiros críticos, e a frustração dessas expectativas por vezes exacerbou a tendência a enfatizar novidades em detrimento de continuidades[42].

[41] Para citar apenas alguns exemplos, descobre-se Voegelin observando no prefácio de 1956 de *Israel e a revelação (Israel and Revelation)* que não há um "padrão simples e único de progressão ou ciclos percorrendo a história" (27). "Mas não se descobre essa estrutura inteligível da história na ordem de qualquer uma das sociedades concretas que participam do processo. Não se trata de um projeto para ação humana ou social, mas de uma realidade a ser discernida retrospectivamente num fluxo de eventos que se estende indefinidamente do presente do observador para o futuro" (27-28). "As formas simbólicas mais antigas não são, ademais, simplesmente superadas por uma nova verdade sobre a ordem, mas conservam sua validade no que diz respeito às áreas não cobertas pelos discernimentos mais recentemente alcançados, ainda que seus símbolos tenham de sofrer mudanças de significado quando se movem para a órbita da forma mais recente e agora dominante" (29).

[42] Por exemplo, considerem-se os comentários de Frederick D. Wilhelmsen: "Aproveito esta oportunidade para expressar publicamente minha profunda gratidão pelo trabalho anterior do professor Voegelin neste país. [...] Mas o que o professor Eric Voegelin não fez com esse quarto volume de sua monumental *Ordem e história* é quase tão intrigante quanto o que realmente fez. Não estou revelando segredos ao informar que esse livro há muito esperado foi antecipado por um excesso de especulação pelos observadores de Voegelin neste país. Eric Voegelin, vindo a estas costas proveniente da Alemanha, tem sido o flagelo do positivismo na ciência política, a esperança de conservadores cristãos na restauração da dignidade da meditação filosófica sobre a estrutura da história e o símbolo vivo de uma síntese nova e revigorada de disciplinas a serviço

Contudo, também parece que parte da responsabilidade por esse fenômeno deva recair sobre o próprio Voegelin. As palavras que ele emprega para descrever as novas torções sendo aplicadas a *Ordem e história* parecem curiosamente — e na verdade indevidamente — fortes. As referências de Voegelin a uma "ruptura" com um projeto que "abandonou" porque a concepção deste revelou-se "insustentável" saltam das páginas de sua introdução. Como Altizer notou em sua crítica, "colapso [*breakdown*] não é uma palavra leve para um filósofo da ordem"[43]. De fato, porém, como vimos, os volumes I-III nada sofreram que justifique se falar de um "colapso", e tudo que Voegelin verdadeiramente "abandonou" foi o programa de publicação de *Ordem e história*. A forma de análise histórica foi meramente revisada; e, embora a mudança resultante em simbolizar significado histórico com uma teia em lugar de uma linha não deva ser subestimada, não é menos significativo que a maioria dos aspectos distintivos da análise de Voegelin nos volumes I-III, incluindo o princípio teórico básico, é explicitamente justificada.

Por que, então, Voegelin emprega tais palavras fortes ao avaliar o destino de seu plano original? Tudo que podemos fazer, naturalmente, é especular

de nossa tradição ocidental comum. [...] [N]ós antecipamos, não sem alguma justificação, que ele culminaria sua obra grandiosa com uma apoteose legada ao cristianismo e à história. [...] Nada disso aconteceu quando Voegelin publicou *A era ecumênica*. Ele simplesmente superou em esperteza seus próprios críticos, mesmo os que lhe são simpatizantes" (Frederick D. WILHELMSEN, Professor Voegelin and the Christian Tradition, in ID., *Christianity and political philosophy*, Athens, University of Georgia Press, 1978, 195-96).

Wilhelmsen continua, chamando Voegelin de "um recente Pilatos que é demasiado puro para adentrar o Gólgota da história. Voegelin também descarta, como o ideólogo que é, dois mil anos de história cristã" (201), e conclui que "Voegelin está paralisado ante a história cristã e, portanto, não pode escrever sobre ela. Uma colossal erudição sobre povos na China e no Egito e outros lugares fora do caminho, mas não um livro sobre a aventura que foi o cristianismo" (205). Ver também as reações mais moderadas de DOUGLASS (The break in Voegelin's program, 14) e Gerhart NIEMEYER (Eric Voegelin's philosophy and the drama of mankind, 34), que, respectivamente, consideram o tratamento dado ao cristianismo no programa revisado de Voegelin "lamentável" e "profundamente decepcionante".

[43] ALTIZER, A new history, 757. Realmente, embora a palavra colapso (*breakdown*) apareça várias vezes em *A era ecumênica* Voegelin jamais a emprega para descrever o que aconteceu ao projeto inicial. Ele realmente disse "A obra fracassou [colapsou] na questão do volume" nas conversações gravadas em fita em 1973 que formaram a base de *Autobiographical Reflections* (81). Entretanto, essas palavras não foram publicadas até 1989, muito depois de Altizer haver escrito sua crítica. O fato aparente de Altizer pensar ter visto a palavra colapso [*breakdown*] tão só fortalece o ponto que sustento de que palavras surpreendentes de Voegelin estimulam os leitores a exagerar o grau em que *A era ecumênica* solapa os volumes I-III.

sobre suas intenções, mas a especulação traz à tona diversas hipóteses plausíveis. Em primeiro lugar, seria bem conforme "ao caráter" de Voegelin buscar provocar seus leitores para um encontro intensivo com os novos discernimentos dele, e completamente em desacordo com seu caráter assegurar a eles que sua admiração pelos volumes I-III não precisava ser reconsiderada. Voegelin exibiu a vida inteira uma reação de aversão diante da prática ideológica de cultivar discípulos e epígonos, e parece com frequência apreciar oportunidades de se livrar daqueles que poderiam se aproximar de seus escritos como se estes fossem objetos de veneração. Essa tendência provavelmente se origina em parte de suas experiências diretas com discípulos e epígonos ideológicos na Europa do início do século XX[44] e em parte de sua visão madura da filosofia como um encontro pessoal com a realidade, que é proclamado com base numa abertura radical relativamente à experiência. Essa abertura radical é incompatível com qualquer forma de doutrinalismo. Como um crítico incansável dos efeitos historicamente deformadores do dogma e da doutrina, Voegelin parece feliz em conduzir pelo exemplo, seu meio sendo o de tratar seus próprios escritos como investigações provisórias que deveriam ser criticadas sem cerimônia toda vez que entram em conflito com discernimentos mais avançados.

Um segundo ponto, correlato, é o de Voegelin ter também exibido a vida inteira uma antipatia pela construção ideológica de sistemas. Quando detectava o mais ínfimo bafejo de algo semelhante em seu próprio trabalho reagia com autocrítica notavelmente incisiva. Aqui, mais uma vez, os paralelos com a *História das ideias políticas* são instrutivos. Examinando esse projeto retrospectivamente, Voegelin notou que "a concepção de uma história das ideias constituía uma deformação ideológica da realidade"[45]. Embora esse ponto possa muito bem ser válido no abstrato, como uma avaliação do gênero de histórias das ideias, revela-se potencialmente enganoso quando considerado como uma autoavaliação, na medida em que os primeiros escritos de Voegelin deixam fartamente claro que as motivações subjacentes de seus estudos da história das ideias são enfaticamente contraideológicas. Num caso ou noutro, Voegelin não estava inclinado a se permitir qualquer negligência ao descobrir em seu trabalho algo que possuísse os mais remotos laivos de ideologia. Assim, quando detectou um outro bafejo de ideologia em seu próprio programa

[44] Ver avaliação de Voegelin de epígonos marxistas e nacionais-socialistas em *Autobiographical Reflections*, 49-50.
[45] Ibid., 63.

para *Ordem e história* ao descobrir a forma simbólica da historiogênese, Voegelin reagiu (ou reagiu além do normal) de forma similar:

> A descoberta perturbou seriamente o programa. Havia mais em jogo do que uma suposição convencional agora refutada, pois a própria história unilinear que eu supusera engendrada, juntamente com as pontuações de significado sobre ela, pelos eventos diferenciadores, acabou por se mostrar como um simbolismo cosmológico. Ademais, o simbolismo permanecera uma constante milenária em continuidade a partir de suas origens nas sociedades suméria e egípcia, mediante seu cultivo por israelitas e cristãos, direto às "filosofias da história" do século XIX d.C.[46].

Por outro lado, ainda que seja verdade que alguma similaridade estrutural possa ser descoberta entre a historiogênese e a concepção original de história de Voegelin, sua aparente igualação de sua concepção com símbolos cosmológicos ou ideológicos é tanto indevidamente tosca quanto potencialmente enganosa. O próprio método de Voegelin nos instrui a olhar "sob" os símbolos em busca de suas experiências e motivações engendradoras, e as próprias motivações de Voegelin não foram obviamente nem cosmológicas nem ideológicas. Mais especificamente, sua noção de história não foi concebida nem como uma maneira de fortificar uma ordem contemporânea rastreando sua linhagem até um ponto de origem cósmico-divina (como na historiogênese cosmológica), nem como uma maneira de estabelecer seu próprio pensamento como a culminação rumo à qual a história estivera operando (como na historiogênese ideológica). Ainda assim, a mera descoberta de uma similaridade estrutural leva Voegelin a estender a mão para apanhar seu bisturi autocrítico. As incisões resultantes, tal como expressas na introdução de Voegelin de *A era ecumênica*, efetivamente extirpam a similaridade da concepção original com histórias ideológicas, mas também ameaçam tentar os leitores a fazer avaliações excessivamente graves da doença que afligia aquela concepção original[47].

Agora que a poeira assentou de algum modo desde 1974, podemos dizer que *A era ecumênica* nem invalida *Ordem e história* (como a linguagem de Voegelin pode parecer sugerir) nem marca um fundamental afastamento dela

[46] *EE*, 60.

[47] Por exemplo, note-se a sugestão de John Angus Campbell de que "a descoberta de Voegelin da historiogênese o fez compreender que seus três primeiros volumes, embora corretos na perspectiva, constituíam, num aspecto significativo, um exemplo da própria diligência que pretendera expor. Organizando eventos numa linha temporal com Eric Voegelin, o penúltimo comentador, ele descobriu que ele próprio estivera continuando algo aparentado a uma especulação historiogenética" (CAMPBELL, Eric Voegelin's Order in History: a review, 90).

(como alguns entre os primeiros críticos parecem sugerir). *A era ecumênica* constitui realmente uma intensificação e um aprofundamento notáveis da busca original, nomeadamente a busca por discernimento da ordem da história que emerge da história da ordem. As mudanças que vimos tanto no procedimento quanto nas descobertas de *A era ecumênica* são mudanças que foram realmente ditadas pela fidelidade ininterrupta de Voegelin ao princípio original de *Ordem e história*. A ordem da história era para *surgir* da história da ordem, e não ser lida sobre ela, e o trabalho de Voegelin acerca da história da ordem na esteira dos volumes I-III rendeu três descobertas históricas que não podiam ser explicadas no quadro da concepção original:

(1) um corte oblíquo de irrupções espirituais que não podiam ser arranjadas numa linha temporal;
(2) um tipo de ordem — o império ecumênico — que não era uma sociedade e não podia ser um *cosmion* ou um sujeito de ordem, mas somente um objeto de conquista[48]; e
(3) um simbolismo, historiogênese, que é uma constante milenária revelando "constâncias e equivalências" que "operam devastação" de qualquer entendimento da história como uma sucessão de períodos distintos ou simbolismos[49].

São essas descobertas que compelem Voegelin a concluir que história é um "processo de participação do ser humano num fluxo de presença divina" e um "mistério em processo de revelação". Tal como nos volumes I-III, os materiais históricos continuam determinando a análise teórica em *A era ecumênica*, embora isso tenha sido insuficientemente apreciado mesmo por alguns dos mais perspicazes entre os primeiros críticos do livro. Assim, Bruce Douglass afirma que a "razão real" para a ruptura no programa de Voegelin é uma mudança em seus "interesses intelectuais". Sustenta que Voegelin "de algum modo flutuou à deriva distanciando-se de sua preocupação original de reconstruir a história da ordem na direção de outras preocupações filosóficas" e que a "mudança real" é "mais uma matéria de planejamento do que qualquer outra coisa", com *Ordem e história* tendo se tornado "muito mais algo ligado a uma afirmação pessoal"[50]. De maneira semelhante, Thomas Altizer sustenta que "em *A era ecumênica* a força da análise histórica é ofuscada pela presença penetrante e dominante do pensar especulativo"[51]. Essas afirmações sugerem

[48] *EE*, 187.
[49] Ibid., 125.
[50] Douglass, The break in Voegelin's program, 5.
[51] Altizer, A new history, 764.

que o Voegelin de propensão empírica que foi autor dos volumes I-III foi eclipsado por Voegelin, o filósofo místico[52], noção contudo altamente discutível. Creio ser muito mais exato concluir que Voegelin foi movido para um entendimento mais místico da história em *A era ecumênica* precisamente porque ele se conservou desejoso — como nos volumes anteriores de *Ordem e história* — de permitir que os materiais determinassem a análise.

Lendo *A era ecumênica*

Considerando-se que a análise de Voegelin realmente procede "para trás, para frente e para o lado" e que ele não forneceu uma introdução convencional para o livro, algumas sugestões de como abordar *A era ecumênica* podem se revelar úteis.

Diferentes seções do volume foram escritas em tempos diferentes entre 1957 e 1974, resultando em duas peculiaridades que merecem uma séria atenção da parte dos leitores. Em primeiro lugar, essas seções escritas nos anos imediatamente anteriores à publicação são geralmente as de natureza mais intensivamente teórica, ao passo que as seções mais antigas são mais tipicamente devotadas à discussão de materiais históricos[53]. Nenhuma das duas é intrinsecamente mais importante do que a outra, porém as seções posteriores mais teóricas são usualmente mais densas, exigentes e indicativas dos temas que caracterizam o pensamento "tardio" de Voegelin.

A massa maior do novo material e a seção mais suprida do escrito "tardio" estão no meio do livro. Os capítulos 3, 4 e 5, "O processo da história", "Conquista e êxodo" e "A visão paulina do Ressuscitado" pertencem todos a essa

[52] Sobre Voegelin como filósofo místico, ver Gregor SEBBA, Prelude and variations on the theme of Eric Voegelin, *Southern Review* 13 (1977) 662, rev. e exp. em SANDOZ (ed.), *Eric Voegelin's thought*.

[53] Essa distinção deve ser entendida como sugestiva ou heurística, uma vez que a análise de Voegelin ao longo do texto inteiro oscila continuamente entre fornecer avaliações de materiais históricos e extrair discernimentos teóricos deles. Não obstante isso, o pêndulo entre esses elementos claramente se move para o lado teórico das porções escritas mais proximamente da data de publicação. Meu conhecimento a respeito da base de composição de *A era ecumênica* se deve quase que totalmente a Paul Caringella, que atuou como assistente de Voegelin durante os últimos seis anos da vida de Voegelin. De maneira mais ampla, minha compreensão de muitos aspectos de *A era ecumênica* tem sido significativamente enriquecida por Caringella, a quem desejo agradecer.

vindima tardia. De acordo com Paul Caringella, os dois últimos nasceram como um único capítulo que exigiu a divisão após tornar-se demasiado longo. Trata-se de um ponto significativo e os dois capítulos devem ser lidos como uma unidade, porquanto uma luz diferente é vertida sobre a narrativa de Voegelin sobre Paulo quando considerada como uma extensão do tema de conquista e êxodo. Diversas outras seções "tardias" tomam a forma de introduções de — ou inserções em — porções do manuscrito que foram escritas em anos anteriores. As primeiras duas páginas do capítulo 6, "O ecúmeno chinês" e as primeiras nove páginas do capítulo 7, "Humanidade universal" são essencialmente introduções tardias. O exemplo mais importante de uma inserção tardia está no capítulo 1, "Historiogênese". Um artigo com esse título foi primeiramente publicado em 1960 e então reimpresso como um capítulo de livro naquele mesmo ano. Foi subsequentemente incluído na edição alemã de *Anamnesis* em 1966, mas recebeu finalmente um impulso notavelmente diferente devido a uma extremamente importante inserção de onze páginas antes de assumir seu lugar em *A era ecumênica*[54]. Está claro que essa seção tem que ser lida com grande cuidado e deveria ser considerada como uma lente através da qual o capítulo inteiro deve ser examinado.

A segunda importante peculiaridade constitui uma consequência da primeira. Embora dificilmente *A era ecumênica* seja um aglomerado, trata-se claramente de uma obra feita de vários elementos, tendo como importante resultado que vários conceitos muito relevantes que surgem inicialmente no livro só recebem a adequada articulação muito depois no texto. Por exemplo, um conceito absolutamente crucial, "metaxia"[55], aparece pela primeira vez na pá-

[54] Primeiramente publicado em *Philosophisches Jahrbuch* 68 (1960) 419-46. Reimpresso em Max MULLER e Michael SCHMAUS (eds.), *Philosophia Viva: Festschrift für Alois Dempf*, Freiburg/München, Albert, 1960. Reimpresso em *Anamnesis: Zur Theorie der Geschichte und Politik* (1966). A inserção ocorre de 67-78 na edição de 1974 da Lousiana State University Press, e aqui de 124 a 135.

[55] Esse termo, que significa "intermediário", é oriundo de Platão e recebe significado especial na teoria da consciência de Voegelin. Aparece pela primeira vez em Ewiges Sein in der Zeit, in Erich DINKLER (ed.), *Zeit und Geschichte: Dankesgabe an Rudolf Bultmann zum 80. Geburtstag*, Tübingen, J. C. B. Mohr, 1964). Reimpresso em Helmut KUHN, Franz WIEDMANN (eds.), *Die Philosophie und die Frage nach dem Fortschritt*, e novamente tanto na edição alemã de *Anamnesis* (1966) quanto na tradução inglesa parcial (1978). Voegelin emprega o conceito de modos que marcam alguns dos mais significativos afastamentos dos volumes I-III de *Ordem e história*, mas o modo peculiar em que é introduzido e então ampliado o tornou de alguma maneira elusivo para os primeiros críticos. Por exemplo, jamais é sequer mencionado no "The break..." (de vinte e uma páginas) de Douglass.

gina 52, mas possivelmente não poderá ser plenamente compreendido enquanto o leitor não estiver ao menos na metade do volume. Voegelin gradualmente amplia "metaxia" de um símbolo que denota o *status* e a situação da pessoa humana dentro do ser a um símbolo que também caracteriza a realidade, o cosmos e a história[56]. De modo semelhante, "historiografia" aparece pela primeira vez na página 98, aparecendo esporadicamente daí por diante, porém não assume sua total amplitude até as seis páginas finais do livro[57]. Uma vez reconhecida essa total amplitude, fica imediatamente aparente que todas as referências precedentes à historiografia têm que ser reexaminadas, e que as discussões de Voegelin a respeito de Políbio e Xenofonte precisam ser relidas de fato na sua totalidade. Alguns leitores indubitavelmente se frustrarão com descobertas desse tipo e com a concomitante necessidade da releitura, mas talvez tais reações sejam um pouco moderadas graças a uma advertência antecipada. *A era ecumênica* é um livro magnífico, mas um livro que faz, correspondentemente, dignas exigências aos seus leitores.

Aqueles que topam com *A era ecumênica* pela primeira vez são incisivamente advertidos a começar o estudo do livro somente após efetuarem um cuidadoso estudo dos volumes I-III (a despeito da compreensível tentação de investigar sobre a "ruptura" de Voegelin antes de investigar sobre aquilo com o que ele "rompeu"). Ainda que tenhamos visto que *A era ecumênica* é marcada por importantes desenvolvimentos teóricos, vimos igualmente que os volumes anteriores retêm muito de sua validade. Ademais, mesmo nos trechos em que a abordagem teórica de Voegelin de um problema é marcantemente diferente em *A era ecumênica*, seu discurso com frequência entende como preexistente a familiaridade do leitor com materiais históricos que foram introduzidos nos volumes I-III, mas que não são novamente examinados pormenorizadamente no volume IV.

Leitores que realizam o estudo deste livro pela primeira vez também receberão ajuda significativa de um estudo de *Anamnesis*, que pode proporcionar intuições inestimáveis das mudanças no pensamento de Voegelin entre 1957 e 1974. Sua obra sobre a filosofia da consciência durante esses anos estabeleceu fundamentos para muitos dos traços distintivos de *A era*

[56] Como exemplos desses usos, ver neste volume: para a metaxia como o *status* da pessoa humana, 58, 382 e 383; para a realidade como metaxia, 253; para cosmos como metaxia, 253 e 270; para a história como metaxia, 253.

[57] Para uma proveitosa glosa suplementar sobre historiografia, ver também VOEGELIN, *Autobiographical Reflections*, 104-105.

ecumênica, mas esses próprios fundamentos são amiúde explorados somente em *Anamnesis*. Diversos artigos publicados durante esse período também verteram uma luz importante em *A era ecumênica*. Todos os artigos incluídos na nota 5 desta introdução são inteiramente proveitosos, mas "Imortalidade: experiência e símbolo" e "Equivalências de experiência e simbolização na história" são absolutamente cruciais para a compreensão das referências de Voegelin a "constantes" ou "equivalências" no correr de períodos históricos. Essas referências em algumas seções de *A era ecumênica* (especialmente o capítulo 5, "A visão paulina do Ressuscitado") são altamente controvertidas e propensas a incompreensões que podem ser evitadas se a leitura de cada um contar com a informação desses dois estudos. Esse que é o capítulo mais provocativo do livro é também iluminado consideravelmente por "Evangelho e cultura" e "Sobre Hegel: um estudo de bruxaria". Aqueles que desejam desenvolver uma familiaridade mais profunda com a obra de Voegelin em *A era ecumênica* também serão auxiliados, após a conclusão do livro, pela consulta a dois estudos não publicados que expõem estágios anteriores da obra de Voegelin tendo como objeto alguns de seus problemas mais importantes. "O que é história?" e "Ansiedade e razão", ambos disponíveis em *What is history? And other late unpublished writings* [O que é história. E outros escritos tardios inéditos], volume 28 de *The collected works of Eric Voegelin*; a introdução dos editores, Thomas Hollweck e Paul Caringella, é também de grande valor.

Muitas das primeiras críticas de *A era ecumênica* disponibilizam discernimentos que também se revelarão benéficos. "Eric Voegelin and the drama of mankind" [Eric Voegelin e o drama da humanidade], de Gerhart Niemeyer, proporciona uma visão panorâmica do livro que permanece insuperável em termos de clareza e concisão. "The break in Voegelin's program" [A Ruptura no Programa de Voegelin], de Bruce Douglass, inclui especialmente discussões úteis sobre o conceito de Voegelin do "balanço da consciência", bem como sobre o problema de se a existência de uma era ecumênica paralela na China requer nossa conclusão de que há uma pluralidade de "humanidades". Douglass oferece também uma das melhores análises críticas de *A era ecumênica* de um ponto de vista explicitamente cristão[58]. "A new history and a new but ancient God? A review essay" [Uma nova história e um Deus novo, mas anti-

[58] Ver também DOUGLASS, The Gospel and political order: Eric Voegelin on the political role of Christianity, *Journal of Politics* 38 (1976) 25-45.

go? Um ensaio crítico], de Thomas Altizer, é interessante devido a sua combinação de grande louvor e crítica aguda, além de possuir a virtude de haver provocado uma rara resposta do próprio Voegelin. "Order and consciousness/consciousness and history: the new program of Voegelin [Ordem e consciência/Consciência e história: o novo programa de Voegelin], de John William Corrington, fornece a melhor explicação do papel específico desempenhado pela teoria da consciência na construção de *A era ecumênica*[59].

Colaboradores de um simpósio recentemente publicado sobre *A era ecumênica* proporcionam amplas análises de cinco dimensões diferentes do livro[60]. "Christian faith, Jesus the Christ, and history" [Fé cristã, Jesus Cristo e história], de James Rhodes, é, em minha opinião, a mais equilibrada e a mais sofisticada análise até hoje conduzida de uma perspectiva cristã, e oferece importantes corretivos para algumas das primeiras reações mais acaloradas. "*The Ecumenic Age* and the issues facing historians in the twentieth century" [*A era ecumênica* e as questões que historiadores enfrentam no século XX], de Stephen A. McKnight, fornece uma cuidadosa avaliação do livro em relação a três questões básicas: o campo inteligível de estudo histórico, o método apropriado de análise histórica e a busca do significado de história. "The emerging universalism of Eric Voegelin" [O universalismo emergente de Eric Voegelin], de Manfred Henningsen, examina uma mudança fundamental que ele considera revelada em *A era ecumênica*, a saber, a mudança de uma compreensão basicamente ocidental do significado para uma compreensão que é essencialmente universalista. "The line that runs from time into eternity: transcendence and history in *The Ecumenic Age*" [A linha que flui do tempo para a eternidade: transcendência e história em *A era ecumênica*], de Glenn Hughes, elucida a análise de Voegelin de como foi descoberto que a existência humana, durante o período computado como a era ecumênica, tem significado histórico como participação num movimento transfigurador que vai além da existência mundana. Finalmente, minha própria contribuição, "Gnosticism and spiritual disorder in *The Ecumenic Age*" [Gnosticismo e desordem espiritual em *A era ecumênica*], considera o tratamento que o livro ministra ao complexo de desordens espirituais incluindo a ideologia, o gnosticismo e a egofania, com particular ênfase nos aspectos novos do tratamento dado por Voegelin em *A era*

[59] Em MCKNIGHT (ed.), *Eric Voegelin's search of order in history*, 155-195.
[60] Eric Voegelin's *The Ecumenic Age* — A Symposium, *Political Science Reviewer* 27 (1998) 15-154.

ecumênica em comparação com obras anteriores tais como *The new science of politics* [A nova ciência da política]⁶¹.

Uma nota a respeito do texto

Meu objetivo nesta edição foi reproduzir o texto de Voegelin o mais precisamente possível, sem quaisquer alterações que não fossem obviamente necessárias. A edição publicada pela Editora da Universidade do Estado de Louisiana contém alguns erros tipográficos evidentes que eu corrigi, bem como um número similar de interpretações questionáveis, que deixei incólumes por falta de orientação competente da parte da intenção de Voegelin. Além disso, alterações de caráter secundário foram feitas para atender ao estilo estabelecido para *The collected works* como um todo. Isso incluiu substituir *that* por *which* como requer a sintaxe, inserindo ou eliminando vírgulas ou hífens em pontos gramaticais prescritos, e outras modificações desse tipo. Essas mudanças em nenhum ponto alteram a substância ou a força expressiva do escrito de Voegelin.

De acordo com as convenções para formatação da Editora da Universidade de Missouri, suplementei as notas de rodapé de Voegelin com indicações da Editora para as obras citadas. A maioria das referências de Voegelin é a textos atualmente há muito esgotados, e assim essa informação teve que ser selecionada de bases de dados bibliográficos mantidas por bibliotecas da América do Norte e da Europa. Recebi grande ajuda nessa tarefa de um grupo de catorze estudantes voluntários repletos de energia e altamente empreendedo-

⁶¹ Uma ampla lista de críticas incluiria também Bruce DOUGLASS, Symbols of order, *Christian Century* 93 (1976) 155-156; Dante GERMINO, Review of *The Ecumenic Age*, *Journal of Politics* 37 (1975) 847-848; William C. HAVARD, Review of *The Ecumenic Age*, *American Historical Review* 81 (1976) 557-558; John S. KIRBY, Review of *The Ecumenic Age* and *From Enlightenment to Revolution*, *Canadian Journal of Political Science/Révue Canadienne du Science Politique* 9 (1976) 363-364; Joseph MCCARROLL, Review of *The Ecumenic Age*, *Philosophical Studies*, Dublin (1980) 323-329; Stephen A. MCKNIGHT, Recent Developments in Voegelin's philosophy of history, *Sociological Analysis* 36 (1975) 357-365; Thomas MOLNAR, Voegelin as historian, *Modern Age* 14 (1975) 334-337; H. L. PARSONS, Review of *The Ecumenic Age*, *Philosophy and Phenomenological Research* 37 (1976) 137-138; Ivo THOMAS, Review of *The Ecumenic Age*, *American Journal of Jurisprudence* 20 (1975) 168-169; Frederick D. WILHELMSEN, Review of *The Ecumenic Age*, *Triumph* 10 (1975) 32-35. Cf. também Ellis SANDOZ, *The voegelinian revolution: a biographical introduction*, Piscataway [N.J.], Transaction Publishers, ²2000, cap. 7-8.

res, com uma assistência especial de Sarah Cahill, Timothy Miller, Catherine Roan e David Tenney. Descobrimos que diferentes bases de dados se contradizem entre si com uma desalentadora frequência, e a despeito do nosso melhor empenho receamos que algumas citações possam estar erradas. Embora esse aspecto me aflija, ainda assim parece recomendável incluir os nomes das editoras, visto que o auxílio que prestarão aos que buscam fontes de Voegelin excederia em valor qualquer desdouro causado por umas poucas referências erradas. Agradeço sinceramente aos meus assistentes, mas reservo a mim exclusivamente a responsabilidade por quaisquer registros equivocados e peço aos leitores que me ajudem a identificá-los para futura correção. Também agradeço a Jane Lago e à equipe inteira da Editora da Universidade de Missouri por sua competente assistência para levar à conclusão este projeto.

<div style="text-align: right;">MICHAEL FRANZ</div>

A era ecumênica

coniugi dilectissimae

In consideratione creaturatum non est vana et peritura curiositas exercenda; sed gradus ad immortalia et semper manentia faciendus.

[No estudo da criatura, não se deve exercer uma curiosidade vã e perecedoura, mas ascender rumo àquilo que é imortal e permanente.]

Santo Agostinho, *De vera religione*

Agradecimento

O estudo sobre Historiogênese foi anteriormente publicado numa versão alemã no *Festschrift für Alois Dempf* (München, 1960) e novamente como um capítulo em minha *Anamnesis* (München, 1966). A versão inglesa foi aumentada em cerca de uma metade.

O completamento de *Ordem e história* foi indevidamente retardado durante os anos em que tive que organizar o novo Instituto de Ciência Política em Munique. As obrigações administrativas reduziam seriamente o tempo que restava para a atividade de estudo. Depois de meu afastamento de Munique, fui premiado com a Henry Salvatori Distinguished Scholarship da Hoover Institution. O tempo livre permitido por essa bolsa de estudos possibilitou que a obra fosse completada. Desejo expressar meus agradecimentos ao Sr. Henry Salvatori bem como ao Dr. Glenn Campbell, diretor da Hoover Institution.

Sumário analítico

Introdução
Tempo linear e tempo axial: difusão cultural. Especulação linear. Jaspers e Toynbee. Gênero humano e mistério. O início e o além: historiogênese. Estratificação de consciência. A presença da realidade divina. Dois modos de experiência. Mito cosmológico e mito cosmogônico. O campo secundário de diferenciações. A tensão de consciência — Platão, Aristóteles, Israel: o mito do filósofo. O cosmos infinito. O começo criativo. A tensão no evangelho de João: a Palavra do começo e o mundo do além. A presença do "eu sou". Os dizeres *ego eimi*. A morte do começo e a vida do além. A linguagem da revelação e o mito da criação. As influências gnósticas em João. O equilíbrio perdido — gnosticismo: núcleo essencial e partes variáveis. O impacto do império. A contração de ordem divina. Devoção multicivilizacional. Espiritualismo sincretista. O Hino da Pérola. O êxodo israelo-judaico. Espiritualismo mágico. A perda de equilíbrio. O equilíbrio reconquistado — Fílon: o mistério do cosmos recuperado. *Allegoresis* de Fílon. Seu *cosmopolites*. Padrão de Fílon de análise inadequada. *Allegoresis*: origem do simbolismo. Significado literal e subjacente. O encontro da filosofia com a Torá. A deformação da filosofia em doutrina: a rejeição clássica, a aceitação estoica da Alegorese. Os "sonhos" estoicos. Insegurança espiritual. A literalização de símbolos mitopoéticos. O materialismo estoico. Metafísica proposicional. Religião: Introdução de Cícero do simbolismo. Teologia doutrinária. Espiritualismo ecumênico. Confissão de

fé de Cícero. Tertuliano sobre a pluralidade de religiões. Doutrina estoica como uma constante milenária. Escrituras: a Torá como um dispositivo protetor. A cosmogonia do Gênese. *Creatio ex nihilo*. Sabedoria nos Provérbios, no Sirácida. O "temor do Senhor". Sabedoria e Torá. A Palavra de criação. A Torá como Escritura. A deformação da Palavra de Deus e da História. Conclusão.

1. Historiogênese
 §1. Mitoespeculação
 A busca do fundamento. Teogonia, antropogonia, cosmogonia, historiogênese, equivalência a filosofia do ser. Historiografia pragmática, mitopoese, especulação noética. O caso romano.
 §2. Especulação historiogenética
 Motivos. Lista do Rei suméria. A linha atemporal do tempo. Hegel. Sua ubiquidade. Constante milenária.
 §3. Existência e não existência
 1. A experiência primária do cosmos. Divindade intracósmica. O governante sob Deus. Hatshepsut. Crise do império e avanço noético. Existência a partir de não existência. *Statisation du devenir* de Eliade. Questões de Leibniz. Entre algo e nada.
 2. O estilo cosmológico de verdade
 Instabilidade do estilo. A realidade Intermediária do cosmos. A dinâmica da quebra. Kant.
 3. As formas de tempo
 A duração da realidade. Os modos múltiplos de duração. Tempo cíclico. Eterna recorrência. Ciclos celestiais. O Grande Ano. A hierarquia de tempos.
 §4. Números e idades
 Projeção da história no passado e no futuro. Especulação numérica. A Lista do Rei suméria. Berosso. Especulações israelitas. Eras (idades) de declínio e a queda.
 §5. Mediação imperial de humanidade
 A sobrevivência da historiogênese. Império e a verdade da humanidade. O Papiro Turim e a Pedra de Palermo. Antíoco Soter. O caso israelita.
 §6. O caso helênico — a *Historia sacra* de Evêmero
 A civilização não imperial. Hesíodo. Heródoto. A sequência helenística. Influências egípcias. *Hiera Anagraphe*.

§7. Historiomaquia
Berosso e Maneto. Dionísio de Halicarnasso e Flávio Josefo. Clemente de Alexandria. Eusébio.
2. A era ecumênica
§1. O espectro da ordem
Ordem temporal e espiritual. Sociedades étnicas e sociedade ecumênico-imperial.
§2. O ecúmeno pragmático — Políbio
Expansão imperial. Pérsia — Macedônia — Roma. Políbio sobre império: o curso dos eventos pragmáticos; o espetáculo da conquista; o ecúmeno; história geral. Ecúmeno: cultural, pragmático, jurisdicional, messiânico. O *Telos* da história pragmática. Roma e o ciclo de constituições. Fortuna. Império ecumênico e era ecumênica.
§3. O ecúmeno espiritual
 1. Paulo
 O *Telos* salvacional do ecúmeno. A tentação de Cristo. Fervor missionário. O ecúmeno vindouro. A demora da Parusia. Ecumenicidade e universalidade.
 2. Mani
 A sequência de mensageiros. Limitações regionais e ecumenicidade. Sabedoria não escrita e escrita. O Paráclito ecumênico. Sucessão de impérios e sucessão de religiões.
 3. Maomé
 A convergência de império e Igreja. Os modelos bizantino e sassaniano. O Selo dos Profetas. A guerra da verdade ecumênica.
§4. O rei da Ásia
 1. Prólogo aquemênida
 A dissolução de ordem cosmológica em poder e espírito. Descarrilamento literalista. Ecumenismo *de facto*. Literalismo ecumênico de Ciro a Xerxes. A verdade de Ahuramazda. O *autolouange* de Dario. A inscrição *daiva* Persépolis de Xerxes.
 2. Alexandre
 Motivos da campanha. Carta de Alexandre a Dario. Plutarco sobre Alexandre. Opis. *Homonoia*. O banquete de casamentos de Susa. Proscinese. O fogo divino. Divindade de Alexandre. Aristóteles. O oráculo de Amon. Pothos.

 3. Epílogo greco-indiano
 O império Maurya. O reino de Báctria. Demétrio. O título Soter. Eucrátides. Reino de Menandro.

3. O processo da história
 §1. O processo da realidade
 1. O objeto da história
 A realidade intermediária da história. A identificação dos objetos — Agostinho, Hegel. As duas histórias. Toynbee.
 2. A verdade do processo de Anaximandro
 Apeiron e tempo. Mortais, imortais. A metaxia da existência. Meditação trágica.
 3. O campo de consciência noética
 Verdade e coisas. A descoberta da consciência. Psique–profundidade–*Nous*–filosofia. A verdade da busca.
 §2. O diálogo do gênero humano
 1. Heródoto
 A roda dos assuntos humanos. Os organizadores imperiais. Sucesso e inveja dos deuses. O eu dividido. Êxodo concupiscente.
 2. Tucídides
 O Diálogo Meliano. Consciência trágica e vileza não trágica. O sucesso do império e a insensatez da história.
 3. Platão
 O caráter revelatório dos símbolos. O Uno e o Ilimitado. Consciência noética. Diótima. O diálogo da alma. A continuidade do diálogo na sociedade e na história.
 4. Aristóteles
 Constituição de significado na história. Antes e Depois. A irreversibilidade do significado. Equivalências de formas simbólicas. Do *Apeiron* ao *Nous*. O movimento noético. Realidade metaléptica. Mito e filosofia. A revolta moderna contra o diálogo.
 §3. Jacob Burckhardt sobre o processo da história
 Egoísmo de avaliação. Egoísmo e infantilismo. Ética e o *Plethos*. O Apocalipse moralista. Consciência metaléptica e o inconsciente.
 §4. Expansão e retração
 1. O *De Mundo* pseudoaristotélico
 Êxodo concupiscente e espiritual. Verdade e poder. Cosmos e império.

2. *Oikoumene* e *Okeanos* — o horizonte na realidade
Ecúmeno homérico e imperial. Ecúmenos no plural. O *habitat* do ser humano. O horizonte. *Okeanos*: a fronteira divina do ecúmeno. O horizonte de Homero a Alexandre. Conhecimento e conquista. A pluralidade dos impérios ecumênicos.
3. O simbolismo polibiano retomado
A perspectiva romana. O significado do *Telos*. Consciência ecumênica nos impérios restritos. Sociedade ecumênica e civilização. O ecúmeno global. Thomas More. Cusano.

4. Conquista e êxodo
§1. Êxodo no interior da realidade
A não finalidade da finalidade ecumênica. O horizonte em retrocesso. Realidade se movendo rumo à realidade eminente. Participação no fluxo direcional de realidade. Platão e Aristóteles sobre os fatores além do controle humano. Os paradigmas.
§2. Platão sobre história
Ritmo cósmico e unicidade de significado. As *Leis* sobre história. A federação helênica. *Ethnos* e império multicivilizacional. Progresso civilizacional. A pluralidade de civilizações. A duração do cosmos e os limites da memória. Os cataclismas cósmicos. As idades de Cronos, Zeus e *Nous*.
§3. O equilíbrio da consciência
Duração e transfiguração. O postulado do equilíbrio. Razão e revelação. O evento teofânico. Mensageiros — antigos deuses — Deus-pai. O *Hyperouranion*. As incertezas platônicas. O além. O perigo do gnosticismo. O êxodo para a morte ecumênica. A inteligibilidade da realidade revelada.

5. A visão paulina do Ressuscitado
§1. A teofania paulina
1. Teofania noética e espiritual
Da *phthora* de Anaximandro à *aphtharsia* de Paulo. Platão e Paulo sobre a estrutura da realidade. Visão, não dogma.
2. Visão e razão
Centro espiritual e periferia noética. O código para os falantes de línguas. Equivalentes paulino-aristotélicos. Participação e antecipação.
3. Morte e transfiguração
Visão e esperança. Visão, o começo da transfiguração. A narrativa da morte.

4. A verdade do mito paulino
Tipos compactos de mito. A diferenciação paulina. A dinâmica da teofania.
5. Verdade e história
A consciência clássica de história. A turbulência teofânica na realidade. Turbulência teofânica e revolução artificial. *Aphtharsia* através de revolução. Os novos Cristos. Transfiguração como uma constante histórica.
6. A verdade da transfiguração
A visão do Ressuscitado e a presença de Deus. O apóstolo. A autoanálise de Romanos 7. Abraão e Paulo. História de fé. A distribuição da revelação sobre Israel e a Hélade. O campo aberto da teofania e construção dogmática.

§2. A revolta egofânica
1. A deformação egofânica da história
A construção da história egofânica. A antiga gigantomaquia e os Cristos modernos. O forçar de Hegel da Parusia na história. A Definição de Calcedônia invertida. Egofania dogmatizada. Participação e identificação. Desculturação moderna. Revelação dada especulativamente.
2. A constância da transfiguração
Interpretação metástica de Paulo de sua visão. A não ocorrência da Parusia. O *saeculum senescens* de Agostinho. Otto de Freising e Joaquim de Fiore. Idade das trevas de Petrarca. A degradação dos símbolos em sistemas. O mistério da transfiguração na realidade. A propensão na realidade a mais realidade.

6. O ecúmeno chinês
§1. A forma historiográfica
Especulação historiogenética. História tradicional chinesa e moderna história crítica chinesa. Construção genealógica. O *tê*. A dinastia Shang. Os períodos de quinhentos anos. Os pensadores como sucessores dos reis
§2. A autodesignação do ecúmeno
Chung-kuo, chung-hua, t'ien-hsia. A forma cosmológica do Oriente Próximo. A identidade de China e gênero humano.
§3. A ruptura incompleta
Max Weber sobre China. As opiniões conflitantes sobre filosofia, ciência e religião chinesas. A diferenciação emudecida.

§4. Símbolos de ordem política
A ascensão e a queda ocidentais de império e os períodos internos chineses. O *wang* e o *t'ien-hsia*. O *Po Hu T'ung* sobre a realeza pré-imperial.

§5. T'ien-Hsia e Kuo
A harmonia preestabelecida entre *t'ien-hsia* e *kuo*. Expansão por atração cultural. Os conjuntos de símbolos. Organização do poder e substância cultural. Mêncio sobre *t'ien-hsia* e *kuo*. O curso histórico.

§6. Ciclos
O ciclo dinástico. O ciclo de quinhentos anos. O ciclo dos sábios. Da sociedade de clãs ao ecúmeno do gênero humano civilizado.

7. Humanidade universal

§1. A era ecumênica ocidental
Características da configuração ocidental. O campo da desordem e o domínio vindouro. A fantasia de duas realidades. A verdade da ordem surgindo. Os discernimentos ganhos.

§2. Escatologia e existência terrestre
A pluralidade de eras ecumênicas. Gênero humano universal, um índice escatológico. Participação no fluxo divino de presença. Civilização material e diferenciação de consciência. Platão, Feng Hu Tzu, Lucrécio. História como o horizonte ecumênico. A tríade de império ecumênico, explosão espiritual e historiografia.

§3. Época absoluta e tempo axial
Época absoluta de Hegel em Cristo, tempo axial de Jaspers. O debate Jaspers/Bultmann sobre desmitização. O estado de análise experimental.

§4. A época e a estrutura de consciência
O horizonte do mistério divino. Os eventos da consciência e a consciência dos eventos. Escatologia. Os modos de participação universal.

§5. Questão e mistério
A Questão como um simbolismo *sui generis*. A Questão na experiência primária do cosmos. Construção cosmológica a partir do fundamento. A Questão ascendente do tipo upanishádico. O *Apocalipse de Abraão*. O além divino e o dentro divino. A consciência de época. Brutalidade apocalíptica. A Questão como uma estrutura constante na experiência da realidade. Confiança na ordem cósmica e a Questão diferenciadora. A reação do Buda. A Questão e época. O mistério da realidade.

§6. O processo de história e o processo do Todo
A Questão na metaxia. Abertura para a realidade e contração do eu. O grande fôlego da história. O que merece ser lembrado sobre o presente. A extensão de tempo. Os movimentos do "deter da história". A interdição da Questão. O processo do Todo. As falácias do tempo. A direção escatológica.

Introdução

Este volume, *A era ecumênica*, rompe com o programa que desenvolvi para *Ordem e história* no prefácio ao volume I da série. Assim, relembrarei o programa e indicarei tanto a natureza quanto a causa da ruptura.

A sentença de abertura do prefácio formulou o princípio que deveria orientar os projetados seis volumes do estudo: "A ordem da história surge da história da ordem". A história era concebida como um processo de discernimento crescentemente diferenciado da ordem do ser na qual o ser humano tem participação mediante sua existência. Tal ordem, como discernível no processo, incluindo digressões e regressões a partir da diferenciação crescente, emergiria se os principais tipos de existência do ser humano em sociedade e os correspondentes simbolismos da ordem fossem apresentados em sua sucessão histórica.

Acatando a afirmação do princípio, enumerei então os tipos de ordem a ser cobertos pelo estudo, que eram os seguintes:

(1) As organizações imperiais do Antigo Oriente Próximo e sua existência sob a forma do mito cosmológico;
(2) A forma revelatória de existência na história, desenvolvida por Moisés e os profetas do Povo Escolhido;
(3) A pólis e o mito helênico, e o desenvolvimento da filosofia como o simbolismo da ordem;
(4) Os impérios multicivilizacionais desde Alexandre e o surgimento do cristianismo;
(5) O Estado nacional moderno e o surgimento do moderno gnosticismo como a forma simbólica da ordem.

Na execução do programa, os volumes I, *Israel e a revelação*, II, *O mundo da pólis*, e III, *Platão e Aristóteles*, trataram dos primeiros três tipos enumerados; os dois tipos restantes seriam tratados nos volumes subsequentes: IV, *Império e cristianismo*, V, *Os séculos protestantes*, e VI, *A crise da civilização ocidental*.

O estudo não pôde ser conduzido à conclusão para ele projetada. À medida que a obra progredia na segunda sequência de volumes, as estruturas que surgiram das ordens históricas e sua simbolização se revelaram mais complicadas do que eu antecipara. Eram na verdade tão refratárias que os volumes projetados não podiam acomodar os resultados da análise à medida que estes se acumulavam. Não que qualquer coisa estivesse errada com o princípio do estudo; pelo contrário, as dificuldades surgiam do lado dos materiais quando o princípio era conscienciosamente aplicado. Em primeiro lugar, à medida que meu conhecimento dos materiais aumentava, a lista original de cinco tipos de ordem e simbolização revelou-se lamentavelmente limitada; então, quando a base empírica sobre a qual o estudo tinha que se apoiar foi ampliada de modo a se conformar ao estado das ciências históricas, o manuscrito inchou até um tamanho que facilmente teria ocupado mais seis volumes impressos. Essa situação era suficientemente incômoda. Entretanto, o que finalmente rompeu o projeto foi a impossibilidade de alinhar os tipos empíricos em qualquer sequência de tempo que permitiria que as estruturas realmente descobertas emergissem de uma história concebida como um "curso". O programa como originalmente concebido, é verdade, não estava totalmente errado. Havia realmente os eventos epocais diferenciadores, os "saltos no ser" que engendraram a consciência de um Antes e Depois e, em suas respectivas sociedades, motivaram o simbolismo de um "curso" histórico que foi significativamente estruturado pelo evento do salto. As experiências de um novo discernimento da verdade da existência, acompanhadas pela consciência do evento como constituindo uma época na história, foram suficientemente reais. Houve efetivamente um avanço no tempo de experiências compactas a experiências diferenciadas da realidade e, correspondentemente, um avanço de simbolizações compactas a simbolizações diferenciadas da ordem do ser. No que dizia respeito a essa linha de significado traçada pelos eventos diferenciadores no tempo da história, o programa possuía um sólido núcleo e, pelo mesmo motivo, as análises contidas nos primeiros três volumes permaneciam válidas até o ponto por elas alcançado. Ainda assim, a concepção original era insustentável porque não considerara apropriadamente as importantes linhas de significado na história que não fluíam ao longo de linhas de tempo.

Tempo linear e tempo axial

Houve, por exemplo, o padrão de corte oblíquo das irrupções espirituais que, no primeiro milênio a.C., ocorreram paralelas no tempo em diversas sociedades, de outro modo desconexas, da Hélade à China. O padrão fora observado desde a década de 1820, e mais recentemente Jaspers o elevara à dignidade de "tempo axial" na história da humanidade. Eu estava muito ciente do problema quando escrevi os volumes anteriores, visto que as diferenciações israelitas e helênicas de consciência, fluindo paralelas no tempo como fluíam, definitivamente não podiam ser conduzidas numa só linha única de avanço diferenciador, significativo, na história. Na verdade, refleti minuciosamente sobre essa questão na introdução de *O mundo da pólis*, apresentando naquela ocasião tanto a teoria de Jaspers quanto as objeções de Toynbee. A análise posterior, contudo, demonstrou que tais reflexões eram deficientes em vários aspectos: não penetraram no âmago da questão, no fato bruto de estruturas significativas que resistem ao arranjo numa linha de tempo, e tampouco penetraram na força experimental que motiva a construção de tais linhas ainda que sejam incompatíveis com a evidência empírica; tampouco se familiarizaram suficientemente com os dispositivos engenhosos de ordenamento de fatos desregrados numa linha fictícia, de modo que veiculassem o significado escatológico daquela outra linha que flui do tempo para a eternidade. Eu não compreendera ainda, por exemplo, que a teoria da difusão cultural — empregada por Abel-Remusat em sua "Mémoire" de 1824 para explicar a contemporaneidade de filósofos helênicos e chineses — constituiu um tal dispositivo para reduzir um campo perturbadoramente diversificado de centros espirituais à singularidade de um evento na história. Tampouco discernira a mesma função no simbolismo de Jaspers de um tempo axial na história da humanidade.

Os dispositivos mencionados revelavam sua natureza quando analisados mais cuidadosamente. No caso de Abel-Remusat não era necessário refutar sua hipótese no terreno empírico; hoje, de qualquer maneira, ninguém sustentaria que experiências e simbolizações comparáveis em Heráclito e Lao-Tsé se devem à difusão cultural. Entretanto, como não havia razões empíricas para levantar essa hipótese em primeiro lugar, nem mesmo na década de 1820, a função da difusão cultural como um dispositivo para obliterar a pluralidade de centros de significado no campo da história entrou em foco. Um *horror*, não *vacui* mas *pleni*, parece operar, um tremor ante a fecundidade do espírito à medida que ele se revela em toda a Terra numa profusão de hierofanias, um

desejo monomaníaco de forçar as operações do espírito na história na única linha que inequivocamente conduzirá ao presente do especulador. Não devem ser deixadas oscilando linhas independentes que concebivelmente pudessem conduzir ao presente e futuro de alguém mais. Não detidas pela obsolescência de construções anteriores, sempre haverá novas construções que serão empreendidas tão logo novas descobertas de materiais pareçam oferecer a oportunidade. Quando os escritos herméticos, que se supôs erroneamente serem antigos textos egípcios, se tornaram mais bem conhecidos no Ocidente, próximo do desfecho do século XV, um movimento de pensadores humanistas colocou Moisés e a Bíblia mais remotamente numa linha de evolução espiritual que se inicia a partir da sabedoria de sacerdotes egípcios. Esse movimento perdurou por séculos e estava ainda vigorosamente vivo nas preleções de Schiller sobre *História universal* em 1789. Quando fontes chinesas se tornaram conhecidas no Ocidente, Hegel forçou o espírito a iniciar sua marcha pela história a partir da China, enquanto o Egito e Israel fizeram ruir a linha temporal para dentro da Pérsia que os conquistou. Quando materiais etnográficos se acumularam e se tornaram moda, os "primitivos" moveram-se para a extremidade superior da linha e deram origem ao comunismo, que, finalmente, resultaria no sonho de Marx e Engels. E quando as escavações da Mesopotâmia impressionaram o Ocidente com suas grandes descobertas historiadores pan-babilônios se predispuseram a construir uma nova história de difusão cultural a partir da origem da cultura na Babilônia. Mas a natureza do empreendimento se revela em sua pureza quando os materiais históricos que oferecem a oportunidade para uma nova construção não existem de modo algum, tendo que ser produzidos mediante fantasia especulativa para o propósito específico — como na recente onda de especulações sobre a origem da cultura humana sobre a Terra por intermédio de astronautas aqui aterrissando provenientes de um outro astro. A fantasia parece ainda estar adquirindo *momentum*, na medida em que é apoiada por assim chamados cientistas no emprego de diversas instituições ricamente dotadas com fundos públicos. O resultado é que, se você não está satisfeito com o progresso da história dos sacerdotes iluminados do Egito aos intelectuais iluminados do século XVIII, ou com seu progresso do comunismo primitivo ao final, faça sua escolha e tenha uma história avançando de astronautas estelares a astronautas terrestres.

Os especuladores prestidigitam fatos e cronologia com tal despreocupação, se não impertinência, que às vezes parece não haver limite para o jogo. Entretanto, os fatos têm um modo de afirmar a si mesmos. É difícil ignorar o

paralelismo de irrupções espirituais observado por Abel-Remusat e seus sucessores. Os eventos cronologicamente paralelos simplesmente não podem ser conduzidos numa linha de tempo. Como pode então um filósofo ser páreo para o fenômeno se, por um lado, o dissolvente da difusão cultural não funciona e se, por outro, ele reluta em admitir que o espírito predispõe-se para onde quer, despreocupado em relação às dificuldades que seus movimentos divinamente misteriosos causarão a um observador humanamente conscienciso? Suspeito que Jaspers pretendeu que sua concepção do tempo axial fosse uma resposta a essa questão.

O dispositivo foi exposto às objeções de Toynbee: para elevar o período de 800 a 200 a.C., no qual ocorrem as irrupções paralelas, à posição de grande época na história, Jaspers teve que negar às irrupções espirituais anteriores e posteriores o caráter epocal que em sua própria consciência certamente possuíam. Em particular, teve que expulsar Moisés e Cristo[1]. A construção não pareceu fazer sentido. Se irrupções espirituais fossem para ser reconhecidas como os constituintes de significado na história, as epifanias de Moisés e Cristo, ou de Mani e Maomé, dificilmente poderiam ser excluídas da lista; e se foram incluídas o tempo axial expandiu num campo aberto de irrupções espirituais se estendendo por milênios. As objeções pareciam ter descartado o tempo axial definitivamente. Todavia, a um exame mais detido, o argumento se revelava menos conclusivo do que parecera inicialmente; pois Jaspers suportara a exclusividade de seu período com o argumento de que as irrupções anteriores e posteriores tinham apenas importância regional, ao passo que uma universal consciência de humanidade, infiltrando-se em todas as grandes civilizações de Roma à China, fora realmente criada pelas irrupções do tempo axial. Ademais, realizado todo o apontamento para irrupções anteriores e posteriores, o fenômeno das irrupções paralelas permanecia lá, aguardando que dele se ocupassem.

[1] Incidentemente, Moisés constitui uma figura de algum modo ubíqua como um perturbador da paz construtivista. No parágrafo precedente tive que observar como ele desliza na escala de tempo do significado, a partir dos hermetistas, passando por Hegel e Marx, até os pan-babilônios. Ora, deveria ser notado que o próprio Toynbee, ainda que critique Jaspers por sua exclusão de Moisés, exclui o judaísmo do recinto sagrado das religiões universais. Algo caracterizado por idêntica tendência pode ser discernido na tentativa de Freud de fazer de Moisés um egípcio. A cautela admiravelmente perceptiva de Vico em isentar a linha mosaico-cristã de significado na história a partir de sua lei do *corso* aparentemente não é considerada uma advertência a receber atenção.

O problema se tornou administrável somente quando compreendi que tanto Jaspers quanto Toynbee tratavam eventos hierofânicos ao nível de fenômenos no tempo, não permitindo que o argumento deles alcançasse a estrutura da consciência experiencial. A construção de um tempo axial se dissolveu quando apliquei o princípio do estudo mais cuidadosamente aos tipos de ordem e simbolização a ser efetivamente encontrados no período em questão. A análise da ordem concretamente experimentada nas irrupções espirituais apresentou o resultado negativo: Não houve nenhum "tempo axial" no primeiro milênio a.c. porque os pensadores do Ocidente e do Extremo Oriente desconheciam as existências uns dos outros e, consequentemente, não tiveram nenhuma consciência de pensar em qualquer eixo da história. Tive que concluir que o "tempo axial" era o simbolismo pelo qual um pensador moderno tentava enfrentar (sendo páreo para isso) o perturbador problema de estruturas significativas na história, tais como o campo de movimentos espirituais paralelos, do qual os agentes no campo estavam totalmente inscientes.

A conclusão encaminhou então às questões relativas à validade do simbolismo moderno. Poderia alguém realmente interpretar o campo pluralista de irrupções, embora este não tivesse consciência de si mesmo, como uma estrutura significativa na história da humanidade? Ou o campo, pelo contrário, não sugeria a existência de uma pluralidade de humanidades, cada uma possuindo uma história própria? Se então se optava pela primeira interpretação, surgia a questão adicional referente ao sujeito da história: Qual foi a sociedade concretamente existente no tempo em cuja história essa curiosa estrutura apareceu? Certamente não as sociedades helênica, hindu ou chinesa do primeiro milênio a.C., e certamente não quaisquer sociedades concretas dos séculos XIX e XX d.C. Quem foi então o sujeito oculto por trás do ameno simbolismo de "humanidade"? Quem foi essa *humanitas abscondita*?

Humanidade não é, de modo algum, sociedade concreta. Na busca dessa questão, a análise tinha que reconhecer as irrupções espirituais não como fenômenos numa história da humanidade, mas como as fontes do significado na história e do conhecimento que o ser humano tem dele. Permitindo que o ser humano se conscientize de sua humanidade como existência em tensão rumo à realidade divina, os eventos hierofânicos engendram o conhecimento da existência do ser humano no Intermediário divino-humano, na Metaxia de Platão, bem como os símbolos de linguagem articulando o conhecimento. Além disso, são experimentados como significativos na medida em que cons-

tituem um Antes e Depois dentro do tempo que aponta para uma realização, para um *Escaton*, fora do tempo. História não é um jorro de seres humanos e suas ações no tempo, mas o processo de participação humana num fluxo de presença divina que possui direção escatológica. O simbolismo enigmático de uma "história da humanidade", assim, expressa a compreensão humana de que esses discernimentos, embora surjam de eventos concretos na consciência de seres humanos concretos, são válidos para todos os seres humanos.

Todavia, na hipótese de o enigma do simbolismo ser solucionado, o mistério do próprio processo se torna ainda mais terrível. De fato, as irrupções espirituais estão largamente dispersas no tempo e no espaço sobre seres humanos concretos em sociedades concretas. Os eventos, embora constituam estruturas de significado na história, não se enquadram eles mesmos, prontamente, num padrão que possa ser entendido como significativo. Algumas das estruturas constituídas, tais como os avanços de consciência compacta para diferenciada, trazem à atenção a dimensão de tempo no fluxo de presença divina; outras, tais como o grupo de eventos no corte oblíquo em discussão, parecem acentuar o processo em sua largueza, na medida em que ele afeta a humanidade na dimensão espacial de existência. Num caso ou noutro, porém, os significados emergentes permanecem abertos relativamente ao futuro do processo no tempo, bem como relativamente à sua realização escatológica. Tive que concluir que o processo da história, e o tipo de ordem que nele se pode discernir, não é uma narrativa a ser contada do princípio a seu final feliz ou infeliz; é um mistério em processo de revelação.

O início e o além

Quando concebi o programa ainda trabalhava na crença convencional de que a concepção de história como um curso significativo de eventos numa linha reta de tempo era a grande realização de israelitas e cristãos, que foram favorecidos em sua criação pelos eventos revelatórios; enquanto os pagãos, privados como foram da revelação, jamais poderiam elevar-se acima da concepção de um tempo cíclico. Essa crença convencional teve que ser abandonada quando descobri que a construção unilinear da história, de uma origem divino-cósmica de ordem ao presente do autor, era uma forma simbólica desenvolvida por volta do fim do terceiro milênio a.C. nos impérios do Antigo Oriente Próximo. Conferi o nome de *historiogênese* a essa forma.

A descoberta perturbou seriamente o programa. Havia mais em jogo do que uma suposição convencional agora refutada, pois a própria história unilinear que eu supusera engendrada, juntamente com as pontuações de significado sobre ela, pelos eventos diferenciadores, acabou por se mostrar como um simbolismo cosmológico. Ademais, o simbolismo permanecera uma constante milenária em continuidade a partir de suas origens nas sociedades suméria e egípcia, mediante seu cultivo por israelitas e cristãos, direto às "filosofias da história" do século XIX d.C.

Esses fatos suscitaram muitas questões até então insuspeitadas. Por exemplo, se o simbolismo de uma história unilinear com seu clímax no presente podia ser engendrado pela experiência de um império cosmológico sendo ameaçado e preservado, haveria talvez algo como um "salto no ser" na fundação do império? Inversamente, haveria talvez algo imperial com respeito a irrupções espirituais? Tais questões tornaram-se ainda mais agudas quando, na análise adicional, as variantes posteriores pareciam manter o simbolismo não só em sua concepção geral, mas em certos detalhes de construção. As técnicas para selecionar e omitir materiais, bem como rearranjar sua sequência temporal, de modo a permitir a uma linha de significado emergir de um campo que de fato contém várias dessas linhas, em resumo: as impertinentes distorções e falsificações da história anteriormente mencionadas, que hoje são chamadas de interpretações, eram, por exemplo, na *Filosofia da história* de Hegel, o mesmo que na Lista do Rei suméria. E se fosse esse o caso não se impunha aí a questão: O que exatamente havia de moderno na modernidade se a grande luta entre as construções historiogenéticas, entre o progressivismo iluminista, o comtismo, o hegelianismo, o marxismo, tinha que ser entendida como uma dogmatomaquia entre especuladores imperialistas no melhor estilo cosmológico? Mas tais questões especiais poderiam ser respondidas somente quando a estrutura geral da história que formava o seu fundo fosse suficientemente esclarecida; e essa estrutura contextual foi indicada pela observação de que os avanços significativos de consciência diferenciadora eram ao longo da história acompanhados pela persistência igualmente significativa de um simbolismo "cosmológico".

Essa estrutura peculiar na história tem sua origem na estratificação da consciência do ser humano mediante o processo de diferenciação. A verdade da existência descoberta pelos profetas de Israel e pelos filósofos da Hélade, ainda que apareça mais posteriormente no tempo do que a verdade do cosmos, não pode simplesmente substituí-la, porque os novos discernimentos,

embora indiretamente afetando a imagem da realidade como um todo, pertencem diretamente apenas à consciência do ser humano de sua tensão existencial. Quando no processo revelatório o deus oculto por trás dos deuses intracósmicos permite a si mesmo tornar-se manifesto em experiências visionárias e auditivas, ou no "som de gentil tranquilidade" ou na sondagem meditativa daquele que busca, e assim ser conhecido contra o fundo de sua incognoscibilidade, o ser humano que responde à presença torna-se consciente de sua resposta como um ato de participação na realidade divina. Ele descobre o algo em sua humanidade que é o lugar e o sensório da presença divina; e ele encontra palavras como *psique*, ou *pneuma*, ou *nous* para simbolizar o algo. Quando participa de um evento teofânico, sua consciência torna-se cognitivamente lúcida por sua própria humanidade enquanto constituída por sua relação com o deus desconhecido cuja presença movente em sua alma evoca o movimento de resposta. Circunscrevi a estrutura do evento o mais estritamente possível para tornar claro quão estreitamente limitada é realmente a área dos discernimentos resultantes: a nova verdade pertence à consciência do ser humano de sua humanidade na tensão participativa rumo ao terreno divino, e a nenhuma realidade além dessa área restrita.

Os veículos humanos das irrupções espirituais nem sempre compreendem os estreitos limites da área diretamente afetada pelo processo diferenciador. De fato, a diferenciação de consciência afeta indiretamente a imagem da realidade como um todo, e os descobridores entusiastas da verdade às vezes tendem a tratar esses efeitos secundários como acreditam eles próprios perceber, e nem sempre corretamente, como discernimentos diretos. Historicamente, esse impacto secundário dos eventos foi realmente impressivo: a verdade da revelação e da filosofia tornou-se fatal para os deuses intracósmicos; e a remoção dos deuses do cosmos deixou livre uma natureza desdivinizada para ser explorada pela ciência. Ainda assim, embora essas consequências deponham a favor da centralidade da consciência na experiência e na simbolização humanas da realidade, não devem eclipsar o fato de que a diferenciação da verdade existencial não abole o cosmos no qual ocorre o evento. No tocante à sua existência e à sua estrutura, entretanto, o cosmos é experimentado como divinamente criado e ordenado. A nova verdade pode afetar a crença em divindades intracósmicas como a mais adequada simbolização da realidade cósmico-divina, mas não pode afetar a experiência da realidade divina como a força criadora e ordenadora no cosmos. Daí, como a verdade da existência embarca no longo processo de desenvolver os símbolos adequados para sua expressão,

pode-se observar as diversas tentativas de chegar a um acordo com o problema da presença cósmico-divina. O Deus Oculto ou Desconhecido que se revela nos movimentos da alma será identificado com o deus-criador, enquanto todos os demais deuses tornam-se falsos deuses, como em Israel; ou será identificado com o alto-deus-criador, como um *summus deus* em relação a todos os demais deuses, como nos Hinos egípcios a Amon; ou lhe será permitido coexistir com as divindades intracósmicas, como no hinduísmo; ou ele será discernido como o deus verdadeiramente supremo acima dos olímpicos, e mesmo acima das divindades dos mitos do filósofo, como com Platão ou Plotino. Mas ele também pode converter-se no bom deus a quem a centelha do *pneuma* divino retorna quando o ser humano escapou na morte da prisão do cosmos, criada por um deus mau com o propósito de apanhar a centelha, como em certos movimentos gnósticos. Assim, o campo apresenta considerável amplitude; mas, independentemente de qual será a escolha, o simbolismo agregado tem que prover a experiência da presença divina, não apenas na alma, mas no cosmos na sua existência e ordem espaciotemporal.

Como mostram os exemplos, a questão não aparece em retrospecto a partir do conhecimento histórico superior do século XX; constitui parte da consciência à medida que esta se diferencia nos eventos hierofânicos. Ademais, ultrapassando suas soluções concretas, os participantes dos eventos desenvolveram os símbolos fundamentais que articulam a estrutura da questão. Valendo-se de fontes israelitas, cristãs e helênicas, essa simbolização da estrutura pode ser concentrada na fórmula:

> A realidade divina, o *theotes* de Colossenses 2,9 —
> que move a consciência do ser humano a partir do além
> de todo conteúdo cósmico, a partir do *epekeina* no sentido de Platão —
> também cria e sustém o cosmos desde seu início, desde o
> *bereshit* no sentido de Gênesis 1,1.

O além e o início, articulando as direções nas quais a realidade divina é experimentada, permaneceram a expressão insuperavelmente exata da questão até hoje.

Embora a transfiguração do cosmos numa realidade desmaterializada submetida a Deus seja o sonho de apocalipses tais como o de João, o cosmos de fato não desaparece quando ocorrem as irrupções espirituais. Pelo contrário, a partir do momento em que a consciência se torna lúcida por intermédio dos eventos hierofânicos sua simbolização da realidade tem agora que acomodar tanto o além quanto o início. O início divino-cósmico, contudo, exige para

sua expressão uma narrativa de gênese, um conto cosmogônico. Não mais que o cosmos — tive, portanto, que concluir — desaparecerá o mito cosmogônico. Qualquer tentativa de superar ou descartar o mito é suspeita como operação mágica motivada por um desejo apocalíptico de destruir o próprio cosmos.

A questão é central a uma teoria do mito, mas compreendi sua centralidade apenas lentamente, à medida que a obra progredia. Usando o simbolismo dos impérios da Mesopotâmia e do Egito como um modelo, eu concebera originalmente o mito como "cosmológico". Essa concepção se revelou demasiado estreita mesmo nos volumes anteriores de *Ordem e história*, à medida que os fenômenos ricamente diversificados do mito se mostraram um após o outro. Além do mito cosmológico dos impérios do Oriente Próximo havia que ser considerado o mito diferentemente estruturado, não imperial, de Homero e Hesíodo; havia, ademais, um mito do povo helênico a ser distinguido do mito dos poetas trágicos; então se sucedia a criação de Platão do mito do filósofo, culminando, no *Timeu*, num mito do cosmos que não era um mito cosmológico; e havia o grande bloco do Gênesis israelita, com um tipo de cosmogonia que surgiu a partir da ruptura epocal com a forma cosmológica do império. Quando essa agora longa lista foi ainda ampliada pelo simbolismo historiogenético bem como pelos problemas de sua origem, persistência e deformação, pareceu aconselhável abandonar o método de qualificações *ad hoc* e tentar distinções conceituais que trariam ao menos alguma ordem teórica a um campo desfavoravelmente negligenciado de estruturas na história.

A tarefa é menos formidável do que pode parecer. De acordo com o princípio do estudo, somente se tem que permitir às linhas da teoria emergir da história da ordem sem perturbar o processo mediante ideias idiossincráticas. Mencionei os dados históricos que determinam a estrutura dessa questão; são (a) o além e o início, os quais desde a Antiguidade têm simbolizado as direções nas quais a presença da realidade divina é experimentada, e (b) a cosmogonia como o simbolismo que expressa a experiência do início divino-cósmico. Se os dados forem aceitos, será necessário, na falta de neologismos, usar o termo *cosmogonia* ou *mito cosmogônico* como o conceito geral que se aplicará a todos os simbolismos engendrados pela experiência de iniciativa divina na existência do cosmos. O conceito então se aplicará não só às formas mitoespeculativas desenvolvidas nas sociedades imperiais do Antigo Oriente Próximo, mas também aos simbolismos mais compactos nas sociedades pré-imperiais, tribais; e não só a cosmogonias em forma estritamente cosmológica nas quais a presença divina é simbolizada pelos deuses intracósmicos, mas também às

cosmogonias nas quais esses deuses foram afetados, num menor ou maior grau, pelas irrupções espirituais que situam a realidade divina no além de todo conteúdo intramundano.

O conceito conferirá inteligibilidade à dinâmica da questão. Embora a cosmogonia seja uma constante, o gênero de sua simbolização é afetado pela crescente lucidez de consciência existencial. Por seu impacto na simbolização do início, os eventos hierofânicos que iluminam a consciência na direção do além criam assim historicamente um campo secundário de diferenciações. Uma observação ou duas sobre manifestações representativas dessa tensão entre as duas áreas de experiência e simbolização indicarão as proporções do problema.

A tensão de consciência — Platão, Aristóteles, Israel

A manifestação clássica da tensão é a criação de Platão do mito do filósofo. Por um lado, Platão sente os deuses da tradição num conflito tão acentuado com a realidade divina experimentada pela alma eroticamente consciente que ele exige severas medidas educacionais que visam a prevenir os efeitos desordenadores do mito mais antigo. Por outro lado, ele está ciente dos limites estabelecidos à investigação filosófica da realidade pelo mistério divino da altura noética e da profundidade apeirôntica. Uma vez que o filósofo não pode transcender esses limites, tendo sim que se mover no Intermediário, a Metaxia, por eles delimitada, o significado de sua obra depende de uma ambiência de discernimento relativa à presença divina e à operação do cosmos que somente o mito pode proporcionar. A resposta de Platão a essa condição é a criação do *alethinos logos*, a narrativa dos deuses que pode reivindicar ser verdadeira se ajustar-se à consciência cognitiva da ordem criada na alma do ser humano pela tensão erótica rumo ao além divino.

A percepção de Platão do conflito, com a memória de Sócrates viva, chega ao máximo da sua seriedade na questão da mortalidade. Uma geração mais tarde, quando a elucidação de Platão do conflito e sua natureza se tornaram um fato na história, o calor da refrega é muito menos intenso. Os acentos deslocam-se para a transição do mito à filosofia como um evento na história a ser descrito e analisado. Um Aristóteles é capaz de reconhecer o amante do mito, o *philomythos*, como engajado na mesma busca do fundamento do amante da sabedoria, o *philosophos*; e na divina força criadora simbolizada pelos deuses de uma cosmogonia hesiódica ele é capaz de reconhecer o mesmo

fundamento eterno do ser que o filósofo experimenta como o motor noético de sua alma. O problema da cosmogonia propriamente dito começa assim a surgir a partir da observação de suas simbolizações historicamente sucessivas pelos deuses intracósmicos e o deus desconhecido do além.

Entretanto, não mais em Aristóteles do que em Platão o problema surge plenamente. A experiência primária do cosmos predomina tão intensamente que a experiência do próprio início permanece ainda imersa em sua compacidade. Uma ressimbolização da cosmogonia torna-se necessária quando a verdade da existência invalida os deuses intracósmicos; porém, a diferenciação de consciência na direção do além possui graus, e a diferenciação dos filósofos do *Nous* é aparentemente insuficiente para compelir uma ruptura radical com a experiência primária; somente a experiência do além absolutamente criativo, pelo que parece, é capaz de dissolver a compacidade a ponto do princípio absolutamente criativo tornar-se visível. No caso platônico-aristotélico, uma cosmogonia sob forma cosmológica não é mais tolerável, mas a lucidez noética da existência não impõe a alternativa de um princípio absolutamente criativo. Como resultado, os símbolos que pretendem enfrentar em paridade os problemas são estranhamente ambíguos. O cosmos aristotélico prescinde totalmente de um princípio; a inelutável expressão de sua existência e sua duração divinamente sustentadas pode ser satisfeita com o ambíguo simbolismo da duração infinita. Por idênticas razões, o Demiurgo platônico não pode se tornar absolutamente criativo. O Demiurgo do *Timeu* está limitado pela *Ananke* do cosmos; ele não o cria, estando restrito à ação de impor forma na matéria preexistente. Todavia, enquanto os símbolos permanecem cativos da experiência primária, sua ambiguidade reflete o impacto de consciência diferenciadora na dimensão cosmogônica da realidade e sua simbolização.

A articulação mais elaborada de ao menos certos aspectos do problema, portanto, encontra condições favoráveis no ambiente judeu-cristão com seu fundo milenar israelita de consciência diferenciadora. Nesse ambiente, a fortaleza da experiência primária do cosmos foi decisivamente abalada numa data remota pela experiência e simbolização de Moisés da realidade divina como o "Eu Sou" do episódio da sarça. A experiência traz o estrato mais profundo de realidade divina, seu Ser absoluto, à visão imediata, flanqueando o interesse do filósofo helênico com a manifestação dela como a fonte de ordem no cosmos. O ato criativo, ademais, é forçadamente simbolizado como um procedimento divino que continua até o próprio presente do historiador, a despeito de a linguagem ainda denunciar uma aura de divindades intracósmi-

cas circundando o deus único que cria os céus e a Terra. Por fim, a substância da ação criativa é a "palavra". Desde o princípio, realidade é a palavra divina expressando sucessivamente a evolução do ser a partir da matéria passando pela planta à vida animal, até expressar o ser humano, que, nas pessoas de patriarcas e profetas, responde mediante sua palavra à palavra expressa por deus na história. A realidade do cosmos, assim, converte-se numa história a ser narrada pelo ser humano que participa responsivamente da história narrada pelo deus. No contexto helênico, o sentido de uma relação estreita entre realidade e a palavra que a traduz verdadeiramente engendra o significado de *aletheia* como realidade e verdade; no contexto israelita, faz-se a relação remontar à sua fonte na palavra-realidade divinamente criativa. A palavra do ser humano quando ele articula sua consciência da realidade surge da realidade que é a palavra de deus. Seria incauto fazer mais do que apontar para essa coleção de símbolos. No seu contexto israelita, eles não marcam as etapas na análise filosófica de estruturas na realidade; na verdade não são mais do que um conjunto de discernimentos, dependendo, para sua coerência, de uma segura apreensão pré-analítica da verdade da realidade. Ainda assim, constituem a potente precondição para certas diferenciações do problema cosmogônico, que seria ininteligível sem esse fundo.

A tensão no evangelho de João

O evento que permite a cristalização dos elementos reunidos num simbolismo coerente é a epifania de Cristo; e o pensador que articula o início cosmogônico na relação deste com a presença do divino além na consciência do ser humano é o autor do evangelho de João. O evangelho abre com o "No princípio" de Gênesis 1,1, mas João nada retém da narrativa da criação exceto o *praeteritum* do narrador. Nesse *praeteritum*, em lugar de fazer a narrativa, ele reflete sobre a substância divino-criativa e sua estrutura interna: "No princípio era a palavra, e a palavra estava voltada para Deus, e a palavra era Deus". A tensão criativa no princípio é entendida em termos do paradoxo de que a palavra e deus são associados tanto pela diferença quanto pela identidade simultaneamente. Cuidadosamente então frisando a diferença mediante sua iteração (1,2), o autor deixa a tensão criativa tornar-se ação criativa. O deus que tem a palavra que ele é produz todas as coisas pronunciando-a: "Tudo foi feito por meio dela; e sem ela nada se fez do que foi feito". Pois a palavra criadora era "vida", e sua

vida era "a luz dos homens". A esse ponto, a palavra criadora da cosmogonia se combina na presença da "luz [que] brilha nas trevas" da existência humana com tal intensidade que a escuridão não pode sobrepujá-lo. A palavra do princípio está presente na epifania de Cristo, tal como experimentada e testemunhada por João Batista, e posteriormente atestada pelo autor do evangelho.

A reflexão sobre a relação entre a palavra do princípio e a palavra proveniente do além é retomada no grande debate entre Jesus e os fariseus (8); nessa oportunidade, contudo, não se movendo da palavra do princípio à vida dessa palavra na epifania, mas da presença dela em Cristo, para trás na história, rumo ao seu estar novamente com deus na tensão antes da criação. O debate pretende esclarecer o significado da presença divina num ser humano. Quando os descrentes interlocutores perguntam a Cristo "Quem és tu?", ele identifica a realidade divina nele presente como o mosaico "Eu sou" (8,24). Assim, quando a realidade divina experimentada como presente na consciência do ser humano é para ser apurada, a linguagem simbólica sensatamente invoca o precedente da palavra que se revela na consciência de Moisés, de preferência a fazê-lo relativamente à palavra do princípio. De qualquer modo, o recurso ao precedente não deve obscurecer a novidade do que está acontecendo agora, pois o deus que falou a Moisés na sarça fala agora pela boca do ser humano para outros seres humanos; o deus de um evento revelatório no passado se tornou "a verdadeira luz que, vindo ao mundo, ilumina todo homem" (1,9). A revelação do "Eu sou" a Moisés está ainda tão profundamente engastada na experiência primária do cosmos que tem que cercar a si mesma de símbolos cosmológicos tais como a voz de um deus intracósmico dos pais que fala de uma sarça prodigiosa; e constitui não a humanidade de todo ser humano, mas as qualidades em Moisés que o capacitam a conduzir Israel coletivamente da escravidão num império cosmológico à sua liberdade sob Deus na história. O "Eu sou" em Jesus, por outro lado, se revela como a presença viva da palavra num ser humano; não pretende estabelecer um povo na história, mas dissolverá para todo ser humano que responde ao seu apelo as trevas e a absurdidade da existência na lúcida consciência da participação na palavra divina. O autor inexoravelmente deixa o debate entre Jesus e os fariseus avançar para o ponto em que se franqueia o conflito entre as revelações anteriores, mais compactas, a Israel e a lúcida presença do "Eu sou" em Jesus. Como pode a presença imortal, imortalizante do "Eu sou" no homem Jesus ser harmonizada com a morte do ser humano confinado à história, ser ele uma figura tão venerável quanto Abraão? Essa questão crucial provoca a declaração culminante, com

sua magnífica interrupção na sequência de tempo: "Antes que Abraão fosse, Eu Sou" (8,58). "Então eles colheram pedras para atirá-las contra ele, mas Jesus se lhes subtraiu" (8,59).

Os eventos grandiosos de discernimento espiritual tornando-se articulados não agradam necessariamente a todos; os pobres de espírito são enumerados. Há também os pragmatistas espirituais, sejam eles os fariseus do debate ou suas modernas duplicatas cristãs e ideológicas, que ouvirão uma voz que fala na história enquanto não se torna demasiado claro que o movimento do além exija o contramovimento na direção do além, fora da história, para a realização escatológica. Querem comer seu bolo da revelação e conservá-lo na história. A declaração enfurece porque seu milagre linguístico subitamente torna o intento anistórico, antiapocalíptico, escatológico do "Eu Sou" visível além de uma dúvida. A linguagem de João pode de fato surpreender à medida que o discurso avança, porque o autor não desenvolve novos símbolos linguísticos para expressar novos significados, mas emprega o mesmo símbolo continuamente para cobrir os vários significados à medida que emergem do compacto "Eu Sou" no processo de diferenciação. Eu já distingui dois componentes do complexo. Há, em primeiro lugar, a autorrevelação do deus oculto a Moisés em Êxodo 3. Esse é o estrato no complexo que leva um Etienne Gilson a entender toda a metafísica cristã do ser como a metafísica do Êxodo. Há, em segundo lugar, o "Eu Sou" que se torna lúcido, mediante sua presença no Cristo, por sua presença participativa em todo ser humano, mesmo nos homens de fé pré-cristãos: "Abraão, vosso pai, exultou na esperança de ver o meu dia; ele o contemplou e ficou cheio de alegria" (8,56). Esse é o estrato que leva Tomás de Aquino a dizer que Cristo é o dirigente não de um *corpus mysticum* historicamente limitado, mas de todos os seres humanos a partir da criação do mundo até seu fim. E há, em terceiro lugar, o significado escatológico, terminologicamente não separado dos outros, que domina o evangelho por intermédio dos famosos pronunciamentos "Eu Sou [*ego eimi*]...".

A voz divina proveniente da sarça identifica-se como o "Eu-sou-quem-eu-sou", e então continua a se dirigir a Moisés: "Assim falarás aos filhos de Israel, 'Eu-sou me enviou a vós'" (Ex 3,14). No início, a palavra do deus oculto cria o cosmos; quando a palavra se move do além para a consciência do ser humano, revela-se pela linguagem. E nessa linguagem revelatória o Eu-Sou se torna um sujeito que adquire predicados. Do lado do sujeito, o deus que se revela é Ser absoluto; do lado do predicado, ele é o que permite ser visto de si mesmo concretamente no evento revelatório. No episódio da sarça, ele é o Eu-Sou que

envia Moisés ao seu povo. No evangelho de João, o Eu-Sou é a presença da palavra divina em Jesus e o envia como o Cristo a todo ser humano com a oferta e solicitação de retorno redentor das trevas à luz. No contexto de João, assim, o Eu-sou-quem-eu-sou converte-se em algo como um formulário em branco a ser preenchido pelos dizeres do... *ego eimi*:

> Eu sou — o pão da vida (6,35).
> Eu sou — a luz do mundo. Aquele que vem em meu seguimento não andará nas trevas; ele terá a luz que conduz à vida (8,12).
> Eu sou — o bom pastor (10,11).
> Eu sou — a Ressurreição e a Vida; aquele que crê em mim, mesmo que morra, viverá; e todo aquele que vive e crê em mim não morrerá jamais (11,25-26).
> Eu sou — o caminho, a verdade e a vida (14,6).
> Eu sou — a vinha, vós sois os sarmentos (15,5).

Os dizeres são claros: os predicados expressam o movimento da palavra a partir do Além para dentro da existência de todo ser humano e exigem o contramovimento rumo à palavra que fala por intermédio de Cristo.

Ainda assim, quando João deixa Jesus desenvolver os dizeres, por exemplo, em 6,38-40, algumas importantes implicações tornam-se articuladas: "Pois eu desci do céu para fazer não a minha vontade, mas a vontade daquele que me enviou. Ora, a vontade daquele que me enviou é que eu não perca nenhum dos que ele me deu, mas que eu os ressuscite no último dia. De fato esta é a vontade de meu Pai: que todo aquele que vê o Filho e nele crê tenha a vida eterna; e eu o ressuscitarei no último dia". O portador humano da palavra não tem vontade própria; é a vontade do deus oculto que pronuncia a palavra e sua exigência pela boca de Jesus. Como consequência, o pronome pessoal na passagem torna-se ambíguo. Quem é o "Eu" que nada deve perder de tudo que a mim foi conferido por ele? É Jesus ou a palavra que ele pronuncia? E, ademais, quem é o "Filho" que concede vida eterna a todos que o veem e nele creem? O homem Jesus ou a palavra? E finalmente, quem é o "Eu" que exalta o ser humano no derradeiro dia?

Essas ambiguidades tornar-se-ão inteligíveis se entendidas como engendradas pela experiência do movimento escatológico e sua história. O movimento na direção do Além do cosmos pode tornar-se plenamente articulado somente quando o próprio Além se revelou. Somente quando o ser humano tornou-se consciente da realidade divina como motora de sua humanidade, não mediante a presença dela no cosmos, mas por uma presença que alcança o interior de sua alma a partir do além, pode sua resposta tornar-se lúcida

como o contramovimento imortalizante rumo ao além. João está tão ciente desse avanço da compacidade à diferenciação no processo de revelação espiritual quanto Aristóteles está ciente dele no processo de revelação noética. O "Eu Sou" que fala em Jesus, como mostrou o debate com os fariseus, é o mesmo "Eu Sou" que formou a humanidade do ser humano no passado mediante a evocação da resposta da fé. Mas a fé de Jesus não possui a forma compacta da fé de Abraão. Na epifania de Cristo, a formação de humanidade na história tornou-se transparente por seu significado como o processo de transformação. Em Jesus, a participação de sua humanidade na palavra divina atingiu a intensidade da absorção dele na palavra. O pronome pessoal ambíguo no evangelho expressa essa absorção transfiguradora como foi experimentada pelos seres humanos que tinham visto Cristo.

O cosmos, porém, continua a existir a partir do princípio; e o Cristo transfigurado a partir do além tem que morrer a morte humana. Qual é então o significado da transfiguração? Na hora crítica da verdade antes da Paixão o evangelista permite que Jesus fale aos seus discípulos: "Eis que vem a hora, e ela já chegou, em que sereis dispersados, cada qual para o seu lado, e me deixareis sozinho; mas eu não estou só, o Pai está comigo. Eu vos disse isso para que em mim tenhais a paz. Neste cosmos experimentareis a aflição, mas tende confiança, eu venci o cosmos" (16,32-33). Isso é tudo. Mas isso é tudo que interessa. Na oração seguinte, Jesus ora pelos homens que mantiveram a palavra dele: "Eu não te peço que os tires do cosmos, mas que os guardes do mal. Eles não são do cosmos como eu não sou do cosmos. Consagra-os pela verdade: a tua palavra é verdade" (17,15-17). "Ora, a vida eterna é que eles te conheçam a ti, o único verdadeiro Deus, e àquele que enviaste, Jesus Cristo" (17,3). Para si próprio ele reza: "E agora, Pai, glorifica-me junto de ti, com a glória que eu tinha junto de ti antes que o cosmos existisse" (17,5).

Embora a realidade divina seja uma, sua presença é experimentada nas duas formas do além e do princípio. O além está presente na experiência imediata de movimentos na psique, enquanto a presença do princípio divino é mediada pela experiência da existência e estrutura inteligível das coisas no cosmos. As duas formas requerem dois tipos diferentes de linguagem para sua adequada expressão. A presença imediata nos movimentos da alma requer a linguagem revelatória da consciência. Essa é a linguagem do buscar, investigar e questionar, da ignorância e do conhecimento no que se refere ao fundamento divino, da futilidade, da absurdidade, da ansiedade e da aliena-

ção da existência, do ser levado a buscar e questionar, do ser atraído para o fundamento, do fazer a reviravolta, do retorno, da iluminação e do renascimento. A presença mediada pela existência e pela ordem das coisas no cosmos requer a linguagem mítica de um deus-criador ou Demiurgo, de uma força divina que cria, sustém e preserva a ordem das coisas. Se, contudo, a unidade da realidade divina e sua presença no ser humano são experimentadas com essa intensidade do autor do evangelho em Cristo, mesmo uma sensibilidade linguística extraordinária pode não protegê-lo no sentido de não usar as duas linguagens indiscriminadamente em sua articulação das duas formas de presença. E isso é o que acontece no evangelho de João quando o autor deixa a "palavra" cosmogônica de criação combinar-se com a "palavra" revelatória falada ao ser humano a partir do além pelo "Eu sou". Nos simbolismos disponíveis na cultura do tempo, a palavra mítica de criação que remonta às cosmogonias egípcias está copresente com a palavra revelatória que remonta a Moisés e aos profetas. As duas "palavras" são suscetíveis de se combinar em uma linguagem da presença divina, correspondente à realidade divina una, num pensador que é tão fortemente formado e transformado pela epifania de Cristo que os futuros problemas de análise linguística não ocupam sua atenção.

Inevitavelmente surgirão dificuldades. A palavra que se revela em Jesus não retorna ao sujeito "Eu sou" do qual ela é o predicado, não ao deus do Além, mas ao deus que pronuncia a palavra de criação no Princípio. Contudo, como o Cristo, que em sua morte sagra-se vitorioso sobre o cosmos, não se importa em ser glorificado na palavra que cria o cosmos, é necessário que ele retorne, além da criação, ao *status* da palavra na tensão criativa "antes que o cosmos existisse" (17,5). Mas o que o autor quer dizer com essa linguagem? Entende ele ser a criação um mal, talvez produzido por uma queda na divindade, e agora a ser desfeito pelo ato redentor de Cristo? Em síntese: Ele é um gnóstico? Dificilmente. De fato, o Cristo remete seus discípulos ao cosmos, tal como foi remetido a ele, a fim de converter ainda outros à verdade da palavra, de maneira que o amor divino possa neles se tornar manifesto. Os crentes serão uma comunidade no cosmos, embora não sendo do cosmos (17,14-26). De qualquer modo, a clareza da última passagem não dispersa a sombra arrojada no cosmos pela anterior. Estudiosos do Novo Testamento reconhecem o conflito ao falar de "influências" ou "tendências" gnósticas no evangelho.

A diagnose do gnosticismo está correta, porém uma observação a respeito de influências históricas não soluciona o problema. A questão é, antes, o que

causa o aparecimento do gnosticismo e o torna influente precisamente na época em que a consciência de um Além espiritual se torna intensamente lúcida nos vários movimentos irradiando a partir da epifania de Cristo, bem como em tais manifestações de uma Gnose pagã como o *Poimandres*. Se a questão é dessa maneira formulada, implica sua resposta: a presença intensamente experimentada do Além atrai intensa atenção para o problema do Princípio. Quando o deus outrora desconhecido do Além se revela como a meta do movimento escatológico na alma, a existência do cosmos converte-se num mistério cada vez mais perturbador. Por que deveria afinal existir um cosmos se tudo que o ser humano pode realizar é nele viver como se a ele não pertencesse a fim de executar sua fuga da prisão por meio da morte? Essa é a questão crítica que faz vir plenamente à luz o mistério da realidade: Há um cosmos no qual o ser humano tem participação mediante sua existência; o ser humano é dotado de consciência cognitiva da realidade na qual é um parceiro; a consciência diferencia num processo chamado história; e no processo da história o ser humano descobre que a realidade está envolvida num movimento rumo ao Além de sua presente estrutura. Um cosmos que se move de seu divino Princípio para um divino Além de si mesmo é realmente misterioso; e nada há de errado com tal questão.

Entretanto, a questão é também especificamente gnóstica na medida em que se move na borda em que o divino mistério pode se converter numa absurdidade humana, se a consciência do movimento rumo ao Além for arrancada do contexto da realidade no qual surge e constituiu a base autônoma para a ação humana que abolirá o mistério. A falácia no âmago das respostas gnósticas à questão é a expansão da consciência do Além ao Princípio. Na construção de sistemas gnósticos, a experiência imediata da presença divina na forma do Além é especulativamente expandida para abarcar um conhecimento do Princípio que é acessível somente na forma da experiência mediada. Nas imagens da especulação expansiva, o processo de realidade se torna um psicodrama inteligível, começando com uma queda na divindade espiritual, prosseguindo com o aprisionamento de partes da substância espiritual num cosmos criado por um Demiurgo mau, e findando com a liberação da substância aprisionada mediante seu retorno à divindade espiritual. O conhecimento, a Gnose do psicodrama constitui a precondição para o envolvimento bem-sucedido na operação de liberar o *pneuma* no ser humano de sua prisão cósmica. O jogo imaginativo de liberação extrai seu *momentum* de uma alienação intensamente experimentada e de uma rebelião igualmente intensa contra ela; pensadores

gnósticos, tanto antigos quanto modernos, são os grandes psicólogos da alienação, portadores da rebelião prometeica.

A futilidade da existência num tempo de expansão imperial pode no entanto encontrar modos menos complicados de desafogar-se, como mostra a história do zelotismo e dos movimentos apocalípticos. Alienação e rebelião, ainda que supram o *momentum*, não produzem por si sós um sistema gnóstico que, com considerável empenho especulativo, tenta compreender o todo da realidade e seu processo. O fator adicional exigido é uma consciência do movimento rumo ao Além de tal força e clareza que se converte numa iluminação obsessiva, cegando um ser humano para a estrutura contextual da realidade. Pois um pensador gnóstico tem que ser capaz de esquecer que o cosmos não surge da consciência, mas a consciência do ser humano surge do cosmos. Tem, ademais, que ser capaz de inverter a relação do Princípio e do Além sem se tornar ciente de que destrói o mistério da realidade mediante sua inversão especulativa. Por fim, quando sua imaginação inventa o drama da queda divina para trazê-la ao seu fim redentor por meio de sua ação especulativa, ele tem que ser insensível ao fato de estar cedendo à sua *libido dominandi*. Enfatizo a magnitude da insensibilidade exigida na construção de um sistema gnóstico a fim de destacar a força e a lucidez de consciência escatológica necessárias para tornar inteligível a deformação gnóstica. Considerando a história do gnosticismo, com o grande volume de suas manifestações pertencendo à órbita cristã, ou desta derivando, estou inclinado a reconhecer na epifania de Cristo o grande catalisador que fez da consciência escatológica uma força histórica, tanto na formação quanto na deformação da humanidade.

O equilíbrio perdido — gnosticismo

A deformação gnóstica de consciência escatológica acompanha sua diferenciação da Antiguidade ao presente. Esse processo paralelo, contudo, permanece obscuro em muitos aspectos, de fato tão obscuro que por vezes até sua realidade é objeto de dúvida. As dificuldades são produzidas pela variabilidade das imagens concretas empregadas na construção dos sistemas. É realmente difícil reconhecer especulações gnósticas que apresentem essas superfícies fenotípicas largamente diferentes tais como o *Evangelium Veritatis*, atribuído ao círculo valenciano, se não ao próprio Valenciano, e o sistema hegeliano como indivíduos da mesma espécie. Distinguirei portanto o núcleo essencial e da

parte variável de um sistema gnóstico. O núcleo essencial é o empreendimento de fazer retornar o *pneuma* no ser humano de seu estado de alienação no cosmos ao *pneuma* divino do Além por intermédio de ação baseada no conhecimento. Ademais, o deus do Além a quem o especulador gnóstico quer retornar tem que ser idêntico não ao deus-criador, mas ao deus da tensão criativa "antes que o cosmos existisse". Esse núcleo essencial, então, pode ser imaginativamente expandido por uma variedade de simbolismos, como por exemplo pelo psicodrama pré-criacional nas especulações valencianas. O psicodrama relata a queda na divindade, empregando para esse propósito um aparato formidável de figuras: o Pleroma divino e as Sizígias, as Ogdôadas, Décadas e Dodécadas de éons, uma Sophia superior e uma inferior, um Demiurgo, um Cosmocrator e um Salvador pleromático. Se essas expansões ricamente variadas e seu conjunto colorido de pessoas forem considerados o simbolismo caracteristicamente gnóstico, como sói acontecer, compreensivelmente surgirão apreensões acerca do caráter gnóstico dos modernos sistemas. Entretanto, para permitir que a matéria se apóie nesse ponto de confrontação, tem-se que ignorar o fato de os gnósticos modernos não recorrerem a Valenciano ou Basilides na qualidade de seus ancestrais, mas ao evangelho de João. Tem-se que ignorar, por exemplo, que Schelling desenvolveu uma lei trifásica da história cristã: o cristianismo de Pedro foi sucedido pelo paulino da Reforma; e o paulino será agora sucedido pelo cristianismo de João dos sistemas especulativos alemães. No caso prototípico do moderno gnosticismo, no sistema de Hegel, o núcleo essencial é o mesmo presente nas especulações valencianas, mas as imagens concretas são definitivamente de João. As obscuridades na história do gnosticismo, assim, são produzidas não pelas diferenças reais entre sistemas antigos e modernos, mas por uma concepção de gnosticismo antigo que de maneira demasiado estreita se concentra nos exemplos de expansão psicodramática. Daí, se for para as "influências gnósticas" nos escritos do Novo Testamento se tornarem inteligíveis como uma manifestação gnóstica em seu próprio direito pelo lado das mais espetaculares variedades egípcia, síria e da Anatólia, a concepção de orientação fenotípica terá que ser substituída por uma concepção genética. Com esse propósito, a deformação gnóstica da consciência precisa ser colocada no contexto pragmático e espiritual da era ecumênica, que é o assunto deste volume.

 O contexto genético a que me refiro é a interação entre expansão de império e diferenciação de consciência. Na história pragmática, o gnosticismo surge de seis séculos de expansão imperial e destruição civilizacional. A expansão

ecumênica dos persas, de Alexandre e seus sucessores, e finalmente dos romanos destrói os impérios cosmológicos do Antigo Oriente Próximo; e os impérios ecumênicos se destroem entre si até a vitória romana. Tampouco Israel e a Hélade, as sociedades nas quais ocorrem as iluminações espiritual e noética, deixam de ser vitimizados por esse processo. Esse impacto pragmático de conquista sobre as formas tradicionais de existência na sociedade é abrupto; e seu caráter abrupto não é equiparado por uma reação espiritual igualmente súbita à situação. A autoridade divina dos símbolos mais antigos é prejudicada quando as sociedades, cuja realidade de ordem expressam, perdem sua independência política, enquanto a nova ordem imperial tem, ao menos inicialmente, não mais do que a autoridade do poder. Daí as vidas espiritual e intelectual dos povos expostos aos eventos se encontrarem em perigo de se separar da realidade da existência socialmente ordenada. A sociedade e o cosmos do qual a sociedade constitui uma parte tendem a ser experimentados como uma esfera de desordem, de modo que a esfera de ordem na realidade restringe-se à existência pessoal em tensão rumo ao divino Além. A área da realidade que pode ser experimentada como divinamente ordenada sofre assim uma severa diminuição.

Essa restrição da ordem divina à existência pessoal, entretanto, não deve ser mal compreendida como uma diferenciação de consciência. Pelo contrário, a imagem de ordem na realidade se torna deformada porque os deuses intracósmicos das culturas étnicas revelam-se inadequados para a tarefa de simbolizar a humanidade supraétnica de uma sociedade imperial, ao passo que a diferenciação que supriria a ecumenicidade imposta pelos impérios com a consciência espiritual de humanidade universal não ocorre. Não que as populações da área intercivilizacional subjugadas pelos impérios sejam completamente impotentes no seu encontro com os eventos, mas sua reação tem que descobrir formas intermediárias entre a verdade do cosmos e a verdade da existência. Na Babilônia e no Egito a devoção cosmológica e o culto dos antigos deuses sobrevivem ao impacto das conquistas persa e grega, como nas cidades-estado gregas o culto aos deuses da pólis sobrevive à conquista romana; e os conquistadores, por sua vez, fazem o que podem para sustentar sua conquista ecumênica mediante a sanção de deuses eminentes judiciosamente selecionados do elenco dos velhos deuses ou recentemente criados para esse propósito. No vácuo de ordem pessoal deixado por essa distribuição equitativa de devoções sociais, as religiões de mistérios gregas se difundiram então interculturalmente como a nova forma de ordem soteriológica na existência pessoal. Não obstante, essas adaptações da espiritualidade em forma cosmoló-

gica à situação ecumênica não satisfizeram a todos. Como demonstra a irrupção gnóstica, deve ter existido pensadores e grupos nos impérios multicivilizacionais que perceberam o caráter provisório das adaptações. Por trás da fachada de sincretismo helenístico mudanças mais profundas no entendimento que o ser humano tinha de sua humanidade estavam em formação.

As causas e a estrutura da irrupção de gnosticismo continuarão um enigma enquanto não se discernir claramente a variedade de fatores genéticos obscurecidos: o efeito desordenador da expansão imperial; a restrição da ordem divina na realidade à esfera da existência pessoal; as dificuldades de expressar, na ausência de uma diferenciação espiritual adequada, uma restrição anticósmica com os meios pró-cósmicos dos deuses cosmológicos; a gradual articulação de anticosmismo na história israelo-judaica; o efeito catalisador da epifania de Cristo; e o desejo paradoxal, originário da diferenciação noética da filosofia, de conduzir a desordem da realidade, bem como a salvação dela, à forma de um sistema bem ordenado e inteligível. Permanecem suficientes questões em aberto ainda que esses fatores sejam levados em conta, mas ao menos será possível evitar certos erros.

Acima de tudo, o anticosmismo do movimento gnóstico não é uma deformação do cristianismo, pois a distorção gnóstica da realidade mediante a restrição da ordem divina no Além da consciência precede a diferenciação espiritual cristã. O erro de exagerar a função catalisadora do cristianismo levando a uma dependência do gnosticismo em relação ao cristianismo foi induzido pela luta dos *Patres* contra o gnosticismo como uma heresia cristã. No tocante ao desenvolvimento pré-cristão de consciência anticristã, portanto, a pré-história do núcleo essencial no gnosticismo pode ser mais claramente discernida na área israelo-judaica do que em qualquer outra área dos impérios multicivilizacionais. Esse fato não deveria surpreender, uma vez que a ruptura mosaica e profética com a forma cosmológica de império criara uma linguagem de consciência espiritual que podia ser usada, e posteriormente elaborada, no encontro com os impérios ecumênicos. Embora o fato tenha que ser reconhecido a fim de conferir às "influências gnósticas" no cristianismo o seu devido peso, não deve ser exagerado, a ponto de se ver nele uma origem especificamente judaica do gnosticismo. O exagero sucumbiria diante das especulações psicodramáticas, cujo simbolismo se vale das culturas da Pérsia, da Babilônia, da Síria e do Egito, que haviam sido assolados pelos conquistadores ecumênicos.

No que diz respeito a essas expansões do núcleo essencial, sua pré-história é obscura. Os símbolos utilizados no psicodrama, é verdade, podem ser

remontados às suas fontes nas culturas pré-ecumênicas; e não faltam teorias com referência à origem iraniana, babilônia ou "oriental" em geral do gnosticismo. Mas nenhuma dessas teorias é inteiramente convincente, não porque pudesse haver qualquer dúvida acerca da origem dos símbolos, mas porque as mudanças no nível experimental que devem ter ocorrido entre o anterior uso cosmológico e o posterior uso anticósmico dos símbolos não podem ser adequadamente documentadas. Ainda que seja possível, decerto, que as manifestações literárias da transição estejam perdidas ou não hajam ainda sido descobertas, suspeito, de preferência, que fontes comparáveis à documentação israelo-judaica do processo nunca existiram porque nenhuma linguagem comparável de consciência espiritual se desenvolvera nas áreas "orientais" do império. Essa suspeita é, ademais, baseada numa observação concernente ao caráter sincretista dos grandes sistemas gnósticos. Quando o psicodrama se torna tangível nas especulações do tipo valenciano, seu simbolismo não deriva de uma cultura particular, mas emprega indiscriminadamente Ogdôadas egípcias e Tétradas pitagóricas, símbolos iranianos, babilônios, israelitas e cristãos. Se esse sincretismo for tomado tanto como certo como o é na convenção fenotípica, importantes implicações experimentais podem passar despercebidas, pois no caso concreto do psicodrama pré-criacional os símbolos se dissociaram da função que tinham no contexto cultural de sua origem; a imaginação dos pensadores gnósticos os move livremente no jogo de liberação do *pneuma* do *cosmos*. As figuras divinas não são mais os deuses intracósmicos de uma sociedade em forma cosmológica; embora ainda ostentem os mesmos nomes, constituem um novo tipo de símbolos criado pela reação espiritual da experiência de alienação existencial numa sociedade em forma ecumênico-imperial.

Arrisco sugerir que o espiritualismo sincretista deve ser reconhecido como uma forma simbólica *sui generis*. No império multicivilizacional surge da área cultural de consciência menos diferenciada como o meio de enfrentar com paridade o problema de humanidade universal na resistência a uma ordem ecumênica insatisfatória. Sob esse aspecto, portanto, o espiritualismo sincretista deve ser colocado como um simbolismo de resistência ao lado do desenvolvimento apocalíptico no judaísmo — ainda que somente sob esse aspecto, visto que o sincretismo não conhece fronteira alguma dentro do império. Símbolos israelitas são assumidos pelo psicodrama gnóstico, como o são símbolos "orientais" pelos apocalipses. Um caso comparativamente inócuo é o aparecimento de anjos com nomes, provavelmente uma importação iraniana, em es-

critos judaicos, tal como o anjo Gabriel no livro de Daniel. Anteriormente a cerca de 165 a.C., a data de Daniel, os anjos não têm nomes. Mas as coisas se tornam rapidamente complicadas, como mostra a controvérsia a respeito do famoso Hino da Pérola, caso se tente rastrear e datar importantes manifestações de espiritualismo sincretista.

O Hino está contido nos apócrifos Atos de Tomé, porém está tão tenuemente associado à narrativa do apóstolo que se pode argumentar razoavelmente que se trata de um poema de origem estranha inserido nos Atos. As autoridades, então, se dividem quanto à questão de se esse poema de um teor indubitavelmente acósmico, espiritual, soteriológico é um documento que prova a existência de um gnosticismo pré-cristão, iraniano, ou se representa o espírito do cristianismo encratista na área síria e deve ser datado no século II d.C. Não se espera que a divergência, com estudiosos da posição de Hans Jonas no lado gnóstico-iraniano e Gilles Quispel no lado cristão-encratista, venha a se dissolver logo, se é que se dissolverá, uma vez que é produzida por problemas ainda insuficientemente investigados no processo do espiritualismo sincretista. De fato, o psicodrama pré-criacional, embora seja uma das formas nas quais o processo pode resultar, não é única possível. O espiritualista que experimenta a restrição da ordem divina à existência pessoal não é obrigado a expandir o acosmismo de sua experiência numa construção anticósmica da realidade como um todo; pode restringir a si mesmo, como faz o autor do Hino, à tensão de ordem existencial e simbolizá-la como a luta para arrancar a Pérola da Salvação do Dragão deste mundo. Em tal caso, é realmente difícil decidir se o documento literário deve ser entendido como uma etapa pré-cristã na direção do gnosticismo, ou como uma manifestação gnóstica no contexto do cristianismo primitivo, ou como um poema não gnóstico representativo do cristianismo siríaco. A busca do espiritualista pelo Deus Desconhecido com meios sincretistas se ajustaria a qualquer um desses contextos[2].

[2] Para a aquisição de nomes próprios por anjos no contexto da apocalíptica judaica, ver D. S. RUSSELL, *The method and message of jewish apocalyptic*, Philadelphia, Westminster Press, 1964, 243 ss.

Os Atos de Tomé, mais o Hino da Pérola, estão editados em *The Apocryphal New Testament*, trad. M. R. James, Oxford, Clarendon Press, 1960. Ver também a tradução para o inglês em Hans JONAS, *The gnostic religion*, Boston, Beacon Press, ²1963, 113 ss. Segundo a opinião predominante, o Hino é considerado gnóstico, sendo portanto incluído nas antologias de textos gnósticos. Ver Robert HAARDT, *Die Gnosis*, Salzburg, O. Muller, 1967, 138 ss.; e Werner FOERSTER (ed.), *Die Gnosis*, Zurich, Artemis, 1969, I, 455 ss. Para a interpretação encratista, ver Gilles QUISPEL, *Makarius, das Thomasevangelium und das Lied von der Perle*, Leiden, E. J. Brill, 1967, 39-64.

A restrição da ordem divina em existência pessoal, bem como suas motivações, tornou-se mais claramente articulada no caso israelo-judaico. O processo pode ser caracterizado como uma série de variações ainda mais radicais sobre o tema do Êxodo. Há, primeiramente, a fuga pragmática do Egito, que é ao mesmo tempo um êxodo espiritual da forma cosmológica de governo imperial. A filiação de deus é transferida de Faraó para o povo de Israel na imediata existência sob Yahweh. Entretanto, a fim de sobreviver pragmaticamente, a federação tribal sob o reino de Deus tem que conceder a si mesma um filho governante de deus, um rei como as demais nações. Esse estabelecimento de um segundo filho de deus pelo lado do povo injeta uma ambiguidade no simbolismo político que jamais é completamente resolvida intelectualmente enquanto duram o império davídico-salomônico e os reinos sucessores. No século VIII a.C., o conflito entre o reino pragmático e o teopolitismo profético

O estudo do gnosticismo e de sua derivação iraniana ainda padece da aplicação da categoria doxográfica do "dualismo", que nasce no século XVIII d.C., vinculado tanto ao zoroastrismo quanto ao gnosticismo. O termo *dualismo* foi aplicado, como um neologismo, ao simbolismo zoroastriano de Ormuzd e Ahriman pela primeira vez por Thomas HYDE em sua *Historia religionis veterum Persarum*, em 1700 (André LALANDE, *Vocabulário técnico e crítico da filosofia*, São Paulo, Martins Fontes, 1993, 277). A interpretação dualista de Hyde foi retomada e amplamente difundida pelo *Dictionnaire Historique et Critique* de Pierre BAYLE, Amsterdam, Par la Compagnie des Libraires, ⁵1734), s.v. Zoroastre. Hyde, contudo, estava ciente de que um "dualismo" zoroastriano era controverso e associou a opinião alternativa de que as divindades boa e má não são primordiais, mas entidades criadas por um deus superior. Bayle, por sua vez, discutiu essa questão minuciosamente e se decidiu pelo caráter incriado das divindades como "duas causas coeternas" ("deux causes coéternelles"). Em apoio de sua decisão reportou-se à opinião de PLUTARCO em *Ísis e Osíris*, 369D ss. Essa passagem é de considerável importância relativamente à presente questão do espiritualismo sincretista, porque Plutarco realmente associa os deuses do bem e do mal como doutrina de Zoroastro, mas também está ciente de que a doutrina sob essa forma é um espécime de absurdo. Se há dois princípios opostos no cosmos, não podem ser primordiais; no fundo há a Natureza (*physis*), que é a fonte (*arche*) tanto do bem quanto do mal (ibid., 369D). No que concerne a Plutarco, Ormuzd e Ahriman são deuses intracósmicos que flutuaram rumo ao uso sincretista; numa reflexão de espiritualista eles fazem sentido somente com a Natureza como o Deus Desconhecido no fundo. Que os *Gathas* de Zoroastro não são "dualistas" foi atualmente estabelecido pelos estudos de R. C. ZAEHNER, *The dawn and twilight of zoroastrianism*, New York, Putnam, 1961, e Walter HINZ, *Zarathustra*, Stuttgart, W. Kohlhammer, 1961. Estou inclinado, portanto, a ver no zoroastrismo do período imperial, o qual realmente tem características "dualistas", o resultado de uma restrição existencial sob a pressão do ecumenismo. Essa opinião respaldaria a busca das origens do gnosticismo no "dualismo" iraniano na medida em que o "dualismo" não é originalmente zoroastriano, porém já uma restrição sincretista no processo que pode terminar em gnosticismo. As imensas ramificações dos problemas aqui indicados podem ser colhidas em U. BIANCHI (ed.), *The origins of gnosticism: colloquium of Messina*, Leiden, E. J. Brill, 1967.

culmina na exigência de Isaías de que numa guerra o rei não devia fiar-se em fortificações e no Exército, mas em sua fé em Yahweh, que miraculosamente desviaria o perigo que ameaçasse seu povo. Essa fé metastática do profeta, esperando de um ato régio de fé uma mudança miraculosa nas vicissitudes da guerra, marca um êxodo não da forma cosmológica somente, mas da estrutura pragmática de existência na sociedade e na história. No sexto século, então, quando Ciro conquista a Babilônia, o Dêutero-Isaías desenvolve o simbolismo de Israel como o Servo Sofredor que agora virá para o que lhe é próprio como a "luz das nações" e "o príncipe e comandante para os povos". Depois da criação do mundo e do pacto com Israel, a história ingressa agora em sua terceira fase como o Reino de Deus, abarcando todas as nações, com Jerusalém como o centro espiritual. Israel não é mais uma nação entre outras, mas a transformadora de todas as nações em si mesma; num segundo êxodo ela tem de sair de si mesma para levar as novas da salvação até os confins da Terra. O Deus-Criador (*bore*) foi transformado no Redentor (*goel*) para toda a humanidade. No segundo século, finalmente, durante o conflito com o império selêucida, o simbolismo assume sua forma apocalíptica no livro de Daniel. A sucessão de impérios é destituída de sentido; não há esperança de vitória pragmática sobre o inimigo imperial ou de uma transformação da humanidade. Como a presente estrutura da realidade carece de significado, uma intervenção divina tem que mudar a própria estrutura, se a ordem divina deve ser reintroduzida. A consciência do divino ordenando a realidade restringiu-se às visões de um pensador apocalíptico. O palco é preparado para os divinos mensageiros que abandonam totalmente a realidade criada e se concentram na Gnose do êxodo redentor a partir do cosmos.

 O caso israelita não deixa dúvida quanto à natureza da questão. O processo de restrição constitui um distúrbio de consciência pela perda de equilíbrio entre o Princípio e o Além. Ademais, como o distúrbio remonta, no seu alcance, a além dos impérios ecumênicos, a experiência revelatória do tipo israelita torna-se visível como uma causa independente de desequilíbrio, pois as expectativas metastáticas de Isaías surgem de seu senso de contradição entre a ordem de fé em Yahweh e a ordem do poder na existência política. O componente de direção escatológica na experiência é tão forte que o profeta é capaz de confrontar o cosmos e a sociedade com uma exigência antecipatória de realização espiritual e declarar a realidade que não se conforma a ser destituída de significado. Essa peculiar torção no espiritualismo profético pode ser historicamente compreendida como a consequência de diferenciação espiritual numa

sociedade tribal, carente em diferenciação noética e distinções conceituais. O Êxodo do Egito simboliza compactamente o êxodo tanto da forma cosmológica quanto da organização política além daquela de uma federação tribal. Os efeitos dessa compacidade arcaica ficarão mais claros por uma comparação da postura isaiânica com a platônica no que se refere ao problema de compreender a verdade da existência na ordem da sociedade. Quando Platão permite sua análise da correta ordem na sociedade culminar nos símbolos do Rei-Filósofo e do Governante Régio está plenamente ciente dos obstáculos apresentados pela natureza humana e pelo curso da história pragmática ao evento de uma pólis paradigmática sempre se tornando a instituição de uma sociedade; ele frisa tanto a improbabilidade de seu estabelecimento quanto a inevitabilidade de seu declínio caso algum dia seja estabelecida. Quando Isaías permite que sua fé culmine na visão do Príncipe da Paz que estabelecerá o ato de fé que o rei pragmático rejeita, ele crê no poder mágico de um ato que transmutará a estrutura da realidade, bem como em seu próprio conselho como uma Gnose de transmutação. Se a esse componente de magia arcaica no espiritualismo profético é adicionada a série de catástrofes políticas, o que parece apoiar a tese de uma realidade pragmática destituída de significado, o processo espiritual parece estar condenado a resultar em gnosticismo por sua lógica interna. Ainda que o gnosticismo não seja um movimento judaico, mas um movimento multicivilizacional num império ecumênico, seu fervor peculiar e seu *momentum* secular são dificilmente inteligíveis sem a pré-história profética e apocalíptica, que culmina na epifania de Cristo, como um importante fator genético.

O equilíbrio reconquistado — Fílon

O gnosticismo, seja antigo ou moderno, é um beco sem saída. Isso, decerto, é sua atração. O espiritualismo mágico proporciona aos seus viciados um senso de superioridade sobre a realidade que não está de acordo. Quer o vício assuma as formas de libertarismo e ascetismo que foram preferidas na Antiguidade ou as formas modernas que consistem em construir sistemas que encerram a suprema verdade e têm que ser impostos na realidade recalcitrante por meio de violência, campos de concentração e assassínio em massa, o viciado é isentado das responsabilidades de existência no cosmos. Como o gnosticismo circunda a *libido dominandi* no ser humano com um halo de espiritualismo ou idealismo, e pode sempre nutrir sua retidão apontando

para o mal no mundo, nenhum fim histórico para essa atração é previsível, visto o espiritualismo mágico haver ingressado na história como uma forma de existência. Todavia, é um beco sem saída na medida em que rejeita a vida do espírito e da razão nas condições do cosmos no qual a realidade torna-se lúcida em consciência espiritual e noética. Não há alternativa a uma extravagância escatológica senão aceitar o mistério do cosmos. A existência do ser humano é participação na realidade. Impõe o dever de explorar noeticamente a estrutura da realidade na medida em que é inteligível e enfrentar em condições de igualdade o discernimento de seu movimento do divino Princípio ao divino Além de sua estrutura.

Sob as condições intelectuais e espirituais do império multicivilizacional, com sua diáspora tanto de judeus quanto de gregos, a recuperação de equilíbrio foi um processo tão complicado quanto sua perda. Num equilíbrio viável, o movimento de restrição espiritual tinha que entrar em acordo com a existência na sociedade ecumênico-imperial; os deuses intracósmicos do espiritualismo sincretista tiveram que abrir espaço às tendências monoteístas tanto nas diferenciações de consciência espirituais israelitas quanto nas noéticas helênicas; o espiritualismo israelo-judaico, se desejava preservar suas características no ambiente intelectualmente superior da cultura helenística, teria que assimilar o pensar noético dos filósofos; e os filósofos, por seu turno, cuja diferenciação noética jamais rompera totalmente com a simbolização da divina presença por intermédio de deuses intracósmicos, tiveram que viver com a diferenciação mais radical do deus único do Além no espiritualismo judaico e cristão. Esse processo não mais pertence a qualquer uma das culturas técnicas de outrora — romana, grega, persa, egípcia, babilônia, israelita — do que a gênese do gnosticismo; trata-se de um processo em que a sociedade multicivilizacional descobre a si mesma como uma sociedade ecumênica. Os movimentos e simbolismos que surgem — sejam os mais importantes, como o judaísmo talmúdico, o cristianismo, o gnosticismo, o estoicismo, o ceticismo e o neoplatonismo, sejam os secundários, como o hermetismo, a alquimia e a astrologia — representam todos pressões e tensões na móvel e fluida cultura de uma nova sociedade em formação. De qualquer modo, embora o processo crie um campo de fenômenos largamente diversificado e aberto, ele possui direção porque sua dinâmica é governada pelos padrões de consciência que irradiam das diferenciações espirituais e noéticas, bem como pelas exigências pragmáticas do poder imperial. O vigor superior dessas forças históricas, bem como a direção que elas impõem, torna-se tangível quando Justiniano simboliza o re-

sultado em sua concepção do imperador como o representante das três formas de autoridade na nova sociedade: o imperador é o *religiosissimus juris*, o mais consciencioso administrador da lei baseada na filosofia; é o defensor da fé na forma estabelecida pelos Concílios; e é o *imperator*, o principal magistrado do poder imperial baseado no exército.

Um episódio crítico da luta pela descoberta do equilíbrio de consciência na sociedade ecumênica foi o encontro do judaísmo com a filosofia em Alexandria, culminando na obra de Fílon, o contemporâneo mais velho de Cristo. A fusão filoniana de discernimentos espirituais e noéticos mediante o expediente literário de um comentário filosófico das Escrituras instaurou o padrão de métodos e problemas a ser adotado posteriormente pelos *Patres* em sua fusão de cristianismo e filosofia. O método de interpretação desenvolvido por Fílon é chamado de *Allegoresis*; o padrão de problemas pressuposto engendrado pelo método compreende a concepção das Escrituras como a Palavra de Deus, as emissoras de razão e revelação, bem como de fé e razão, e a concepção da filosofia como a serva das Escrituras. Como salienta Wolfson, Fílon estabeleceu os fundamentos para dezessete séculos de filosofia religiosa no judaísmo, no cristianismo e no islamismo, até Spinoza romper com o padrão em seu *Tractatus theologico-politicus*. No decorrer dessa longa história, a estratificação desse simbolismo complexo se tornou obscurecida. Os problemas mencionados se dissociaram do método alegórico do qual haviam surgido e adquiriram uma autoridade própria como as premissas não questionadas do debate intelectual. E a *Allegoresis* filoniana dissociou-se dos problemas da sociedade multicivilizacional no império ecumênico que produziu o seu desenvolvimento. As origens experimentais do simbolismo estão escassamente discerníveis sob a profusão de dados acerca dessas questões milenárias da história intelectual ocidental.

Ademais, devo ir um passo além de Wolfson ao estimar as consequências históricas da obra de Fílon. O padrão estabelecido por Fílon não permanece restrito à filosofia religiosa do judaísmo, do cristianismo e do islamismo. Prossegue na criação dos sistemas ideológicos como novos tipos de escrituras, no uso da filosofia como a serva das novas escrituras e no conflito da razão com a verdade recentemente revelada. O simbolismo de Fílon permanece um grande obstáculo à vida da razão no século XX d.C. Como para sua efetividade esse obstáculo depende grandemente do fato de se ter tornado uma estrutura inconsciente no pensamento ocidental, tenho que evocar suas origens nos problemas da era ecumênica, bem como as inadequações associadas a essa origem.

Antes, contudo, de entrar pormenorizadamente nessas inadequações, tenho que rememorar a ampla questão na qual se tornaram importantes, isto é, o reequilíbrio da consciência pelo retorno à cosmogonia.

Dentro da tradição judaica, extremos espirituais podem ser objeto de oposição, afirmando-se a autoridade da Torá em contraposição aos profetas; e dentro da Torá uma cosmogonia praticamente livre de restos intracósmicos presta-se ao reconhecimento do ser humano como um cidadão do cosmos de criação divina. Fílon faz pleno uso dessas possibilidades em seu comentário *Sobre a criação do mundo segundo Moisés*. No que diz respeito a Fílon, a Torá é um corpo de leis dadas por Moisés, e o código propriamente dito é prefaciado pela narrativa da criação. Mediante esse arranjo, Moisés quer que aqueles que recebem o código compreendam que a lei está sintonizada com o cosmos e o cosmos com a lei. O ser humano que obedece a essa lei é um cidadão do cosmos porque regula sua conduta pela vontade da natureza (*phýsis*) que penetra o cosmos inteiro. Por volta do fim da primeira página de comentário, o ser humano é estabelecido como o *cosmopolites* sob a lei da natureza e do deus da natureza. A proeza de transformar os membros do Povo Escolhido em cosmopolitas é notável. Ademais, cabe notar que a palavra *cosmopolites* é possivelmente um neologismo de Fílon. Não aparece nos estoicos, aos quais ainda é com frequência atribuída; e a atribuição a uma sentença de Diógenes o Cínico origina-se de Diógenes Laércio no século III d.C. Na literatura existente esse termo aparece pela primeira vez nessa passagem de *De opificio* 3 de Fílon[3].

Assim, no comentário ao prefácio cosmogônico da Torá, o *status* da narrativa da criação como um simbolismo torna-se temático. Ainda que a análise de Fílon da questão seja inadequada, apresentarei tanto a estrutura quanto as

[3] Sobre Fílon, cf. Harry Austryn WOLFSON, *Philo: foundations of religious philosophy in judaism, christianity, and Islam*, Cambridge, Harvard University Press, 1947. Sobre a *Allegoresis* de Fílon e sobre *The handmaid of Scripture* [A serva das Escrituras], cf. Ibid., 1, 2. Sobre os problemas correspondentes nos *Patres*, cf. WOLFSON, *The philosophy of the Church Fathers*, Cambridge, Harvard University Press, ²1964, 1, 2-4. Quanto ao desenvolvimento de Wolfson dos problemas filonianos na história posterior, cf. seu *Religious philosophy:* a group of essays, Cambridge, Harvard University Press/Belknap Press, 1961. Sobre o encontro pré-filoniano do judaísmo com o helenismo, cf. Martin HENGEL, *Judentum und Hellenismus*, Tübingen, J. C. B. Mohr, 1969. A respeito da *Allegoresis* cristã, em particular seu desenvolvimento via Orígenes, cf. os capítulos pertinentes em Jean DANIÉLOU, *Origène*, Paris, La Table Ronde, 1948; Henri De LUBAC, *Histoire et Esprit*: l'Intelligence de l'Ecriture d'après Origène, Paris, Aubier, 1950; Henri CROUZEL, *Origène et la "Connaissance Mystique"*, Paris, Aubier, 1961.

motivações dessa análise com certo cuidado, dado ter ela estabelecido o padrão de inadequação que foi assumido pelos pensadores cristãos e por eles transmitido pela Idade Média ao período moderno. A inadequação é a constante milenária que é necessário decompor elevando-a à consciência.

A cosmogonia do Gênesis rompe com o simbolismo compacto dos deuses intracósmicos, característico de seus predecessores egípcios, e identifica o deus-criador do Princípio com o Deus Desconhecido do Além, cuja presença é experimentada nas teofanias de Moisés e nos profetas. Trata-se de um mito cosmogônico, afetado em sua estrutura pelas diferenciações espirituais de consciência. Fílon está consciente da questão, mas, não obstante isso, declara que a narrativa da criação é um corpo de "pensamentos" (*noemata*) filosóficos. Como Fílon conhecia bem o *Timeu*, como mostra o texto de *De opificio*, e poderia ter adotado o procedimento de Platão ao lidar com a questão, a decisão é de algum modo surpreendente. Se Platão pôde criar o mito do filósofo como o simbolismo que satisfaria os critérios de verdade noética enquanto expressando os problemas da realidade divina além do alcance da dialética na Metaxia, e se especificamente criou o mito noético do Demiurgo no *Timeu*, deveria ter sido possível para seu sucessor reconhecer na cosmogonia do Gênesis um mito espiritual do Princípio. Se tal ideia jamais atravessou a mente de Fílon, na medida do que sabemos, as razões deveriam ser buscadas menos numa falha pessoal do que no declínio de padrões analíticos durante o período imperial desde Alexandre. Distinções conceituais de Platão entre dialética e o mito do filósofo haviam sido perdidas, e o provável mito do *Timeu* se tornara uma "filosofia da natureza" indefinível. Na linguagem de Fílon, o termo *mito* denota estritamente um mito do tipo politeísta, ao passo que o termo *filosofia* denota indiscriminadamente os pensamentos de qualquer pessoa acerca de deus e do mundo. Como ele pretendia tornar aceitável a narrativa da criação no meio intelectual alexandrino no qual esse uso era corrente, a cosmogonia não podia em circunstância alguma ser um "mito", mas tinha que ser uma "filosofia" como a platônica, apenas melhor.

Como uma consequência disso, o próprio Moisés tem que ser transformado num filósofo. Fílon opera o milagre em sua interpretação do episódio da sarça em *De fuga*, 161 ss.: Moisés de modo algum viu uma sarça ardente. Sendo um amante do conhecimento, em busca das causas das coisas, ele ponderava por que as coisas se consomem e nascem, por que em todo esse perecimento há um remanescente, e expressou sua ponderação acerca do vir a ser e perecer de Anaximandro por meio da indagação metafórica: "Por que está

esse arbusto ardendo e, no entanto, não sendo consumido?". Mediante essa indagação, entretanto, Moisés estava transgredindo o mistério divino da criação. Caso fosse avante numa busca, seu esforço seria inútil, pois o ser humano não é capaz de penetrar na estrutura causal do cosmos. Daí a voz do deus-salvador sair do terreno santo da etiologia e ordenar ao aventureiro intelectual que refreie sua curiosidade. A advertência "Não te aproximes" significa que o assunto da causação, a questão de por que as coisas são como são, é inacessível ao entendimento do ser humano. Moisés acata a advertência divina, mas seu desejo de conhecer (*pothos epistemes*) o incita agora a erguer mais alto seus olhos e fazer a indagação relativa à essência (*ousia*) do deus-criador. Mais uma vez, contudo, sua busca é frustrada pela informação divina de que nenhum homem pode ver a face Daquele-Que-É e viver. Para o sábio (*sophos*) será suficiente conhecer o que se sucede depois de deus e em seu despertar.

A passagem do *De fuga* revela o núcleo estrutural daquilo que chamei de padrão filoniano de inadequação. Fílon ignora a experiência expressa pelo episódio da sarça, fragmenta seu simbolismo e interpreta os fragmentos como alegorias de uma experiência diferente. No contexto do *De fuga*, essa outra experiência é apenas brevemente indicada como a busca do *philomates*, o amante do conhecimento, pelas causas das coisas. No *De opificio* 69-71, torna-se mais plenamente articulada como a *via negativa* do filósofo, como a ascensão do *nous* no ser humano da contemplação das coisas sobre a Terra mediada pelas ciências ao éter e às revoluções do céu, e além disso ao mundo inteligível dos paradigmas das coisas da percepção sensorial. Quando a ascensão atingiu o mundo das formas inteligíveis, a beleza insuperável do espetáculo enche a mente de uma sóbria intoxicação, algo como um entusiasmo coribântico; ela é tomada por um desejo (*pothos*) de ver o próprio Grande Rei. Todavia, embora insista em seu anseio, ela não consegue alcançar sua meta, pois uma torrente da luz mais pura irrompe a partir da fonte divina e turva a visão do entendimento.

Esse relato da experiência não é uma peça de informação secundária. Fílon tem realmente uma concepção articulada da tensão existencial rumo ao terreno divino. Em *De migratione* 34-35, ele a descreve com minúcias circunstanciais como sua própria experiência (*pathos*) do encontro divino-humano nas suas formas de frustração e exaltação. Por vezes, quando se senta para escrever sobre um assunto filosófico que tem com clareza em sua mente, as ideias não surgirão, pois análise experimental não é uma questão exclusiva de esforço humano; ele reconhece a presunção de sua tentativa e desiste, repleto de assombro diante do poder Daquele-Que-É, que é capaz de abrir ou fechar o

útero da psique. Em outras ocasiões ele enceta seu trabalho vazio, e subitamente as ideias jorram do alto; ele se descobre num estado de possessão divina (*katoche entheos*); ele se torna inconsciente de si e de suas imediações, do que é falado ou escrito; num júbilo luminoso, com a mais clara das visões, ele distingue o objeto e obtém a linguagem para expressá-lo.

Apresentei certos aspectos da experiência e da análise de Fílon com algum detalhamento a fim de chamar a atenção para a singularidade da situação. Fílon é um pensador espiritual e intelectualmente sensível. Ele tem conhecimento da experiência da tensão existencial na busca do fundamento, da ascensão da *via negativa*, do movimento do pensamento na realidade do Intermediário, dos limites estabelecidos para esse movimento pela profundidade apeirôntica do vir a ser e perecer, e pela altura noética da luz que turva o entendimento à medida que oculta a essência divina. Além disso, ele está familiarizado com a presunção (*oiesis*) do esforço autoconfiante, com o entusiasmo coribântico e a possessão divina, com a sóbria intoxicação e com algo que é como falar e escrever automaticamente num estado de inconsciência (*panta agnoein*) que é ao mesmo tempo um estado de transparente distinção e simbolismo. E, a despeito da ampla exposição do problema realizada por Platão, esse instruído pensador é incapaz de reconhecer a cosmogonia do *Timeu* como um mito noético; consequentemente, reconhece na narrativa da criação do Gênesis uma cosmogonia espiritual dependente, para seu simbolismo criacional, das diferenciações de consciência mosaicas e proféticas; por fim, ele fragmenta o episódio da sarça mediante uma interpretação alegórica que reduz o texto ao absurdo, transforma Moisés num filósofo e deixa escapar a experiência espiritual na revelação da realidade divina como o Eu-sou-quem-Eu-sou.

Allegoresis

As diversas singularidades da análise de Fílon têm sua fonte comum em seu desenvolvimento e seu uso da *Allegoresis* com o propósito de interpretar a Torá. Para Fílon, a Torá é uma obra escrita por Moisés, um homem amado de Deus. À medida que ela retorna, por intermédio de Moisés, ao próprio Deus, apresenta sob forma final a verdade acerca de Deus, o cosmos e a ordem da existência humana na sociedade e na história. Essa obra não é de fácil acesso, porque seu significado está estratificado num significado superficial ou literal e num significado subjacente que tem que ser extraído via interpretação. Sua

linguagem possui o caráter de um oráculo sagrado cujas fórmulas misteriosas têm que ser tornadas inteligíveis; e o significado subjacente, oculto, pode ser extraído traduzindo-se o oráculo para a linguagem daquilo que Fílon julga ser filosofia. Em sua interpretação do Jardim do Éden, em *De plantatione* 36, ele formula sucintamente a questão: "Agora temos que nos voltar para a alegoria [*allegoria*], cara a homens que são capazes de ver; e os oráculos [*chresmoi*] realmente nos oferecem signos definidos [*aphormai*] de por onde começar, uma vez que dizem que no paraíso há árvores que não são semelhantes a qualquer uma que conhecemos, mas árvores da vida, da imortalidade, do conhecimento, da percepção, do entendimento e da concepção do bem e do mal". Como um jardim desse tipo não cresce no solo da Terra, o único significado que se pode apreender é seu crescimento na alma racional (*logike psyche*) do ser humano. Fílon pode portanto prosseguir com uma descrição do "jardim das virtudes" pretendido pelo oráculo.

Embora na literatura existente Fílon seja o primeiro pensador a deixar o termo *allegoria* denotar a extração de um significado subjacente, de uma *hyponoia*, de um texto literário, esse termo provavelmente já circulava consideravelmente com essa finalidade no seu tempo. Numa epístola possivelmente escrita ainda durante a vida de Fílon, em Gálatas 4,24, por exemplo, Paulo se refere à história de Agar e Sara como uma alegoria (*allegoroumena*) do antigo pacto proveniente do Sinai e do novo pacto por intermédio de Cristo, e ele emprega o termo como se não exigisse uma explicação. Ademais, no meio alexandrino existia havia muito tempo uma necessidade desse termo, pois Aristóbulo já reconhecera, no tratado que endereçou ao jovem Ptolomeu VI Filometor, por volta de 175-170 a.C., a necessidade de tornar inteligível a linguagem mítica e antropomórfica da Torá, por conta de seu significado filosófico subjacente, mediante conveniente interpretação. E a mesma necessidade foi experimentada no meio helênico propriamente dito em favor de denotar a interpretação dos filósofos de deuses homéricos e hesiódicos, como é atestado pelo uso de Plutarco (c. 46-120 d.C.) do verbo *allegorein* no sentido de "interpretar alegoricamente" (*Moralia* 363d).

O vocabulário de *Allegoresis*, como indica o relato de sua origem, surge casualmente no primeiro século da era cristã devido a uma necessidade de referência tópica a um difundido fenômeno hermenêutico de considerável ascendência que, por essa época, aparentemente ingressou numa fase aguda. O vocabulário não surge a partir de análise; não possui o caráter de conceitos analíticos, mas permanece estritamente tópico. Consequentemente, nada

pode ser extraído dele exceto o fato de sua referência ao fenômeno e suas óbvias características: importantes corpos literários pertencentes à herança cultural de Israel e da Hélade sofreram uma severa atrofia do prisma do significado; o empreendimento hermenêutico tem claramente a finalidade de salvar a herança cultural e preservar a continuidade da história numa situação existencialmente nova; visto que a filosofia, o judaísmo e o cristianismo estão ativamente envolvidos no empreendimento, as iluminações noéticas e espirituais de consciência constituem fatores importantes para estabelecer a nova situação histórica, bem como para produzir, mediante os seus discernimentos diferenciados da verdade da existência, o significado de uma literatura mais antiga, mais compactamente experimentada e simbolizada ante a atrofia. Nessa nova situação, o problema de preservar a continuidade do significado na história é resolvido pela sobreposição no significado original dos textos literários de um conjunto conector de dois novos significados: em primeiro lugar, declara-se que a linguagem simbólica mais antiga, dissociada de sua compacta experiência engendradora, possui um significado superficial ou literal que lhe é próprio; em segundo lugar, esse significado literal é transformado grotescamente num significado subjacente, uma *hyponoia*, associando os símbolos compactos imaginativamente às experiências diferenciadas do intérprete. Até mesmo essa descrição contida do fenômeno, entretanto, já modifica a referência tópica mediante uma injeção de análise. Se os usuários do método alegórico fossem analiticamente conscientes da estrutura que acabamos de descrever, provavelmente não se devotariam ao seu empreendimento, mas prefeririam eles próprios a análise à *Allegoresis*. O fenômeno tornar-se-á inteligível somente se um estado de semiconsciência noética for reconhecido como um importante fator no pensar alegórico.

Uma investigação da *Allegoresis* em termos de motivações experimentais deve ultrapassar a modesta expansão analítica da referência tópica aqui dada. Sobretudo, deve tomar conhecimento das questões concretas. A *Allegoresis* de Fílon não é uma interpretação fortuita de um texto fortuito, mas o grande encontro da filosofia helênica com a Torá israelo-judaica em Alexandria; é uma tentativa de integração cultural numa sociedade ecumênico-imperial. Ademais, a filosofia e a Torá que ingressam no ato integrativo de Fílon não são absolutamente tão helênicas e israelitas quanto foram feitas parecer pela linguagem convencional que acabei de usar. De fato, nem é a filosofia de Fílon a análise noética que Platão e Aristóteles desenvolveram com esse nome nem é a palavra divina da Torá canônica a palavra de Deus revelada pelas bocas dos

profetas. O que Fílon entende por filosofia é a modificação, ou melhor, a deformação que a filosofia clássica sofreu sob o impacto da expansão imperial de Alexandre; e a Torá canônica é a deformação da palavra espiritual dos profetas pela criação e pela imposição pós-exílica de uma Escritura sagrada, motivadas pelas catástrofes políticas sofridas por Israel a partir das conquistas imperiais. As inadequações peculiares da análise de Fílon, o estado de semiconsciência noética como o denominei, seriam ininteligíveis sem a deformação imperial de seus componentes. O próprio método de interpretação alegórica, por fim, tem uma longa história de alcance ecumênico, bem explorada no nível fenotípico. A interpretação alegórica de Homero e Hesíodo pode ser traçada retrospectivamente em continuidade com Teágenes de Régio no fim do século VI a.C., enquanto a interpretação de Fílon da Torá é precedida por séculos de alegoria da *Midrash*. Traçar o fenótipo estabelece a *Allegoresis* como um fenômeno ecumênico, porém os dados conferirão seu significado pleno somente se for adicionada a dimensão experimental. De fato, a *Allegoresis* pré-estoica dos poetas épicos não é filosófica; os filósofos Platão e Aristóteles tratam-na com divertida ironia, se não desprezo. E o ponto experimentalmente importante a respeito da exegese da *Midrash* não é o método alegórico, mas sua aplicação a uma Escritura sagrada, para o que não há um equivalente na história helênica. No caso helênico, a filosofia tem que ser deformada antes de poder se tornar um instrumento adequado de interpretação alegórica; no caso israelita, as experiências espirituais imediatas são deformadas por mediação das Escrituras antes de se tornarem o objeto de interpretação alegórica. Essas diferenças estruturais entre história noética e espiritual na comum sociedade ecumênico-imperial exigem mais algumas reflexões.

A deformação da filosofia em doutrina

A deformação da análise filosófica se torna tangível na transição do desinteresse platônico-aristotélico pela *Allegoresis* à aceitação estoica do método. Como filósofo, Platão não tem nenhum uso para uma interpretação alegórica de Homero e Hesíodo. Ele experimenta a realidade divina como a força ordenadora no cosmos e na existência pessoal; ele reconhece sua exploração dialética de estruturas na realidade como um movimento de pensamento na Metaxia, e sabe que a realidade divina além da Metaxia, se deve, afinal, ser simbolizada, pode ser simbolizada apenas pelo mito. A verdade do mito, en-

tão, é para ser medida pela verdade da existência noeticamente iluminada. Visto que falta ao mito dos poetas épicos o padrão, Platão francamente o descarta como *pseudos*, como falsidade, e soluciona o problema do verdadeiro mito criando-o no *alethinos logos*, a verdadeira narrativa de sua própria *mythopoesis*. Em ambos os aspectos ele segue o precedente de Hesíodo, que opõe a verdade de sua teogonia ao *pseudos* dos mitos ainda mais compactos que ele absorve e transforma em seu trabalho mitoespeculativo. O mesmo método de associar fases posteriores no processo de diferenciação às fases anteriores como verdade à falsidade, deve-se notar, é empregado pelos profetas quando eles opõem seu deus espiritualmente verdadeiro aos deuses falsos do mito cosmológico. Quando a verdade diferenciada da realidade é experimentada intensamente e simbolizada adequadamente, os símbolos mais compactos da verdade mais antiga tornam-se falsos. E isso seria o desfecho do assunto se uma descoberta referente à humanidade do ser humano em relação a Deus não fosse mais do que um caso pessoal, se não possuísse também uma dimensão social e histórica.

Embora Platão soubesse que o velho mito fora verdadeiro antes de ter se tornado falso mediante a ascensão da filosofia, ele por vezes podia assumir de forma notavelmente intensa a posição pessoal da decisão verdadeira-falsa, porque como educador ele tinha que lutar com a influência social do mito épico. Os jovens que ele queria educar haviam recebido sua educação prévia pelo estudo dos poetas épicos, com instrutores que, idiossincraticamente, usavam várias interpretações alegóricas em sua exposição do objeto de estudo; e Platão não estava mais feliz com os resultados do que está um estudioso de hoje quando os produtos lamentáveis e ideologicamente confusos da educação prévia lhe são transmitidos para tratamento adicional. É a compaixão do educador pelas vítimas da educação que o leva a rejeitar, a favor de sua sociedade-modelo, os contos homéricos e hesiódicos dos deuses na educação dos jovens. "Os jovens não são capazes de distinguir o que é significado subjacente [*hyponoia*] do que não é, e tudo quanto ingressa na opinião nessa idade tem um modo de se provar indelével e inalterável" (*República* 378d). Como mostra a passagem no contexto, a interpretação alegórica se converteu numa necessidade social, porque nos séculos da ascensão da pólis e seus conflitos sociais, das Guerras Persas, do império ateniense e da Guerra do Peloponeso, da filosofia, da tragédia, da comédia e da sofística, o mito épico dos deuses perdeu seu significado juntamente com as experiências que o engendraram. O mito foi literalizado em histórias sobre deuses que se envolvem em ações imorais

tais como adultério, incesto, guerra e o infligir de guerra aos seres humanos. Esse literalismo como uma força social põe em risco a humanidade dos jovens, porque converte a verdade real que os símbolos do mito possuem como a expressão real de uma experiência real da presença divina real na verdade fictícia de proposições humanas sobre deuses que são objeto de cognição. O literalismo dissocia o símbolo da experiência hipostasiando o símbolo como uma proposição sobre objetos. A literalização do velho mito traz consigo o perigo de literalizar todo mito e, como o mito constitui o único simbolismo de que o ser humano dispõe para expressar sua experiência da realidade divina, o perigo adicional de amortecer a formação da humanidade do ser humano mediante a abertura humana à presença divina. Visto que o descarrilamento no literalismo e a perda da fé são sempre possíveis como uma reação quando um ser humano é confrontado com uma pluralidade de simbolismos mais e menos diferenciados, Platão se acautela, no *Epinomis*, contra molestar a fé do verdadeiro crente com a filosofia, porque uma vez sua fé abalada é absolutamente possível que o crente não venha a se tornar um filósofo mas que se torne um completo descrente. No entanto, se a perda da fé já ocorreu, o filósofo pode tentar induzir a reviravolta, o *periagoge*, por meio de seu esforço educacional. O meio, para esse fim, porém, é a filosofia, não uma interpretação alegórica de Homero que não atinge as experiências das quais surgem autênticos discernimentos, velhos ou novos. Não se pode dizer com certeza quais esforços alegóricos concretos Platão tinha em mente, mas, se pareciam com qualquer coisa como as alegorias etimologizantes dos deuses enumerados no *Crátilo*, sua ironia foi bem justificada. Aristóteles tem apenas uma observação ocasional a respeito "desses velhos homéricos" que veem similaridades secundárias mas não conseguem ver as importantes (*Metafísica* 1093a28 ss.).

O problema apresentado pela transição da filosofia clássica à estoica, bem como a perplexidade que causa na ciência contemporânea, foi bem formulado por Carl Schneider em seu tratado-padrão de cultura helenística: "A virada do helenismo da ciência para a religião se deve certamente em parte ao platonismo, mas na sua maior parte deve ser atribuída ao estoicismo. A razão real para essa virada provavelmente jamais chegaremos a descortinar inteiramente"[4]. Ainda que não compartilhe a resignação de Schneider, consigo simpatizar com a perplexidade causada pelas experiências estoicas e sua simbolização.

[4] Carl Schneider, *Kulturgeschichte des Hellenismus*, München, Beck, 1969, 2, 581.

Deformações de símbolos já diferenciados são realmente mais difíceis de compreender do que os próprios símbolos originais, porque usualmente os deformadores sequer analisam eles mesmos seu método de deformação, nem se mostram informativos acerca de seus motivos. Não obstante o trabalho de descortinamento tem que ser executado, porque a deformação obtida de diferenciações constitui uma força na história do mundo da mesma magnitude da própria diferenciação. A questão em pauta é particularmente importante porque a técnica de deformação desenvolvida pelos pensadores estoicos teve continuidade através de Fílon até atingir o cristianismo e, por intermédio deste, até atingir a moderna deformação da filosofia pelos pensadores ideológicos.

O que Schneider denomina virada da ciência para a religião no estoicismo implica, ainda que a questão jamais seja formulada, a abolição da distinção crítica de Platão entre o movimento dialético do pensamento na Metaxia e a simbolização mitopoética da ambiência divina. Embora os estoicos se dediquem à *mythopoesis*, adicionando novos símbolos aos platônicos, não reconhecem mais a criação mitopoética como tal, tratando sim os símbolos como se fossem conceitos que se referem a objetos acerca dos quais o filósofo tem que apresentar proposições. O literalismo que outrora afetara o mito épico é agora expandido para a própria filosofia. Todavia, somente a distinção crítica é abandonada. Os estoicos nem rejeitam a diferenciação noética de consciência que fez que a distinção fosse feita, nem negam a realidade da tensão cognitiva na direção do fundamento divino na psique humana que Platão e Aristóteles tornaram noeticamente articulada. Pelo contrário, estão tão cientes de sua importância que introduzem o termo abstrato *tensão* no vocabulário filosófico. Enquanto Platão e Aristóteles falam ainda a linguagem concreta da tensão, do querer saber e fazer a reviravolta, do buscar e descobrir, do amor, da esperança e da fé, os estoicos desenvolvem a abstrata *tasis* para denotar a tensão na matéria na direção de sua forma, e a abstrata *tonos* para denotar a tensão rumo à ordem divina na psique humana e no cosmos como um todo. E no entanto precisamente com o desenvolvimento dessas abstrações que confirmam a tensão como o centro do filosofar começa a deformação da realidade que deixa perplexos os historiadores e intérpretes. De fato, quanto mais abstrata se torna a linguagem da tensão, mais suscetível está seu usuário de esquecer que a linguagem é parte do encontro divino-humano no qual a tensão do ser humano na direção do fundamento torna-se lúcida a si mesma. Não há nenhuma linguagem no abstrato, como alguns modernos linguistas parecem assumir, pela qual o ser humano pode se referir aos eventos hierofânticos das

diferenciações noéticas e espirituais, mas somente a linguagem concreta criada na articulação do evento. O surgimento de uma linguagem da verdade faz parte do mistério de uma verdade que constitui história pela revelação de si mesma. Entretanto, o evento hierofântico que engendra a linguagem morre com o ser humano que foi por ele agraciado, ao passo que a linguagem permanece no mundo. Quando entra na história, a verdade tem que carregar o fardo da morte e do tempo; e nas mãos de pensadores menores, que em certa medida são sensíveis à verdade mas incapazes de reativar completamente a experiência engendradora, a verdade sobrevivente da linguagem pode adquirir um *status* independente da realidade originadora. A verdade da realidade que vive nos símbolos pode ser deformada numa verdade doutrinária acerca da realidade; e, como o objeto ao qual a verdade doutrinária refere-se proposicionalmente não existe, tem que ser inventado. É o que acontece no caso estoico. O encontro divino-humano, cuidadosamente analisado por Platão como o imaterial Intermediário de realidade divina e humana, e por Aristóteles como a realidade metaléptica, se converte para os estoicos sob o nome de tensão na propriedade de um objeto material denominada psique. A materialização da psique e sua tensão são então estendidas à realidade divina e ao cosmos como um todo. E as entidades divinas materializadas, *Nous*, Logos, Éter, Natureza, Cosmos, finalmente se tornam a base para estabelecer a continuidade cultural com o passado helênico julgando a filosofia estoica, por meio de interpretação alegórica, o significado subjacente do mito homérico e hesiódico.

O procedimento estoico foi notado e criticado por pensadores contemporâneos. Devemos muito da informação sobre a questão à sua apresentação crítica feita pelo orador epicurista Veleio em *De natura deorum*, de Cícero. A reclamação crítica é dirigida contra as hipóstases de uma variedade de símbolos em deuses. Zenão é reportado como atribuindo o *status* de deuses à lei da natureza, ao éter, à razão, aos astros, aos anos, aos meses e às estações; e como despojando — na sua interpretação da *Teogonia* de Hesíodo — Júpiter, Juno e Véstia de sua divindade mediante a insistência de que seus nomes significam alegoricamente entidades divinas de uma natureza material. Cleanto atribui *status* divino ao cosmos, à mente e alma do mundo, e ao éter. Crisipo tem uma lista similar, adicionando o destino e a necessidade, a água, a terra, o ar, o Sol, a Lua e as estrelas, e o todo abrangente do cosmos; em sua interpretação dos mitos de Orfeu, Museu, Hesíodo e Homero, ele assimila os deuses deles aos seus próprios com tal habilidade que "mesmo esses poetas, que são os mais antigos e que nunca o suspeitaram, são mostrados como estoicos" (1.36-41).

Na opinião do relator, essas doutrinas devem ser caracterizadas como "mais propriamente sonhos de homens delirantemente alucinados do que opiniões de filósofos", como pouco menos absurdas do que as narrativas do poeta sobre deuses luxuriosos e debochados, as fábulas similarmente "loucas" dos magos e egípcios, e em geral as crenças das pessoas ignorantes (1.42-43). No que diz respeito à base lógica desse juízo, finalmente, torna-se muito compreensível a partir do levantamento histórico da filosofia grega. Os "sonhos estoicos" surgem ao desfecho de uma longa história de fantasias a respeito dos deuses, da água de Tales e do ar de Anaxímenes à mente infinita de Anaxágoras e à alma do mundo de Pitágoras, até tais "vãs invenções" como a arquitetura do universo no *Timeu* e especialmente a concepção de Platão do Demiurgo. De acordo com a prática estabelecida pelos estoicos, o relator reduz a rica variedade de símbolos, desenvolvida dos filósofos jônicos a Platão e Aristóteles no processo de diferenciação noética, ao nível de doutrinas acerca dos deuses a que também as doutrinas estoicas pertencem. Todas elas são fantasiosas porque não se ajustam à noção dos deuses que é partilhada por todas as tribos de seres humanos sem gozar do benefício da doutrina (*sine doctrina*, 43).

Embora não seja essa a intenção de Cícero, sua avaliação dos "sonhos estoicos" descreve com exatidão clínica um estado de profunda perturbação espiritual, bem como a síndrome da tática empregada para dele escapar. A insegurança espiritual é produzida pelos dois eventos da filosofia platônico-aristotélica e da expansão imperial de Alexandre, ambos cerrando velhos horizontes ao abrir novos; os sintomas de fuga diagnosticamente decisivos são a deformação doutrinária da mitopoese de Platão e a preocupação com a alegoria. Os artifícios de deformação e alegoria têm o objetivo de minimizar a magnitude da ruptura epocal na história, simulando que, afinal, não foi muito que aconteceu e encobrindo, mediante essa simulação, a falta de vontade ou incapacidade de enfrentar os problemas espirituais de humanidade universal que haviam sido criados pela ruptura. Os problemas eram realmente formidáveis. A partir das diferenciações noéticas de Platão e Aristóteles não se podia retornar aos deuses intracósmicos, só se podia avançar em busca da verdade da existência, na direção espiritual, por reação experimental até as implicações soteriológicas e escatológicas de uma revelação proveniente do Além. Platão, embora estivesse ciente da direção espiritual em que a filosofia tinha que se mover, fixara em sua obra publicada o mito do filósofo como o limite para sua investigação; se fosse o caso de os estoicos seguirem suas sugestões, teriam que ter posto de lado a mitopoese platônica, especialmente o *Timeu*, como uma

solução provisória, e realmente avançar na busca do Deus Desconhecido na profundidade espiritual de seu Além, do cosmos. Ademais, um avanço desse tipo, exigido pela lógica interna do filosofar, também teria topado com os problemas paralelos criados pela expansão imperial de Alexandre. Como no caso da filosofia, não se podia retornar da conquista às culturas das unidades étnicas conquistadas e aos seus deuses; só se podia avançar rumo à cultura de uma sociedade ecumênica sob o deus universal de todos os seres humanos. Contudo, ainda que Alexandre já houvesse reconhecido o problema e tentado uma solução, os estoicos não tomaram o caminho da diferenciação espiritual. Preferiram se comprometer com a literalização do simbolismo intermediário de Platão e permitir que os símbolos deformados absorvessem o máximo que fosse possível do componente espiritual compactamente presente na simbolização de realidade divina pelos deuses intracósmicos.

Esse compromisso não foi inteiramente destituído de mérito no enfrentar em condições de igualdade a nova situação. A pólis helênica fora conquistada, mas os estoicos desenvolveram o mito do cosmos como o *habitat* e a pólis comuns de deuses e seres humanos, um simbolismo que satisfez de certo modo às necessidades de uma sociedade ecumênica. Foi de fato tão bom que Fílon, que não tinha uso para os deuses, pôde refiná-lo no mito do cosmos como a *megalopolis* que abrange todas as nações[5]. O cultivo do espiritualismo intracósmico, além disso, foi suficientemente intenso para encontrar expressão num dos mais famosos documentos estoicos, o hino ao pancrático Zeus, de autoria de Cleanto. O que significa esse hino como uma manifestação do compromisso espiritual será talvez mais bem entendido se tentarmos imaginar o inimaginável, que Platão tivesse escrito tal hino ao Demiurgo do *Timeu*. E finalmente a tensão pessoal da existência foi suficientemente forte para preservar a dignidade do ser humano sob as condições do império pelo desenvolvimento das concepções de apatia como a virtude inclusiva e de ataraxia como o *summum bonum*. Todavia, um pesado preço teve que ser pago por essas realizações ligadas ao compromisso.

A aplicação do método alegórico ao mito épico parecerá, à primeira vista, um passatempo relativamente inócuo, talvez não mais do que um anódino para o choque causado pelos eventos epocais. Se Homero e Hesíodo pudessem ser transformados em estoicos, os pensadores estoicos, por seu turno, ainda estariam vivendo na mesma fé nos mesmos deuses que os poetas. Não

[5] Fílon, *De Iosepho* 29.

obstante os eventos, nenhuma ruptura real na consciência existencial do ser humano ou na cultura política helênica ocorrera; a sociedade ecumênico-imperial ainda era a Hélade. Ademais, essa vívida preocupação com continuidade cultural possivelmente tinha algo a ver com o fato de que, à exceção de Cleanto, os principais pensadores estoicos não eram gregos, mas vinham da parte oriental do império. O problema não havia preocupado os filósofos cujo trabalho consumou a diferenciação noética de consciência que estivera por muito tempo em formação; Platão e Aristóteles eram suficientemente helênicos para estar certos de que a Hélade estava onde eles estavam. Não importa quais possam ter sido os motivos incidentais, a construção de uma continuidade imaginária ultrapassou em muito a interpretação alegórica dos poetas; deformou radicalmente a história da filosofia grega e a própria análise filosófica. O notório sintoma da deformação é o assim chamado materialismo estoico, que continua causando perplexidade hoje aos historiadores, na medida em que as inclinações "religiosas" dos estoicos parecem ser incompatíveis com um "materialismo" que se supôs ser o privilégio de réprobos ateístas. De fato, não há tal conflito ou contradição, pois a "matéria" estoica não é a matéria da física, mas um veículo imaginário que permitirá aos deuses literalizados do estoicismo se mover em continuidade com uma tradição helênica mais antiga. O que parece ser materialismo é realmente um retorno, na antecedência de Platão e Aristóteles, ao simbolismo criado pelos filósofos jônicos quando em sua visão noético-mítica deixaram a causa divina do ser combinar-se com um dos principais elementos, com a água, o ar ou o fogo. Seria difícil realmente distinguir o *pneuma* que os estoicos deixaram permear e ordenar o cosmos do *pneuma* idêntico ao ar e à alma do ser humano ao qual Anaxímenes atribui as mesmas funções. E no entanto o retorno não é genuíno, pois o componente noético nos símbolos jônicos revelou-se na diferenciação noética da consciência, e os estoicos não tencionam inverter essa diferenciação. É um retorno imaginário tornado possível pela criação de um veículo imaginário de pensamento no qual as diferenças entre mito cosmológico e filosofia, entre dialética na Metaxia e mitopoese se dissolvem. Os elementos divinos do simbolismo jônico podem ser deformados numa "matéria", e essa "matéria" imaginária pode então se tornar a substância subjacente pela qual os símbolos, engendrados pela experiência noética dos filósofos, são deformados nas entidades divinas que despertaram o desprezo do crítico epicurista em *De natura deorum*. Um novo jogo intelectual com realidades imaginárias num domínio imaginário do pensamento, o jogo de metafísica proposicional, foi

aberto, com consequências históricas mundiais que alcançam nosso próprio presente. Um dos efeitos imediatos dessa deformação de símbolos em doutrinas foi o dano causado à exploração de estruturas na realidade por meio da ciência. Aristarco de Samos sugerira, por volta de 250 a.C., que os movimentos dos corpos celestes podiam ser descritos com maior simplicidade se fosse suposto que a Terra girava em torno de seu eixo e que se movia numa órbita elíptica através dos céus. Cleanto, o sucessor de Zenão na escola estoica, ficou profundamente chocado na sua devoção espiritual e exigiu que os helenos processassem Aristarco por impiedade porque ele ousara deslocar a Terra, o lar do cosmos, de seu lugar. Essa excomunhão manteve sua efetividade por dezessete séculos[6].

Religião

Quando os estoicos literalizam símbolos mitopoéticos, deformam a filosofia em conceitos e proposições relativos a objetos imaginários; quando adicionalmente aplicam a filosofia deformada a documentos literários do passado helênico, deformam a história substituindo o significado experimental dos símbolos por um novo significado literal-alegórico; e essas deformações continuam a afetar o estado da filosofia e da historiografia no século XX d.C. Entretanto, a despeito de suas falhas analíticas, o empreendimento estoico de doutrinar a filosofia não deve ser estimado apenas negativamente. De fato, o dogmatismo estoico, como a teologia cristã posterior, tem o propósito e o efeito civilizacionais de proteger um estado de discernimento historicamente alcançado contra as pressões desintegradoras às quais a verdade diferenciada da existência está exposta no tumulto espiritual e intelectual da situação ecumênica. Foi o gênio de Cícero discernir as forças de desintegração bem como a necessidade de proteger a verdade através de símbolos linguísticos, através de uma "palavra" que encarna a verdade da presença divina na realidade. Na investigação desse problema, Cícero desdobrou o termo latino mais antigo *reli-*

[6] Hans von ARNIM, *Stoicorum Veterum Fragmenta*, 1:500. [A referência de Voegelin aqui é problemática. A afirmação em Arnim é extraída de PLUTARCO, *De facie in Orbe Lunae*, 923A, em que se diz realmente que Aristarco supôs que o céu está em repouso, enquanto a Terra está girando "ao longo da elíptica" e ao mesmo tempo está em rotação ao redor de seu próprio eixo. Isso difere da ideia de uma órbita elíptica, a qual só surge com Kepler. Agradecimentos por essa observação são devidos a Anibal A. Bueno. (N. do E.)]

gio no símbolo que abrange de maneira protetora tanto a verdade da existência quanto sua expressão mediante observância cultual e doutrina.

Como o símbolo Religião tem que funcionar no nível de doutrina, não pode ser mais conceito analítico que a *Allegoresis*, porém, como é concebido para proteger um *statu quo* de discernimento alcançado pela filosofia, torna a doutrina transparente para a verdade que ela pretende estabilizar. Não de modo surpreendente, portanto, os principais tópicos abrangidos pela Religião estão estreitamente associados aos problemas platônico-aristotélicos. Há, em primeiro lugar, a tensão entre a mitopoese do filósofo e o *pseudos* do mito mais antigo. Na linguagem de Cícero, o entendimento do filósofo da realidade divina se torna *religião*, enquanto o mito mais antigo é depreciado como *superstição* (*De natura deorum* 2.70-72). Há, em segundo lugar, o problema platônico do *tipoi peri theologias*, da teologia platônica enquanto oposta ao tipo sofístico: os sofistas afirmam que os deuses, se é que existem, não se importam com o que os seres humanos fazem, e se se importam podem ser subornados com sacrifícios; Platão insiste que os deuses realmente se importam e não podem ser subornados. Na introdução a *De natura deorum*, Cícero faz desse conflito a questão motivadora de sua obra:

> A questão de se os deuses são completamente inativos, e nada movem e se abstêm de qualquer direção e administração das coisas, ou se, ao contrário, todas as coisas foram criadas e ordenadas por eles no começo, e são controladas e movidas por eles pela infinidade do tempo; essa é a grande questão, e enquanto não é decidida o ser humano necessariamente exerce seu esforço sob incerteza e ignorância profundas no que diz respeito ao mais importante dos assuntos (1.2).

Esse assunto é realmente importante para Cícero, pois, se fosse verdade que os deuses não exercem controle algum sobre os negócios humanos, como poderiam então existir devoção, reverência e religião? Se não há sentido na devoção aos deuses, então reverência e religião (*sanctitas et religio*) desaparecerão; e uma vez desaparecidas com toda a probabilidade desaparecerão também a lealdade e o vínculo social entre os seres humanos, e com eles a justiça, a vida se tornando desordem e confusão (1.3-4). Embora os tipos de teologia constituam a questão que está em jogo, e a decisão platônica seja aceita, assim a argumentação ciceroniana desloca o problema da verdade experimental para a doutrinária. A falsa teologia não é invalidada pela experiência noética do filósofo; antes, é falsa, porque se fosse verdadeira destruiria psicologicamente a devoção e a religião das quais depende a ordem da existência humana na sociedade. A iluminação noética de consciência do filósofo é aceita, mas conver-

tida num absoluto doutrinário a ser simbolizado pelas virtudes romanas mais antigas de *pietas, sanctitas* e *religio*; e os tipos de teologia tornaram-se doutrinas, pairando por toda parte na sociedade ecumênica, cuja aceitabilidade deve ser medida pelo efeito que teriam no absoluto experimental. Essa inversão doutrinária da questão, finalmente, torna-se explícita quando a hierarquia dos símbolos doutrinários é enumerada em *De legibus* 1.42-43: o símbolo supremo é a Justiça (*ius*), que só pode ser uma e não é, portanto, uma questão de arbitrariedade ditatorial ou tirânica; essa justiça una é baseada na Lei (*lex*) una, que é Razão Reta (*recta ratio*); e Razão Reta é Natureza (*natura*). Se essa hierarquia de símbolos não fosse a verdade da doutrina, não haveria espaço para a propensão natural do ser humano a amar seus semelhantes, nem para as observâncias religiosas em honra dos deuses que são mantidas não por medo, mas como uma manifestação da relação estreita (*coniunctio*) entre ser humano e deus. A questão original é ainda reconhecível nessa construção da Religião, mas foi transposta do fervor da análise experimental à forma amortecida de um argumento acerca de doutrina verdadeira.

O topos ciceroniano *religião* experimentou um êxito histórico de primeira grandeza. Foi apropriado pelos *Patres* latinos para referência da própria doutrina deles, foi transmitido pela Igreja Latina ao Ocidente moderno e se transformou em contextos modernos em "filosofia da religião", "história da religião" e "religião comparada", um topos de tal generalidade que pode se referir às experiências e simbolizações da relação humana com a realidade divina em todos os estágios de compacidade, diferenciação e deformação. A percepção de que *religião* não é um conceito analítico de qualquer coisa, mas uma resposta tópica a certos problemas na subseção romana de uma sociedade ecumênico-imperial está praticamente perdida. No atual estado das ciências históricas, contudo, o topos está desenvolvendo fissuras. Um bom exemplo das dificuldades é a afirmação anteriormente citada de Carl Schneider de que os estoicos são principalmente responsáveis pela virada helenística da ciência para a religião. De fato, os estoicos não podiam se voltar para a religião porque religiões ainda não existiam; em lugar disso, eles criaram o fenômeno de uma mitopoese doutrinariamente deformada ao qual Cícero aplicou o termo *religio*; e foram motivados em sua criação pelo desejo de dotar a verdade noética da existência de uma autoridade espiritual, o que puderam fazer somente hipostasiando os símbolos da mitopoese do filósofo à posição das divindades compactas mais antigas. Na falta de uma humanidade espiritualmente universal que se tornou possível somente por intermédio da epifania de Cristo, puderam criar uma

humanidade espiritualmente ecumênica dentro de um cosmos que era providencialmente ordenado e supervisionado por seu deus-criador.

O espiritualismo ecumênico merece alguma atenção porque se conservou um componente efetivo no significado de Religião até o presente. Em *De republica* 3.33, Cícero faz sua confissão de fé:

> A lei verdadeira é razão reta em acordo com a natureza. [...] É um pecado [*nec fas*] alterar essa lei. [...] Não podemos ser desobrigados da lei pelo senado ou pelo povo, e não precisamos procurar um intérprete dela fora de nós mesmos. Não haverá lei diferente em Roma e Atenas, nenhuma lei diferente agora ou no futuro; haverá a única lei perpétua e imutável que se aplica a todas as nações em todos os tempos; e o mestre e governante comum será o deus único de todos os seres humanos, o autor, juiz e legislador dessa lei. Quem quer que não obedeça a essa lei está fugindo do seu próprio eu e rejeitando sua natureza humana e, consequentemente, incorrerá nas penalidades mais severas, mesmo quando escapa do que convencionalmente é considerado punição.

O espiritualismo ecumênico da *religio* estoica, cristalizado nessa confissão ciceroniana, está tão próximo do cristianismo que os *Patres* latinos não só podiam assumir o controle do símbolo Religião para seus próprios esforços doutrinários, como podiam esclarecê-los associando-os ao simbolismo estoico. Tertuliano, por exemplo, utiliza em sua *Apologia* os termos *religião* e *seita* ou escola filosófica indiscriminadamente para judeus, cristãos e estoicos. A *secta* cristã que surgiu apenas recentemente no reinado de Tibério é superior à famosa *religio*, mais antiga, dos judeus, porque os cristãos aceitaram a ordem ecumênica de Deus que os judeus rejeitaram, embora hajam sido advertidos por "vozes santas" de que "no fim dos tempos Deus reuniria para si, de todas as raças, povos e lugares, adoradores sumamente mais fiéis, aos quais transferiria seu favor". Para essa finalidade ecumênica o Filho de Deus veio como o iluminador e guia da humanidade. Tertuliano, então, coloca o Filho ecumênico de Deus dos cristãos no nível do significado literal-alegórico do mito mais antigo, louvando esse Filho por sua estirpe superior comparado aos filhos de deus produzidos por Zeus com várias aparências externas com mulheres mortais, porque o deus cristão é Espírito (*spiritus*). Partindo dessa superioridade doutrinária do Espírito sobre um touro, ou uma nuvem, ou uma chuva de ouro, finalmente Tertuliano volta seu sarcasmo contra os estoicos. Ele concorda com Zenão em que deus é "Logos, que é Palavra e Razão", e que o Logos criou o universo; e concorda com Cleanto, que reúne esses aspectos divinos no Espírito. Mas esse Espírito que é a substância (*substantia*) de deus, segundo a crença dos cristãos, pode se divulgar como a Palavra, como a Razão e como o

Poder de autorrealização no mundo; e essa realização, procedendo da substância divina sem dela se separar, é o Filho de Deus, é o Cristo[7]. Ainda que o gosto apologético de Tertuliano tenha seu encanto, e seja inteiramente instrutivo observar o Filho de Deus proceder da divindade cósmica de Zenão e Cleanto para Maria, o tom do debate entre as religiões conflitantes tornou-se distintamente vulgar. E o que é pior, as questões experimentais e analíticas, embora ainda reconhecíveis, são desfavoravelmente eclipsadas pela balbúrdia do debate doutrinário. A primeira dessas questões submersas é a questão do critério experimental pelo qual a verdade das várias religiões na sociedade ecumênica tem que ser julgada. A segunda questão, intimamente ligada à primeira, é o reconhecimento das experiências críticas como eventos epocais constituindo história. De fato, o Filho de Deus de Tertuliano não pode proceder do Deus da confissão de Cícero; ele até tem, como a análise do evangelho de João mostrou, algumas reservas quanto a proceder do deus-criador do Gênesis; ele pode apenas proceder do deus que é experimentado como o Deus Desconhecido na experiência imediata do Além divino. Mas foi necessária uma mente mais sutil do que a de Tertuliano para discernir a ascensão reflexiva da alma à verdade super-reflexiva que ilumina a reflexão como o evento no qual a realidade divina se torna presente na história. Esses problemas tornam-se articulados somente em *De vera religione* de Agostinho, para serem mais elaborados no *Civitas Dei*[8].

Os diversos subfenômenos de deformação doutrinária sobreviveram no Ocidente moderno. A deformação estoica da filosofia, especialmente sua forma ciceroniana, permaneceu uma constante na história, porque é a única doutrina de direito elaborada produzida pela sociedade ecumênico-imperial. Tornou-se a força formativa no direito romano, e os *Patres* latinos tiveram que adotá-la porque a concentração cristã no espiritualismo da salvação não favorecia uma filosofia do direito independente. O fundo de direito romano na formação das corporações europeias de advogados e os movimentos neoestoicos desde a Renascença legaram-nos a herança de um "direito superior" e do "direito natural". As "Leis da Natureza e do Deus da Natureza" foram até incorporadas na *Declaração de Independência* como o fundamento da república

[7] Tertuliano, *Apologeticus* 21.

[8] Agostinho, *De vera religione*. Sobre as reflexões internas, ver especialmente 39.72. Sobre religião e história em *De vera religione*, ver as "Notes complémentaires", em *Oeuvres de Saint Augustin*, Paris, Desclée de Brouwer, 1951, VIII, 483 ss.

norte-americana. Na situação contemporânea, entretanto, essa "regra de direito" doutrinária está encontrando dificuldades, porque a substância espiritual que fora fornecida como premissa maior para a interpretação da lei da natureza pelo cristianismo está se desintegrando sob o impacto dos movimentos apocalíptico e gnóstico[9]. Ademais, a deformação estoica exerceu uma influência decisiva na teologia cristã ao promover a dicotomia razão–revelação. Nada há de "natural" na iluminação noética da consciência de Platão e Aristóteles; ambos esses pensadores foram claros quanto ao caráter teofânico do evento. Que os discernimentos dos filósofos clássicos têm algo a ver com "razão natural" na sua distinção de "revelação" é um conceito desenvolvido pelos *Patres* quando aceitaram os símbolos estoicos de Natureza e Razão acriticamente como "filosofia". Esse conceito está ainda forçadamente presente na literatura teológica contemporânea. O mais importante, finalmente, é a sobrevivência da deformação geral de símbolos experimentais em doutrinas. Dentro da teologia, a ascendência da deformação constitui a fonte da constante tensão entre teologia dogmática e teologia mística, e além da órbita cristã propriamente dita a doutrina tem sido aceita como a forma simbólica apropriada para as ideologias egofânicas. O ataque a "teologia" e "metafísica" doutrinárias ainda não resultou num retorno socialmente efetivo à experiência da realidade, mas somente na criação de ideologias doutrinárias. A predominância da forma doutrinária produziu o fenômeno moderno das grandes dogmatomaquias, isto é, da dogmatomaquia teológica, e das assim chamadas guerras religiosas nos séculos XVI e XVII d.C., e da dogmatomaquia ideológica e suas correspondentes guerras revolucionárias do século XVIII ao século XX d.C.

Escritura

Filosofia doutrinária é um simbolismo secundário na medida em que extrai parte de sua reivindicação à verdade da aceitação literal de símbolos primários engendrados pela teofania noética. A deformação, entretanto, protege a verdade noética da existência contra a desintegração na situação

[9] A respeito do *physei dikaion* aristotélico como distinto da *lex naturalis* estoica, bem como a respeito dos problemas correlatos de natureza e experiência, cf. os capítulos sobre Das Rechte von Natur [O direito da natureza] e Was ist Natur [O que é natureza] em meu *Anamnesis*, München, Piper, 1966, 117-152.

ecumênico-imperial ao permitir ao espiritualismo compacto do mito mais antigo fluir para o novo simbolismo híbrido. A linguagem de Cosmos, Razão, Natureza, Lei, Criação a partir do Princípio e Providência durante a Infinidade do Tempo adquire a sacralidade que outrora recaía sobre os nomes dos Olímpicos. Esse espiritualismo arcaizante rompe com a dinâmica espiritual da mitopoese de Platão, porém estabiliza a filosofia como a Religião da raça humana ecumênica no cosmos.

O mesmo desejo de proteger um tesouro de discernimento contra a perda em circunstâncias políticas adversas parece ter impulsionado os círculos sacerdotais e autorais de Israel quando sobrepuseram a palavra das Escrituras sobre a palavra de Deus, ouvida e falada pelos profetas. Infelizmente, pouquíssimo é conhecido acerca do processo em que foi organizado o livro da Torá, os Profetas, e as Escrituras, sendo isso especialmente verdadeiro no que tange à Torá do Pentateuco, que contém o mito cosmogônico do Gênesis. Mesmo no que concerne à data na qual a Torá canônica assumiu a forma que conhecemos, tudo que é possível são conjecturas cultas. A Torá é certamente pós-exílica, provavelmente ligada, por suas origens, à recolonização de exilados babilônios em Jerusalém e à construção do Segundo Templo depois de 520 a.C.; ela provavelmente existe em alguma forma um século mais tarde, pela época de Neemias e Esdras; certamente existe em sua forma praticamente final pela época do assim chamado Cisma Samaritano, a ser datado provavelmente pelos meados do século IV; e esta última data nos traz para uma geração de Alexandre e para um século da tradução para o grego da Septuaginta. De qualquer modo, a única coisa que pode ser inferida com certeza dessas datas é a criação das Escrituras canônicas como reação aos desastres da era ecumênica[10].

No tocante à data da cosmogonia em Gênesis 1,1–2,4a novamente não se pode ir além de probabilidades, porque os materiais que entraram na construção da Torá não sobreviveram independentes de seu presente contexto. Em sua análise do problema, Gerhard von Rad hesita em aceitar uma data tão tardia quanto o século VI a.C., ainda que sua conscienciosa apresentação dos

[10] Para a probabilidade das datas e, especialmente, para a data do Cisma Samaritano, cf. W. O. E. OESTERLEY, *From the Fall of Jerusalem, 586 B.C. to the Bar-Kokhba Revolt, 135 d.C.*, Oxford, Clarendon Press, 1932, v. 2 de sua *A history of Israel*, bem como os capítulos respectivos em John BRIGHT, *A history of Israel*, Philadelphia, Westminster Press, 1952. Para uma análise cuidadosa das datas prováveis e um levantamento da controvérsia, ver S. H. HOOKE, *Introduction to the Pentateuch* in Peake's *Commentary on the Bible*, New York, T. Nelson, 1962, 168-174.

materiais pareça dificilmente permitir uma outra conclusão. De fato, comparadas com a profusão de cosmogonias no ambiente do Oriente Próximo, referências a um deus-criador são bastante raras nas partes mais antigas do Livro. Na história de Abraão de Gênesis 14 há traços do El-Elyon canaanita; nos Salmos Reais, traços do Marduk babilônio que arranca a terra das águas das profundezas, e na própria cosmogonia do Gênesis, traços do Tiamath babilônio e do deus egípcio da teologia menfita que cria o mundo mediante sua palavra; mas não há indicação, de modo algum, de que existisse um mito cosmogônico especificamente israelita. Isso talvez não devesse ser muito surpreendente, uma vez que o Yahweh que conduziu Israel da escravidão cosmológica à liberdade sob deus na história não era certamente o deus do Princípio, mas o deus que se revelou a Moisés como o Eu-sou-quem-Eu-sou proveniente do Além. A ausência de especulações cosmogônicas significaria tão só que os sacerdotes e profetas de Israel estavam suficientemente ocupados com os novos problemas da existência do povo na presença do deus que constitui história; a força e a importância da revelação espiritual bloqueariam a preocupação com uma simbolização adequada do Princípio. Essa situação parece ter mudado com o século VI. A primeira extrapolação datável da história israelita para o Princípio, como acentua Von Rad, é a construção do Dêutero-Isaías, pela qual a criação se torna o primeiro ato no trabalho de salvação de Yahweh que culmina na presente libertação pela conquista persa da Babilônia em 538. É a situação realmente em que a elaboração da cosmogonia, extrapolando a especulação historiogenética para o Princípio, faria bom sentido. Ademais, essa data sugere a si mesma pela autointerpretação sumária da cosmogonia como "as gerações [*toldoth*] dos céus e da Terra quando foram criados", em Gênesis 2,4a. O autor aplica a linguagem das "gerações" na história tribal às fases da criação; soa como se essa cosmogonia tivesse sido especificamente concebida para servir de capítulo de abertura da Torá e da história de Israel[11].

Um fator importante nas controvérsias dos estudiosos em torno da cosmogonia, bem como nas hesitações em aceitar uma data tão tardia quanto o século VI a.C., é o estado insatisfatório da análise experimental. Deveria ser reconhecido que a própria cosmogonia e a antropogonia da assim chamada segunda narrativa da criação em Gênesis 2,4b-25 são simbolismos intermediários. Se a experiência da realidade divina na direção do Além tivesse que se apoiar num mito do Princípio, o resultado teria que ser uma *creatio ex nihilo*.

[11] Gerhard von Rad, *Theologie des Alten Testaments*, München, Kaiser, 1950, I, 140-144.

Tal coerente expansão mitopoética, entretanto, teria exigido uma diferenciação de consciência espiritual mais radical do que, na medida do que sabemos, algum dia ocorreu na história de Israel. A cosmogonia do Gênesis, é verdade, possui caráter espiritual na medida em que rompe com o mito dos deuses intracósmicos, mas faz do deus do êxodo de Israel não mais do que a figura magnificamente dominante num poema mítico que, de outro modo, retém muito do fundo demiúrgico babilônio e egípcio. Nesse aspecto, a cosmogonia espiritual do Gênesis está estruturalmente associada ao poema mítico noético do Demiurgo de Platão no *Timeu*. Uma percepção analítica de que o deus do Princípio, se deve ser idêntico ao deus experimentado na tensão rumo ao Além, tem que ser um criador *ex nihilo* deve ser encontrada pela primeira vez na formulação de que deus não criou o céu e a Terra a partir das coisas que existiam, em 2 Macabeus 7,28, mas com Jasão de Cirene, que escreveu a obra historiográfica compendiada em 2 Macabeus provavelmente na década de 150 a.C., já estamos mergulhados profundamente nas lutas do judaísmo com o ambiente helenístico no império ecumênico. O discernimento analítico adicional de que o "No Princípio" da cosmogonia é não um começo no tempo do cosmos, mas pertence ao Tempo da Narrativa que simboliza a realidade divina originadora, teve que aguardar a aplicação de discernimentos platônicos e estoicos relativos a esse ponto por Fílon em *De opifici* 26[12].

Uma diferenciação adicional de consciência espiritual realmente ocorreu na sociedade judeu-helenística do século III a.C., que engendrou, em Provérbios 1–9, o notável e encantador aparecimento de uma divindade feminina judaica, do *hokhmah* ou, nas versões gregas, *sophia*, convencionalmente traduzida como Sabedoria. A nova dama divina possui uma personalidade verdadeiramente ecumênica, pois o estudo histórico pode nela descobrir elementos da mais antiga *ma'at* egípcia, da Ísis de hinos contemporâneos, da Ishtar de Canaã, bem como numerosos paralelos gregos. Ademais, ela é uma força divina polimórfica. Ela é a Sabedoria de Deus que com ele estava a partir do princípio: "Yahweh criou-me no princípio [...] como a primeira, antes do começo da Terra. [...] Quando ele formou os céus, eu estava lá. [...] Eu estava ao seu lado como uma criancinha, e eu era diariamente seu deleite, regozijando ante ele sempre" (8,22-31). Mas a criancinha pode ser também a sabedoria planeja-

[12] Com relação ao problema do Tempo da Narrativa e o tempo do cosmos, ver também Fílon, *Quod Deus immutabilis sit* 31; Platão, *Timeu* 37-38; Crísipo, *In Stoicorum Veterum Fragmenta* 509. Para o problema de Deus como o criador do tempo no contexto cristão, ver Agostinho, *Confessiones* 11.13.

dora da criação divina: "Yahweh pela Sabedoria construiu a Terra; e os céus formou pelo Discernimento [*tebunah*]" (3,19). A companheira de deus na criação, então, é enviada ao ser humano. Ela pode aparecer como a mediatriz rainha da verdade divina, que erige seu palácio com as Sete Colunas, dispõe a mesa e expede suas criadas para convocar todos que são "simples": "Vinde, comei de meu pão, e bebei o vinho que misturei; abandonai a loucura, e vivei" (9,1-6). Ou ela pode aparecer no papel de uma garota do templo na porta, solicitando os clientes potenciais: "Oh, homens! Eu estou convocando a vós; meu brado é emitido para os filhos dos homens" (8,1-5). Ou ela pode ser a Sabedoria pela qual governa a princesa (8,15-16). De qualquer modo, Sabedoria não é uma dádiva a ser simplesmente possuída, como o puxão do Cordão de Ouro, do deus de Platão, sua convocação requer resposta: "Amo aqueles que me amam, e aqueles que me buscam me acharão" (8,17). E atrás da Sabedoria há seu criador, o deus ao qual o ser humano tem que responder se quer ser ser humano: "O temor de Yahweh é o começo da Sabedoria, e o conhecimento do Santo é Discernimento" (9,10)[13].

Ainda que a deusa assuma muitas formas, refletindo a presença da realidade divina do Princípio ao Além, a ampla gama tem seu centro experimental no "temor de Yahweh". Mediante essa frase, a tensão espiritual rumo ao Além se torna articulada como a consciência que domina a simbolização da verdade experimentada. No início do século II a.C. Jesus-ben-Sirach louva o "temor do Senhor" como o começo e a realização, como a coroa e a raiz da Sabedoria; e ele descreve aquele que busca a verdade como o homem que medita sobre a sabedoria, reflete em sua mente sobre os caminhos dela, persegue-a como um caçador, acampa próximo da casa dela e habita no meio de glória dela (Siracida 1,14-20; 14,20-27). À medida que a prática meditativa do pensador da Sabedoria se torna autorreflexiva, desenvolve os equivalentes espirituais à diferenciação de consciência noética dos filósofos. O *hokhma* com seu significado duplo de sabedoria divina e humana corresponde ao *nous* divino e humano; a busca e o amor da sabedoria a *eros* e *philia*; a chamada e a atração da sabedoria divina ao ser do filósofo atraído e movido do divino Além. Mesmo o simbolismo da *via negativa* com sua ascensão investigadora pelos domínios do ser à Sabedoria de Deus é plenamente desenvolvido no hino de Jó 28: lá está o ho-

[13] Sobre a literatura acerca da Sabedoria na época helenística, e para todas as datas concernentes aos documentos, cf. Martin HENGEL, *Judentum und Hellenismus*, Tübingen, J. C. B. Mohr, 1969. Para a ampla gama de problemas apresentados pela literatura da Sabedoria, ver Gerhard VON RAD, *Weisheit in Israel*, Neukirch-Vluyn, Neukirchener Verlag, 1970.

mem envolvido em operações de mineração, desentranhando a terra em busca de tesouro e trazendo à luz segredos que estavam ocultos. Mas a Sabedoria, de onde vem ela? Não pode ser comprada com as mercadorias inestimáveis de uma próspera civilização mercantil; não é para ser encontrada na terra dos vivos, tampouco sabem a morte e as profundezas onde está oculta. "Exclusivamente deus rastreou sua senda e descobriu onde ela vive"; e ele disse ao ser humano: "O temor do Senhor é Sabedoria". Esse deus além do mundo que, com exclusividade, conhece a Sabedoria e revela ao ser humano o segredo do acesso a ela mediante o temor do Senhor é o equivalente espiritual da distinção platônica entre *sophia* divina e *filosofia humana*.

Entretanto, os paralelos na articulação de consciência espiritual e noética constituem equivalências nos respectivos veículos de experiência; não transformam o pensador da Sabedoria em filósofo. O "temor do Senhor", antes, lembra o recurso arcaizante de Cícero à "religião" como fonte e critério de verdade no tumulto de doutrinas conflitantes; e esses arcaísmos no processo da sociedade ecumênica são mais do que uma maneira de discurso. Quando Cícero substitui a análise dos filósofos da existência humana no Intermediário divino-humano, na realidade da Metaxia, pelo símbolo mais compacto "religião", ele ativa o espiritualismo mais compacto do símbolo mais antigo com o propósito de proteger discernimentos noéticos conquistados, mas ao mesmo tempo ele bloqueia o avanço adicional de análise experimental; ele aplica seu sinete na deformação estoica da filosofia em doutrina. Quando os pensadores da Sabedoria simbolizam o Intermediário da existência humana como o "temor de Yahweh" eles impõem à tendência universalista de sua diferenciação espiritual uma relação limitadora ao Yahweh da Aliança. O problema se torna temático em Sirácida 24. O autor deixa a Sabedoria louvar a si mesma ante o Altíssimo e sua hoste: Ela saiu da boca do Altíssimo e cobriu a Terra como uma névoa; ela habitou as alturas e as profundezas; executou o circuito do céu, da Terra e do mar; e manteve seu controle sobre todo povo e toda nação. "A partir da Eternidade, no começo, ele me criou, e para a eternidade não cessarei de existir" (24,9). Mas então algo aconteceu ao domínio universal da Sabedoria que foi proferida pelo deus do Princípio, pois o criador de todas as coisas ordenou-lhe que estabelecesse sua morada em Sião (24,8-12). Sumariando a intenção do louvor, o autor conclui, portanto, que a Sabedoria é "o Livro da Aliança do Deus Altíssimo, a Torá que Moisés nos ordenou, como uma herança para as congregações de Jacó" (24-23). No princípio era a Torá, e a Torá estava com deus, e a Torá era deus. Dessa identificação da Sabedoria com a

Torá pôde evoluir o misticismo judaico posterior da Torá deificada e a Palavra do evangelho de João.

Embora a identificação arcaizante da Sabedoria com a Torá proteja os discernimentos espirituais contra a pressão da sabedoria competitiva na sociedade multicivilizacional, está inevitavelmente em conflito com o processo de diferenciação que se manifesta na literatura da Sabedoria e a consciência do escriba como seu portador (Sirácida 38,24-34). O conflito se torna tangível quando a Sabedoria e a Torá mudam seus lugares como sujeito e predicado na identificação. Em Deuteronômio 4,5-6, os estatutos e ordenações da Torá são recomendados a Israel para que os observe, porque eles são "tua sabedoria [*hokhma*] e teu discernimento [*binah*]" perante os olhos das outras nações. Em Sirácida 24,23, a Sabedoria que estava com Deus desde o começo é o sujeito que tem a Torá como seu predicado identificador. Se a passagem do Deuteronômio, como sugere S. H. Hooke, não é uma das fontes mais antigas condensadas na Torá, pertencendo sim à sua própria construção, a ser datada na primeira metade do século IV a.C., documentaria o espírito de autoasserção na comunidade do Segundo Templo sob as condições do Império Persa e talvez revelasse um dos motivos para a extrapolação mitoespeculativa da história de Israel sob o deus do Além ao deus do Princípio. No tempo do escrito de Sirach, o feito mitopoético de criar a cosmogonia como o início adequado para uma história que culmina na Aliança é um fato do passado; a construção da Torá está cerca de dois séculos antes; e o grande simbolismo pode agora ser literalizado numa "história" na qual a Sabedoria divina fala, primeiro o cosmos e o ser humano (Sr 42,15–43,33) e, segundo, os "famosos homens" de Israel e a Torá (Sr 44,1–50,21). Em sua especulação de sabedoria, o escriba meditativo assimilou o processo da criação ao processo no qual a história é constituída pela palavra de Deus falada por intermédio do ser humano. Tanto a palavra do Princípio quanto a palavra proveniente do Além são manifestações da Sabedoria divina una que fala a realidade una. Tal como os símbolos mitopoéticos da filosofia clássica são transformados em doutrina filosófica, o simbolismo mitoespeculativo da Torá é agora transformado numa narrativa da realidade que pode ser contada desde a criação até o presente do autor. Ademais, dever-se-ia notar a formulação de Sirácida 42,15: "Pelas palavras do Senhor suas obras são realizadas". Se é essa a primeira vez que o símbolo *palavra* é usado para denotar a ação divina da criação é incerto, porém certamente é um dos primeiros exemplos. O aparecimento da *palavra* abstrata na literatura da Sabedoria é paralelo ao aparecimento da *tensão* abstrata na filosofia pós-clássica.

A Torá, no sentido dos Cinco Livros de Moisés, é a primeira parte das Escrituras tanto na tradição judaica quanto na cristã. De acordo com a interpretação tradicional como Escritura, a Torá não é o mitopoema monumental criado pelo judaísmo pós-exílico, mas um documento literário de origem divino-humana, transmitido desde o tempo de Moisés por uma linha ininterrupta de intermediários aos pensadores da era ecumênica. A seção de abertura do *Pirke Aboth* promulga essa linha de autoria e transmissão: "Moisés recebeu a Torá do Sinai e a confiou a Josué, e Josué aos anciãos, e os anciãos aos Profetas; e os Profetas a confiaram aos homens da Grande Sinagoga". A linha dos transmissores é, então, continuada de Simão o Justo, um dos "restantes da Grande Sinagoga", até Hillel e Shammai, de cerca de 30 a.C.-10 d.C. (*Aboth* 1,2-12). Simão o Justo é possivelmente o mesmo Simão que é louvado como o último dos "homens famosos" em Sirácida 50; a sequência relativamente vaga dos "homens famosos" endurece assim na estrita linha rabínica de transmissores por volta de 200 a.C.[14].

Com base nos dados e datas apresentados, concluo que "Escrituras" são uma camada de significado, sobreposta num corpo de tradições orais e documentos literários com o objetivo de preservá-lo sob as condições adversas da sociedade ecumênico-imperial. É necessário falar de sobreposição porque a Torá não é simplesmente uma coleção de documentos mais antigos, mas uma construção mitopoética independente. Parece que a cosmogonia do Gênesis e certas porções do Deuteronômio são importantes partes reveladoras do intento da construção. Além disso, o mitopoema não é criado por um autor, mas se trata de uma obra coletiva que se estende ao longo de séculos. O começo do processo dificilmente pode ser datado como anterior ao século VI a.C.; e embora o próprio Pentateuco pareça ter atingido sua forma final na primeira metade do século IV o significado das Escrituras continuou irradiando sobre outros documentos, de modo que o Livro canônico contém não só a Torá mas também os Profetas e exemplos da Sabedoria e literatura apocalíptica do século II a.C. Por volta de 200 a.C. torna-se perceptível a linha mais estrita de transmissão que conduz aos compiladores da *Mishnah*; e essa linha mais estrita exerce também o efeito de estreitar a gama de problemas aberta à discussão e diferenciação. O tratado *Hagigah* diz: "Quem quer que ocupe sua mente com quatro coisas sendo para ele melhor que não viesse a

[14] Neste e no parágrafo seguinte estou citando a partir da tradução da *Mishnah* de Herbert DANBY (Oxford, Oxford University Press, 1950).

este mundo — o que está acima? o que está abaixo? o que era anteriormente? e o que será doravante?". E a mesma passagem impõe especificamente que a Narrativa da Criação não seja exposta ante duas pessoas, e a visão de Ezequiel da Biga nem sequer ante uma só pessoa, a menos que se trate de um sábio que entende de seu próprio conhecimento (*Hagigah* 2,1). O impositor documenta de maneira impressiva a função protetora das Escrituras a favor da sociedade que deseja existir sob a Lei, à medida que traça a linha contra áreas da realidade que, se exploradas, poderiam conduzir além da Lei na direção da especulação apocalíptica e gnóstica, do espiritualismo e da escatologia cristãos, dos mistérios e da filosofia pagãos.

No estrato protetor das Escrituras, os símbolos originais sofrem o mesmo tipo de deformação em doutrina da mitopoese platônica por meio das hipóstases estoicas. Os símbolos primariamente afetados concernem aos problemas inter-relacionados da Palavra de Deus e da História. Como a estrutura da questão foi amplamente esclarecida nas reflexões precedentes, bastará para o presente exemplo uma breve afirmação.

A linguagem da verdade no que diz respeito à existência do ser humano no Intermediário divino-humano é engendrada nos eventos teofânicos de consciência diferenciadora e por eles. Os símbolos da linguagem pertencem, como aos seus significados, à Metaxia das experiências das quais surgem como sua verdade. Enquanto o processo de experiência e simbolização não é deformado pela reflexão doutrinária, não há dúvida sobre o *status* metaléptico dos símbolos. Na literatura profética, diz-se que a palavra de verdade pode ser indiscriminadamente pronunciada pelo deus ou pelo profeta. Ademais, a experiência original não precisa ser auditiva; a palavra não precisa ser "ouvida"; pode também ser "vista", como em Amós 1,1 ou em Isaías 2,1 e 13,1; ou visão e palavra podem combinar-se na narrativa de um diálogo entre deus e o profeta, como nas visões de Amós 7; ou a "palavra" pode surgir do grandioso diálogo divino-humano em Jeremias. O Intermediário da experiência tem um ponto morto a partir do qual os símbolos surgem como a exegese de sua verdade, mas que não pode ela mesma se tornar um objeto de conhecimento proposicional. Se o símbolo metaléptico que é a palavra tanto do deus quanto do ser humano é hipostasiado numa Palavra de Deus doutrinária, esse mecanismo pode proteger o discernimento obtido contra a desintegração na sociedade, mas também pode prejudicar a sensibilidade para a fonte de verdade no fluxo de presença divina no tempo que constitui história. A menos que sejam tomadas precauções de

prática meditativa, a doutrinação de símbolos é suscetível de interromper o processo de reativação experimental e renovação linguística. Quando o símbolo se dissocia de sua fonte na Metaxia experimental, a Palavra de Deus pode degenerar numa palavra do ser humano na qual se pode crer ou não.

Estreitamente associada à doutrinação da Palavra está a doutrinação da história pela expansão da Palavra da experiência imediata do Além à experiência mediada do Princípio. O mito cosmogônico do Princípio será afetado, como eu disse, pelo grau de diferenciação na consciência do Além. Daí, nada há de errado com a cosmogonia do Gênesis enquanto for ela entendida como um mitopoema que reflete o estado de diferenciação espiritual em seu autor, provavelmente no século VI a.C. Tampouco há algo de errado quando os mitoespeculativos criadores da Torá colocam a cosmogonia no início da história deles de uma raça humana representada por Israel; nem quando a cosmogonia é refinada numa *creatio ex nihilo*; nem quando a Palavra que revela a verdade da realidade na história é projetada de volta no mito cosmogônico do Princípio. A relação entre a simbolização do Além e o Princípio torna-se existencialmente perigosa somente se a centralidade da consciência humana no processo de simbolização e a capacidade imaginativa humana de simbolizar o Princípio são mal compreendidas como um poder de sujeitar o Princípio ao controle da consciência. O perigo se tornou visível no gnosticismo da era ecumênica, e eu enfatizei na análise do problema que os modernos movimentos gnósticos derivam mais propriamente das "influências" gnósticas no evangelho de João do que das variedades psicodramáticas mais coloridas. Em apoio a essa afirmação, citarei o documento moderno representativo dessa deformação, a ser encontrado na autoapresentação de Hegel em sua *Wissenschaft der Logik* (Ciência da lógica)[15]: "A *Logik* é para ser entendida como o Sistema da razão pura, como o Domínio do pensamento puro. *Esse Domínio é a Verdade na medida em que é sem véu e por si mesmo.* É possível portanto dizer que seu conteúdo é a *apresentação de Deus como Ele é em Seu ser eterno, antes da criação da natureza e de qualquer ser finito*".

No princípio foi a Sabedoria; no princípio foi a Torá; no princípio foi a Palavra; no princípio foi Hegel com sua *Logik*. Com a deformação egofânica do Símbolo no Sistema, e a autoapresentação da consciência do pensador como a Palavra divina do Princípio, estamos no centro da dogmatomaquia ideológica que ocupa a cena pública com seu grotesco mortífero.

[15] HEGEL, *Wissenschaft der Logik*, ed. Lasson, Hamburgo, Tiel, 1963, 31.

Conclusão

As reflexões introdutórias que acabamos de encerrar pretendem indicar as razões por que o projeto de *Ordem e história* tal como originalmente concebido tinha que ser abandonado. Mas a razão mais convincente está na gama de problemas inter-relacionados que teve que ser coberta e na magnitude que fora alcançada pela análise. A introdução introduziu a si mesma como a forma que uma filosofia da história tem que assumir na presente situação histórica. E essa forma não é definitivamente uma narrativa de eventos significativos a ser organizados numa linha temporal.

Nessa nova forma, a análise teve que se mover para trás, para frente e para o lado, a fim de acompanhar empiricamente os padrões de significado à medida que se revelavam a si mesmos na autointerpretação de pessoas e sociedades na história. Foi um movimento através de uma teia de significado com uma pluralidade de pontos nodais. De qualquer modo, certas linhas dominantes de significado tornaram-se visíveis enquanto se moviam através da teia. Houve o avanço fundamental da consciência compacta à diferenciada e sua distribuição numa pluralidade de culturas étnicas. Houve as linhas de diferenciação espiritual e noética distribuídas sobre Israel e a Hélade. Houve a irrupção de conquista ecumênico-imperial que forçou as culturas étnicas anteriores a uma nova sociedade ecumênica. Houve as reações das culturas étnicas à conquista imperial, com as linhas de diferenciação desenvolvendo linhas de deformação protetora. E houve a própria conquista imperial como a portadora de um significado de humanidade além do nível tribal e étnico. A partir da era ecumênica surge um novo tipo de humanidade ecumênica que, com todas suas complicações de significado, alcança a civilização ocidental moderna como uma constante milenária.

No nosso tempo, os simbolismos herdados de humanidade ecumênica estão se desintegrando, porque a doutrinação deformadora tornou-se socialmente mais forte do que os discernimentos experimentais que ela originalmente pretendia proteger. O retorno a partir de símbolos que perderam seu significado às experiências que constituem significado é tão geralmente reconhecível como o problema do presente que referências específicas são desnecessárias. O grande obstáculo a esse retorno é o maciço bloco de símbolos acumulados, secundários e terciários, que eclipsa a realidade da existência do ser humano na Metaxia. Elevar esse obstáculo e sua estrutura à consciência e mediante sua remoção contribuir para o retorno à verdade da realidade como ela se revela na história converteu-se no propósito de *Ordem e história*.

Esse propósito determinou a organização dos volumes IV e V do estudo. O presente volume, *A era ecumênica*, apresenta a gênese do problema ecumênico e suas complicações. O próximo e último volume, intitulado *Em busca da ordem*, ocupar-se-á do estudo dos problemas contemporâneos que motivaram a busca da ordem na história.

Capítulo 1
Historiogênese

Nas civilizações do Antigo Oriente, o estudante encontrará um tipo peculiar de especulação sobre a ordem da sociedade, sua origem e seu curso no tempo.

Os simbolistas que desenvolvem o tipo permitem que o governo tenha origem na existência num ponto de origem absoluto, como parte da própria ordem cósmica, e desse ponto em diante deixam a história da sociedade de que fazem parte mover-se descendentemente ao presente em que vivem. A um exame mais rigoroso, entretanto, a história dos eventos entre a origem e o presente não é a narrativa homogênea que pretende ser; antes, revela-se como consistindo de duas partes de caráter largamente diferente. De fato, somente a parte posterior da narrativa, a parte que desemboca no presente do autor, pode reivindicar o relato da *res gestae* no sentido pragmático; a parte anterior, que abrange um imenso arco de tempo, de milhares, às vezes de uma centena de milhares de anos, está repleta de eventos lendários e míticos. Embora tivessem certa quantidade de materiais históricos a sua disposição, os simbolistas claramente não se viram satisfeitos em meramente relatá-los; quiseram vinculá-los, através de um ato de mitopoese, com o surgimento de ordem no cosmos, de modo que os eventos tivessem um significado que os tornasse dignos de transmissão à posteridade. Por esse método de extrapolação mitopoética, que não rompe a forma do mito, realizaram uma especulação sobre a origem de um domínio específico do ser, não diferente no princípio da especulação noética sobre a *arche*, sobre o fundamento e começo de todo ser, a que se de-

votaram os filósofos jônicos. Historiografia, mitopoese e especulação noética podem assim ser distinguidas como componentes nesse simbolismo um tanto complexo.

A estreita semelhança entre os vários exemplos do tipo na forma em que ocorrem na Mesopotâmia, no Egito e em Israel não passou despercebida. Ademais, visto que constituem um tesouro para historiadores que desejam deles extrair a rica mistura de eventos pragmáticos, os diversos casos foram bem explorados com o propósito de reconstruir a história de sociedades antigas. Entretanto, nenhuma tentativa jamais foi feita para identificar o tipo como uma forma simbólica *sui generis*, ou para investigar os motivos de seu desenvolvimento, ou para analisar sua natureza. O simbolismo realmente permaneceu tão sumamente abaixo do horizonte do interesse teórico que sequer recebeu um nome. Consequentemente, como um primeiro passo rumo a sua identificação, proponho o nome *historiogênese*. Esse nome foi escolhido levando em consideração o exemplo israelita do simbolismo, no qual a história pragmática é extrapolada de volta ao Gênesis no sentido bíblico.

§1 Mitoespeculação

Uma vez reconhecido o tipo como tal, ele suscita certas questões para uma filosofia da experiência e da simbolização.

Se a historiogênese é uma especulação sobre a origem e a causa da ordem social, tem que ser considerada um membro da classe à qual pertencem também a teogonia, a antropogonia e a cosmogonia. Todas as variedades da classe têm em comum a busca do fundamento. Como a partir das experiências de participação nas áreas divina, humana e cósmica da realidade surgem questões relativamente à origem dos deuses, o ser humano e o cosmos, do mesmo modo, a partir da experiência do domínio social, surgem questões relativas à origem da sociedade e sua ordem; além de simbolismos expressando o mistério da existência que desconcerta o explorador da realidade divina, humana e cósmica, aí se desenvolve um simbolismo que expressa o mesmo mistério com referência à existência da sociedade.

Há mais no tocante a essa classificação do que a possibilidade de definir a historiogênese pela regra do gênero e da diferença específica. O reconhecimento da classe desvela sua plena importância quando lembramos que deuses e seres humanos, sociedade e cosmos esgotam os complexos princi-

pais de realidade distinguidos por sociedades cosmológicas como os parceiros na comunidade do ser. Os complexos em seu agregado abarcam o campo inteiro do ser, e os quatro simbolismos enumerados formam um agregado correspondente que cobre esse campo. Mediante a adição da historiogênese às outras três variedades, o agregado se converte no simbolismo que é, na linguagem do mito cosmológico, equivalente a uma especulação sobre o fundamento do ser na linguagem de consciência noética. O agregado, é verdade, expressa a experiência do fundamento do ser no nível da experiência compacta primária do cosmos; ele ainda sequer alcançou o nível noético diferenciado que encontramos na visão parmenidiana do ser. Ademais, está ainda limitado às experiências no âmago dos vários domínios do ser e, assim, possui caráter pluralista; ele não ascende ainda ao Ser Uno que é o fundamento de todas as coisas que são. Entretanto, embora as especulações singulares não transcendam as áreas da realidade das quais surgem na direção do fundamento comum, seu agregado, na medida em que cobre o todo da realidade, expressa equivalentemente a tensão do filósofo rumo ao Ser que é Uno.

E mesmo mais: esse caráter de equivalência não só pertence ao agregado, mas também se infiltra nos simbolismos componentes individualmente, na medida em que as respectivas especulações não se limitam à área de realidade na qual surgem, mas retrocedem à órbita de seus materiais de construção a partir dos outros domínios do ser. Dentro da estrutura de uma genealogia dos deuses, a teogonia hesiódica nos informa, por seu clímax na titanomaquia, a respeito da vitória civilizacional da Dike jupiteriana sobre fases mais primitivas de ordem humana e social. O *logos* hesiódico das Idades do Mundo, então, é primariamente uma antropogonia, mas também reflete sobre fases de história política e civilizacional, tais como as idades dos heróis homéricos e de seus deploráveis sucessores, ou sobre as idades do bronze miceniana e do ferro dórica. A cosmogonia do *Enuma elish* mesopotâmico, além disso, é tanto uma teogonia quanto uma antropogonia, e com absoluta probabilidade contém alusões a tais realizações civilizacionais como a regulação de rios e a conquista de terra arável. Finalmente, então, as especulações historiogenéticas, que constituem nossa presente preocupação, também se estendem a assuntos teogônicos, antropogônicos e cosmogônicos. Daí o fundamento de todo o ser tornar-se visível como pretendido em última instância, e não só por meio do agregado das quatro especulações, mas mesmo no interior das formas singulares, por meio de sua mútua penetração.

A fim de tornar a complicada rede de experiência e simbolização compreensível à primeira vista, introduziremos sinais abstratos para os elementos e construiremos uma fórmula representando as relações entre eles:

(1) A especulação é motivada por uma experiência em um dos setores da realidade. As formas especulativas correspondentes aos setores são chamadas de teogonia, antropogonia, cosmogonia e historiogênese. Usaremos as iniciais desses quatro substantivos para designar os quatro setores da realidade como *t, a, c* e *h*.

(2) Designaremos as quatro variedades de especulação correspondentes aos quatro setores como E_t, E_a, E_c, E_h.

(3) No que diz respeito ao assunto, as quatro variedades não se limitam aos seus respectivos setores da realidade, mas absorvem em seu simbolismo materiais dos outros setores, despojando-os no processo de seu significado autônomo e, às vezes, os transformando inteiramente. Daí termos que distinguir materiais primários e secundários organizados pelos diversos simbolismos. Expressaremos essa relação mediante a enumeração dos vários materiais, classificados por seu setor de origem, colocando primeiro os materiais primários. O sinal resultante será: $E_t(t-a,c,h)$, $E_a(a-t,c,h)$, $E_c(c-t,a,h)$ e $E_h(h-t,a,c)$.

(4) As quatro variedades correspondem aos quatro setores da realidade. No seu modo pluralista esgotam a possibilidade de especulação sobre a origem do ser. Esse caráter do agregado, que o torna equivalente a uma filosofia do ser, será expresso colocando as variedades em ordem, unidas por linhas verticais:

$$\begin{vmatrix} E_t(t-a,c,h) \\ E_a(a-t,c,h) \\ E_c(c-t,a,h) \\ E_h(h-t,a,c) \end{vmatrix}$$

(5) O agregado, ainda que equivalente a uma filosofia do ser, não é por si só um simbolismo filosófico, mas permanece uma especulação na esfera do mito cosmológico. Essa subordinação de mitoespeculações ao mito do cosmos será denotada prefixando um C ao sinal para o agregado:

$$C \begin{vmatrix} E_t(t-a,c,h) \\ E_a(a-t,c,h) \\ E_c(c-t,a,h) \\ E_h(h-t,a,c) \end{vmatrix}$$

Essa fórmula transmitirá, mais eficazmente do que o pode fazer o discurso, o que é significado pela linguagem de um equivalente cosmológico à especulação filosófica sobre a *arche* das coisas.

A equivalência do agregado a uma busca noética do fundamento é reconhecível em retrospecto a partir da posição do filósofo. No contexto de civilizações cosmológicas, contudo, esse significado diferenciado está ainda disperso sobre os quatro tipos de especulação. Por um lado, cada um dos tipos liga o componente noético compactamente à experiência do domínio particular no qual a especulação nasce; por outro, cada um deles tem sua autonomia como uma construção racional porque o componente noético o dota de uma dimensão de razão especulativa além da exploração de uma área particular da realidade. A historiogênese tem agora que ser considerada como um simbolismo autônomo surgindo da cooperação da historiografia pragmática com a mitopoese e a especulação noética.

No tocante ao conteúdo pragmático, sugeri que os modernos estudiosos usem o simbolismo como uma pedreira com base na qual quebrem os materiais para reconstruir história antiga. O procedimento é absolutamente legítimo em si mesmo, pois os fatos e eventos pragmáticos têm que ser ajustados no simbolismo diferente da moderna historiografia; se a exploração da historiogênese, porém, cessa a esse ponto, certamente destrói o significado do simbolismo antigo. Não há como evitar ficar consternado quando se vê o resto da estrutura dilapidada descartada como tanto rebotalho que não merece mais atenção. No amplo *Roemische Geschichte* (1960) de Andreas Heuss, por exemplo, o erudito autor examina a história tradicional de Roma, que possui caráter historiogenético, descarta sua parte mítica como "fabulação anistórica" e não mostra interesse algum na questão de por que qualquer pessoa devia ter se dado o incômodo de fabular a fabulação e por que o produto foi oficialmente aceito como a história de Roma. Jean Bayet se expressa com um desdém similar, em sua *Histoire politique et psychologique de la religion romaine* (2ª. ed. rev., 1969), acerca dos romanos que dessacralizaram seu mito e o transformaram numa "pseudo-história nacional". Os modernos reprovam os antigos por estes não escreverem história da maneira aprovada por historiadores positivistas. Em face de tal superioridade, é necessário lembrar a nossos contemporâneos que os autores antigos não desenvolveram seus simbolismos para agradar positivistas modernos; e é necessário, além disso, levantar as questões de se a criação do mito e sua aceitação não eram também fatos da história, e tal-

vez fatos de considerável importância para a autointerpretação e a coesão da sociedade romana e, portanto, de algum interesse para historiadores[1]. Se não se ceder ao vício de intolerância ideológica com relação à realidade, a matéria se apresentará numa luz diferente: A parte mítica da especulação historiogenética não é uma peça de fabulação anistórica, mas uma tentativa de apresentar as razões que elevarão a *res gestae* da parte pragmática à posição de história; o simbolismo como um todo tem o *status* de uma obra histórica cujos autores estão conscientes de seu princípio de relevância. Apesar de diferenças fenotípicas, historiogênese é, em substância, no nível do mito cosmológico, o equivalente aos tipos posteriores de historiografia — talvez com a diferença de que os primeiros simbolistas estavam mais sutilmente cientes das complexidades da relevância do que seus mais recentes *confrères*. A questão da equivalência, assim, não surge apenas no tocante ao agregado, mas também no tocante à variedade historiogenética.

A dimensão de razão no simbolismo, contudo, não reflete a luz de uma consciência noética completamente diferenciada; no que concerne à sua relevância, os materiais pragmáticos são iluminados, em lugar disso, por uma especulação que permanece subordinada ao mito cosmológico. Mitopoese e noese combinam-se numa unidade formativa que retém uma posição intermediária entre compacidade cosmológica e diferenciação noética. Será adequadamente chamada de mitoespeculação, isto é, uma especulação dentro do veículo do mito. Isso é a unidade formativa que pode ser discernida como operativa em historiogênese, bem como em teogonia, antropogonia e cosmogonia.

§2 Especulação historiogenética

Os motivos para aplicar essa forma de simbolização a eventos pragmáticos surgem a partir da experiência da história. Em primeiro lugar, sempre que uma especulação historiogenética pode ser datada, é provado que ela se desenvolveu mais tarde do que as especulações sobre os outros domínios do ser. Isso não é de surpreender, já que uma sociedade deve ter existido por algum tempo

[1] Na obra recente de Jacques HEUGON, *The Rise of Rome to 264 B.C.*, Berkeley, University of California Press, 1973 (trad. de James Willis de *Rome et le Mediterrané Occidental* [1969]), entretanto, é dada adequada atenção a "O crescimento da tradição" (128 ss.), embora não haja ainda nenhum desenvolvimento do tipo de historiogênese.

antes de haver adquirido um curso histórico suficientemente longo para prestar-se à extrapolação rumo a um ponto de origem absoluto. Todavia, embora reconhecendo certa duração do curso como o ineluctável substrato da especulação, é necessário acautelar-se com a falácia, corrente entre modernos pensadores historiogenéticos, de hipostasiar a "duração" numa entidade que porta seu significado na sua superfície. De fato, a relevância dos eventos é experimentada pela consciência noética dos seres humanos que deles participam; não é apresentada pela "duração" como um objeto para a observação de todos. A suposição tanto de Hegel quanto de Comte de que justamente na época em que viviam uma verdadeira filosofia da história se tornara possível, porque a duração do curso havia finalmente oferecido todos os materiais necessários para um filósofo se pronunciar decisivamente sobre o significado da história do seu começo ao seu fim, é precisamente essa falácia, com frequência utilizada por especuladores modernos como uma tela que ocultará os motivos reais do trabalho deles.

Nos exemplos mais antigos do simbolismo, os egípcios e mesopotâmicos, o próprio retardamento no aparecimento de uma mitoespeculação sobre história torna sua motivação discernível como uma inquietude, ou ansiedade, despertada pelo recente impacto de eventos irreversíveis. De fato, muito antes da historiogênese, as sociedades em forma cosmológica possuem uma impressiva fileira de simbolismos que pretendem enfrentar de igual para igual o significado de ordem e desordem sociais no tempo. Nas festas de Ano Novo e cerimônias de coroação, por exemplo, encontramos rituais que ajustam a ordem da sociedade ao ritmo da ordem cósmica. A ordem estabelecida, tanto do cosmos quanto do império, é experimentada como ameaçada por novas erupções do caos e suas forças que haviam sido suprimidas pela criação original do cosmos e a fundação do império; e os rituais mencionados servem à renovação rítmica da ordem social mediante a repetição analógica da criação da ordem cósmica. Ao longo de séculos antes de aparecer a historiogênese, a precária existência da sociedade entre ordem e caos foi experimentada como adequadamente expressa e protegida pelos rituais de fundação e renovação. Consequentemente, o estudo de casos singulares de historiogênese terá que determinar os eventos que fizeram os símbolos mais velhos ser considerados deficientes na nova situação. Não importa o que esses eventos sejam concretamente, o resultado é evidente: a historiogênese situa implacavelmente eventos na linha do tempo irreversível em que oportunidades são perdidas para sempre e a derrota é final.

Algumas implicações de um simbolismo que situa uma multiplicidade de eventos, que está longe de ser linear, numa linha singular do tempo tornam-se manifestas na Lista do Rei suméria, provavelmente concebida por volta de 2050 a.C., após a expulsão dos gutaeanos e a restauração suméria do império por Utu-hegal de Uruk. Thorkild Jacobsen desembaraçou o método de sua construção[2]. O império sumério era uma multiplicidade de cidades-estado submetidas a dinastias locais, com uma organização imperial sobreposta toda vez que uma das cidades, nem sempre a mesma, ganhava ascendência sobre as outras pela expansão de conquista. Enquanto um historiador crítico teria que relacionar as histórias paralelas das cidades, bem como as mudanças de ascendência, os autores da Lista do Rei construíram uma história unilinear da Suméria colocando as dinastias paralelas de cidades em sucessão numa única linha temporal de governantes, resultando no império restaurado de seu próprio tempo. As histórias paralelas das cidades foram abolidas, mas, no entanto, foram absorvidas numa história imaginária, unilinear de império. Um cosmos, parece, pode possuir só uma ordem imperial, e o pecado da coexistência tem que ser resgatado por integração póstuma na história única cuja meta foi demonstrada pelo sucesso do conquistador. Se, então, é lembrado que a linha imaginária de reis é extrapolada para o seu ponto de origem absoluto em eventos divino-cósmicos, de modo que nada que lhe seja estranho tenha chance de perturbar o curso uno e único admissível, a construção aparece como um ato de violência cometido contra a realidade histórica. O curso relevante de eventos desce ineluctavelmente da origem cósmica para o presente dos autores cuja sociedade é a única que interessa. Às implicações agressivas, finalmente, corresponde uma subcorrente de ansiedade obsessiva acima da qual os autores tentam ascender pela conversão imaginativa de um ganho temporal numa posse perpétua. A construção é um mecanismo metastático que pretende sublimar a contingência da ordem imperial no tempo para a serenidade atemporal da própria ordem cósmica.

A deliberada distorção da realidade histórica e a ansiedade despertada pelas vicissitudes da ordem imperial, juntamente com a magia metastática de eclipsar a realidade perturbadora projetando uma segunda realidade imaginária, numa linha atemporal de tempo que chega ao seu fim no significado perpétuo do presente do autor, formam uma síndrome digna de alguma atenção,

[2] Thorkild JACOBSEN, The Sumerian Kinglist, *Assyriological Studies* 11, Chicago, University of Chicago Press, 1939.

porque caracteriza não só a Lista do Rei suméria, mas também empreendimentos modernos de especulação historiogenética tais como as *Vorlesungen ueber die Philosophie der Geschichte* [Lições sobre a filosofia da história] de Hegel. O problema técnico que Hegel teve que enfrentar foi estreitamente semelhante ao dos simbolistas sumérios. O século XVIII rompera com a tradicional construção da história como uma linha de significado fluindo da Criação, passando pela história de Israel, por judaísmo, cristianismo, Roma e o *sacrum imperium* ocidental até o presente; a última construção desse tipo, a de Bossuet, fora substituída pela obra crítica de Voltaire; as histórias paralelas da China e da Índia, do mundo islâmico e da Rússia haviam surgido tão visivelmente que um filósofo da história não podia mais omiti-las. Hegel, entretanto, quis continuar o simbolismo historiogenético cristão no novo nível de uma especulação neoplatônica, imanentista, sobre o *Geist* que dialeticamente desponta na história até atingir sua plena consciência autorreflexiva no despertar da Revolução Francesa e no Império napoleônico. Consequentemente, a partir de sua posição num presente imperial, Hegel teve que lutar de igual para igual com uma multiplicidade de eventos pragmáticos ainda menos suscetíveis de ser conduzidos numa única linha de tempo do que as histórias paralelas das cidades-estado sumérias. Não obstante, ele realizou o feito interpretando as grandes sociedades civilizacionais como fases sucesssivas do *Geist* revelador, simplesmente desconsiderando sua simultaneidade e sua sucessão no tempo. Especialmente surpreendente é o tratamento do Egito e da Mesopotâmia. Cronologicamente teriam que ser colocados no começo. Mas isso teria perturbado a marcha rumo ao oeste do império na direção de liberdade sempre crescente, procedendo da China e da Índia, através da Pérsia, da Grécia e de Roma, até o mundo germânico com seu clímax no império da Revolução Francesa. Hegel resolve o problema degradando os primeiros impérios do Oriente Próximo a subseções do posterior império persa que os conquistara; e ele inflige o mesmo destino a Israel e Judá. Por meio de engenhosos artifícios desse tipo — a inclusão do "maometismo" no "Mundo germânico" merece ser lembrada — ele consegue agrupar os materiais errantes na linha reta que conduz ao presente imperial do gênero humano e a si mesmo como seu filósofo. A técnica moderna de construção historiogenética, parece, é ainda idêntica à suméria.

Como mostra a comparação da Lista do Rei suméria com a *Filosofia da história* de Hegel, a historiogênese como um simbolismo autônomo tem, nesse meio-tempo, uma vida de quatro mil anos. Uma vez reconhecida como um tipo revela-se de importância insuspeita realmente devido à sua onipresença

virtual. Os exemplos mais antigos ocorrem nos impérios da Mesopotâmia e do Egito. Como nesses casos a especulação é bem conduzida dentro do alcance estabelecido pela experiência primária do cosmos, poder-se-ia esperar que a historiogênese fosse peculiar a sociedades em forma cosmológica ininterrupta. Essa expectativa será contudo frustrada, pois o simbolismo ocorre também no Israel que, por seu pacto em liberdade sob Deus, rompeu não só com a ordem cosmológica do Egito mas também com o mito do próprio cosmos. Aparece então no contexto de impérios ecumênicos na China, na Índia e em Roma como um instrumento de enfrentamento de igual para igual da história da ordem social. Adapta-se, ademais, à ambiência da *pólis* e da filosofia; assume uma forma curiosa na "utopia" de Evêmero, em conexão com a expansão imperial de Alexandre; ganha uma nova vida de Oriente Próximo nas especulações de Berosso e Maneto no tempo dos impérios diadóquicos. Até mesmo informa a especulação pouco conhecida de Clemente de Alexandria, em que se torna uma estranha arma na luta contra o politeísmo. Pelo judaísmo e pelo cristianismo, finalmente, foi transmitido à civilização ocidental medieval e moderna na qual, desde o Iluminismo, tem proliferado na desconcertante multiplicidade de especulações progressistas, idealistas, materialistas e positivistas sobre a origem e o fim da história. O simbolismo, assim, exibe uma curiosa tenacidade de sobrevivência — de sociedades cosmológicas propriamente ditas a sociedades ocidentais contemporâneas, cujo entendimento do mundo dificilmente pode ser descrito como inspirado pela experiência primária do cosmos. Historiogênese é uma das grandes constantes na busca pela ordem da Antiguidade ao presente.

§3 Existência e não existência

A apresentação preliminar da historiogênese como uma constante milenar revelou estruturas na história da consciência que não são acessíveis a uma descrição convencional de símbolos como fenômenos: a consciência noética — a vida da razão — está ativa dentro do veículo do mito cosmológico e produz os tipos de mitoespeculação; uma especulação dentro do estilo cosmológico de verdade ocorre também em sociedades que romperam com o mito do cosmos; uma especulação noética a respeito da *arche* do ser que associamos aos primórdios da filosofia helênica tem seu equivalente nos primeiros impérios cosmológicos; uma concepção de história unilinear, que por hipótese

convencional pertence à órbita da revelação israelo-cristã, encontra-se não apenas em impérios cosmológicos e ecumênicos, mas também na sociedade ocidental contemporânea supostamente não mítica e não teológica. As constâncias e equivalências operam devastações em blocos tópicos estabelecidos tais como mito e filosofia, razão natural e revelação, filosofia e religião, ou o Oriente com seu tempo cíclico, e o cristianismo com sua história linear. E poder-se-ia indagar quanto ao que haveria de moderno acerca do espírito moderno quando Hegel, Comte ou Marx, visando a criar uma imagem da história que sustentará seu imperialismo ideológico, empregam ainda as mesmas técnicas para distorcer a realidade da história que empregavam seus predecessores sumérios.

Os problemas dessa classe serão tratados ao longo deste volume. De momento, concentrar-me-ei na questão imediata, isto é, nos inconsiderados sumérios e egípcios que especulam sobre história linear, embora sejam orientais que deviam contentar-se com o tempo cíclico. Isso exige uma breve exposição do que se quer dizer com experiência primária do cosmos, bem como reflexões sobre a pressão da ansiedade, a qual tende a cindir a experiência primária.

1 A experiência primária do cosmos

O cosmos da experiência primária não é nem o mundo externo dos objetos dado a um sujeito cognoscente, nem o mundo que foi criado por um Deus transcendente ao mundo. Antes, é o todo, *to pan*, de uma Terra abaixo e de um céu acima — de corpos celestes e seus movimentos; de mudanças de estações; de ritmos de fertilidade na vida vegetal e animal; de vida humana, nascimento e morte; e, acima de tudo, como Tales ainda o sabia, trata-se de um cosmos repleto de deuses. Este último ponto, que os deuses são intracósmicos, não pode ser acentuado com suficiente vigor, porque se encontra hoje quase eclipsado por categorizações fáceis tais como politeísmo e monoteísmo. Os números não são importantes, mas sim a consciência da realidade divina como intracósmica ou transmundana. Na teologia menfita, a ordem imperial é estabelecida por um drama dos deuses que, em virtude da consubstancialidade de todo ser, é interpretado no plano humano como o drama da conquista e unificação do Egito. Na Lista do Rei suméria, a realeza é criada no céu e, então, baixada à Terra; e dois mil anos depois, no apocalipse judaico, há ainda uma

Jerusalém no céu, a ser baixada à Terra quando o tempo do reino de Deus houver chegado. Yahweh fala do monte Sinai, emergindo de uma nuvem ígnea; os olímpicos homéricos moram nesta Terra, numa montanha que alcança as nuvens, e eles mantêm disputas e fazem acordos que afetam os destinos históricos de povos da Ásia e da Europa. Os deuses hesiódicos Urano e Gaia são indistinguivelmente os próprios céu e Terra; eles se unem e geram os deuses, e a geração dos deuses, por sua vez, gera as raças dos seres humanos. Essa condição de estar juntos e de um-em-um-outro é a experiência primária que tem que ser denominada cósmica no sentido significativo.

Em impérios cosmológicos, o entendimento da história é dominado por essa experiência primária do cosmos. Os eventos da história são dignos de lembrança porque o ser humano envolvido na ação está consciente de sua existência sob Deus. O governante de um império cosmológico atua por um mandato divino; a existência da sociedade, suas vitórias e derrotas, sua prosperidade e seu declínio se devem à vontade divina. Quando o rei hitita Supiluliumas (c. 1380-1346 a.C.) faz a narrativa de sua campanha contra Tusrata, o rei dos mitani, ele fala como o executor de um decreto divino e presta contas ao deus da tempestade, do qual ele é o favorito, de modo que a posteridade possa saber da vitória que era da vontade do deus. Quando, na Inscrição Behistun, Dario I (521-486 a.C.) relata a vitória sobre seus inimigos domésticos, a guerra assume a forma de uma luta entre o Senhor da Sabedoria e seus oponentes, entre a Verdade e a Mentira, para que a posteridade possa saber a verdade sobre a Verdade que prevaleceu. Um documento especialmente substancial dessa classe é o relatório da rainha Hatshepsut (c. 1501-1480 a.C.) acerca da restauração da ordem após a expulsão dos hicsos[3]:

> Escutai todos vós povo e nação tantos quantos possam eles ser,
> Fiz essas coisas por conselho de meu coração:
>
> Não dormi negligentemente, mas restaurei o que fora arruinado.
> Ergui o que fora reduzido a pedaços,
> quando os asiáticos estavam no centro de Avaris na terra do norte,
> e entre eles havia nômades, derrubando o que fora construído.
> Eles governavam sem Re; e ele [Re] não atuava mediante comando
> divino ante minha majestade.
> Estou estabelecida nos tronos de Re.

[3] Tradução de John A. Wilson em James B. PRITCHARD (ed.), *Ancient Near Eastern texts relating to the Old Testament*, Princeton, Princeton University Press, 1950, 231, daqui por diante citado como *ANET*.

> Fui prevista para os limites dos anos como aquela nascida para conquistar.
> Vim como a serpente-uraeus de Hórus, flamejando contra meus inimigos.
> Distanciei os abominados pelos deuses, e a terra arrebatou suas pegadas.
> Esse é o comando do pai de [meus] pais que chega nos tempos a [ele] estipulados, de Re,
>> e não haverá dano para o que Amon comandou.
> Meu [próprio] comando dura como as montanhas –
>> o disco solar brilha e difunde raios sobre os títulos de minha majestade,
>> e meu falcão se eleva acima do emblema de [meu] nome para a duração da eternidade.

Quando o deus comanda, em virtude da divina substância que flui por seu intermédio, o rei comanda; quando o comando do deus permanece em suspenso, o rei não é capaz de atuar como governante. A vontade do deus torna-se assim manifesta, por meio de ação ou inação do governante, na ordem ou desordem da sociedade. O rei é o mediador da ordem cósmica que por ele flui a partir de deus para o ser humano; e o relato histórico dá testemunho da vontade dos deuses que governam a existência e a ordem da sociedade no tempo.

A vitória de um homem é a derrota de outro homem. Os relatórios orgulhosos resplandecendo de retidão foram apresentados pelos vencedores; os derrotados, que não deixaram monumentos, estiveram provavelmente menos inclinados a louvar o esplendor da ordem divino-cósmica. Ademais, os faraós que derrotaram os hicsos sabiam que os hicsos haviam derrotado seus predecessores. Há uma insinuação de teodiceia no texto quando fala do deus "que chega nos tempos a [ele] estipulados" e às vezes, por razões que lhes são próprias, não chegará como desejado pelo ser humano; não importa quão gloriosa e durável possa ser a ordem em outros domínios do ser, na história domina o deus que é "aquele que instaura e derruba reis". Em tais ocasiões, o estilo cosmológico torna-se transparente para uma verdade acerca de deus e da história além da verdade do cosmos. A despeito de sua abrangência, o abrigo do cosmos não é seguro — e talvez não seja, de modo algum, abrigo. O orgulho que inspira os relatórios de vitória mal pode velar uma subcorrente de ansiedade, um vívido sentido de existência triunfante sobre o abismo da possível aniquilação.

Essas reflexões sugerem uma tentadora suposição relativa à experiência que produzirá cisão no estilo cosmológico da verdade. As vicissitudes da ordem social na história, com sua subcorrente de ansiedade, destruirão finalmente a fé na ordem cósmica. Como sociedades cosmológicas concebem sua ordem como uma parte integral da ordem cósmica, o argumento continuaria,

o domínio da história é a área da qual o sentido de incerteza, uma vez despertado, se expandirá para o cosmos como um todo. Uma grave crise do império poderia despertar apreensões de um crepúsculo dos deuses, os quais constituem parte do cosmos tanto quanto o ser humano e a sociedade; e poderia abalar a fé na própria estabilidade da ordem cósmica. Se a destruição é o destino do império, por que não deveria ser o do cosmos?

Essa suposição não está inteiramente errada. A reação a partir da ascensão e da queda imperiais entra, realmente, na qualidade de um fator motivador, os movimentos espirituais que substituem a verdade do cosmos pela verdade da existência; e a disposição de desespero induzida por uma sucessão sem sentido do império pode até mesmo engendrar um simbolismo como o Apocalipse de Daniel, com sua esperança metastática de uma intervenção divina que porá um fim à grotesca desordem da sociedade e da história cosmologicamente ordenadas, expulsando-a para fora da existência por força do reino de Deus que preenche o mundo. Contudo, a disposição de desconfiança no cosmos despertada pelas vicissitudes do império não constitui causa suficiente para explicar a dinâmica do estilo cosmológico de verdade com sua longevidade, sua estabilidade e sua resistência à desilusão, suas mudanças internas e sua desintegração final, pois o ceticismo relativamente à ordem cósmica produzido pelo colapso do império, bem como estados de alienação existencial são atestados por uma fecunda literatura mesmo para o terceiro milênio a.C., e não obstante ninguém arriscou uma ruptura com a verdade do cosmos. Durante as piores desordens dos Períodos Intermediários no Egito, não surgiu nenhum profeta para proclamar uma nova verdade da existência sob Deus em lugar do faraó; nem ouvimos falar de movimentos revolucionários propondo alternativas ao tipo tradicional de império. Eventos pragmáticos, parece, podem despertar os estados existenciais negativos de confusão e reação, alienação e desespero; as disposições existenciais, por sua vez, podem tornar as mentes dos seres humanos receptivas a um ataque pertinente à verdade do cosmos quando ela ocorre; porém, nem os eventos nem as disposições por si mesmos mudarão um estilo de verdade. Mudanças somente podem ocorrer por meio de avanços noéticos que permitem que símbolos mais compactos pareçam inadequados à luz de experiências mais diferenciadas da realidade e sua simbolização. Um estilo de verdade pode ser desafiado somente no seu próprio fundamento mediante a confrontação com um entendimento mais diferenciado da realidade.

O desafio tem que satisfazer à experiência primária do cosmos em seu próprio fundamento e mostrar que sua verdade é inadequada à luz de discerni-

mento mais diferenciado. A velha e a nova verdade estão estreitamente associadas porque, afinal, são duas verdades a respeito da mesma realidade; são simbolizações equivalentes, a ser distinguidas pelo seu lugar na escala de compacidade e diferenciação. Considerando-se essa relação estreita, o "próprio fundamento" da experiência primária é de considerável importância, na medida em que é o mesmo fundamento em que as diferenciações desafiadoras têm que se mover. O que é esse fundamento comum é o que tentarei determinar por meio de um exame dos símbolos usados nas sociedades cosmológicas para expressar sua integração no cosmos. Com esse propósito examinarei um ou dois simbolismos da realeza.

Se um rei utiliza o estilo de um governante sobre as quatro regiões do mundo, ele quer caracterizar seu governo sobre um território e o povo desse território como um análogo de governo divino sobre o cosmos. De fato, porém, a analogia não é suprida pelo próprio cosmos, mas por fenômenos do universo físico, mais especificamente pela Terra e pelos corpos celestes cujas revoluções determinam as quatro regiões. A analogia faz sentido cosmológico somente porque o mundo, no sentido físico, e com ele os deuses, reis e sociedades são concebidos como parceiros consubstanciais num cosmos que abrange a todos eles sem ser idêntico a qualquer um deles — embora nesse particular simbolismo se deva notar uma tendência, a ser ainda investigada, a permitir que o cosmos abrangente se combine com o universo externo. Outro exemplo: se o rei é simbolizado como o mediador de ordem divino-cósmica, talvez ele próprio como deus — ou ao menos como filho de deus —, mais uma vez a analogia não se origina do próprio cosmos, mas sim dos deuses. E novamente faz sentido cosmológico somente porque deuses e reis são parceiros consubstanciais no cosmos — ainda que dessa vez se deva notar uma tendência a deixar a ordem cósmica abrangente combinar-se um tanto com os deuses. As áreas intracósmicas de realidade, poder-se-ia dizer, suprem-se mutuamente de analogias do ser cuja validade cosmológica deriva da experiência de uma abrangência subjacente, intangível, de algo que pode suprir existência, consubstancialidade e ordem a todas as áreas da realidade, ainda que não pertença, ele próprio, como uma coisa existente, a qualquer uma dessas áreas. O cosmos não é uma coisa entre outras; é o fundo de realidade contra o qual todas as coisas existentes existem; ele tem realidade na forma de não existência. Daí o jogo cosmológico com analogias mútuas não poder vir a se apoiar numa base firme fora de si mesmo; não pode fazer mais do que tornar uma área particular de realidade (nesse caso: sociedade e sua

ordem na história) transparente para o mistério da existência sobre o abismo de não existência.

O "próprio fundamento" da experiência primária, o fundamento que possui em comum com todas as experiências diferenciadas da mesma realidade que o desafiará, mostra-se como a tensão fundamental de toda a realidade experimentada: a tensão de existência a partir da não existência.

Há que suspeitar da existência a partir do nada como a experiência primária das sociedades primitivas porque isso nos recorda o moderno existencialismo. O paralelo é bem observado, porém a suspeita de uma interpretação moderna de materiais antigos é infundada. Pelo contrário, a semelhança é produzida por uma consciência de existência sem fundamento que redesperta agudamente entre pensadores modernos que rejeitaram a metafísica e a teologia doutrinárias sem ser capazes de retomar a confiança não doutrinária na ordem cósmico-divina. O fluxo de ansiedade e alienação liberado sob tais condições de desorientação intelectual e espiritual faz a moderna situação assemelhar-se à do terceiro milênio a.C., com sintomas paralelos de doença espiritual tão impressionantes quanto as modernas filosofias da história e a Lista do Rei suméria. A existência a partir do nada é realmente a experiência fundamental da realidade nas primeiras sociedades primitivas tanto quanto nas posteriores. O fato é atestado pelo conjunto especial de símbolos para sua expressão. De fato, no centro do mito cosmológico da ordem se abre o fecundo campo de simbolismo que Mircea Eliade explorou em seu *Mito do eterno retorno* (1949). É o campo dos rituais de renovação anteriormente mencionados que tem, como observa Eliade, a função de abolir o tempo, de desfazer seu desperdício e sua corrupção e de retornar à ordem prístina do cosmos mediante uma repetição do ato cosmogônico. Ele fala do propósito dos rituais de Ano Novo como a *"statisation" du devenir*, como a tentativa de conduzir o vir a ser a uma paralisação, de restaurar o ser ao esplendor ordenado que está fluindo para longe letalmente com o fluir do tempo. O povo que vive na verdade do mito sentiu o cosmos ameaçado de destruição através do tempo; e as repetições rituais da cosmogonia pretendiam "anular a irreversibilidade do tempo". A experiência de um cosmos existindo em equilíbrio incerto à beira do surgimento a partir do nada e retorno ao nada tem que ser reconhecida, portanto, como residindo no centro da experiência primária do cosmos.

Em seu *Principes de la nature et de la grâce* [Princípios da natureza e da graça] (1714), Leibniz formulou as duas perguntas que o metafísico terá que

fazer com respeito à razão suficiente do universo das coisas: (1) Por que há alguma coisa, por que não nada? e (2) Por que as coisas têm que ser como são e não diferentes? No seu contexto, devo advertir, as formulações "do metafísico" ficam em desvantagem diante da hipótese "do físico" das coisas como dadas sem sua dimensão de não existência; possuem a cor polêmica de um esforço para resgatar a realidade de sua destruição mediante o avanço do cientificismo. Talvez seja essa pressão crítica que tenha forçado as perguntas à sua completude radiante, de modo a serem imediatamente reconhecíveis como as perguntas despertadas pela experiência primária da realidade como uma tensão entre existência e não existência. Na filosofia moderna converteram-se em perguntas centralmente motivadoras um século depois de terem sido formuladas no curto discurso para o príncipe Eugene de Savoy, na obra de Schelling, e novamente, um século mais tarde, no existencialismo de Heidegger. Consequentemente, do deísmo e da teodiceia iluminados, pela teogonia romântica, ao existencialismo contemporâneo em termos de ser, tempo e ansiedade, a estrutura motivadora na consciência filosófica é a mesma que na consciência de pensadores cosmológicos, não importa quão largamente as respostas às perguntas possam diferir entre e no contato entre os antigos e os modernos. A resposta de Leibniz: "Essa razão última das coisas é chamada de Deus" (*Principes*, 7-8).

Introduzi as perguntas como formuladas por Leibniz com o objetivo tanto de estabelecer quanto de distinguir a relação entre a experiência primária da realidade, as questões que dela surgem e as respostas dadas como uma constante na dinâmica da consciência. Primeiramente, há a experiência, variavelmente expressa como se segue: tudo quanto vem a ser tem que perecer; as coisas retornam ao seu ponto de origem; nada que existe é seu próprio fundamento de existência; existência é um movimento intermediário (*planeton*) entre ser (*on*) e não-ser (*me on*) (Platão); o ser puro e o nada puro são o mesmo, e sua verdade é o movimento de um ao outro, isto é, vir a ser (Hegel). A partir da experiência variavelmente articulada, então, surge a questão etiológica, a questão do fundamento: o que é esse misterioso fundamento que as coisas existentes não portam dentro de si mesmas, mas não obstante carregam consigo como uma espécie de matriz da existência? A esse ponto, podem surgir dificuldades "lógicas" por artes de articulação linguística insuficiente do problema, ou resultantes de descarrilamentos hipostáticos, ou — uma possibilidade que Hegel apontou — em virtude do medo da resposta. De fato, independentemente de qual seja, o fundamento tem que ser algo; mas tão logo o termo *algo* é introduzido ele sugere uma "coisa" do tipo das coisas

existentes; mas, como o fundamento não é uma coisa existente, tão só pode ser o "nada"; mas como "nada" é realmente nada em termos de coisas existentes, a questão do fundamento é ilusória, e assim por diante, até o polo de não existência na tensão experimentada da realidade ter se dissolvido em negações hipostáticas de sua realidade. Nada parece tão difícil de apreender como a "razão suficiente" do universo das coisas, especialmente se alguém recear que a resposta possa ser a de Leibniz. Uma vez superados esses obstáculos no caminho, ou por análise noética ou simplesmente os ignorando, pode-se atingir respostas. O fundamento pode ser uma alma do mundo platônica animando o cosmos; ou um Deus-Pai igualmente platônico acerca do qual conhecemos tão pouco que ele jamais foi dignamente louvado pelo ser humano; uma *prote arche* aristotélica à cadeia etiológica que se desvela como o divino *Nous* da *Metafísica*; um deus-criador israelita; o pré- e transmundano Deus do dogma cristão; uma alma do mundo neoplatônica, aprimorada pelo *Geist* dialeticamente imanente de Hegel; um *élan vital* bergsoniano; o Ser epigônico por cuja parusia Heidegger aguardou em vão; ou o Amon-Re por cuja parusia a rainha Hatshepsut não aguardou em vão.

Enumero respostas indiscriminadamente não porque uma seja tão boa quanto alguma outra, mas a fim de deixar claro que não chegamos a lugar algum colocando uma contra a outra ou as tratando como materiais para dissertações doxográficas. De fato, as respostas fazem sentido somente em relação às perguntas que respondem; as perguntas, ademais, fazem sentido somente em relação às experiências concretas de realidade das quais surgiram; e as experiências concretas, juntamente com sua articulação linguística, finalmente, fazem sentido somente no contexto cultural que impõe limites tanto à direção quanto ao alcance de diferenciação inteligível. Apenas o complexo de experiência-pergunta-resposta como um todo é uma constante de consciência. Além disso, essa consciência não é uma entidade abstrata em face de uma realidade abstrata, de modo que qualquer forma de experiência fortuitamente seria possível a qualquer tempo; pelo contrário, é a consciência de um homem concreto, vivendo numa sociedade concreta e se movendo dentro de suas formas de experiência e simbolização historicamente concretas. Assim, nenhuma resposta constitui a verdade final, de posse da qual o gênero humano poderia viver posteriormente em felicidade para sempre, porque nenhuma resposta pode abolir o processo histórico de consciência do qual surgiu — não importa quão frequente e fervorosamente essa falácia possa ser entretida por doutrinadores que sejam teólogos, metafísicos e ideólogos. Mas precisamente porque

toda última resposta é penúltima em relação à próxima última no tempo, o campo histórico de consciência se torna de um entusiástico interesse; de fato, é sua participação na história da consciência que confere aos encontros existenciais do ser humano com a realidade, da qual ele é uma parte, a última instância de significado que as respostas penúltimas, arrancadas do complexo experiência-pergunta-resposta, não possuem.

2 O estilo cosmológico de verdade

As observações precedentes pretendem pôr em foco o estilo cosmológico de verdade como um processo histórico de consciência. Sob a superfície de estabilidade milenária, a consciência noética está em ação sobre uma verdade que é instável porque sua forma compacta de simbolização não fará justiça a estruturas de realidade apreendidas implicitamente, porém não ainda plenamente diferenciadas. Os pontos críticos, à medida que se tornam visíveis na ocasião do simbolismo historiogenético, são (1) a busca de respostas mitoespeculativas e (2) o aparecimento de uma variedade de tempos — rítmico, linear, infinito, cíclico — na reação ao problema da não existência.

O estilo cosmológico de verdade é fundamentalmente instável porque a tensão na realidade entre existência e não existência, ainda que experimentada como real, não se torna suficientemente articulada. Na forma de compacidade cosmológica, toda a realidade é simbolizada como um cosmos de "coisas" intracósmicas. As coisas existentes tornam-se parceiras consubstanciais no cosmos divinamente ordenado, e o fundamento divino não existente é simbolizado como os deuses intracósmicos. O cosmos está tanto nas coisas que abrange como essas coisas estão no cosmos. Aliás, as coisas são tanto o próprio cosmos que nas fases mais anteriores do pensamento cosmológico não há sequer uma palavra para cosmos, embora apareçam símbolos para sua ordem penetrante, como a *ma'at* egípcia, que é imaginada como uma divindade intracósmica adicional. Deve-se observar especialmente que nesse estilo de simbolização os polos da tensão na realidade precisam ser dispersados como "coisas" sobre áreas da realidade concebidas como igualmente intracósmicas.

A compressão de existência e não existência em coisas intracósmicas topa com a contrapressão da realidade. Mesmo antes de processos de diferenciação se estabelecerem, o conflito se faz sentir no padrão peculiar que governa o jogo de analogias mútuas. Esse jogo, no qual as diversas áreas da

realidade se suprem entre si de analogias do ser, somente é possível porque deuses e seres humanos, fenômenos celestes e sociedade são concebidos como coisas intracósmicas, isto é, como parceiros consubstanciais na comunidade do ser, de maneira que todos eles possam representar o cosmos que está presente em todos eles. Na prática da simbolização, entretanto, essa reivindicação à igual representatividade é substituída por distinções de posição representativa em que a apreendida mas não diferenciada tensão na realidade se impõe sobre as áreas compactamente simbolizadas de realidade intracósmica. De fato, como os exemplos de realeza cosmologicamente simbolizada mostraram, o rei existente mantém sua posição não na imediação sob o cosmos não existente, mas o tem analogicamente mediado através do universo celestial e dos deuses intracósmicos. O universo e os deuses assumem a função do fundamento não existente, são mais cósmicos do que o ser humano e a sociedade. A pressão da tensão na realidade, assim, tende a cindir o todo ordenado de coisas intracósmicas, mas a cisão é evitada atribuindo-se a algumas das coisas uma posição mais elevada de representatividade. Esse artifício se revela de considerável importância para entender o simbolismo de um "cosmos". De fato, a experiência primária da realidade é a experiência de um "cosmos" somente porque o fundamento não existente de coisas existentes se torna, por meio do universo e dos deuses, parte de uma realidade que não é nem existente nem não existente. A tensão de realidade foi absorvida na integridade da realidade intermediária que classificamos como cósmica. O Intermediário de realidade cósmica encerra em sua compacidade a tensão de existência na direção do fundamento de existência. Daí, o cosmos é tensionalmente fechado. Estou acentuando o fechamento *tensional* porque até hoje o entendimento do pensamento cosmológico é tornado quase impossível pela falácia fundamentalista de imaginar o cosmos da experiência primária como *espacialmente* fechado.

A cisão, entretanto, não pode ser evitada para sempre. A compressão da tensão no Intermediário de realidade cósmica torna-se criticamente insustentável quando o universo astrofísico tem que ser reconhecido como demasiado existente para funcionar como o fundamento não existente de realidade, e os deuses são descobertos como demasiado pouco existentes para formar um domínio de coisas intracósmicas. Na ordem hierárquica de realidades que governa a simbolização da realeza se tornam visíveis as linhas ao longo das quais o estilo cosmológico fenderá até o cosmos se dissociar num mundo externo desdivinizado, e num Deus transcendente ao mundo. Nesse ponto, contudo,

deve-se ter cuidado para não exagerar os resultados da diferenciação e da dissociação. O que fende é o estilo cosmológico de verdade na medida em que tende a conceber toda a realidade segundo o modelo de realidade do Intermediário; e o que dissocia é o cosmos da experiência primária. Mas nem uma nem outra dessas consequências de diferenciação afeta o cerne da experiência primária, isto é, a experiência de uma realidade do Intermediário. Pelo contrário, ainda está conosco. De fato, na *Crítica da razão prática*, na "Conclusão", Kant tem que reconhecer: "Duas coisas enchem a mente de uma admiração e assombro sempre novos e crescentes: o céu estrelado acima de mim e a lei moral dentro de mim". O "céu estrelado" de Kant é o universo celestial transparente por seu fundamento divino, e sua "lei moral" é a presença de uma realidade divina que se tornou transmundana na existência consciente de um ser humano que se tornou mundano. A realidade do Intermediário da experiência primária foi criticamente desbastada; não é mais o modelo para simbolização de todas as formas de realidade, porém continua ali. Ademais, as duas áreas da realidade do Intermediário que resistem a se submeter ao modelo vitorioso de coisas existentes são ainda as mesmas às quais foi conferida mais elevada posição representativa na simbolização cosmológica da realeza. Consequentemente, o estilo cosmológico de verdade não é simplesmente um voo da imaginação a ser descartado à luz de um discernimento posterior e melhor, mas realmente um estilo de simbolização com um núcleo de realidade experimentado na verdade. E, inversamente, a coisa existente diferenciada tornou-se o núcleo de verdade num estilo que simboliza toda a realidade segundo esse modelo; e novamente o estilo fenderá sob a pressão da realidade que permanece não reconhecida, dessa vez a realidade do Intermediário, como o faz no século XX d.C.

A realidade pode ser experimentada ou como o todo em que é transparente para a presença do fundamento divino, ou como a multiplicidade de coisas existentes em tensão com respeito ao fundamento não existente. Se uma das experiências for transformada no modelo de toda a realidade às expensas da outra, o estilo de verdade resultante será instável e exigirá simbolizações epicíclicas para seu equilíbrio. No caso do estilo cosmológico, esse equilíbrio é obtido pelos simbolismos mitoespeculativos que extrapolam as áreas de realidade intracósmica com respeito ao fundamento fazendo a narrativa de sua gênese desde o começo. Nada precisa ser acrescentado neste ponto ao que foi anteriormente dito acerca da equivalência da mitoespeculação com as simbolizações noéticas do fundamento divino do ser.

3 As formas de tempo

Resta considerar a variedade de tempos nas respostas ao problema da não existência. No que diz respeito às fontes, não há dúvida de que mais de uma concepção de tempo aparece dentro do estilo cosmológico de verdade. As obscuridades que cercam a matéria surgem não devido a enormes dificuldades nos problemas a ser investigados, mas devido ao estado insatisfatório da ciência contemporânea, carregada como se encontra de hipotecas ideológicas e as consequências da especialização. Um dos obstáculos mais ásperos é o bloqueio tópico anteriormente mencionado, de acordo com o qual o pensamento cosmológico é caracterizado pelo tempo cíclico, enquanto o tempo linear é peculiar à história judeu-cristã. Como uma proposição na ciência, o *tópos* pode ser francamente descartado como absurdo; não obstante, ele sobrevive porque é portador das implicações ideológicas de um progresso que parte da concepção cíclica para a linear. O tempo cíclico é mais primitivo, conveniente para pagãos como Platão, que não contaram com o benefício da Revelação ou do Iluminismo; o tempo linear é mais avançado, o tempo verdadeiro da história no qual Deus se revela aos cristãos e os ideólogos se revelam ao gênero humano. A sequência é uma construção historiogenética; como tal tornou-se, além da órbita cristã, uma *idée force* ideológica. Por conseguinte, será adequado esclarecer a questão de uma pluralidade de tempos na medida em que esta está obscurecida pelo *tópos*.

A construção do *tópos* concebe o tempo, seja circular ou retilíneo, como uma linha sobre a qual as coisas podem ser organizadas. As obscuridades causadas pelo *tópos* se dissolverão se evitarmos hipostasiar o tempo como uma linha sobre a qual itens da realidade podem ser colocados sucessivamente. Se numa disposição mais contemplativa permitir-se que o tempo seja a duração da própria realidade, ter-se-á a expectativa do aparecimento de tantas formas de tempo quantas são as formas de realidade experimentadas. O tempo do todo cósmico antes de sua dissociação não é o tempo de existência e não-existência depois da tensão da realidade ter diferenciado; o tempo de coisas existentes não é o tempo do fundamento divino não existente; o tempo de ritmos sazonais não é o tempo de sociedade na ação política; o tempo de evolução biológica não é o tempo da história; o tempo de vida de um ser humano que se ajusta à realidade cósmica não é o tempo de vida de um apocalíptico que espera o fim do cosmos para a próxima semana; e assim por diante. A variedade de tempos, assim, é correlativa com a realidade experimentada nos

vários modos de compacidade e diferenciação, da existência na verdade bem como da existência num estado de alienação e deformação. Como o estilo cosmológico de verdade é um termo abreviador para simbolismos desenvolvidos em campos sociais que se estendem por milhares de anos, e como, além disso, dentro desses campos correm os processos de consciência que resultam nas diferenciações clássicas e cristãs do fundamento divino não existente de existência, pode-se esperar que um considerável número de tempos apareça à medida que a experiência da realidade move-se através do campo de diferenciação e deformação, constituindo-o no processo. Seria ao contrário uma surpresa se nesse campo de experiência variante a simbolização do tempo se revelasse como a invariável.

O *tópos* é ainda tão forte que não só eclipsa o aparecimento de tempo irreversível na especulação historiogenética mas também subsume todas as outras formas sob o título de tempo "cíclico". Deve essa força à verdade que originalmente extraiu da oposição concreta dos primeiros pensadores cristãos à então concepção dominante do cosmos como uma entidade que atingiria seu fim mediante a catástrofe da *ekpyrosis*, e pela experiência do renascimento por um número indefinido de vezes e por um tempo indefinido. Essa concepção, contudo, não é característica do estilo cosmológico como um todo, mas representa sua fase tardia de deformação, que flui cronologicamente paralela à sua cisão por meio da verdade de existência recentemente diferenciadora na filosofia clássica, no judaísmo e no cristianismo. A deformação constitui um processo um tanto complexo: selecionarei apenas os fatores que têm um significado óbvio sobre a questão do assim chamado tempo cíclico.

Deve-se começar por distinguir a fantasia do curso da história como uma entidade com um começo e um fim, recorrendo periodicamente no tempo infinito. Pelo que sei, a mais antiga articulação inequívoca desse conceito pode ser encontrada nos *Problemata* 17.3, em que Aristóteles reflete: deveríamos realmente dizer que a geração da Guerra de Troia viveu antes de nós e que aqueles que viveram mais anteriormente foram anteriores a Troia, e assim por diante *ad infinitum*? Aristóteles rejeita a ideia de regressão infinita. O curso da história é finito; quanto mais tarde somos colocados nele, mais próximos estamos de seu período seguinte. Por conseguinte, podemos ser anteriores a Troia se acontecesse de Troia situar-se no começo do curso enquanto estamos situados perto de seu fim. A passagem constitui uma preciosa demonstração dos problemas que surgirão quando o cosmos da experiência primária se dissocia, e a coisa existente, colocada na dimensão do tempo, es-

paço e causalidade indefinidos, surge como o modelo do ser. História é para Aristóteles um curso de eventos com um significado inteligível. Se o modelo da coisa existente é aplicado ao significado da história, choca-se com o regresso indefinido que, para Aristóteles, despoja a realidade de seu significado. A solução pelo recurso à especulação historiogenética não é mais possível, o recurso à escatologia não ainda. Consequentemente, a história tem que se converter numa coisa finita estabelecida numa dimensão indefinida; e como é uma parte necessária da ordem cósmica é forçada a repetir a si mesma. Se faz sentido aplicar a essa construção a expressão *tempo cíclico*, como se fosse o tempo real de uma forma de realidade experimentada, é no mínimo duvidoso. A expressão parece mais uma designação incorreta, se consideramos que, por um lado, não temos nenhuma experiência de um curso finito da história que repetiria a si mesmo e que, por outro lado, o problema surge da transferência da dimensão temporal indefinida de coisas existentes para a realidade do Intermediário da história. O simbolismo não articula, de modo algum, qualquer realidade experimentada, mas é caracteristicamente uma deformação da realidade por artes da especulação secundária. Se se quer, não obstante, falar de tempo cíclico nessa conexão — o que pode constituir uma conveniência — tem-se que reconhecer que a expressão denota uma deformação especulativa da realidade.

Nos *Problemata*, a deformação da realidade do Intermediário pelo uso do modelo da coisa existente não se estende além do curso da história; Aristóteles deixa o cosmos intacto. Na filosofia pós-aristotélica, especialmente com os estoicos, o próprio cosmos torna-se um objeto nas dimensões do tempo e do espaço indefinidos; uma pluralidade de mundos, incluindo o curso da história, sucedem-se um ao outro no tempo e coexistem no espaço. Nessa forma radical, a deformação domina os séculos seguintes, alcançando o período cristão, quando as existências de Marco Aurélio (121-180) e Clemente de Alexandria (c. 150-215) se sobrepõem. Essa é a fase tardia de tempo cíclico, quando as extravagâncias de especulação secundária são copiosas. Não só cosmos e história, como também indivíduos humanos repetirão a si mesmos indefinidamente; a vida de uma pessoa se repetirá no mais minúsculo detalhe; pode-se no máximo admitir diferenças no número de sardas sobre um rosto humano. Repetidamente haverá um Sócrates que tem suas disputas com Xantipa e tem que beber a cicuta. A igualdade repetitiva vai tão longe que lógicos começam a se preocupar com o problema da identidade: é o Sócrates de um ciclo idêntico ao Sócrates do próximo ciclo? Alguns seriam afirmativos; outros alimen-

tariam receios, pois identidade requer existência em continuidade e os dois Sócrates não são contínuos. E assim por diante. Inevitavelmente, pensadores cristãos julgaram o cosmos repetitivo incompatível com o único mundo criado por seu Deus; e dificilmente poderiam aprovar uma história em que a epifania de Cristo é um evento recorrente. Uma vez que a imaginação abandona a órbita da realidade experimentada, as imagens de uma segunda realidade podem se tornar grotescas. A despeito disso, para ser justos com os antigos, deve-se dizer que não foram mais indulgentes nesse aspecto do que os modernos são em seu estado de desorientação existencial comparavelmente estruturado, pois desde que a pluralidade dos mundos foi reapresentada ao público em geral nas *Entretiens sur la pluralité des mondes* [Conversações sobre a pluralidade dos mundos], de Fontenelle (1686), a sociedade ocidental desceu ao grotesco vulgar dos discos voadores, de uma invasão de Marte, do investimento de fundos públicos na escuta de sinais provenientes de outros mundos, de uma onda de excitação quanto a serem as emissões de pulsar esses tais sinais e da indústria da ficção científica que é baseada nesse conceito.

De qualquer modo, as imagens do tempo cíclico não estão inteiramente dissociadas da realidade experimentada. Ainda que não haja nenhum cosmos que execute ciclos em tempo infinito para um observador externo, há o cosmos do "céu estrelado" que enche de admiração e assombro o homem que ergue o olhar para ele; e quando o homem olha para cima ele pode realmente observar ciclos no sentido de um retorno periódico de constelações celestes. A experiência de ciclos reais dentro do cosmos celestial forma o fundo histórico do tempo cíclico hipostático na fase tardia do estilo cosmológico. Esse fundo surgirá à vista se ascender-se do cosmos estoico, por meio de sua ancestralidade mais imediata na especulação heraclítea, pitagórica e talvez anaximandriana, para o campo mais antigo e mais amplo de mitos de catástrofes do Oriente Próximo por meio de conflagrações e dilúvios sucedidos pela renovação do cosmos. Os mitos dessa classe nada têm a ver com especulação hipostática; são, como o estudo de Giorgio de Santillana e Hertha von Dechend, *Hamlet's mill* [O moinho de Hamlet], mostrou com uma plêiade de materiais, engendrados como reações à experiência de certos movimentos celestes, especialmente da precessão dos equinócios através do zodíaco no ciclo do Grande Ano. De fato, o "mundo" das primitivas sociedades cosmológicas é simbolizado pelas "quatro regiões" que correspondem aos "pontos" do movimento solar; e esses pontos são orientados pelo ponto do equinócio da primavera, isto é, pela relação do Sol nascente com a constelação zodiacal em que ele nasce nessa ocasião.

Esse ponto do equinócio, contudo, não está em repouso, mas precede no ciclo do Grande Ano, levando cerca de 2.200 anos para se mover através de uma das doze constelações do zodíaco. Por conseguinte, o cosmos da experiência primária, longe de ser estático, é experimentado como instável; a precessão dos equinócios, perturbando inexoravelmente sua ordem, desperta as ansiedades que podem se expressar nos mitos de catástrofes e restaurações cósmicas. Como o conteúdo dos mitos parece se referir a movimentos equinociais tão cedo quanto a precessão de Gêmeos a Touro, as observações astronômicas pressupostas na experiência devem remontar a pelo menos 4000 a.C.

Quando o tempo cíclico do *tópos* é rastreado até sua origem experimental, dissolve-se na dimensão temporal de ciclos celestiais. O tempo desses ciclos, entretanto, é em si mesmo não mais cíclico do que o tempo de ritmos de vegetação é rítmico, ou o tempo de história unilinear é ele mesmo linear. Ao empregar os adjetivos para denotar formas de tempo, não fazemos mais do que reconhecer a diversificação da realidade como se estendendo a formas de duração peculiares a cada variante de realidade. Todavia, as formas diversificadas de realidade duradoura não são fenômenos fortuitos num campo aberto de realidades variegadas; são diversificadas não como espécies de um gênero, mas como parceiras na realidade do cosmos; e suas relações são governadas por sua participação na duração do todo. Experimentamos as formas de realidade e seus tempos como ordenados hierarquicamente, e reconhecemos sua hierarquia na instituição do calendário, que relaciona as outras formas em última instância ao tempo de ciclos celestiais. Enquanto distinguidos das outras variantes de realidade, os ciclos celestiais parecem ser o próprio tempo de sua própria realidade; aproximamo-nos de um limite em que a realidade se torna tempo e números. Platão estava ciente desse limite quando, em sua obra tardia, assumiu que as ideias eram números. Ademais, ele expressou sua experiência desse limite em que a realidade se torna transparente para seu fundamento não existente pela simbolização do cosmos como a *monogenes* do Pai e do tempo como a *eikon* da eternidade.

§4 Números e idades

Quando o cosmos torna-se uma coisa existente que repete seu curso em tempo indefinido, é óbvio que um símbolo que faz sentido somente no contexto da experiência primária foi hipostaticamente deformado. O *status* de

símbolos, bem como sua relação com as experiências que pretendem expressar, é muito menos claro no caso de mitoespeculações que mantêm uma posição intermediária entre compacidade cosmológica e diferenciação noética. Sem perder seu significado original, os símbolos do mito tornam-se, por assim dizer, matéria-prima que tem que ser ajustada num novo contexto de significado — como, por exemplo, quando deuses intracósmicos de variável origem experimental tornam-se gerações de deuses numa teogonia que tem o propósito de diferenciar a realidade divina por trás dos deuses intracósmicos, ou quando a catástrofe cósmica do Grande Dilúvio, originalmente engendrada como uma resposta mitopoética à precessão dos equinócios, torna-se um evento historiogenético no mesmo nível do reinado de um recente rei. Diversos estratos de significado fundem-se num novo todo, um afetando o outro no processo de composição. No caso da historiogênese, os fios tecidos nessa estrutura têm que ser agora desembaraçados, na medida em que isso é possível, por uma análise das fontes.

Se o governo da sociedade é experimentado não como uma série de fatos brutos, mas como parte de uma ordem inteligível sob a vontade dos deuses, surge a questão do significado que governa o fluxo de eventos no tempo. Os pensadores que desenvolvem o simbolismo historiogenético tentam descobrir esse significado extrapolando o curso dos eventos rumo a uma origem na ordem divino-cósmica, de modo que o presente possa ser entendido como a situação terminal na qual brotou o significado que flui da origem. O presente, entretanto, é fugaz. Por conseguinte, o pensador pode tentar respaldá-lo projetando o curso no futuro na direção de seu fim absoluto divino-cósmico.

Um exemplo instrutivo de extrapolação no passado é a anteriormente mencionada Lista do Rei suméria, a ser datada por volta de 2050 a.C. Com base em listas dinásticas já existentes das cidades-estado, bem como em materiais épicos e lendários, ela extrapola as dinastias do império fictício de volta ao mítico Grande Dilúvio. A Lista foi posteriormente expandida ainda mais para o passado, prefixando-se a ela um preâmbulo "antediluviano" que nos informa a respeito das dinastias das cinco cidades antes do dilúvio. O preâmbulo abre com a fórmula: "Quando a realeza foi baixada do céu, a realeza foi [primeiro] em Eridu"; a lista depois do dilúvio começa: "Depois que o Dilúvio varrera [a Terra] [e] quando a realeza foi baixada [novamente] do céu, a realeza foi [primeiro] em Kish." As duas fórmulas simbolizam a origem do governo como o baixar da realeza a partir do céu; a história começa

quando a ordem determinada pelos deuses torna-se encarnada no curso temporal do mundo[4].

Uma especulação sobre o curso total, compreendendo inclusive o futuro, está encerrada na historiogênese bíblica na medida em que a data do êxodo do Egito é situada no ano 2666 a partir da criação do mundo, pois o número 2666 é dois terços de 4000. Com o êxodo, dois terços de um éon do mundo de 4 mil anos, isto é, de cem gerações de quarenta anos cada uma, fizeram transcorrer seu curso[5].

Nesse segundo caso, surgem certas relações numéricas que determinam a duração do curso histórico bem como sua divisão por épocas e períodos. Isolarei, primeiramente, esse fator de especulação numérica.

É altamente provável que as relações numéricas entre os períodos dinásticos da Lista do Rei suméria reflitam um princípio de especulação numérica em sua construção. De fato, as dinastias de antes do dilúvio têm oito reis com um reinado total de 241 mil anos; a dinastia de Kish depois do dilúvio tem 23 reis, com um total de pouco mais de 24.510 anos; então a dinastia de Urak tem doze reis, com um total de 2.310 anos. Dentro da dinastia de Urak, entretanto, os reinados miticamente excessivos rompem-se com Tammuz e Gilgamesh; aos seus sucessores a Lista atribui historicamente possíveis reinados de 6 a 36 anos. As três somas para os longos períodos míticos, expressamente traçadas no texto, apresentam o seguinte quadro:

241.200 anos	67 ×	3.600
24.510 anos	68 ×	360 + 30
2.310 anos	65 ×	36 − 30

Ainda que os cálculos matemáticos por trás da construção dos períodos não possam ser claramente discernidos no texto como este se apresenta, o quadro como um todo sugere que esses números não se acumularam por acidente. Os períodos sucessivos se contraem em duração aproximadamente na proporção de 10 para 1; a base do cálculo parece ter sido o *saros* de 3.600 anos; e os multiplicadores 67, 68, 65 oscilam em torno do valor de 66,66... (isto é, de dois terços de 100). Ademais, o número de 24.510 anos para o período mediano está razoavelmente próximo dos 25.800 do Grande Ano em que o ciclo da precessão é completado. Os períodos, assim, parecem resultar de uma tentati-

[4] Tradução de A. Leo Oppenheim, *ANET*, 265 ss.
[5] Gerhard von Rad, Das Erste Buch Mose, Genesis Kapitel 1-22, in V. Herntrich, A. Weiser (eds.), *Das Alte Testament Deutsch*. Neues Goettinger Bibelwerk, Goettingen, Vandenhoeck e Ruprecht, ⁴1956, T. 2, 54.

va de ajustar a precessão empiricamente observada dos equinócios num sistema hexagésimo de especulação numérica. O multiplicador de dois terços de 100, então, evoca os dois terços de 100 gerações empregados na especulação israelita sobre a data do êxodo. A proporção de 10 para 1, finalmente, que governa a relação entre os períodos é também a proporção que governa a soma dos três períodos, na medida em que o total de 268.020 anos é cerca de dez vezes o ciclo da precessão.

A probabilidade de a Lista do Rei suméria resultar de especulação numérica converte-se numa certeza prática se consideramos o segundo grande caso proveniente da mesma área cultural, isto é, a construção babilônia tardia de Berosso sob o reinado de Antíoco Soter (280-262 a.C.). O sistema de Berosso (c. 330-250 a.C.) foi reconstruído a partir dos fragmentos por Paul Schnabel[6]. O primeiro de seus períodos, começando com a criação e alcançando os reis primordiais, apresenta um arco de tempo de 1.680.000 anos. Então se sucedem: o período dos reis primordiais antes do dilúvio, com 432 mil anos; o período dos reis depois do dilúvio até a morte de Alexandre, o Grande, com 36 mil anos; e finalmente o período a partir de Alexandre até o fim do mundo através de *ekpyrosis*, com 12 mil anos. Quando os anos são traduzidos para *saroi* babilônios de 3.600 anos e *neroi* de 600 anos cada, resulta a seguinte série de períodos:

1.680.000 anos	466 Saroi, 4 Neroi	Da criação aos reis primordiais
432.000 anos	120 Saroi	Dos reis primordiais ao dilúvio
36.000 anos	10 Saroi	Dos reis após o dilúvio a Alexandre
12.000 anos	3 Saroi, 2 Neroi	Após Alexandre até o fim do mundo
2.160.000 anos	600 Saroi	Duração do éon do mundo

Finalmente, há que considerar a construção de tabelas genealógicas na historiogênese israelita. Duas diferentes construções são preservadas para a tabela dos descendentes de Adão, e mesmo três diferentes para os descendentes de Sem, de modo que o fato da especulação numérica deliberada está além de dúvida.

Para a tabela adamita dispomos da versão do texto massorético em Gênesis 5,3-31, bem como de um segundo que é comum à Septuaginta e Josefo[7]: a soma

[6] Paul SCHNABEL, *Berossos und die Babylonisch-Hellenistische Literatur*, Berlin, B. G. Teubner, 1923, 176 ss.

[7] A tabela seguinte, de autoria de H. St. J. Thackeray, está em JOSEFO, *Jewish Antiquities*, Loeb Classical Library (1963-1965), *Josephus*, 4:39 s.

mais elevada na segunda coluna é obtida aumentando as idades dos patriarcas ao nascimento do primeiro filho em exatamente um século em oito de dez casos.

	Idade (massorética)	Idade no nascimento do primogênito	
		massorética	LXX, Josefo
Adão	930	130	230
Set	912	105	205
Enós	905	90	190
Cainan	910	70	170
Malaleel	895	65	165
Jared	912	162	162
Henoc	365	65	165
Matusalém	969	187	187
Lamec	777	182	188
Noé	950		
	Idade no dilúvio	600	600
	De Adão ao dilúvio	1.656	2.262

A mesma técnica é usada na tabela semita seguinte (Gn 11,10-26). As datas dos patriarcas, tais como os reinados e períodos nas tabelas sumérias e babilônias, são funções do esquema numérico favorecido por várias escolas de simbolistas[8].

	Idade (massorética)		Idade ao nascimento do primogênito		
			massorética	LXX	Josefo
Sem	600	Primogênito	2	2	2
Arfaxad	438	após o dilúvio	35	135	135
Cainan	—		—	130	—
Salé	433		30	130	130
Éber	474		34	134	134
Faleg	239		30	130	130
Reu	239		32	132	130
Sarug	230		30	130	132
Nacor	148		29	79	120
Terá	205		70	70	70
		Do dilúvio a Abraão	292	1.072	993

A respeito dos motivos de introduzir um esquema numérico no simbolismo nada mais pode ser dito além do óbvio. Por trás do esquema está um misticismo de números que expressam a realidade cíclica do cosmos. Assim, mesmo no mito primitivo encontramos uma concepção do cosmos estruturado

[8] A tabela seguinte, ibid., 73.

por números que ainda estava viva na filosofia de Pitágoras e de Platão. O número israelita de 4 mil anos ou o babilônio 600 *saroi* de 3.600 anos parecem, cada um deles, ser números sagrados ou perfeitos, apropriados para representar um éon cósmico; e quanto à Lista do Rei suméria apontei a provável combinação de uma especulação hexagésima com o Grande Ano. A existência de escolas rivais de simbolistas é estabelecida de maneira indubitável pelas tabelas israelitas, porém com respeito à base lógica de sua especulação ainda conhecemos lamentavelmente pouco. Maximamente obscuros são os níveis mais baixos das construções. Porque um rei da lista suméria ou um patriarca das tabelas genealógicas israelitas teve destinado a si este ou aquele número para seu reinado ou vida só pode ser conjecturado esporadicamente, como, por exemplo, no caso do patriarca de vida curta Enoque (na tabela adamita), cujos 365 anos provavelmente se devem a um mito solar.

Entre o número global atribuído a um éon e os números isolados de reinados e vidas na base da construção há uma série de períodos históricos que caracteristicamente tornam-se mais curtos quanto mais se aproximam do presente. Um pouco mais pode ser dito acerca desse estrato mediano do esquema do que acerca do número global e dos números mais baixos. Voltar-me-ei agora para a questão das idades e sua duração decrescente.

Primeiro os fatos: a historiogênese suméria possui três períodos da origem até as datas historicamente possíveis. O primeiro tem uma duração de 241.200 anos, o segundo de 24.510 e o terceiro de 2.310 anos. O fator de redução é em torno de 10. Os reinados dos reis nos três períodos apresentam uma duração média de cerca de 30 mil, mil e duzentos anos. A construção de Berosso tem períodos de 1.680.000, de 432 mil e de 36 mil anos. Não é reconhecível nenhum fator de redução aproximadamente constante. O período a partir da criação até os reis primordiais não possui nem reis nem reinados; os dez reis primordiais antes do dilúvio apresentam um reinado médio de doze *saroi*; os primeiros 86 reis depois do dilúvio, totalizando 34.090 anos, apresentam um reinado médio de 393 anos; com os oito usurpadores da Média e seu total de 224 anos nos aproximamos do historicamente possível. Embora a historiogênese israelita não tenha períodos claramente decrescentes, o princípio de redução é aplicado às idades dos patriarcas dentro dos períodos:

(1) Adamitas c. 700-1.000 anos
(2) Semitas c. 200-600 anos
(3) Patriarcas c. 100-200 anos
(4) Pessoas comuns c. 70-80 anos

O significado dos períodos decrescentes se tornará aparente com os comentários de autores cristãos que, desde a Antiguidade, tiveram que enfrentar a questão das elevadas idades dos patriarcas. Para os comentadores a questão é delicada, porque a longevidade dos patriarcas é relatada numa obra que reivindica ser uma narrativa verdadeira e confiável da história do gênero humano, ou, mais cautelosamente, à qual essa reivindicação é atribuída — pois de modo algum é certo que os próprios simbolistas entenderam sua criação como história "verdadeira" num sentido literal. Para a elucidação do problema me valerei de três comentadores: Santo Agostinho, Martinho Lutero e um teólogo contemporâneo, Gerhard von Rad.

No que toca a essa questão, Santo Agostinho era um fundamentalista. Ele se sentia obrigado a tornar crível a longevidade dos patriarcas por analogia com a estatura colossal do homem primitivo. Embora a longevidade não possa ser provada, pois os patriarcas estão mortos e não são mais objeto de observação, ao menos a estatura colossal do homem primitivo pode, na opinião dele, ser empiricamente demonstrada na medida em que é atestada pelas descobertas de ossos fossilizados de tais homens. E se os gigantes foram reais por que deveriam os longevos patriarcas ter sido menos reais? Ademais, no desenrolar de sua demonstração, ele também aduz referências pagãs em apoio de seu argumento, os quais, se não apoiam sua defesa da longevidade, ao menos trazem à nossa atenção os simbolismos correlatos em Virgílio e Homero. A referência de Santo Agostinho ao feito heroico de erguer uma pedra que doze homens da compleição que a Terra hoje produz não poderiam erguer (*Eneida* XII, 99 ss.; *Ilíada* V,302) reporta-nos aos elementos historiogenéticos engastados na literatura clássica como um campo em perspectiva para a descoberta de simbolismos de um tipo similar[9].

Lutero, no seu comentário acerca da idade dos patriarcas, penetrou no cerne do problema: "Portanto essa foi uma época áurea de retidão, enquanto nossa época mal merece ser classificada de imundície, quando nove patriarcas com todos seus descendentes viviam ao mesmo tempo. [...] De fato, isso constitui a mais elevada honra do primeiro mundo, nele viverem tantos homens piedosos, sábios e santos se fazendo companhia na mesma época. Pois não devemos pensar que estavam entre os nomes comuns de pessoas singelas e simples, mas que eram todos homens de heroica excelência". Lutero, decerto, foi também um fundamentalista, porém ao mesmo tempo foi sensível ao mito;

[9] Agostinho, *Civitas Dei* 15.9.

e as secas tabelas genealógicas tornaram-se para ele transparentes a favor da época áurea dos heróis[10].

Gerhard von Rad, finalmente, que cita a passagem de Lutero em seu comentário ao Gênesis, elabora mais o discernimento dela, subtraindo os embaraços fundamentalistas. Ele pensa que a história dos patriarcas testemunha a alta vitalidade do primeiro gênero humano à medida que emergiu da criação, e ao mesmo tempo profere um discreto julgamento sobre nosso *status* natural presente.

> É preciso considerar, afinal, que o documento Sacerdotal que contém as tabelas genealógicas não supria uma narrativa da Queda, a qual explicaria teologicamente a perturbação e o declínio no *status* criado do ser humano e, como uma consequência, a transição para o *status* de gênero humano noaquítico. Aqui nas tabelas genealógicas descobrimos algo aproximadamente correspondente à narrativa da Queda. As idades de lento desvanecimento dos patriarcas (com máxima consistência no sistema samaritano) devem ser entendidas como o declínio gradual de uma vitalidade original, miraculosa do ser humano, proporcionalmente à sua distância crescente da origem criacional[11].

A título de um primeiro resultado dos comentários, é necessário que notemos que o simbolismo helênico foi atraído para o horizonte da investigação. Nas especulações mesopotâmicas e israelitas sobre períodos de duração decrescente está oculto o simbolismo das Idades do Mundo no sentido de Hesíodo, e o decrescimento de vitalidade com distância crescente da origem criacional tem seu paralelo no mito do *Político* de Platão, que permite que a ordem do mundo decline mediante sua remoção no tempo do ímpeto original de ordem transmitido pelo Deus. Além das variantes do Oriente Próximo, existem também as variantes helênicas de especulação historiogenética. Ademais, e esse é o segundo resultado, as reflexões de Von Rad tornam visível o tipo de experiência que se empenha em expressar-se por meio das idades de declínio. De fato, o documento Sacerdotal (S), que contém a especulação sobre os períodos, não apresenta nenhuma narrativa da Queda; e, inversamente, a narrativa da Queda no documento Javista (J) torna supérflua a expressão por meio de períodos de vitalidade em declínio. Daí, a narrativa da Queda tem que ser reconhecida como expressando, em alternativa à especulação sobre períodos, a experiência de uma tensão entre o destino do ser humano e sua condição temporal. A proposição pode ser generalizada: a narrativa da Queda é uma

[10] VON RAD, Das Erste Buch Mose, 58; LUTERO, *Weimarer Ausgabe*, 42, 245 ss.
[11] Ibid., 55.

alternativa equivalente não só à especulação do documento Sacerdotal, como também à suméria, à babilônia e à helênica, bem como a toda especulação correlata em outras sociedades. Como um dos importantes motivos de especulação historiogenética, torna-se manifesta a experiência da existência humana no tempo como imperfeita: a corrente de eventos, descendo da origem cósmica ao presente, simboliza imperfeição como um estado de existência que é "não-sempre-assim-no-tempo"; no Tempo da Narrativa, épocas áureas e paraísos podem preceder e suceder o presente que é imperfeito. Na narrativa da Queda, o Tempo historiogenético da Narrativa principia a cindir-se. A narrativa, é verdade, ainda se move no tempo do mito, mas a sequência canhestra de idades declinando em duração é abandonada a favor da Queda que aconteceu de uma vez por todas, de forma que pode surgir o tempo da história no qual a estrutura de existência depois da Queda não muda.

§5 Mediação imperial de humanidade

Embora tanto a narrativa da Queda quanto a narrativa de períodos decrescentes simbolizem a experiência de imperfeição na existência, os dois simbolismos não são inteiramente equivalentes, mas apenas parcialmente, pois a narrativa de Adão e sua Queda é a narrativa do Homem comum; toca diretamente a existência pessoal. A construção de eras atribui realidade primária às raças e gerações do ser humano, de modo que seu significado na relação com a existência concreta do ser humano é mediado pela condição de membro deste nos coletivos sucessivos. Ademais, como mostraram as especulações numéricas, o mito de idades em declínio está mais estreitamente associado à ordem do cosmos no sentido astrofísico do que à esfera humana propriamente dita. Por conseguinte, ainda que ambos os simbolismos apareçam no contexto de historiogênese israelita, a narrativa da Queda tem caráter mais antropogônico, enquanto a narrativa das idades tem caráter mais cosmogônico.

A sobreposição e o entrelaçamento de simbolismos ganham um interesse que ultrapassa o taxonômico quando se levanta a questão de por que a construção de períodos decrescentes dever sobreviver considerando-se que a narrativa da Queda foi desenvolvida. Se na especulação historiogenética nada mais estivesse em jogo além de uma busca de símbolos que expressarão adequadamente a tensão de imperfeição-perfeição, seria de esperar que desaparecesse o símbolo mais cosmogônico uma vez houvesse sido criado o símbolo

mais adequado da Queda. Poder-se-ia mesmo esperar que uma especulação sobre os antecedentes cósmicos da história se tornasse completamente supérflua, uma vez que o comando divino e a desobediência humana fossem entendidos como a tensão inelutável da condição humana; uma vez que a experiência da existência humana sob Deus se diferenciasse com a clareza que apresenta na profecia de Jeremias, durante as décadas antes da queda de Jerusalém (585 a.C.). Com a descoberta de seu motivo na experiência de imperfeição, o tempo pareceria ter surgido para o tipo cosmológico de historiogênese para dissolver-se e ser substituído por um entendimento da história em termos da verdade da existência.

Tais expectativas, contudo, não serão preenchidas. A historiogênese não se dissolve. Até se expande às expensas dos outros tipos de mitoespeculação que se movem nos domínios cósmico, divino e humano da experiência. A especulação do Antigo Testamento, que em sua forma final pertence aos períodos do exílio e pós-exílico, se assenhora de uma variedade de mitos cosmogônicos e antropogônicos, bem como de uma profusão de lendas; despe todos esses materiais, tanto quanto possível, do seu caráter mítico autônomo e os integra em seu próprio simbolismo como eventos históricos. Além disso, o mesmo processo pode ser observado na *Babyloniaca* de Berosso, na medida em que absorve os mitos da criação do mundo e de sua conflagração final, do dilúvio, bem como os dos heróis culturais que dotaram a humanidade das artes de escrita, agricultura e construção de cidades e das ciências[12]. A historiogênese, assim, não apenas persiste como também exibe uma tendência a engolir todos os outros tipos de mitoespeculação. É o simbolismo pelo qual o estilo cosmológico de verdade sobrevive com máxima obstinação em campos sociais cujo estilo de verdade é informado por filosofia e revelação. Tal obstinação sugere a presença de uma questão além da tensão de imperfeição–perfeição.

A causa da expansividade pode, com máxima clareza, ser discernida na historiogênese egípcia. Consequentemente, iniciarei a análise desse fenômeno peculiar adicionando o caso egípcio aos materiais que estão sendo considerados.

A historiogênese egípcia extrapola a história de volta rumo à sua origem prefixando uma série de dinastias divinas até a primeira dinastia de reis humanos. Como no caso israelita, diversas variantes são preservadas; mas no caso egípcio temos a suficiente felicidade de conhecer ao menos

[12] Cf. os fragmentos em SCHNABEL, *Berossos und die Babylonisch-Hellenistische Literatur*, 251 ss.

algo acerca dos motivos por trás da variedade, na medida em que as especulações diversas são reconhecidamente obra dos colégios Sacerdotais de muitos templos importantes[13].

Uma primeira variante permite a sucessão de governantes divinos principiar com o Ptah de Mênfis. Isso é para ser encontrado tanto no Papiro Turin, do tempo da XIX Dinastia (c. 1345-1200 a.C.), quanto na *Aigyptiaka* de Maneto (c. 280 a.c., aproximadamente contemporâneo de Berosso). Uma segunda variante, provavelmente mais antiga, permite a sucessão de governantes divinos começar com o Re de Heliópolis. Foi preservada graças a Diodoro, em sua *Bibliotheke Historike* 1.13 (c. 50-30 a.C.). Uma variante tebana, então, está contida no relato de Heródoto (2.144-2.145), se o Pan a quem ele nomeia como o primeiro deus for corretamente interpretado como o Amon-Min de Tebas. A análise das variantes por egiptólogos mostrou que os simbolistas permitiram que as dinastias humanas fossem precedidas por três dinastias de deuses. A primeira dinastia foi extraída da grande Enéada dos deuses de Heliópolis (com a exceção de que na variante de Mênfis o Ptah de Mênfis precede o Re de Heliópolis); a segunda dinastia foi extraída da Enéada dos "deuses menores" de Heliópolis, começando com Hórus; e a terceira dinastia compreendeu os "servos de Hórus", os espíritos dos mortos. Um fragmento de Maneto, preservado na versão armênia da *Chronica* de Eusébio, enumera o pessoal das três dinastias como os deuses, os heróis e os *manes* — a ser sucedidos pelos governantes mortais do Egito até Dario, o rei dos persas. As variantes diferem, por razões desconhecidas, num ponto digno de nota, na medida em que o Papiro Turin e Maneto enumeram como governantes somente os deuses masculinos da Enéada, ao passo que a versão heliopolitana, tal como preservada por Diodoro, inclui também os deuses femininos. Esses são os fatos na medida de sua relevância para o nosso propósito.

Os fatos revelam uma importante relação, envolvendo tanto tempo quanto matéria de estudo, entre especulação historiogenética e os registros analísticos egípcios. Embora o Papiro Turin date da XIX Dinastia (1345-1200 a.C.), no tocante ao seu conteúdo uma data de algum modo anterior pode ser supos-

[13] O cômputo dos fatos segue Wolfgang HELCK, *Untersuchungen zu Manetho und den Aegyptischen Koenigslisten*, v. 18 de *Untersuchungen zur Geschichte und Altertumskunde Aegyptens*, Berlin, Akademie-Verlag, 1956, 4-9. Cf. Ludlow BULL, Ancient Egypt, in R. C. DENTAN (ed.), *The idea of history in the Ancient Near East*, New Haven, Yale University Press, 1955, 1-34. O fragmento de *Maneto* mencionado no texto está em W. G. WADDELL (ed.), *Manetho*, Loeb Classical Library, 1940, 2 ss.

ta; o Papiro pode ser a cópia de um documento da XVIII Dinastia (1570-1345 a.C.). E a partir dos séculos precedentes fórmulas inscricionais e literárias tais como "tempo de Re", "tempo de Osíris", "tempo de Geb", "tempo de Hórus" sobrevivem, possivelmente apontando para a existência anterior de especulações sobre as dinastias dos deuses. Com as suposições mais generosas, contudo, dificilmente podemos deslocar a data para muito antes do que o Reino Médio ou, na melhor das hipóteses, o Primeiro Período Intermediário (2200-2050 a.C.). Muito antes da mais anterior data possível para o conteúdo do Papiro Turin, entretanto, encontra-se a Pedra de Palermo da V Dinastia (2500-2350 a.C.), que deixa os governantes do Egito, começando por Menes, ser precedidos não pelas dinastias dos deuses, mas pelos governantes pré-dinásticos dos ainda separados Alto e Baixo Egitos, e mesmo por uma série de governantes de um Egito temporariamente unido. A Pedra de Palermo prova que os cronistas do Antigo Reino tinham conhecimento, provavelmente da tradição oral, de uma história pré-dinástica do Egito de consideráveis duração e importância política. As fontes nos permitirão portanto concluir que (1) a especulação historiogenética aparece um tanto tarde na história do Egito e que (2) representa um novo interesse que não tem utilidade para a história pré-dinástica do Egito como registrada pelos cronistas mais antigos. Ademais, a natureza do novo interesse torna-se aparente com base no fato de que a história pré-dinástica foi sacrificada. De fato, na nova especulação, a história humana do Egito começa com o estabelecimento do império egípcio pela conquista atribuída a Menes; antes dessa criação humana de ordem (que é, ela mesma, a contraparte terrestre do drama dos deuses na teologia menfita), prevalece a ordem dos governantes divinos. Daí, por meio de historiogênese a história do Egito é especulativamente alçada a uma história de ordem divina, cujo representante no tempo cósmico é o império egípcio criado por Menes.

Para entender os dados peculiares que cercam a origem da especulação historiogenética, é necessário compreender que um império cosmológico é mais do que um tipo de organização política entre outras. Em sua autointerpretação, o governo imperial é a mediação de ordem divino-cósmica à existência do ser humano na sociedade e na história. Ainda no terceiro século a.C., Antíoco Soter (280-262), o novo rei macedônio da Babilônia, apresentou-se ao deus Nebo na mesma linguagem simbólica na qual mil e duzentos anos antes a rainha egípcia Hatshepsut se apresentara a Amon-Re: O "primogênito de Seleuco" ora ao "primogênito de Marduk, filho de Arua, a rainha que moldou toda a criação" para o "imponente comando [do deus] que jamais é revo-

gado" para conceder a estabilidade do trono do rei, bem como a ordem de justiça ao povo, sob o "imponente cetro" do deus "que determina a linha fronteiriça entre o céu e o mundo inferior"; em troca, o rei coletará tributos dos países e os trará para casa, a ser empregados para a perfeição dos templos do deus recém-fundados de Esagila e Ezida[14]. Até numa época em que o simbolismo perdera muito de sua força num ambiente de religiões de mistério e movimentos filosóficos, o império, assim, constituía ainda a mediação de governo divino à ordem do ser humano. O deus que determina "a linha fronteiriça entre o céu e o mundo inferior" determina com isso o que é ordem humana; o rei como o mediador representa tanto o deus quanto o ser humano quando, por meio de seu governo, administra a ordem cósmica da realidade; e o templo é o ônfalo cósmico onde se encontram os mundos superior e inferior. Consequentemente, o colapso de um império cosmológico acarreta mais do que o dissabor criminoso da desordem política; é uma catástrofe espiritual, porque a tensão existencial rumo ao fundamento divino da existência não foi ainda suficientemente diferenciada para funcionar com eficácia social como a *pièce de résistance* de ordem. Para a ordem de sua humanidade, o ser humano tem ainda que confiar na linha fronteiriça um tanto compacta traçada pelo *summus deus* do império e administrada pelo rei; somente na forma de império pode o ser humano viver na verdade de sua humanidade sob os deuses.

As implicações de existência na forma imperial não se tornaram articuladas todas de uma vez com o estabelecimento do império. Os dados e datas do caso egípcio possibilitam fornecer precisão adicional às questões, suscitadas mais de uma vez antes, da data tardia da historiogênese como um tipo mitoespeculativo e sua conexão com desordens políticas. A história do império teve realmente que percorrer um longo curso, ao menos suficientemente longo para ocorrer uma grande catástrofe, antes de a função do império como a forma representativa de ordem divino-humana se pôr em evidência com tal clareza que a historiogênese pudesse ser desenvolvida como a expressão adequada do problema. O período entre o declínio do Antigo Reino depois da V Dinastia e a restauração da ordem nas Dinastias XI e XII (isto é, o assim chamado Primeiro Período Intermediário, que deixou a inesquecível impressão de seu trauma na literatura da época) forma o fundo para a especulação historiogenética egípcia. As obras-primas literárias da época são bem conhecidas. Bastará, portanto, fazer referência à *Profecia de Nefer-rohu*, do tempo de

[14] Texto traduzido por A. Leo Oppenheim, *ANET*, 317.

Amenhemet I (2000-1970 a.C.), para esclarecer o problema[15]. Na forma literária de uma profecia cuja data remonta ao Antigo Reino, a obra traça o grande arco de experiências da catástrofe política, através da época de perturbações, até a nova ordem. A desordem é tão profunda que destruiu a origem divina da ordem; o Nomo de Heliópolis, o torrão natal dos deuses, não existe mais; o próprio Re tem que estabelecer os fundamentos para uma nova criação; e quando o deus tiver estabelecido os fundamentos Ameni virá, o faraó messiânico, o triunfante; ele suprimirá os rebeldes, expulsará os asiáticos e os líbios, restaurará a justiça e reunirá as Duas Terras. A desordem experimentada na profundidade espiritual de seu horror parece ter sido a força que suscitou o problema de ordem à altura simbólica de uma nova criação divina e o advento de um rei messiânico, tanto quanto a desordem experimentada pelos profetas de Israel os inspirou a conduzir o problema de ordem aos simbolismos intensificados do novo pacto, dos novos céus e da nova Terra, e do Príncipe messiânico da Paz.

À luz dos dados egípcios, então, pode-se conferir mais precisão à caracterização preliminar da historiogênese como uma extrapolação especulativa de eventos pragmáticos para a origem cósmica deles. De fato, o caso egípcio, por sua eliminação dos bem conhecidos governantes pré-dinásticos, prova conclusivamente que o simbolista está envolvido não com a história pragmática em geral, mas apenas com aquele setor da *res gestae* representativo da ordem divino-humana. Ele não é atraído nem por uma sociedade qualquer nem por uma pluralidade de sociedades. A Lista do Rei suméria, é verdade, fala de uma realeza que foi baixada do céu para uma ou outra das cidades-estado mesopotâmicas. O objeto de interesse, entretanto, não é a respectiva cidade autônoma e sua ordem, mas o único governo imperial controlado em sucessão imaginária pelos governantes de diferentes cidades-estado. As cidades existem no plural, o império e sua realeza somente no singular. No caso egípcio, mais uma vez a única sociedade sob o único governante é a portadora de ordem verdadeira; as Duas Terras separadamente, uma desintegração do império, e a ascensão de governantes locais são sinônimas de desordem. Para assegurar essa unidade, os simbolistas egípcios, mais radicais do que os sumérios, não deformam a história pré-imperial, mas a rejeitam completamente. A especulação sobre ordem imperial parece ter sido pretendida como uma especulação sobre a ordem humana universal. O entendimento desse ponto requer um esforço

[15] Texto traduzido por John A. Wilson, *ANET*, 444 ss.

de imaginação, porque de nossa posição moderna estamos acostumados a ver uma sociedade antiga como uma entre muitas e temos, portanto, alguma dificuldade em compreender que um simbolista mesopotâmico, egípcio ou, no que diz respeito ao assunto, chinês vive na organização una do gênero humano quando vive no império que o circunda. A relação da humanidade de um ser humano com sua condição de membro na sociedade imperial era tão estreita realmente que em alguns exemplos era expressa por identificação linguística. O hieróglifo para *egípcio*, por exemplo, também significa *homem*; e mesmo mais rigidamente a expressão convencional *filho de um homem* significa o filho de um egípcio de posição social. Enquanto da moderna posição o vínculo estreito entre *status* humano e condição de membro numa sociedade concreta, ou mesmo em seu grupo governante, aparecerá como uma lamentável restrição ou discriminação, da posição dos antigos simbolistas a ideia de ser humano foi descoberta por ocasião de uma criação imperial sob a vontade dos deuses. De fato, as ampliações do horizonte social da sociedade tribal à cidade-estado, e adicionalmente a um império que compreende toda a área de uma civilização, não constituem meros aumentos quantitativos do número da população, mas saltos qualitativos na organização social que afetam o entendimento da natureza humana. Foram experimentadas como esforços criativos pelos quais o ser humano alcançou uma consciência diferenciada tanto de si mesmo quanto da origem divina de uma ordem que é a mesma para todos os seres humanos. Através da dura realidade do império, começa a resplandecer, como o assunto da história, um gênero humano universal sob Deus.

Ao ler uma especulação historiogenética do primitivo tipo sumério ou egípcio em retrospecto, a partir do presente imperial do autor, chega-se à origem cósmico-divina do império; lendo-a para frente, a partir da vontade divina de governo, chega-se ao império no presente histórico do autor. A existência humana sob os deuses permanece firmemente em forma imperial. Não há espaço ainda para uma natureza humana diferenciada no sentido clássico ou cristão; tampouco há ainda uma abertura para a tensão entre as dimensões de existência do ser humano como o *zoon noetikon* e *zoon politikon*. Por ocasião de um colapso, o império pode se tornar transparente por causa de seu caráter como o representante de humanidade verdadeira; mas a ideia de um gênero humano verdadeiramente universal que abrange não só os membros de um império e os membros de sociedades contemporâneas, mas todos os seres humanos vivendo sob a vontade divina no passado, no presente e no futuro, não

rompe ainda a forma imperial de humanidade. A ordem do império, embora transparente para a ideia do gênero humano universal além da organização, converte-se em sua prisão. Daí surgirá a pergunta: que tipo de experiências provavelmente demolem a compacidade da existência imperial? Nos casos egípcio e mesopotâmico, descobre-se quase nada por meio de uma resposta a essa pergunta. Poder-se-ia talvez apontar para um afrouxamento de compacidade imperial através do misticismo de Akhenaton, na medida em que em seus hinos o faraó aceita asiáticos e líbios como seres humanos na sociedade do império; mas essa modesta rachadura na muralha não afeta o simbolismo historiogenético. No caso israelita, entretanto, a ideia de humanidade universal diferenciou-se a tal ponto que intérpretes teológicos falam de uma ruptura radical com os simbolismos predominantes entre os outros povos do Antigo Oriente. Essa hipótese vai longe demais, pois a despeito das diferenças o tipo comum de historiogênese do Oriente Próximo não foi abandonado. De qualquer modo, a antítese radical favorecida pelos teólogos é tão instrutiva que começarei a análise do caso israelita com sua apresentação.

No seu comentário sobre o Gênesis, Gerhard von Rad escreve:

> Israel não traçou simplesmente uma linha reta do mito primordial até a sua própria existência temporal. A linha reta fluindo de volta ao mito é característica para a religião da pólis, na qual a comunidade política pode levar a sério somente a si mesma. (A lista dos primordiais reis babilônios antigos começa: "Quando a realeza foi baixada do céu, a realeza foi em Eridu".[...]) A concepção do Gênesis é diferente: a linha a partir de tempos primordiais não decorre sem uma interrupção através de Noé até Abraão, mas desemboca primeiro no universo de nações. Quando Israel olha para trás a partir de Abraão, há uma decisiva interrupção na linha que flui de volta ao ponto de origem, isto é, a Lista das Nações (Gênesis 10). Essa interrupção significa que Israel via a si mesmo, sem ilusões e sem um mito, no mundo das nações. O que Israel experimenta a partir de Yahweh acontecerá na esfera da história. A inserção da Lista das Nações significa, para a teologia bíblica, a ruptura radical com o mito[16].

A passagem elabora o ponto decisivo de diferença com precisão: a Lista das Nações em Gênesis 10 introduz o gênero humano à especulação israelita; Israel, ainda que seja o Povo Eleito, é um povo entre muitos.

Pode-se concordar com Von Rad sobre o ponto de diferença e ainda ter reservas com respeito a suas conclusões, pois parece que ele inverteu a relação entre um evento constitutivo e o simbolismo que o expressa. A experiência israelita da revelação, bem como a subsequente existência do Povo Eleito sob

[16] VON RAD, "Das Erste Buch Mose", 120 s.

a Lei de Yahweh, é verdade, pertence mais propriamente à forma histórica de existência do que à cosmológica. Mas o caráter genuinamente histórico da existência de Israel sob Deus não deve ser interpretado como uma consequência de uma concepção universalista de gênero humano; antes, ter-se-ia que dizer que a revelação constituiu a história de Israel como uma forma de existência universalmente humana; a Lista das Nações é o simbolismo que expressa esse evento constitutivo. De fato, as revelações provenientes da sarça e do Sinai são endereçadas ao ser humano e à sociedade diretamente; abolem o governante do império cosmológico como o mediador de ordem divina ao ser humano e põe o ser humano imediatamente sob Deus. A Israel constituído a partir do Sinai foi, representativamente para o gênero humano, dotado de um novo discernimento da verdade da existência humana que é válido para toda pessoa. Mediante o evento do Sinai, o ser humano adquiriu sua consciência de imediação histórica sob Deus. O novo discernimento, contudo, não dissolveu a historiogênese, mas, pelo contrário, foi absorvido em seu simbolismo. A consciência histórica, ainda que seu significado fosse claro aos profetas, não ganhou sua plena força organizadora na elaboração de símbolos, mas teve que se submeter à especulação historiogenética do tipo cosmológico. A despeito da Lista das Nações, as revelações provenientes da sarça e do Sinai foram integradas como eventos numa historiogênese do Povo Eleito.

A revelação proveniente da sarça expressa uma experiência de imediação pessoal, a revelação proveniente do Sinai uma experiência de imediação social sob Deus; ambas, então, são registradas como eventos numa construção historiogenética que medeia a verdade da existência por meio da condição de membro do Povo Eleito. Essa combinação de simbolismos chama a atenção para a pluralidade dos motivos experimentais que afetaram a narrativa bíblica[17]. A historiogênese israelita realmente possui, enquanto distinguida dos casos egípcio e mesopotâmico, não um, mas dois centros organizadores: a fundação davídica do império e o pacto do Sinai. A fundação do império, ainda que haja sido o evento posterior, fornece o motivo cronologicamente primeiro, pois as famosas Memórias de Davi (2Sm 9–20; 1Rs 1–2) formam o núcleo da narrativa; começando com a ascensão de Davi, a narrativa relata a história do império, bem como dos reinos que se sucederam, até a queda de Jerusalém. No que diz respeito à fundação do império como o motivo e a história imperial como o assunto, a parte pragmática da narrativa tem o mesmo caráter das partes

[17] *Ordem e história*, I, cap. 6, §§2-3.

correspondentes na historiogênese das vizinhas sociedades do Oriente Próximo. Quando se trata da extrapolação da *res gestae* de volta à sua origem cósmica, entretanto, o padrão israelita difere radicalmente daquele dos impérios cosmológicos, pois na historiogênese bíblica a história imperial é precedida em séculos por eventos que não têm paralelo na história egípcia ou mesopotâmica, isto é, o êxodo do Egito, a Aliança do Sinai e a conquista de Canaã por meio dos quais Israel foi constituído como o Povo Eleito. Sua memória fora preservada em liturgias, das quais a mais antiga que sobreviveu talvez seja Deuteronômio 26,5b-9:

> Meu pai era um arameu errante.
> Ele desceu ao Egito, onde viveu como migrante, com um pequeno número.
> Lá ele se tornou uma grande nação, forte e numerosa.
>
> Mas os egípcios nos maltrataram, nos reduziram à pobreza, nos impuseram dura servidão.
> E clamamos a Yahweh, o Deus de nossos pais;
> e Yahweh escutou nossa voz; viu quão pobres éramos,
> infelizes e oprimidos.
>
> E Yahweh nos fez sair do Egito,
> com sua mão forte e seu braço estendido,
> por meio de grande terror, sinais e prodígios.
>
> E nos fez chegar a este lugar,
> deu-nos esta terra,
> terra que mana leite e mel.

O êxodo da civilização cosmológica e o ingresso na liberdade sob Deus foram eventos históricos no sentido eminente cuja memória fora preservada por meio de liturgias e orações. Como continham o significado da existência de Israel, não podiam ser eliminados, como os governantes pré-dinásticos do Egito, sem destruir o povo; uma vez entendidos na plenitude de seu significado tiveram que assumir precedência espiritual sobre qualquer fundação de império, mesmo uma israelita. Como os simbolistas não puderam negligenciar um ou outro dos centros experimentais, a historiogênese bíblica apresenta a distinção de conter uma história pré-imperial.

Essa concessão, contudo, suscitou dois problemas de construção. Em primeiro lugar, os simbolistas tiveram que enfrentar a questão do portador da ordem na história. Se a sociedade imperial não era o único portador da ordem, quem podia aparecer como o sujeito atuante da ordem na história? E em segundo lugar tiveram que enfrentar a questão da validade universal da revelação. Se

a revelação era a solicitação de Deus ao ser humano para colocar a si mesmo sob sua ordem, poderia mesmo um Israel pré-imperial ser o sujeito da história?

Os simbolistas resolveram os problemas recorrendo às categorias da sociedade tribal. O gênero humano foi concebido como um clã descendente do ancestral Adão; a fundação do império foi precedida pela história da federação tribal de volta à aliança e, ainda mais recuada no tempo, pela história dos patriarcas, de gênero humano noaquítico e adamítico. As dinastias míticas de historiogênese mesopotâmica e egípcia foram substituídas pelas listas genealógicas do clã de Adão; e a intenção humanamente universal de construir um clã de Adão foi tornada explícita ajustando a Lista das Nações na genealogia da tribo. Essa história empiricamente universal foi então novamente guindada a uma história representativa universal do gênero humano acentuando-se a linha sagrada das alianças de Deus com os representantes receptivos do gênero humano, isto é, as alianças com Noé (Gn 9,9) e Abraão (Gn 17,1-8), e a Aliança do Sinai, de modo que as alianças epocais dividiram a história do gênero humano nos quatro períodos de Adão a Noé, de Noé a Abraão, de Abraão a Moisés e de Moisés ao presente. Pela especulação acerca dos quatro períodos, a fundação do império, que fora o motivo primário para o empreendimento historiográfico, foi simbolicamente subordinada aos eventos relevantes a todo o gênero humano. Deve-se acrescentar que os evangelhos alteraram o padrão de épocas e períodos, de forma a acomodar o Messias da casa de Davi como um evento representativo adicional na história da humanidade: Mateus (1,17) conta quatro períodos: de Adão a Abraão, de Abraão a Davi, de Davi ao exílio e do exílio a Cristo.

Na historiogênese israelita, a história de um império que é transparente para a ordem da existência humana sob Deus é substituída pela história da relação entre Deus e o ser humano. Se agora novamente formulamos a questão anteriormente suscitada — por que os simbolistas dos tempos de exílio e pós-exílio, embora tivessem um entendimento diferenciado da história, tomaram para si mesmos o jugo da historiogênese — encontramos de novo as experiências da catástrofe imperial. Durante o período dos reinos, os discernimentos diferenciados da existência do ser humano e da sociedade na imediação sob Deus não foram, de modo algum, perdidos; ganharam até mesmo uma nova limpidez graças à oposição dos profetas à apostasia tanto popular quanto régia rumo a formas egípcias e assírias do mito cosmológico. Entretanto, o discernimento da humanidade universal estava tão firmemente vinculado à sua realização pelo Povo Eleito e sua organização política que a divisão do império, seguida pela destruição dos reinos divididos, converteu-se na experiência mo-

tivadora para especulação historiogenética. Tal como a *Profecia de Nefer-rohu* serviu para iluminar o clima espiritual a partir do qual a historiogênese egípcia podia se desenvolver, o Salmo 137 mostrará o distúrbio da alma do qual podia surgir a especulação israelita:

> À beira dos rios da Babilônia,
> ali ficávamos sentados, desfeitos em prantos,
> pensando em Sião.
> Nos salgueiros da vizinhança
> havíamos pendurado as nossas cítaras.
>
> Ali, os conquistadores nos pediram canções,
> e os nossos raptores, melodias alegres:
> "Cantai para nós algum canto de Sião!".
>
> Como cantar um canto de Yahweh
> em terra estrangeira?
> Se eu te esquecer, Jerusalém,
> que a minha direita esqueça...!
> Que a minha língua se me cole ao céu da boca,
> se eu não pensar mais em ti,
> se eu não preferir Jerusalém
> a qualquer outra alegria!
>
> Yahweh, pensa nos filhos de Edom,
> que diziam no dia de Jerusalém:
> "Arrasai, arrasai até os fundamentos!"
> Filha da Babilônia, prometida para a destruição,
> feliz aquele que te tratar
> como tu nos trataste!
> Feliz aquele que pegar tuas crianças de peito
> e arremessá-las contra a rocha!

Esse documento memorável, tentando envolver Deus e seu domínio nas guerras imperiais do Antigo Oriente, trai a confusão emocional da qual emergiram tais fenômenos amplamente diferentes como a historiogênese dos escritos Sacerdotais, a visão dêutero-isaiânica do Servo Sofredor, a Torá e o rabinismo, o zelotismo macabeu e o pacífico cristianismo.

§6 O caso helênico — a *Historia sacra* de Evêmero

Historiogênese é uma extrapolação mitoespeculativa da história pragmática na direção de seu ponto de origem cósmico-divino. Agora que nos volta-

mos para as variantes helênicas do simbolismo, convém lembrar a definição, porque o estudo das variantes anteriores do Oriente Próximo pode ter levado ao preconceito de que toda a historiogênese tem que principiar a partir de um presente imperial. Se esse fosse o caso, não poderia haver mitoespeculação helênica do tipo historiogenético, porque não houve nenhum império helênico que pudesse ter fornecido o substrato pragmático para o simbolismo. A historiogênese, entretanto, se revela como uma forma simbólica de persistência, elasticidade e variabilidade extraordinárias. No caso egípcio insistiu no presente imperial tão intensamente que a história pragmática pré-dinástica, ainda que bem conhecida, foi simplesmente descartada; na Lista do Rei suméria integrou as cidades-estado na história imperial mediante fragmentação violenta e rearranjo de materiais pragmáticos; na narrativa bíblica, extrapolou os eventos pragmáticos do império davídico e os reinos sucessivos em história tribal e nos eventos revelatórios. Ademais, como demonstra o caso israelita, a mitoespeculação no campo da história não é sequer abandonada quando a humanidade universal sob Deus se diferenciou da ordem do império cosmológico em que fora compactamente encerrada. Deus e o ser humano, o mundo e a sociedade permanecem unidos na medida em que estão na experiência primária do cosmos; e a permanência da realidade cósmica continua a encontrar sua expressão no cósmico Tempo da Narrativa. Em virtude de uma experiência revelatória da existência do ser humano na sociedade, a dimensão temporal dela pode ser reconhecida como a história que é transparente para a ordem divina; em virtude do discernimento noético, o problema de começo e fim pode ser reconhecido como uma antinomia que se prende ao fluxo do tempo; mas nem a revelação nem a filosofia dissolvem o tempo e a narrativa do cosmos. Mesmo quando o domínio de humanidade universal no tempo é discernido sempre mais claramente como a história do encontro do ser humano com Deus, a forma mitoespeculativa de historiogênese sobrevive.

As diferenças fenotípicas entre variantes helênicas e do Oriente Próximo de historiogênese são produzidas pelas diferenças estruturais de história pragmática. Além das cidades-estado helênicas existia uma civilização helênica reconhecida pelos historiadores e filósofos gregos como uma sociedade do mesmo tipo das civilizações da Mesopotâmia, do Egito ou da Pérsia. Embora não tenha jamais passado pelo processo pragmático de organizar a si mesma como um império pan-helênico, foi entendida como capaz de organização na forma imperial e, portanto, como um objeto potencial de sucessos e catástrofes históricos do mesmo tipo dos impérios do Oriente Próximo. Além

disso, nessa capacidade foi o objeto potencial de especulação historiogenética. Destaco a potencialidade de se tornar o objeto da mitoespeculação porque sua realização ficou em desvantagem devido à dificuldade técnica constituída pelo fato de os gregos não possuírem nem registros sob a forma de anais nem uma história tradicional suficientemente coerente e, sobretudo, pelo fato de não disporem de nenhuma cronologia. A consequência é não ter havido jamais uma história helênica conhecida e datável de apreciável duração além dos cinquenta anos que um indivíduo é capaz de lembrar com base em suas próprias experiências, bem como com base na memória da geração mais velha. A quantidade maciça de eventos históricos à disposição de simbolistas do Oriente Próximo faltava na Hélade porque não existiam arquivos imperiais ou de templos para preservar os fatos e datas da história helênica. As tentativas de construir um esqueleto cronológico para os fatos conhecidos relativamente escassos começaram um tanto tarde, na segunda metade do século V, quando Helânico sincronizou as listas das sacerdotisas de Argos tanto com as listas dos arcontes de Atenas quanto com as datas da história oriental. Foi no tardio século IV a.C. que Timeu (c. 356-260) apresentou, em sua *História da Sicília*, o cálculo pelas Olimpíadas, o rudimentar mas necessário instrumento para a contagem dos anos; e foi somente na século III a.C. que Eratóstenes (c. 284-200) se devotou à tarefa de atribuir datas definidas aos principais eventos da história grega a partir da conquista de Troia. A brevidade de história conhecida e a recensão de seu registro converteram-se em excitantes temas de debate para os historiadores dos períodos helenístico e romano, quando, após a conquista ocidental do Oriente, autores orientais começaram a se rebelar contra a nociva opinião de que os gregos tinham um monopólio de historiografia crítica e confiável. O *Contra Apionem* de Josefo, que talvez ostentasse originalmente o título *Contra os gregos*, constitui o renomado documento do protesto dos orientais contra os historiadores gregos. Retornarei em breve ao problema de Josefo.

O simbolismo helênico que é necessário reconhecer como historiogenético apresenta as seguintes características:

(1) Não há continuidade temporal das *res gestae* de extensão milenária ou mesmo secular. A partir de um horizonte histórico relativamente estreito, a especulação pode, na melhor das hipóteses, mover-se por entre uns poucos eventos épicos e míticos largamente espaçados, tendo então que saltar imediatamente para o ponto de origem absoluto.

(2) A historiogênese helênica está sujeita à regularidade previamente demonstrada de que especulações dessa classe são motivadas pelas experiências de catástrofes e restaurações políticas.

(3) Como as catástrofes não dizem respeito a instituições imperiais, o problema universalmente humano de decadência espiritual e moral de existência torna-se predominante. Ademais, como a recuperação da desordem não pode resultar numa restauração das instituições imperiais, a investigação tende a evoluir para uma filosofia universalmente humana da ordem.

(4) Como a sociedade helênica, embora vivendo à sombra dos grandes poderes asiáticos, não estava aprisionada por uma forma imperial que lhe era própria e, consequentemente, não foi compelida a experimentar a humanidade como representada pela existência sob forma imperial, permaneceu aberta para o gênero humano empírico além dos limites da Hélade. Tal como Israel criou a Lista das Nações, a Hélade desenvolveu, embora a partir de motivos diferentemente estruturados, a periegese, isto é, o levantamento ecumênico do gênero humano empiricamente conhecido.

Simbolismos criados por Hesíodo e Heródoto servirão como exemplos representativos do tipo.

O tipo helênico de historiogênese é representado com máxima pureza pelo mais antigo de seus exemplos no mito de Hesíodo das Idades do Mundo. Expressando-nos com rigor, o *logos* narrado em *Erga* 106-179 é uma antropogonia, mas não é sem razão que a narrativa das raças do homem tornou-se conhecida com um nome que ressalta seu caráter como uma mitoespeculação sobre a história. De fato, enquanto as primeiras três raças de criaturas fabulosas devem sua existência à intenção do poeta de criar uma antropogonia de três gerações paralelas às três gerações de deuses em sua teogonia, essa série das raças de ouro, de prata e de bronze é sucedida pelos heróis homéricos e pela presente raça de ferro dos seres humanos. A quarta e a quinta raças revelam claramente a intenção do poeta de interpretar a presente desordem do gênero humano como uma fase da história ordenada pelos deuses. O *logos* exibe as características do tipo helênico em pureza: há, primeiramente, o horizonte histórico mais estreito possível, compreendendo não mais do que as ações más experimentadas pelo próprio poeta em sua pólis local no fim do século VIII; a partir desse estreito horizonte, em segundo lugar, o problema da ordem é alçado ao nível universal de justiça divina e conduta humana; e desse presente estreitamente circunscrito, finalmente, o poeta salta para o gênero humano heroico do período micênico. Deve-se observar especialmente a completa falta de *res gestae*

entre o presente de Hesíodo e a era paradigmática dos heróis; entre a raça dos semideuses, da qual os sobreviventes foram afastados por Zeus para as Ilhas dos Bem-aventurados, e a presente raça de seres humanos para a qual ocorreu a grande Queda. Além do resumo homérico da sociedade micênica, Hesíodo não dispõe, em absoluto, de materiais históricos (Platão, nas *Leis*, remonta à legislação minoica e sua origem divina); a geração do épico é precedida por três gerações de criaturas que mal ostentam traços humanos, ainda que sejam chamadas homens. Como as três raças antes dos heróis são criadas pelas três raças correspondentes de deuses na teogonia, a construção como um todo está estreitamente associada à historiogênese egípcia, que faz que os governantes humanos sejam precedidos pelas três dinastias de deuses[18].

O mito hesiódico das Idades do Mundo pode ser descrito como uma historiogênese reduzida ao mero mínimo. Foi criado depois das idades das trevas gregas, em plena aurora da civilização helênica propriamente dita. As extraordinárias possibilidades de mais desenvolvimento contidas nessa tentativa de interpretar a ordem da existência humana na sociedade não se tornaram visíveis antes do século V, na obra de Heródoto[19].

Com Heródoto, a estrutura do simbolismo permaneceu, em princípio, a mesma que com Hesíodo, mas o enorme volume da periegese mudou o fenótipo tão completamente que a maioria dos leitores dificilmente perceberá a similaridade de construção. Sua *Historiai* foi escrita depois das Guerras Persas. A experiência motivadora dessa obra foi a ameaça à existência da sociedade helênica e a restauração de um precário equilíbrio de poder em decorrência das vitórias de Maratona e Salamina. Essa experiência, que como tema é típica para toda especulação historiogenética, determina um horizonte histórico muito mais amplo do que o hesiódico. A perturbação da ordem não é mais uma questão de violações triviais da justiça na pequena cidade de Ascra; o cenário se tornou mundial e o conflito entre Ásia e Europa afeta o todo do gênero humano que tem relevância dentro do horizonte herodotiano. A ordem universalmente humana, que está presente como um problema também em Hesíodo, recebe agora um novo portador no gênero humano ecumênico. Por seu interesse ecumênico — à medida que se torna manifesto no amplo levantamento de povos, suas culturas e histórias — Heródoto ultrapassa não só Hesíodo, como também as especulações do Oriente Próximo e até mesmo

[18] Sobre Hesíodo, cf. *Ordem e história*, II, cap. 5.
[19] Sobre Heródoto, cf. ibid., cap. 12, §1.

a narrativa bíblica, que se liga, a despeito da Lista das Nações, ao Povo Eleito como o veículo representante da ordem. De qualquer modo, o interesse ecumênico não é original com Heródoto. Desde os primórdios da civilização helênica está presente nos épicos homéricos na medida em que concebem o conflito aqueu-asiático como um distúrbio da ordem humana universal que é, sob a vontade dos deuses comuns, o mesmo para aqueus e troianos. Tão cedo como nos épicos, está manifesto o sentido helênico da tragédia na existência humana que posteriormente permitiu a um Ésquilo, em sua *Persas*, deplorar a queda do inimigo como a queda trágica decorrente de sua grandeza.

Contudo, para a ampliação ecumênica do horizonte não há correspondência na obra de Heródoto de nenhum prolongamento apreciável da dimensão do tempo. As *res gestae* do conflito começam com a campanha de Ciro contra a Lídia em 547 e findam com a conquista de Sestos em 478, mal preenchendo um espaço de 75 anos. Como Heródoto nasceu por volta de 485, seu horizonte temporal se estende não muito mais no passado do que o meio século antes de seu nascimento. Esses são números modestos comparados com as longas histórias pragmáticas integradas nas especulações do Oriente Próximo. A extensa periegese, é verdade, fornece informações sobre eventos muito anteriores, como, por exemplo, os egípcios. Mas as *res gestae* de histórias não helênicas retêm o status de *historiai*, de um relato escrito referente a resultados de investigações; não estão nem integradas num contexto historiográfico, nem desempenham qualquer função na linha principal da especulação de Heródoto. Sua linha principal salta, tão abruptamente quanto a hesiódica, das Guerras Persas à era do épico homérico. Mas não termina aí. Heródoto volta ainda mais no passado indo de diversos conflitos europeu-asiáticos adicionais ao primeiro distúrbio da ordem. O resultado é um encadeamento de violações da justiça: rapto da Io europeia pelos fenícios; rapto da Europa asiática pelos cretenses, rapto da Medeia asiática pelos gregos, rapto da Helena europeia pelos troianos, guerra helênica contra Troia, guerra persa contra a Hélade. A série conduz, em não mais do que três páginas, da origem do conflito até sua fase presente das Guerras Persas; no Livro I, 6 começa a narração das *res gestae*, engastadas na grande periegese. A extrapolação da história de volta ao ponto de origem absoluto, assim, mal ocupa mais espaço do que com Hesíodo.

A extrapolação é caracterizada pela transformação de materiais míticos e da saga em eventos históricos, assemelhando-se à transformação israelita do mesmo tipo de materiais em história patriarcal. É incomum, entretanto, a sub-

sunção dos materiais sob uma hipótese filosófica que foi talvez inspirada por Anaximandro. De fato, as violações da ordem são arranjadas por pares, de modo que culpa e expiação se contrabalançarão mutuamente, de acordo com a máxima de Anaximandro de que as coisas, emergindo do *Apeiron*, devem perecer naquilo de que nasceram, pagando uma à outra pena e compensação pela injustiça delas em conformidade com o decreto do tempo. O próprio Heródoto vive no espírito da máxima quando faz seu Creso advertir o Ciro conquistador: há uma roda das coisas humanas que gira e que não permitirá que o mesmo homem seja sempre feliz (*Historiai* I, 207). Hesíodo teve que se fiar, para a construção da origem, em elementos de forma antropogônica e teogônica; Heródoto pôde usar uma hipótese jônica que dizia respeito à *arche* das coisas. Consequentemente, sua lei que governa o curso dos eventos é livre de imagens míticas; Heródoto prescinde de deuses para desencadear o movimento das coisas. No veículo de materiais transformados em eventos históricos, ele é capaz de fazer o encadeamento desses eventos remontar a uma primeira ação entendida como humana. O próprio encadeamento de eventos emerge da *arche* de Anaximandro, do *Apeiron*.

A historiogênese helênica propriamente dita tem uma sequência helenística na *Hiera Anagraphe* de Evêmero, uma obra convencionalmente classificada como "romance" ou "utopia". Começarei por caracterizar a situação em que nasceu esse simbolismo peculiar.

A primeira característica que distingue a historiogênese grega da oriental é a brevidade de história conhecida devido à falta de fontes sob forma de anais e tradições como base da historiografia. Os pensadores gregos estavam bem cientes desse fato — em seu *Timeu*, Platão faz o sacerdote egípcio dizer a Sólon: "Ó Sólon, Sólon, vós helenos sois sempre crianças; não há isso de um antigo heleno!" (22b). A segunda característica distintiva, estreitamente associada à primeira, é a ruptura relativamente à natureza do ser humano e a possibilidade de reconhecer o gênero humano como seu veículo. Somente os helenos não fizeram nem de uma sociedade imperial, nem da sociedade aberta de todos os helenos, mas do gênero humano ecumênico o objeto da história. Como consequência disso houve na Hélade, e somente na Hélade, a situação em que um simbolismo historiogenético de caráter ecumênico pôde ser aplicado ao ecúmeno europeu-asiático quando este granjeou estrutura imperial no despertar da conquista de Alexandre. É aconselhável falar vagamente mais de uma "estrutura imperial" do que de um império, porque organizacional-

mente a conquista não pôde ser mantida íntegra, mas teve que sofrer divisão nos impérios diadóquicos. Ademais, dificilmente se pode falar de uma sociedade imperial, porque o conjunto de populações nunca dispôs de tempo para adquirir uma estrutura social estável. E, finalmente, não houve nem deuses imperiais nem um culto imperial comum à humanidade unida por conquista imperial. Uma tentativa de criar um simbolismo historiogenético para essa situação mal definida na sombra dos planos ecumênicos de Alexandre inevitavelmente teria que assumir uma forma estranha.

Quando Evêmero, o amigo de Cassandro, realizou tal tentativa por volta de 300 a.C., ela assumiu a forma de um projeto para uma ordem social ecumenicamente desejável. O autor pretendia que seu projeto fosse a ordem de uma sociedade realmente existente; e com discrição diplomática ele colocou a sociedade na ilha imaginária de Panqueia, no oceano Índico. Como um projeto de ordem social, a obra de Evêmero pertence à classe de "utopias" da era que deveria ser chamada preferivelmente de "espelhos do príncipe", porque a sua intenção de evocar os novos governantes do ecúmeno é certa; ao passo que a questão de se são realmente utopias no sentido que Thomas More conferiu à palavra por ele cunhada tem que ser investigada em cada caso separadamente. No presente contexto, entretanto, basta que essa questão seja esboçada, visto estarmos interessados principalmente naquela parte da obra na qual Evêmero, especulando acerca da origem da ordem, apresenta seu projeto social como a criação de um deus-governante ecumênico. À maneira de uma historiogênese egípcia, ele extrapola a ordem da sociedade insular, supostamente de validade universal para o gênero humano ecumênico, à sua origem na realização ordenadora de uma dinastia de deuses.

Na ilha de Panqueia, escreve Evêmero, está situado o templo de Zeus Trifílio, fundado pelo deus quando ele era ainda o governante do ecúmeno e habitava entre seres humanos. No templo há uma estela de ouro sobre a qual estão inscritos os feitos de Urano, Cronos e Zeus. Urano foi o primeiro rei sobre a Terra, um homem equitativo e beneficente (*euergetikos*), bem versado nos movimentos dos corpos celestes, o primeiro a honrar os deuses uranianos mediante sacrifícios, e por essa razão denominado Urano (Céu). Foi sucedido por Cronos, que foi sucedido por Zeus. Dirigindo-se à Babilônia, Zeus foi entretido por Belo, "e depois disso ele se dirigiu à ilha de Panqueia, a qual está situada no oceano, e aqui erigiu um altar a Urano, o fundador de sua família". O princípio de especulação historiogenética, a extrapolação da história de volta à sua origem divina é assim retido, mas o próprio curso da história pragmá-

tica, que sob condições helênicas jamais superara uma modesta extensão, é agora reduzido a zero; a partir desse projeto atemporal, o autor tem que saltar imediatamente de volta às dinastias divinas[20].

Dois aspectos do simbolismo de Evêmero merecem particular atenção. O primeiro é o caráter egípcio da construção. Embora possa ser suposto seguramente que a ideia de uma dinastia divina precedendo os governantes mortais seja de origem egípcia, surge uma complicação com base no fato de que Evêmero distingue deuses celestiais que sempre foram deuses de governantes terrestres que foram elevados à posição de deuses. Essa distinção é preservada, *via* Eusébio, por Diodoro em seu resumo da opinião de Evêmero prefixado à narrativa de Panqueia:

> No tocante aos deuses então, homens dos tempos antigos transmitiram a gerações posteriores duas concepções diferentes: certos deuses, dizem, são eternos e imperecíveis, tais como o Sol e a Lua, e os outros astros dos céus, bem como os ventos e tudo o mais que possui uma natureza similar à deles: para cada um desses a gênese e a duração são do perpétuo ao perpétuo. Mas os outros deuses, nos é dito, foram seres terrestres que alcançaram honras e fama imortais devido às suas beneficiações [*euergesia*] ao gênero humano, tais como Héracles, Dioniso, Aristeu e os outros que a esses se assemelhavam[21].

A concepção helenística do governante beneficente, do *euergetes*, ao qual é conferida posição divina, parece assim ter se combinado com a ideia egípcia. Infelizmente, contudo, o caráter helenístico da concepção de um *euergetes* é ele mesmo duvidoso em vista do fato de que Hecateu de Abdera (aproximadamente contemporâneo de Evêmero), em sua *Aigyptiaka*, atribui a distinção entre os dois tipos de deuses expressamente aos egípcios. São os egípcios que, de acordo com Hecateu, julgam que existem, por um lado, deuses eternos do céu, os corpos celestes e os elementos, e, por outro lado, deuses terrestres (*epigeios*), alguns deles detentores dos mesmos nomes dos deuses uranianos que anteriormente eram mortais, mas que obtiveram a imortalidade como uma recompensa por sua *euergesia*. Foi suposto até mesmo que alguns deles foram governantes do Egito. E então, na passagem anteriormente citada sobre as variantes heliopolitana e menfita da historiogênese egípcia, Hecateu continua a discutir as dinastias egípcias dos deuses. Se seu relato é confiável, ou se modificou uma tradição egípcia sob influências helenísticas, é algo que não temos

[20] Felix JACOBY, *Die Fragmente der griechischen Historiker I-A*, Leiden, E. J. Brill, 1957, n. 63, "Euhemerus von Messene", frag. 2.
[21] Preservado por DIODORO SÍCULO 7.1, 2-3.

meios para decidir. É certo, todavia, que os problemas de Evêmero não são tão simples como a avaliação do evemerismo como uma manifestação de ceticismo grego, beirando o ateísmo, nos levaria a crer.

O segundo ponto diz respeito ao título da obra de Evêmero, a *Hiera Anagraphe*. Aparentemente esse título desempenhou algum papel na gênese do conceito de *historia sacra*. Enio (239-170 a.C.) traduziu Evêmero para o latim, e Lactâncio (c. 260-340), quando faz citação com base na tradução latina, refere-a como *Sacra Historia* ou *Sacra Scriptio*[22]. Além disso, Lactâncio menciona Evêmero como o autor que reuniu *res gestae Jovis et ceterorum qui dii putantur*[23]. Como parece com base nessas referências, a expressão *hiera anagraphe* foi entendida como significando tanto um registro escrito quanto o assunto do registro, e em ambos os significados como significando história no sentido do simbolismo historiogenético. O duplo significado se harmoniza bem com a explicação de Diodoro de acordo com a qual Evêmero falava da *praxeis*, as *res gestae* dos deuses que ele descobriu registradas sobre a estela no santuário de Zeus Trifílio[24]. Como mostra o uso de Hecateu de Abdera, a própria expressão *hiera anagraphe* foi provavelmente empregada, mesmo antes de Evêmero, para designar os registros Sacerdotais de história egípcia. Esse conjunto de fatos torna altamente provável que a expressão *sacra historia* penetrou o vocabulário ocidental a partir do uso egípcio, isso mediado pela *Hiera Anagraphe* de Evêmero e sua tradução latina feita por Enio. Não se pode dizer muito mais a respeito dessa questão atualmente, na medida em que a origem e o significado dos termos *historia sacra et profana*, que hoje são tomados como certos, aparentemente jamais foram investigados sistematicamente. De qualquer modo, Agostinho, a quem o par de conceitos é convencionalmente associado, não o apresenta. Em *Civitas Dei* XVII, 8 aparecem as expressões *scriptura sancta* e *libri divinae historiae*, significando os escritos do Antigo Testamento; em XV, 9 a expressão *historia sacra* é empregada no mesmo sentido; e em XVIII, 40 ocorre a oposição entre *litterae divinae* e *litterae saeculares*. *Doctrina christiana* 28 apresenta *historia gentium* significando os escritos de autores pagãos em oposição aos escritos do evangelho. Em todos os exemplos, o uso concorda com o uso egípcio de *hiera anagraphe*.

[22] Em JACOBY, *Die Fragmente*, ver *Sacra Historia* em frags. 14, 18, 20-25, e *Sacra Scriptio* em frag. 14.
[23] JACOBY, *Die Fragmente*, fragm. 17. AGOSTINHO, *Epistulae* 17.
[24] JACOBY, *Die Fragmente*, fragm. 3. LACTÂNCIO, *Divinae Institutiones*, 1.11, 233.

§7 Historiomaquia

Os primeiros simbolismos historiogenéticos estavam firmemente ligados às sociedades nas quais se desenvolveram. Quando os impérios cosmológicos mais antigos foram conquistados pelos impérios ecumênicos em ascensão, uma nova constelação de problemas se formou, pois os simbolismos mais antigos, ainda que continuassem a ser cultivados, eram então forçados a competir entre si por posição ecumenicamente representativa. Os primórdios da competição podem ser notados nos casos de Berosso e Maneto, os sacerdotes babilônio e egípcio que escreveram as histórias de suas respectivas sociedades, ambos aproximadamente na mesma época após a conquista de Alexandre. Ainda utilizavam o simbolismo historiogenético como este se desenvolvera em suas sociedades, mas a linguagem deles era a *koine* helenística, e escreveram na nova situação política quando as dinastias selêucida e lágida tentavam estabilizar seu governo recentemente estabelecido por meio da promoção de uma cultura imperial sincrética. Essas primeiras tentativas de chegar a um acordo com a nova situação foram inevitavelmente decepcionantes, pois a experiência de um gênero humano ecumênico dificilmente podia ser simbolizada mediante seu aprisionamento num simbolismo que tinha suas raízes na forma imperial babilônia ou egípcia, ou no que toca ao assunto em Israel ou na Hélade. Ainda assim, as tentativas foram realizadas e começou a se formar um padrão de reivindicações competitivas. Os pontos pelos quais os rivais computavam sua respectiva superioridade eram aparentemente a autoctonia e a antiguidade de suas sociedades, pois Diodoro, que escreveu sua *Koine historia*, sua história universal do gênero humano, por volta de meados do primeiro século a.C., refletiu nas pretensões de historiadores helênicos e bárbaros que reivindicavam, uns e outros, a origem do gênero humano para seu próprio povo. Diodoro parece ter sido um homem de juízo; decidiu-se por não se envolver nas questões não resolvidas de cronologias rivais e, portanto, relatou imparcialmente as diversas tradições[25]. Visto que o fenômeno dessa competição por posição ecumênica pela história não recebeu até agora nenhum nome, chamá-lo-ei *historiomaquia*. Na conclusão deste capítulo, delinearei as principais fases da grande luta.

Na competição com seus *confrères* orientais, os historiadores gregos estavam em desvantagem, porque não existia nenhuma história grega confiável de

[25] Diodoro Sículo I, 9.

apreciável profundidade no tempo. Referi-me anteriormente com brevidade às tentativas helênicas de reconstruir uma história grega remontando à Guerra de Troia com base em materiais de saga. O processo começara com os logógrafos do século VI a.C. e atingira substancialmente sua conclusão com Eratóstenes (c. 284-200 a.C.). Apolodoro, então, esboçou os resultados de Eratóstenes em versos em sua *Chronica* e dedicou sua obra a Átalo II de Pérgamo (159-138 a.C.); sob essa forma mais agradável foi largamente lida. Os gregos, assim, haviam adquirido algo como uma história respeitável que se estendia de Troia ao ano 144 a.C. Quando o poder do império, e com ele a obrigação de possuir uma história impressiva, se moveu rumo ao oeste, os romanos se viram na mesma situação embaraçosa em relação aos gregos em que os gregos haviam estado em relação aos orientais. No prefácio à sua *Romaike archaiologia*, Dionísio de Halicarnasso (fl. 30-7 a.C.) nos informa acerca da opinião pública grega nessa matéria:

> A história inicial de Roma é ainda praticamente desconhecida para o público helênico. A maioria foi enganada pela falsa opinião, a qual se baseia em nada mais do que boato, de que os fundadores de Roma foram vagabundos e fora da lei incivilizados que não eram sequer indivíduos nascidos livres; e de que o segredo da ascensão de Roma ao domínio do mundo não deve ser buscado em sua retidão, seu temor a Deus, ou em qualquer qualidade moral, mas no automatismo amoral da Fortuna, a qual concedeu suas maiores dádivas aos seus servos menos merecedores. Os maliciosos fazem essa acusação numa profusão de palavras e culpam a Fortuna por haver distribuído os privilégios dos helenos aos mais vis selvagens; e é supérfluo falar do público em geral quando há realmente autores que se aventuraram a estabelecer essa posição em registro permanente nas suas obras históricas[26].

Essa era a situação do ponto de vista da opinião contra a qual Dionísio escreveu sua *Romaike archaiologia*. Em sua obra ele faz a história romana iniciar com a imigração de tribos gregas, de enotrianos e pelasgianos, antes da época da Guerra de Troia. Os romanos, em síntese, eram gregos e sua história constituía parte da história helênica[27]. Essa tentativa de tornar os romanos respeitáveis será mais bem apreciada se for lembrado que aproximadamente na mesma época do halicarnassiano, Virgílio ligou a história de Roma à Guerra de Troia, embora não compartilhasse a ambição de Dionísio de fazer dos romanos, gregos.

Depois da revolta judaica e da queda de Jerusalém (70 d.C.), Flávio Josefo julgou necessário participar da disputa. Cem anos após a *Romaike archaiolo-*

[26] DIONÍSIO DE HALICARNASSO 1.4.
[27] Ibid., 1.11 ss.

gia, ele publicou, como uma contraparte, sua *Ioudaike archaiologia*. Escreveu de uma posição forte na medida em que pôde superar as memórias mais antigas dos ocidentais mediante a narrativa da criação do próprio mundo. Ademais, à arqueologia grega e romana, que tinha que depender de narrativas acerca de deuses e heróis, com frequência de honestidade questionável, ele pôde apresentar, a título de um íntegro contraste, seu legislador Moisés que sempre falou pura e verdadeiramente de Deus, ainda que o relato dos acontecimentos em eras remotas teria oferecido muitas oportunidades para ceder a *pseude plasmata*. E finalmente, como ele supôs que Moisés viveu dois mil anos antes de seu próprio tempo, Josefo pôde destacar com orgulho que mesmo o mais temerário entre os poetas pagãos jamais ousara situar o nascimento dos deuses numa data tão remota[28]. O público pagão, porém, aparentemente não reagiu favoravelmente às reivindicações de Josefo quanto à superior antiguidade e à maior confiabilidade da história judaica. Ao menos, ele ficou suficientemente irritado com o ceticismo que encontrou para levar à decisão de um ataque geral à historiografia grega. A esse ataque devotou sua obra tardia, *Contra Apionem*. A principal tese desse livro brilhantemente escrito pode ser resumida como a superioridade da obra histórica egípcia, babilônia, fenícia e judaica, apoiando-se como faz na antiga posse da arte da escrita e na cuidadosa preservação de arquivos, sobre o método inexato e estético das histórias helênicas, reunidas sem uma base em fontes confiáveis[29].

No último ato de historiomaquia, os cristãos apareceram como *dramatis personae*. Concluíram a disputa em mais de um sentido. De fato, por um lado, os cristãos foram os sobreviventes na competição para suprimento de um adequado simbolismo de ordem ao ecúmeno mediterrâneo; por outro lado, metamorfosearam a luta estéril por posição representativa baseada em critérios de idade avançada, quase imperceptivelmente no empenho para produzir uma cronologia e história do gênero humano ecumênico por meio da avaliação comparativa de todas as fontes disponíveis. A transição torna-se tangível na *Stromateis* de Clemente de Alexandria (c. 150-c. 215) no capítulo dedicado à cronologia (I,101-47). Tratarei primeiramente do aspecto historiomáquico do capítulo — que ao mesmo tempo acontece de ser seu aspecto cômico, devido à discrepância entre a posição espiritual da tradição judeu-cristã e a tentativa de prová-la pela anterioridade no tempo.

[28] Josefo, *Antiguidades judaicas* 1.15-16.
[29] Id., *Contra Apionem* 1.6-27.

Em *Stromateis* 105.1, diz Clemente: "Está provado, portanto, que Moisés viveu 604 anos antes da recepção de Dioniso entre os deuses, se ele foi realmente recebido entre os deuses no trigésimo segundo ano do reinado do rei Perseu, como informa Apolodoro em sua *Chronica*". Em 106.2-3: "Prometeu, entretanto, viveu no tempo de Triopas, na sétima geração depois de Moisés; conclui-se que Moisés viveu muito antes, de acordo com o mito helênico, de o ser humano ter passado a existir. Ademais, Leão, o autor da obra sobre os deuses helênicos, diz que os helenos chamavam Ísis pelo nome de Demeter, que viveu no tempo de Linceu na décima primeira geração depois de Moisés". Em 107.2 Clemente concorda com o verso de Píndaro de que "somente tardiamente Apolo veio a existir". Em 107.6: "Demonstramos assim que Moisés precedeu no tempo não só os sábios e poetas, mas também a maioria dos deuses helênicos". No tocante à anterioridade entre os sábios o argumento em 130.2 conclui: "Por conseguinte, é fácil perceber que Salomão, que viveu no tempo de Menelau (que viveu no tempo da Guerra de Troia), foi em muitos anos anterior aos sábios helênicos".

A coleção de passagens de *Stromateis* mais uma vez chama a atenção para uma característica da historiogênese que não pode ser acentuada com suficientes frequência e intensidade, isto é, a absorção de materiais míticos pelo simbolismo. É por sua integração na historiogênese que as narrativas do mito são despojadas de sua natureza original e transformadas em fatos da história. Ísis e Demeter, Dioniso e Apolo convertem-se em personagens históricas com uma data definida no tempo, com a consequência de Clemente poder fazer sua investigação relativa aos deuses ser sucedida, sem uma ruptura de método, pelos argumentos relativos à data de Cristo. Sejam as dinastias de deuses do Papiro Turin ou do mito da criação da Bíblia, ou ainda continuadoras dos deuses de Evêmero ou Hecateu de Abdera, ou finalmente a Encarnação — todas são ponderadas e unidas pela pseudorrealidade da "história". São petrificadas em "fatos" por um fundamentalismo ou literalismo que fora estranho à livre mitopoese, seja ela da teologia menfita ou das criações de um Homero, Hesíodo, Ésquilo ou Platão. Os símbolos do mito têm sua verdade como uma analogia do ser; se essa consciência de verdade analógica é agora destruída, uma das principais causas (havia outras) precisa ser vista na "historização" do mito através da historiogênese. O tom peculiar dos argumentos de Clemente, meio cômico, meio embaraçoso, origina-se dessa vulgaridade de destruição. O problema permanece ainda hoje conosco nos debates sobre biblicismo e desmitização, bem como nas discussões sobre a "historicidade" de Cristo.

A historiomaquia, embora em si uma ocupação sem proveito, gerou, não obstante, um importante fruto. De fato, cada um dos partidos presentes na disputa teve que trabalhar inteiramente por sua própria história, na medida do que permitiriam as fontes, a fim de mostrá-la para o maior proveito. Além disso, como a guerra era conduzida por comparações e argumentação, cada um dos partidos, com o fito de obter êxito, tinha que se familiarizar com os materiais e argumentos do outro lado. Ademais, a competição por antiguidade superior resultou num esquema cronológico de história empírica, ainda que deficiente e impreciso; e o esquema começou a ser preenchido com os eventos sobre cujas datas estavam discutindo os disputadores. Em sua *Stromateis* Clemente não dependeu exclusivamente da narrativa bíblica, tendo feito uso enciclopédico de todas as obras disponíveis da cronografia helênica (136-139) e bárbara (40-43), bem como da história dos imperadores romanos até Cômodo. Da intenção historiomáquica surge inadvertidamente, ainda que rudimentar na forma, uma história dos povos da área do antigo Oriente Próximo e do Mediterrâneo. Há em formação o novo gênero literário de cronografia, que determinou, a partir da *Chronica* de Eusébio de Cesareia (c. 260-340), o retrato ocidental da história mundial satisfatoriamente até o século XVI. Com o novo gênero cronográfico de literatura, entretanto, atingimos o ponto em que os problemas de historiogênese convertem-se naqueles da gênese da história mundial.

Capítulo 2
A era ecumênica

A era ecumênica denotará um período na história do gênero humano que se estende aproximadamente da ascensão do império persa à queda do império romano. Visto que esse conceito não está estabelecido na ciência contemporânea, o estudo deve principiar com uma exposição dos eventos epocais que tornaram necessária sua criação, isto é, a queda de Israel e da Hélade ante o poder do império. Pois uma época na história da ordem fica de fato assinalada quando as sociedades que haviam diferenciado a verdade da existência em revelação e filosofia sucumbiram, na história pragmática, diante de novas sociedades do tipo imperial.

Israel existiu na forma histórica em que fora constituído pelas revelações procedentes da sarça e do Sinai no século XIII a.C.; e em sua busca por origens os historiadores de Israel descobriram que essa forma se estendia além do êxodo do Egito de volta ao êxodo de Abraão de Ur no início do segundo milênio a.C. Da crise do mundo helênico surgiu a forma simbólica da filosofia; e, mais uma vez em retrospecto, os filósofos interpretaram a Hélade e sua própria existência como o fim de um curso histórico que abrangeu as civilizações minoica, micênica e helênica, efetuando um paralelo no tempo com a história de Israel a partir de seu primeiro êxodo. Ademais, tanto Israel quanto a Hélade estavam conscientes de terem sido destacados, pelo seu salto no ser rumo à harmonia com a ordem transcendente, dos impérios que não haviam rompido a forma cosmológica, e até mais, nesse sentido, das sociedades no nível tribal. Ambos tinham expressado a consciência de sua ordem mais elevada referindo-se ao gênero hu-

mano circundante como *goyim* e bárbaros; e quando no mundo helenístico e romano as duas sociedades se encararam até incluíram uma à outra nessas classes depreciativas. Todavia, a orgulhosa consciência de um *status* privilegiado não salvou nem uma nem outra dessas sociedades do destino de sucumbir ante o ataque violento do poder imperial. Os reinos de Israel e Judá caíram em poder dos assírios e babilônios, e o templo pós-exílico, reconstruído por permissão dos persas e que perdurou durante o domínio macedônio, foi finalmente destruído pelos romanos. A sociedade helênica, tendo resistido ao primeiro ataque imperial dos persas, perdeu sua independência para os macedônios e romanos. Os impérios fizeram novamente o cerco sobre a clareira que haviam deixado na história para o florescimento de Israel e da Hélade. As tentativas de ordenar a sociedade pela verdade da existência, fosse esta a palavra revelada de Deus ou o amor do filósofo pela sabedoria, pareciam ter chegado ao seu fim.

§1 O espectro da ordem

As sociedades cosmológicas sob forma imperial foram sucedidas, na história pragmática, não por sociedades formadas a partir da verdade dos profetas e dos filósofos, mas novamente por sociedades sob forma imperial. Os pensadores representantes de Israel e da Hélade estavam bem cientes de que a ordem pragmática da história não trilhava o caminho da ordem espiritual deles. No Oriente, o choque com o império selêucida provocou a reação grandiosa do Apocalipse de Daniel à conduta desordenada de uma história que não segue a senda da perfeição espiritual; ao mesmo tempo, no Ocidente, o choque com o império romano trouxe à tona a reação mais cautelosa, mais moderada e analiticamente mais astuta de Políbio. Tanto o autor do Apocalipse de Daniel quanto Políbio possuíam a consciência de que testemunhavam uma época em que o curso da ordem na história dividia-se em linhas pragmáticas e espirituais; no entanto, o significado dessa época é obscuro mesmo hoje, devido à extraordinária complexidade dos eventos. O deslindamento do problema começará adequadamente suscitando-se as questões (1) se as tentativas de formar sociedades pela verdade da existência foram desintegradas simplesmente pelos novos impérios ou por algum outro fator, e (2) se as novas sociedades imperiais pertenciam ao mesmo tipo dos mais antigos impérios do Oriente Próximo contra os quais Israel e a Hélade tinham se destacado pela diferenciação da verdade da existência.

Com relação à primeira questão, nem a palavra revelada nem o amor pela sabedoria, embora houvessem surgido em Israel e na Hélade, haviam jamais penetrado verdadeiramente as respectivas sociedades; e esse malogro na penetração, longe de ter sido causado por distúrbios de origem externa, foi devido à resistência nativa. Ademais, sob a pressão da contínua resistência, os representantes da palavra e da sabedoria tiveram que admitir, ainda que relutantemente, que as sociedades em que viviam nunca seriam formadas verdadeiramente pela ordem da revelação e da filosofia. Comunidades de discípulos teriam que ser fundadas como o núcleo de sociedades verdadeiramente ordenadas do futuro. Assim, Isaías afastou-se da política para formar, com seus discípulos, o resto que constituiria o núcleo do novo Israel; e os filósofos que haviam principiado como críticos da pólis terminaram como fundadores de escolas. Ainda mais, o discernimento de que sociedades concretas organizadas para ação na história pragmática não eram, de modo algum, recipientes adequados para a realização da ordem transcendente começava a assumir forma definida. De fato, a palavra mediada pelo Dêutero-Isaías ordenou que Israel saísse de si mesma e se tornasse uma luz para as nações; e o Platão tardio tornou-se o Estrangeiro ateniense que transformava a palavra viva de sua presença que fora rejeitada por Atenas na palavra escrita, no preâmbulo das *Leis*, para todos os homens desejosos de criar a ordem verdadeira. Os homens que tinham experimentado a universalidade da ordem transcendente estavam em busca de portadores sociais da ordem distintos das sociedades finitas de sua origem, porque a condição de membro na sociedade finita não parecia mais esgotar o significado da existência humana. A existência profética do servo de Deus foi separada da existência coletiva do Povo Eleito sob a Torá; a *bios theoretikos* do filósofo separada da vida política; a humanidade universal separada da humanidade paroquial. Começou a distinguir-se um espectro de ordem que exigia condição de membro numa pluralidade de sociedades como sua forma adequada. Num leve delineamento, começou a aparecer a divisão fundamental de ordem temporal e espiritual, de Estado e Igreja. Consequentemente, a questão de se os novos impérios realmente desintegraram as tentativas de realizar a ordem da revelação em Israel e da filosofia na Hélade tem que ser respondida negativamente. Não podiam desintegrar uma tentativa que fora, em princípio, abandonada como um erro; só podiam proporcionar um novo cenário pragmático em que os problemas de ordem originados do salto no ser podiam ser investigados com uma melhor compreensão de sua natureza.

A segunda questão, se os novos impérios pertenciam ao mesmo tipo de ordem das sociedades mais antigas do Oriente Próximo, também tem que ser respondida negativamente. Decerto, falamos convencionalmente dos impérios persa, macedônio e romano, mas esses nomes não se referem a sociedades concretas organizadas sob forma imperial como o foram a egípcia, a babilônia e a assíria. Os novos impérios tomaram seus nomes das sociedades relativamente pequenas nos arrabaldes da civilização que, a intervalos de cerca de duzentos anos, conquistaram a vasta área civilizacional do Oriente Próximo e Egeu. No século VI, as sociedades tribais iranianas principiaram sua conquista da Mesopotâmia e da Ásia Menor e estenderam seu império ao vale do Indo e ao Egito; no século IV, Filipe II da Macedônia obteve a hegemonia sobre a Hélade, e Alexandre conquistou o império persa com a exceção do interior da Ásia Menor; e no século II principiou a intervenção romana nos negócios macedônios, gregos e asiáticos, seguida da expansão do império para o leste até as fronteiras traçadas pelo poder partiano e sassaniano. Em nenhum desses casos os conquistadores pertenciam às sociedades organizadas por eles; em nenhum deles o império resultante organizou uma sociedade persa, macedônia ou romana. Pelo contrário, os conquistadores se disseminaram bastante esparsamente na vasta extensão territorial e só puderam manter existentes seus impérios com a ajuda dos súditos. No caso iraniano, os *condottieri* helênicos, os organizadores militares e seus mercenários supriram os persas de contingentes de combate eficientes e confiáveis. Alexandre, então, empreendeu suas batalhas não somente com macedônios, como também, novamente, empregou tropas helênicas e, mais tarde, integrou os iranianos em seu exército. As forças de seus sucessores foram ainda mais mistas: a batalha de Ráfia (217 a.C.) entre os governantes selêucida e ptolemaico foi travada entre macedônios, gregos, egípcios, iranianos, celtas, trácios e árabes. E Roma, finalmente, não pôde sequer suprir governantes para seu império: os Julianos romanos e Flavianos italianos foram sucedidos por imperadores ibéricos, africanos, sírios, árabes e ilírios. O império como um empreendimento de poder institucionalizado, assim, se separara da organização de uma sociedade concreta e pôde ser imposto como uma forma sobre os restos de sociedades que não eram mais capazes de organizar a si mesmas.

As respostas às duas questões sugerem uma curiosa convergência de tendências. Os portadores da ordem espiritual tendem a se separar das sociedades de sua origem, porque sentem a inadequabilidade da sociedade concreta como um recipiente para a universalidade do espírito. E os novos impérios aparen-

temente não são, de modo algum, sociedades organizadas, mas conchas organizacionais que se expandirão indefinidamente para tragar as sociedades concretas anteriores. A universalidade de ordem espiritual, nessa época histórica, topa com a expansão indefinida de uma concha de poder destituída de substância. De um lado, a universalidade de ordem espiritual parece se estender mais propriamente ao ecúmeno humano do que a uma sociedade concreta como o campo de sua realização; de outro lado, os novos impérios tendem a expandir-se sobre o ecúmeno inteiro e prover uma ordem institucional pronta para receber a substância espiritual.

De momento, seria insensato ir além dessa sugestão. É necessário ampliar a base de materiais antes de tentar um levantamento do problema ecumênico. E, quanto ao propósito de ampliar a base, examinarei agora mais detidamente a natureza do novo tipo de império, essa peculiar concha de poder que aparentemente não possui substância própria.

§2 O ecúmeno pragmático — Políbio

Os novos impérios nasceram não numa vontade feroz de conquistar, mas na fatalidade de um vácuo de poder que atraiu e mesmo sugou para si mesmo força organizacional não usada do exterior; nasceu mais propriamente em circunstâncias além do controle do que num planejamento deliberado. É sob essa hipótese que examinarei os casos iraniano, macedônio e romano.

O começo iraniano é relativamente simples. As mutuamente destrutivas guerras entre Assíria e Babilônia na área mesopotâmia, em conjunção com a penetração assíria do Irã em meados do século VII a.C., montaram o palco de uma aliança entre Babilônia e Média que em 612 destruiu Nínive e o poder assírio. Em sua tentativa de recuperar dos medos o norte da Assíria e a cidade de Harran, Nabônido, o último governante da Babilônia, induziu então o persa Ciro a rebelar-se contra seu senhor e avô medo, Astiages; o resultado foi a deposição de Astiages em 550 e a incorporação da Média no reino aquemênida. Como a Média era aliada da Lídia, Creso encetou hostilidades contra Ciro — resultando que em 546 a Lídia se tornou parte do império de Ciro. Em 538 a Babilônia caiu, e em 525 Cambises conquistou o Egito.

O caso macedônio é mais complicado, porque agora o império aquemênida já existia e a rede de relações de poder se tornara mais intricada. Somente uns poucos pontos relevantes serão tocados. Com a queda da Lídia, os gregos

jônicos haviam passado ao domínio persa; com a conclusão da conquista asiático-egípcia sob os dois primeiros aquemênidas, e com a consolidação do império e a extensão de seus limites ao Indo nos anos iniciais de Dario I, a fronteira aberta da expansão se movera na direção da Hélade. Pode-se dizer que a partir do desfecho do século VI, persa é a história grega e vice-versa. A sucção do vácuo de poder não deixou de se fazer sentir. Em 510 foram derrubados os pisistratidas em Atenas e em 508 Clístenes pôde inaugurar sua reforma democrática da Constituição. A facção aristocrática recorreu prontamente a Esparta em busca de ajuda, e a recebeu. Em 507 Clístenes foi temporariamente expulso de Atenas. Nessa condição, os atenienses recorreram ao grande rei em Sardes em busca de ajuda, com sua delegação oferecendo terra e água, o símbolo persa de submissão. Ainda que o acordo não fosse ratificado por Atenas, a submissão simbólica fora oferecida, e a recusa a obedecer à ordem régia de 506 de empossar novamente Hípias teve que ser considerada um ato de rebelião da parte de um vassalo pelos persas. Em 499, a revolta jônica começou e recebeu apoio naval de Atenas. Isso tornou a medida completa. Quando a revolta fora desintegrada em 494, as preparações de Dario para uma expedição punitiva contra os rebeldes principiaram. E Hípias, o pisistratida expulso de Atenas em 510, guiou a frota persa rumo à planície de Maratona em 490. O padrão que se tornou manifesto nessa ocasião governou as relações greco-persas pelos séculos V e IV a.C., até Filipe e Alexandre. É eclipsado na historiografia ocidental pelas vitórias gregas de Maratona e Salamina, bem como pela cultura ateniense e pelas realizações políticas no despertar da Guerra Persa. Mas o novo tipo de império inaugurado pelos aquemênidas teve uma longa vida; as vitórias que tanto significaram para a Hélade e o curso vindouro da história mal afetaram o poder persa. Depois que o império ateniense exauriu-se e foi destruído pela Guerra do Peloponeso (431-404 a.C.), a situação helênica voltou a assemelhar-se estreitamente à de 510. Quando em 387 o espartano Antálcidas negociou em Sardes um acordo geral de relações dos gregos com a Pérsia, esse acordo assumiu a forma de um decreto real, transmitido de Ecbatana a Sardes, dispondo que as cidades gregas tinham que ser autônomas com a exceção daquelas, na Ásia, que permaneciam sob domínio persa. A disposição de autonomia para as cidades gregas significou na prática que qualquer federação de *poleis* de expressivas proporções provocaria a intervenção persa. Assim, o vácuo de poder foi mantido em aberto.

Nem tudo, contudo, estava bem com o próprio império persa. Embora sua habilidade diplomática e seus imensos recursos financeiros fossem mais do

que suficientes para conservar uma Hélade fratricida em perpétua agonia, o império foi debilitado por intrigas palacianas, grande número de assassinatos na família real e revoltas internas; e seu poder militar enfraquecera tão deploravelmente que depois de 404 o Egito se tornou praticamente independente. Além disso, a batalha de Cunaxa (401), vencida por Ciro com o auxílio de seus mercenários helênicos contra o exército real, deixara uma impressão profunda na Hélade pelo relato de Xenofonte dos acontecimentos em sua *Anabasis*. Embora a vitória fosse abortiva pelo fato de Ciro ter sido morto em batalha, pareceu uma bela chance em que um monarca helenizado com um exército helênico constituiu um páreo para o poder persa. Se o império era ainda suficientemente forte no século IV para resistir a uma Hélade unida sob competente liderança que desejasse livrar-se do pesadelo foi a questão para a qual Alexandre forneceu a resposta. Em meados do século IV deve ter ocorrido a mais de um grego a ideia de que a única saída da miséria helênica era a formação de uma liga sob a hegemonia da ascendente monarquia macedônia. A sucção do vácuo de poder operava novamente.

A carta aberta de Isócrates a Filipe, a *Philippus*, de 346, é o grande documento do estado de espírito helênico que apoiou os planos do rei macedônio. Com admirável perspicácia Isócrates reduziu a questão política aos seus termos relevantes. Em primeiro lugar, as principais *poleis* helênicas — Atenas, Esparta, Argos e Tebas — tinham falhado em suas tentativas de prover organização própria à sociedade helênica, e não havia esperança de que futuras tentativas obteriam maior êxito. Em segundo lugar, a miséria das *poleis* confinadas e frustradas, esgotadas por guerras permanentes e com o agravante adicional da pressão da população e da exclusão política, era estarrecedora. Isócrates observou amargamente que um exército poderoso podia ser recrutado na Hélade mais facilmente entre os refugiados políticos que não podiam ser repatriados do que da população de cidadãos (*ek ton planomenon e ton politeuomenon*, 40). O remédio para o primeiro mal era uma aliança pan-helênica sob a liderança de Filipe (Isócrates discretamente se absteve de entrar em detalhes, mas é duvidoso que tivesse apreciado a Liga de Corinto); o remédio para o segundo mal era uma guerra contra a Pérsia que libertaria os jônios e abriria a Ásia Menor como uma fronteira de colonização para as cidades excessivamente povoadas e as dezenas de milhares de refugiados. As duas propostas tinham que ser cuidadosamente unidas, pois os macedônios não eram considerados helenos (Isócrates evita chamá-los de bárbaros, mas usa o eufemismo "não de idêntica parentela", *ou homophylou genous*, 44), e a liderança

de Filipe seria aceitável somente em nome de um empreendimento pan-helênico dirigido contra a Pérsia. Não se deveria supor, entretanto, qualquer influência do programa de Isócrates nos planos macedônios. Havia uma ideia prevalente de organizar o potencial de poder do vácuo helênico com o propósito de derrubar o colosso persa que se mantinha de pé sobre pés de barro. Tudo que prova o *Philippus* é um clima político e intelectual na Hélade que conspirava com as políticas de Filipe e Alexandre.

O novo tipo de império, expandindo-se rumo ao oeste da Ásia para a área do Egeu, finalmente arrastou Roma para sua fatalidade. Quando a conquista de Alexandre fora dividida entre os sucessores, o grande Estado territorial organizado como uma monarquia militar se tornara o poder dominante no leste do Mediterrâneo e no Oriente Próximo. Embora a divisão do império fizesse os povos do oeste do Mediterrâneo escapar ao destino de incorporação que Alexandre pretendera para eles, se confiarmos na *Hypomnemata*, mesmo esses impérios diadóquicos foram suficientemente formidáveis para motivar a organização para defesa própria de unidades de poder no Ocidente de proporções comparáveis e potencial militar. Sob o impacto dos acontecimentos no Oriente, a área ocidental do Mediterrâneo teve que se reestruturar politicamente no âmbito dos organizadores potenciais de Estados territoriais e das populações de súditos potenciais. A partir dessa luta por organização política numa escala que podia resistir ao perigo oriental, Roma emergiu como o poder dominante depois da Segunda Guerra Púnica (218-201 a.C.). Uma vez atingida essa posição, a expansão do que pode ser chamado de o primeiro império romano rumo ao leste foi novamente governada pela sucção do vácuo de poder. De fato, é necessário falar de um vácuo de poder no Oriente, na medida em que os Estados de sucessão foram eclipsados pela ideia do império do qual eram os fragmentos. O mapa político não era final, mas sujeito a mudança por ação de qualquer um que tivesse o poder e a iniciativa para tentá-la. Nesses conflitos do Oriente, os poderes menores, quando sua própria existência estava em jogo, se tornaram suscetíveis de solicitar a assistência do poder ocidental ascendente. Essa situação ocorreu em 201 quando Pérgamo, Rodes e Atenas apelaram a Roma contra Filipe V da Macedônia e Antíoco III da Síria. Com a Guerra Macedônia de 200-197 começou a expansão que conduziu Roma às fronteiras partianas em duzentos anos.

Na descrição da gênese do império empreguei o método desenvolvido com essa finalidade por Políbio em suas *Histórias*. Introduzirei agora tanto o

método quanto a teoria de Políbio (201-120) na análise do fenômeno, de acordo com o princípio de que a autointerpretação de uma sociedade constitui parte da realidade de sua ordem[1].

Ao analisar um curso de eventos (*praxeis*), Políbio (3.6) insiste que se deve distinguir sua causa (*aitia*), seu pretexto (*prophasis*) e seu princípio (*arche*). O estudioso que cultiva a disciplina de história pragmática (*tes pragmatikes historias tropos*, 1.2.8) não deve se satisfazer com uma descrição de eventos, devendo sim adentrar os bastidores do espetáculo, bem como o dos pretextos, a fim de revelar as primeiras causas. No caso do império macedônio, por exemplo, Políbio distingue a retirada dos gregos comandados por Xenofonte em 401 e as incursões asiáticas de Agesilau em 396/395, que revelaram a fraqueza da Pérsia, como a causa; a vingança sobre os persas e a libertação da Jônia como o pretexto; e a travessia de Alexandre rumo à Ásia como o princípio dos eventos (3.6).

Essa busca da primeira causa não pode, contudo, se tornar um princípio autônomo de método histórico, pois a cadeia de causa e efeito recua indefinidamente, e pela busca da causa da causa jamais se chegaria a um objeto de história (1.5.3). Consequentemente, a busca de causas pode ser empreendida somente quando o objeto de história já é dado; a busca tem que ser governada e limitada pelo espetáculo (*theorema*, 1.2.1) do qual queremos obter uma adequada visão (*theoria*, 1.5.3). Enquanto a causa (*aitia*) precede o princípio (*arche*) do espetáculo no tempo, o princípio precede a causa na lógica da análise; e o princípio do espetáculo tem que ser uma matéria de consenso e conhecimento gerais; tem que ser visível (*ex auten theoreistai*) a partir dos eventos (3.5.4). Políbio escolheu como o objeto de seu estudo o "espetáculo extraordinário e grandioso (*paradoxon kai mega theorema*)" da expansão imperial romana (1.2.1). Ele o delimitou inicialmente como a metade de século do começo da Segunda Guerra Púnica em 218 ao fim da Terceira Guerra Macedônia com a batalha de Pidna em 168 (1.2-3), mas então o estendeu de modo a

[1] A análise que se segue das *Histórias* difere em muitos aspectos do tratamento dado aos problemas polibianos pelos estudiosos clássicos, porque eu me concentrei no problema do ecúmeno. Embora tratados-padrão, tais como *The theory of the mixed constitution in Antiquity: a critical analysis of Polybius' thought*, New York, Columbia University Press, 1954, formem a base para toda a minúcia histórica, os acentos de interpretação incidem diferentemente. O leitor interessado deve comparar meu tratamento dos principais tópicos com as passagens correspondentes na recente obra de F. W. WALBANK, *Polybius*, Berkeley, California University Press, 1972. Gostaria de enfatizar, entretanto, que no crítico livro VI as conclusões de Walbank não diferem das minhas — se é que entendi corretamente a linguagem do autor de cautela sofisticada.

abranger o período do começo da Primeira Guerra Púnica em 264 à destruição de Cartago em 146. Em sua busca por primeiras causas ele se limitou aos motivos da "primeira travessia do mar a partir da Itália" dos romanos em 264 (1.5.1). Até aqui o método de Políbio e sua aplicação.

A questão crucial para o estudo do período parece ser as delimitações daquilo que Políbio chama de o *theorema*, o espetáculo. Para sua solução ele formula o princípio de que o objeto do estudo tem que emergir como autoevidente dos próprios eventos. (Esse é o próprio princípio que em sua forma geral — de que a ordem da história surge da história da ordem — é empregado ao longo do presente estudo.) Quando o princípio é aplicado, entretanto, à questão específica do império, a delimitação de Políbio aparentemente não concorda inteiramente com a nossa. Considerarei agora os pontos de acordo e desacordo a fim de esclarecer mais a natureza do novo tipo de império.

No caso do império macedônio, não há manifesta diferença de opinião relativamente aos vários aspectos (*aitia, prophasis* e *arche*) do fenômeno. Ainda assim, o acordo é enfraquecido pelo fato de que Políbio trata o caso macedônio apenas incidentalmente, como um exemplo para a aplicação de seu método, mas não o coloca, como fizemos, no contexto maior da expansão imperial, movendo-se sobre a inteira área civilizacional do leste ao oeste, do Irã a Roma. Ele prefere, para o propósito de seu estudo, isolar o *theorema* da conquista romana; e como consequência ele tem que assumir separados *theoremata* para os casos singulares que tencionamos ligar ao único grandioso fenômeno do império ecumênico. Tal desacordo parece arrojar uma sombra sobre a objetividade do método empregado; de fato, se tais diferenças de opinião são possíveis, a delimitação do espetáculo talvez não seja tão autoevidente como o método supõe. Mas se examinarmos o procedimento polibiano minuciosamente a diferença parecerá menos séria. Em nossa análise supomos o começo da Segunda Guerra Macedônia (200-197) como a *arche* da expansão romana e tratamos a formação dos impérios diadóquicos como a *aitia* que induziu a formação defensiva de Estados territoriais correspondentes no oeste do Mediterrâneo e, finalmente, a intervenção romana em negócios do Oriente. Políbio, contudo, hesitou em sua fixação da *arche* entre os começos da Segunda Guerra Púnica em 218 e da Primeira Guerra Púnica em 264. Essa preferência de Políbio pelas datas anteriores, bem como sua hesitação entre elas, denuncia a pressão do problema, na medida em que permitiu a ele estudar as guerras na Grécia e no Oriente Próximo, que foram conduzidas paralelamente no tempo à Segunda Guerra Púnica, e entrosadas com ela, como prelúdio à

expansão romana para o leste propriamente dito, a qual começou em 200 a.C. O artifício da *arche* mais anterior o capacitou, a despeito da concentração no *theorema* romano, a estabelecer a conexão entre a ascensão de Roma e a história imperial mais anterior do Mediterrâneo oriental. E uma vez atingida essa meta Políbio se predispôs até a admitir que somente a vitória sobre Cartago em Zama em 202 incentivou os romanos a se estender às áreas helênicas e asiáticas (1.3.6), fixando assim afinal a *arche* em 200. O conflito, desse modo, decompõe-se num exame mais detido. Todavia, permanece o fato de que Políbio viu a natureza do império concentrada na expansão romana. Daí necessitarmos agora nos voltar para essa parte de sua teoria.

A atenção de Políbio foi atraída sobretudo pelo caráter extraordinário dos eventos (*to paradoxon ton praxeon*), pela constelação sem precedentes de poder que ganhava forma diante de seus olhos. Eram eventos dos quais não se ouvira falar antes, sem precedentes, extraordinários ou únicos na medida em que os romanos, no curto lapso de meio século, submeteram "quase todo o mundo habitado (*oikoumene*)" ao seu domínio exclusivo (1.1.5). Anteriormente, os eventos do ecúmeno (*tes oikoumenes praxeis*) haviam sido conduzidos, por assim dizer, em compartimentos separados, sem unidade de propósito, realização ou localidade; ao passo que agora a história adquirira um caráter orgânico (*somatoeides*) e os eventos da Itália e da Líbia tinham se tornado interligados com os da Hélade e da Ásia, todos conduzindo a um único objetivo (*telos*, 1.3.4), isto é, ao fim da supremacia romana (*hyperoche*, 1.2.1). Políbio, então, sustentou a tese do caráter extraordinário comparando a expansão romana com impérios (*dynasteia*) do passado. Durante certo tempo, é verdade, os persas adquiriram um extensivo domínio (*arche*) e império (*dynasteia*), mas toda vez que se aventuraram além dos limites da Ásia puseram em perigo não só seu domínio mas até mesmo sua existência. Os lacedemônios conquistaram a hegemonia da Hélade depois da Guerra do Peloponeso, porém a mantiveram não contestada por não mais do que doze anos. E os macedônios haviam, após a conquista da Ásia, adquirido o maior império tanto em extensão quanto em poder que jamais existira; entretanto, ainda deixaram a maior parte do ecúmeno, isto é, Líbia, Sicília, Sardenha e Europa ocidental, fora de suas fronteiras. Somente os romanos submeteram não partes, mas quase o ecúmeno inteiro ao seu domínio (1.2). E, finalmente, Políbio julgou que havia necessidade de uma nova forma literária para atender aos eventos sem precedentes. Quando a própria Fortuna (*tyche*) fez os negócios (*pragmata*) do ecúmeno inteiro convergirem para um objetivo, coube ao historiador responder com um estudo (*pragmateia*) que faria aparecer

o esquema do ecúmeno inteiro (*tes holes oikoumenes schema*) (1.4.6). A estrutura da expansão romana tornou todas as histórias especiais dos povos e seus negócios inadequados e obsoletos; o que o historiador queria estudar era a economia geral e abrangente (*ten de katholou kai syllebden oikonomian*) dos eventos (1.4.3); e para esse propósito foi necessária a nova forma de uma história geral e comum (*tes katholikes kai koines historias*, 8.2.11).

A investigação da natureza do império ecumênico pode agora ser retomada levando em consideração a teoria polibiana.

Essa natureza se revela ilusória porque não existe nenhuma sociedade concreta que possa ser considerada o sujeito da ordem imperial. Políbio confirma essa observação: nenhuma sociedade isolada, mas sim todo o horizonte geográfico e civilizacional dos povos do Mediterrâneo e do Oriente Próximo, do Atlântico ao Indo torna-se o teatro da história pragmática. Esse novo fenômeno requer uma nova terminologia, pois não se pode mais falar em sociedades e na ordem delas quando os eventos convergem para sua destruição. O que assume seu lugar é o ecúmeno. O termo *ecúmeno*, que originalmente significa não mais do que o mundo habitado no sentido de geografia cultural, recebeu por meio de Políbio o sentido técnico de povos que são arrastados no processo de expansão imperial. Sobre esse estrato polibiano de significado pôde posteriormente ser sobreposto o significado do gênero humano sob a jurisdição romana (Lc 2,1; At 17,6; 24,5), e finalmente do mundo messiânico vindouro (Hb 2,5). Mas esse ecúmeno, como Políbio o entende, é mais propriamente um objeto de organização do que um sujeito; não se organiza para a ação como o Egito, o Povo Eleito ou uma pólis helênica. Ademais, ele não desenvolve um simbolismo pelo qual seus pensadores articulam sua experiência da nova ordem (embora tanto uma ordem quanto símbolos possam lhe ser impostos, como veremos); acima do ecúmeno não se eleva nenhum simbolismo cosmológico como dos impérios do Oriente Próximo, nenhum simbolismo de história mundial como do presente de Israel sob Deus, nenhuma teoria filosófica da pólis como da Atenas de Platão e Aristóteles. Em lugar do filósofo que articula a ordem da alma, aparece o historiador que articula a dinâmica de eventos políticos, das *praxeis*; em lugar do diálogo platônico ou do tratado aristotélico, há a *pragmateia* polibiana. Os termos *praxis*, *pragmatike historia* e *pragmateia* mais uma vez receberam seus significados técnicos de Políbio.

O homem, finalmente, que criou os novos significados de *ecúmeno* e *história pragmática* não era um profeta ou filósofo preocupado com a ordem de

sua cidade, mas uma vítima da sublevação que estudava. Políbio nasceu em Megalópolis na condição de filho de Licortas, o político da Liga Aqueia. Após a batalha de Pidna em 168 ele se encontrava entre os mil aqueus deportados para Roma para aguardar julgamento por oposição ao domínio romano. Com mais sorte do que os outros que foram aprisionados em cidades do campo foi-lhe permitido permanecer na casa de Emílio Paulo como tutor de seus filhos. Somente em 151 teve autorizado seu regresso ao lar, junto com os trezentos aqueus que haviam sobrevivido à espera do julgamento que nunca foi instituído. Dois anos mais tarde ele participou do serviço diplomático romano, acompanhou Cipião Emiliano, seu ex-discípulo, na campanha contra Cartago e testemunhou, do seu lado, a destruição da cidade em 146. Retornou à Grécia a tempo de aliviar, em certa medida, a crueldade das execuções e destruições infligidas por L. Múmio à Aqueia após a última rebelião da Liga ter sido dissolvida, e recebeu estátuas como benfeitor das cidades que haviam sobrevivido e cuja administração reorganizou sob a autoridade romana. Sua vida foi a de um homem habilidoso e inteligente numa época em que tolos não podem nem dominar nem aceitar o domínio; conservou equilibrados sua admiração e seu ódio dos romanos; e não permitiu que emoções turvassem sua visão dos acontecimentos, embora houvessem destruído a ordem em que crescera.

O ecúmeno não é um sujeito de ordem, mas um objeto de conquista; e essa é a razão de seu *status* como objeto de teoria ser destituído de clareza. Todavia, os eventos são inclinados pela Fortuna na direção de um *telos* reconhecível. De fato, a expansão do domínio do conquistador, ainda que ilimitada em princípio, encontra seus limites no próprio ecúmeno — não se pode conquistar mais do que há. Consequentemente, o objeto da *pragmateia* torna-se afinal autoevidente como o estabelecimento do império ecumênico. A concentração de Políbio no *teorema* romano deve ser entendida à luz dessa autolimitação dos eventos. Sua comparação do império romano com o persa e o macedônio prova que ele estava inteiramente ciente do amplo drama ecumênico, bem como da conexão entre suas fases. Mas o império persa caíra e a conquista macedônia se detivera com a morte de Alexandre e não retomara seu ímpeto por um século. Com a ascensão de Roma, a enteléquia do processo pareceu desdobrar-se completamente; um fim apareceu sem horizonte de mais fins além dele; Políbio sentia em torno dos eventos a aura de finalidade que posteriormente se tornou articulada no símbolo virgiliano do *imperium sine fine*. Esse caráter de consumação de um fim justifica teoricamente a concentração no *teorema*

romano; não o drama ecumênico como um todo, mas o agente e os eventos de sua consumação constituem o objeto da *pragmateia*.

A concentração no ato e no ator finais, contudo, suscita outras questões. Em primeiro lugar, deve-se indagar por que os romanos deveriam ter obtido êxito naquilo que os persas e macedônios haviam fracassado. Além disso, um homem da cultura filosófica de Políbio sabia que, a despeito da finalidade da conquista romana, nada é final neste mundo. Daí a questão de significado ter forçadamente se imiscuído no estudo de um processo de destruição que aparentemente carecia de significado, mesmo que houvesse inevitavelmente atingido um fim quando tudo ao alcance fosse destruído. As duas questões tornam-se tópicas na obra de Políbio; a primeira na forma de reflexões acerca dos méritos da Constituição romana; a segunda na forma de observações perspicazes por parte dos atores do drama sobre a transição de seu sucesso.

A resposta à questão do êxito romano é fornecida pelo exame da Constituição romana no Livro VI das *Histórias*. Essa parte da obra de Políbio é mais famosa do que clara e conclusiva, e é mais obscurecida hoje pela incompreensão de intérpretes não muito cuidadosos. As premissas do argumento são apresentadas em dois blocos de texto que dizem respeito a uma teoria geral das formas de governo (6.3-18) e a uma comparação da Constituição romana com outras (6.43-58). Entalado entre os dois blocos encontra-se um estudo da organização militar romana (6.19-42). Em parte alguma, entretanto, as conclusões decorrentes das premissas são claramente formuladas.

O texto de 6.3-18 constitui um curioso conjunto de tópicos que deliberadamente não se eleva ao nível de uma teoria. Políbio primeiramente relata a classificação platônico-aristotélica das formas de governo. As boas formas são a realeza, a aristocracia e a democracia; as correspondentes formas más são a monarquia (tirania), a oligarquia e a oclocracia. As formas aparecem historicamente nessa ordem, começando com a realeza; cada boa forma cede à sua má forma correspondente, essa má forma sendo sucedida pela boa forma seguinte, e assim por diante, de modo que a série inteira de constituições numa sociedade corre da realeza à oclocracia. Essas transformações se sucedem por natureza (*kata physin*, 6.5.1). A classificação é arrancada do contexto teórico que tem nas respectivas obras de Platão e Aristóteles. Políbio sumaria os resultados como *topoi* que serão adequados "à história pragmática e ao entendimento comum" (6.5.2); hoje diríamos que se trata de uma explicação nos moldes de um livro didático. À série inteira de formas ele aplica a categoria estoica

do ciclo; toda sociedade possui uma *politeion anakyklosis*, um ciclo de constituições que retorna ao seu começo (6.9.10). Os *topoi* das formas de governo e o ciclo de constituições são, então, suplementados pelo *topos* da forma mista de governo que fora desenvolvida pelo peripatético Dicearco de Messina (fl. c. 320-310), em seu *Tripolitikos*, para o caso da Constituição espartana. Toda Constituição que é construída de acordo com um único princípio (o monárquico, oligárquico ou democrático) decairá rapidamente; o declínio inevitável pode ser adiado com a mescla e o equilíbrio dos três princípios, de sorte que o declínio de cada elemento isolado será reprimido pelo contraefeito dos dois outros (6.10). Políbio descobriu essa feliz mescla efetivada na Constituição romana. Ele supôs os cônsules representando o elemento monárquico, os senadores o elemento aristocrático e a assembleia das tribos o elemento democrático. Aos freios e equilíbrios entre os três elementos ele atribuiu a eficiência de Roma em sua luta pelo império (6.11-19).

O propósito dessa explicação dos *topoi* não é de imediato visível. Arrancados de seu contexto, os *topoi* decerto proporcionam excelente material para uma história das ideias, e se pode apresentá-los eruditamente como a teoria política de Políbio. Mas eles têm um contexto, e o leitor do Livro VI não consegue não pensar o que precisamente o autor quis demonstrar. De fato, em primeiro lugar, Políbio reconheceu que Esparta, ainda que sua Constituição fosse um exemplo da melhor forma de governo, não teve êxito em sua luta por supremacia na Hélade porque outros fatores internos, que nada tinham a ver com os três elementos constitucionais, operavam contra ela (6.48-50). Por conseguinte, se se supôs que a investigação sobre a melhor forma revelava a causa do êxito romano (8.2.3), a demonstração colapsara. Em segundo lugar, ele sabia que sua lei da transformação de todas as coisas não admitia exceções (6.57.1). A Constituição de Roma, embora tenha a melhor forma, decairá como qualquer outra sob a pressão da vitória e da prosperidade (6.9.12-14); a nova riqueza e a extravagância arruinarão a disposição de ânimo do povo e precipitarão o desenvolvimento da oclocracia (6.57); e os sintomas da corrupção são completamente visíveis mesmo agora (18.35). Daí, a melhor entre as constituições parece capacitar um povo apenas a criar as circunstâncias que o arruinarão no fim. E, finalmente, Políbio sequer tentou levar a cabo sua intenção declarada, isto é, mostrar por que Roma teve êxito naquilo que a Pérsia e a Macedônia fracassaram, pois na comparação da Constituição romana com outras no Livro VI a Pérsia e a Macedônia não vão além de uma menção.

A futilidade quase incrível dessa parte da obra de Políbio, que pelo que sei não foi observada, merece alguma atenção, pois revela o espantoso declínio da filosofia apenas duzentos anos após Platão e Aristóteles. A filosofia cedera a *koine epinoia*, o entendimento comum ao qual Políbio brandamente recorria quando substituía a análise da ordem por um resumo tópico dos termos resultantes; e o problema de ordem fora reduzido a um cálculo, tão confuso quanto desconcertante, da dinâmica das instituições. Com a ruína das sociedades, dos sujeitos da ordem, aparentemente o senso da ordem da própria psique fora entorpecido. As sociedades mais antigas estavam sendo esmagadas pelos golpes da história pragmática; o ecúmeno no qual estavam se decompondo não possuía ainda vida própria suficiente para reagir contra a orgia de destruição obscena a não ser pelas irrupções desesperadas das revoltas dos escravos; e o historiador pragmático estava demasiado fascinado pelo *theorema* do êxito para estimar os eventos em termos de ordem. No que dizia respeito a Políbio, o que não contava no jogo do poder não contava de modo algum. No seu estudo comparativo da melhor constituição, ele simplesmente se negou a dar qualquer atenção à república-modelo de Platão — pois o que é uma coisa inanimada comparada a seres vivos (6.47.7-10)? Já estava em formação a atitude de Cícero, que mediante um olhar de escárnio descartou a melhor política dos filósofos helênicos como fantasias sem importância ao lado da melhor forma de governo que foi criada nos campos de batalha pelos *imperatores* de Roma. A atmosfera intelectual e espiritual lembra forçosamente uma das máximas de Stalin: Quantas divisões tem o papa?

O segundo corpo de texto (6.43-58) faz mais sentido do que o primeiro. Os *topoi* da melhor Constituição recuam para o fundo. Políbio agora anuncia o princípio de que a condição (*stasis*) de uma forma de governo é determinada por costumes e leis (6.47.1-6). Se as vidas privadas dos homens são probas e suas vidas públicas são justas, então se pode dizer que a forma de governo é boa; se são o oposto, então a forma de governo é má. Roma está em boa condição porque uma aristocracia de elevados padrões está encarregada dos negócios; se os padrões vierem a declinar e o povo não consentir mais em obedecer — o que inevitavelmente acontecerá mais cedo ou mais tarde — então a forma de governo estará a caminho da oclocracia (6.57.6-9). Das qualidades da aristocracia romana deve-se mencionar primeiramente um traço que sempre conduz ao progresso mundial: os romanos tomam o que podem obter e jamais dão qualquer coisa a alguém se puderem evitá-lo (31.26.9). Políbio então faz um relato dos ritos funerais pelos quais a excelência dos líderes aristocráticos

de Roma e seus ancestrais é impressa no povo, fortalecendo assim sistematicamente a autoridade e o prestígio da classe governante (6.53-54). Ele explica que um surpreendente grau de honestidade no serviço público distingue Roma de Cartago, mas que, no entanto, uma mão hábil na aquisição de propriedade dotou Roma dos recursos para expansão militar que faltavam em Esparta (6.50, 56). A política de confederações e alianças na Itália supre Roma de excelentes recrutas italianos de origem camponesa para o exército, enquanto Cartago tem que depender de mercenários (6.52); e uma longa seção é devotada ao sistema militar romano e suas vantagens (6.19-42). E finalmente Políbio acentua como o mais importante traço da comunidade romana a *deisidaimonia* do povo. O termo *deisidaimonia*, traduzido usualmente como "superstição", significa nesse contexto, de preferência, temente de deus ou religioso. Políbio trata da matéria como um grego esclarecido. A religiosidade seria um objeto de reprovação entre outros povos, mas em sua opinião ela preserva a coesão da forma de governo romana. Os romanos, ele sugere com um toque sofístico, adotaram a propagação da religiosidade por causa das pessoas ordinárias. "Se alguém pudesse constituir uma forma de governo de sábios, esse procedimento não seria necessário; como, entretanto, toda multidão é instável, repleta de desejo ilícito, paixão irracional e ódio violento, os muitos têm que ser controlados por terrores invisíveis e esplendor da mesma espécie." Os antigos estavam certos quando introduziram entre os indivíduos do povo crenças nos deuses e os terrores do mundo subterrâneo; e os modernos são tolos ao destruir tais crenças (6.56.6-12).

Embora se supusesse que os dois corpos de texto supram as premissas para conclusões relativas às causas do êxito romano, em nenhuma parte Políbio as formulou com clareza. Isso não significa dizer que não podiam ser formuladas. Mas os *topoi* revelaram-se como mais propriamente uma desvantagem do que como uma ajuda; além disso, algumas das conclusões não agradavam aos romanos, e é preciso considerar a possibilidade de Políbio não ter se preocupado em ir além de delineamentos. Como os termos do problema foram estabelecidos pelo teoria do ciclo, o vencedor natural num campo de poder pluralista teria que ser a comunidade que acontecesse de estar no auge de sua eficiência. Políbio enfatizou esse ponto em sua comparação entre Roma e Cartago: "Pois como todo corpo, ou comunidade, ou projeto de ação tem seus períodos naturais primeiro de crescimento [*auxesis*], depois de auge [*akme*] e finalmente de dissolução [*phthisis*], e como tudo neles está na sua melhor condição quando estão no seu auge [*akme*], a diferença entre as duas comunida-

des tornou-se manifesta por essa razão naquele tempo" (6.51.4). Como Cartago embarcara em seu curso mais cedo do que Roma, estava em seu declínio, ao passo que Roma estava ainda no seu auge. Em Cartago a multidão já estava influenciando as políticas, enquanto em Roma o Senado ainda controlava os negócios; e na rivalidade entre o povo e os melhores a qualidade superior da aristocracia romana tinha que prevalecer (6.51.5-8). Consequentemente, o êxito romano nada tinha a ver com os méritos romanos, devendo-se sim às posições em tempo relativo das duas comunidades em seus respectivos ciclos; o êxito era uma casualidade da história.

Essa conclusão, todavia, não poderia ter sido formulada de maneira abrupta — não só porque isso teria sido impolítico, mas porque estava errado. Destaquei a futilidade do argumento baseado nos *topoi* do ciclo e a forma mista de governo. Políbio sabia que Esparta também possuía a forma mista de governo; e se a posição temporal no ciclo podia ser usada como um argumento na comparação entre Roma e Cartago não surtia efeito algum ao se considerar o caso espartano. Obviamente outros fatores além da forma mista e da posição no ciclo tinham algo a ver com o êxito imperial. Daí a importância atribuída por Políbio aos ritos funerais e à *deisidaimonia*. Como um grego ele deve ter sido impressionado pela solidez substantiva da ordem romana; estava ciente de que Roma não experimentara a desintegração do credo cívico que caracterizou os séculos V e IV atenienses. E essa desintegração constituía um problema não meramente do ciclo, mas do desenvolvimento especificamente helênico da filosofia. A teologia civil de Roma não se dissolvera ainda sob o impacto da teologia física dos filósofos, como caberia a Varrão formular a questão um século mais tarde. Políbio, assim, ao menos tocou no verdadeiro *paradoxon* do papel de Roma na história do gênero humano: que uma comunidade relativamente primitiva nas imediações da civilização helênica, ainda animada pelo *ethos* rude e de modo algum agradável do camponês, teve o poder sustentador de sobreviver à luta quase letal com Cartago, o gênio político de dominar organizacionalmente o ecúmeno e a capacidade de assimilar a cultura helênica.

Se as causas do êxito romano eram de longe excessivamente complexas para serem subsumidas sob os *topoi* acerca de constituições, a teoria do ciclo tinha, a despeito disso, sua validade limitada, pois o auge da República romana realmente estava passando celeremente, e os sintomas de declínio estavam se multiplicando diante dos olhos de Políbio. O historiador pragmático, entretanto, embora registrasse fielmente os sintomas, abstinha-se de interpretá-los como um filósofo. Decerto, percebeu que os eventos eram destituídos de senti-

do em termos de ordem; e ele estremecia diante das operações da Fortuna; mas em sua obra prevaleceu conjuntamente a disposição de aceitação. Mais uma vez é necessário considerar a possibilidade de Políbio não ter revelado todos seus pensamentos, pois os próprios romanos tinham suas apreensões acerca do curso dos acontecimentos, e mediante sua estreita associação com o grupo governante romano o historiador se achava inteiramente familiarizado com os tópicos de conversação política. A Segunda Guerra Púnica abalara a estrutura social de Roma em razão das perdas de populações, do aumento do proletariado urbano e do número de escravos, da transição da economia agrária para o estabelecimento de latifúndios e da ascensão de uma nova classe financeira, a dos *equites*. Além disso, um grupo de senadores conservadores, sob a liderança de Cipião Nasica, declarou indesejável a destruição de Cartago, uma vez que Roma perderia um opositor que a mantinha em forma — ainda que inutilmente. A destruição brutal de duas cidades da importância de Cartago e Corinto em 146 foi entendida como uma perda de moderação, pressagiando calamidade para o futuro. Ademais, a instabilização social em razão das deportações e escravizações em massa deve ter sido terrível. Quando Tarento foi reduzida em 209, por exemplo, 30 mil tarentinos foram transformados em escravos, e depois da batalha de Pidna, em 168, Emílio Paulo destruiu setenta cidades macedônias e vendeu 150 mil pessoas como escravas. A revolta dos escravos nas possessões sicilianas sob a liderança do sírio Euno exigiu uma guerra formal de três anos (135-132) para sua supressão. E sobretudo a própria Roma estava se tornando um passado para os romanos do século II, a ser sustentada como um modelo arcaizante de conduta por Catão aos seus contemporâneos.

Políbio sabia de tudo isso. Não tentou entretanto uma avaliação coerente dos problemas da ordem romana, expressando sim sua percepção da desordem incalculável por meio de umas poucas reflexões sobre a Fortuna que ele atribuía a várias pessoas. Por ocasião da derrota de Perseu ele fez o último rei da Macedônia lembrar uma passagem profética de Demétrio de Falero, escrita em torno de 317 a.C. (29.21):

> Se não tomas um tempo indefinido, nem muitas gerações, porém apenas os últimos cinquenta anos, neles verás a crueldade da Fortuna. Há cinquenta anos supões que ou os macedônios e o rei da Macedônia, ou os persas e o rei da Pérsia, se algum Deus lhes houvesse previsto o futuro, teriam acreditado que no presente os persas, que eram então os senhores de quase todo o ecúmeno, teriam cessado de ser sequer um nome, enquanto os macedônios, que não eram então sequer um nome, seriam os governantes de tudo? Todavia, essa Fortuna, que nunca se mantém fiel à nossa vida, mas que transforma tudo contra nossa avaliação e exibe seu poder pelo inesperado,

agora deixa claro para todos os seres humanos, ou assim me parece, ao dotar os macedônios da riqueza da Pérsia, que ela apenas lhes emprestou esses bens até se decidir a dispor diferentemente deles.

A Emílio Paulo, o vencedor de Pidna, Políbio destinou então o papel de exortar seus compatriotas, na presença do derrotado Perseu, para lembrar os extremos da Fortuna na hora do êxito e preservar a medida da prosperidade (29.20). Esse tema se repete pela última vez por ocasião da destruição de Cartago, quando Políbio, ao lado de Cipião, olhando com desprezo a cidade que ardia, ouviu de seu discípulo a confissão de um temor que pressagiava que a Fortuna que produzira o fim de Troia, dos assírios e médios, dos persas e macedônios, e agora de Cartago, prepararia o mesmo destino para Roma (38.22).

Com base nos materiais até aqui reunidos, ao menos um primeiro passo pode ser dado em direção ao esclarecimento dos conceitos.

Que o termo *ecúmeno* foi realmente utilizado pelos contemporâneos dos eventos para o propósito de sua interpretação é algo estabelecido pela obra de Políbio. Originalmente, esse termo significava o mundo habitado como era conhecido do observador helênico. No período crítico, adquiriu, adicionalmente, o significado de um campo de poder ao qual os povos eram atraídos por meio de eventos pragmáticos. O ecúmeno nesse novo sentido não era no entanto uma entidade dada de uma vez por todas como um objeto de exploração. Era, em lugar disso, algo que aumentava ou diminuía correlativamente à expansão ou contração do poder imperial; e possuía, ademais, graus de intensidade correlativamente aos graus de direta jurisdição ou indireto controle político mantido a partir do centro de governo. No caso persa, o ecúmeno do império incluía a Hélade no sentido de que a área de civilização helênica encontrava-se bem dentro do raio de ação do controle diplomático persa, ainda que apenas os gregos asiáticos fossem temporariamente incluídos dentro da organização das satrapias. No caso de Alexandre, seu império incluía a Hélade além da maior parte do domínio anteriormente persa dentro de sua jurisdição; mas o oeste do Mediterrâneo foi incluído no ecúmeno apenas diplomaticamente, próximo ao fim do reinado dos conquistadores, a aceitarmos a *Hypomnemata*. No caso romano, finalmente, o império incluía toda a área do Mediterrâneo, bem como a Gália, o oeste da Germânia e a Bretanha dentro da jurisdição. E a expansão foi suficientemente vasta para adquirir a favor do termo *ecúmeno* o significado jurídico do *orbis terrarum* que era co-extensivo com a jurisdição de Roma. O imperador, consequentemente, con-

verteu-se na divindade protetora do império na sua capacidade do *agathos daimon tes oikoumenes*, da boa divindade do ecúmeno[2]. Todavia, embora os romanos tenham expandido o ecúmeno prodigiosamente rumo ao oeste e ao norte, os territórios da Mesopotâmia, do Irã e da Índia escaparam do controle imperial. Entretanto, os povos do Oriente, mesmo que não pertencessem ao ecúmeno no sentido jurisdicional, ainda assim constituíam parte do ecúmeno pragmático na medida em que eventos pragmáticos de proporções mais importantes em uma parte do vasto campo afetavam a estrutura de poder nas outras partes.

A coerência do poder institucionalizado foi suprida pelos impérios a esse fenômeno inconstante e mutável do ecúmeno. Decerto, nem todos os povos que, no decorrer de mais de um milênio, se tornaram segundo diferentes graus de intensidade parte do ecúmeno pragmático jamais foram unidos sob a jurisdição de um império. O ecúmeno pragmático passou a existir mediante uma sucessão de expansões imperiais a partir de centros tão largamente distantes quanto Irã, Macedônia e Roma. Todos esses três centros de poder construíram impérios ecumênicos no sentido de que suas construções imperiais participassem do processo de criação de um único e mesmo ecúmeno. Consequentemente, por um lado, o ecúmeno passa a existir por meio dos eventos pragmáticos de construção do império, por outro os impérios se tornam indivíduos de uma espécie em razão do ecúmeno que produzem. Como consequência, o caráter iraniano, macedônio e romano dos três impérios está subordinado à função ecumênica deles, ao passo que o ecúmeno nunca se eleva à posição de uma sociedade que organiza a si mesma. Os impérios ecumênicos não são organizações sucessivas da mesma sociedade, ainda que suas organizações se estendam ao mesmo ecúmeno, porque o ecúmeno não é nenhuma sociedade concreta. A estrutura peculiar desse campo social nos força a falar de uma era ecumênica, significando com isso o período em que uma multiplicidade de sociedades concretas, que anteriormente existiam sob forma autonomamente ordenada, foram induzidas a um campo de poder político por expansões pragmáticas a partir dos vários centros. Esse processo apresenta um começo reconhecível com a expansão iraniana; e apresenta seu reconhecível fim com o declínio do poder romano, quando o ecúmeno começa a dissociar-se centrifugamente para as civilizações bizantina, islâmica e ocidental.

[2] W. DITTENBERGER (ed.), *Orientis Graeci Inscriptiones Selectae*, n. 666. A inscrição se refere a Nero. O n. 668 refere-se ao mesmo imperador como o *soter* e *euergetes* do ecúmeno. Marco Aurélio é o *kyrios* do ecúmeno em A. BOECKH (ed.), *Corpus Inscriptionum Graecorum*, n. 2581.

§3 O ecúmeno espiritual

Os problemas do ecúmeno não se esgotam com a criação do fenômeno pelos eventos de história pragmática. É verdade que o ecúmeno não era um sujeito de ordem, mas um objeto de conquista e organização; era mais propriamente uma necrópole de sociedades, incluindo as dos conquistadores, do que uma sociedade em seu próprio direito. A despeito disso, enquanto as sociedades anteriores desintegravam-se, novas experiências de ordem, novos simbolismos para sua articulação e novos empreendimentos para sua institucionalização foram desenvolvidos pelas vítimas da destruição pragmática. O gênero humano em busca de ordem não fora abolido. A ecumênica foi a era na qual tiveram sua origem as grandes religiões, sobretudo o cristianismo. Apresentarei agora o problema do ecúmeno tal como se torna aparente no próprio entendimento que Paulo tinha de sua missão junto aos pagãos.

1 Paulo

A base da ação missionária de Paulo é fornecida pela passagem de Mateus 24,14, em que se lê: "E este evangelho do reino será pregado por todo o ecúmeno, como um testemunho a todas as nações [*ethnesin*]; e então o fim [*telos*] advirá". O ecúmeno no sentido pragmático é estabelecido; mas além do *telos* polibiano do processo pela conquista romana torna-se agora visível um *telos* adicional por meio da divulgação do evangelho. O ecúmeno não é, em absoluto, rejeitado, porém seu estabelecimento é reduzido à posição de um prelúdio ao drama da salvação. A diferenciação dos novos significados torna-se manifesta na cena da tentação em Lucas 4,5, em que Satã oferece a Jesus poder sobre "os reinos do ecúmeno". Esse seria o poder imperial sobre o ecúmeno no sentido pragmático, mas, se esse ecúmeno preparatório é tomado pelo fim, torna-se satânico. O reino que é verdadeiramente o fim, como Paulo anuncia em seu discurso em Atenas, virá com "o dia fixado no qual Deus julgará com justiça o ecúmeno por intermédio de um homem a quem designou, e quem garantiu a todos os seres humanos fazendo-o levantar dos mortos" (At 17,31). Embora a data desse dia não possa ser fixada com exatidão pelos cálculos humanos — "pois o Dia do Senhor é para vir como um ladrão na noite" (1Ts 5,2) —, está por acontecer no futuro próximo. Paulo encoraja os tessalonicenses, que se afligem com seus mortos porque não verão a vinda

de Cristo nem serão membros de seu reino, que os mortos retornarão à vida também nesse dia:

> Pois podemos assegurar-vos, pela própria autoridade do Senhor, que aqueles dentre vós que ainda estarão vivos quando o Senhor vier não terão vantagem alguma sobre aqueles que adormeceram. Pois o próprio Senhor, na convocação, quando o arcanjo chama e soa a trombeta de Deus, descerá do céu, e primeiramente aqueles que morreram em união com Cristo ressuscitarão, em seguida aqueles entre nós ainda vivos serão arrebatados com eles sobre nuvens no ar para encontrar o Senhor, e assim estaremos para sempre com o Senhor (1Ts 4,15-17).

O dia assim virá antes que os que vivem presentemente tenham todos falecido; e os mortos, se houverem morrido em união com Cristo, serão os primeiros a ser alçados ao reino.

De qualquer modo, os mortos devem ter morrido em união com Cristo para ser alçados ao seu reino. E como podem os seres humanos morrer em Cristo se nunca ouviram falar dele? Consequentemente, todos os seres humanos têm que ser atingidos pelo evangelho o mais rápido possível. Trazer o evangelho ao ecúmeno inteiro é a obra de salvação da qual está incumbido o apóstolo; e o tempo é curto, pois o ecúmeno é grande; Cristo virá no tempo dos vivos, e a vida de um apóstolo é breve. Daí a pressão constante com a qual Paulo viaja como missionário, trabalhando contra o tempo. "Concluí a pregação do evangelho de Cristo todo o caminho a partir de Jerusalém, e cercanias, até Ilírico. Em tudo isso foi minha ambição pregar as boas novas somente onde o nome de Cristo era desconhecido, de modo a não construir sobre fundações dispostas por outros homens" (Rm 15,19-20). A obra dos apóstolos não deve ser duplicada; somente centros principais de regiões serão tocados, a propagação ulterior do evangelho sendo deixada para as novas comunidades; visitações frequentes são impossíveis. "Essa é a razão por que fui tão frequentemente impedido de vir vos ver. Mas agora não há mais trabalho para mim nesta parte do mundo, e como tive um grande desejo durante muitos anos de vir vos ver, quando eu for à Espanha espero vos ver no meu caminho por lá, e me terdes visto fora de minha viagem, depois de eu ter desfrutado estar convosco por algum tempo" (Rm 15,23-24). Se Paulo realmente realizou seu programa de visitar o ecúmeno inteiro das fronteiras orientais do império romano à Espanha não é certo, porque não há fontes suficientes relativas aos últimos anos e à morte do apóstolo. É ao menos provável, à luz de 1 Clemente 5,5-7: "Mediante zelo e luta Paulo mostrou o caminho para o prêmio da resistência; sete vezes foi acorrentado, foi exilado, foi apedrejado, foi um arauto tanto no

Oriente quanto no Ocidente, granjeou a nobre fama de sua fé, ensinou a retidão a todo o mundo [*kosmos*] e quando alcançara os limites do Ocidente apresentou seu testemunho diante dos governantes, e assim ultrapassou o mundo e foi arrebatado ao Lugar Santo — o maior exemplo de resistência". Como a carta foi escrita de Roma, o centro do império, o "Ocidente", com máxima probabilidade, refere-se à Espanha; e após seu retorno do extremo do ecúmeno Paulo parece ter sofrido seu martírio em Roma. De fato, na história pragmática seus demandantes acusaram-no de ser "uma peste e um perturbador da paz entre judeus por todo o ecúmeno" (At 24,5).

A concepção que Paulo tinha de seu apostolado mostrava que o gênero humano, quando era forçado pelos eventos à insensatez da coexistência pragmática, podia recorrer à autoajuda. Decerto, uma revolta reacionária no nível pragmático, com o propósito de restabelecer a ordem independente de uma ex-sociedade concreta, estava condenada ao desastre em face do poder imperial; mas a coexistência ecumênica dos povos da *ethne* de Paulo podia tornar-se transparente para uma ordem universal de humanidade além da ordem pragmática do império. À sombra dos eventos abaladores do mundo, da *praxeis* polibiana, podia-se construir uma nova sociedade que tinha sua fonte de ordem além do mundo. Essa tentativa, todavia, estava repleta de dificuldades, como os textos há pouco citados mostram claramente, pois a sociedade imaginada por Paulo era uma comunidade dos fiéis em Cristo, que aguardavam o dia em que o ecúmeno terrestre sob o imperador seria substituído pelo "ecúmeno vindouro" (Hb 2,5) sob o Senhor. Essa vida de uma comunidade na expectativa da Parusia teve que incorrer em dois problemas. O primeiro fez-se sentir no conforto estendido pelo Apóstolo aos tessalonicenses — de que não necessitam afligir-se com seus mortos, uma vez que aqueles que haviam morrido em união com Cristo seriam ressuscitados e tanto membros do novo reino quanto aqueles que estivessem ainda vivos à vinda do Senhor. Esse encorajamento, embora possa haver atenuado as preocupações de parentes e amigos afeiçoados, incitou a questão maior de se o reino vindouro estava aberto a todos os seres humanos ou se estava restrito aos contemporâneos de Cristo e seu apóstolo. Mesmo se o apostolado tivesse êxito em penetrar o ecúmeno inteiro com o evangelho, o que aconteceu com os seres humanos que haviam vivido e morrido antes do advento de Cristo? E essa questão, que podia permanecer subliminar durante o calor da expectativa escatológica, tornar-se-ia mais ardente com a passagem da geração apostólica. Quando todos os "vivos" houvessem morrido e a Parusia não houvesse ocorrido, que sentido restava num ecúmeno

que aguardava sua transformação final? O ajuste do ecúmeno à demora da Parusia é o segundo problema inerente à concepção que Paulo tinha de sua missão. Para as questões suscitadas em virtude disso, poder-se-ia encontrar várias respostas, de acordo com o contexto de experiência e simbolização em que o problema do ecúmeno surgiu. Numa civilização cosmológica como, por exemplo, a indiana, a metempsicose converteu-se na solução budista para o problema de como o ecúmeno dos presentemente vivos estava relacionado ao gênero humano passado e futuro. Na órbita da antropologia judeu-cristã, essa solução era impossível; a resposta tinha que ser encontrada pela descida de Cristo aos mortos, por meio das concepções de uma *praeparatio evangelica* e uma *civitas Dei*, e geralmente por meio de uma filosofia da história.

Os vários simbolismos desenvolvidos como respostas para o problema, entretanto, não constituem nossa presente preocupação; antes, estamos preocupados com o próprio problema, isto é, a tensão entre a universalidade de ordem espiritual e o ecúmeno, o que abrange o contemporaneamente vivo. Esse é um problema, tanto teórico quanto prático, realmente de primeira grandeza. É um problema teórico para toda filosofia da história, uma vez que a ordem universal do gênero humano pode se tornar historicamente concreta apenas mediante representação simbólica por uma comunidade do espírito com intenções ecumênicas — que é o problema da Igreja. E é um problema prático em política e história visto que a tentativa de representar a ordem universal por meio de uma comunidade com intenções ecumênicas é obviamente fértil em complicações por força da possibilidade de que diversas comunidades como essas serão fundadas historicamente e perseguem suas ambições ecumênicas com meios não inteiramente espirituais. Como a ciência contemporânea não possui um vocabulário crítico para o tratamento desses problemas, é necessário introduzir os termos *ecumenicidade* e *universalidade* com o propósito de distinguir os dois componentes no tipo de comunidade espiritual que nasce na era ecumênica. *Ecumenicidade* significará a tendência de uma comunidade que representa a fonte divina de ordem a expressar a universalidade de sua reivindicação fazendo a si mesma coextensiva com o ecúmeno; *universalidade* significará a experiência do Deus transcendente ao mundo como a fonte de ordem que é universalmente obrigatória para todos os seres humanos. Às comunidades espirituais desse tipo aplicaremos a expressão *religiões ecumênicas* em paralelo com a expressão *impérios ecumênicos*. A expressão *religiões ecumênicas* é preferível a *religiões universais* ou *Igrejas*, não só porque acentua a conexão das comunidades com o problema do ecúmeno,

mas também por razões de descrição empírica dos fenômenos. De fato, nas várias religiões ecumênicas, a experiência de universalidade não é sempre diferenciada muito bem do desejo de expansão ecumênica. Aliás, a tendência a expandir pragmaticamente por meio de violência pode às vezes preponderar tão intensamente, como no caso do Islã, que se tornará difícil traçar a linha entre um império ecumênico e uma religião ecumênica. A expressão *religiões universais* prejulgaria a crucial questão do grau em que uma comunidade espiritual com ambições ecumênicas esclareceu e efetivou seu caráter como uma representante de ordem universal, transcendente.

2 Mani

Enquanto a universalidade supre o *momentum* experimental para a expansão de uma religião ecumênica, sua ambição ecumênica a torna eficiente no campo da ordem social. Isolei o estrato ecumênico do cristianismo na concepção que Paulo tinha de sua missão. Avançarei agora na investigação do problema da ecumenicidade, desconsiderando de momento a questão da universalidade.

O ecúmeno pragmático que fora criado pelas conquistas iraniana, macedônia e romana estendeu-se consideravelmente mais longe para o leste do que o ecúmeno jurisdicional do império romano ao qual Paulo confinara sua obra missionária. Essa incongruência entre o campo de missão cristã e a extensão efetiva do ecúmeno prosseguiu por mais de duzentos anos; em meados do século III d.C., o cristianismo ainda não avançara consideravelmente para a Mesopotâmia, a Pérsia e a Índia. Daí, se a ecumenicidade fizesse um teste de verdadeira universalidade, o cristianismo se revelaria um fracasso. Parecia ter chegado a hora de o setor negligenciado do ecúmeno tomar os negócios em suas próprias mãos e fundar uma nova religião que pudesse provar a superioridade de sua verdade universal pela maior eficiência de sua expansão ecumênica. Essa foi a posição assumida por Mani, o novo apóstolo de Jesus, que apareceu no norte da Babilônia sob o reinado de Ardashir, o fundador da dinastia sassaniana[3].

[3] Para a seção sobre Mani em geral, cf. Henri-Charles PUECH, *Le manichéisme*, Paris, Civilisations du Sud, 1949. Para a autodesignação de Mani como o *Apostolus Jesu Christi*, cf. F. Chr. BAUR, *Das Manichaeische Religionssystem* (1831), 368 ss.; C. SCHMIDT, H. J. POLOTSKY, *Ein Manifund in Aegypten* (Sitzungsberichte der Preussischen Akademie der Wissenschaften, Phil.-

O texto fundamental para a compreensão da posição de Mani encontra-se no *Shabhuragan*, a única obra escrita pelo profeta em persa, para Shapur, o filho e sucessor de Ardashir: "Sabedoria e proezas têm sido sempre ocasionalmente trazidas ao gênero humano pelos mensageiros de Deus. Assim, numa época foram trazidas pelo mensageiro chamado Buda à Índia, noutra por Zaratustra à Pérsia, em uma outra por Jesus ao Ocidente. Por isso essa revelação, essa profecia nesta última época, foi transmitida por meu intermédio, Mani, mensageiro do Deus da verdade à Babilônia"[4].

Os temas individuais em que esse texto toca apenas sucintamente são elaborados na *Kephalaia*. A sequência dos mensageiros e suas religiões não é meramente uma sucessão no tempo, porém algo como uma confluência de águas que se elevam independentemente ingressando no único grande rio da verdade representado por Mani:

> Os escritos [*graphe*], a sabedoria [*sophia*], os apocalipses [*apokalypsis*], as parábolas [*parabole*] e os salmos [*psalmoi*] de todas as igrejas [*ekklesia*] anteriores se reuniram em todos os lugares e chegaram [*katantan*] a minha igreja e se associaram à sabedoria revelada por mim. Como a água vem à água e se converte numa grande água, assim chegaram os livros antigos aos meus escritos e se tornaram uma grande sabedoria, algo semelhante não tendo sido jamais anunciado entre as antigas gerações [*genea*]. Nunca foram escritos nem foram revelados os livros, como eu os escrevi[5].

O sintoma primário pelo qual a deficiência das religiões anteriores pode ser reconhecida é a limitação regional dessas religiões:

> Quem elegeu sua igreja [*ekklesia*] no Ocidente, sua igreja não alcançou o Oriente; quem elegeu sua igreja no Oriente, sua eleição [*ekloge*] não alcançou o Ocidente; de modo que há algumas delas cujo nome sequer se tornou conhecido em outras cidades [*polis*]. Minha esperança [*elpis*], entretanto, irá para o Ocidente e irá para o Oriente. Ouvir-se-á a voz de sua anunciação em todas as línguas, e será anunciada em todas as cidades [*polis*]. Minha igreja é superior nesse primeiro ponto a todas as igrejas anteriores, pois as igrejas anteriores foram eleitas em lugares particulares e em cidades particulares. Minha igreja sairá para todas as cidades e sua mensagem alcançará todo país [*chora*][6].

Hist. Klasse, 1933), 26 ss.; PUECH, *Le manichéisme*, 61 ss. A principal fonte é Agostinho, *Contra Faustum* 13-4.

[4] Citado de F. C. BURKITT, *The religion of the Manichees*, Cambridge, Cambridge University Press, 1925, 57. A fonte é a *Cronologia*, de AL-BAIRUNI, trad. e ed. C. E. Sachau, Londres, W. H. Allen, 1879, 190. Não pude obter uma cópia de Al-Bairuni.

[5] Carl SCHMIDT (ed.), *Kephalaia*. Manichaeische Handschriften der Staatlichen Museen Berlin, Stuttgart, Kohlhammer, 1940, cap. 154. SCHMIDT-POLOTSKY, *Ein Manifund in Aegypten*, 42.

[6] *Kephalaia*, cap. 45.

O último texto citado sugere que as religiões anteriores obtiveram importância só local porque sua técnica de comunicação foi insuficiente. Buda, Zoroastro e Jesus, os predecessores de Mani, tiveram em comum o fato de não haverem escrito eles mesmos, mas deixado a fixação de sua mensagem a cargo de seus discípulos. "Os pais da justiça [*dikaiosyne*] não escreveram sua sabedoria em livros." Isso por si só tinha que resultar em dificuldades, porque tradições que variavam inevitavelmente se tornaram uma fonte de cismas. A reserva dos fundadores anteriores quanto a escrever, porém, constituiu mais do que um pecado de omissão. Os predecessores deliberadamente não escreveram porque "sabiam que sua justiça [*dikaiosyne*] e suas igrejas pereceriam por causa do mundo [*kosmos*]"[7]. As religiões anteriores permaneceram assim limitadas não devido a um acidente técnico, mas em acordo com um plano divino de revelação. Permaneceram em boa ordem por algum tempo, enquanto "puros líderes" estavam presentes nelas; mas após a morte dos líderes a confusão se difundiu, somada à negligência quanto à disciplina e ao trabalho. Mas esse destino não acontecerá à "religião que eu elegi". E depois dessa garantia o argumento retorna ao ecumenismo como o teste de superioridade. As religiões anteriores se difundem num único país e numa única língua; mas a de Mani se difundirá em todos os países, em todas as línguas, nos países distantes. E essa permanência será assegurada por intermédio da mensagem escrita em livros, escritos pelo próprio Mani, e a ser propagada por escritos contemporâneos, professores, bispos, eleitos de Deus e ouvintes, de forma que a sabedoria e a obra de Mani durarão até o fim do mundo[8].

A preocupação especial de Mani era o declínio do cristianismo, a obra de Paulo e seu próprio aprimoramento na ocupação apostólica. No capítulo I da *Kephalaia*, "Da vinda do apóstolo", ele se ocupa do "mistério dos apóstolos que são enviados ao mundo para eleger a Igreja"[9]. Paulo também partiu e pregou, mas "depois de Paulo, o apóstolo, gradualmente, dia a dia, todo o gênero humano foi seduzido para o pecado. Deixou a justiça atrás de si, e a via difícil e estreita, e preferiu caminhar pela via larga". Assim "o mundo foi deixado sem uma igreja, como uma árvore da qual apanhais e removeis os frutos que nela estão, de modo que é deixada sem frutos". Mas quando a Igreja do salva-

[7] Ibid., Introduction, 7 ss.

[8] F. C. Andreas, W. Henning, *Mitteliranische Manichaica aus Chinesisch-Turkestan II*, Sitzungsberichte der Preussischen Akademie der Wissenschafter Berlin, 1933, 294-362, 295.

[9] *Kephalaia*, cap. 1, 15.

dor (*soter*) fora removida, "então meu apostolado [*apostole*] ocorreu, a respeito do que me indagastes. A partir desse tempo, o Paráclito [*parakleto*], o espírito da verdade, foi enviado, o qual veio a vós nesta última geração [*genea*], como o salvador anunciou: Quando eu partir, enviarei a vós o Paráclito"[10]. E novamente o argumento se volta da sucessão apostólica, culminando em Mani o Paráclito, para o problema da ecumenicidade. "No fim dos anos de Ardashir, o rei, parti para a pregação. Viajei de navio ao país dos indianos e preguei a eles a esperança [*elpis*] de vida e elegi ali uma boa eleição." Da Índia ele se dirigiu para Pérsia, Babilônia, Messena e Susiana. Shapur o recebeu com honras e lhe permitiu viajar por todo o reino para a pregação. Sua missão o levou à "terra dos partianos, até o Abiadene, e aos distritos fronteiriços do território sob domínio dos romanos". Ele foi "do Oriente ao Ocidente, como vedes"; e ele se dirigiu ao norte e ao sul a fim de cobrir todas as regiões do ecúmeno (*oikoumene*). "Nenhum dos apóstolos jamais fizera tal coisa."[11]

A forte ênfase recebida pela ecumenicidade na obra de Mani pode deixar a impressão de que o sucesso terrestre constituía o principal interesse do apóstolo. É bom portanto, a título de conclusão, lembrar que o gênero humano ecumênico é o símbolo do gênero humano universal. Quando a mensagem houver ocupado o ecúmeno, o tempo estará amadurecido para os eventos escatológicos. Duas seções do Salmo maniqueu 223 iluminarão essa proposta fundamental da obra de Mani. A primeira seção diz respeito à realização ecumênica[12]:

> Vê, tuas igrejas santas espalharam-se pelos quatro cantos do mundo [*kosmos*].
> Vê, teus vinhedos encheram todos os lugares.
> Vê, teus filhos tornaram-se famosos em todas as terras.
> Vê, tua Bema tornou-se firmemente estabelecida em todos os lugares... rio agora que flui na Terra inteira.

A segunda seção esboça o mistério escatológico[13]:

> Este mundo [*kosmos*] inteiro permanece firme por uma estação,
> enquanto há uma grande construção sendo construída fora deste mundo [*kosmos*].
> Tão logo esse construtor venha a terminar,
> O mundo [*kosmos*] inteiro será dissolvido e incendiado,
> para que o fogo possa derretê-lo para que desapareça.

[10] Ibid., 13 ss.
[11] Ibid., 15 ss.
[12] C. R. C. ALLBERRY (ed.), *A manichaean Psalm-Book*, in *Manichaean manuscripts in the Chester Beatty Collection*, Stuttgart, Kohlhammer, 1938, v. 3, Salmo 223, linhas 3-7, p. 11.
[13] Ibid., linhas 20-24, p. 13.

Dos textos maniqueus surge uma concepção de história fortemente semelhante à polibiana. Um período de história pragmática parecia a Políbio estar bem demarcado pela sucessão dos impérios persa, macedônio e romano; a unidade do período evidenciava a si mesma com base no efeito que produzia, isto é, a partir da criação do ecúmeno; e o período estava atingindo seu clímax mediante a conquista romana na medida em que seu *telos*, a transformação do ecúmeno cultural no ecúmeno da história pragmática, estava se aproximando de seu pleno desdobramento. Um período de história espiritual parecia a Mani estar igualmente bem demarcado pela sucessão das religiões fundadas por Buda, Zoroastro, Jesus e ele próprio. O período iniciava, tal como o polibiano, no século VI a.C.; sua unidade era, mais uma vez, autoevidente como o ecumenismo das religiões; e o período estava se aproximando do pleno desdobramento de seu *telos* por intermédio de Mani, o "Selo dos Profetas", cuja Igreja superaria o regionalismo dos predecessores e estabeleceria a última e plenamente ecumênica religião. Esse paralelismo não surpreende o filósofo da história desejoso de aceitar suas fontes como a diretriz competente para a compreensão de um período. Os construtores de impérios e os fundadores de religiões na era que denominamos ecumênica estavam realmente preocupados com a sociedade de todo o gênero humano que se tornara visível além dos limites das sociedades concretas anteriores; estavam preocupados com a ordem de uma massa humana que fora arrastada para o vórtice de eventos pragmáticos; e no simbolismo de uma ordem ecumênica em formação ambos se encontraram. No processo de eventos o termo *ecúmeno* ganhou o espectro de significado em que tocamos em diversas ocasiões. O cultural foi transformado no ecúmeno pragmático; esse último tornou-se então transparente para a ordem universal de todo o gênero humano — passado, presente e futuro; a ordem universal encontrou sua representação simbólica na ordem de uma Igreja ecumênica abarcando os contemporaneamente vivos; e por sua ecumenicidade uma religião, finalmente, alcançava novamente as disputas de comunidades no cenário pragmático. O *telos* do período desenvolveu o espectro paralelo de significados: da finalidade do império romano à finalidade escatológica de um gênero humano transfigurado; e da finalidade transcendente, na qual a universalidade da Igreja se expressava, de volta à finalidade ecumênica do último dos apóstolos. O ecúmeno foi, assim, o ponto de convergência para o império e a Igreja. Mas o império atingiu sua expansão ecumênica a partir da atrocidade de uma rude conquista à dignidade da organização representativa de todo o gênero humano; por seu apostolado ecumênico, a Igreja, que repre-

sentava a fonte universal de ordem, desceu à posição de uma força ordenadora na sociedade e na história. A concha pragmática e a substância transcendente estavam destinadas a se encontrar mais cedo ou mais tarde no nível de organização ecumênica, como realmente ocorreu no encontro do império Maurya com o budismo ou do império romano com o cristianismo.

3 Maomé

A combinação de conquista pragmática e apostolado espiritual afetou a epifania de Maomé perto do desfecho da era ecumênica. Pelo século VII d.C. a aliança entre Roma e o cristianismo se estabelecera sob a forma bizantina, ao passo que uma combinação similar, embora mais precária, caracterizou o império mazdaquista da dinastia sassaniana. Os modelos bizantino e sassaniano de um ecumenismo que combinava império e Igreja formaram o horizonte em que Maomé concebeu a nova religião que sustentaria a ambição ecumênica desta com o simultâneo desenvolvimento do poder imperial. Esse caso é especialmente interessante na medida em que não pode haver dúvida de que o Islã foi principalmente uma religião ecumênica e apenas secundariamente um império. Consequentemente, revela em sua forma extrema o perigo que envolve todas as religiões da era ecumênica, o perigo de prejudicar sua universalidade permitindo que sua missão ecumênica se transforme na aquisição de poder pragmático imanente ao mundo sobre uma multidão de seres humanos que, a despeito de ser numerosa, jamais podia ser gênero humano passado, presente e futuro.

Uma seleção de passagens pertinentes do Corão elucidará melhor o problema do ecumenismo como se apresentou a Maomé[14]. Sua concepção de história espiritual e da finalidade desta foi totalmente idêntica à de Mani. Houve uma série de revelações divinas a uma sucessão de mensageiros (3,78):

Dizei:
Acreditamos em Deus e o que nos foi enviado,
e o que foi enviado a Abraão e Ismael, Isaac e Jacó, e às Tribos,
e no que foi dado a Moisés, Jesus e aos Profetas, proveniente de seu Senhor,
Não fazemos diferença entre eles;
e a Ele estamos resignados [*muslim*].

[14] Para a expressão dos textos que se seguem utilizei as traduções de J. M. RODWELL em *The Koran*, London, J. M. Dent, 1933, e de Arthur J. ARBERRY, *The Koran Interpreted*, Londres, Allen and Unwin, 1955, 2 v.

À sucessão de mensageiros corresponde a sucessão das mensagens (3:2):

> Ele a vós enviou o Livro em verdade,
> confirmando aqueles que o precederam.
> Outrora ele enviou a Torá e o Evangelho como diretriz ao ser humano,
> e agora ele enviou a Iluminação [*furquan*].

Na história do "Livro", o último é superior aos precedentes (10:38):

> Esse Corão não podia ter sido concebido por ninguém exceto Deus.
> É uma confirmação do que é revelado antes dele,
> e um ajuste do Livro — não pode haver dúvida —
> proveniente do Senhor de toda criatura.

Na sucessão de mensageiros, Maomé assume a posição de último, como o "Selo dos Profetas" (33:40); ele é o apóstolo para o ecúmeno (7:157-58):

> Dizei:
> Ó homens! Verdadeiramente eu sou o Mensageiro de Deus a todos vós,
> A quem pertence o reino dos céus e da Terra.
> Não há nenhum Deus exceto Ele! Ele proporciona vida e causa a morte!
> Portanto crede em Deus e em seu Mensageiro
> — o profeta inculto que crê em Deus e em Sua palavra —
> e segui-o de modo que sereis guiados corretamente.

O apostolado tem sua função na economia da criação. O mundo foi criado por Deus e a ele tem que retornar. "Ele faz nascer a criação, então a faz retornar novamente", os justos a ser recompensados, os infiéis a ser punidos (10:4). O drama da criação é uma luta entre verdade e mentira na qual a verdade, com a ajuda dos mensageiros, predominará (21:16-18):

> Não criamos o céu e a Terra,
> e o que entre eles está por jogo,
> se houvéssemos Nós querido encontrar um passatempo,
> Certamente o teríamos descoberto em nós próprios, se o houvéssemos desejado.
> Não, mas Nós arremessamos a verdade contra a mentira,
> e ela a golpeia e, vede!, ela desaparecerá.
> Então infelicidade para vós pelo que professais (de Deus).

A militância presente na passagem não é metafórica. A luta entre verdade e mentira tem que ser conduzida nos campos de batalha entre os exércitos de Maomé e de seus adversários. O domínio de Deus na história é difícil de ser distinguido de uma comunidade de guerreiros estreitamente unida (48:29):

> Maomé é o Mensageiro de Deus,
> e aqueles que estão com ele são duros contra os infiéis,
> misericordiosos entre si.

Os infiéis têm que desistir de sua descrença ou a tensão entre verdade e mentira no mundo será removida mediante ação enérgica (8:40-41):

> Combatei-os até que haja um fim do conflito
> e a religião é toda de Deus.
> Então, se eles desistem, Deus certamente verá o que fazem;
> mas se eles voltam suas costas, sabem que Deus é vosso protetor:
> Excelente protetor! Excelente auxiliador!

Pois "decerto as piores bestas à vista de Deus são os ingratos que não crerão" (8:57); se tomados na guerra têm que ser tratados de tal maneira que seus seguidores se dispersarão (8:59). Os fiéis devem preparar-se para a guerra e incutir o terror no inimigo de Deus, que é seu; e não precisam poupar despesas, pois "tudo que gastareis a favor da causa de Deus vos será retribuído; e não sereis prejudicados" (8:62). Pode haver até um lucro no negócio de expandir a religião sobre o ecúmeno, mas o trabalho missionário da espada não deve ser empreendido exclusivamente por essa razão (8:78):

> Não cabe a qualquer profeta apoderar-se de prisioneiros
> Até que haja realizado uma grande carnificina sobre a Terra.
> Desejais a fruição passageira deste mundo,
> mas Deus deseja o mundo vindouro.

O apoderar-se de prisioneiros para venda é permitido somente depois de ter sido dada uma garantia da intenção espiritual mediante uma conscienciosamente extensiva matança de infiéis. E mesmo então os lucros do homem comum são num certo grau prejudicados pela regra dos 20% (8:42):

> Sabei vós que, seja qual for o butim de que vos apossais,
> a quinta parte pertence a Deus e seu Mensageiro,
> ao mais próximo no parentesco, e aos órfãos, e aos necessitados, e ao viandante.

Essa regra, entretanto, era provavelmente vista pelos fiéis à luz de uma bem-vinda redução de imposto, uma vez que conforme o costume pré-islâmico o chefe tinha direito a um quarto do saque.

§4 O rei da Ásia

A ordem compacta de impérios cosmológicos é refratada no espectro de um ecúmeno pragmático e um espiritual, isto é, em organizações de poder de expansão indefinida sem significado espiritual e movimentos espirituais humanamente universais em busca de um povo cuja ordem podiam formar. Esse pro-

cesso milenário de dissociação de ordem, suas vicissitudes até o fim na ascensão de civilizações imperiais ortodoxas, é o que chamamos de a era ecumênica.

Nas seções precedentes, o processo teve que ser apresentado na perspectiva de fases comparativamente tardias quando o curso dos eventos se revelara suficientemente distante para os participantes, tanto ativos quanto passivos, para se tornar ciente de sua enteléquia e expressar a consciência dos participantes mediante o simbolismo do ecúmeno. O procedimento é filosoficamente necessário, porque não há realidade de ordem na história exceto a realidade experimentada e simbolizada pela consciência noética dos participantes — não haveria nenhuma era ecumênica identificada por seus problemas de ordem a menos que houvessem sido identificados por meio de símbolos por alguém que os experimentara. Mas ao empregar o procedimento é preciso acautelar-se quanto a impor a perspectiva dos participantes — inevitavelmente limitada pela posição deles no tempo e no espaço, pelo acesso deles aos materiais e pela pressão dos eventos na imediação cotidiana — como um limite sobre o presente estudo. Na *pragmateia* polibiana, por exemplo, Roma sucede não a impérios cosmológicos, mas ao esforço ecumênico de persas e macedônios. Os primórdios aquemênidas da era ecumênica cuja enteléquia a Roma polibiana está destinada a consumar permanecem nas trevas. Ademais, embora tanto Políbio quanto Cipião pareçam apreender vividamente a insensatez da conquista, a fatalidade do *telos* ecumênico é tão tomada como certa que não surgem questões relativas sobre o tipo de sociedade que formariam as populações reunidas no império e qual tipo de ordem substantiva teriam. Foram essas todavia as questões que incomodaram Alexandre quando o curso dos acontecimentos lançou o rei dos macedônios à realeza da "Ásia" e forçou uma consciência treinada por Aristóteles a descobrir do que era ele agora o rei. Por fim, Políbio jamais ouvira falar de seu grande contemporâneo, o autor do Apocalipse de Daniel, que descartara a história como uma sucessão insensata de impérios e esperava a restauração da ordem para a existência humana na sociedade a partir de uma intervenção divina que produziria um fim da história. Não foi descoberto um simbolismo que integrava as ordens pragmática e espiritual num todo de significado — ao menos de certo modo, ao menos para a civilização cristã ocidental, ao menos por um tempo — até que Santo Agostinho escrevesse sua *Civitas Dei*.

Temos agora de ascender das fases polibiana e posteriores do processo às origens, quando, no despertar da conquista aquemênida da Babilônia, os problemas ecumênicos de ordem tornaram-se articulados pela primeira vez, e

quando, no despertar da extração à força por parte de Alexandre do título de rei da Ásia de Dario Codomano, a natureza da sociedade sobre a qual a forma imperial era para ser imposta converteu-se num problema. A apresentação dessas duas questões será seguida de um levantamento das consequências greco-indianas da penetração de Alexandre no Punjab, ao ponto de seu desvanecimento no Oriente por volta da mesma época em que Políbio reconheceu o *telos* ecumênico do império romano no Ocidente.

1 Prólogo aquemênida

A apresentação das fontes aquemênidas terá que ser introduzida por uma afirmação geral das motivações experimentais suscetíveis de dissociar a forma de ordem compactamente cosmológica em poder e espírito.

Uma sociedade sob forma cosmológica é experimentada por seus membros como uma parte analogicamente ordenada do cosmos divinamente ordenado. A simbolização de sua ordem como um análogo da ordem cósmica nada tem a ver com o tamanho de sua população ou seu território; nem traz consigo uma obrigação de subjugar populações estrangeiras ou expandir o território; e a coexistência de uma pluralidade de tais análogos não é experimentada como uma contradição insustentável à unidade do cosmos. Nesse sentido, portanto, sociedades sob forma cosmológica são completamente encerradas em si mesmas. Entretanto, sob a pressão de eventos pragmáticos, a forma pode perder sua firmeza. Quando um império cosmológico se expande além da órbita étnica de sua origem, como o Egito se expandiu após as campanhas de Tutmés III, a experiência de uma ordem imperial estendendo-se sobre diversos povos pode despertar a consciência espiritual de uma ordem divina comum a todos os seres humanos. Nos Hinos de Akhenaton um movimento desse tipo torna-se tangível na coordenação de líbios e asiáticos com egípcios como membros do mesmo análogo cósmico-divino, embora não fosse tão longe a ponto de proclamar uma fonte universal-divina de ordem para todos os seres humanos. Contudo, a experiência de expansão, de um ecúmeno pragmático em formação, não precisa ter esse efeito: nos casos assírio e babilônio de deslocamentos e transferências verdadeiramente ecumênicos de populações, nenhum traço de uma concepção ecumênica de império é para ser encontrado no simbolismo. A complexidade da matéria torna-se manifesta no caso de Moisés. A declaração divina, pela boca de Moisés, de que não Faraó, mas Israel é o filho de

Deus conecta a simbolização do Povo Eleito firmemente ao ecumenismo latente do império egípcio. Ademais, contemporâneos à epifania de Moisés, os Hinos de Amon da XIX Dinastia começam a diferenciar o Deus universal desconhecido por trás dos deuses intracósmicos conhecidos. A participação humana na realidade divina, se sob a forma de penetração noética e iluminação de seus problemas (mais acentuada nos Hinos de Amon), ou de esmagadoras irrupções divinas (mais acentuada nas revelações a Moisés), constitui aparentemente um fator independente na desintegração do compacto império cosmológico, não importa o muito que a experiência diferenciadora de participação possa, por sua vez, ter sido estimulada e tornada convincente por eventos pragmáticos.

A matéria da motivação experimental é adicionalmente complicada pela possibilidade de descarrilamentos literalistas ou hipostasiantes inerentes a toda simbolização. Um governo analógico sobre as quatro regiões do mundo está sempre exposto ao descarrilamento imaginativo num governo literal sobre um território indefinidamente expansivo; literalismo foi talvez um ingrediente em toda expansão agressiva de um império cosmológico remontando ao terceiro milênio a.C. Tal degradação literalista de símbolos cosmológicos não difere, em princípio, da degradação que o simbolismo de um gênero humano universal sob Deus sofre a partir de seu descarrilamento causado por ambições ecumênicas. Tal como uma ordem universal de gênero humano pode ser falaciosamente considerada capaz de realização mediante a imposição de um império ecumênico sobre os contemporaneamente vivos, uma ordem cosmológica pode ser considerada capaz de realização por uma expansão indefinida de poder. O universalismo da existência do ser humano na presença sob Deus, contido compactamente na verdade da existência pela condição de membro numa sociedade ordenada como um análogo cósmico, é precisamente tão capaz de descarrilamento literalista antes quanto depois de sua diferenciação. O literalismo de traduzir ordem transcendente-divina em ordem imanente artificial é estruturalmente o mesmo fenômeno que o descarrilamento imanentista de uma filosofia do ser na transição da visão parmenideana do *É!* à especulação imanentista dos sofistas. Está sempre presente a possibilidade de produzir absurdo imanentista de símbolos que expressam a experiência de presença divina na ordem da existência humana nas sociedades e na história.

Se os vários fatores são levados em consideração, o que denominamos em linguagem abreviada a "transição" de impérios cosmológicos para ecumênicos, ou a "sucessão" do tipo posterior para o anterior, torna-se um processo

altamente diversificado de desintegração sob a pressão de uma considerável variedade de experiências. Quando um império cosmológico é atacado por tribos vizinhas e permanece vitorioso, o resultado pode ser uma expansão destituída de intenções ecumênicas ou quaisquer descarrilamentos literalistas que sejam. A experiência de uma expansão efetiva, então, pode, mas não precisa, abalar a firmeza do análogo cósmico; pode, mas não precisa, converter-se num estimulante para experiências diferenciadoras de participação na realidade divina. Quando ocorrem tais rupturas espirituais, podem permanecer subordinadas à forma imperial, como no caso dos Hinos de Amon; ou, se são conduzidas ao ponto de interferir no deus estabelecido do império, como no caso de Akhenaton, o movimento pode malograr devido à resistência nativa do sistema estabelecido. É necessário notar, além disso, na história tardia de impérios cosmológicos, as frenéticas irrupções assírias e babilônias de algo como um ecumenismo pragmático *de facto*, não acompanhado de um entendimento diferenciado do fenômeno como um *telos*, bem como a reação ao distúrbio e à instabilidade gerais, entre conquistadores e conquistados igualmente, provocada por movimentos arcaizantes[15]. Considerando esse diversificado campo de fenômenos, o caso de Moisés e do Povo Eleito merece atenção como o único caso antes da ascensão dos impérios ecumênicos em que um avanço diferenciado além do análogo cósmico conseguiu criar um novo tipo de ordem tanto pragmática quanto espiritualmente. O fato distintivo nessa ocorrência singular parece ser a descoberta de um portador étnico adequado para uma irrupção espiritual, como Moisés descobriu nas tribos que ele conduziu para fora da escravidão; o êxodo espiritual a partir da compacidade cosmológica parece exigir o êxodo pragmático de um povo-sujeito, se um tipo diferenciado de ordem é para ser estabelecido para uma sociedade na história.

Com relação aos primórdios aquemênidas, será útil apurar os paralelos com o êxodo de Moisés e seu povo e as diferenças desse êxodo. Em nenhum dos dois casos o novo tipo de ordem resulta do desenvolvimento interno de uma sociedade sob forma imperial; em ambos os casos o portador é um pequeno povo dentro da órbita civilizacional do império. Ademais, o movimento espiritual de Moisés no caso israelita tem seu paralelo no movimento espiritual de Zoroastro no caso persa. Entretanto, pragmaticamente o movimento persa é o inverso do israelita, pois o êxodo de Israel do Egito é contrariado pela conquista persa de Babilônia, Egito, Vale do Indo e Anatólia. Como uma con-

[15] Para exemplos israelitas, assírios e egípcios de arcaísmo, cf. *Ordem e história*, I, 374 ss.

sequência do êxodo pragmático, além disso, Israel ganhou seu *status* como um povo sob a realeza de Deus, mas se envolveu na luta fatal por sobrevivência no mundo do poder pragmático; ao passo que, como uma consequência da conquista pragmática, os aquemênidas ganharam um império, mas se envolveram no problema de produzir sentido espiritual de uma ordem que não era nem um análogo do cosmos, nem a ordem de um povo.

A expansão aquemênida é caracterizada pela combinação de um descarrilamento do análogo cósmico ao indefinido da conquista pragmática com o movimento espiritual do zoroastrismo. Começarei por traçar o descarrilamento literalista na medida do que permitem as escassas fontes inscricionais[16].

No tempo em que Ciro, o Grande, conquistou a Babilônia, ele era rei de Anshan; com a conquista ele se tornou adicionalmente rei da Babilônia. Nessa fase da expansão aquemênida, o simbolismo cosmológico do império babilônio governava ainda os procedimentos. Quando Ciro "tomou as mãos de Marduk" pôde dizer de si mesmo[17]:

> Eu sou Ciro, o rei do Todo [*kiš-šat*], o grande rei, o
> poderoso rei, rei da Babilônia, rei da Suméria e Akkad,
> rei das quatro regiões do mundo,
> Filho de Cambises, o grande rei, rei da cidade de Anshan,
> Neto de Ciro, o grande rei, rei da cidade de Anshan,
> Bisneto de Teispes, o grande rei, rei da cidade de Anshan,
> a eterna semente do Reino cuja dinastia é amada por Bel e Nabu,
> cujo reino eles desejaram para o gozo de seus corações.

Entretanto, com a expansão do império por Ciro, Cambises e Dario I, a pressão de eventos pragmáticos se fez sentir. A velocidade e a violência da conquista talvez tenham abalado o simbolismo estático do governo sobre as quatro regiões. De qualquer modo, na Inscrição Behistun a dinâmica e o movimento efetivo da expansão podem ser sentidos; no parágrafo 6 Dario fala dos países que "se adiantaram para servir" pela vontade de Ahuramazda; e então ele os enumera: "Pérsia, Elam, Babilônia, Assur (Síria), Arábia, Egito, aqueles do mar [as ilhas gregas], Sardes, Jônia [Chipre e as cidades costeiras

[16] F. H. WEISSBACH, *Die Keilinschriften der Achaemeniden*, Leipzig, J. C. Hinrichs, 1911. Ernst HERZFELD, *Altpersische Inschriften*, Berlin, D. Reimer, 1938. Para os problemas não solucionados da Inscrição Behistun, cf. F. W. KOENIG, *Relief und Inschrift des Koenigs Dareios I am Felsen von Bagistan*, Leiden, E. J. Brill, 1938.

[17] Inscrição de Ciro em cilindro de argila. WEISSBACH, *Keilinschriften*, 5.

cilicianas], Média, Armênia, Capadócia, Pártia, Drangiana, Areia, Corasmia, Báctria, Sogdiana, Gandara [Paropamisadae], Saca, Satagidia [Punjab], Aracósia, Maca — no total 23 países"[18]. Aqui não fala mais o rei das quatro regiões no sentido cosmológico, mas um governante que ultrapassou as fronteiras de seu reino original para se envolver numa conquista indefinida que nessa época já reunira 23 países. O pendor para o ecumenismo se articula então na Inscrição Naqsh-i-Rustam NRa, em que Dario se refere a si mesmo como o "rei dos países de todas as tribos, o rei desta vasta Terra"[19]. Na enumeração que se segue imediatamente (parágrafo 3) ele se refere aos países dos quais se apossou "fora dos *persis*"; o número de países aumentou para 29, sem contar os *persis*. E uma fórmula similar, seguida pela enumeração, aparece na Inscrição *daiva* Persépolis de Xerxes[20]. As intenções ecumênicas de Xerxes, finalmente, são atestadas pelo discurso que Heródoto atribui a ele. Com a conquista da Hélade Xerxes pretendia tornar o território persa (*gen*) coextensivo com o Éter de Zeus. "Nenhuma terra que o Sol contemple situar-se-á em nossas fronteiras, mas farei que tudo seja um país, quando eu tiver atravessado toda a Europa." E o caráter pragmático do ecúmeno é acentuado pela opinião de Xerxes de que nenhuma pólis ou povo restará para enfrentá-lo em batalha uma vez conquistada a Hélade[21].

Além do ecumenismo, pela pressão de eventos pragmáticos, fez-se sentir, em segundo lugar, o simbolismo de uma ordem universal de justiça ou verdade pela vontade e graça de Ahuramazda. A Inscrição Behistun como um todo é a glorificação da vitória de Ahuramazda, representada por Dario, sobre o domínio da mentira (*drauga*), representado pelo falso Esmerdis e os outros rebeldes. A Inscrição Naqsh-i-Rustam NRb, tal como decifrada por Herzfeld, louva então a ordem criada por Dario como a obra de Ahuramazda[22]:

> Um grande deus é Ahuramazda
> quem criou esta obra insuperável,

[18] Ibid., 11-13. Na tradução de *patijaisa* como "se adiantaram para servir" sigo KOENIG, *Relief*, 62, que supõe que essa palavra pertença à linguagem da corte. Os delegados dos países, com suas dádivas, se adiantam para atender ao rei como seus servos; essa cerimônia pode também ser encontrada na representação pictórica. Na lista dos países registrei as identificações sugeridas por Koenig entre colchetes, ibid., 62 ss. Para a ordem da enumeração e sua relação com o quadro iraniano do mundo, cf. ibid., 63 ss.
[19] DARIO, Inscrição Naqsh-i-Rustam (NRa), parágrafo 2. WEISSBACH, *Keilinschriften*, 87.
[20] XERXES, *daiva* Persépolis, parágrafo 3. HERZFELD, *Altpersische Inschriften*, n. 14, 34.
[21] HERÓDOTO 7.8.
[22] NRb, parágrafo 1. HERZFELD, *Altpersische Inschriften*, n. 4, 9.

que se tornou visível,
quem criou a paz para os seres humanos,
quem dotou de sabedoria e do ser bom Dario, o Rei.

Esse preâmbulo é seguido pelo *autolouange* do rei, principiando com as linhas:

Diz Dario, o Rei:
Pela vontade de Ahuramazda eu sou do seguinte tipo:
O que é correto eu amo,
não correto eu odeio.
Não me traz prazer
que o inferior sofra injustiça por causa do superior,
tampouco me traz prazer
que o superior sofra injustiça por causa do inferior.
O que é correto é esse o meu prazer.
O homem da Mentira eu odeio.

O *autolouange* cobre o que na linguagem aristotélica teria que ser chamado de as excelências ou virtudes do rei; e conclui (parágrafo 3) com a certeza de que as realizações do rei se devem às virtudes que são a dádiva de Ahuramazda. Esse autolouvor do rei (que devia ser lido na totalidade) ultrapassa em muito a concepção do governante como o mediador da ordem cósmica no cenário faraônico. Antes, evoca um espelho do príncipe à maneira das últimas palavras de Davi[23]. De fato, o deus formou o caráter do rei; o rei se tornou uma pessoa com excelências distintas à imagem do deus pessoal. A substância de ordem que preenche o vasto império por meio da conquista e ação administrativa do rei não é mais cósmica, mas a substância espiritual e moral de Ahuramazda.

Essa nova e diferenciada experiência de ordem está presente com máxima intensidade na Inscrição *daiva* Persépolis de Xerxes[24]. Após a enumeração dos países sob seu governo (parágrafo 3), Xerxes relata que algumas dessas províncias do império rebelaram-se na época em que ele se tornou rei. Foram subjugadas com a ajuda de Ahuramazda; e, visto que algumas delas haviam anteriormente venerado o *daiva*, Xerxes agora "demoliu esses estábulos do *daiva*", proibiu a veneração do *daiva* e estabeleceu em seu lugar o culto de "Ahuramazda com Rtam, o brazmânico" (parágrafo 4). O significado da fórmula "Ahuramazda com Rtam, o brazmânico" é de difícil determinação, visto que sua

[23] *Ordem e História*, I, 527.
[24] Xerxes, *daiva* Persépolis. Herzfeld, *Altpersische Inschriften*, n. 14, 27-35.

ocorrência na presente inscrição é única. De qualquer modo, Rtam é conhecido como o conceito central do zoroastrismo, significando a divina verdade da ordem. A oração *Rtam-Vahu* (Yazhd 27, 15) diz:

> A verdade é o perfeitamente bom [literalmente: o melhor bem];
> por sua própria vontade é, por sua própria vontade para nós
> pode se tornar a ordem perfeita [*rtai*], a verdade [*rtam*]²⁵.

A oração pela realização da verdade da ordem para nós sobre a Terra é, em substância, a oração ao Senhor de que o domínio de Deus possa vir. Originalmente, a transfiguração do mundo por intermédio da vinda da verdade era considerada iminente; mas o zoroastrismo, como o cristianismo, teve que deslocar suas esperanças escatológicas para o indefinidamente distante fim do mundo, dando assim espaço ao interlúdio histórico de uma ordem no espírito da verdade²⁶. O significado de *brazman* é um tanto obscuro no contexto. Certamente é a mesma palavra indiana *brahman*; mas então o significado de *brazmanic* seria tão próximo do de *Rtam* que no presente estado do conhecimento uma distinção não pode ser feita²⁷. É certo, contudo, que com a fórmula "Ahuramazda com Rtam, o brazmânico" Xerxes introduziu símbolos zoroastrianos em sua concepção de ordem imperial. E nessa ocasião a substância universal de ordem foi personalizada não só no rei, mas também nos súditos do império. Pois prossegue a inscrição²⁸:

> Tu, no futuro, quando pensares "Quero ser
> pacífico na vida e venturoso na morte", caminha nas
> leis que foram estabelecidas por Ahuramazda. Venera
> Ahuramazda com Rtam, o brazmânico. Quem caminha nas
> leis que foram estabelecidas por Ahuramazda, e venera
> Ahuramazda com Rtam, o brazmânico, será
> pacífico na vida e venturoso na morte.

²⁵ A oração Rtam-Vahu, como transliterada por HERZFELD, *Altpersische Inschriften*, 288, Y.27, 15:
 rtam vahu vahištan asti
 uštā asti uštā ahmāi
 hyāt rtāi vahištāi rtam

²⁶ HERZFELD, *Altpersische Inschriften*, Glossário *s.v. Rtam*, 288: "Ursprünglich wird diese Verwirklichung, *gāth. haθyā-varštāt-*. wie im Urchristentum, jedem Augenblick erwartet; die spätere Theologie folgt der traurigen Realität der Geschichte, indem sie sie in weite Ferne ans Weltende rückt: die apatiyarakih oder das frasam, vgl. s.v."

²⁷ Ibid., Glossário *s.v. Brazmani.-*

²⁸ *Daiva* Persépolis, fim do parágrafo 4. HERZFELD, *Altpersische Inschriften)*, 35.

Com essas últimas admoestações, Xerxes foi mais longe do que qualquer outro dos outros reis aquemênidas a partir da ordem cósmico-divina na direção da ordem transcendente-divina. O Rtam como tal é um velho símbolo cosmológico, na sua função não diferente do Maat egípcio ou do Tao chinês; seu novo significado como a fonte universal de ordem sobre todos os seres humanos como pessoas foi criado por Zoroastro. Com esse novo significado, o símbolo é agora adotado por Xerxes quando Ahuramazda se torna o deus que não só forma o rei e o império — como fez o deus de Akhenaton — como torna todo homem que o venera, sem mediação régia, um participante em seu Rtam, de modo que na morte ele será *rtava*, isto é, venturoso[29]. Pode ter sido seu fervor espiritual que tornou Xerxes, na medida do que sabemos, o único rei aquemênida que interferiu ativamente na veneração mais antiga do *daiva* e a substituiu pelo culto de Ahuramazda.

2 Alexandre

Os macedônios foram os sucessores do império persa. A respeito da concepção de Alexandre de sua conquista imperial estamos mais bem informados que a respeito da dos aquemênidas, ainda que não muito bem, pois o considerável corpo de literatura produzido pelos companheiros da campanha se perdeu, com exceção dos fragmentos tais como preservados por historiadores posteriores, especialmente por Arriano (c. 96-180 d.C.) em sua *Anabasis de Alexandre*. A campanha principiou, no que concernia à propaganda oficial, como uma guerra de vingança contra os persas e de libertação dos gregos jônicos. Quais eram os reais objetivos, se afinal existia um plano definido, é algo que só pode ser inferido da crescente resistência dos oficiais do Estado-maior macedônio, os quais Alexandre herdara de Filipe, e especialmente de Parmênio, à submersão da força macedônia na vastidão asiática. Nas mentes de Fili-

[29] HERZFELD, *Altpersische Inschriften*, Glossário s.v. *Rtavan-*. Herzfeld, s.v. *frasam*., p. 164: "In dem eschatologischen par. 34 des *MāhFrav.*, paraphrase der sauśyantverse des *Yt.* XIX, 89, werden amaršantam azaršantam mit mp.amurg ut azarmān 'frei von Tod und Alter' übersetzt, vgl. s.v. mrō-, und das voraufgehende frašam ebenso richtig mit abēš ut apatiyārak 'frei von Befeindung und Bekämpfung (durch das Bose).' Der frašam-zustand ist in jüngerer Sprache die apatiyārakīh, das 'nicht-mehr-bekämpft', das 'über-den-Kampf-hinaus-sein', die 'Kampflosigkeit'. In ihm haben die Auferstandenen als 'rtavano das Ziel des 'rtam, das absolut-gute 'erreicht.' In *Xerx.Pers.daiv.* sind die Gläubigen auf Erden šyāta 'quieti' frei von Kampf. šyātiš 'quies' ist das durch die Annahme der Religion auf Erden verwirklichte frašam."

pe e de seus oficiais, o objetivo estivera provavelmente limitado à conquista da costa da Anatólia e do suficiente do interior da Ásia Menor, para formar um Estado territorial que pudesse manter a si próprio estrategicamente contra quaisquer tentativas da reduzida Pérsia de recuperar a posição perdida, e que fosse suficientemente grande para permitir a instalação da superabundante população helênica, mas não tão grande a ponto de não poder ser militarmente controlado pela limitada capacidade macedônia em homens. Desconhecemos quais eram as ideias de Alexandre no início da campanha, porém é plenamente possível que o programa que se manifestou posteriormente já fora contemplado por ele em seu delineamento geral.

A primeira indicação de objetivos consideravelmente mais amplos do que aqueles alimentados por seu conservador Estado-maior surgiu após a batalha de Issos, ocasião em que ele teve que responder à oferta de Dario de um tratado de amizade e aliança. A carta de Alexandre a Dario, preservada por Arriano (2.14), constitui uma fonte da máxima importância na medida em que é o único documento existente no qual escutamos a voz do próprio Alexandre. Depois de haver rejeitado a alegação de Dario de uma guerra defensiva de sua parte e de havê-lo acusado de agressão, Alexandre prossegue:

> Como sou o senhor de toda a Ásia, tu vens a mim! Se receias que vindo receberás um tratamento descortês de minha parte, envia alguns de teus amigos para receber minhas garantias. Quando vieres a mim, solicita e recebe tua mãe, esposa e filhos e quanto mais possas desejar. O que me persuadires a dar será teu. E quanto ao futuro: quando te dirigires a mim, dirige-te a mim como o rei da Ásia; não me abordes em termos de igualdade, mas manifesta-te a mim como o senhor de tudo que é teu se houver qualquer coisa que necessites; em caso contrário, tomarei providências quanto a ti como um ofensor. Mas se ainda alimentas pretensões quanto ao teu reino ergue-te e luta por ele, e não foge — pois te alcançarei onde estiveres!

Essa carta é mais o momento fascinante da própria *Translatio Imperii* do que uma fonte.

O papel de rei da Ásia em sucessão a Dario não pôde ser desempenhado por muito tempo. Como consequência de sua velocidade fantástica, a conquista ameaçou converter-se numa massa amorfa de territórios e povos destituída de forma institucional e simbólica definida. Tarn sintetizou o problema nitidamente quando escreveu: "No Egito Alexandre era um autocrata e um deus. No Irã era um autocrata, mas não um deus. Nas cidades gregas era um deus, mas não um autocrata. Na Macedônia não era nem autocrata nem deus, mas um rei semiconstitucional sobre e contra quem seu povo gozava certos

direitos costumeiros"[30]. A continuação, com algumas modificações, da organização administrativa persa por satrapias não pôde eclipsar o fato de que o domínio de Alexandre como um todo, bem como sua própria posição como o governante, não tinham forma. As fontes fragmentárias relativas à intenção de Alexandre de criar tal forma são numerosas, mas nenhuma delas é por si conclusiva. Tudo que podemos fazer é formar um mosaico e sugeri-lo como um retrato tanto quanto se predisponha a isso.

O primeiro texto a ser considerado é o sumário do ecumenismo de Alexandre apresentado por Plutarco (c. 46-120 d.C.) em sua *Fortuna e virtude de Alexandre*. Essa obra é um discurso epidíctico que emprega *topoi* retóricos em louvor da virtude de Alexandre. Um dos *topoi* é a elevação do rei acima do filósofo porque o rei realiza pela ação aquilo que o filósofo apenas sonha e discute. É o lugar-comum que vimos em formação na obra de Políbio. Na seção pertinente do discurso (1.6; 329a-d) Plutarco primeiro sumaria a "muito admirada *Politeia* de Zenão, o fundador da seita estoica [*hairesis*]" no postulado: Seres humanos não deveriam viver separados sob as leis de suas respectivas *poleis* e povos, mas formar uma nação e povo com uma vida comum e uma ordem comum a todos. O que Zenão se limitou a sonhar, continua Plutarco, Alexandre concretizou, pois a razão (*logos*) de Zenão ele supriu com sua ação (*ergon*). Alexandre não seguiu o conselho de Aristóteles de tratar os helenos como seu *hegemon*, os bárbaros como seu senhor, mas estava convencido de que "foi enviado pelos deuses [*theoten*] para ser o harmonizador geral [*harmostes*] e reconciliador [*diallaktes*] do Todo". Quando ele uniu os seres humanos não pela razão (*logos*), forçou-os pelas armas (*hoplois*); e assim combinou suas vidas e caracteres, seus casamentos e hábitos, como numa taça que é compartilhada por todos num banquete. Ele determinou que considerassem "o ecúmeno [*oikoumene*] a pátria deles, o exército dele a cidadela [*akropolis*] e proteção deles, todos os indivíduos bons os parentes deles, e todos os indivíduos maus não pertencentes à raça deles [*allophylous*]". Não deveriam distinguir, como antes, helenos e bárbaros por costumes e trajes; pelo contrário, o que é excelente (*arete*) deveria ser reconhecido como helênico, o que é mau (*kakia*) como bárbaro. A esse sumário deve ser adicionada a informação (1.9; 330e) de que o plano de Alexandre era "conquistar para todos os seres humanos harmonia [*homonoia*] e paz [*eirene*] e comunidade [*koinonia*] entre si".

[30] W. W. TARN, Alexander: the conquest of the Far East, *Cambridge Ancient History* 6 (1927) XIII, 432 ss.

Se não houvesse fontes outras que não essa avaliação de Plutarco, seria difícil estimar sua confiabilidade. Não seria o caso talvez de Plutarco atribuir ideias de Zenão a Alexandre meramente para efeito retórico? A suspeita é alimentada pelo fato de que Alexandre não podia ter acrescido sua *ergon* ao *logos* de Zenão já que Zenão chegou a Atenas somente dez anos depois da morte de Alexandre, e por ocasião de sua chegada não podia ter mais do que 21 ou 22 anos de idade. Mas mesmo se desconsiderarmos o anacronismo e supormos o relato das convicções e crenças de Alexandre, o que em parte remonta a Eratóstenes (c. 275-c. 195 a.C.), como substancialmente correto, permanecerá ainda insatisfatório, porque nada aprendemos acerca das situações concretas nas quais Alexandre falou de si mesmo como o reconciliador e harmonizador do mundo de tal maneira que a declaração pudesse ter se tornado uma matéria de conhecimento comum. Alexandre fazia discursos sobre tópicos filosóficos? Ou utilizava tal linguagem em sua conversa de mesa? E foram relatados por seus companheiros? Em síntese: apreciaríamos saber o que os eruditos do Antigo Testamento chamam de "cenário na vida" em que esses símbolos ocorreram.

Felizmente temos preservados, principalmente por Arriano, muitos episódios que provam que Alexandre realmente entretinha tais ideias, mesmo que não haja nunca lhes conferido a forma generalizada relatada por Plutarco. Analisaremos os três episódios em que as concepções de Alexandre do império, da classe governante e de sua própria posição se tornam tangíveis.

O primeiro desses episódios relatados por Arriano em sua *Anabasis de Alexandre* (7.7.8-9) foi o Banquete de Opis. Após o motim em Opis haver terminado com uma reconciliação entre o rei e seus veteranos macedônios, Alexandre ofereceu sacrifícios e organizou um grande banquete. Sentados ao redor dele no banquete estavam os companheiros macedônios, próximos a estes os persas e em seguida os delegados das outras tribos em conformidade com sua precedência em reputação e excelência. Alexandre e seus camaradas beberam da mesma grande taça e fizeram as mesmas libações, os videntes gregos e magos persas dando abertura à cerimônia. O ritual atingiu seu clímax quando Alexandre se levantou para dizer a famosa oração. É inteiramente possível que o texto da oração não seja completo, ainda que sua tradição remonte a Ptolomeu; além disso, sua gramática admite mais de uma tradução. De acordo com a leitura aceita pela maioria dos estudiosos, Alexandre "orou pelas outras boas coisas e pela Homonoia e parceria no governo [*koinonia tes arches*] entre macedônios e persas". Na hipótese da aceitação dessa leitura, o rei orou por não mais do que relações harmoniosas no governo macedônio-

persa associado do império. Em sua extensiva análise dos textos pertinentes, Tarn considera essa interpretação incompatível com a situação do banquete, no qual nove mil representantes dos vários povos do domínio estavam presentes; a Homonoia deve ter sido solicitada para a vasta população mista sob o governo de Alexandre, como sugerido pelas passagens de Plutarco que provavelmente traduzem o teor da oração. Portanto, Tarn deseja traduzir: Alexandre "orou pelas outras boas coisas, e pela Homonoia e pela parceria no domínio entre macedônios e persas". "Homonoia na oração tem que permanecer sozinha como uma coisa substantiva, e não meramente ser alinhavada às palavras 'macedônios e persas'."[31] Tanto quanto posso perceber, a leitura de Tarn é absolutamente tão justificada quanto a primeira, que é mais comumente aceita, especialmente na medida em que tem o apoio das passagens de Plutarco. Mas suspeito que a energia despendida no argumento de que uma ou outra das duas leituras tem que ser a correta é desperdiçada, pois o texto tal como se apresenta quase certamente não traduz literalmente a oração de Alexandre — ele deve ter sido composto diferentemente e mais longo[32] — e não sabemos em que direção seu significado foi alterado pela tradição condensada. Em lugar de pressionar a forma preservada como se fosse o texto autêntico da oração, dever-se-ia tratá-la como um texto mutilado a partir do qual o significado provável do original tem que ser reconstruído na medida do possível. Em nossa tentativa de chegar a esse significado provável nos valeremos da oportunidade gramatical de compreender o *Makedosi kai Persais* como um *dativus commodi* e supor que o rei orou não pela comunidade *entre* macedônios e persas, mas pelas bênçãos dos deuses *a favor de* macedônios e persas. Entre essas bênçãos a oração então selecionou a *homonoia kai koinonia tes arches*. Ao fazermos essa suposição criamos um contexto de significado que é

[31] Tarn, *Alexander, the Great. 2. Sources and studies*, Cambridge, Cambridge University Press, 1948, 444. Para a discussão de Tarn do problema associado à oração, bem como para a literatura sobre o assunto, ver 434-449. Ernest Barker, *From Alexander to Constantine*, Oxford, Clarendon Press, 1956, 6, traduziu a oração: "Alexandre orou por bênçãos, e especialmente pela bênção da concórdia humana [*Homonoia*] e da comunidade no domínio [*koinonia tes arches*] entre macedônios e gregos [sic!]". Fritz Schachermeyr, *Alexander der Grosse*, Graz-Salzburg-Wien, A. Pustet, 1949, 411, traduz a substância da oração: "orou-se, a favor de macedônios e persas, pela concórdia e comunidade de seu governo". Essa tradução introduz a possibilidade de interpretar o *Makedosi kai Persais* como um *dativus commodi*, sobre o que apresento mais no texto. Contra Tarn ele decide (n. 256) que Homonoia não pode permanecer sozinha como uma coisa substantiva, mas frisa que a oração por concórdia nos círculos governantes não contradiz os desejos de Alexandre pela Homonoia abarcando todo o gênero humano.

[32] Tarn, *Alexander*, 443.

inteligível tanto intelectualmente quanto pragmaticamente. De fato, a fórmula da bênção específica transfere as categorias de *homonoia* (ser de um *nous*, a condição de uma mesma opinião) e *koinonia*, que Aristóteles desenvolvera para a pólis, para a criação de Alexandre, isto é, para o império que abrangia não só macedônios e persas, mas também gregos, egípcios, frígios, fenícios, arameus, babilônios, árabes, indianos etc. Dificilmente se porá em dúvida que um tal imenso aglomerado de povos culturalmente variegados se encontrava em terrível necessidade de uma comunidade do espírito (*nous*) para se tornar o povo de um império.

Ademais, que Alexandre orasse pela unidade do império em favor de macedônios e persas também fazia sentido nessa situação, pois ele pretendia que dois povos, que juntos não passavam de uma pequena minoria da população do império, fossem o seu governante comum. Entretanto, esse programa de Alexandre de prover uma classe governante para o império pelo amálgama de macedônios e persas topou com considerável resistência. Sua primeira medida, a de que seus companheiros compartilhassem as honras dos cargos administrativos e comando militar com seus inimigos recentemente derrotados, tinha uma natureza a não se coadunar com o gosto deles. Outra complicação foi então introduzida pela relação entre Alexandre, na qualidade de rei semiconstitucional, e seus soldados macedônios, que eram ao mesmo tempo algo como uma assembleia do povo. A reorganização que Alexandre efetuou do exército, de maneira a incluir contingentes asiáticos em pé de igualdade com os macedônios, podia ser entendida por esses últimos apenas como um sintoma da intenção de Alexandre de abandonar sua realeza da Macedônia em favor da realeza da Ásia. Os macedônios se sentiram rejeitados por seu rei, para quem haviam granjeado as vitórias; e o motim de Opis não foi uma conspiração de oficiais, mas uma irrupção emocional de homens comuns magoados. Por fim, o pretendido amálgama dos dois povos em uma classe governante exigia medidas mais substanciais do que a indicação de persas para posições que poderiam ter sido destinadas a macedônios. Daí, Alexandre propagou uma mistura de costumes e maneiras, adotou parcialmente vestimentas asiáticas e introduziu elementos do cerimonial persa da corte. O clímax desses esforços foi novamente, como em Opis, um banquete com um ato ritual, a grande festa de casamento em Susa. Por ordem do rei, oitenta de seus companheiros casaram com filhas de nobres da Pérsia e da Média, e dez mil macedônios tiveram que tomar mulheres asiáticas. O próprio Alexandre casou-se com Barsine, a filha mais velha de Dario. O casamento em massa foi celebrado de acor-

do com o costume persa[33]. O que os maridos transformados em tais por força de uma ordem pensaram sobre essa intervenção do rei nos mais pessoais de seus negócios não é conhecido.

A concepção de Alexandre de sua própria posição como o governante do império é o mais obscuro de todos os pontos na medida em que é velado, desde a Antiguidade, pelos relatos confusos em torno das questões de proscinese e deificação. Os trabalhos dos companheiros da campanha podem ter sido mais elaborados e claros, mas os historiadores do período romano — que são nossa única fonte — informam tão obscuramente que aparentemente a natureza da questão lhes escapou[34].

A proscinese diante do rei constituía parte do cerimonial da corte persa; não significava nenhum reconhecimento do rei como deus. Como entretanto a reverência na Grécia era feita apenas aos deuses, a tentativa de Alexandre de introduzir o cerimonial persa podia, e talvez teria que ser entendida pelos macedônios e gregos como uma pretensão à divindade. Os choques inevitáveis — como por exemplo o conflito oratório entre Anaxarco e Calístenes ou a cena terrível com Cassandro[35] — são amplamente relatados pelos historiadores antigos porque produzem boas histórias. É porém um tanto duvidoso se essas cenas toquem o cerne da questão. Se tal cerne existe é para ser encontrado em mais uma das cenas de banquetes rituais que Alexandre parece ter favorecido para a criação de seu simbolismo imperial. Está preservada em duas versões que remontam provavelmente ao episódio tal como narrado numa obra de Cares, mestre de cerimônias de Alexandre. Nem uma nem outra das duas versões é muito esclarecedora por si só, na medida em que ambas se concentram menos na cerimônia do que na conduta estrepitosa de Calístenes; mas elas se suplementam, com o que é possível, portanto, reconstruir a cena com alta probabilidade.

Uma das versões é apresentada por Plutarco em sua *Vida de Alexandre* (54.3-4):

> Cares de Mitelene diz que numa ocasião num banquete Alexandre, depois de beber, entregou a taça a um de seus amigos. Este, ao recebê-la, primeiramente encaminhou-se até diante do altar [*hestia*] e, após haver bebido, prostrou-se [*proskynesai*], depois do que beijou Alexandre e retomou seu lugar. Como os outros faziam o mesmo, Calístenes, por sua vez, tomou a taça — o rei não prestou atenção, já que conversava

[33] ARRIANO, *Anabasis*, v. 7, cap. 4, 4-8.
[34] Ibid., v. 4, 10-11.
[35] PLUTARCO, *Vida de Alexandre*, 74.

com Hefaístos —, bebeu e, em seguida, dirigiu-se ao rei para beijá-lo. Mas Demétrio, apelidado Fídon, bradou: "Ó rei, não consintas no beijo pois ele, tão só ele, não se prostrou diante de ti". Quando Alexandre rejeitou o beijo, Calístenes exclamou em voz alta: "Então me afastarei para os mais pobres em busca de um beijo".

A segunda versão é apresentada por Arriano em sua *Anabasis* (4.12.3-5): "Tendo bebido dela, Alexandre fez circular uma taça de ouro, começando por aqueles com os quais arranjara acerca da proscinese. O primeiro levantou-se para beber e se prostrou, recebendo um beijo de Alexandre; e assim eles fizeram, na ordem, um a um". Então mais uma vez se segue a embaraçosa cena com Calístenes.

A associação dessas duas versões nos leva a crer que isso não foi um episódio acidental, mas a ocasião cuidadosamente planejada na qual a cerimônia da proscinese era para ser introduzida. O banquete, embora desconheçamos o lugar em que ocorreu, fora arranjado entre Alexandre e seus amigos mais íntimos. A cerimônia era para ser realizada primeiramente pelos companheiros de sua confiança, e então os outros, esperava-se, seguiriam o exemplo. O ritual em si aparentemente apresentava as seguintes fases: (1) O rei beberia da grande taça de confraternização, o *phiale*, e a passaria à sua volta; (2) aquele que a recebesse levantaria e se encaminharia até diante da *hestia*; (3) beberia e se prostraria diante da *hestia*; então (4) se aproximaria do rei para receber o beijo; e (5) voltaria ao seu assento. O significado do ritual depende claramente do significado da *hestia*. Essa *hestia* agora foi identificada como parte do simbolismo real aquemênida[36]. O grande rei era distinguido dos homens ordinários pela posse ligada ao culto de um fogo real, simbolizando a força divina que penetra o cosmos. Não o rei, mas seu fogo era divino. Quando o rei ia a uma campanha ele o precedia, transportado num altar de prata[37]. Acompanhava-o inclusive na batalha[38]. E era apagado somente por ocasião de sua morte[39]. Alexandre se apoderara desse simbolismo, conforme sabemos com base em sua ordem de apagar o fogo sagrado por ocasião da morte de Hefaístos como se ele fosse um rei[40].

A introdução da chama divino-real no ritual da proscinese é interessante sob vários aspectos. Em primeiro lugar, revela em que grau Alexandre ingres-

[36] F. Jacoby, *Kommentar zu den Fragmenten Griechischer Historiker*, 436; Schachermeyr, *Alexander der Grosse*, 310.
[37] Xenofonte, *Ciropédia* 8.3.12.
[38] Cúrcio, *História de Alexandre*, 3.3.9.
[39] Diodoro Sículo, 17.114.4.
[40] Ibid.

sara na concepção persa de ordem divina, realeza e império. Em segundo lugar, prova a habilidade dele como manipulador psicológico, pois a proscinese, repugnante a macedônios e helenos, era para ser realizada diante do altar com a chama, não diante do rei; os cortesãos deviam prostrar-se diante do símbolo de divindade, porém o próprio rei permanecia humano. Ou assim parecia ao menos, no caso de os macedônios e helenos poderem ser admitidos. Mas a resistência de Calístenes foi talvez motivada por sua compreensão de que esse inteligente arranjo implicava precisamente aquilo que parecia rejeitar. De fato, esse ritual, em terceiro lugar, revela algo sobre a concepção de Alexandre de sua própria divindade. A proscinese persa era executada diante do rei, que era um homem; a proscinese de Alexandre era realizada diante da chama real, que era divina. A associação, mediante o ritual, do rei com a divindade da chama justificou bem o brado de Demétrio na versão de Plutarco de que Calístenes não realizara a proscinese "diante de ti", isto é, diante de Alexandre. Ao conceber seu ritual, Alexandre, embora usasse a cerimônia da corte persa, foi muito além dela e introduziu sutilmente as reivindicações de sua divindade[41].

A concepção de Alexandre de sua própria divindade é obscura, e a considerar o estado das fontes provavelmente assim permanecerá. De qualquer modo, é possível classificar os materiais e questões diversos, de sorte que a dificuldade ela mesma fique restrita um tanto mais claramente do que fica no extensivo debate sobre a questão[42].

(1) É absolutamente certo que a solicitação de Alexandre de 324 a.C. para ser reconhecido como um deus pelas cidades da Liga de Corinto foi uma medida administrativa que não tinha nenhum significado relativamente à ques-

[41] O debate acerca do significado preciso das passagens em questão ainda continua: Alexandre reclamou a proscinese diante do fogo ou diante de si mesmo? No texto adotei a interpretação dada por Schachermeyr em sua primeira monografia sobre Alexandre, de 1949, porque, considerando as circunstâncias, a mim parece a mais plausível. Essa interpretação, contudo, topou com críticas. Em sua nova *Alexander der Grosse: Das Problem seiner Persönlichkeit und seines Wirkens*, Wien, Edição da Academia de Ciências da Áustria, 1973, Schachermeyr ainda dá preferência à sua interpretação anterior de uma proscinese diante do fogo, embora admitindo que as circunstâncias da cena são tão complexas que a proscinese diante do rei também é possível. No que tange às complexidades das circunstâncias, ver agora a extensiva apresentação no *Alexander* de 1973, 370-385. Cf. também o apêndice 7, "Das persische Koenigsfeuer", 682 ss.

[42] Para as fontes e o extensivo debate, cf. TARN, *Alexander the Great*, v. 2, apêndice 22, "Alexander's deification".

tão de sua própria concepção. Como *hegemon* da Liga, ele estava obrigado por força do pacto a não interferir nos assuntos internos das cidades; essa interferência, porém, com a finalidade de reinstalar refugiados, se tornara necessária, e a jurisdição que ele não possuía como *hegemon* ele podia possuir como um deus.

(2) Mais próxima da questão da compreensão de Alexandre de sua divindade estaria a influência da concepção de Aristóteles do homem que se distingue pela *arete*, o qual é "como um deus entre os seres humanos" (*Política* 1284a11) — na hipótese de tal influência ter existido. Como o debate em torno dessa frase, a qual supusera Hegel referir-se a Alexandre, aparentemente não encontrará um desfecho, se faz necessário articular nossa própria posição nessa matéria. Como foi por mim indicado anteriormente neste estudo, no texto de Aristóteles nada confirma uma referência a Alexandre[43]. Entretanto, visto que isso deixa em aberto a possibilidade de a frase dever ser entendida nesse sentido, mesmo sem uma referência explícita, tenho agora que acrescentar que o argumento em cujo curso ocorre essa frase é claro como cristal no sentido de nada ter a ver com Alexandre, e que essa questão só pode surgir se a frase for torcida fora do contexto. Segue-se um resumo do argumento.

No capítulo crítico da *Política* (1284a3-1284b34) Aristóteles se ocupa da instituição do ostracismo como um dispositivo de segurança que eliminará da sociedade política pessoas que, pela *arete*, superam em importância seus concidadãos a tal ponto que sua presença constitui uma reprovação silenciosa (que talvez nem sempre venha a se manter silenciosa) às disposições constitucionais das respectivas *poleis* que não lhes permite *status* público em conformidade com sua posição pessoal: "Serão tratadas injustamente se posicionadas como iguais, sendo desiguais pela virtude e pela capacidade política — pois tal pessoa é como um deus entre seres humanos". "Não há *nomos* para elas, uma vez que são elas mesmas *nomos*." Em tais casos a "justiça política" exigirá a remoção das pessoas embaraçosas do cenário, e essa necessidade independe da forma constitucional. Tiranos procederão mais brutalmente; mas *poleis* oligárquicas ou democráticas, ainda que utilizem o recurso mais suave do ostracismo, procedem de acordo com o mesmo princípio. Uma pólis imperial como Atenas, além disso, utiliza o mesmo dispositivo para suprimir a resistência potencial em suas *poleis* submetidas; e o rei dos persas o utiliza para prevenir revoltas entre os medos, persas e outras orgulhosas po-

[43] *Ordem e história*, III, 367.

pulações de seu império. Só se pode considerar uma exceção a esse princípio de "justiça política", ou seja, no caso da melhor constituição (*ariste politeia*), em que realmente seria impróprio para os outros governar tal pessoa, pois isso seria como reivindicar o governo sobre Zeus e partilhar seus poderes (*tas archas*). Na melhor das constituições, os seres humanos obedeceriam com contentamento a essa pessoa, de maneira que haveria realezas de tais pessoas para sempre nessas *poleis*.

Esse resumo, embora breve, é exaustivo. O argumento não contém referências, explícitas ou implícitas, a Alexandre. Ademais, a linguagem dos deuses entre seres humanos, bem como o exame de seu *status* na melhor *politeia* retomam a linguagem e o problema das *Leis* de Platão 739B-740A. Aristóteles se move no interior de um contexto teórico estabelecido por Platão; e a motivação teórica constitui razão suficiente para a forma que o argumento assume no contexto de Aristóteles. Em vista da coerência teórica do argumento, não é apenas desnecessário mas também metodologicamente impróprio procurar alusões políticas de natureza sensacional. Finalmente, deve ser enfatizado que qualquer tentativa de aplicar a frase "como um deus entre os seres humanos" a Alexandre positivamente contradiz o conteúdo explícito do argumento de Aristóteles. De fato, conclusões com relação a Alexandre podem realmente ser tiradas desse capítulo, porque a casuística da passagem também cobre o caso de um império asiático. O rei da Pérsia também se envolve na remoção de indivíduos de superior excelência de seu domínio no interesse da ordem constitucional, com a aprovação de Aristóteles de tal "justiça política" precisamente porque ele próprio *não* é "como um deus entre os seres humanos"; e o mesmo raciocínio aplicar-se-á ao seu sucessor macedônio na realeza da Ásia. Decerto Aristóteles não tira essa conclusão explicitamente, e não sabemos, portanto, se ele a tinha em mente — mas não há razão para colocá-la além dele. Ademais, Aristóteles desenvolve o conceito-tipo da *pambasileia*, da monarquia autocrática "sobre uma pólis, um povo ou diversos povos", e a caracteriza como *oikonomike basileia*, uma realeza doméstica (1285b30-33), de modo a não poder haver dúvida de que esse tipo de organização política não é a "melhor pólis", e nem mesmo uma pólis qualquer na qual o indivíduo de *arete* superior pudesse ser reconhecido como governante. Concluímos portanto que essa frase que é objeto de tanto debate não só não se aplica a Alexandre, mas que o contexto exclui tal aplicação e, talvez, até sugira a todo aquele que deseja tirar conclusões a visão um tanto vaga que Aristóteles obteve das atividades de seu ex-discípulo.

(3) As únicas passagens que parecem ter uma conexão com a ocupação de Alexandre com sua própria divindade ou semidivindade estão associadas à sua viagem ao oráculo de Amon no oásis de Siwah. Plutarco, em sua *Vida de Alexandre* 27, in fine, relata a observação do filósofo egípcio Psamon de que "todos os seres humanos estão sob o governo régio de Deus"; Alexandre, continua, reagiu a isso com a reflexão "mais filosófica" de que "Deus é o pai comum de todos os seres humanos, mas torna os melhores peculiarmente seus próprios". A fórmula de Deus como o pai comum de todos os seres humanos lembra o Zeus homérico que era "o pai dos seres humanos e dos deuses" (*Ilíada* I, 544), bem como o uso de Aristóteles da passagem para ilustrar o governo régio de um pai sobre seus filhos (*Política* 1259b14). O que é novo no dito atribuído a Alexandre é a oposição da paternidade de Deus ao seu governo régio como o cosmocrator, e a separação dos melhores como "peculiarmente seus próprios". A atitude revelada na observação, se a supormos autêntica, concorda bem com o quadro geral do ecumenismo de Alexandre tal como traçado por Plutarco em sua *Fortuna e virtude de Alexandre* 1.6: helenos e bárbaros se tornaram uma humanidade comum cuja pátria é o ecúmeno e cuja acrópole é o exército de Alexandre. Mas não se pode afirmar muito mais do que esse acordo. Ir além e referir-se a esse dito como a primeira declaração epocal da "Fraternidade humana", como faz Tarn[44], é um exagero ideológico que distorce a situação relativamente tanto ao passado quanto ao futuro. De fato, no que diz respeito à comunidade do gênero humano, nada há nesse dito que não possa ser encontrado nos fragmentos sofísticos tardios sobre igualdade e harmonia[45]; e no que diz respeito à paternidade de Deus nada há que traísse uma ruptura espiritual além de Platão e Aristóteles. A experiência de Alexandre da ordem universal, embora afrouxada pela tarefa de organizar um império multicivilizacional, permanece escrava do ecumenismo do conquistador.

Essa escravidão se torna aparente se se considera a convicção de Alexandre de que Deus "torna os melhores peculiarmente seus próprios" no contexto da forma de expressão dessa escravidão — isto é, por ocasião da conquista do Egito, a suposição da sucessão faraônica e a visita a Amon. Arriano relata (3.3.1-2) que Alexandre foi tomado pelo desejo de visitar o Amon líbio em parte porque queria consultar o infalível oráculo como Héracles e Perseu haviam feito antes dele, em parte porque localizou "algo de sua estirpe" (*ti tes*

[44] TARN, *Alexander*, 2:437.
[45] *Ordem e história*, II, 402-407.

geneseos tes heautou) a partir de Amon e esperava aprender mais sobre si mesmo. O que o conquistador aprendeu do deus não sabemos; Arriano se limita a dizer que a resposta foi "de acordo com seu coração" (*thymos*) (3.4.5); mas dificilmente pode ter sido qualquer coisa diferente do que uma explicação mais elaborada, da parte do sacerdote, da filiação faraônica de deus recentemente adquirida por Alexandre em Mênfis, o que deve ter sido misteriosamente perturbador para um jovem de educação macedônio-helênica. Na verdade Plutarco relata que o sacerdote saudou Alexandre como o filho de deus[46]; e Diodoro Sículo interpreta a informação sacerdotal como a concessão do império do mundo: "De Amon lhe foi concedido o domínio de toda a Terra"[47]. O domínio cosmológico do faraó fora convertido — seja pelo sacerdote ou pelos historiadores — num domínio ecumênico[48].

Tudo isso é muito menos do que gostaríamos de saber, mas além desse ponto tudo que existe é o Pothos de Alexandre, seu desejo ou anseio. Arriano, como vimos, diz que um Pothos se apoderou de Alexandre para se dirigir ao Amon na Líbia, presumivelmente para aprender a partir do próprio deus mais a respeito de sua nova filiação. Tanto quanto sabemos, o próprio Alexandre cunhou o significado que a palavra *pothos* adquiriu com o uso dele, o sentido de um forte desejo de se estender indefinidamente rumo ao desconhecido e ao sem precedentes; e é provável que a tenha utilizado nesse sentido pela primeira vez quando o Pothos o agarrou para visitar o Amon no deserto[49]. Para o entendimento da consciência de Alexandre de seu papel ecumênico, somos, em última instância, encaminhados ao daimonismo de seu gênio.

3 Epílogo greco-indiano

Ao despertar da campanha de Alexandre no Punjab, o cenário das fundações imperiais se expande para a Índia. O levantamento que se segue se limi-

[46] Plutarco, *Vida de Alexandre*, 27.
[47] Diodoro Sículo, 17.93.4.
[48] Isso é tudo que pode ser extraído dos textos. Para uma apresentação imaginativa do episódio de Amon no contexto da vida de Alexandre, ver Schachermeyr, *Alexander der Grosse*, 1973, 242-56; cf. também apêndice 5, "Umstrittene Orakel", 672 ss.
[49] Sobre o *Pothos* de Alexandre, cf. Victor Ehrenzweig, *Alexander and the Greeks*, Oxford, B. Blackwell, 1938, 52-61; e o apêndice sobre "Pothos" em Schachermeyr, *Alexander der Grosse*, 1973, 654 ss.

tará aos eventos mais intimamente ligados ao governo macedônio na "Ásia", isto é, o complexo dos impérios Maurya e greco-indiano. Não se estenderá às fundações Yuechi e outras nômades, na medida em que pertencem a um encadeamento de eventos que tem sua origem na fundação do império chinês; tampouco se estenderá à ascensão posterior, nativamente indiana, do império gupta. Ademais, tal como nas seções precedentes, abster-me-ei de traçar os paralelos demasiado óbvios com os fenômenos de retirada e expansão imperiais que podemos observar em nosso próprio tempo.

Na época da campanha de Alexandre a área de civilização indiana constituía politicamente ainda uma multiplicidade de repúblicas e principados tribais de tamanho e poder diversos. Uma das unidades maiores era o reino de Maghada, sob a dinastia Nanda, no vale do Ganges. Plutarco, em sua *Vida de Alexandre* (62.4), relata o seguinte episódio: "Andrakotos, quando era um jovem, viu o próprio Alexandre. E nos informaram que ele com frequência dizia mais tarde que Alexandre por pouco deixara escapar a conquista [*ta pragmata*], uma vez que o rei era odiado e desprezado devido à sua condição vil e nascimento humilde". O Andrakotos desse episódio era o Maurya Chandragupta, o fundador do primeiro império indiano. Incorrera no desagrado do rei Nanda[50], de que possivelmente era parente, e se tornara um fugitivo no Ocidente. Entre outros príncipes indianos ele visitara o acampamento de Alexandre em Patala, em 325 a.C. Cerca de oito anos depois, em 317 a.C., quando o último sátrapa macedônio deixou a Índia, Chandragupta instalou-se no novo vácuo de poder com a ajuda de tribos do noroeste e, em seguida, invadiu o reino de Maghada; depôs o último rei Nanda, o qual, de acordo com sua avaliação, fora distintamente impopular, e exterminou sua casa. Seu conselheiro nessa revolução doméstica foi Chanakia, cognominado Kautilya, a quem é atribuída a redação, se não a autoria do *Arthasastra*[51]. Um momento crítico adveio para a nova fundação em torno de 305-303. Quando Seleuco Nicator se estabelecera finalmente na "Ásia", ele empreendeu uma campanha para recuperar as satrapias indianas e penetrar talvez mais profundamente na

[50] JUSTINO, 15.4.

[51] Todas essas datas são incertas. Estou adotando a reconstrução da cronologia Maurya feita por P. H. L. EGGERMONT, *The chronology of the Reign of the Asoka Morya*: a comparison of the data of the Asoka Inscription and the data of the Tradition, Leiden, E. J. Brill, 1956. Cf. Vincent A. SMITH, *The Early History of India*: from 600 a.C. to the Muhammadan Conquest, Oxford, Clarendon Press, ⁴1924; e os capítulos 18-20, sobre a dinastia Maurya, feita por F. W. THOMAS em *The Cambridge History of Índia*, New York, Macmillan, 1922, v. I.

Índia do que fizera Alexandre. O desenrolar dos acontecimentos não é muito bem conhecido, mas findou certamente com os selêucidas e os maurya chegando a um entendimento. Seleuco recebeu um contingente de elefantes de guerra em troca do reconhecimento da Paropamisada, Ária, Aracosia e possivelmente a Gedrosia como partes do império maurya. Chandragupta recebeu em casamento uma princesa macedônia, cujo parentesco exato com Seleuco Nicator não é conhecido. Megastenes permaneceu temporariamente como embaixador selêucida por algum tempo, por volta de 302 a 298, na corte Maurya em Pataliputra; e os fragmentos que sobreviveram de sua obra converteram-se em uma das importantes fontes para a compreensão da sociedade e da organização do império Maurya.

O império Maurya começara a desagregar-se imediatamente após a morte de Asoka em 233, mas atingiu seu fim somente em 184, quando um general do último governante Maurya, o brâmane Pushyamitra Sunga, assassinou seu senhor. Novamente foi criado um vácuo de poder imperial, comparável ao anterior, após a morte de Alexandre, quando os macedônios abandonaram as satrapias indianas; e, tal como o vácuo anterior atraíra o Maurya Chandragupta, o vácuo presente incitou Demétrio, o rei da Báctria, à ação conquistadora. Mas antes que possa ser esboçada essa segunda tentativa grega de penetrar a Índia é necessário dizer uma palavra acerca do reino da Báctria.

Na satrapia bactriana do império selêucida, Eutidemo de Magnésia se tornara o fundador de uma dinastia independente. A pré-história da independência dinástica não é muito clara. Conforme quanto pode ser discernido graças à brilhante análise de fontes numismáticas e literárias realizada por W. W. Tarn, essa satrapia sempre gozara de um *status* privilegiado como o escudo oriental do império contra os nômades[52]. O sátrapa Diodoto recebeu em casamento uma irmã de Seleuco II em torno de 246. Diodoto II, seu filho provavelmente de um casamento anterior, assumiu a realeza, rompeu com os selêucidas e celebrou uma aliança com Tirídates de Pártia. Foi presumivelmente a rainha viúva selêucida que então tomou os negócios em suas mãos, entregou sua filha em casamento a Eutidemo, que nessa ocasião pode ter sido não mais do que um sátrapa de Diodoto II, providenciou o assassi-

[52] Todos os dados e datas na apresentação seguinte de processos que são típicos da era ecumênica são baseados em W. W. Tarn, *The Greeks in Bactria and India* (1938), Cambridge, Cambridge University Press, ²1951. Para um levantamento histórico mais recente, cf. George Woodcock, *The Greeks in India*, London, Faber, 1966, com bibliografia.

nato de Diodoto e fez de Eutidemo um rei. As relações com o governante selêucida Antíoco III podem não ter sido isentas de suspeita, mas ao menos a aliança com os partos, que eram os inimigos dos selêucidas, foi encerrada. Eutidemo foi um governante de capacidade extraordinária. Aparentemente teve êxito no que Alexandre fracassara, a consecução de um amálgama dos governantes nativos bactrianos com os macedônios e gregos, e assim estabeleceu a base de um poder bactriano que pôde ser empregado, depois de sua morte em 189, por seu filho Demétrio na expansão do reino pela conquista das províncias selêucidas no leste do Irã. Em 184, com o fim da dinastia Maurya, surgiu a grande oportunidade de imitar Alexandre envolvendo-se na conquista da Índia que Alexandre vira além do Hifase, mas que não lhe admitiu o ingresso.

Os elementos imponderáveis da situação parecem ter contribuído mais significativamente para o sucesso do empreendimento do que o poder militar de Demétrio, seus filhos e seus generais. De fato, Chandragupta, o fundador da dinastia Maurya, casara com uma princesa selêucida, e Demétrio era aparentado aos selêucidas pela linhagem feminina da família. Embora isso não fizesse dele exatamente o herdeiro dos Maurya, fez dele ao menos o dinasta mais estreitamente aparentado, se parentesco dinástico era para ser computado pelo parentesco com os sucessores de Alexandre na "Ásia". Além disso, introduziu-se na situação o conflito nativo entre os brâmanes e a casta guerreira indiana, os xátrias. A resistência a Alexandre na Índia fora organizada e mais ferozmente travada pelos brâmanes, enquanto os príncipes xátrias haviam logo se predisposto a entrar num acordo com o conquistador. Some-se a isso que Asoka, o neto de Chandragupta e da princesa selêucida, fora o grande propagador e protetor do budismo; e o próprio Buda, bem como Asoka haviam sido xátrias. O budismo parece ter atraído primeiramente os xátrias, enquanto os brâmanes a ele se opunham. O príncipe sunga de nome Pushyamitra, o qual matara o último rei maurya, era um brâmane; e a lenda budista posterior o retratava como um perseguidor do budismo que queria destruir o trabalho de Asoka. Os gregos e os macedônios, todavia, eram classificados pelos indianos, no tocante ao seu *status* de casta, como uma variedade ligeiramente inferior de xátrias. E finalmente dessa vez os invasores gregos trouxeram consigo uma experiência e uma técnica de tratar "nativos" que Alexandre não possuíra. Todos esses fatores têm que ser levados em consideração para se compreender que a invasão da Índia por Demétrio topou com uma resistência consideravelmente menor do que o poder militar da Índia poderia ter propiciado.

O plano de Demétrio emerge com razoável clareza de sua execução. O núcleo do império Maurya fora o reino de Maghada; havia sido governado de Pataliputra no Ganges, enquanto vice-reinos tinham sido estabelecidos em Taxila para o noroeste e em Ujjain para o oeste. Demétrio iniciou sua conquista a partir de Báctria e teve que preservar a conexão com sua base doméstica. Consequentemente ocupou primeiramente o noroeste e assumiu sua sede em Taxila, e então fez que dois exércitos avançassem rumo ao sudeste na direção de Pataliputra e rumo a sudoeste na direção da costa e Ujjain. Constituiu um *movimento de torquês* que, se tivesse sido concluído, teria conduzido a "Índia", que foi conhecida pelos gregos por meio de Megastenes sob a jurisdição de Demétrio. Taxila teria sido a capital, Pataliputra e Ujjain os vice-reinos. O exército do sudeste sob o comando de Menandro, o general e genro de Demétrio, realmente alcançou Pataliputra; a ex-capital do império esteve nas mãos dos gregos ao menos de 175 a 168 a.C. O exército do sudoeste sob o comando de Apolodoto, provavelmente um irmão de Demétrio, certamente penetrou na área geral do Ujjain. Mas a torquês jamais se fechou; Vidisa, o reino natal de Pushyamitra, que se situava entre as mandíbulas da torquês, escapou da ocupação.

A campanha deve ter sido sustentada por algo como uma propaganda de libertação. Ao menos dois dos príncipes, Apolodoto e Menandro, adotaram em suas moedas o título "Soter". Esse é um novo simbolismo da era ecumênica. O título "Soter" fora utilizado somente duas vezes antes: uma vez por Ptolomeu I do Egito, que se intitulara o Salvador quando salvara Rodes de Demétrio o Sitiador; e uma segunda vez por Antíoco I quando salvara a Ásia Menor dos gauleses. Apolodoto e Menandro devem ter posado como os Salvadores de budistas do brâmane Pushyamitra. Poucos anos depois o título de Salvador era para ser usado contra eles, quando Antíoco IV Epífanes tornou-se o Soter que salvou o Oriente seleucida dos príncipes eutidemidas. Parece que uma era de imperialismo ecumênico expele necessariamente o fenômeno curioso que é chamado hoje de "libertação", isto é, a substituição de um governante imperial detestável por um outro que é minimamente menos detestável — ou, ao menos, a ninguém é permitido dizer o contrário. No caso de Apolodoto e Menandro, o seu assumir do papel de Salvadores do budismo não significa que se tornaram eles próprios budistas. Todavia, as relações com a comunidade budista devem ter sido amigáveis e íntimas, ou Menandro não poderia ter se tornado o herói das lendas budistas que são preservadas com o título de *Milindapanha*.

No seu clímax, o domínio de Demétrio se estendeu do Turquestão, através do Afeganistão e do Belutistão, à "Índia" dos maurya. A conquista, contudo, nunca realmente foi encerrada, pois o mais tardar em 168 começou a campanha de Eucrátides, o general e primo de Antíoco IV, para a recuperação do leste selêucida. Os elementos imponderáveis que tinham favorecido Demétrio no seu avanço rumo à Índia agora favoreciam Eucrátides no seu ataque à base bactriana de Demétrio. Também ele era aparentado aos selêucidas e mais estreitamente do que Demétrio. Além disso, ele vinha pelo comando do rei selêucida que governava, e provavelmente ele próprio nomeou um sub-rei para se ocupar de um usurpador rebelde. As lealdades dos macedônios na Báctria voltaram-se de Demétrio para Eucrátides, e a força dos eutidemidas na sua relação com a população nativa se voltava agora contra eles, pois entre os macedônios e gregos dessa geração provavelmente se podia encontrar um bom número que era absolutamente tão recalcitrante em relação à fusão com bárbaros quanto foram os companheiros de Alexandre. Eucrátides era outro Salvador, desta vez de macedônios e gregos, de um governante que favorecia os bárbaros nativos. Isso explicaria o êxito de Eucrátides com forças militares que não podem ter sido poderosas. Em torno de 167 ele estava de posse de todos os territórios a oeste do Hindukush. A conquista indiana de Demétrio e seus sub-reis teve que ser interrompida. O próprio Demétrio retornou à Báctria para enfrentar Eucrátides, foi derrotado e morto. Menandro e Apolodoto tiveram que abandonar sua posição avançada para enfrentar o perigo que se apresentava de lado a lado do Hindukush.

A cronologia dos acontecimentos subsequentes é incerta. O mais tardar em 165 Eucrátides atravessou o Hindukush a fim de conquistar a Índia por sua vez; depois de 163, quando morreu Antíoco IV, separou seu destino do império selêucida e se tornou rei em seu próprio direito; em 160 o parto Mitrídates envolveu-se nos acontecimentos e conquistou a Báctria; Eucrátides foi obrigado a retornar para enfrentar o perigo situado às suas costas, e em 159 foi morto em batalha. Então, por razões desconhecidas, os partos se retiraram da Báctria, de forma que a dinastia de Eucrátides pôde se manter no país até os saka e yuechi conquistarem a Báctria por volta de 130-129. Ao sul do Hindukush, desligado agora da base bactriana, Menandro pôde organizar um reino que compreendia o oeste e o noroeste da Índia. Ele morreu em torno de 150-145. Em uma de suas moedas de bronze aparece o símbolo da roda, o que indica que ele se entendia um Chakravartin indiano; e depois de sua morte as cidades concederam às suas cinzas a honra Chakravartin do Stupas. Seu papel na lenda

budista já foi mencionado. Parece que tentou criar um império helenístico-indiano, imitando Asoka como um fator incisivo em sua concepção. A invasão Saka da Índia, que principiou em torno de 120, gradualmente consumiu as possessões gregas; por volta de 30 a.C. os últimos restos de governo grego na Índia haviam desaparecido.

Capítulo 3
O processo da história

Os seres humanos que viviam na era ecumênica foram forçados pelos acontecimentos a realizar reflexões sobre o significado de seu curso. As reflexões dos participantes no processo, então, forçaram os estudos precedentes a digressões que extrapolam as questões suscitadas. E essas questões de uma filosofia da história, que podiam ser tratadas apenas de maneira incidental em relação à linha principal de análise, têm que ser agora tornadas explicitamente temáticas.

§1 O processo da realidade

A questão que pareceu assumir precedência sobre todas as demais foi o problema da identidade. Um processo tem que ser o processo de alguma coisa, mas essa alguma coisa da qual a era ecumênica foi o processo revelou-se indefinível. Não podia ser concebivelmente a história ou dos impérios cosmológicos que desapareceram, ou dos impérios ecumênicos que ascenderam no curso da história. Não foi a história da Babilônia, ou do Egito, da Pérsia, da Macedônia, ou de Roma, das cidades-estado gregas ou fenícias, dos impérios maurya ou partos, de Israel ou dos reinos bactrianos, embora todas essas sociedades estivessem de algum modo nela envolvidas. Se essa alguma coisa não pôde ser encontrada, seria possível que a história fosse a história de nada? Poderia haver algo como o processo histórico da história? Esta questão requer

um sério exame e o terá, mas de momento temos que guardá-la. Durante a própria era ecumênica, de qualquer modo, a redução, a destruição e o desaparecimento violentos de sociedades mais antigas, bem como a busca embaraçosa, da parte dos poderes conquistadores, da identidade de suas fundações constituíram a desconcertante experiência que engendrou o "ecúmeno" como o até então insuspeito objeto do processo histórico.

Esse novo símbolo, entretanto, foi infestado de dificuldades ontológicas, pois o ecúmeno não era uma sociedade numa existência concretamente organizada, mas o *telos* de uma conquista a ser perpetrada. Na busca do *telos*, então, o ecúmeno no sentido cultural revelou-se muito maior do que esperado, e a conquista nunca atingiu sua meta. Ademais, não se podia conquistar o ecúmeno não existente sem destruir as sociedades existentes, e não se podia destruí-las sem se tornar ciente de que a nova sociedade imperial, estabelecida mediante conquista destrutiva, era precisamente tão destrutível quanto as sociedades agora conquistadas; o processo inteiro parecia destituído de sentido. Quando finalmente suficientes seres humanos contemporaneamente vivos foram encurralados num império para suportar a ficção de um ecúmeno, a humanidade coletivamente se mostrou como não tanto um gênero humano, a não ser que seu *status* universal como seres humanos sob Deus fosse reconhecido. E, quando a humanidade universal foi entendida como oriunda da existência do ser humano na presença sob Deus, o simbolismo de um gênero humano ecumênico sob um governo imperial sofreu uma séria redução de *status*. Filosoficamente, o ecúmeno foi um símbolo miserável.

1 O objeto da história

O problema de identidade apenas esboçado nunca foi completamente pensado durante a própria era ecumênica. O ponto alto de sua penetração foi alcançado por Santo Agostinho ao discernir o movimento do *amor Dei* como o êxodo existencial a partir do mundo pragmático do poder — *incipit exire, qui incipit amare*[1] — e, consequentemente, conceber a "mescla" da *civitas Dei*

[1] *Enarrationes in Psalmos* 64.2. Para a análise adicional deste problema, cf. o capítulo "Imortalidade: experiência e símbolo" de *Em busca da ordem*. [Não subsequentemente publicado em *Em busca da ordem*. Originalmente publicado como Immortality: Experience and Symbol, *Harvard Theological Review* 60 (1967) 235-279, e incluído em *CW*, XII, 52-94. (N. do E.)]

com a *civitas terrena* como a realidade Intermediária da história. Na construção de sua *Civitas Dei*, entretanto, ele subordinou esses grandes discernimentos a um padrão historiogenético cuja história unilinear atingiu seu fim significativo no ecumenismo duplo da Igreja e do império romano. Além do ecumenismo duplo do presente de Santo Agostinho, a história não tinha significado senão a espera pelos eventos escatológicos. Todavia, não só os discernimentos relativos ao êxodo existencial e à *metaxia* histórica são relevantes para a presente análise, mas também a construção do todo. De fato, Santo Agostinho tentou resolver o mistério do significado atribuindo a certos eventos e sociedades uma finalidade escatológica além do significado de sua existência na *metaxia* histórica, e essa tentativa como um tipo volta a ocorrer com frequência na construção de identidades para o objeto da história.

No longo desenrolar da história ocidental desde Santo Agostinho, o problema mudou sua aparência mas não sua estrutura. O conteúdo da historiogênese agostiniana, é verdade, desagregou-se sob a pressão de um conhecimento de história vastamente ampliado, porém a forma simbólica ela mesma sobreviveu ao legado de sua substância cristã-imperial; de fato, os pensadores especulativos do Iluminismo e do romantismo continuaram a usar a forma para a construção de histórias unilineares que conduziriam ao presente imperial de sua respectiva escolha, isto é, a uma ou a outra variedade de ecumenismo ideológico, dotado como o ecumenismo duplo agostiniano de finalidade escatológica de significado. Quanto aos discernimentos agostinianos referentes à *metaxia* histórica, não se saíram muito bem. Em lugar de serem mais desenvolvidos, foram desfavoravelmente deformados por aquilo que Hegel chamou de "princípio protestante" de relocalizar o mundo do intelecto divino (*die Intellektual-Welt*) na mente do ser humano, de modo que "se pode ver, conhecer e sentir na própria consciência tudo que antes estava além"[2]. Isso significa dizer que a *metaxia* histórica foi pervertida num movimento dialético na consciência do intelectual. Como uma consequência do destino que sobreveio à *Civitas Dei*, permanecemos ainda hoje na incerteza entre a hipótese de que a história tem que ser a história de alguma coisa — impérios, cidades-estado, nações-estado, civilizações ou gênero humano ecumênico — e a incômoda suspeita de que o processo da história não pode ser predicado em sociedades que aparecem e desaparecem no seu curso. Cada um dos supostos objetos do processo se tornou suspeito de ser uma hipóstase.

[2] HEGEL, *Vorlesungen ueber die Geschichte der Philosophie*, Stuttgart, F. Frommann, 1965, vol. 3 (*Jubilaeumsausgabe*, ed. De Hermann Glockner, vol. 19), 300.

A tentação de hipostasiar sociedades historicamente efêmeras em objetos finais da história é fortemente motivada. No seu cerne permanece a tensão, emocionalmente difícil de suportar, entre o significado que uma sociedade possui na existência histórica e o conhecimento nunca completamente reprimível de que todas as coisas que vêm a ser caminharão para um fim. Uma sociedade, poder-se-ia dizer, tem sempre duas histórias: (I) a história interna à sua existência e (II) a história na qual ela ingressa na existência e dela sai. A história I goza do intenso carinho dos membros de uma sociedade; a história II topa com resistência emocional e, de preferência, não deveria ser mencionada. No debate em torno de Toynbee, esse fenômeno da resistência emocional pôde ser bem observado nos seus aspectos mais ou menos grotescos. Desenvolvendo seu conceito de civilizações como "o campo inteligível de estudo", Toynbee irritara tanto os historiógrafos nacionais quanto aqueles que acreditavam numa história progressiva do gênero humano. Os historiadores nacionais sentiram o objeto da história que é caro aos seus corações ameaçado por sua redução a uma fase no ciclo civilizacional, entalado como um tempo de transtornos entre o desenvolvimento de uma civilização e o seu fim num estado universal; os progressistas foram despertados pela suposição de que a civilização ocidental, distinguida na especulação historiogenética deles pelo índice escatológico "moderna", deveria trilhar o caminho de todas as civilizações, até o interregno e a dissolução. Além disso, os críticos tiveram uma disputa relativamente fácil, porque Toynbee se colocara a si mesmo largamente exposto ao ataque através de seu próprio sonho escatológico: as quatro religiões universais, visto que correspondem aos quatro tipos psicológicos de Jung, atingiriam um novo ecumenismo de humanidade globalmente equilibrada. Não é difícil diagnosticar o medo da vida e da morte na base da irritação produzida pela violação de Toynbee do tabu. Os que sonham com uma sociedade que viverá feliz para sempre depois de uma vez ter vindo à existência relutam em encarar o discernimento da máxima de Anaximandro (A9; B1): "A origem [*arche*] das coisas é o *Apeiron*. [...] É necessário às coisas que pereçam naquilo a partir do que nasceram, pois pagam penas entre si por sua injustiça [*adikia*] em conformidade com o decreto do Tempo".

2 A verdade do processo de Anaximandro

Na sua desprotegida posição de cidades-estado helênicas vizinhas de impérios asiáticos, os jônicos tiveram ampla oportunidade de experimentar a

violência da era ecumênica. O fragmento de Anaximandro vem a ser o mais antigo pronunciamento existente de um filósofo sobre o processo da realidade e sua estrutura. Ademais, a experiência e a simbolização compactas de Anaximandro do processo cósmico informaram o entendimento do processo no domínio da sociedade e da história de Heródoto e Tucídides até Políbio. O fragmento, assim, converteu-se no simbolismo-chave para o que se pode denominar a experiência trágica da história. Mostrarei com brevidade as implicações desse texto compacto e, em seguida, indicarei alguns pontos importantes na subsequente diferenciação de consciência.

A realidade foi experimentada por Anaximandro (fl. 560 a.C.) como um processo cósmico em que as coisas emergem da não existência do *Apeiron* e nela desaparecem. As coisas não existem a partir de si mesmas, simultaneamente e para sempre; existem a partir do fundamento ao qual retornam. Consequentemente, existir significa participar em duas formas de realidade: (1) no *Apeiron* como a *arche* atemporal das coisas e (2) na sucessão ordenada das coisas como a manifestação do *Apeiron* no tempo. Essa participação dupla das coisas na realidade foi expressa por Heráclito (fl. 500 a.C.) na linguagem concisa dos mistérios (B62):

> Imortais mortais
> mortais imortais
> vivem a morte de outros
> a vida de outros morrem.

A realidade na forma de existência é experimentada como imersa na realidade na forma de não existência e, inversamente, não existência alcança existência. O processo possui o caráter de uma realidade Intermediária, governada pela tensão da vida e da morte. Até aqui, pode-se marchar numa elucidação analítica dos textos, mas não adiante; qualquer tentativa de parafrasear seu significado destruiria sua compacidade. Pelo contrário, tem-se que tomar cautela no sentido de identificar os imortais como deuses, os mortais como seres humanos, ou vida e morte como as de seres humanos, ou as coisas (*ta onta*) como objetos inorgânicos, organismos, seres humanos ou sociedades, e assim por diante. É verdade que os símbolos significam todas essas "coisas"; mas além da diversificação do processo da realidade nos diversos domínios do ser, e além da diversificação das coisas nesses domínios, significam compactamente o processo como o Todo, ou o Uno, em cuja estrutura as coisas existentes nos domínios do ser participam com suas estruturas diversificadas. Uma paráfrase destruiria uma experiência e uma verdade que têm que ser aceitas em

sua compacidade, como precedendo e fundando toda experiência diferenciada do processo em suas variantes nos domínios do ser, particularmente no domínio da sociedade e da história.

Além disso, interpretações parafrásticas obscureceriam a estratificação histórica no significado dos símbolos. De fato, experiências e suas simbolizações não são unidades encerradas em si mesmas, portando em si a totalidade de seu significado; são eventos no processo da realidade e como tais relacionadas a eventos passados e futuros. Uma paráfrase destruiria essa parte de significado que advém a símbolos por intermédio de sua posição na história da consciência. A verdade jônica do processo está presente no *background* de consciência, quando os pensadores posteriores investigam estruturas específicas do caso de sociedades na história. Uma formulação de Heródoto referente ao processo da história, por exemplo, pressupõe as "hipóteses jônicas", ainda que os nomes de Anaximandro e Heráclito não sejam mencionados. Se num tal caso o fato de os simbolismos mais anteriores estarem conotados fosse omitido, se tal passagem fosse lida como se nada contivesse senão o que oferece em sua proximidade, o seu significado não seria plenamente compreendido. Tampouco pode a análise de Platão da estrutura da *metaxia* na realidade ser plenamente compreendida, a menos que o leitor esteja tão consciente do simbolismo jônico ao fundo como esteve Platão. Daí, a verdade compacta da realidade não se torna obsoleta quando pensadores posteriores exploram a estrutura do processo nos diversos domínios do ser; pelo contrário, ela supre o contexto em que exclusivamente os discernimentos específicos fazem sentido. A verdade do processo está historicamente estratificada, na medida em que os posteriores discernimentos específicos conotam a inteireza mais anterior como o contexto no qual a obra diferenciadora é conduzida.

Mais do que isso, a estratificação histórica da verdade é refletida numa estrutura de linguagem filosófica que tem permanecido uma constante até hoje. De fato, ainda se usa o símbolo "coisas" no sentido dos jônicos, como, por exemplo, faz Heidegger ao fazer sua cuidadosa distinção pré-socrática entre *das Sein* (*to on*, em última instância o *Apeiron* anaximandriano) e *das Seiende* ou *die seienden Dinge* (*ta onta*); e a obra de Whitehead vibra com a tensão histórica de verdade quando ele faz que seu "processo da realidade" ganhe seu peso de significado a partir de sua oscilação entre o processo da realidade física e a inteireza do processo cósmico. Por outro lado, são inevitáveis sérias perturbações no entendimento da realidade se e quando a consciência da inteireza contextual é perdida no tumulto de diferenciações exuberantes, como foi no

despertar do Iluminismo e, em particular, com referência ao ceticismo epistemológico de Kant. Nesse "clima de opinião", a ser caracterizado como um estado de inconsciência pública, torna-se incumbência dos verdadeiros filósofos, que são sempre raros, recuperar consciência por meio da recuperação de sua estratificação histórica. O problema existencial do filósofo que se descobre nessa situação foi explorado por Nietzsche, que em seu *Schopenhauer como educador* descreveu o problema de recuperar consciência como a tarefa de descobrir o caminho que ascende "da altura do descontentamento cético e da resignação crítica à altura da meditação trágica"³. Tais esforços pessoais, entretanto, não produziram ainda um grande efeito no clima de opinião. Como mostra o debate em torno de Toynbee, a "meditação trágica" sobre o processo da realidade de longe não foi ainda restituída à consciência pública.

3 O campo de consciência noética

Circundadas pelos mistérios do *Apeiron* e do Tempo, as coisas vêm a ser e perecem. Que qualquer uma das coisas que vêm a ser pudesse deter o processo e controlá-lo para sempre depois disso constitui um absurdo a não ser acolhido enquanto a apercepção da realidade de um indivíduo não estiver seriamente perturbada. De qualquer modo, não importando quão irrepreensível possa parecer, o discernimento de Anaximandro nada tem a dizer a respeito da questão inevitável relativa ao seu próprio *status*: é uma verdade concernente ao processo uma "coisa" que nele aparece? Ou é a verdade descoberta a partir de uma posição além do processo? A questão da estratificação histórica na consciência, previamente sugerida, tem que ser agora objeto de maior investigação.

Primeiramente devem ser eliminadas umas poucas incompreensões convencionais. A verdade do processo não deve ser hipostasiada como uma verdade "absoluta". Não se trata de uma gema da sabedoria clássica a ser embolsada como uma posse para sempre e ocasionalmente exibida a uma audiência impressionável; tampouco se trata de uma verdade barata a ser usada para apresentar meditações sentimentais acerca da vaidade de todas as coisas sob o sol; e tampouco é uma verdade documental a ser usada como evidência em ponderações eruditas a respeito do pessimismo dos gregos. No tocante ao ter-

³ Friedrich NIETZSCHE, Unzeitgemaesse Betrachtungen, in *Werke*, Leipzig, C. G. Neumann, 1899, 1:1, 409.

ceiro desses abusos hipostáticos, uma advertência especial se faz adequada. De fato, "pessimismo" e "otimismo" são neologismos do século XVIII que denotam certas disposições "modernas" de reação existencial à realidade. Aplicar essas categorias de disposições a filósofos gregos é um anacronismo — os gregos não eram "homens modernos"; eram seres humanos que encaravam o processo da realidade sem pessimismo ou otimismo indevidos. Da rejeição dos vários absolutismos não se conclui, entretanto, que agora se deva buscar esta ou aquela alternativa relativista. Nenhum dos ismos ideológicos é aceitável numa investigação crítica.

A descoberta jônica constitui um campo de consciência noética no qual os pensadores avançam da verdade compacta do processo à verdade diferenciada da consciência descobridora. O que começa como um discernimento do mistério e estrutura do processo arrasta para a experiência que se tornou articulada no discernimento, e mais adiante ao seu reconhecimento como um ato de consciência pelo qual o ser humano participa no processo da realidade. A "coisa" que é chamada de ser humano se descobre como tendo consciência e, como consequência, descobre a consciência do ser humano como a área da realidade em que o processo da realidade torna-se luminoso para si mesmo. Ademais, como o campo de consciência noética se revela no tempo através de uma sucessão de pensadores, o campo ele mesmo vem a ser reconhecido como pertencendo à estrutura da realidade. O processo não é uma sucessão inconsciente de "coisas"; antes, é estruturado no tempo pelo progresso da consciência noética. Um processo silencioso acerca de cujo significado poder-se-ia estar em dúvida torna-se um processo crescentemente articulado acerca de seu significado; e o que é descoberto como seu significado é o surgimento de consciência noética no processo. As descobertas diferenciadoras, então, engendram os símbolos linguísticos para sua articulação: a psique converte-se no lugar de participação consciente na realidade; a profundidade se torna a dimensão da psique da qual novos discernimentos são formados; o *nous* torna-se a faculdade da participação aperceptiva no processo; filosofia, o amor à sabedoria, se torna a tensão da existência do ser humano na busca da verdade, e assim por diante. Ao longo dos séculos em que a consciência noética se revela dos primórdios jônicos ao clímax em Platão e Aristóteles, contudo, a origem do movimento na verdade anaximandriana se mantém viva. A diferenciação da consciência torna a realidade tanto luminosa quanto significativa contra o fundo da verdade compacta; não supera a si mesma num além do processo. A verdade dos filósofos não se torna uma posse; permanece a verdade da busca (*zetesis*) em tensão erótica

rumo ao fundamento misterioso da existência. A consciência noética da existência, dos filósofos, em tensão erótica, torna-se, assim, a vizinha mais próxima do *incipit exire qui incipit amare* agostiniano, isto é, a consciência revelatória do êxodo da Babilônia como o significado da existência.

§2 O diálogo do gênero humano

Os fenômenos da filosofia grega são bem conhecidos no nível doxográfico. Não tão bem conhecidas são a constituição de um campo de consciência noética por meio da verdade do processo de Anaximandro e a estratificação histórica da verdade nesse campo. E praticamente nada é conhecido sobre a constituição do campo como um subprocesso no processo maior da era ecumênica, ou sobre sua importância para a descoberta de significado na história, ou sobre as relações estreitas entre êxodo existencial e conquista imperial. Em consequência, visando a assentar as bases para a análise adicional, será necessário estabelecer a estratificação histórica da verdade no campo noético de consciência pela seleção de uns poucos exemplos representativos.

1 Heródoto

A verdade do processo se impõe uma vez descoberta. Mas é uma verdade compacta do cosmos como um todo. Para revelar suas implicações tem que ser reconhecida em suas formas variantes nos diversos domínios do ser. A primeira etapa diferenciadora a ser considerada será portanto a transição a partir da verdade do todo à sua manifestação no domínio do ser humano, da sociedade e da história.

Em *História* I, 207 Heródoto faz Creso dar seu conselho a Ciro:

> Se julgas a ti mesmo imortal, bem como o exército que comandas, não cabe a mim aconselhar-te. Mas se te conheces homem, bem como aqueles que governas, saibas, acima de tudo, o seguinte: há uma roda [*kyklos*] dos assuntos humanos que, girando, não permite que o mesmo homem prospere sempre.

A primeira parte do conselho, a roda em que os assuntos humanos giram, corresponde ao vir-a-ser (*genesis*) e ao perecimento (*phthora*) anaximandrianos das coisas. A conclusão, que o movimento da roda não permitirá que o mesmo homem prospere sempre, corresponde à conclusão de Anaximan-

dro — de que perecendo as coisas pagam entre si as penas pela injustiça de seu vir-a-ser. O conselho como um todo, assim, é moldado com base no fragmento B1 de Anaximandro.

Com respeito ao simbolismo mais anterior no fundo da consciência não pode haver dúvida; mas a relação não é tão explícita como poderia ser, porque os pronunciamentos de Heródoto sobre o processo da história são prejudicados por um distinto rebaixamento de qualidade espiritual e intelectual. Heródoto teve uma percepção da roda dos assuntos humanos, porém não soube como enfrentar em condições de igualdade o *Apeiron*. A divina *arche* foi substituída pelo simbolismo convencional dos imortais e mortais; e a convenção se tornou ambígua por sua justaposição com o conselho que deriva da máxima de Anaximandro, pois os imortais da passagem não são os deuses homéricos que discutem e resolvem sobre assuntos humanos no Conselho olímpico; são introduzidos somente para ser descartados como irrelevantes uma vez tenham servido à função retórica de dirigir a atenção para a questão realmente importante dos assuntos humanos e sua fatalidade. Mas esse descartar retórico parece como se fosse realmente não mais do que retórico. Se os imortais fossem realmente para ser descartados como uma simbolização obsoleta da *arche* divina, então os mortais da passagem teriam que se tornar algo como os mortais-imortais de Heráclito. Essa, todavia, aparentemente não foi a intenção de Heródoto, pois o Creso que não perde tempo com os imortais quando fala no Conselho de Ciro é o mesmo que se dirigira ao conquistador quando caiu em suas mãos: "Agora que os deuses fizeram de mim teu escravo, ó Ciro" (I, 89). Afinal, os deuses parecem ter um poder sobre os assuntos humanos.

As ambiguidades e incoerências são produzidas por uma deformação que a verdade do processo sofreu na transição para o domínio da história. Na obra de Heródoto, os homens que, com autoridade, se pronunciam sobre a estrutura do processo histórico não são filósofos; são pessoas como Creso, Ciro, Xerxes e seus conselheiros. Esses empreendedores imperiais da era ecumênica entendem o significado da vida como sucesso (ou prosperidade, *eutychia*) na expansão de seu poder e consideram ser todo revés causado pela intervenção de um superpoder divino. Nas várias discussões desse pessoal imperial sobre a possibilidade ou realidade do desastre, o tema recorrente é a "inveja [*phthonos*] dos deuses". Sem dúvida, o grande projeto de conquista teria sucesso a menos que estivesse à espreita em segundo plano a "inveja" divina como fator limitador (I,32; III,40; VII,10; e a conclusão de VII,46). Essa "inveja dos deu-

ses" constitui um velho motivo do mito, na medida em que o ser humano que supera a si mesmo, ou ascende demasiado alto, o ser humano que é culpado da *hybris*, atrai a ira dos deuses. Os trágicos empregaram o motivo mais de uma vez nesse sentido, como, por exemplo, Ésquilo na grande cena do retorno de Agamenon (*Agamenon* 855-974); e Sófocles chegou a absolutizar essa ira dos deuses na força anônima do Enciumado (*ho phthonos*, *Filocteto* 776). Mas somente na obra de Heródoto, em conexão com a verdade jônica do processo, ele se tornou o símbolo infiltrador da sombra que cai sobre o esplendor da existência régia. A verdade do processo, assim, é preservada na medida em que o padrão do vir-a-ser e perecer está envolvido, mas o mistério do *Apeiron* e do Tempo foi eclipsado pelas imagens de uma tensão de poder entre mortais e imortais. A realidade do processo não é negada, mas a "coisa" chamada ser humano dela não participa com o todo de sua existência. Uma parte do ser humano foi isentada. De fato, o ser humano dividiu-se num eu de poder que lhe pertence e outra parte de seu eu que não pode esquivar-se à participação, embora a participação dela seja experimentada como uma vitimização pelo processo. Se esse eu dividido do empreendedor imperial é mantido contra os dois centros de *amor sui* e *amor Dei* que Santo Agostinho distinguiu na psique, com o eu-vítima do conquistador tomando o lugar do *amor Dei*, pode ser discernida uma séria deformação da existência como a causa por trás da deformação da verdade.

Nas *Histórias*, Heródoto faz as figuras históricas serem os discursadores a respeito do processo da história e sua estrutura. Em que grau as reflexões delas são realmente suas próprias e não as de Heródoto é um intricado problema. Certamente, seus pronunciamentos não são "históricos" conforme os padrões de historiografia crítica. Creso, por exemplo, que morreu em torno de 540, apresenta seu conselho a Ciro com a reflexão: "Meus sofrimentos [*pathemata*] transformaram-se em saber [*mathemata*]" — uma formulação que soa suspeitamente como se Creso estivesse lendo Ésquilo, que viveu de 525 a 456 a.C. Não se infere, contudo, que os vários discursos expressam a posição de Heródoto. Podem bem ser históricos no sentido de que a concepção geral do processo atribuída por Heródoto às suas figuras era geograficamente tão difundida quanto o império persa era vasto e teve um alcance no tempo de vários séculos. A menos que se queira supor que os eventos espetaculares de conquista e derrota que se seguiram à expansão de Ciro haviam escapado à atenção dos contemporâneos que foram tragados por eles, uma opinião tal da *fortuna secunda et adversa* nos assuntos humanos deve ter sido um tanto co-

mum quando Heródoto escreveu. Além disso, como essa concepção é suficientemente geral para conciliar concretizações diversas tais como o diálogo de Xerxes e Artabanes no Helesponto (7.45-53), ou a carta de Amasis a Polícrates (3.40), ou a narrativa de Micerino (2.129-33), muito possivelmente Heródoto registrou com fidelidade uma opinião comum com suas múltiplas variações. A confiabilidade do registro não seria prejudicada pelo fato de ele próprio ter partilhado da opinião, com uma variação própria.

Essa variação pessoal talvez possa ser tocada na conclusão das *Histórias*, em 9.122. Aí Heródoto faz o relato da situação persa depois de Ciro haver deposto Astiages em 550 a.C. Um Artembares aconselhou o vencedor a aplicar-se em novas conquistas: a Pérsia é um país pobre e acidentado; devia-se sair dele e ocupar uma das terras férteis nas vizinhanças. "Quem, tendo o poder, não agiria assim? E quando disporemos de uma melhor ocasião do que agora, quando somos senhores de tantas nações e governamos toda a Ásia?". Mas Ciro rejeitou esse conselho: advertiu os persas de que não podiam prosseguir passando a ser governantes nos países férteis, pois países brandos geram homens brandos. Com a perda de seu espírito guerreiro cairiam sob o domínio de outros. "Assim os persas partiram com suas opiniões alteradas", sintetiza Heródoto, "confessando que Ciro era mais sábio do que eles; e escolheram habitar uma terra rude e ser senhores, de preferência a cultivar planícies e ser os escravos de outros"[4]. Essa conclusão das *Histórias* está anexa ao relato da operação grega contra Sestos em 478 a.C., que encerrou as Guerras Persas. Nessa operação, o neto do tal Artembares que dera o conselho a Ciro foi morto.

Conquista é êxodo, pois se tem que deixar para trás o que se possui para conquistar; e essa expansão da existência além da ordem da existência alcançada desperta a inveja dos deuses. Essa é a moral da história. Parece que Heródoto discerniu com perspicácia o problema de um êxodo concupiscente da realidade sob a superfície aparentemente realista de conquista ecumênica.

2 Tucídides

Nas *Histórias*, o mistério do processo é eclipsado pelas imagens de um jogo de poder disputado por deuses e seres humanos. A humanidade do ser humano foi reduzida ao seu eu libidinoso, e os deuses compartilharam seu

[4] Tradução de Rawlinson.

destino. De qualquer modo, as figuras de Heródoto não são completamente insensíveis ao mistério. Conhecem o suficiente sobre certo e errado para saber que algo está errado com o sucesso (*eutychia*) do poder em expansão; seja o que for, esse errado atrai a intervenção desastrosa dos deuses. Heródoto, então, discerniu a natureza do errado como o êxodo concupiscente da realidade. Assim, do mistério é deixado ao menos um estremecimento.

Nenhum estremecimento é deixado no Diálogo Meliano de Tucídides. As imagens eclipsantes são elevadas à posição da própria realidade (V,105):

> No tocante aos deuses cremos, e no tocante aos seres humanos sabemos que por força de uma necessidade da natureza eles governam em todo lugar que possam. Nem criamos essa lei nem fomos os primeiros a atuar sobre ela; descobrimo-la existindo antes de nós e a deixaremos para existir para sempre depois de nós; limitamo-nos a fazer uso dela, sabendo que vós, e todos os outros, se fôsseis tão fortes como somos, agiríeis como agimos.

O processo anaximandriano em que as "coisas" participam transformou-se na lei pela qual o eu de poder atua. Mais do que isso, o processo hipostasiado numa lei é uma necessidade da natureza que opera no próprio indivíduo que comete a hipóstase: uma identidade fictícia de conquista com a realidade pode ser obtida identificando realidade com uma humanidade reduzida ao seu eu libidinoso. Por esse jogo de transformar realidade na imagem da existência deformada, a história encontrou o sujeito capaz de dominá-la — ao menos até Egospótamos. Aqueles que não são o sujeito, nesse caso os melianos, dispõem da escolha entre a submissão e o massacre.

Os jogos pelos quais o eu de poder faz de si mesmo o senhor fictício da história são ainda disputados hoje. Os paralelos modernos de situações políticas em que o sujeito da história identificou a si mesmo ocorrem facilmente à mente. O que requer ênfase é, antes, a diferença de posição espiritual e intelectual. De fato, os negociadores atenienses admitem, e até frisam, o horror em seu rigor; não realizam a mais ínfima tentativa de cobri-lo com idealismos, verdades ideológicas ou sistemas especulativos. É verdade que deformaram sua existência e criaram uma realidade imaginária que lhes permitirá "fazer sua coisa", mas ao fundo dessa realidade imaginária há ainda a trágica consciência do processo. Não afundaram na vileza não trágica do ideólogo, que não pode cometer o assassinato que deseja cometer para ganhar uma "identidade" em lugar do eu que perdeu sem apelar de modo moralista a um dogma de verdade suprema.

Tucídides faz que seus embaixadores atenienses insistam especialmente nesse rigor. Abrem as negociações com a solicitação de dispensar todas as rei-

vindicações de justiça e conduta honrosa, nas quais, de qualquer modo, ninguém acredita. Não derivam qualquer direito de império (*arche*) da vitória deles sobre os persas, nem acusam os melianos de haver perpetrado qualquer injustiça. Império é império, a realidade fundamental (5.89). A esse ponto a sucessão do império surge como a experiência que faz a verdade do processo ser deformada na transição ao domínio da história. A sucessão do império na era ecumênica — dos impérios babilônio e egípcio ao persa, ao ateniense, ao macedônio e ao diadóquico e, finalmente, ao romano — é realmente um espetáculo impressivo. Aqueles que a testemunharam à medida que se revelava não puderam se esquivar a se tornar conscientes dela. Heródoto estava tão ciente dela que a usou como o esqueleto pragmático em torno do qual organizou suas *Histórias*. Sua periegese, o levantamento histórico do ecúmeno cultural conhecido em seu tempo, é de fato uma série de digressões a partir dos pontos nodais de sucessão que levaram as regiões e os povos objeto do levantamento para dentro da expansão ecumênica do império persa. Tendo iniciado a partir dos lídios como os vizinhos das cidades jônicas, e da derrubada dos lídios pelos persas, ele formula o princípio de sua construção (I,95): "O desenrolar de meus estudos compele-me agora a indagar quem foi esse Ciro pelo qual foi destruído o império lídio, e por quais meios os persas se tornaram os senhores da Ásia"[5]. E então ele mostra a sucessão de sírios, medos e cítios, até os persas, com uma interessante nota marginal sobre a "coleção" de muitas tribos anteriormente insignificantes na nação governante dos medos (I,101). A observação de Heródoto do fenômeno já é substancialmente idêntica àquela posterior e mais famosa no Apocalipse de Daniel[6].

À medida que prosseguiu ao longo dos séculos, a sucessão impressionava os contemporâneos com sua falta de senso daimônica. Ademais, essa impressão pôde se fortalecer a tal ponto que obstruiria todo significado de realidade: a partir do fenômeno de sucessão, a falta de senso expandiu-se sobre toda a história e, além da história, sobre o processo cósmico como um todo. Posteriormente, na era ecumênica, essa falta de senso em relação a toda rea-

[5] Sobre a periegese herodotiana, sobre sua conexão com impérios ecumênicos, bem como sobre a continuidade do problema na historiografia até o presente, cf. Manfred HENNINGSEN, *Menschheit und Geschichte. Untersuchungen zu A. J. Toynbee's "A Study of History"*, München, List, 1967.

[6] Para o simbolismo de "sucessão" de Heródoto a Daniel, cf. Martin HENGEL, *Judentum und Hellenismus*, Tübingen, J. C. B. Mohr, 1969, 333. Para a continuação desse problema pela Idade Média, cf. Werner GOEZ, *Translatio Imperii*, Tübingen, J. C. B. Mohr, 1958.

lidade se tornou tão plena e mundialmente opressiva que a disposição desafogou-se nas reações extremas do apocalipse e da gnose. A escuridão de tal desespero extremo pode ser sentida ascendendo por trás do relato gelidamente controlado do Diálogo Meliano.

3 Platão

A verdade do processo constituiu realmente um campo de consciência, mas os exploradores do processo do domínio da história expuseram deformações da verdade de preferência à sua ulterior diferenciação. Como em sua obra historiográfica Heródoto e Tucídides permitem que os empreendedores imperiais da era ecumênica dominem o palco, esse resultado não é surpreendente. De fato, em qualquer tempo o curso da história será dificilmente mais do que uma causa de desespero se sua realidade for restringida aos fenômenos do êxodo concupiscente e da sucessão de império. O processo não pode se tornar luminoso de significado por um estudo de seres humanos que reduzem sua humanidade a um eu de poder e inventam Segundas Realidades com o propósito de obscurecer a realidade que possui significado. Revelará seu significado somente onde os seres humanos estão abertos para o mistério do qual participam mediante sua existência e permitem que a realidade do processo se torne luminosa na consciência deles. Depois do estropiamento da verdade por meio do fechamento existencial, a tarefa do filósofo se torna curá-la e restaurá-la abrindo a existência dele para o fundamento divino da realidade.

No *Filebo* (16C-17A), Platão tanto restaurou quanto, além disso, desenvolveu a verdade anaximandriana. Sócrates apresenta sua exposição dos símbolos diferenciados com um breve lembrete do caráter revelatório deles[7]:

> Há uma dádiva dos deuses aos seres humanos, assim ao menos parece a mim. De sua morada eles a deixaram ser trazida para baixo por alguém como Prometeu, juntamente com um fogo de excessivo brilho. Os homens de outrora, que eram melhores do que somos e habitavam mais próximos dos deuses, transmitiram essa dádiva no dito: que todas as coisas que se diz sempre existirem têm seu ser a partir do Uno e do Múltiplo, e associam em si mesmas o Limite [*peras*] e o Ilimitado [*apeirion*].

[7] Sobre o caráter revelatório do mito platônico, cf. o capítulo sobre "O evangelho e a cultura" em *Em busca da ordem*. [Não subsequentemente publicado em *Em busca da ordem*. Publicado em *Jesus and Man's hope*, ed. Donald G. Miller, Dikran Y. Hadidian, Pittsburgh, Pittsburgh Theological Seminary Press, 1971, 59-101, e incluído em *CW*, XII, 172-212. (N. do E.)]

Esses deuses de Platão não são invejosos. Pelo contrário, fazem a luz ser trazida aos seres humanos para ser recebida por aqueles que estão mais próximos dos deuses, e por eles transferida ao gênero humano como um todo. O novo Prometeu não tem que furtar o fogo; o fogo excessivamente claro (*phanotaton*) da verdade é dado gratuitamente. Assim, na forma simbólica do mito, Platão reconhece o papel do filósofo na história como aquele do homem que está aberto à realidade e desejoso de permitir que a dádiva dos deuses ilumine sua existência.

Na exegese de sua experiência diferenciada Platão, então, simboliza o mistério do ser como existência entre os polos do Uno (*hen*) e do Ilimitado (*apeiron*). Onde o Uno muda para o Múltiplo (*polloi*) e o Ilimitado para o Limite (*peras*), aí surge, entre os dois polos, o número (*arithmos*) e a forma (*idea*) de "coisas". Essa área de forma e número é o Intermediário (*metaxy*) do Uno (*hen*) e do Ilimitado (*apeiron*) (16D-E). A *metaxia* é o domínio do conhecimento humano. O método apropriado de sua investigação que permanece ciente do *status* Intermediário das coisas é chamado de "dialética", enquanto a hipóstase não apropriada de coisas Intermediárias no Uno ou o Ilimitado constitui o defeito característico do método especulativo que é chamado de "erística" (17A).

Para Anaximandro os polos do ser eram *Apeiron* e Tempo. O *Apeiron* era o fundamento (*arche*) inesgotavelmente criador que liberava "coisas" no ser e as recebia de volta quando pereciam, enquanto o tempo com seu decreto constituía o polo limitador da existência. Na verdade diferenciada de Platão, o Uno se tornou a causa (*aitia*) que está presente em todas as coisas (30B), a ser identificada com a sabedoria e a inteligência (*sophia kai nous*) (30C-E); o Limite, então, mudou para a *metaxia*; e ao *Apeiron* é deixada a função de uma *materia prima* infinita e sem forma, na qual o Uno pode diversificar a si mesmo em Múltiplas das "coisas" com sua forma e seu número. Da diferenciação emerge o novo simbolismo de uma realidade Intermediária, da Metaxia, que recebe seu significado específico a partir de sua constituição por intermédio do fundamento divino, isto é, o *Nous*.

A diferenciação é clara e relevante. Mas como foi alcançada? Que tipo de Prometeu conduziu a edição revista da máxima anaximandriana até Sócrates-Platão? Estas perguntas encontrarão suas respostas se lembrarmos que a verdade do simbolismo mais anterior podia constituir um campo de consciência noética, porque expressava uma experiência de filósofo da realidade em que ele participa com sua existência. O que efetivamente tinha que ser diferenciado da experiência mais anterior era a consciência noética insinuada na máxi-

ma compacta. Uma vez fora a verdade da existência do ser humano entendida como a realidade Intermediária de consciência noética, a verdade do processo como um todo pôde ser novamente exposta como a existência de *todas* as coisas no Intermediário do Uno e do *Apeiron*.

A simbolização da tensão erótica na existência do ser humano como uma realidade Intermediária pode ser encontrada no *Banquete*. No mito narrado por Diotima, Eros é o filho de Poros (riqueza) e Penia (pobreza); ele é um *daimon*, algo entre deus e ser humano; e o homem espiritual (*daimonios aner*) que está em busca da verdade está em alguma parte entre conhecimento e ignorância (*metaxy sophias kai amathias*) (202A). "O domínio inteiro do espiritual [*daimonion*] está realmente a meio caminho entre [*metaxy*] deus e ser humano" (202E). Os poderes espirituais "interpretam e transmitem coisas humanas aos deuses e coisas divinas aos seres humanos, portando orações e sacrifícios oriundos de baixo, as respostas e os mandamentos vindos do alto; estando eles mesmos a meio caminho entre os dois, os une e os funde num grande todo. [...] pois deus não se mistura com ser humano; somente pela mediação dos poderes espirituais pode o ser humano, seja desperto ou adormecido, entreter conversação com os deuses" (202E-203A).

A verdade da existência na tensão erótica é comunicada pela profetisa Diotima a Sócrates. O diálogo da alma entre Sócrates e Diotima, relatado por Sócrates como sua contribuição a um diálogo sobre Eros que é um diálogo na alma de Platão, recontado a amigos por um certo Apolodoro, que, anos antes, o ouvira de Aristodemo, que, anos atrás, estivera presente no Banquete, é o cenário engenhosamente circunvalado para a verdade da metaxia. De fato, essa verdade não é uma informação a respeito da realidade, mas o evento em que o processo da realidade torna-se luminoso a si mesmo. Não é uma informação recebida, mas um discernimento que surge do diálogo da alma quando investiga "dialeticamente" sua própria incerteza "entre conhecimento e ignorância." Quando surge o discernimento, ele possui o caráter da "verdade", porque é a exegese da tensão erótica experimentada; mas ele surge somente quando a tensão é experimentada de tal maneira que irrompe em sua própria exegese dialógica. Não há nenhuma tensão erótica situada ao redor em alguma parte a ser investigada por alguém que com ela topa. A dicotomia sujeito–objeto, que é moldada conforme a relação cognitiva entre ser humano e coisas no mundo exterior, não se aplica ao evento de uma "experiência-articulando-a si mesma". Por conseguinte, o Sócrates do *Banquete* recusa-se cuidadosamente a fazer um "discurso" sobre Eros. Em lugar disso, faz a verdade revelar-se por meio de seu

diálogo com Diotima, à medida que o relata. Ademais, ele insiste em fazer seu relato iniciar com a própria questão que aparecera por último no diálogo precedente com *Agathon*. O diálogo socrático da alma dá continuidade ao diálogo entre os companheiros no Banquete e, inversamente, essa continuidade assegura ao diálogo precedente o mesmo caráter do "evento" em que a tensão erótica na alma de um ser humano luta para atingir a luminosidade articulada de sua própria realidade. Daí o diálogo da alma não ser fechado como um evento em uma pessoa que, após ter ele acontecido, informa o resto do gênero humano sobre seus resultados como uma nova doutrina. Embora o diálogo ocorra na alma de um ser humano, não é "ideia de um ser humano acerca da realidade", mas um evento na metaxia em que o ser humano entretém "conversação" com o fundamento divino do processo que é comum a todos os seres humanos. Devido à presença divina no diálogo do *daimonios aner*, o evento tem uma dimensão social e histórica. A alma socrática arrasta para seu diálogo os companheiros e, além dos companheiros imediatos, todos aqueles que estão ansiosos para ter esses diálogos a eles relatados. O *Banquete* se apresenta como o relato de um relato ao longo de intervalos de anos; e o reportar prossegue até hoje[8].

Movendo-se dialogicamente na área entre riqueza e pobreza, entre conhecimento e ignorância, entre os deuses e o ser humano, a alma descobre o significado da existência como um movimento na realidade rumo à luminosidade noética. Por trás desse movimento brilha o fogo excessivamente claro que acompanha a dádiva dos deuses, trazido para baixo pelo Prometeu platônico aos seres humanos desejosos de recebê-lo — talvez sugerindo uma leve experiência do místico. E no mais remoto fundo da consciência noética de Platão queima o fogo heraclíteo, que governa o cosmos com seu movimento de aumentar e diminuir entre necessidade (*chresmosyne*) e saciedade (*koros*) (Heráclito, B 64-65).

4 Aristóteles

Quando a alma descobre que a existência tem significado como um movimento rumo à consciência noética, o faz como um evento na história.

Platão reconheceu o campo histórico constituído pelo evento e articulou seus pontos estruturais por meio de símbolos. No *Banquete* o filósofo que se

[8] A respeito do problema paralelo de informação e evento no evangelho, cf. ibid.

move no domínio do espírito (*pan to daimonion*) recebe o nome de um *daimonios aner*; para o homem que vive na forma mais antiga, mais compacta do mito ele preserva o *thnetos*, o mortal dos épicos; quanto ao homem que se familiarizou com o novo discernimento, mas resiste a ele, simplesmente o chama de um *amathes*, um homem ignorante. Embora os termos *thnetos* e *amathes* fossem anteriormente usados, adquirem agora um novo significado pela relação dos tipos existenciais que denotam ao tipo historicamente novo do *daimonios aner*. Surge assim um novo campo de significado, quando tipos mais antigos ou resistentes são tornados inteligíveis como compactos ou deformados à luz da consciência noética. Além disso, Platão reconheceu a descoberta da metaxia como constituindo uma estrutura Antes-e-Depois na história; o evento é uma época que divide a história em dois períodos. Nos mitos do *Górgias* e do *Político* ele desenvolveu o simbolismo de um avanço inteligível do significado no processo da história, marcado pelo aparecimento irreversível do filósofo. Nenhum retorno é possível da consciência noética diferenciada às formas mais compactas do mito do povo. Um significado na história que era questionável ou completamente deficiente enquanto o processo era visto na perspectiva do empreendedor imperial torna-se assim reconhecível na perspectiva da consciência do filósofo.

As descobertas platônicas

(a) da metaxia como a área da realidade na qual o processo cósmico se torna luminoso por seu significado,
(b) da progressão da consciência a discernimentos noéticos como a dimensão histórica do significado e
(c) das estruturas surgindo na metaxia mediante a progressão da consciência como linhas de significado na história

estabeleceram o vasto campo em que as investigações que dizem respeito ao significado da história ainda se movem atualmente. Os períodos, ou estágios, ou eras de consciência, as *Bewusstseinslagen*, permaneceram as constantes de investigação mesmo no seio das deformações "erísticas" dos problemas "dialéticos" através dos sistemas especulativos dos séculos XVIII e XIX.

Na sequência das descobertas platônicas, as relações entre as formas simbólicas de filosofia, do mito mais antigo e da simbolização jônica do processo revelaram-se carentes de ulterior clarificação. Há mais do que uma forma simbólica porque a experiência da realidade varia nas dimensões de compacidade e diferenciação, bem como de deformações pela contração da existência e hipóstases falaciosas. Esses vários modos de experiência requerem diferentes

símbolos para sua adequada expressão, enquanto a realidade experimentada e simbolizada permanece reconhecivelmente a mesma. Ocupando-se com essa questão, Aristóteles descobriu a relação de equivalência entre formas simbólicas. Dois simbolismos são equivalentes, a despeito de suas diferenças fenotípicas, se se referem reconhecivelmente às mesmas estruturas na realidade.

Aristóteles identificou a busca pelo fundamento divino como a realidade simbolizada pelas várias formas em exame. Voltando ao B1 de Anaximandro, como Platão fez no *Filebo*, Aristóteles forneceu sua tradução, tanto parafrásica quanto argumentativa, da verdade que constituíra o campo de consciência noética. Na *Física* 3.4 (203b7 ss.) ele declarou:

> Tudo ou é o princípio [*arche*] ele mesmo ou tem sua partida no princípio. Entretanto, do Ilimitado [*apeiron*] não há princípio, caso contrário ele teria um Limite [*peras*]. Ademais, na medida em que é um princípio, é não gerado e imperecível, pois tudo quanto é necessariamente gerado tem que chegar a um fim e tem que haver um fim para todo perecer. Portanto, como dizemos, ele não tem princípio [*arche*], porém é ele mesmo o princípio de todas as coisas, abarcando e governando todas as coisas como declaram aqueles pensadores que não aceitam outras causas [*aitias*] além do *Apeiron*, tais como a inteligência [*nous*] ou o amor [*philia*]. E esse [*Apeiron*] é o Divino [*to theion*], pois é imortal e imperecível, como Anaximandro e a maioria dos filósofos naturais [*physiologoi*] sustentam.

Essa passagem é especialmente valiosa para a presente análise, porque não enumera meramente "posições" filosóficas, mas ingressa no "diálogo" que conduz da compacidade anaximandriana aos símbolos diferenciadores de Demócrito, Anaxágoras, Empédocles, Platão e do próprio Aristóteles. Na experiência primária de Anaximandro, o mistério divino do processo em que coisas vêm a ser e perecem estava ainda intacto, de modo que o *Apeiron* em seu caráter de uma *arche* ainda podia ser traduzido, sem hesitação, como a "origem" de todas as coisas. Na passagem pós-sofística de Aristóteles, a *arche* deve ser traduzida como "princípio", porque o acento experimental cai agora sobre as coisas à medida que existem no tempo, de sorte que o *Apeiron* é empurrado para a posição de uma espécie estranha de realidade que não tem princípio no tempo mas é o princípio de si mesma. O *Apeiron* não é mais a presença não questionada do divino na experiência compacta do processo; sua qualidade de um fundamento divino das coisas deve, antes, ser argumentativamente deduzida, por negação, das coisas "reais" que têm um princípio e um fim no tempo. A situação encontra-se na formação em que as assim chamadas provas da existência de Deus parecem necessárias. Além do modelo de "coisas-no-tempo" se faz sentido, adicionalmente, o acento experimental sobre a constituição forma-

matéria das coisas. Sob o domínio desse segundo modelo, o *Apeiron* é impulsionado na direção de uma *materia prima*, como no chamado "materialismo" de Demócrito. Essa pressão sobre o *Apeiron* na direção da matéria pode então motivar a introdução de uma segunda *aitia*, que atuará formativamente sobre a inércia supostamente sem forma da matéria, tal como o *nous* de Anaxágoras. A introdução de uma segunda *aitia*, contudo, despoja o *Apeiron* de sua qualidade como a *arche* "originadora" que tem na verdade de Anaximandro, de maneira que o debate atinge a tensão do processo entre o Uno e o Ilimitado na passagem do *Filebo*. Em síntese, o grande "diálogo" acerca das causas está a caminho de seu clímax no reconhecimento aristotélico da *prote arche* como o *Nous* divino. Assim, a busca do fundamento divino é realmente reconhecível como a constante nos simbolismos dos *physiologoi* do século VI aos *philosophoi* do século IV; de Anaximandro a Aristóteles, o fundamento divino, *to theion*, move do *Apeiron* ao *Nous*. A força que impulsiona o "diálogo" no seu curso diferenciador é suprida pelos acentos experimentais sobre os diversos modelos de realidade — sobre as coisas que existem no tempo, sobre as coisas que consistem de forma e matéria, e finalmente sobre a coisa que possui consciência. O avanço "dialético" através dos fenômenos da metaxia afrouxa a compacidade da verdade anterior e permite que a *arche* divina seja discernida como o *Nous* divino que está presente na busca humana do fundamento.

A consciência é a área da realidade em que o intelecto divino (*Nous*) induz o intelecto humano (*nous*) a envolver-se na busca do fundamento. Aristóteles analisou cuidadosamente o processo no qual o intelecto divino e o humano (*nous*) participam um no outro. Em sua linguagem, o ser humano descobre-se primeiramente num estado de ignorância (*agnoia, amathia*) no que tange ao fundamento (*aition, arche*) de sua existência. O ser humano, entretanto, não poderia saber que não sabe a não ser que experimentasse um desassossego existencial para escapar de sua ignorância (*pheugein ten agnoian*) e buscar conhecimento (*episteme*). Como um termo geral correspondente ao posterior *ansiedade* não existia ainda no grego dos filósofos clássicos, Aristóteles tem que caracterizar esse desassossego fazendo uso dos termos mais específicos *diaporein* ou *aporein*, os quais significam a formulação de perguntas num estado de confusão ou dúvida. "Alguém confuso [*aporon*] ou perplexo [*thaumazon*] está consciente [*oietai*] de ser ignorante [*agnoein*]" (*Metafísica* 982b18). Dessa inquietude em confusão surge o desejo do ser humano de conhecer (*tou eidenai oregontai*) (980a22). Na inquieta busca (*zetesis*) pelo fundamento do ser (*arche*), então, têm que ser distinguidos os componentes do desejar (*ore-

gesthai) e conhecer (*noein*) a meta e, correspondentemente, na própria meta (*telos*) os aspectos de um objeto de desejo (*orekton*) e de um objeto de conhecimento (*noeton*) (1072a26 ss.). A busca, assim, não é cega; o questionar é conhecer e o conhecer é questionar. O desejo de saber o que se sabe desejar injeta ordem interna na busca, porque o questionar é dirigido a um objeto de conhecimento (*noeton*) que é reconhecível como o objeto desejado (*orekton*) uma vez encontrado. Ou, como Aristóteles o exprime, o objeto da busca, o *noeton*, está presente na busca como seu motor. "A inteligência [*nous*] é movida [*kineitai*] pelo objeto [*noeton*]" (1072a30). A busca a partir do lado humano, ao que parece, pressupõe o movimento a partir do lado divino: sem a *kinesis*, a atração a partir do fundamento, não há desejo de conhecer; sem o desejo de conhecer nenhum questionar em confusão; sem o questionar em confusão, nenhum conhecimento da ignorância. Não haveria nenhuma ansiedade no estado de ignorância a menos que a ansiedade estivesse viva com o conhecimento do ser humano de sua existência a partir de um fundamento de que ele não é ele mesmo.

"O pensamento [*nous*] pensa a si mesmo mediante participação [*metalepsis*] no objeto de pensamento [*noeton*]; de fato ele se torna o objeto de pensamento [*noetos*] por ser tocado e pensado, de modo que pensamento [*nous*] e aquilo que é pensado [*noeton*] são o mesmo" (1072b20 ss.). Na exegese da busca que reproduzi há pouco, o humano participa no divino e o divino no *Nous* humano. Como Aristóteles utiliza o símbolo *metalepsis* para indicar essa mútua participação no evento do processo se tornando luminoso, será apropriado caracterizar a exegese noética da existência do ser humano, bem como os símbolos por ela engendrados como eventos pertencentes ao domínio de realidade metaléptica.

Os simbolismos que aparecem no diálogo dos filósofos são equivalentes a despeito de suas diferenças fenotípicas, porque expressam a mesma realidade em vários modos de compacidade e diferenciação. A realidade que se conserva reconhecivelmente a mesma é a busca do fundamento [*aitia, arche, prote arche*]. Em sua *Metafísica*, Aristóteles estende a relação de equivalência além da multiplicidade dos símbolos dos filósofos, a ponto de incluir os símbolos desenvolvidos pelos poetas do mito, em particular por Homero e Hesíodo. O Sócrates do *Teeteto* observara que a experiência (*pathos*) de estar perplexo (*to thaumazein*) é a marca do filósofo. "A filosofia, realmente, não tem outro começo [*arche*]" (*Teeteto* 155d). Aristóteles retoma a observação, porém reconhece o *thaumazein* como uma possibilidade humana geral. A existência de todos pode

ser perturbada pelo *thaumazein*, mas alguns expressam sua perplexidade pelo mito, alguns pela filosofia. Ao lado do *philosophos*, portanto, coloca-se o *philomythos* — um neologismo que nossa linguagem filosófica infelizmente não preservou — e esse "*philomythos* é, num certo sentido, um *philosophos*, pois o mito é composto de maravilhas [*thaumasion*]" (*Metafísica* 982b18 ss.). O fio linguístico que conduz da *thaumasia* do mito ao *thaumazein* geralmente humano no qual a filosofia nasce, então, é mais torcido na reflexão de que o filósofo, ainda que não tenha um uso para a *thaumasia* do mito, tem uma perplexidade (*thaumaston*) própria na felicidade que experimenta quando está envolvido em sua ação especulativa (1072b26). Embora o filósofo, uma vez diferenciada a consciência noética, não possa aceitar os deuses do mito como a *arche* das coisas, pode entender o que Homero e/ou Hesíodo estão fazendo quando remontam a origem dos deuses e de todas as coisas a Urano, Gaia e Oceano: de fato, mediante suas especulações teogônicas estão envolvidos na mesma busca do fundamento que o próprio Aristóteles (*Metafísica* 983b28 ss.)[9].

Por razões óbvias, em ocasião alguma dificilmente será encontrado o nome de Aristóteles em debates do século XX sobre significado na história, pois a linha de significado que surge a partir da investigação platônico-aristotélica da consciência noética é o diálogo do gênero humano sobre o fundamento divino da existência, conscientemente conduzido na metaxia, na realidade metaléptica em que *to theion* é o parceiro móvel. O moderno clima de opinião, ao contrário, está dominado pela revolta igualmente consciente contra o diálogo. Desde o século XVIII essa revolta tem se expressado por meio de histórias imaginárias, criadas com base na posição de um eu contraído ou alienado. Isso não quer dizer, entretanto, que a relação de equivalência não seja mais aplicável, pois a revolta é completamente articulada relativamente aos seus propósitos e, portanto, reconhecível como tal por sua construção de contrafundamentos imanentistas ao fundamento divino de existência, tais como a consciência positiva de Comte, ou a consciência dialética de Hegel, ou a *Produktionsverhaeltnisse* de Marx. Assim, a busca do fundamento permanece reconhecível como a realidade experimentada mesmo nas formas de deformação. Não importa quanto os simbolismos de deformação possam expressar

[9] Para o estudo adicional do problema das equivalências, cf. o capítulo sobre "Equivalências de experiência e simbolização na história", em *Em busca da ordem*. [Publicado subsequentemente não em *Em busca da ordem*, mas sim como parte de *Eternità è storia: I valori permanenti nel divenire storico*, Firenze, Valecchi, 1970, 215-34, e incluído em *CW*, XII,115-33. (N. do E.)]

existência na não verdade, são equivalentes aos simbolismos do mito, da filosofia e da revelação. Em particular, cabe lembrar a caracterização de Platão da especulação "erística" como a falácia de hipostasiar este ou aquele fragmento de realidade Intermediária pela identificação com o Uno ou o *Apeiron*. Essas possibilidades fundamentais de hipóstase "erística" são prototipicamente representadas pela combinação de Hegel da metaxia no Uno e pela combinação de Marx da metaxia na "matéria" do *Apeiron*. Ademais, ambos esses pensadores perverteram caracteristicamente os significados dos termos quando deixaram o símbolo "dialética" significar o que em linguagem filosófica é chamado de "erística".

A moderna obsessão quanto a deformar a realidade pela redução da humanidade do ser humano ao eu libidinoso, pelo assassinato de Deus e pela recusa em participar do diálogo do gênero humano em que Deus é o parceiro dificilmente pode ser realizada em sua plena violência, a não ser que seja contrastada com a grande abertura dos filósofos clássicos. Aristóteles, é verdade, não aceitava os deuses do mito como a *arche* das coisas, mas sobreviveu de seus últimos anos o fragmento de uma carta: "Quanto mais estou comigo mesmo e sozinho, mais tenho chegado a amar mitos". Uma "era moderna" em que os pensadores que deviam ser filósofos preferem o papel de empreendedores imperiais terá que experimentar muitas convulsões antes de ter se livrado de si mesma, juntamente com a arrogância de sua revolta, e encontrar o caminho do retorno para o diálogo do gênero humano com sua humildade.

§3 Jacob Burckhardt sobre o processo da história

Quando o processo da realidade se torna luminoso, uma linha de significado aparece na história. Mas não mais do que isso. A consciência noética não detém o processo no qual é um evento. O processo continua; e a nova luminosidade, se tanto, torna seu mistério mais tantalizante do que nunca. Consequentemente, o fogo excessivamente claro não deve ser usado para obscurecer as trevas que não o abrangem.

Essas observações teriam parecido demasiado óbvias às pessoas da era ecumênica, especialmente aos filósofos que diferenciavam a consciência noética. Em nosso tempo necessitam de ênfase, pois as luzes dos vários sistemas especulativos que dominam o inconsciente público são usadas precisamente com o propósito de obscurecer a realidade do processo e de simular que pode

ser detido. Será portanto apropriado fazer referência a Jacob Burckhardt, um dos raros historiadores modernos que enfrentou a questão e a analisou.

Em suas preleções de 1868, *On the study of history* [Sobre o estudo de história], Burckhardt refletiu sobre os juízos convencionais que determinam o peso do progresso na história em confronto com o preço a ser pago por ele na miséria humana:

> O maior exemplo é o Império Romano [...] consumado pela sujeição do Oriente e do Ocidente mediante incomensuráveis rios de sangue. Discernimos aqui, em larga escala, um propósito histórico mundial, óbvio ao menos a nós: a criação de uma cultura mundial comum, possibilitando a expansão de uma nova religião mundial, ambas a ser passadas aos bárbaros germânicos como a futura força coesiva de uma nova Europa (263)[10].

Tal determinação de peso, decide ele, ainda que sugestiva, não é admissível, porque se apoia na falácia de que a história universal é realizada para o benefício da pessoa que cede à determinação do peso:

> Todos consideram seu próprio tempo não como uma das muitas ondas passageiras, mas a consumação do tempo. [...] Todas as coisas, contudo, e não constituímos nenhuma exceção, existem não por causa de si mesmas, mas pelo passado inteiro e pelo futuro inteiro. [...] A vida do gênero humano é um todo; suas vicissitudes temporais e locais aparecem como um sobe e desce, uma fortuna e infortúnio, somente à debilidade de nosso entendimento; na verdade, pertencem a uma necessidade mais elevada (259 ss.).

As formulações são enganosamente brandas, porém por trás delas situa-se o duro discernimento de Burckhardt da motivação existencial de tal determinação de peso: é "o nosso profundo e mais ridículo egoísmo" (259). O sofrimento dos muitos é tratado como um "infortúnio passageiro"; a referência é ao fato inegável de que períodos de ordem duradoura são, na maioria dos casos, as sequências para lutas atrozes pelo poder; e alguém pertence, pela própria experiência de alguém, a um presente histórico que foi conquistado a partir do sofrimento de outros (259). Os profundos debates metodológicos sobre a história que tem que ser escrita novamente por toda geração da posição de seu próprio presente, e sobre os "valores" de historiadores que determinam diferentes concepções da história, são apagados pelo discernimento de

[10] Jacob Burckhardt proferiu suas preleções "Ueber Studium der Geschichte" no inverno de 1868 e as repetiu no inverno de 1870-1871. Suas notas foram editadas e publicadas por Jacob Oeri, em 1905, como *Weltgeschichtliche Betrachtungen*. As referências a páginas no texto dizem respeito à edição Kroener de Rudolf Marx.

Burckhardt de sua raiz existencial em "nosso profundo e mais ridículo egoísmo". O sofrimento é real bem como o são os violadores que o infligem às vítimas. Essa violência é mal; e não se torna menos mal se uma situação de poder que foi criada por esse mal é acolhida na cura por homens melhores, de forma que no fim o mero poder é "transformado em ordem e lei" (263).

De qualquer modo, Burckhardt não cede ao "pessimismo". Ele tem uma percepção para eras, povos, indivíduos que destroem o velho e abrem espaço para o que é novo sem ser capazes de uma felicidade que lhes seja própria. "Seu poder renovador tem sua origem num descontentamento permanente que é despertado por toda realização e impulsiona para novas formas" (262). Vem à mente aqui o discernimento herodotiano do êxodo concupiscente. Todavia, tal luta inquietante, não importa quão importante sejam suas consequências, possui ainda a forma do "mais insondável egoísmo humano, o qual impõe sua vontade sobre outros e extrai sua satisfação de sua obediência, ainda que nenhuma obediência e veneração sejam suficientes para seu gosto, e ele se permitirá todo ato de violência" (262). Ademais, Burckhardt é capaz de imaginar coisas piores do que o mal da violência egoísta:

> A dominação do mal possui uma alta significação, pois só havendo mal pode haver bondade desinteressada. Seria um espetáculo insuportável se sobre esta Terra a bondade fosse coerentemente recompensada e o mal punido, de modo que indivíduos maus começassem a se comportar respeitavelmente em atitude de cautela racional, pois eles ainda permaneceriam nos arredores, maus como sempre. Poder-se-ia querer orar ao céu para que concedesse impunidade aos maus, de sorte a que se revelassem novamente em seu verdadeiro caráter. Há suficiente hipocrisia no mundo como ele é. (264)

Burckhardt, assim, aceita a verdade anaximandriana do processo na plenitude de seu mistério. Tampouco negará ele aos impérios e religiões ecumênicos o significado de um avanço inteligível no autoentendimento da humanidade, nem justificará o mal como um meio para a consecução do avanço. Se você pergunta às pessoas, ele observa ironicamente, elas raramente demonstram interesse numa renovação do mundo se esta for alcançada mediante a exterminação delas e a imigração de hordas bárbaras. E mais uma vez inflexivelmente: "Vir a ser e perecer são o destino geral sobre esta Terra; mas toda verdadeira vida individual que é ceifada antes de seu tempo pela violência tem que ser considerada insubstituível, e mesmo não substituível por outra de igual excelência" (267 ss.).

A posição inflexível de Burckhardt foi necessária como oposição a um clima de opinião no qual abundava o absurdo, tanto hipócrita quanto ignorante,

em torno da questão; e hoje é mesmo mais necessária do que o foi há cem anos. Todavia, se fosse para ser essa a última palavra nesse assunto, o mistério do processo seria reduzido às alternativas de bondade estagnante e progresso criminal, algo como as alternativas platônicas de uma pólis para porcos e a pólis febril. Além disso, criaria a ilusão de uma escolha quando não existe nenhuma e, assim, fomentaria precisamente a vulgaridade do egoísmo moralista que Burckhardt mais detestava. Daí ser necessário distinguir com algum cuidado as duas linhas de pensamento que se cruzam em suas reflexões.

Há, primeiramente, a linha de ataque aos "egoístas" que desejam destinar a história e o significado desta a uma situação da preferência deles. Todas as construções especulativas de "história universal", quer de Santo Agostinho, de Hegel ou dos pensadores progressistas, são descartadas como "antecipações impertinentes". De fato, a "Sabedoria Eterna" não nos informou sobre seus propósitos. As "filosofias da história" que têm a pretensão de um conhecimento do "plano universal" não são imparciais, mas "coloridas por ideias que os filósofos absorveram quando tinham três ou quatro anos de idade" (5). Pondo de lado a hipérbole, a passagem é importante porque coloca o dedo no traço de infantilismo presente no inconsciente público de nosso tempo. O que Burckhardt critica é a tentativa de construir um significado de história a partir da posição do que chamei anteriormente de História I, pois tais construções colimam obscurecer História II, quer dizer, a realidade do processo em que os fenômenos de História I não passam de "ondas passageiras." Ele deseja eliminar a falácia de identificar assuntos de história dotando um fenômeno em História I de um índice escatológico.

Em sua segunda linha de pensamento Burckhardt está preocupado com a realidade do processo na medida em que se apresenta ao pensador uma vez removidas as construções de significado deformadoras. Entretanto, em sua tentativa ele topa com certas dificuldades, pois as deformações da realidade por intermédio de "filosofias da história" especulativas não podem simplesmente ser eliminadas. São também eventos no processo; e qualquer categorização de fenômenos históricos terá que ser suficientemente geral para incluir as deformações como eventos inteligíveis. Burckhardt estava ciente desse problema; como as passagens citadas mostraram, ele usa a categoria "egoísmo" ou "amor-próprio" para caracterizar tanto o conquistador violento quanto o construtor violento do significado histórico universal. Mas "egoísmo" como uma categoria existencial, embora veicule convicção devido ao seu intento geralmente correto, não possui suficiente peso analítico como um

conceito. "Egoísmo", como "otimismo", "pessimismo", "niilismo", "altruísmo" e assim por diante, pertence à linguagem nova do Iluminismo; e embora apresente sentido satisfatório na autoarticulação de uma existência subjetivamente deformada hesita-se em usá-lo na linguagem crítica. Dispor da conquista de Napoleão e do sistema de Hegel como duas manifestações de "egoísmo" não é absolutamente satisfatório, mesmo se a caracterização não estiver totalmente errada.

A dificuldade encontrada por Burckhardt é o estado geralmente insatisfatório da análise noética. As grandes questões de maturidade e imaturidade existenciais, formação e deformação, primitivismo, infantilismo, desequilíbrio, escapismo e assim por diante são muito negligenciadas, porque no clima moderno de "secularização" (uma palavra polida para "desculturação") as questões de "ética" ou "moralidade" se dissociaram das estruturas da existência. Na ética da era ecumênica, elas estão juntas. A questão da *Ética* de Aristóteles não é "moralidade", mas o padrão de conduta estabelecido pelo homem existencialmente maduro, pelo *spoudaios* aristotélico. A análise das virtudes éticas e intelectuais não constitui um domínio de discernimentos autônomos, mas depende, para sua verdade, das virtudes existenciais da *dikaiosyne, phronesis* e *philia*, quer dizer, de sua presença efetiva na existência de alguém, bem como da análise cuidadosa dessa realidade. As virtudes não fazem sentido a não ser se compreendidas como os hábitos treinados (*hexeis*) do ser humano que conscientemente se forma pela tensão erótica rumo ao fundamento divino de sua existência. Ademais, quando Platão e Aristóteles desenvolvem o significado de existência madura como a prática de morrer e de imortalizar (*athanatizein*), estão completamente cientes de que uma sociedade não é uma comunidade de "seres humanos maduros", mas uma multiplicidade de "pessoas", um *Plethos* em meio ao qual os seres humanos maduros constituem sempre uma minoria e raramente uma minoria dominante. O *Plethos* é um vasto campo de tipos existenciais diversos: adultos e jovens; homens, mulheres e crianças; camponeses, artesãos, trabalhadores, homens de negócios, soldados e funcionários públicos; artistas, poetas e sacerdotes; videntes, retóricos e sofistas; os pobres e os ricos; e, para não esquecer, os "escravos por natureza". Não se espera que as virtudes do ser humano maduro, embora forneçam o padrão de humanidade, sejam as virtudes de todos no *Plethos*; tanto Platão quanto Aristóteles, mesmo a título de tentativa, projetam uma pluralidade de éticas para vários tipos fundamentais. Esse vasto campo de tipos existenciais e seus problemas são hoje obscurecidos pelo so-

nho apocalíptico de uma "moralidade" para uma comunidade de seres humanos que são todos iguais. Esse sonho, entretanto, é a síndrome de uma séria deformação da existência, e sua predominância social apresenta consequências: eticamente, o sonho constitui uma das importantes causas da desordem contemporânea, tanto pessoal quanto social; intelectualmente, o fato de o *Plethos* não viver de acordo com o apocalipse constitui uma fonte inesgotável de surpresa para os sonhadores. O dano infligido às virtudes intelectuais e éticas pelo apocalipse moralista é mais agravado por uma "psicologia" que eclipsa os problemas de metaléptica: realidade pela fantasia de uma "psique" de imanência universal. O tratamento das concupiscências como impulsos biológicos, a construção de uma libido materialisticamente concebida que tem necessidade de sublimação, de um ego e um superego doutrinários que têm que eclipsar as tensões da existência, de um inconsciente pessoal que não é tão inconsciente a ponto de seu conteúdo não poder ser tornado consciente por psicólogos, de um inconsciente coletivo carregado de "arquétipos" que numa ocasião, antes dos psicólogos os colocarem ali, eram as simbolizações conscientes da realidade metaléptica — esses são alguns dos itens da longa lista de construções imaginativas que servem ao propósito comum de marcar a estrutura intermediária de existência irreconhecível.

Todavia, a despeito de tais ingentes esforços para deformar a humanidade impulsionando a consciência metaléptica para o inconsciente, a realidade se afirma por intermédio do diálogo do gênero humano conduzido por historiadores e filósofos. Revelou-se possível relacionar a observação de Burckhardt acerca do "descontentamento permanente" com a concepção herodotiana do êxodo concupiscente. Conquista não é meramente "mal", não é meramente uma manifestação de "agressividade". Embora o traço mais óbvio na expansão de conquista sejam a "violência" e o "egoísmo" enfatizados por Burckhardt, há também nela o traço de "tédio" e "descontentamento" com toda realização e de iniciativa imaginativa que amenizará a inquietude. A liberação da tensão na linha da conquista ecumênica e o assassinato em massa, apesar de ser um descarrilamento da ordem existencial, permanecem como um ato de transcendência imaginativa. O êxodo concupiscente do conquistador é uma deformação da humanidade, mas tem a marca da tensão existencial humana tanto quanto o êxodo do filósofo, ou do profeta, ou do santo. A estrutura da metaxia alcança, além da consciência noética, o interior das raízes concupiscentes da ação.

§4 Expansão e retração

A relação entre o êxodo concupiscente e o espiritual é a grande questão da era ecumênica. Na presente seção farei um levantamento das mudanças de consciência ecumênica induzidas pela experiência da expansão de conquista e dos limites estabelecidos no impulso ilimitado pela estrutura da realidade. O efeito é uma peculiar retração do ecumenismo, na medida em que o simbolismo retém a ambição da expansão ilimitada enquanto aceita a limitação real. O êxodo concupiscente tem que se retrair para a consciência embaraçosa de um ecúmeno não ecumênico, de um ilimitado limitado. A experiência desse resultado insustentável prepara a situação em que os governantes ecumênicos se tornam prontos para associar seu império a uma religião ecumênica a fim de canalizar o significado de um êxodo espiritual para uma expansão concupiscente que se tornou flagrantemente absurda.

1 O *De Mundo* pseudoaristotélico

Durante os quinhentos anos transcorridos de Heródoto aos escritos coligidos no Novo Testamento, a palavra grega *oikoumene* acumulou a variedade de significados que distingui, por adjetivos, como o ecúmeno "cultural", "pragmático", "jurisdicional", "espiritual" e, finalmente, "metastático". As mudanças de significado não são casuais; antes, marcam o avanço de uma consciência compactamente mítica da realidade cósmica para uma consciência diferenciada noética e reveladora da realidade cósmica, sob a pressão de um desejo de conhecer e de novo conhecimento adquirido que intensifica o desejo. A conexão interna entre fenômenos aparentemente díspares por meio de um "desejo" que estimula sua mais bem-sucedida realização foi comumente conhecida na era ecumênica por meio de uma variegada literatura para a informação de um público educado. No pseudoaristotélico *De Mundo*, uma Carta Aberta a Alexandre, escrita por um autor desconhecido, por volta de 50 a.C., pode-se ler (391a8-13):

> Como se revelou impossível alcançar os céus pelo corpo, ou deixar a Terra atrás e explorar as regiões celestes, como uma vez planejaram os Alóadas em sua loucura, assim, por meio da filosofia, tomando o *Nous* como seu guia, a alma ultrapassou sua fronteira e deixou atrás seu domicílio, tendo descoberto um caminho que não causará fadiga, pois é capaz de reunir no pensamento as coisas amplamente distantes no espaço.

O autor anônimo dessa passagem exibe um tato nietzschiano ao farejar a "vontade de potência" como a fonte de energia que leva os gigantes a empilhar o Pélion sobre o Ossa e o filósofo a se envolver na busca do fundamento divino. Mas quando ele reduz a diferença entre êxodo concupiscente e êxodo espiritual a uma questão de instrumentos (a alma tendo sucesso onde o corpo fracassa) e omite a revolta existencial num caso e a aceitação de existência na metaxia no outro, quando ele nivela a experiência da metalepse a uma transcendência pela qual a alma se deixa atrás a si mesma, ele denuncia a tendência fundamentalista de transformar os símbolos engendrados por uma experiência de participação em resultados doutrinários que podem ser elegantemente formulados por um bom estilista. Concebe o filósofo realmente como um homem que tem o privilégio de apreender as coisas divinas (*ta theia*) e não invejosamente (*aphthonos*) as revela (*propheteuousa*) ao gênero humano, de modo que todos possam participar de seu privilégio (391a15-18)[11].

A concepção é fascinante porque se pode observar aqui em formação algo como uma escada invertida de perfeição: a partir dos deuses não invejosos de Platão e seu "Prometeu" que traz a verdade, desce-se ao filósofo não invejoso, e mais abaixo ao autor não invejoso do *De Mundo*, que esboça os "resultados" do filósofo de uma forma agradável para o esclarecimento geral. Nessa escada, inevitavelmente, não só a verdade da realidade desce a partir de sua luminosidade na consciência noética do filósofo à opacidade de conhecimento proposicional que pode ser possuída por todos, mas também a qualidade de um deus. Tendo graciosamente elevado o filósofo à posição de um *aphthonos* que dispensa verdade semelhantemente aos deuses somente num degrau, o próprio popularizador literário se converte num pequeno deus, num segundo degrau, que dispensa verdade, a respeito do governante divino do cosmos, no mesmo nível de proposições de uma informação acerca dos polos ártico e antártico do universo físico, ou acerca da provável configuração de terra e mar sobre a Terra. Assim, uma sacralidade de conteúdo

[11] No que se refere ao contexto cultural do *De Mundo* e à controvérsia acerca de sua data, cf. a tradução e os comentários de A.-J. FESTUGIÈRE, *La Révélation d'Hermés Trismégiste*, 2. *Le Dieu Cosmique*, Paris, Lecoffre, ³1949, 460-520. A tradução de Festugière às vezes toma liberdades parafrásticas: por exemplo, na passagem 391a8-13 citada neste texto. Parece ter sido influenciada pela tradução do século XVIII de Abbé BATTEUX, *Lettre d'Aristote a Alexandre, sur le système du monde*, Paris, Chez Saillant, 1768. A tradução de D. J. Furley na edição da Loeb Classical Library é confiável, embora nem sempre faça justiça à afabilidade retórica do original. As traduções no texto acima são minhas. Para a datação do *De Mundo* acolhi a sugestão de Furley na edição da Loeb.

oriunda do fogo excessivamente claro na consciência metaléptica de Platão ingressa numa aliança profana com o empreendimento dos gigantes de transformar o mistério da realidade numa posse humana de conhecimento esclarecido. Em *De Mundo* esse híbrido de verdade e poder não atualiza ainda plenamente seu potencial explosivo, porque o peso da mistura ainda reside com o conteúdo sagrado. Não pode haver dúvida quanto à devoção cósmica do autor, ou a respeito de seu genuíno desejo de fazer propagar o que considera ser a verdade da filosofia. A grande explosão ocorrerá somente quando a verdade do filósofo, como o substrato de propaganda proposicional, for substituída pela verdade da revolta contra a consciência metaléptica tanto em suas formas noéticas quanto revelatórias, como aconteceu no século XVIII. Uma comparação, nesse aspecto, do *De Mundo* com o *Esquisse* de Condorcet se revelaria instrutiva.

Todavia, uma explosão de tipos ocorre mesmo no *De Mundo*, quando, no capítulo 6, o autor anônimo traça o famoso paralelo entre o governo do cosmos e o governo do império persa. A concepção do cosmos do autor apoia-se substancialmente na combinação aristotélica de uma visão geométrica em que a Terra está colocada no centro do cosmos com uma visão essencial em que a fonte de ordem no cosmos é colocada em sua periferia. Por força de uma antiga tradição comum a todos os seres humanos, ele diz, todas as coisas procedem de Deus e são por intermédio de Deus, que é a *aitia* que mantém o todo unido; esse Deus, além disso, é chamado de supremo (*hypatos*), porque sua morada é no lugar mais elevado e primeiro do céu; e seu poder ordenador, finalmente, penetra tudo, mas é apreendido da mais imediata maneira no movimento dos corpos celestes quando estão o mais próximos dele, ao passo que os negócios terrestres parecem estar repletos de discórdia e confusão quando a Terra está maximamente afastada dele (397b13-398a6). Como uma ordem cósmica que diminui à medida que a distância espacial da fonte divina aumenta deve ter parecido algo peculiar, o autor prossegue para conferir plausibilidade a isso comparando a peculiaridade à difusão de ordem a partir de um centro régio num império. O próprio rei em Susa ou Ecbatana "está invisível para todos", vivendo num maravilhoso palácio de paredes de ouro, eletro e marfim; ele é circundado por camadas de guardas, funcionários e pessoal da inteligência, de sorte que o Senhor e Deus (*despotes kai theos*) pode aprender sobre tudo e emitir suas ordens em consonância com isso; o imenso império da Ásia (*arche tes Asias*), que se estende do Helesponto ao Indo, é então dividido em regiões submetidas a governadores, e assim por diante, de maneira

que a vontade do Grande Rei penetra o domínio inteiro até seus limites, ainda que o governante ele próprio não possa conceder sua atenção pessoal às coisas distantes (398a6 ss.). Não se deve esperar, é claro, que o império funcione tão bem no seu todo como a cidade maior do cosmos (400b27), pois a preeminência (ou majestade, *hyperoche*) de um rei não é a de Deus; mas conferindo a devida consideração à diferença, não se deve perder o próprio senso de proporção, pois a distância de um humilde súdito ao rei é tão grande quanto a distância do rei a Deus (398b3). O rei, assim, é um ser a meio caminho entre o humilde súdito do império e o Deus do cosmos. Os gigantes ainda não alcançaram o céu, porém ao menos elevaram a si mesmos a tal altura celeste acima de suas vítimas quanto o céu está acima dos gigantes imperiais.

A construção do gigante imperial assemelha-se de perto à construção anterior do filósofo como um ser a meio caminho entre tais criaturas como descritas no *De Mundo* e os deuses que são os dispensadores originais da verdade. Os filósofos e reis que são intermediários entre homem e deus estão muito distantes do rei-filósofo platônico. Um novo tipo de "existência intermediária" surge no processo da história quando a consciência noética é carcomida pelo servilismo ao poder. A filosofia, declara o autor, não deveria pensar "pequeno" (*mikron*), mas "saudar os homens mais excelentes com dádivas dignas deles", tal como a Carta Aberta a Alexandre (391b7-8)[12]. Além disso, essas construções e declarações não são deslizes perdoáveis de um autor de outra forma de propensão filosófica. Pelo contrário, a degradação da filosofia para uma *ancilla potestatis* está firmemente arraigada numa notável transformação da verdade anaximandriana do processo: "Das coisas particulares algumas vêm a ser, enquanto outras estão em seu auge, e ainda outras estão perecendo. As gerações [*geneseis*] equilibram os perecimentos [*phthorai*], de maneira que o perecimento facilita o vir a ser das coisas". Essa economia da mudança, com algumas coisas ascendendo ao poder enquanto outras dele declinam, preserva o sistema como um todo da destruição por uma duração infinita (397b2-8). A justiça e a luminosidade da existência são eliminadas. A existência das coisas é reduzida a poder; e o próprio processo é hipostasiado numa poderosa coisa existente. O mistério da realidade foi deformado, convertendo-se num jogo de poder pelo qual o poder do processo se conserva existindo.

[12] Para o paralelo na relação de Hegel com Napoleão, cf. o capítulo "Sobre Hegel: um estudo de bruxaria" em *Em busca da ordem* [Não subsequentemente publicado em *Em busca da ordem*, mas publicado em *Studium Generale* 24 (1971) 335-68, e incluído em *CW*, XII, 213-255. (N. do E.)]

2 *Oikoumene* e *Okeanos* — o horizonte na realidade

No *De Mundo*, o cosmos se tornou uma existência concupiscente, uma espécie de Moloch que devora coisas no tempo a fim de assegurar o ser intemporal para si mesmo. A qualidade noética da obra é deplorável; como pôde alguém algum dia supor que tal coisa foi escrita por Aristóteles é quase inconcebível. E no entanto o autor é animado por uma sincera reverência pelas maravilhas do cosmos, por uma excitação jubilosa e pelo orgulho em descrever sua maravilhosa composição (*systema*, 391b9) a partir do céu, através dos estratos de fogo, ar e água, à Terra centralmente localizada, e especialmente o *oikoumene* (392b21) em sua configuração de terra e mar. Embora não suprimam a confusão noética, esses sentimentos tornam compreensível a deformação concupiscente na medida em que são despertados pela enorme ampliação do horizonte ecumênico mediante a ação dos conquistadores. A expansão do império expande o horizonte do conhecimento.

O *oikoumene* descrito pelo autor é o ecúmeno imperial à medida que se desconecta do ecúmeno compactamente experimentado do período homérico. Nos épicos, a palavra *oikoumene* significa a terra habitada que se ergue acima da água; e nesse sentido a palavra é ainda empregada no *De Mundo* quando o autor divide o *oikoumene* em ilhas (*nesos*) e continentes (*epeiros*). Mas a Terra homérica — que consiste no Mediterrâneo, suas ilhas e as massas de terra fronteiriças — é limitada e circundada pelo rio *Okeanos* que retorna a si mesmo, ao passo que o *oikoumene* do autor é "circundado pelo mar [*thalassa*] que é chamado de Atlântico" (392b23). O novo ecúmeno, compreendendo as ilhas e continentes, é ele mesmo uma ilha no vasto mar; e além, fora da visão, provavelmente existem mais outros muitos ecúmenos (o plural é usado!) como aquele que conhecemos. O *Okeanos* dos tempos homéricos tornou-se o oceano, linguisticamente ainda distinto dos vários mares (*thalassa, pontos*) que, se destacando dele, recortam nosso ecúmeno-ilha (393a17)[13].

Oikoumene e *okeanos* estão unidos como partes integrantes de um simbolismo que, como um todo, expressa uma experiência compacta de existência humana no cosmos. O ser humano não é uma psique dissociada do corpo. Sua consciência experimentadora está fundada num corpo; esse corpo faz parte do

[13] Sobre a história do símbolo *okeanos*, cf. Albin LESKY, *Thalatta, Der Weg der Griechen zum Meer*, Wien, R. M. Rohrer, 1947, especialmente 79 ss., sobre a concepção de Platão do mundo no mito do *Fédon*, que se assemelha estreitamente à concepção do *De Mundo*.

processo vital entre as gerações; o processo de vida humana constitui parte da vida que também compreende os domínios animal e vegetal; esse processo vital mais amplo está fundado na Terra, sobre a qual ocorre; e a Terra constitui parte do todo da realidade que os gregos chamaram de cosmos. O *oikoumene*, no sentido literal, é o *habitat* do ser humano no cosmos.

Esse cosmos possui extensão espacial e duração temporal. Mas os possui na perspectiva do *habitat*. O cosmos não é um objeto no tempo e no espaço; extensão e duração são as dimensões de realidade como experimentadas a partir do *habitat* dentro do cosmos. Essas dimensões perspectivais não são nem infinitas nem finitas, mas se estendem rumo a um "horizonte", isto é, rumo a uma fronteira onde o céu encontra a Terra, onde este mundo está limitado pelo mundo além. Na era ecumênica, essa experiência do "horizonte" ainda era compactamente simbolizada por especulações cosmogônicas, teogônicas e historiogenéticas, pelo mito da criação do mundo, pelo mito do *Okeanos* como a fronteira do Oikoumene, e assim por diante. Ademais, o horizonte é móvel. Enquanto é compactamente simbolizado por configurações no espaço ou eventos no tempo, a linha fronteiriça pode ser impulsionada mais externamente no espaço pela expansão do conhecimento geográfico e astronômico, e mais externamente no tempo pela expansão do conhecimento histórico, evolucionário, geofísico e astrofísico. Contudo, ainda que o horizonte seja móvel, não pode ser abolido. Mesmo quando o horizonte recua a tal ponto que espaço e tempo tornam-se a *eikon* do fundamento do ser destituído de espaço e de tempo, a experiência do horizonte não é "anulada", ou justificada como uma "Ilusão", pois nenhuma ampliação do horizonte nos transporta além da linha fronteiriça. É verdade, porém, que toda ampliação desse jaez pode causar uma assim chamada "crise espiritual", porque sempre há os propensos à literalidade que compreenderão mal uma mudança do simbolismo da fronteira, sob a pressão do conhecimento expansivo, como uma abolição da fronteira e, com a fronteira, do seu além divino. Isso é especialmente verdadeiro no que diz respeito à expansão do horizonte astronômico depois de Galileu, o que se tornou uma das causas que contribuíram para a crença vulgar de que o ser humano não está mais vivendo no cosmos, mas num "universo físico"[14].

[14] Para a ulterior elaboração deste problema, cf. o capítulo "A alma movente" em *Em busca da ordem*. [Completado em 1969, o artigo encontra-se nos Voegelin Papers, caixa 75, pasta 2. Publicado em *CW*, XXVIII, 163-172. (N. do E.)]

Na era ecumênica, o simbolismo mais antigo que teve que ceder ao conhecimento expansivo foi o *okeanos* como a fronteira do *oikoumene*. No tempo dos épicos, o *okeanos* marca o horizonte onde Odisseu encontra os cimérios e a entrada para o mundo subterrâneo dos mortos (*Odisseia* XI); é a fronteira do *oikoumene* além da qual se situam as Ilhas dos Bem-aventurados (IV, 56 ss.). Nos épicos, assim, o *oikoumene* não é ainda um território a ser conquistado junto com sua população. A experiência do "horizonte" como a fronteira entre a expansão visível do *oikoumene* e o mistério divino de seu ser está ainda plenamente viva; e o simbolismo integral de *oikoumene-okeanos* expressa ainda a realidade intermediária do cosmos como um Todo. A importância histórica dos eventos que desintegraram o simbolismo na era ecumênica seria muitíssimo distorcida, contudo, se no tocante à sua ancestralidade não se remontasse além dos épicos, pois o simbolismo, ainda que familiar via Homero e Hesíodo, não é de origem homérica ou mesmo grega. A palavra *okeanos* não tem uma raiz indo-germânica; é uma palavra estrangeira no grego. Como *thalassa*, pertence ao vocabulário do mar adquirido pelos gregos quando atingiram o Egeu. Embora a real filiação linguística de *okeanos* seja incerta, o simbolismo ele mesmo é atestado como antigo tanto pelo mito da Mesopotâmia quanto pelo egípcio[15]. Gilgamesh encontra Utnapishtim no Jardim do Sol às margens do Oceano; e numa inscrição de Tutmós III (1490-1436 a.C.) Amon se dirige a Faraó:

> Eu vim,
> Que eu possa fazer-te pisar pesadamente os extremos das terras;
> Que aquilo que o Oceano circunda seja incluído no que apreendes[16].

[15] LESKY, *Thalatta*, 64 ss. A respeito da continuidade entre o simbolismo clássico grego e o micênico do *okeanos*, cf. Robert BOEHME, *Orpheus: Der Saenger und seine Zeit*, Bern-München, Francke, 1970, especialmente 183 ss., 286 ss.

[16] *O Hino de Vitória de Tutmós III* (1490-1436), *ANET*, 374, trad. John A. Wilson. Tive curiosidade por saber qual palavra egípcia podia ser traduzida como "oceano" e pedi ao dr. Dietrich Wildung, egiptólogo na Universidade de Munique, para esclarecer-me acerca desse ponto. O que se segue é a informação dada afavelmente por ele: o termo egípcio nessa passagem é *šn*. Esta palavra pertence a uma família de conceitos cujo significado básico é "ser arredondado, circular em torno, circundar"; os outros são derivações com o significado de "circunferência, circundante", "círculo da Terra (*orbis terrarum*)". No período ptolomaico *šn* pode ter o significado de "o mar que circunda as ilhas do Egeu". No Reino Médio aparece somente em conexão com outros termos, tais como "o grande *šn*", "tudo que é circundado pelo grande *šn*", significando o mundo inteiro. O significado literal das palavras traduzidas como "oceano" nessa passagem seria "o grande circundar". Remonta à concepção egípcia de um mundo ordenado circundado pela água primordial, o caos. Como uma derivação desse significado original, *šn wr*,

Pelo século V a.C., o rio *Okeanos* se tornara o mar-oceano que circunda a massa de terra do ecúmeno e o gênero humano que o habita. Heródoto destila seu desprezo pela concepção mais antiga: "De minha parte desconheço qualquer rio chamado Oceano, e penso que Homero, ou algum dos poetas mais antigos, inventou o nome" (II, 23); e: "De minha parte, só posso rir ao ver uma multidão de pessoas traçando mapas do mundo sem dispor de qualquer razão a orientá-las; fazendo, como fazem, a corrente do oceano fluir a toda a volta da Terra, e a própria Terra ser um círculo exato, como se descrita por um compasso, com a Europa e a Ásia precisamente do mesmo tamanho" (IV, 36). Quão intimamente a expansão do conhecimento geográfico está associada à expansão do império, bem como a expedições imperiais para ulterior exploração do ecúmeno e do oceano, pode ser inferido da própria narrativa de Heródoto em IV, 37 ss. Partindo do *habitat* original dos persas, ele

"o grande *šn*", pode então significar o mar no norte do Egito. Que o "o grande circundar" é uma água só pode ser inferido com base no determinativo (canal ou linhas d'água), ao passo que de outro modo *šn* pode também aparecer na expressão "tudo que é circundado pelo (*šn*) Sol", o que também significa "o mundo como um todo". — Como a palavra grega *okeanos* sofreu uma considerável diferenciação de significado do seu uso homérico-hesiódico ao seu uso posterior em contextos geográficos e imperiais, o emprego de "oceano" na tradução de textos do Oriente Próximo é suscetível de obscurecer a conexão entre horizonte e morte, o limite de existência espaciotemporal, expressa compactamente no mito anterior. Gilgamesh não é ainda o descobridor diferenciado ou conquistador em busca do oceano como um horizonte espacial, mas ainda o herói mítico em busca da vida além da morte. As águas que ele tem que cruzar, na placa X, não são o Oceano, como traduzido, por exemplo, na edição de N. K. Sandar do *Épico de Gilgamesh* (*Epic of Gilgamesh*, Baltimore, Penguin, 1964), no sentido de uma fronteira do ecúmeno, mas as águas da morte além do mundo desta vida. Que se acresça que a tradução de "água" ou "mar" como "oceano" obscurecerá a equivalência experimental com outros mitos nos quais os acentos das imagens estão menos em perambulações no espaço do que na batalha pela vida e a morte, como no mito ugarítico da luta entre Baal e Yam-Nahar (rio-mar) que finda com o estabelecimento do reino eterno (*mlk.'lmk*) de Baal. G. R. DRIVER, *Canaanite Myths and Legends*, Edimburg, Clark, 1956, 80-81; cf. também a nova tradução francesa de André CAQUOT e Maurice SZNYCER, Le poème de Baal et la Mer, in *Les religions du Proche-Orient asiatique*, Paris, Fayard/Denvel, 1970, 388. Uma parte do deus Yam-Nahar (rio-mar) é simbolizada como Juiz Nahar (rio). DRIVER, *Canaanite Myths*, 12, supõe que esse título reflete "o mito de que o julgamento das almas dos mortos antes da admissão ao mundo inferior ocorre às margens do rio ou oceano que circunda o mundo". Assim, uma experiência muito compacta de horizonte-morte pode ramificar-se em tais mitos diversificados, como a travessia de Gilgamesh das águas da morte, a batalha de Baal e Yam-Nahar, o estabelecimento do reino divino sobre as águas das profundezas como o encontramos, estreitamente associado ao mito ugarítico, nos chamados Salmos Reais do Antigo Testamento, e o julgamento dos Mortos no *Górgias* e na *República* de Platão. Se essas equivalências e diversificações fundamentais são obscurecidas, torna-se quase impossível reconhecer as mesmas experiências em ação em tais fenômenos modernos como a busca pela "imortalidade revolucionária" (Lifton).

se move rumo ao mar nas quatro direções, acompanhando as campanhas dos reis persas. Na ocasião do Egito, ele inclui as circunavegações da África e as Colunas de Hércules; na ocasião da Índia ele fica em desvantagem, porque mais ao leste o país "está vazio de habitantes, e ninguém é capaz de dizer que tipo de região é" (IV, 40).

Antes da campanha de Alexandre na Índia, a concepção ocidental do ecúmeno culturalmente relevante, à exclusão das hordas nômades no norte e no sul, ainda era substancialmente a de Heródoto um século antes. O mundo habitado digno de ser conhecido e conquistado constituía o domínio do império persa mais ao leste do Mediterrâneo. A confiarmos na informação de Heródoto relativamente à ambição de Xerxes de conquistar a Hélade, porque então seu império terrestre seria coextensivo com o Éter de Zeus, o programa aquemênida de conquista ecumênica não pode ter sido muito diferente daquele de Alexandre, colocando à parte que a base doméstica de conquista se deslocara do Irã para a Macedônia. Quando Alexandre expandiu-se para a Índia, pensou que alcançaria o *Okeanos* no leste. Suas campanhas tardias tinham menos o caráter de uma conquista, ou mesmo de um empreendimento militar racional, do que o de uma exploração dos limites do ecúmeno. Inevitavelmente ele incorreu em desastres devidos a dificuldades topográficas e climáticas. Quando, após a travessia do Punjab, a Índia se mostrou muito maior do que esperado, o que restou do Exército se recusou a ser ulteriormente dizimado meramente para satisfazer o *pothos* de Alexandre. No Hidaspe ele teve que dar meia volta e retornar. O desejo de alcançar o *Okeanos* no leste teve que ser reduzido proporcionalmente à jornada ao Indo até o mar da Arábia, onde os gregos toparam pela primeira vez com o fenômeno das marés oceânicas. Igualmente desastrosa se revelou a jornada através do deserto gedrosiano, no caminho de volta da Índia para Susa, bem como a viagem paralela de exploração da força naval. Onde um comandante militar, calculando racionalmente como Dario fizera em sua exploração até o Indo, teria enviado pequenas forças, Alexandre submeteu exércitos inteiros à destruição no enfrentamento de obstáculos naturais desconhecidos. No gênio de Alexandre, o impulso de poder que movia o conquistador misturava-se com a curiosidade do explorador e com a concupiscência letal de atingir o "horizonte", na tensão existencial que é chamada de seu Pothos. Por essa irrupção, o ecúmeno tal como visto do Ocidente adquiriu um horizonte indefinido além do Punjab, embora a efetiva extensão da área da civilização indiana, bem como do Extremo Oriente além, fosse ainda desconhecida.

O ponto do interesse em pauta é a conexão entre o conhecimento que se expande do ecúmeno cultural e a criação do ecúmeno pragmático. Na medida em que se expande a conquista imperial, o ecúmeno cultural aparece; e a descoberta de uma imensa humanidade além dos anteriores limites do horizonte, por sua vez, afeta não só a ideia de gênero humano que os descobridores estão formando, mas também o programa dos conquistadores ecumênicos. Como Alexandre teria reagido à sua descoberta da dimensão oriental do ecúmeno é algo que desconhecemos, porque sua vida foi interrompida abruptamente. Sabemos ao menos que depois do desastre no Oriente seus olhos se voltaram para o *Okeanos* no Ocidente; de fato, o Ocidente além da Sicília, e especialmente o litoral atlântico da África e da Europa além das Colunas de Hércules, não era tampouco muito bem conhecido como uma parte do ecúmeno. Se alguns historiadores preferem interpretar os planos da *Hypomnemata* mais propriamente como programas de exploração do que de conquista talvez não estejam errados; conquista e exploração se tornaram difíceis de ser distinguidas mesmo por ocasião da campanha na Índia.

Depois de Alexandre, principiaram as mudanças sutis nos significados dos símbolos ecumênico-imperiais que refletem a impossibilidade de tornar a jurisdição de um império congruente com o ecúmeno cultural e pragmático em expansão. Quando Alexandre adquiriu a realeza da Ásia a se somar às suas possessões na Macedônia, na Hélade e no Egito, podia ainda acreditar ter ele mesmo estabelecido o império do ecúmeno. Essa concepção tornou-se abalada quando a expansão do ecúmeno além do Indo foi realizada; e teve que se evaporar quando a leste e oeste da "Ásia" os impérios maurya e romano iniciaram sua consolidação. Quando, depois das Guerras Diadóquicas, Selêuco I Nicator assumiu o título de rei da Ásia, começara a transformação do único império ecumênico numa pluralidade de impérios dentro do ecúmeno pragmático. A mudança de significado tornou-se fartamente clara a partir dos acontecimentos de 166 a.C., quando Antíoco IV Epifanes celebrou a dupla Charisteia em Dafne e Babilônia e se fez intitular Salvador (*soter*) da Ásia. O desfile triunfal do Exército e o novo título só podem se referir às vitórias de Eucrátides no leste sobre Demétrio, o qual construíra um império greco-indiano, em parte às custas das províncias selêucidas orientais. Ademais, 168 foi o ano de Pidna e em 167 o conquistador da Macedônia, Emílio Paulo, celebrara sua vitória pelo grande festival de Anfípolis. Daí estarem provavelmente corretos os historiadores que supõem que a dupla Charisteia de Antíoco IV foi uma contrademonstração à vitória de Roma. Essas vitórias e celebrações para-

lelas, bem como o título de Salvador da Ásia nessa conjuntura, mostram que uma divisão do ecúmeno cultural e pragmático fora aceita em vista do fato inalterável da ascensão romana ao poder. A Ásia de Dario I e Xerxes nada encontrou no Ocidente senão uma Hélade dividida que não precisava ser conquistada para ser controlada, e nada no Oriente exceto as federações tribais e principados da Índia que aparentemente, além do Indo, não tinham despertado o interesse dos persas. A Ásia de Antíoco IV constituía um grande poder, mas fazia fronteira a oeste com Roma, que recentemente fizera Antíoco desistir do Egito, e a leste com novas organizações imperiais que invadiram seriamente o território selêucida. Do oeste ao leste o ecúmeno em expansão estava se completando com impérios rivais.

3 O simbolismo polibiano retomado

Políbio desenvolveu seu simbolismo da *pragmateia* e o *telos* ecumênico da expansão romana na época das vitórias de Emílio Paulo sobre os macedônios e de Eucrátides sobre Demétrio. A questão a ser considerada agora é se a formulação polibiana do problema ecumênico é adequada ou se necessita de correção à luz do que conhecemos hoje acerca do curso dos acontecimentos.

Na situação de Políbio, a vítima helênica do imperialismo ecumênico, Roma dominava o cenário. É verdade que ele sabia a respeito dos acontecimentos na Ásia e que relatou as guerras de Antíoco IV, mas sua concepção da *pragmateia* foi substancialmente restringida pelo *theorema*, pelo espetáculo pragmático à medida que se tornou "autoaparente" na expansão romana. Embora ele provavelmente dispusesse do conhecimento geral da Ásia e Índia que podia ser extraído dos autores helenísticos, esse conhecimento era ele próprio um tanto limitado. Ninguém sabia mais sobre a Índia do que aquilo que podia ler em Megastenes, e Megastenes não podia conhecer mais do que aquilo que podia observar com base na corte de Chandragupta. Naquela época, teria sido difícil para qualquer pessoa ter uma clara compreensão da ascensão, extensão e queda do império maurya. Além disso, Políbio não sabia mais do que qualquer outro indivíduo no Ocidente sobre a China, ou que o tempo de vida do maurya Asoka se sobrepôs ao de Ch'in Shih-huang-ti, o fundador do império chinês. Que existia realmente um ecúmeno pragmático estendendo-se do Atlântico ao Pacífico não era ainda conhecido em seu tempo. Enquanto os selêucidas moldaram a "Ásia", os governantes maurya a "Índia", e as dinastias

Ch'in e Han a "China", Políbio formulou o problema ecumênico em termos de "Roma". De seu ponto de observação no Ocidente, no século II a.C., a Roma que já conquistara o oeste do Mediterrâneo parecia estar destinada a tragar as ex-possessões persas e macedônias, que para Políbio esgotavam o ecúmeno que realmente conhecia. Essa é a razão por que para ele a história pragmática parecia ter um *telos* ecumênico. Obviamente, quanto mais profundamente penetrarmos a era ecumênica no espaço e no tempo, mais inadequada se revelará a concepção polibiana.

Essas observações sobre a inadequação do simbolismo, entretanto, não podem constituir a última palavra no assunto. Os critérios para um juízo final têm que ser fornecidos pela experiência do "horizonte". É verdade que a conquista pode expandir o conhecimento do ecúmeno cultural; que o horizonte mais amplo de conhecimento pode motivar mais conquista; que os conquistadores podem transformar o ecúmeno cultural num ecúmeno pragmático; que podem ulteriormente tentar transformar o ecúmeno pragmático num ecúmeno jurisdicional; que tais tentativas podem ser frustradas por várias razões; e que uma pluralidade de empreendimentos imperiais podem brotar no ecúmeno cultural-pragmático, cada um retendo sua pretensão ecumênica ainda que coexistindo com os outros. Todos esses eventos, contudo, ocorrem *no interior da* perspectiva espaciotemporal de realidade a partir do *habitat* do ser humano no cosmos que chamamos de "horizonte" ecumênico, ao passo que o próprio horizonte não pode nem ser atingido, nem ser transcendido. Daí, a inadequação previamente caracterizada afeta a concepção polibiana do destino romano somente na medida em que antecipa eventos *no interior do* horizonte ecumênico; não afeta o simbolismo na medida em que expressa as experiências do horizonte e da tentativa concupiscente de atingi-lo por meio de conquista física. O fato de que a predição de um ecúmeno romano se revelou equivocada um século mais tarde, pela colisão de "Roma" com a "Ásia" dos partos, não prejudica a verdade do *telos*. O simbolismo do *telos* se conserva um discernimento brilhante do significado da expansão imperial como uma tentativa de representar a humanidade universal visivelmente por intermédio da unidade social organizada do gênero humano em seu *habitat* cósmico. Essa tentativa está fadada ao malogro, como bem sabia Políbio, pois a concupiscência de conquista não é capaz de atingir o horizonte além do qual está situada a divina fonte de universalidade humana; mas desse próprio malogro surgem o gênero humano e seu *habitat* como o lugar em que a universalidade do ser humano tem que ser realizada em existência pessoal, social e histórica.

Uma vez tendo a consciência de existência ecumênica se diferenciado da experiência compacta de *oikoumene-okeanos*, sua verdade se torna independente da extensão efetiva de um império. Ao mesmo tempo em que o ecúmeno pragmático ainda crescia com a fundação do império chinês, pela migração das tribos nômades postas em movimento pela fundação, e devido às repercussões que as migrações tiveram no Ocidente, o impulso ecumênico dos conquistadores se retraiu aos limites impostos por condições topográficas, étnicas, culturais, militares e administrativas sobre o empreendimento imperial. E no entanto o autoentendimento dos novos impérios não reverteu do ecumenismo à analogia cósmica, mas sim avançou para a aliança com as novas religiões ecumênicas, que, por sua vez, não hesitaram em compreender seus discernimentos espirituais da humanidade universal como uma missão de expandir ecumenicamente. Três das novas religiões — cristianismo nestoriano, maniqueísmo e Islã — se expandiram realmente do Oriente Próximo à China, enquanto uma terceira — budismo — expandiu-se da Índia para China e Japão. Por outro lado, o *telos* ecumênico que fora colocado em foco por Políbio permaneceu o *pathos* e o simbolismo formativo da *orbis terrarum* romana, não perturbado em sua consciência imperial pela existência de impérios ecumênicos na "Ásia", na "Índia" e na "China". O simbolismo ecumênico perdeu sua força formativa não mais do que a analogia cósmica, ainda que a efetiva jurisdição do império fosse notavelmente menos do que "o mundo inteiro". Quando a concupiscência de expansão se esgotou, a nova consciência ecumênica pôde retrair-se, em aliança com a consciência de humanidade universal, à sua função como a força formativa para as sociedades que haviam surgido a partir do ordálio imperial. Um novo tipo de sociedade passara a existir.

A título de conclusão, são necessárias duas reflexões.

Que um novo tipo de sociedade surgiu do tumulto imperial da era ecumênica, embora não desconhecido, é algo ainda obscurecido pela condição insatisfatória de análise e terminologia. O termo mais frequentemente empregado para designar as novas sociedades é *civilização*. Referimo-nos às civilizações greco-romana, bizantina, ocidental, islâmica, russa e chinesa. Infelizmente, esse termo é empregado também para designar sociedades pré-ecumênicas, tais como as civilizações cosmológicas mesopotâmias e egípcia. Além disso, é empregado para designar sociedades caracterizadas não por suas experiências formativas e simbolizações de ordem cósmica e social, mas pela continuidade de traços étnicos e culturais, tais como "Índia" ou "China", que compreende

tanto as sociedades pré-ecumênicas quanto as pós-ecumênicas, embora, obviamente, a "Índia" invadida por Dario ou Alexandre não fosse a "Índia" que surgiu a partir da formação dos impérios budista e hinduísta, nem fosse a "China" do período Chou a "China" que surgiu a partir do império Han em aliança com o confucionismo. Todavia, esse uso é capaz de alegar bom senso para si mesmo, pois em mais de um exemplo as continuidades étnicas e culturais determinam as linhas ao longo das quais impérios excessivamente extensos, "multicivilizacionais", como o aquemênida, o macedônio e o romano, se dissolvem. Mas então precisamente esse bom senso traz à mente novamente as dificuldades produzidas pela "identidade" desses impérios, que inegavelmente são as grandes forças formativas da era ecumênica. A insatisfação com tais usos conflitantes às vezes vem à tona em observações como a de Momigliano: Toynbee "censurou Gibbon por não compreender que o império romano principiou a declinar quatro séculos antes de ter nascido. Realmente, o professor Toynbee sustenta que a crise da civilização romana principiou no ano 431 a.C., quando os atenienses e espartanos foram vítimas de calamidade na Guerra do Peloponeso"[17]. Por fim, nenhum dos usos convencionais admite *status* civilizacional a fenômenos tais como a diáspora grega, que formou a base social para a "era do helenismo", ou a diáspora judaica, que outorgou a primeira base para a expansão missionária do evangelho. Não pretendo ir adiante com esses problemas nesta ocasião, mas deve ter ficado claro que as "civilizações" são "objetos da história" hipostáticos, que mais obscurecem do que iluminam o processo histórico.

Em segundo lugar, deve ser feita uma reflexão sobre o ulterior destino do ecúmeno como o *habitat* do ser humano no horizonte do cosmos. A expansão do conhecimento relativamente ao ecúmeno não se deteve com a era ecumênica, ainda que o mar-oceano permanecesse a fronteira para séculos vindouros. A expansão concupiscente, que ao mesmo tempo era uma expansão de conhecimento, foi retomada com a era das descobertas, conduzindo finalmente à circum-navegação do globo. A partir do *oikoumene* mediterrânico limitado pelo *okeanos* homérico, a fronteira foi recuada além da Índia, China e América até que a forma física do ecúmeno se mostrou como uma esfera. Caso se tente alcançar o *okeanos*, com suas Ilhas dos Bem-aventurados e sua entrada para o

[17] Arnaldo MOMIGLIANO, Christianity and the Decline of the Roman Empire, in *The Conflict between Paganism and Christianity in the Fourth Century*, ed. Momigliano, Oxford, Clarendon Press, 1963, 1.

mundo subterrâneo, retorna-se ao ponto do qual se partiu. A majestosa ironia do ecúmeno possuindo a forma de uma esfera que traz o concupiscente explorador da realidade de volta à casa para si mesmo, bem como a de essa esfera estar situada num horizonte cósmico de extensão e duração infinitas, dificilmente ingressaram ainda na consciência de um gênero humano que reluta em admitir a derrota concupiscente. De fato, essa derradeira expansão de conhecimento ecumênico força o mistério da realidade na consciência do ser humano com uma inexorabilidade que não pode ser mais velada rechaçando o horizonte com o uso de ação física. As consequências do novo estado de conhecimento que tornou obsoleta a imagem medieval do mundo se concretizaram muito cedo no chamado período moderno. No que respeita ao ecúmeno global, Thomas More observou delicadamente que todos os lugares sobre a Terra estão equidistantes do céu; e quanto ao horizonte cósmico Nicolau de Cusa notou: "O centro do mundo coincide com sua circunferência", pois o *centrum mundi... qui est simul omnium circumferentia* é Deus[18]. Mas o êxodo concupiscente tem que continuar, e como se tornou um pouco tolo ir à caça em torno da Terra, é necessário maquinar viagens completas à Lua. Ademais, visto que o centro do horizonte cósmico é em todo lugar e nenhum lugar, de modo que de novo se é arrojado de volta à Terra como o centro físico de significado, o cosmos tem que ser salpicado de uns poucos ecúmenos extras que injetarão sentido na expansão concupiscente. Daí vivermos na era de outros mundos distintos do nosso, de invasões de Marte e de discos voadores[19]. Qualquer coisa servirá enquanto protelar a confrontação com o mistério divino da existência.

Todavia, tais *divertissements* imaginativos são inócuos comparados ao renovado impulso concupiscente de empreendedores imperiais, desta vez da variedade ideológica, para fazer a jurisdição de seus respectivos impérios coincidir com o ecúmeno pragmático. A situação é consideravelmente mais explosiva do que no tempo do *imperium sine fine* romano, pois o novo imperialismo parte de uma posição de revolta existencial contra a ordem espiritual que, nos impérios ecumênicos anteriores, ajudava no processo de retração. A *hybris* imperial, equipada com imensos meios materiais, está novamente solta na tarefa impossível de criar humanidade universal mediante o mau trato do gênero humano ecumênico.

[18] NICOLAU DE CUSA, *De Docta Ignorantia*, in *Opera Omnia*, ed. Hoffman-Klibansky, Leipzig, Meiner, 1932, v. I, 100.
[19] Cf. C. G. JUNG, *Ein moderner Mythus von Dingen, die am Himmel gesehen warden*, Zurich, Rascher, 1958.

Capítulo 4
Conquista e êxodo

Na era ecumênica, conquista pragmática e êxodo espiritual estão tão estreitamente relacionados na formação de novos campos sociais que a linha fronteiriça entre eles tende a perder sua nitidez.

Sob os sucessores de Ciro o Grande, a conquista aquemênida da Babilônia é metamorfoseada num êxodo a partir de sua forma cosmológica, na medida em que o novo império é concebido como o domínio da paz e da justiça para todos os seres humanos sob a Verdade universal de Ahuramazda. O *autolouange* de Dario pode bem ser comparado às Últimas Palavras de Davi (2Sm 23,1-4), e a prece de *Rtam-Vahu* de Xerxes chega a estender a ordem pessoal de existência sob o Deus universal do rei ao povo, pois se supõe que todo ser humano caminha pelas sendas de Ahuramazda "com Rtam, o brazmânico".

A conquista macedônia, então, dá continuidade ao êxodo aquemênida. Ainda que muitos detalhes permanecerão controversos, a concepção de uma homonoia do gênero humano não continua a forma cosmológica dos impérios mais antigos, mas se move na linha da homonoia platônico-aristotélica à paulina. Alexandre certamente tentou transformar sua conquista pragmática numa comunidade ecumênica (*koinonia*) sob o divino *Nous*, fortificado pelo simbolismo mais antigo de Deus como o pai de todos os seres humanos.

Essa relação estreita entre conquista e êxodo é ainda mais impressionante no caso israelita. Ocorre primeiramente um movimento do êxodo espiritual à conquista, na medida em que o êxodo a partir da forma cosmológica para a imediação de um povo sob Deus é conseguido não por uma transformação

interna da sociedade egípcia, mas por um êxodo pragmático, pela conquista de um novo território e pela constituição de uma nova sociedade na história. A fim de sobreviver no campo do poder pragmático, essa nova sociedade tem que adquirir, então, um rei como as outras nações, e se expande, por meio de conquista, para o império davídico-salomônico. Quando, entretanto, as vicissitudes da história reduziram a nada o poder pragmático de Israel, a nova sociedade não desaparece, mas irrompe num segundo movimento espiritual no Dêutero-Isaías: o êxodo do Egito tem agora que ser completado pelo êxodo de Israel de si mesmo. Nesse segundo êxodo, Yahweh revelará seu *kabhod* plenamente, de maneira que "toda carne o verá junto" (Is 40,5). Israel não será reconstruído como um pequeno enclave territorial entre grandes poderes imperiais do tipo cosmológico, mas como o centro de um gênero humano ecumênico sob Yahweh (Is 55,5).

O Dêutero-Isaías tem consciência de sua profecia como um evento que ilumina o processo da realidade com um novo significado. Parece que com base em suas várias reflexões, a nova linha de significado pode ser interpretada como uma sequência ou de duas fases históricas ou de três cosmogônicas. Na construção histórica, ele associa o presente êxodo ao primeiro Êxodo de Israel do Egito: o Israel do primeiro Êxodo pertence ao passado (Is 43,18-19):

> Não lembra coisas passadas...
> Estou fazendo uma coisa nova —

e a "coisa nova" será a redenção (*zedakah*) do ser humano, movendo-se através de Israel e além dele a todo o gênero humano (Is 49,6):

> Farei de ti uma luz para as nações
> que minha salvação possa atingir
> até o extremo da Terra.

Na construção cosmogônica ele interpreta tanto o êxodo egípcio quanto o presente êxodo como estágios no drama da Criação: num primeiro ato, Deus é o criador (*bore*) do mundo (Gn 2,3 ss.); num segundo ato, ele se torna o "criador de Israel" (Is 43,15) através de Êxodo e *Berith*; e num terceiro ato ele se torna o Redentor (*goel*) (Is 41,14) cuja redenção atinge o extremo da Terra, através de Israel, o Servo Sofredor. No terceiro e último estágio, a retidão precipita-se como chuva dos céus e a Terra se abre para permitir que ela germine como redenção, pois "Eu, Yahweh, a criei" (Is 45,8). A Criação, assim, é consumada somente quando a Terra produziu o ecúmeno do ser humano libertado. O simbolismo é digno de nota porque se trata do mais antigo exemplo conhecido de história sendo construída como uma sequência significativa de

três fases culminando no domínio perfeito. O simbolismo do terceiro domínio aparece historicamente como uma das expressões de consciência ecumênica.

Na fase final da Criação em que Deus atua como o *goel*, o profeta atribui ao conquistador ecumênico o papel de instrumento de Deus: o Ciro que destrói o poder da Babilônia é o Ungido de Yahweh, seu *mashiach* (Is 45,1). Com a transição do governo cosmológico ao ecumênico, o império que mantém a escravidão se torna o império que liberta. Ao menos por um momento histórico, a destruição do império cosmológico permite ao profeta encarar o ecúmeno como o campo social em que o êxodo espiritual dele, o profeta, pode se tornar a força formativa. A linha de significado discernida pelo Dêutero-Isaías supõe uma *harmonie pré-établie* entre a universalidade de um êxodo espiritual e o estabelecimento de um campo ecumênico mediante conquista. Essa suposição expressa, por outro lado, pela primeira vez historicamente, a experiência de uma conexão entre conquista e êxodo que posteriormente voltará a suceder em exemplos famosos tais como a conexão paulino-agostiniana entre império romano e cristianismo, a harmonia preestabelecida hegeliana entre o império napoleônico no despertar da Revolução Francesa e a própria "reconciliação" de Hegel do espírito no despertar da prévia "separação forçada" existencial ou a suposição do século XX de uma revolução metastática marxista centrada no império soviético.

§1 Êxodo no interior da realidade

A breve evocação de exemplos representativos revela tanto a questão quanto sua necessidade de clarificação. Como uma matéria de historiografia empírica não pode haver dúvida de que a era dos impérios ecumênicos é também a era das irrupções espirituais que recebeu o nome de o "tempo axial" do gênero humano; tampouco pode haver qualquer dúvida que importantes pensadores, judeus, estoicos e cristãos, experimentaram a simultaneidade de impérios ecumênicos e irrupções espirituais não como uma mera coincidência, mas como uma convergência providencial de acontecimentos, repleta de significado para o estado espiritual e a salvação do ser humano. E no entanto, por força de sua mera repetição, a sequência dos simbolismos estruturalmente equivalentes do êxodo dêutero-isaiânico de Israel a partir de si mesmo para um gênero humano ecumênico sob Yahweh com Ciro, seu Messias, o êxodo estoico a partir da pólis para o ecúmeno imperial do cosmos, o êxodo cristão

para um ecúmeno metastático preparado providencialmente pelo ecúmeno imperial, a reconciliação ecumênica hegeliana e a revolução ecumênica marxista — essa sequência destrói a finalidade de significado reivindicada por cada membro da série isoladamente. A resposta final para o significado da história foi dada não uma vez, mas várias vezes com demasiada frequência. Há um conflito, teoricamente não resolvido, entre o significado que os pensadores discernem amiúde na convergência de conquista e êxodo e a não finalidade histórica de toda tentativa de finalidade ecumênica.

O problema não pode ser resolvido no nível dos simbolismos equivalentes, os quais, por conta de sua sucessão, o tornam manifesto. Não haveria sentido em acrescentar mais um "significado da história" ao mais que suficiente de que dispomos, na pretensão de que o novo finalmente será o certo. Tampouco faria sentido simplesmente abandonar os simbolismos, pois as linhas de significado *em* história, mesmo se falaciosamente hipostasiadas em significados *de* história, ainda estão aí. Tampouco há qualquer ganho em juntar-se aos bufarinheiros apocalípticos de crises históricas que creem que o mundo está caminhando para seu fim se não caminha para o fim que planejaram para ele. Se essas diversas fugas são barradas, o núcleo da questão suscitada por Jacob Burckhardt em seu estudo da *Glück und Unglück in der Weltgeschichte* [Felicidade e infelicidade na história do mundo] intromete-se novamente. Sua análise do "egoísmo" na construção de significados imperiais de história é certamente válida. Mas é completa? Não há algo mais para a construção do que uma hipóstase falaciosa motivada pelo egoísmo do *beatus possidens*? A história não oferece realmente o nauseante espetáculo de avanços significativos, o que mesmo Burckhardt não nega, obtido por meio da miséria humana e do assassinato em massa da conquista? A questão é inelutável.

A análise diz respeito à experiência do significado convergente à medida que se tornou consciente na era ecumênica e permaneceu uma constante na história ocidental desde então. Uma resposta analiticamente válida só pode ser encontrada pela referência dos símbolos de conquista e êxodo de volta ao processo da realidade a partir do qual surgem e às experiências do processo que tentam articular.

O campo noético da consciência no qual se move o debate dos filósofos acerca da realidade foi constituído por Anaximandro por meio da máxima anteriormente citada (B1): "A origem [*arche*] das coisas é o *Apeiron*. [...] É necessário que as coisas pereçam onde nasceram, pois pagam pena entre si por

sua injustiça de acordo com o decreto do Tempo". A realidade experimentada e articulada na máxima compreende o *Apeiron*, as coisas, a relação entre o *Apeiron* e as coisas, e a relação entre as coisas. O que não se tornou ainda articulado como uma área da realidade é a consciência noética em que a máxima surge como o símbolo luminoso de realidade.

Se a realidade é entendida no amplo sentido da máxima de Anaximandro, obviamente o ser humano não pode nem conquistar a realidade nem viver fora dela, pois o *Apeiron*, a origem das coisas, não é algo que poderia ser apropriado ou deixado atrás através de movimentos no domínio das coisas. Nenhuma expansão imperial pode alcançar o horizonte que retrocede; nenhum êxodo a partir de escravidão constitui um êxodo a partir da *condicio humana*; nenhum desviar-se do *Apeiron* ou virar-se contra ele é capaz de evitar o retorno a ele pela morte. Qualquer e toda gigantomaquia termina com a derrota dos gigantes. Conquista e êxodo, assim, são movimentos *no interior da* realidade.

Entretanto, o simbolismo de um movimento que transcende a realidade enquanto permanece no interior dela não é destituído de sentido, pois a realidade não é um campo de extensão homogênea, sendo sim etiológica e direcionalmente estruturada. Há, antes de tudo, a articulação da realidade nos dois modos de ser, do *Apeiron* e da coisicidade, que são conhecidos ao ser humano na medida em que ele experimenta a si mesmo existindo não completamente em um ou outro dos dois modos, mas na realidade metaléptica da metaxia. Ademais, os dois modos são experimentados não como duas variedades indiferentemente diferentes do gênero "ser", mas como relacionadas etiológica e tensionalmente, um sendo a *arche* ilimitada, a origem e fundamento das coisas, o outro possuindo o caráter de uma coisicidade limitada que se origina no *Apeiron* e retorna a ele. Daí haver uma diferença de posição entre os dois modos de ser, com o *Apeiron* sendo "mais real" do que as coisas. Essa tensão de existência rumo à realidade num sentido eminente torna-se consciente nos movimentos de atração e procura analisados por Platão e Aristóteles. E, finalmente, a consciência da tensão não é um objeto dado a um sujeito cognoscente, mas o próprio processo em que a realidade torna-se luminosa para si mesma. O *Apeiron* e as coisas não são duas realidades diferentes numa relação estática, uma com respeito à outra; são experimentados como modos de ser, ou como polos de uma tensão dentro da realidade una, compreensiva. A realidade nesse sentido compreensivo é experimentada como envolvida num movimento de transcender a si mesma na direção da realidade eminente. A realidade está em fluxo; e o fluxo possui estruturas direcionais tais como se

tornam manifestas no desdobramento do campo noético de consciência da máxima de Anaximandro à filosofia da história de Platão e Aristóteles.

O resultado da análise pode ser formulado em duas proposições: (1) a realidade no sentido compreensivo está reconhecidamente envolvida num movimento na direção da realidade eminente. Nota: realidade como um todo, *não* os dois modos de ser separadamente. (2) Conquista e êxodo simbolizam empreendimentos de participação no fluxo direcional de realidade. Nota: empreendimentos de participação, *não* ações humanas autônomas que poderiam resultar na conquista da realidade ou no êxodo a partir dela. As duas proposições, juntamente com suas defesas contra a deformação falaciosa, circunscrevem tanto o sentido dos empreendimentos participativos quanto os limites ao seu sentido em princípio.

Além do discernimento das duas proposições residem as concretas configurações do movimento na história do qual o próprio discernimento constitui uma parte. Os filósofos que articularam o discernimento estavam muitíssimo cientes de seu limitado papel como participantes num movimento ao que podiam reagir mediante sua própria ação diferenciadora, mas que não podiam controlar. Platão e Aristóteles estavam especificamente conscientes dos seguintes fatores além do controle humano:

(1) A luminosidade noética de participação no movimento da realidade não surgiu na história do gênero humano antes de haver surgido nos próprios atos diferenciadores dos filósofos. A realidade não é uma ordem de coisas estática dada a um observador humano de uma vez por todas; ela se move, realmente, na direção da verdade emergente. A existência do homem como parceira no movimento da realidade rumo à consciência não é uma questão de escolha.

(2) Surgiu consciência noética no contexto da cultura helênica; não surgiu no Egito, na Pérsia ou na Cítia. A diversificação étnica e cultural do gênero humano constitui um fator na configuração histórica do movimento, na medida em que alguns contextos étnicos e culturais parecem ser mais favoráveis ao surgimento da consciência noética do que outros.

(3) Pelo século IV a.C., a memória histórica grega contava com um período temporal de mais de um milênio. Platão e Aristóteles estavam cientes de que o desdobramento do campo noético não ocorrera sob as condições mais primitivas do período micênico; na opinião deles, apenas a saturação civilizacional da pólis, primeiro na Anatólia, então na Ática, proveu a cultura material na qual o empreendimento filosófico pôde florescer. Uma aldeia tribal primitiva é materialmente restrita demais para deixar espaço para o *bios theoretikos*.

(4) A participação no movimento noético não é um projeto de ação autônomo, mas a resposta a um evento teofânico (a luz prometeica de claridade excessiva, o *daimonion* socrático) ou sua comunicação persuasiva (o *Peitho* platônico). A esse movimento revelatório (*kinesis*) a partir do fundamento divino, o ser humano pode reagir mediante seu questionamento e sua investigação, porém o próprio evento teofânico não está sob seu comando. Ninguém sabe por que ele acontece num determinado momento da história, por que não antes ou depois; por que no contexto cultural de uma pólis helênica, por que não em outro lugar; por que no cenário civilizacional de uma cidade-estado, por que não sob condições mais rústicas; por que afinal acontece, se não ocorreu por milhares de anos no passado.

(5) A resposta ao evento teofânico é pessoal, não coletiva. O campo noético de consciência não é um "povo" no sentido étnico; não é idêntico a qualquer das *poleis* em que os filósofos nasceram. É um novo campo social na história, proliferando pelo "diálogo" e institucionalizado pelas "escolas"; onde quer que se dissemine, forma um estrato cultural dentro de uma sociedade étnica, embora esse estrato possa ser desesperadamente tênue e ineficiente. Quando Aristóteles analisou o problema da ordem social pelos padrões do ser humano maduro, o *spoudaios*, observou lamentosamente que não havia nenhuma pólis em que pudesse ser encontrada a quantidade de uma centena de seres humanos maduros. A estrutura do povo como um *Plethos* — como uma multiplicidade de homens e mulheres, velhos e jovens, de paixões, ocupações, interesses e caracteres, de inércia e agilidade, de ignorância e conhecimento, de inteligência e estupidez, de disposição para reagir, indiferença e resistência à razão — não é abolida pelo campo noético de consciência. Pode-se subir da caverna para a luz, mas a subida não cancela a realidade da caverna. O surgimento de significado na história tem que ser considerado seriamente: a verdade do processo não precisa surgir se já estava lá; e quando surge não constitui uma posse além do processo, mas uma luz que escala o processo no papel das trevas das quais ele surge. O que se torna manifesto não é uma verdade na qual se possa repousar para sempre, mas a tensão da luz e do escuro no processo da realidade.

(6) Finalmente, e não surpreendentemente, o futuro do processo não estava mais sob o controle dos filósofos do que o passado dele. A consciência noética se diferenciara no contexto étnico e cultural da pólis helênica; daí tanto Platão quanto Aristóteles estavam preocupados em fazer da vida da razão uma força ordenadora na sociedade de sua origem. Eles criaram os paradigmas da

melhor *Politeia* para esse fim. Ao mesmo tempo, contudo, achavam-se conscientes do predicamento pragmático da pólis: que a pólis cairia ante o avanço do império foi previsto por Platão e testemunhado por Aristóteles. Os modelos da melhor pólis foram desenvolvidos na sombra de um processo no qual a própria pólis era para ser substituída por um novo tipo de sociedade.

Assim, os filósofos clássicos não tinham ilusões a respeito de seu papel no processo da realidade. Sabiam que seu alcance em matéria de ação participativa estava limitado a uma sensível vigilância relativamente à desordem na existência pessoal e social, à sua prontidão em reagir ao evento teofânico e à reação efetiva deles. Não podiam controlar quer o próprio movimento revelatório, quer as condições históricas que os capacitavam a reagir; tampouco podiam afetar a ordem do *Plethos* mais profundamente mediante sua reação do que permitiria o método de persuasão dialógica, amplificado pela obra literária. A única falha aparente nesse realismo, que se não fosse por isso seria impecável, é a inclinação dos filósofos a conceber paradigmas de ordem, de qualquer modo, para uma sociedade que sabiam que era espiritualmente não receptiva e historicamente condenada. Embora a falha seja apenas aparente, permanece uma questão no clima de opinião em que os paradigmas são interpretados como "ideais" ou "utopias"; e, como esse mal-entendido obscurece um importante discernimento da estrutura da realidade, o ponto tem que ser esclarecido.

§2 Platão sobre história

Os paradigmas fazem parte da investigação clássica concernente ao processo da realidade; o significado deles depende da análise do processo no qual sua construção se torna possível como um evento histórico. Se arrancados desse contexto e tratados isoladamente sob categorias doxográficas tais como "ideias políticas", o mal-entendido de sua construção como uma manifestação de "idealismo" é praticamente inevitável. Que se acresça que esse tratamento deforma o paradigma no *tópos* da "melhor forma de governo" como um todo, ao passo que na investigação é um modelo de ordem noética que pode ser concretamente realizado, se afinal assim é, na pólis, mas não em sociedades dos tipos historicamente precedentes, ou no tipo de império que está historicamente para acontecer. A investigação clássica, embora seja motivada pelo surgimento do campo noético de consciência na pólis, a esta não

se restringe, fazendo sim o amplo levantamento da multiplicidade histórica de ordem social, incluindo o império como se apresentava a um observador grego no século IV a.C. Os paradigmas, assim, ganham seu significado com base em seu lugar na resposta dos filósofos aos problemas da era ecumênica em que viveram.

Os filósofos estão preocupados com o lugar do significado na realidade. Há luminosidade significativa de consciência, surgindo de um processo que foi privado dela no passado e, com plena possibilidade, será privado dela no futuro. Por que deveria a verdade da realidade, na medida em que é acessível ao ser humano, não estar sempre presente em sua forma diferenciada? Por que deveria o ser humano não ser sempre capaz de articular a ordem noética da sociedade a partir de paradigmas? Por que, em suma, deveriam certos períodos na história humana ser privilegiados com o recebimento de iluminação procedente de consciência noética?

As questões dessa classe, ainda que suficientemente perturbadoras, foram menos perturbadoras para os filósofos do século IV a.C. do que foram para Jacob Burckhardt no século XIX d.C., porque a consciência diferenciadora deles encontrava-se ainda mais firmemente engastada na experiência primária do cosmos do que a de Burckhardt com sua linhagem cristã. A consciência noética daqueles filósofos não possuía ainda a certeza de unicidade e inelutabilidade históricas oriunda do fervor salvacional do apocalipse judaico. A consciência clássica, pode-se dizer, ostenta ainda o índice de uma "coisa" no processo anaximandriano, de preferência a um índice apocalíptico, embora este último não esteja inteiramente ausente, como veremos em breve. Essa estrutura peculiar de consciência, conservando o equilíbrio entre experiência primária e profecia apocalíptica, torna-se manifesta na abordagem de Platão da questão nas *Leis*.

No Livro 3, Platão abre sua investigação relativa à *arche* da polis e à melhor *Politeia* com uma página de reflexões acerca da expansão temporal desmedida em que milhares de milhares de *poleis* vieram a ser e pereceram, com todas as possíveis variações e transformações de pequenas a grandes, de grandes a pequenas, de boas a más, de más a boas (676). Nessa *apeiria* de tempo (676B), cuja infinidade corresponde ao *apeiron* originador, a presente iniciativa de conceber um paradigma teria sido empreendida um número incontável de vezes no passado, como será no futuro. O surgimento de significado não escapa ao ritmo primário de nascimento e morte, de *genesis* e *phthora*. Somente contra esse fundo de aquiescência no processo cósmico Platão, então, limita

a reflexão ao processo histórico particular que culmina na presente construção do paradigma ao introduzir o mito das catástrofes cósmicas. Muitas vezes o mundo do ser humano foi tão cabalmente destruído pelo dilúvio e por pragas que somente uns poucos sobreviveram e a história humana teve que recomeçar a partir de seus primórdios primitivos; mas a busca pela *arche* levará em consideração somente o último curso de história ao qual pertencem os próprios falantes do diálogo. Assim, a unicidade do significado emergente pode ser guindada à compacta experiência anaximandriana ao permitir que a história comece após o cataclisma recordado no mito de Deucalião (*Leis* 677A).

Tendo lançado o encantamento do ritmo cósmico à unicidade de significado, Platão prossegue para caracterizar as fases da evolução da ordem social ao longo de períodos estimados em milhares de anos, do primitivo à situação atual. Seu número é quatro. Depois do cataclisma que destruiu a civilização anterior e especialmente as cidades das planícies com suas artes materiais e de governo, os únicos sobreviventes foram montanheses. Viveram em condições de Idade da Pedra, em instalações domésticas e de pequenos clãs sob chefes patriarcais. Esse primeiro tipo de ordem é chamado de *dynasteia* (677B-680E). Na fase seguinte foram formados povoados maiores mediante um sinecismo de clãs menores. Essa fundação de grupos maiores exigiu ações de legislação e organizações governamentais, com os ex-chefes de clãs formando uma aristocracia e talvez um deles recebendo um papel preeminente. Platão chama de *basileia* (680E-681D) esse segundo tipo de ordem. Lentamente o choque do cataclisma passou. Sob a pressão da população crescente, novamente foram fundadas cidades nas planícies perto do mar. Platão identifica essa terceira fase com a Idade do Bronze micênica, com Ílio e as *poleis* aqueias que participaram da guerra contra Ílio (681D-682C). A quarta e última fase, que iniciou com os transtornos depois do retorno dos gregos de Troia, estende-se ao presente do diálogo e sua construção do paradigma. É sobrecarregada com a discrepância entre a ordem que se supõe possuir à luz da consciência noética de Platão e a queda a partir dessa ordem que põe em perigo a própria existência da pólis helênica. Os grupos guerreiros em retorno de Troia descobriram um líder no mítico Dorieu e reconquistaram as cidades nas quais uma geração mais jovem ascendera ao poder; organizaram o território do Peloponeso como uma federação das três *poleis* fortes de Lacedemônia, Argos e Messênia; um novo tipo de sociedade, maior do que as cidades anteriores das planícies, o Estado territorial de um povo, passara a existir. Platão chama esse quarto tipo de *ethnos*, o povo federado (682D-683B). O novo *ethnos*, caso houvesse dura-

do, teria sido uma potência militar de tal força que nenhuma potência asiática teria ousado atacá-lo, e mesmo suficientemente forte, por sua vez, para dominar tanto helenos quanto bárbaros (685B-E; 687A-B). A fundação, contudo, fracassou, porque em duas das *poleis* integrantes os legisladores haviam cometido a Maior Insensatez (*megiste amathia*) — não fornecendo ou um homem guiado pela sabedoria (*phronesis*) para a função de rei, ou contrapesos constitucionais que evitassem o abuso do poder absoluto. Somente a Lacedemônia sobreviveu graças à sua bem construída *Politeia* (689A).

A concepção do curso histórico não é um teorema encerrado em si mesmo que, como uma matéria de composição literária, simplesmente segue a página de abertura sobre o ritmo cósmico. Em sua sequência, as partes do diálogo articulam uma experiência integral de realidade com uma amplitude da profundidade do cosmos às alturas do *Nous* divino. A experiência primária atinge realmente vindo de baixo a consciência histórica de Platão, tal como a diferenciação noética ascende acima dela rumo à unicidade apocalíptica. Essa estratificação da consciência, que a explicação que acabou de ser dada realmente contém, embora não a torne prontamente visível, requer alguns comentários.

Temos, primeiramente, para ser notada, a ambiguidade que até hoje é causadora da incompreensão da intenção política de Platão. Em parte é terminológica, pois Platão usa *polis* como o termo genérico para as fases de ordem social como se sucedem a partir das instalações de clã, passando pela aristocracia de povoado e a pólis das planícies, até o povo federado. Se o intérprete das *Leis*, Livro 3, lê "pólis" significando "cidade-estado", destrói o sentido da análise de Platão, pois a investigação não diz respeito à gênese e *arche* da cidade-estado no sentido da "pólis das planícies", mas do *ethnos*. Tal federação, entretanto, poderá ser pactuada e mantida existindo somente se a *megiste amathia* for evitada e as cidades-estado do período micênico forem substituídas por um novo tipo de pólis que se predisponha a adotar a paradigmática *Politeia*. A construção do paradigma não deve ser separada de seu propósito de prover uma constituição para a pólis que é membro de uma federação atuante. Ademais, supõe-se que essa federação helênica mantenha a si própria contra a Pérsia; no campo de poder de então lhe cumpre ser um páreo para o império ecumênico, na medida em que a federação dórica mais antiga era para ser o contrapeso europeu à "Assíria" no cenário de Troia (685C). Como o *ethnos* federado é concebido como a alternativa noética, desenvolvendo-se a partir da cultura da pólis helênica, na escala imperial de poder estabelecida pelos asiáticos, essa concepção platônica é verdadeiramente um simbolismo

da era ecumênica. Deve ser posicionada como o equivalente helênico da concepção polibiana do *telos* imperial de Roma.

Mas pertence realmente o paradigma à quarta fase e não a uma quinta que reside ainda no futuro? Esta pergunta nasce das incertezas que cercam o significado de *ethnos*. De fato, na explicação de Platão o *ethnos* é formado historicamente quando os guerreiros aqueus, voltando de Troia, se organizam como a federação dórica (682E). Nesse tratamento, os aqueus aparentemente não eram considerados um povo antes de se tornarem os dórios. O paradigma das *Leis* é concebido, ademais, não para uma federação dórica que fracassou séculos atrás, mas para os helenos atuais que sofreram as provações das Guerras Persas e do Peloponeso e são agora ameaçados por macedônios e persas. Num estado de convulsões políticas similar ao dos aqueus depois de Troia, os helenos são advertidos para formar eles próprios um *ethnos* organizado. São os helenos um *ethnos* agora ou serão um apenas no futuro quando as potenciais *poleis* membros terão cessado sua guerra mutuamente mortal e adotado a paradigmática *Politeia*? Se é para esses vários tratamentos serem compatíveis entre si, bem como com a concepção de uma quarta fase de ordem política, o curso da história tem que ser entendido como um avanço da civilização no tempo por meio de invenções e artes, aprimoramento de transportes e descobertas, aumento de população e densidade de instalação, ao ponto em que povos culturalmente homogêneos em estabelecimento contíguo pareçam unidades distinguíveis na história. Na concepção platônica, portanto, tais unidades exigiriam uma organização política para os dois propósitos de assegurar paz dentro do *ethnos* e defesa contra unidades organizadas de tamanho comparável (683D-685). Essa exigência, todavia, não pode ser satisfeita da mesma maneira por toda unidade de tamanho étnico. Platão insiste que uma ordem noeticamente satisfatória somente é possível se a unidade em questão é de fato culturalmente um *ethnos* e não uma mixórdia de povos anteriores unidos por um poder de conquista, como no caso persa; a população de um império multicivilizacional, ecumênico não é um *ethnos* que possa organizar a si mesmo como uma federação de *poleis* paradigmáticas (693A). Assim, a observação empírica de diferenças culturais e variantes históricas de evolução civilizacional interfere na generalização do "avanço" histórico (*proeleuthe*, 678B) por meio de progresso tecnológico e aumento de população. Enquanto o padrão do avanço se confirma, os resultados culturais diferem tão largamente quanto Hélade e Pérsia. O curso histórico que culmina no *ethnos* federado se converte na variante unicamente helênica do padrão geral. Somente no caso helênico

pode a quarta fase atualizar sua enteléquia de ordem noética por meio do paradigma. Na geração depois de Platão, portanto, a pressão dos eventos motiva as mudanças aristotélicas de significado: o termo genérico para os tipos históricos de sociedade não é mais a "pólis", mas a "comunidade" (*koinonia*); a "pólis" torna-se o tipo helênico final, sucedendo a *oikos* e o *kome*; e o "*ethnos*" torna-se o tipo persa ordenado pela *pambasilea*.

Quanto mais se penetra nas minúcias da concepção de Platão da história, mais ela impressiona por seu alcance empírico, bem como por sua validade em termos de historiografia do século XX. O segredo do sucesso é a abertura de uma consciência que inclui a experiência primária do cosmos. Platão não precisou manter um olhar preocupado numa data do bispo Ussher para a criação do mundo em 4004 a.C. que ainda moveu Hegel a organizar sua tabela de tempo relativa à história antiga com circunspecção. Ele tinha todo o tempo, não do mundo, mas do cosmos, "vasto e inumerável", um *chronouplethos* (676B), no qual acomodar uma história evolucionária do gênero humano a partir da Idade da Pedra, ao longo das idades dos metais até o presente, e a partir de comunidades tribais primitivas através de cidades e povos até impérios, com eras a ser computadas em milhares de anos (*myriakis myria ete*) (677D). Tampouco precisava ele preocupar-se com um significado hipostasiado *da* história, podendo sim concentrar-se no fenômeno verdadeiramente fascinante das ações humanas criadoras de significado *na* história. A passagem sobre invenções (677C-D) soa como se Platão estivesse menos interessado numa ordem perpetuamente perfeita das coisas do que num estado de imperfeição — a ser produzido, se necessário, por uma catástrofe cósmica — em que há espaço para o esplendor da imaginação criativa. Um mundo que não necessitasse de gênio inventivo seria tedioso. Ademais, Platão sabia que o mistério supremo da realidade era o processo do próprio cosmos divino; não impunha um indicador de finalidade apocalíptica sobre os significados que, neste ou naquele ponto de seu curso, fulguravam na consciência humana. Com equanimidade, ele podia observar, portanto, um significado comprimido pelo mesmo processo que o havia deixado surgir; a verdade da realidade não é afetada em sua validade pelo esquecimento. Na *República* ele chegou, inclusive, a insistir que uma pólis paradigmaticamente ordenada, a *kallipolis*, começaria a declinar a partir do momento de seu estabelecimento, porque ultrapassa a capacidade humana traduzir o mistério do cosmos para perfeição na história.

Essa equanimidade foi adicionalmente fortificada pelo discernimento de Platão de que a cultura de uma sociedade é sempre integral, expressando sua

harmonização e seu ajuste com a ordem do cosmos independentemente de sua posição no padrão de "avanço" civilizacional. O bom e o mau estão sempre em equilíbrio. Uma pequena tribo materialmente primitiva possui as virtudes que acompanham uma vida simples; uma cidade de civilização materialmente avançada é arruinada pelos vícios, litígios e pela corrupção que acompanham a vida urbanizada (679). Consequentemente, ele não tinha que se preocupar com a desvantagem injusta na qual sociedades são colocadas se mantiverem, na história do progresso, um posto anterior em lugar de um posterior (o problema de Kant), nem com o preço de sofrimento que as sociedades anteriores têm que pagar para elevar as posteriores na escala do progresso (o problema de Burckhardt); isto é, com os pseudoproblemas que surgem com base na hipóstase do significado. E, finalmente, como Platão não se sentia tentado a elevar um evento particular, como, por exemplo, sua própria diferenciação de consciência noética, à posição de uma meta em direção à qual toda a humanidade vinha se movendo desde o princípio (a tentação de Hegel), podia reconhecer a pluralidade de civilizações paralelas no campo da história. É verdade que podia posicionar a variedade helênica do curso histórico que esboçara o mais alto, porque este florescera na luminosidade da consciência; mas ele sabia que o campo era diversificado pelas variedades asiática e egípcia. Uma consciência comparavelmente aberta foi reintroduzida na civilização ocidental somente no século XVIII d.C. pela concepção de Voltaire de histórias paralelas.

 A experiência primária do cosmos que possibilita essa abertura admirável é trazida à luz no curso histórico mediante o uso judicioso que Platão faz do mito. Um mito é uma narrativa intracósmica que explica por que as coisas são como são. O mito nesse sentido pode transformar-se num obstáculo para o avanço do conhecimento quando áreas da realidade até então não cobertas pelo mito mais antigo são novamente diferenciadas; mas também pode se tornar um instrumento altamente flexível nas mãos de um grande mitopoeta como Platão, quando ele quer ligar consciência noética, voltando ao passado, ao processo da realidade no qual o evento de sua descoberta misteriosamente ocorreu. O filósofo tem necessariamente que estabelecer essa ligação se deseja articular sua experiência da realidade integralmente, porque não há nenhuma realidade de consciência noética independente do mistério de seu surgimento. Se o mistério é esquecido, a consciência perde uma dimensão fundamental, ou melhor — como a realidade não pode ser verdadeiramente perdida, ou ignorada, ou destruída —, o mistério será relegado ao inconsciente, de onde sua presença se fará sentir desagradavelmente; uma consciência que introduz a expe-

riência primária no inconsciente é suscetível de se tornar antropomórfica; e a realidade contraída da qual ela se mantém consciente é exposta às diversas distorções hipostáticas e deformações literalistas. Platão se guarda contra esses descarrilamentos introduzindo, antes de tudo, a duração do cosmos como o tempo que compreende a duração de todas as coisas, incluindo o curso histórico, bem como os filósofos que diferenciam consciência noética descobrem significados na história e concebem paradigmas. Entretanto, numa duração cósmica que supera em duração todas as "coisas", o significado na história se tornaria sem significado se a duração fosse especulativamente construída como uma dimensão em que tudo já aconteceu, e não uma vez, mas um número indefinido de vezes. Por conseguinte, Platão tem que proteger a duração do cosmos contra sua deformação hipostática num tempo infinito no qual a história e, em última instância, o próprio cosmos acontecem repetidamente num eterno retorno; e ele o faz introduzindo o mito do último cataclismo e do Deucalião. Não há realidade senão a realidade da qual temos experiência e memória, e a memória do ser humano não alcança atrás do último dilúvio; pela experiência lembrada temos conhecimento somente da única história em que ocorrem eventos significativos tais como a consciência se tornando luminosa. Assim, o mito do cosmos que sobrevive (superando em duração) fica restrito à sua função de conservar a consciência aberta rumo à realidade na qual se torna luminosa, ao mesmo tempo que não converte o mistério numa "coisa" que pode ser examinada de todos os lados. No que concerne ao curso histórico, o cosmos dura o suficiente se supera em duração a memória e o significado.

O mito do Deucalião cumprirá seu dever, porém, somente se for propriamente entendido como uma narrativa intracósmica que explica o alcance da memória histórica grega. Se for literalizado num relato de um cataclismo cósmico que estabelece um *terminus a quo* para a história em geral, colidirá com memórias de um alcance maior do que o grego, como por exemplo o egípcio, e conduzirá ao mesmo tipo de dificuldades que o literalismo do bispo Ussher. Mas isso não constitui um problema que embarace um mestre da mitopoese que sabe o que está fazendo: no *Timeu* Platão simplesmente cria mais um mito, o qual explica por que o Egito está livre de tais cataclismos. Conflagrações cósmicas, como a causada por Faeton, não podem destruir os egípcios porque naqueles tempos o Nilo os salva elevando suas águas; e estão seguros contra dilúvios porque no Egito a água não se precipita a cântaros do alto, mas brota em sentido ascendente de uma maneira natural de baixo (22D-E). Ademais, nesse contexto Platão observa que as narrativas de catástrofes carregam

a "forma do mito" (*mythou schema*) (22C) como não mais do que uma aparência, enquanto a verdade por trás dessa forma "é um desvio [*parallaxis*] dos corpos que giram em torno da Terra no céu" (22C-D). Platão se refere à precessão do equinócio e está informado sobre a conexão entre esse fenômeno de "desvio" e os mitos de desastres cósmicos. Assim, o uso platônico do mito não só preserva as histórias paralelas das diversas civilizações mas também reconhece suas diferentes idades como determinadas pelo tempo de seu surgimento a partir da Idade da Pedra para uma continuidade lembrada de história. Longe de fundir essas histórias paralelas num curso histórico com seu clímax na Hélade, Platão chega a insistir na diferença da idade como uma característica decisiva das civilizações. De fato, em *Timeu* 22B ele faz o sacerdote egípcio explicar a Sólon que os helenos são sempre crianças; "não existe um grego antigo"; são jovens em suas almas porque não possuem velhas crenças transmitidas pela tradição, nem uma ciência embranquecida pela idade. Embora Platão, como seu ancestral Sólon, fosse um heleno, não há indicação no texto de que se sentiu deprimido porque sua alma era jovem.

Platão não era um sacerdote que vivia com base em crenças de longa tradição. Sua alma era jovem porque ele estava sensivelmente aberto para a realidade no presente e tinha o domínio do "jogo sério" de símbolos velhos e novos que celebraria sua participação no drama de um cosmos tornando-se luminoso para si mesmo por meio do *Nous*. Há mais de realidade do que o processo das coisas que vêm a ser e perecem; o cosmos é divino, e acima do ritmo do passar e durar ergue-se a coisa denominada ser humano em cuja psique a realidade divina pode se tornar teofania. Viver no presente com uma alma que é jovem significa viver como um ser humano em reação ativa não a crenças antigas, mas ao movimento da presença divina, e permitindo que a alma se torne o lugar do evento revelatório. A história do ser humano, portanto, é mais do que um registro de coisas passadas e mortas; é realizada num presente permanente como o drama contínuo de teofania. O surgimento de significado a partir do processo anaximandriano de realidade é, do lado divino, a história da encarnação no domínio das coisas. O curso histórico de *Leis* 3 descreve o avanço lento e penoso da ordem na realidade até o *ethnos* federado; esse curso tem que ser agora associado como um presente ao presente em que Platão concebe o paradigma.

O grande tema das *Leis* é a questão de se a ordem paradigmática será criada por "Deus ou algum ser humano" (624A). Platão responde: "Deus é a me-

dida de todas as coisas", de preferência ao ser humano (716C); ordem paradigmática só pode ser criada pelo "Deus que é o verdadeiro governante dos seres humanos que possuem *nous*" (713A); a ordem criada por seres humanos que antropomorficamente concebem a si mesmos como a medida das coisas será uma *stasioteia* e não uma *politeia*, um Estado de hostilidade e não um Estado de ordem (715B). Mas quem é esse Deus governante de quem o paradigma deveria extrair seu nome de preferência a fazê-lo de seres humanos governantes, sejam estes monarcas, aristocratas ou o demos (713A)? Para responder a essa pergunta Platão emprega o mito relativo às eras de teofania. Evoca sua abordagem anterior da questão no *Político* fazendo uso do mito das eras de Cronos e Zeus e relaciona essa versão mais compacta ao estado de análise em pauta: as *poleis* artificiais descritas em *Leis* 3 pertencem à era de Zeus agora a caminho de seu fim; e o mito da era anterior, na qual os seres humanos viviam sob a orientação direta dos deuses, tem agora que ser revisado, de maneira a tornar inteligível o avanço da teofania do mito à do filósofo (713B). Na nova versão (713C-714B) Cronos compreendeu que os seres humanos não podiam receber o controle autocrático de seus negócios sem se tornarem repletos de orgulho e injustiça; por conseguinte, ele instalou seres de uma natureza mais divina, nomeadamente *daimons*, como os governantes dos seres humanos. "Esse conto tem uma verdade a exprimir mesmo hoje"; de fato, numa pólis em que não é um deus que governa, mas mortais, o povo não tem descanso em relação às aflições. Após as experiências infelizes com o governo humano na era de Zeus, agora chegou o tempo de imitar de todos os modos a vida como era sob Cronos; e como não podemos retornar ao governo dos *daimons* temos que ordenar nossos lares e *poleis* em obediência ao *daimonion*, ao elemento imortal dentro de nós. Essa alguma coisa, "o que de imortalidade reside em nós", é o *nous* e seu ordenamento é o *nomos*. A nova era, sucedendo-se às eras de Cronos e Zeus, será a era do *Nous*.

O paradigma não é uma construção de ordem social no mesmo nível dos outros tipos conhecidos, apenas melhor. Tampouco é ele uma utopia ou ideal. É o paradigma de ordem na metaxia, no novo nível espiritual alcançado na consciência noética de Platão. Tampouco pode ser ele simplesmente adicionado como um novo tipo na sucessão temporal aos tipos do curso histórico em *Leis* 3. O paradigma pertence a uma nova era na história da teofania. Dever-se-ia notar o paralelo entre as três eras de Platão — de Cronos, Zeus e *Nous* — e as três fases dêutero-isaiânicas de Criação, Primeiro Êxodo e Segundo Êxodo. Com a terceira era do *Nous*, Platão se aproximou de um simbolismo

apocalíptico tanto quanto podia se aproximar sem perder o equilíbrio de uma consciência que também compreendia a experiência primária do processo em que as coisas vêm e vão.

§3 O equilíbrio da consciência

Como o êxodo da realidade constitui um movimento dentro da realidade, o filósofo tem que competir em condições de igualdade com o paradoxo de um processo reconhecidamente estruturado que está reconhecidamente se movendo além de sua estrutura. Enquanto essa estrutura é suficientemente estática para exceder em duração a vida do filósofo entre nascimento e morte — de fato dura através dos milênios de história conhecida até hoje — está dinamicamente viva com eventos teofânicos que apontam para uma transfiguração final da realidade.

Na exegese da realidade, esse paradoxo é suscetível de descarrilar em interpretações equivocadas. Das duas experiências paradoxalmente vinculadas, por exemplo, o exegeta pode favorecer uma em relação à outra atribuindo à primeira um índice de realidade superior que relegará a outra a um estado de inverdade. Como consequência, a existência no cosmos duradouro pode se tornar uma inverdade a ser sobrepujada pela verdade da realidade transfigurada, como em movimentos apocalípticos; ou a verdade da realidade transfigurada pode se tornar uma projeção, uma ilusão imaginativamente erigida pelos seres humanos que verdadeiramente existem na estrutura duradoura, como em várias psicologias do século XIX d.C.; ou, num outro tipo de descarrilamento, as duas experiências podem cancelar-se mutuamente, de modo que o paradoxo se degenera num vazio existencial sem significado, como num existencialismo sartriano.

O filósofo deve estar vigilante contra tais distorções da realidade. Torna-se sua tarefa preservar o equilíbrio entre a durabilidade experimentada e os eventos teofânicos de uma tal maneira que o paradoxo se torne inteligível como a própria estrutura de existência ela mesma. Chamarei de postulado de equilíbrio essa tarefa de que o filósofo está incumbido.

O estabelecimento do equilíbrio por Platão e Aristóteles, ambos de fato e como um postulado de razão, constitui um dos principais eventos não só na era ecumênica, mas na história do gênero humano. Isso determinou a vida da razão na civilização ocidental até o nosso próprio tempo. Entretanto, no século XX o

clima de opinião sepultou o postulado tão profundamente no inconsciente público que é necessário uma exposição de seu significado e suas implicações.

As dificuldades na preservação do equilíbrio surgem da constituição da razão por intermédio da revelação.

Em sua exploração da história, Platão leva apropriadamente em consideração as experiências tanto da altura quanto da profundidade no processo, tanto do *Nous* quanto do *Apeiron*; mas nesse equilíbrio ele tem que incluir o movimento desequilibrador rumo à abolição da estrutura, isto é, o "fogo excessivamente claro", uma divina presença de luz, estreitamente associada às teofanias às quais haviam reagido Parmênides, Heráclito e Xenófanes. O evento teofânico desequilibrador, assim, se torna parte da estrutura equilibrada. Ainda mais do que isso, constitui a estrutura na medida em que a descoberta de consciência noética é acompanhada pela consciência de seu significado como o evento em que o processo torna-se luminoso para si mesmo. Por fim, uma vez que é a estrutura da realidade que se torna luminosa por ocasião das teofanias noéticas, a abertura da existência humana com respeito ao Logos da realidade é constituída pelo deus quando ele revela a si mesmo como o *Nous*. Assim, a vida da razão está firmemente enraizada numa revelação.

A questão da revelação como a fonte da razão na existência é convencionalmente anestesiada relatando-se cuidadosamente as "ideias" dos filósofos sem tocar as experiências que as motivaram. Num estudo filosófico, contudo, as teofanias dos filósofos precisam ser levadas a sério. As questões que as experiências revelatórias impõem não devem ser objeto de evasão; têm que ser explicitadas: quem é esse Deus que move os filósofos na sua investigação? O que revela a eles? E como está associado ao Deus que se revelou a israelitas, judeus e cristãos?

A não ser que queiramos ceder a suposições teológicas extraordinárias, o Deus que apareceu aos filósofos, e que extraiu de Parmênides a exclamação "É!", foi o mesmo Deus que se revelou a Moisés como o "Eu sou quem (ou: o que) sou", como o Deus que é o que é na teofania concreta à qual o ser humano reage. Quando Deus permite ser visto, seja numa sarça ardente, seja num fogo prometeico, ele é o que se revela ser no evento. Na visão compacta de Parmênides, o acento cai na Unidade do *realissimum* de quem se origina toda a realidade. O episódio da sarça (Ex 3) faz a distinção mais sutil entre o mistério do abismo divino e o Que como [aquilo] que Deus permite concretamente conhecer de si mesmo no evento teofânico. A chama na sarça vista por

Moisés não é o próprio Deus, mas o "mensageiro de Yahweh"; da chama do mensageiro, então, soa uma voz proclamando a si mesma como o "Deus dos Ancestrais"; somente quando Moisés encobriu sua cabeça lhe é permitido aproximar-se e ouvir a ordem para conduzir Israel para fora do Egito; a ordem, então, é dotada de autoridade adicional pela identificação do Deus dos Ancestrais com o "Eu sou quem sou"; e essa revelação diferenciadora da divina fonte de autoridade em profundidade finalmente conduz à revelação do nome impessoal de Deus como o "Eu sou".

Os avanços em profundidade: no episódio da sarça, do fogo angélico à voz divina e do Deus dos Ancestrais, cuja credibilidade talvez não deixe de ser objeto de questionamento entre o povo que ele permitiu cair em escravidão, *ao* Deus que É em sua profundidade tetragramática, por trás de tudo quanto ele se revela ser quando permite a si mesmo ser visto pelo ser humano; e, do lado humano, de questões, hesitações, dúvidas e resistência à capitulação final — esses avanços em profundidade articulam magnificamente as complexidades de uma experiência revelatória que verdadeiramente se move na direção de discernimentos mais diferenciados da relação entre Deus e o ser humano.

Essa articulação concentrada ajudará a compreender a conexão experimental entre vários símbolos que na obra de Platão estão dispersos em diversos diálogos. Em primeiro lugar é de se notar o mensageiro, Prometeu, por cujo fogo excessivamente claro os deuses comunicam a verdade do Uno e o *Apeiron* ao ser humano (*Filebo*), bem como a força que compele o prisioneiro na caverna a virar-se rumo à luz divina (*República*). Essas forças pertencem ao mesmo primeiro plano de teofania que o fogo que impulsiona Moisés a se voltar para a sarça. Os mensageiros, portanto, são seguidos pelos próprios deuses. Eles são os deuses dos ancestrais, juntamente com seus ajudantes — Cronos com seus *daimons*, Zeus com Hefaístos e Prometeu (*Político*). Mas esses deuses dos ancestrais, *patrios doxa* de Aristóteles, têm agora que abdicar a favor do novo deus, o *Nous*, cuja voz fala diretamente ao *daimonion* no ser humano (*Leis*). Além dos velhos deuses, o movimento penetra mais na profundidade de realidade divina rumo ao Demiurgo e Pai, que criou o cosmos e emprega os deuses menores como os governantes do ser humano e os mediadores de suas instruções (*Político*).

Até aqui a ascensão na hierarquia de seres divinos, dos mensageiros ao Demiurgo e Pai, é clara. Há, todavia, um movimento adicional de ascensão fluindo através dos diálogos que denuncia certas hesitações e restrições. No *Fedro*, por exemplo, Platão caracteriza os Olímpicos como uma classe de seres

divinos intermediários, como deuses cosmograficamente intracósmicos que podem ascender acima do céu que é seu *habitat* até o topo do cosmos a fim de contemplar a região e a realidade verdadeiramente divinas do *hyperouranion*. Seres humanos, porém, que desejam seguir os Olímpicos nessa ascensão toparão com o sumo (*eschaton*) esforço árduo e luta da alma; em consequência disso, nenhum poeta dentro do cosmos jamais louvou dignamente essa divindade transcósmica ou jamais o fará (*Fedro* 247). Estamos ainda envolvidos com o movimento da psique, embora o avanço tenha se tornado mais árduo; mas não fica claro a partir dos textos se a realidade divina do *hyperouranion* deveria ser positivamente identificada com o Demiurgo do *Político* e do *Timeu*, ou se correpresenta compactamente uma profundidade ainda mais profunda no movimento da alma rumo a Deus. Só se pode observar que o pseudo-Dionísio (c. 500 d.C.) usa os compostos com *hyper*, tais como *hypertheos, hypersophos, hyperkalos, hyperousios* e assim por diante, com a finalidade de simbolizar o abismo de realidade divina além do Que, que Deus permite entrar na experiência de um ser humano, de sua presença. Certamente, entretanto, Platão concebeu o Demiurgo não como um deus que cria o cosmos *ex nihilo*, mas como um deus que é limitado em seu trabalho pelas forças apeirônticas de Heimarmene (*Político*) ou Ananke (*Timeu*); a experiência anaximandriana do *Apeiron* estende seu efeito equilibrador na simbolização mesmo do Deus por trás dos deuses olímpicos. Não é surpreendente, portanto, que o *monogenes*, o primogênito que o Deus-Pai de Platão escolhe para sua encarnação, não seja um homem como no evangelho de São João (1,14), mas o próprio cosmos (*Timeu*). Apenas mediante persuasão (*peitho*), e dentro dos limites impostos pela matéria-prima (*chora*) preexistente do cosmos, pode o Demiurgo arrancar ordem (*taxis*) da desordem (*ataxia*) e construir o cosmos à imagem do *Nous*, que é a própria do deus-criador (*Timeu*).

Embora esse simbolismo seja consistente, seria decepcionante se fosse a última palavra que um pensador da estatura espiritual de Platão tivesse a dizer nessa matéria. Deve finalmente ser considerada, portanto, a famosa passagem relativa às duas almas do mundo (*Leis* 896E) que se supõe refletir uma influência zoroastriana. O formar do *monogenes* à imagem do *Nous* demiúrgico exige sua encarnação na alma e corpo do cosmos. O cosmos é *Nous*-em-Psique-em *Soma* (*Timeu*). Se Platão supõe duas almas do mundo tais, "uma a autora do bem, a outra do mal", a "outra" alma do mundo dificilmente pode ser aquela na qual o *Nous* demiúrgico tornou-se encarnado. No contexto platônico, o simbolismo das duas almas do mundo implica um segundo ser divi-

no, correspondente ao Angra Mainyu de Zoroastro, ao lado do Demiurgo noético que corresponderia ao Spenta Mainyu dos *Gathas*; e essa suposição implicaria ademais um movimento em profundidade rumo à realidade divina do Ahura Mazda por trás dos dois espíritos do bem e do mal. O *status* de realidade cósmica teria se deslocado sutilmente de uma metaxia determinada pelo *Nous* e pelo *Apeiron* (*Filebo*) para uma metaxia determinada por duas figuras angélicas, um salvador e um satã, e suas ações permitidas pelo Deus único. Essas vacilações e incertezas de significado nos símbolos tardios de Platão sugerem que sua experiência revelatória realmente se movera rumo ao abismo divino além do Demiurgo e seu *Nous*. Mas a articulação desse movimento foi consumada somente por Plotino quando este encontrou para a experiência do abismo o símbolo da Monas divina *epekeina nou*, do Uno além do *Nous* (*Enéadas* 5.8.10).

Mas por que deveria, afinal, haver quaisquer incertezas de significado? Faltavam a Platão as capacidades do intelecto e da imaginação para enunciar mais sucintamente que um *Nous* limitado por Ananke não podia limitar a psique de Platão na sua busca responsiva do fundamento divino? Não aconselho essa explicação porque significaria cometer o

> crimen laesae majestatis,
> majestatis genii;

preferiria sugerir que as incertezas foram criadas deliberadamente. Platão estava bem ciente de que a revelação tinha uma dimensão além do *Nous*; queria trazer essa dimensão inequivocamente à atenção; mas não queria elaborá-la mais porque receava que a elaboração pudesse perturbar o equilíbrio da consciência. Considere-se a ambiguidade nas passagens há pouco citadas. Quando ele escreve no *Fedro* que nenhum poeta jamais louvou dignamente o *hyperouranion* ou jamais o fará, a passagem pode ser lida ou como uma irônica antecipação de seu próprio digno louvor do Demiurgo transolímpico no *Timeu*, ou como uma advertência de que há mais quanto ao *hyperouranion* do que mesmo o *Timeu* tem a contar. Por outro lado, a passagem referente às duas almas do mundo nas *Leis* pode ser lida ou como uma obstrução irregular de influência zoroastriana, ou como uma deliberada advertência de que há mais em termos de realidade divina do que sugeriria a definição de *theosebeia*, como a crença nas doutrinas da alma enquanto a governante imortal, e da revelação do *nous* nos movimentos celestiais (967). Mas se as ambiguidades dessa classe são realmente intencionais, se as incertezas servem ao pro-

pósito de proteger o núcleo noético da teofania contra as excentricidades desequilibradas de entusiastas hipernoéticos, essa matéria exige uma investigação adicional.

Não pode haver dúvida acerca do núcleo da teofania que se cerca de incertezas: é a revelação do Deus como o *Nous* tanto no cosmos como no ser humano. Aristóteles desenvolve essa questão no levantamento histórico de seus predecessores na *Metafísica* (A): a especulação jônica sobre os elementos como o fundamento do ser foi insatisfatória porque deixou sem explicação as qualidades de excelência e beleza nas coisas, e atribuir essas qualidades a algum automatismo ou ao acidente dificilmente fez sentido; a saída desse impasse foi mostrada por Anaxágoras, que foi o primeiro a sugerir que o *Nous* estava vivo não só nas coisas vivas como na natureza como um todo, que ordem na realidade (*kosmos, taxis*) era causada pelo em-ser (*eneinai*) do *Nous* em tudo. A teofania noética revela assim a estrutura inteligível na realidade como divina. O *Nous* que fora experimentado como a força ordenadora na psique se permitiu ser visto como o fundamento divino de todo ser. O processo da realidade pode tornar-se luminoso por sua estrutura na consciência noética, porque tanto o cosmos quanto a psique do ser humano são informados (*eneinai*) pelo mesmo *Nous* divino (984b8-23).

Esse núcleo do evento teofânico, contudo, é experimentalmente instável. Revelação não é um item de informação, arbitrariamente expelido por alguma força sobrenatural, a ser levado para casa como uma posse, mas o movimento de reação a uma irrupção do divino na psique. Além disso, o movimento de irrupção e reação possui uma estrutura própria. Como formulei em outra parte, o fato da revelação é seu conteúdo. Em consequência, o movimento continuará, ainda que não necessariamente na mesma pessoa, se a fase da reação que atingiu o estágio de simbolização for sentida como não sendo mais que penúltima. Uma vez tenha a psique começado a se mover além dos deuses intracósmicos rumo ao fundamento divino de todo ser, não cessará de se mover antes de haver sentido o verdadeiramente *Tremendum*, o supremo, não presente Além de toda presença divina. No caso da teofania noética, a experiência de um Deus que corporifica seu *Nous* no cosmos, limitado por Ananke, não pode senão apontar, por implicação, para o abismo não encarnado, acósmico, do divino além da ação demiúrgica. A estrutura paradoxal do êxodo que provoca a instabilidade experimental pode agora ser reformulada, com especial consideração pela posição histórica de Platão no movimento noético, mediante proposições como as seguintes:

O movimento além dos Olímpicos na direção do fundamento noético revela a estrutura da realidade, mas, ao mesmo tempo, se revela como parte da estrutura.

A história da encarnação teofânica se torna transparente por seu significado como um movimento rumo ao Além de teofania e encarnação.

Além do cosmos noeticamente estruturado cuja ordem divina é limitada por Ananke, torna-se visível uma realidade que é livre da luta com as forças apeirônticas.

A história da revelação revela o Além da história e da revelação. A estrutura do "além" no avanço histórico dos Olímpicos ao fundamento divino do ser é realmente um fator instabilizador, porque confronta o movimento com um "Além" que ameaça invalidar os eventos teofânicos juntamente com o processo no qual ocorrem.

Platão estava eminentemente consciente dessa estrutura paradoxal do êxodo; de fato, ele criou o simbolismo do *epekeina*, do Além. E, não obstante, quando caracteriza o *Agathon* como o poder originador além tanto do cognoscente (*nous*) quanto do conhecido (*nooumena*) (*República* 508c), exibe a mesma restrição do *Fedro* e das *Leis*. Por um lado, faz os objetos do conhecimento (*gignoskomena*) receberem do *Agathon* não só seu ser-conhecido (*gignoskesthai*), mas também sua própria existência (*einai*) e essência (*ousia*), e faz do próprio *Agathon* o poder (*dynamis*) que ultrapassa a existência e a essência (509B). Dificilmente se pode chegar mais perto da distinção tomista entre o ser necessário de Deus e o ser contingente das coisas. Por outro lado, a leitura da passagem como um esboço do Divino que é para ser preenchido com o Demiurgo do *Timeu*, preferida por algumas autoridades, é tão sustentável quanto as especulações alternativas sobre a teologia de Platão preferidas por outras.

O perigo contra o qual a restrição platônica oferece proteção é bem conhecido: é a inundação da consciência por imaginações de realidade transfigurada que desvalorizarão a existência no cosmos sob as condições de sua estrutura. A manifestação extrema desse *contemptus mundi* acósmico nos sistemas gnósticos foi caracterizar uma fase posterior na era ecumênica, mas certos problemas que se tornaram agudos no gnosticismo estavam latentemente presentes mesmo na obra de Platão, como por exemplo a identidade do Deus que está radicalmente "Além". Os gnósticos reconheciam no até então desconhecido Deus do abismo um ser divino diferente do deus-criador, em particular do Yahweh do Antigo Testamento. Em sua concepção da realidade, um *daimon* maligno inventara o cárcere deste mundo com o propósito de nele reter cativa

a centelha do *pneuma* divino no ser humano. Distinguindo-se desse *daimon*, o Deus verdadeiro está tão absolutamente além do mundo que nada tem a ver com sua criação; e menos ainda se importaria ele em encarnar-se nesse mundo. Assim, o desequilíbrio gnóstico da consciência produz uma divisão que penetra a realidade divina, dissociando os poderes daimônicos do mundo da divindade pneumática (espiritual) Além. Essa divisão, então, acarreta a ruptura com os "deuses dos ancestrais". Não mais pode a psique ascender, em reação a uma teofania, do Deus dos Ancestrais ao Deus cujo nome é o sem nome "Eu sou", como no episódio da sarça; não mais pode Deus revelar a si mesmo, primeiro como o criador do mundo, em seguida como o criador de Israel e finalmente como o redentor de um libertado gênero humano ecumênico, como no Dêutero-Isaías; e não mais pode a psique ascender com os Olímpicos à abóbada celeste e contemplar o *hyperouranion*. Quando os pagãos tardios e cristãos, Plotino e os *Patres*, condenaram o movimento gnóstico em sua polêmica paralela, tiveram idêntico motivo crítico, pois os gnósticos haviam fraturado os campos históricos de teofania, tanto o pagão quanto o cristão, ao repudiar tanto os Olímpicos quanto o Deus do Antigo Testamento. Cingindo o núcleo noético com seu cinturão de incertezas, Platão pôde evitar que essa matéria potencialmente divisora perturbasse sua preocupação primordial com a encarnação do divino *Nous* na estrutura da realidade. Na sua concepção das eras na história, ele fez o *Nous* suceder a Cronos e Zeus como o Terceiro Deus no governo do ser humano, sem suscitar a questão de a que estrato no movimento da psique cada membro da sequência pertencia.

A teofania do *Nous* não poderia constituir um novo significado na história se fosse permitido que o movimento da psique rumo ao Além absoluto lançasse sobre toda encarnação divina no mundo o encantamento do mal daimônico. Nem as hesitações platônicas, nem a resistência pagã e cristã ao gnosticismo devem ser confundidas com disputas acerca de pontos de "teologia"; sejam quais forem os argumentos superficiais, são motivados pela preocupação mais profunda a respeito da efetiva destruição da estrutura na realidade por intermédio da obsessão com imagens do tipo gnóstico. Se a vida no cosmos era realmente vida num cárcere daimônico, o ordenamento existencial do ser humano nesse tipo de mundo estava reduzido à preparação de sua fuga dele; em particular, ele tinha que adquirir o conhecimento (*gnosis*) que capacitaria seu *pneuma* pessoal a retornar, na morte, ao *Pneuma* divino. Coerentemente, esse programa pôde, como o fez em certos exemplos, conduzir à formação de comunidades de homens e mulheres que viveriam e morreriam sem filhos, na

esperança de que as comunidades prosseguiriam até que todos os seres humanos houvessem se juntado a eles, de forma que todo o *pneuma* humano seria restituído ao *pneuma* divino pela extinção do gênero humano. Enquanto Platão e Aristóteles concebiam a participação na realidade noeticamente estruturada do cosmos como a ação humana do imortalizar, e até mesmo criaram paradigmas de ordem social que possibilitariam o *athanatizein*, a inundação de consciência com o Além induziu as imagens de não participação ao extremo de abolir completamente a existência humana. A irrupção libidinosa de colocar a imortalidade sob o controle do ser humano mediante o desenvolvimento de técnicas para liberar o *pneuma* de seu cárcere é distintamente um fenômeno ecumênico. Além do êxodo concupiscente dos conquistadores para a visão de um gênero humano imperialmente unificado, o êxodo espiritual de profetas e apocalípticos para a visão de um gênero humano sob Deus, e o êxodo noético dos filósofos para a participação imortalizadora no *Nous* do cosmos, a era ecumênica também produziu as imagens gnósticas de um êxodo para a morte ecumênica.

A imaginação de Platão, é verdade, dificilmente antecipou as formas específicas que a obsessão pelo Além assumiria quatrocentos ou quinhentos anos depois de seu tempo. Mas hipóteses fantasiosas desse tipo não são necessárias para explicar sua restrição. A experiência *soma-sema*, um prenúncio do gnosticismo, constituiu parte da tradição helênica ao menos desde os pitagóricos; se proporcionado um adequado estímulo, podia bem tornar-se o centro para um movimento desequilibrador rumo ao Além. Ademais, como os trágicos antes dele, Platão conhecia o suficiente sobre a instabilidade do equilíbrio mental humano e as possibilidades de desarranjo espiritual, o *nosos*, para caminhar cautelosamente onde questões dessa magnitude estavam envolvidas. Deformações obsessivas da existência eram em geral possíveis; uma ou outra variedade podia ser atualizada pela exploração demasiado ansiosa da teofania cujo núcleo era o *Nous*; e podiam destruir diretamente, ou indiretamente mediante a pressão social que despertassem, a ordem noética de existência que Sócrates/Platão haviam se empenhado para estabelecer. A morte de Sócrates sob a acusação de haver introduzido novos deuses era uma lembrança viva. Será portanto apropriado, à guisa de conclusão, expor novamente a natureza da revelação cujo núcleo foi tão importante que requeria proteção, por assim dizer, contra a própria revelação.

Quando o ser humano reage ao aparecimento de Deus como o *Nous*, a psique é constituída como o sensório de realidade na completa gama da per-

cepção sensível à participação cognitiva no fundamento divino. Esse "desejo de conhecer" onidimensional, a abertura não obscurecida para a realidade, a prontidão em se mover aperceptivelmente para cá e para lá (*diaphora*) a fim de participar, por meio do distinguir de conhecimento (*diaphorein, gnorizein*), nas estruturas da realidade, foram cristalizados por Aristóteles como o caráter de consciência noética no parágrafo inicial da *Metafísica*.

A abertura, em todas as direções, de consciência para a realidade da qual ela é uma parte — a participação responsiva do ser humano, através do Logos de sua psique, no Logos da realidade — é a predisposição jubilosa para aperceber uma realidade que é informada pelo mesmo *Nous* que a psique — isso é tudo.

Mas isso é consideravelmente mais do que é convencionalmente realizado. Sob o título de "razão", ou sob o título teologicamente condescendente de "razão natural", essa constituição da psique uma vez atingida é tão tomada por certa que sua origem num evento teofânico desapareceu da consciência pública. Substancialmente, esse esquecimento foi causado pela ansiedade dos teólogos em monopolizar o símbolo "revelação" para teofanias israelitas, judaicas e cristãs. Mesmo na nossa própria época, a inadequação de teólogos ao se referirem a questões de filosofia clássica é por vezes extraordinária — acusação aplicável a alguns dos mais famosos nomes nesse campo. Daí, num clima de opinião que é negativamente condicionado por hábitos milenares de simbolização, e ativamente inclinado para o assassinato de Deus, é difícil perceber a fascinação que a razão, por intermédio de sua formação de humanidade madura, manteve para os filósofos aos quais foi conferida sua descoberta revelatória.

Quero portanto frisar novamente que a estrutura na realidade não está simplesmente aí para ser vista por todos em todas as circunstâncias pessoais, sociais e históricas; é antes realidade na medida em que revela a si mesma a uma psique quando reage ao Terceiro Deus de Platão, o *Nous*. Estrutura como a face da realidade se torna historicamente visível quando a etiologia polimorfa do divino no mito cede à etiologia dos filósofos do divino como a *prote arche* de toda a realidade, na medida em que é eminentemente experimentada na tensão do ser humano rumo ao fundamento de sua existência. A realidade cognitivamente estruturada, não sobrecarregada por experiências compactas e simbolizações da divina presença, é correlativa à teofania do *Nous*; a abertura para a realidade como um todo depende da abertura da psique para o fundamento divino. Nenhuma ciência como investigação sistemática da estrutura na realidade é possível a não ser que o mundo seja inteligível;

e o mundo é inteligível em relação a uma psique que se tornou luminosa para a ordem da realidade pela revelação do fundamento uno, divino de todo o ser, como o *Nous*.

Ademais, a revelação do *Nous* como encarnado tanto na psique quanto no mundo está, para os philosophos clássicos, inseparavelmente associada à questão de mortalidade e imortalidade. De fato, a abertura da existência humana para o fundamento depende de algo no ser humano capaz de reagir a uma teofania e envolver-se na busca do fundamento. Esse algo no ser humano, quando é descoberto na oportunidade da reação, Platão o simbolizou como o *daimon* (*Timeu* 90A), Aristóteles como o *theion* (*Ética a Nicômaco* 1177b28 ss.). Essa parte maximamente divina (*theiotaton*) na psique é o *nous* humano que pode participar do *Nous* divino; e a natureza e cultura do *theiotaton* por meio de seu envolvimento na busca do fundamento, numa *theoria theou*, é a ação de imortalizar (*athanatizein*). Assim, a conexão entre a tensão do ser humano rumo ao fundamento e sua abertura aperceptível para a estrutura da realidade, mesclada em seu "desejo de conhecer" onidimensional, torna-se a conexão entre seu *athanatizein* noético e sua existência no mundo de vir-a-ser e perecer, de nascimento e morte, na qual exclusivamente a busca da imortalidade é possível. O ser humano pode imortalizar-se somente quando aceita o fardo apeirôntico da mortalidade. O equilíbrio de consciência entre a altura e a profundidade, entre *Nous* e *Apeiron*, converte-se no equilíbrio de imortalidade e mortalidade no *bios theoretikos*, na vida da razão neste mundo.

O perigo de que Platão desejava precaver-se mediante sua restrição pode agora ser formulado mais precisamente como o estado de desarranjo espiritual no qual o ser humano tenta separar a busca da imortalidade do Ananke da existência na metaxia como a condição da busca. É o mesmo perigo que tem agitado a Igreja, ao longo de sua história, em sua luta contra sectários apocalípticos e gnósticos que querem encontrar atalhos para a imortalidade. Já refleti sobre alguns aspectos do movimento gnóstico na era ecumênica, com sua divisão da realidade divina num Além verdadeiramente divino e um mundo daimonicamente estruturado. Enquanto esses movimentos antigos tentam escapar da metaxia dividindo seus polos nas hipóstases deste mundo e do Além, os modernos movimentos apocalíptico-gnósticos tentam abolir a metaxia mediante a transformação do Além neste mundo, ou seja, transformando o primeiro no segundo. Quando a busca da imortalidade na existência mortal — o *athanatizein* dos filósofos ou a santificação cristã da vida — tornou-se impossível porque o ser humano fechou a si mesmo contra o fundamento divino, e

consequentemente perdeu o equilíbrio de sua consciência como o mortal-imortal, uma imortalidade imaginária teve que ser suprida mediante a ação numa realidade imaginária imanente ao mundo inventada para esse fim. Tais construções imaginativas de Segundas Realidades obscurecerão então a realidade estruturada que se tornou visível por intermédio dos filósofos. Os exemplos mais importantes desse tipo são as construções de histórias especulativas, do século XVIII d.C. ao presente, as quais concedem uma imortalidade imaginária pela participação ativa num processo imaginário de história.

Capítulo 5
A visão paulina do Ressuscitado

Platão manteve o evento teofânico em equilíbrio com a experiência do cosmos. Não permitiu que expectativas entusiásticas distorcessem a condição humana. No que se refere à ordem pessoal, o ser humano pode experimentar o empuxo do Cordão de Ouro, mas a razão tem ainda que lutar com o contraempuxo da paixão; no que se refere à sociedade, os paradigmas de ordem noética são persuasivamente elaborados, mas não porão um fim à luta com um *Plethos* de menor inclinação noética; e no que se refere à história, não se espera que a visão do *ethnos* federado impeça a história de trilhar o caminho do império. Em síntese, Platão não permitiu que o evento teofânico crescesse se transformando na apocalíptica "grande montanha que ocupava o mundo inteiro" (Dn 2,35).

O equilíbrio foi preservado; mas exigiu um esforço preservá-lo contra a dinâmica desequilibradora da teofania. O evento teofânico constitui significado na história; revela a realidade movendo-se rumo a um estado não perturbado por forças de desordem; e a imaginação, seguindo o movimento direcional, expressará sua meta mediante símbolos de realidade transfigurada tais como "um novo céu e uma nova Terra". Esse é o ponto em que a imaginação apocalíptica pode pôr em risco o equilíbrio da consciência ao intrometer-se no mistério do significado. De fato, o movimento direcional na realidade tem efetivamente o caráter de um mistério: embora possamos experimentar a direção como real, desconhecemos por que a realidade se encontra em tal estado que a obriga a mover-se além de si mesma ou por que o movimento não foi

consumado por um evento de transfiguração no passado; tampouco podemos predizer a data de tal evento no futuro ou saber que forma assumirá. O evento, como pode ocorrer a qualquer tempo, paira como uma ameaça ou esperança sobre todo presente. De fato, nada ocorre; e, no entanto, poderia ocorrer. No estilo cosmológico de verdade, a ansiedade da existência sobre o abismo da não existência engendra os rituais de renovação cosmogônica; no estilo de verdade existencial constituído por eventos teofânicos, a ansiedade por cair na inverdade da desordem pode engendrar a visão de uma intervenção divina que porá um fim à desordem no tempo por todo o tempo. Quando o conflito entre a verdade revelada de ordem e a desordem real dos tempos torna-se demasiado intenso, a experiência traumática pode induzir a transformação do mistério em expectativas metastáticas. A aura de possibilidade que cerca o mistério pode ser condensada numa expectativa, com certeza, de um evento transfigurante num futuro não muito distante.

§1 A teofania paulina

Deve-se compreender que o potencial de distorção por imaginação metastática é inerente ao mistério do significado. Se o mistério não fosse real, as distorções não teriam atrativo. Essa tensão inerente ao mistério recebeu sua formulação clássica de Paulo, em Romanos 8,18-25. No despertar da Queda, a criação inteira foi submetida a um estado de futilidade ou falta de sentido (*mataiotes*) da existência (20). A criação inteira existe na intensa expectativa (*apokaradokia*) da revelação (*apokalypsis*) que virá aos filhos de Deus (19). "Sabemos que toda a criação está gemendo no único grande ato de dar à luz; e não apenas a criação, mas nós próprios, que possuímos os primeiros frutos do espírito, gememos interiormente à medida que esperamos que nossos corpos sejam libertados [*apolytrosis*]" (22-23). Junto com a criação, nossos corpos serão libertados (ou: resgatados) da escravidão (*douleia*) para o destino do perecimento (*phthora*) e ingresso na liberdade (*eleutheria*) e na glória (*doxa*) dos filhos de Deus (21). Na linguagem de Anaximandro, a realidade transfigurada terá a estrutura da *genesis* sem *phthora*[1].

[1] Todas as citações de Paulo neste capítulo foram traduzidas do original. O texto usado é Nestle-Aland, *Novum Testamentum Graece et Latine*, Stuttgart, Deutsche Bibelstiftung, 1969. Sempre que possível, conformei à linguagem da King James Version. [A tradução inglesa da

Para existir nessa tensão da verdade revelada, são exigidas certas virtudes. Salvação no sentido de transposição para a realidade sem *phthora* não é uma questão de conhecimento; não é vista, mas se apoia em esperança (*elpis*); se fosse para ser vista, a esperança não seria necessária (24). E se temos esperança por algo que não vemos é necessário ter expectativa por ele (ou: aguardar por ele) com paciência (ou: resistência, *hypomone*) (25). Em Romanos 5,3 ss. Paulo desenvolve mais pormenorizadamente uma escada de ordem existencial, ascendendo da aceitação jubilosa da aflição (*thlipsis*) neste mundo, dos sofrimentos no tempo (*ta pathemata tou nyn kairou*, 8,18), à resistência (*hypomene*) a eles, adicionalmente à perseverança formadora do caráter (*dokime*), que, por seu turno, é o fundamento da esperança (*elpis*). Existencialmente essa escada se sustentará, de modo que a esperança não cede ao desapontamento porque se apoia na graça (*charis*) derramada em nossos corações pelo espírito santo (*pneuma hagion*), que nos foi concedido (5,5-6); e ainda que nossa oração seja inarticulada o *pneuma* no coração que é divino a fará ascender para ser articulada diante de Deus (8,26-27).

1 Teofania noética e espiritual

A análise paulina da ordem existencial apresenta um paralelo estreito com a platônico-aristotélica, o que é de ser esperado, visto que tanto o santo quanto os filósofos articulam a ordem constituída pela reação do ser humano a uma teofania. O acento, entretanto, decisivamente mudou da ordem divinamente noética encarnada no mundo para a salvação divinamente espiritual da desordem desse mundo, do paradoxo da realidade para a abolição do paradoxo, da experiência do movimento direcional para sua consumação. A diferença crítica é o tratamento da *phthora*, perecimento. Na teofania noética dos filósofos, o *athanatizein* da psique é mantido em equilíbrio com o ritmo de *genesis* e *phthora* no cosmos; na teofania espiritual de Paulo, a *athanasia* do ser humano não é para ser separada da abolição de *phthora* no cosmos. Carne e sangue, o *soma psychikon*, não podem ingressar no reino de Deus; têm que ser trans-

Bíblia encomendada pelo rei James.] No tocante a questões específicas, os comentários-padrão foram utilizados, especialmente o *Peake's Commentary on the Bible*, ed. Matthew Black, H. H. Rowley, London, T. Nelson, 1962. Guenther BORNKAMM, *Paulus*, Stuttgart, Kohlhammer Verlag, 1969, revelou-se uma considerável ajuda para a compreensão de questões paulinas.

formados no *soma pneumatikon* (1Cor 15,44.55); de fato, o perecimento (*phthora*) não pode tomar posse do imperecimento (*aphtharsia*) (50). A mudança da realidade para o estado de *aphtharsia* é a exegese paulina do *mysterion* (51-52). Platão, é verdade, preserva o equilíbrio da consciência, porém negligencia a realidade desequilibradora do evento teofânico; sua consciência do paradoxo é pesada na direção do mistério anaximandriano do *Apeiron* e o Tempo, porque ele se refreia quanto a revelar plenamente as implicações do movimento direcional. Como resultado, o *status* do Terceiro Deus em sua concepção da história é cercado pelas incertezas analisadas. Paulo, ao contrário, é fascinado tão fortemente pelas implicações da teofania que permite que suas imagens de uma *genesis* sem *phthora* interfiram na experiência primária do cosmos. Em 1 Coríntios 15 ele faz sua exultação ascender à certeza apocalíptica de que "não dormiremos, mas seremos todos transformados, num momento, no piscar de um olho, na última trombeta. De fato, a trombeta soará, e os mortos serão ressuscitados imperecíveis, e nós (que não morremos ainda) seremos transformados". A *aphtharsia* é um evento a ser esperado no período de vida de seus leitores e dele mesmo. A expectativa metastática do Segundo Advento iniciou sua longa história de desapontamento.

Embora os textos não deixem dúvida a respeito do ponto de diferença, esse ponto não é pensado satisfatoriamente. Paulo não era um filósofo; era o missionário de Cristo, que apareceu a ele na estrada para Damasco. Se a análise tivesse que se deter nesse ponto, ficaríamos instalados com um conflito não resolvido entre teofania noética e teofania espiritual, e a importância da diferença para a compreensão da história seria perdida. Essa importância só se tornará clara se a diferença for situada no contexto de acordo entre Platão e Paulo sobre a estrutura fundamental da realidade.

Platão e Paulo concordam que significado na história é indissociável do movimento direcional na realidade. "História" é a área da realidade em que o movimento direcional do cosmos alcança lucidez de consciência. Concordam, ademais, que história não é uma dimensão de tempo vazia em que coisas acontecem casualmente, mas sim um processo cujo significado é constituído por eventos teofânicos. E finalmente concordam que a realidade da história é metaléptica; é o intermediário em que o ser humano reage à presença divina e a presença divina evoca a reação do ser humano. Contra esse contexto de consenso a diferença se restringe ao conteúdo da teofania de Paulo, à visão do Deus que se tornou homem, do Deus que ingressou no Tempo anaximandriano com sua *genesis* e *phthora* e, tendo experimentado os *pathemata* da existência, ascendeu à glória de

aphtharsia. A visão do Ressuscitado convenceu Paulo de que o ser humano está destinado a ascender à imortalidade e abrir-se ao *pneuma* divino como fez Jesus. À visão ele reagiu com a proclamação de Jesus como o Filho de Deus (At 9,20); e esse convencimento estendeu ele a todos os seres humanos: "Pois todos que são movidos pelo Espírito de Deus são filhos de Deus" (Rm 8,14). "Se o espírito [*pneuma*] daquele que fez ressuscitar Jesus dos mortos habita em vós, então o Deus que ressuscitou Jesus Cristo dos mortos também proporcionará vida nova a corpos mortais por meio do espírito que habita em vós" (8,11). Fé em Cristo significa participação responsiva no mesmo *pneuma* divino que estava ativo no Jesus que apareceu na visão como o Ressuscitado. "Justificados pela fé, estamos em paz com Deus por nosso Senhor Jesus Cristo" (Rm 5,1).

Os problemas de teofania são tão gravemente obscurecidos atualmente por coberturas teológicas, metafísicas e ideológicas que uma observação para precaver-se contra convencionais mal-entendidos não será supérflua: Expresso sem rodeios, portanto: a presente preocupação não é com pontos de dogma cristológico, mas com uma visão de Paulo e a exegese desta por seu receptor. Daí não pode surgir nenhuma questão de "aceitar" ou "rejeitar" uma doutrina teológica. Uma visão não é um dogma, porém um evento na realidade metaléptica que tudo que o filósofo pode fazer é tentar compreender da melhor maneira possível. Como a visão ocorre na metaxia, não deve ser dividida em "objeto" e "sujeito". Não há "objeto" da visão exceto a visão como recebida; e não há "sujeito" da visão exceto a reação na alma de um ser humano à presença divina. A visão emerge como um símbolo a partir da metaxia, e o símbolo é tanto divino quanto humano. Qualquer tentativa de romper o mistério da participação divino-humana, como ocorre num evento teofânico, é fátua. Do lado subjetivo, não se pode "explicar" a presença divina na visão por uma psicologia de Paulo. E do lado objetivo "dúvidas críticas" acerca da visão do Ressuscitado significariam que o crítico sabe como Deus tem um direito de deixar-se ser visto. Poder-se-ia imaginar um questionário:

>Numa sarça ardente?
>Sim, ao menos a chama não
>iniciou um incêndio no mato.
>
>Num fogo prometeico?
>Não, mito é uma superstição.
>
>Na voz negativa de um Daimonion?
>Sim, o destino de Sócrates
>ensinar-te-á a pensar positivo.

No comando autoritário proveniente de uma
montanha que cospe fogo?
Demasiado espetacular, e autoritário ademais.

Como um anjo do Senhor?
Talvez, mas há realmente anjos?

Como encarnado num ser humano?
Não sei. Mas um precedente perigoso; os
Hegels e Emersons são indivíduos intragáveis.

Isso tornará a baixeza de tentativas "críticas" mais óbvia do que o poderia fazer o argumento prolixo. Mas o questionário ele mesmo não é um exagero baixo; antes, é uma meiose comparado aos debates realmente conduzidos sobre Cristo como uma "figura histórica" ou sobre a historicidade da Encarnação e da Ressurreição. Mais uma vez expresso sem rodeios: não há nenhuma história exceto a história constituída na metaxia da consciência diferenciadora, como a análise do campo noético deixou claro; e se algum evento na metaxia constituiu significado na história, foi a visão de Paulo do Ressuscitado. Inventar uma "história crítica" que nos permitirá decidir se a Encarnação e a Ressurreição são "historicamente reais" coloca a estrutura da realidade de cabeça para baixo; opõe-se violentamente a todo o nosso conhecimento empírico sobre a história e sua constituição de significado. Os mal-entendidos surgem da separação de um "conteúdo" da realidade da experiência, e do tratamento do conteúdo como um objeto de conhecimento proposicional. Em seu contexto metaléptico, Encarnação é a realidade da presença divina em Jesus como experimentada pelos homens que foram seus discípulos, e expressou a experiência deles pelo símbolo "Filho de Deus" e seus equivalentes; ao passo que a Ressurreição se refere à visão paulina do Ressuscitado, bem como às outras visões que Paulo, conhecedor de algo sobre visões, classificou como do mesmo tipo da sua própria (1Cor 15,3-8).

2 Visão e razão

A visão paulina, é verdade, tem que ser aceita como um evento real na metaxia, constitutivo de história. Ademais, não deve ser dividida em "objeto" e "sujeito" ou submetida à variedade de distorções fundamentalistas, positivistas e outras distorções hipostasiadoras. Dessas injunções não se infere, entretanto, que visões nada têm a ver com razão e se colocam além do exame

crítico. A suposição de que visões revelatórias são "irracionais", que só podem ser "acreditadas" *tel quel* ou de modo algum é, mais uma vez, um mal-entendido causado pela hipostasiação da alienação a partir da realidade da experiência. Paulo, que como afirmei era conhecedor de algo sobre visões e associava fenômenos espirituais, estava bem ciente de que a estrutura de uma experiência teofânica estende-se de um centro espiritual a uma periferia noética. O encontro entre Deus e ser humano, por exemplo, pode possuir um ponto morto de inarticulação, resultando num estado de estupor ou cegueira, que em seu caso durou três dias; estupor e cegueira, então, podem ser sucedidos por um período de interpretação altamente articulada do evento, que em seu caso durou pelo resto de sua vida; e a mudança na consciência de realidade de um ser humano pode ser tão radical que tem que ser simbolizada como uma renovação, ou um renascimento, ou o trajar de um novo ser humano. Em exemplos menos radicais, o encontro pode se tornar manifesto num estado semelhante ao transe, ou extático, de "falar línguas", de glossolalia, seguido por uma tentativa, ou do próprio falante de línguas, ou de uma outra pessoa presente, de traduzir a linguagem inarticulada espiritual para a linguagem inteligível na comunidade.

Por ocasião de uma onda aparentemente excessiva de falar de línguas intraduzível em Corinto, Paulo apresentou uma notável análise da questão. Ele distingue falantes de línguas (*lalon glosse*) de profetas (*propheteuon*) (1Cor 14,1-3). O falante de línguas fala a Deus, não a outras pessoas, na medida em que ninguém o entende quando diz mistérios no espírito (*pneuma*); ao passo que o ser humano que profetiza fala aos seus semelhantes para o aprimoramento, o encorajamento e a consolação destes (14,2-3). O falante de línguas fala para seu próprio benefício, o profeta para o benefício da comunidade (14,4). Daí o código parlamentar de Paulo para falantes de línguas: nunca mais de um por vez; nunca mais de três numa reunião; se ninguém pode interpretar a linguagem inarticulada, tem que se sentar e se calar, falando em silêncio a Deus e a si próprio. Mesmo profetas têm que aguardar sua vez, e nunca mais do que três numa reunião, embora profetas possam sempre controlar seus *pneumata* (no plural!). "Pois Deus não é um Deus de confusão, mas de paz" (1Cor 14,26-33). Não que Paulo seja contra o falar línguas. Pelo contrário, considera-o um dos dons (*charisma*) pelo qual o espírito se manifesta em comunidade (12,10) e se orgulha de seu próprio carisma: "Agradeço a Deus por poder falar melhor nas línguas do que quaisquer de vós" (14,18). Todavia, a glossolalia espiritual não apresenta particular benefício para a comunidade;

daí Paulo insistir: "quando estou na presença da comunidade [*ekklesia*], preferiria dizer cinco palavras com minha mente [*nous*] do que dez mil palavras numa língua" (14,19); "pois quando oro numa língua meu *pneuma* está orando, mas meu *nous* permanece estéril" (14,14). E então ele determina: "Não deveis vos tornar mentalmente [*tais phresin*] pueris; podeis ser crianças na medida em que a perversidade está envolvida, mas mentalmente deveis ser adultos [*teleios*]" (14,20). Sem prejuízo à força existencialmente ordenadora do *pneuma*, a vida em comunidade é governada por *nous*.

O que significa o *nous* paulino? Pareceria ser impróprio exigir demais dos textos, porque a linguagem de Paulo não passa de semitécnica. Todavia, o significado pretendido torna-se suficientemente claro. *Nous* não é a mente de precisamente qualquer pessoa que fala inteligível e persuasivamente, talvez no nível da sabedoria mundana, na comunidade, mas o *nous* de um mestre ou profeta cuja existência é ordenada pelo *pneuma*. Isso se torna especialmente claro com base em 1 Coríntios 2, em que Paulo opõe o espírito do mundo (*to pneuma tou kosmou*) e o espírito que provém de Deus (*to pneuma ek tou theou*) (2,12). Como o contexto (1,18-25) mostra, o "espírito do mundo" é para ser entendido como o "espírito" dos seres humanos "cujos corações estão distantes de mim" no sentido da visão de Isaías 29,11-21; especificamente eles são "os sábios de acordo com a carne, seres humanos em posição de poder, ou de nobre estirpe" (1Cor 1,26). O ser humano que vive pelo "espírito do mundo" é o *psychicos* que nada possui senão "sabedoria humana"; os dons do *pneuma* divino ultrapassam seu entendimento. O ser humano que vive pelo "espírito que provém de Deus" é o *pneumatikos* que é capaz de expressar os dons do espírito em linguagem espiritual, de forma que "nós, os *pneumatikoi*, temos o *nous* de Cristo [*noun Christou echomen*]" (2,16). Embora a análise paulina da ordem existencial por meio da tensão do ser humano rumo ao fundamento divino não seja tão clara quanto a platônico-aristotélica, a equivalência do resultado é suficientemente clara. O *spoudaios* aristotélico é o homem que é formado pelas virtudes existenciais de *phronesis* e *philia*; como um resultado dessa formação, ele atinge uma consciência de realidade e discernimentos da correta conduta humana que o capacitam a falar "verdadeiramente" acerca da ordem da realidade, bem como da existência humana. O *pneumatikos* paulino é formado pelo *pneuma* divino; como resultado disso, ele pode "julgar todas as coisas" (2,15) e articular seu conhecimento "em palavras ensinadas pelo espírito" (2,13). Os símbolos paulinos do *propheteuon*, do *pneumatikos* e do *teleios* são os equivalentes do *spoudaios* aristotélico.

Os símbolos são equivalentes, porém a dinâmica da verdade existencial deslocou-se da busca humana para o dom (*charisma*) divino, da ascensão do ser humano rumo a Deus por meio da tensão de Eros para a descida de Deus rumo ao ser humano pela tensão de Ágape. O *pneuma* paulino é, afinal, não o *nous* do filósofo, mas a tradução em grego do *ruah* israelita de Deus. Consequentemente, Paulo se concentra não na estrutura da realidade que se torna luminosa pela teofania noética, como fazem os filósofos, mas na irrupção divina que constitui a nova consciência existencial, sem traçar com muita clareza uma linha entre o centro visionário da irrupção e a tradução da experiência em discernimento estrutural. Paulo distingue *pneuma* de *nous* quando a ordem da comunidade o compele a agir assim, como no caso dos falantes de línguas, mas ele não expande esse esforço para uma compreensão noética do filósofo, da realidade; a linha divisora permanecerá, antes, indistinta, como, por exemplo, em 1Coríntios 2,16, com sua citação de Isaías 40,13, em que o *ruah* de Yahweh é traduzido como o *nous* do Senhor, preparatório da certeza de que nós, de nossa parte, "temos o *nous* de Cristo". O evento teofânico, pode-se dizer, tem para Paulo seu centro de luminosidade no ponto de irrupção espiritual; e a direção na qual ele prefere olhar a partir desse centro é para a realidade transfigurada e não para a existência no cosmos.

Essa preferência produz certas ambiguidades no simbolismo paulino. No famoso hino ao amor (*agape*, 1Cor 13), por exemplo, Paulo atribui a posição mais elevada entre as três assim chamadas virtudes teológicas, fé, esperança e amor, a Ágape, pela razão de que ela supera em duração a existência sob a condição de *genesis* e *phthora*, e transfere para a *aphtharsia*. Fé e esperança, bem como os dons (*charismata*) divinos, pertencem à esfera temporal da imperfeição; o amor compreende e supera a eles todos, porque se estende da esfera permanente da perfeição à imperfeição da existência. "Quanto a dons de profecia, chegarão a um fim; quanto aos dons das línguas, cessarão; quanto ao conhecimento [*gnosis*], chegará a um fim" (8). De fato, no conhecimento e na profecia só dispomos da verdade fragmentada em partes (*ek merous*), não dispomos da plena visão do todo. "Quando, porém, a consumação [ou: perfeição, *to teleion*] advém, aquilo que é somente parcial desaparecerá" (10). "Pois agora vemos como através de um vidro obscuramente, mas então estaremos vendo cara a cara. Agora conheço somente em partes; mas então conhecerei tão plenamente quanto sou conhecido" (13,12). Quanto à fé e à esperança, não são necessitadas quando a realidade houver se movido além de *phthora* e se tornado permanente (Rm 8). Os símbolos equivalentes, assim, deixam de ser equi-

valentes quando o receptor da teofania move-se da participação na realidade divina para a antecipação de um estado de perfeição (*to teleion*). O *teleios* no estado de perfeição não é mais o *teleios* existencial que se poderia dizer ser equivalente ao *spoudaios* aristotélico. O "homem [*aner*]" de 1 Coríntios 13,11 não é o homem que se tornou mentalmente adulto em 14,20. À medida que Paulo se move de participação para antecipação, os símbolos que expressam existência na metaxia adquirem uma nova dimensão de significado; e Paulo se move de uma para a outra com tal facilidade que os símbolos alteram seu significado realmente no piscar de um olho.

Não estou interessado em ressaltar inconsistências terminológicas nas epístolas do santo. Pelo contrário, as ambiguidades nos simbolismos de Paulo têm que ser aceitas como a expressão de sua imersão no movimento direcional da realidade. As antecipações de Paulo extrapolam imaginativamente a intensa segurança da orientação por ele recebida através de sua visão do Ressuscitado. Ao ler a primeira epístola aos Coríntios, experimento sempre o sentimento de viajar, com Paulo, de *pthora* para *aphtharsia* num veículo homogêneo de realidade, da existência na metaxia como uma estação intermediária para a imortalidade como uma meta, com a morte como um incidente secundário na estrada. A morte é, realmente, reduzida ao "piscar de um olho" no qual a realidade muda da imperfeição para a perfeição.

3 Morte e transfiguração

Essa segurança topou com ceticismo entre os receptores da mensagem, e Paulo se sentiu compelido a responder a perguntas pertinentes com respeito à fonte de sua segurança. Em 1 Coríntios 15,12-19 estabeleceu a conexão entre sua predição (*kerygma*) de ressurreição e sua visão do Ressuscitado. "Se não há ressurreição dos mortos, então Cristo não foi ressuscitado; se Cristo não foi ressuscitado, então vossa fé é vã [*mataia*]" (16-17). "Se Cristo não foi ressuscitado, nossa pregação é vazia [*kenon*] e vossa fé é vazia" (14). O argumento se encerra com a sentença reveladora: "Se não temos mais do que esperança em Cristo nesta vida, então somos de todos os homens os mais deploráveis" (19). Essa sentença constitui a chave para o entendimento da experiência de realidade de Paulo — ou assim, ao menos, a mim parece. Esperança nesta vida, em nossa existência na metaxia, não só não é suficiente, é pior do que nada, a menos que essa esperança esteja engastada na segurança oriunda da visão.

A visão do Ressuscitado é para Paulo mais do que um evento teofânico na metaxia; é o começo da própria transfiguração. Essa compreensão da visão, contudo, somente é possível se a experiência de uma realidade que paradoxalmente se move rumo ao Além divino de sua estrutura, se o movimento da psique rumo à profundidade divina são buscados ao ponto em que a existência sob as condições de *genesis* e *phthora* é revelada como um evento na história do Além divino. A Ressurreição pode ser o começo da transfiguração porque é revelada a Paulo como um evento na narrativa da morte que ele tem que fazer: "Pois como por intermédio de um homem ocorreu a morte, assim agora por intermédio de um homem ocorre a ressurreição dos mortos. Pois tal como em Adão todos os seres humanos morrem, assim em Cristo todos os seres humanos serão tornados vivos" (21-22). O que denominei o "veículo homogêneo de realidade" em que senti Paulo se movendo de *phthora* para *aphtharsia* é o mesmo veículo do mito em que ocorre a Queda de Adão. Quando Paulo vai além da análise da realidade na perspectiva da metaxia, a fim de interpretar sua visão do Ressuscitado na perspectiva do Além divino que alcança a metaxia, ele precisa, como Platão, recorrer à forma simbólica do mito. Somente nesse veículo pode ele narrar a trama do drama cósmico-divino que se inicia com a morte e finda com a vida.

Paulo realiza a narrativa da morte e da ressurreição até seu desfecho. Tendo estabelecido Adão e Cristo como os personagens do drama, ele se capacita a perseguir as fases da transfiguração que começou com a Ressurreição na sua devida ordem (*hekastos de en to idio tagmati*, 23): num primeiro ato (*aparche*), Cristo é ressuscitado dos mortos; em seguida, quando ocorrer a *Parusia*, aqueles que pertencem a Cristo serão ressuscitados; então ocorre o desfecho (*telos*), com Cristo entregando seu reino a Deus, o Pai, após haver destruído os principados (*arche*), autoridades (*exousia*) e poderes (*dynamis*); "e o último dos inimigos a ser destruído é a Morte (*thanatos*)" (26). Todas as coisas tendo sido submetidas a Cristo, então o próprio Filho será submetido a Deus, "de modo que Deus possa ser tudo em tudo" (28). A guerra com as forças cósmicas rebeldes termina com a vitória de Deus.

Essa narrativa, colocando a visão na perspectiva do modo de Deus com o cosmos e o ser humano, domina a imaginação de Paulo tão fortemente que a perspectiva da metaxia recua para uma comparativa insignificância. A dominação da narrativa, e não a própria narrativa, constitui a causa das ambiguidades que se difundem a partir dos símbolos "morte" e "tempo" para os vários estratos da exegese de Paulo, pois a morte da narrativa não é a morte que todo

ser humano tem que sofrer mesmo que acredite em Cristo. É possível que a diferença se tornasse vaga para Paulo, por estar ele obcecado com a expectativa de que os seres humanos vivendo em Cristo, incluindo ele próprio, não morreriam de modo algum, mas, no despertar da Parusia, seriam transfigurados em suas vidas. A transfiguração, como principiara no tempo por intermédio de Jesus Cristo, seria brevemente completada no mesmo tempo. O "tempo" paulino é ambíguo, na medida em que permite que o tempo de existência se mescle ao Tempo da Narrativa.

4 A verdade do mito paulino

O gênio mitopoético de Paulo não é controlado pela consciência crítica de um Platão. As dificuldades acríticas do simbolismo têm que ser desconsideradas se a sólida estrutura de sua verdade é para ser discernida com clareza. Como a narrativa da morte e ressurreição é um mito, o grau de diferenciação que alcançou na simbolização da verdade acerca de Deus e o ser humano deve ser determinado por sua associação com os eventos teofânicos menos diferenciados, bem como com os tipos mais compactos de mito desenvolvidos no desenrolar de sua exegese. Mito é um simbolismo engendrado pela experiência da presença divina na realidade. Em sua forma cosmologicamente compacta, é um relato intracósmico sobre os deuses e a origem divina das coisas. Ainda no âmbito dessa forma, porém pressionando na direção do limite de consciência noética, desenvolvem-se os tipos mitoespeculativos. Quando ocorre a ruptura rumo à luminosidade da consciência, como no desenvolvimento helênico do campo noético, o mito então perde sua compacidade cosmológica; não pode mais ser um relato intracósmico, quando seu simbolismo se torna luminoso como a exegese de um evento teofânico na metaxia. Em consequência, o mito platônico, ainda que possa ser um mito do cosmos e sua ordem, não é mais um mito cosmológico, mas um *alethinos logos*, um "relato verdadeiro", da presença demiúrgica de Deus no ser humano, na sociedade, na história e no cosmos. Esse mito do filósofo é cuidadosamente concebido de modo a compatibilizar a narrativa da presença divina na realidade com a verdade existencial da tensão do ser humano rumo ao fundamento divino. A compacidade do mito dissolve-se quando a estrutura da realidade como revelada pela teofania noética converte-se no critério de verdade para o *alethinos logos*. Mesmo o mito platônico, contudo, não é ainda plenamente diferencia-

do, pois Platão, embora haja estabelecido a verdade da existência como o critério para a verdade do mito, absteve-se de desenvolver completamente o critério. Platão estava ciente, como mostrei, do divino abismo além da revelação de Deus como o *Nous*, mas cercou esse movimento adicional da psique rumo à profundidade da realidade divina das incertezas deliberadas. Como a verdade da existência estava restrita à estrutura noética da consciência, o *alethinos logos* de Deus e do ser humano no *Timeu* não foi além da figura de um Demiurgo cujos esforços noéticos permaneceram limitados por Ananke.

Comparado aos tipos mais compactos, o mito paulino se destaca por seu grau superior de diferenciação. Em primeiro lugar, sua visão transportava Paulo irresistivelmente além da estrutura da criação para sua fonte na liberdade e amor de criatividade divina. Paulo diferenciou a verdade da existência, isto é, a experiência de seu processo ordenador por meio da orientação do ser humano rumo ao fundamento divino, a tal ponto que o Deus transcósmico e sua Ágape foram revelados como o motor nos eventos teofânicos que constituem significado na história. Como a verdade da existência, entretanto, é o critério de verdade para o mito, o tipo platônico não era mais adequado como a verdade última acerca de Deus e do ser humano, uma vez que a profundidade espiritual na realidade divina além do *Nous* fora articulada. Enquanto o Demiurgo platônico pôde permanecer limitado por Ananke, o deus-criador paulino teve que sair vitorioso de sua luta com as forças de resistência no cosmos. Paulo, ademais, diferenciou totalmente a experiência do movimento direcional articulando sua meta, seu *teleion*, como o estado de *aphtharsia* além do envolvimento do ser humano no mistério anaximandriano do *Apeiron* e do Tempo. Se o movimento da realidade é coerentemente extrapolado rumo à sua meta, novamente é necessário um mito mais diferenciado do que o platônico para expressar o discernimento experimental. Na perspectiva da meta, o mito tem que se tornar o relato da queda a partir do estado imperecível de criação pretendido pela criatividade divina e o retorno a esse estado. Tem que se tornar o drama de criação e queda, de queda e redenção, de morte e ressurreição, e do retorno final da criação à sua glória imperecível. O movimento, para ter significado, tem que chegar a um fim. Na teofania noética do filósofo, o problema do fim apresentou-se sob a forma do argumento etiológico de Aristóteles e engendrou o simbolismo da *prote arche*; na teofania espiritual de Paulo, com criatividade divina diferenciada, é necessária uma escatologia para completar o significado do movimento. O mito paulino realmente busca o drama do movimento até sua conclusão nos eventos escatológicos. E, finalmente, Paulo diferenciou ple-

namente a experiência do ser humano como o lugar em que o movimento da realidade torna-se luminoso em sua efetiva ocorrência. No mito de Paulo, Deus sai vitorioso, porque o protagonista de Deus é o ser humano. Este é a criatura em quem Deus pode encarnar a si mesmo com a plenitude (*pleroma*) de sua divindade, transfigurando o ser humano no homem-Deus (Cl 2,9). A criação inteira que está gemendo pode ser redimida porque num ponto, no ser humano, a filiação de Deus é possível (Rm 8,22-23). O movimento na realidade, o qual se tornou luminoso para si mesmo na consciência noética, realmente revelou seu significado pleno na visão paulina e sua exegese pelo mito. O simbolismo do ser humano que pode obter a liberdade da Ananke cósmica, que pode ingressar na liberdade de Deus, redimido pela graça amorosa do Deus que é ele mesmo livre do cosmos, diferencia consistentemente a verdade da existência que se tornou visível na experiência dos filósofos de *athanatizein*.

5 Verdade e história

A verdade da existência emerge dos eventos teofânicos na história. A exegese de Paulo de sua visão, com a concentração desta na dinâmica da teofania, conduz a historicidade da verdade existencial a um foco mais nítido do que o realizou a exegese do filósofo da teofania noética. No tocante à relação de verdade e história, um novo acento cai na área da "história" e sua posição no todo da realidade. A avaliação da estrutura sólida da verdade, como a denominei, no mito paulino, seria incompleta se essa questão, com seu fecundo potencial para mal-entendidos e deformações, não fosse esclarecida.

Na filosofia clássica, a descoberta da consciência noética é inseparável da consciência da descoberta como um evento que constitui significado na história. Essa afirmação refere-se sumariamente a um campo de relações na realidade que agora necessita ser pormenorizado. A descoberta tem "significado" porque faz avançar o discernimento do ser humano da ordem de sua existência. O significado do avanço, portanto, deriva do "significado" da ordem existencial no sentido da abertura do ser humano para o fundamento divino, bem como a partir do desejo do ser humano de conhecer a respeito da correta ordem da existência e sua realização. Essa derivação de significado histórico a partir do significado de existência pessoal deveria ser notada como peculiar à experiência noética da realidade; no contexto paulino encontraremos a relação invertida. O avanço de discernimento, ademais, é realmente um "avanço",

pois a descoberta não é descarregada como um bloco de significado numa "história" na qual anteriormente ninguém jamais se ocupara com tais problemas de significado. A descoberta de consciência noética é inteligível como um "avanço" em relação às experiências e simbolizações mais compactas de ordem existencial que a precederam. Na linguagem de Aristóteles o *philomythos* e o *philosophos* experimentam e simbolizam a mesma estrutura de realidade a diferentes níveis de diferenciação. O "avanço" de significado implica a "equivalência" de simbolismos, nesse caso de mito e filosofia. O que se torna visível na nova luminosidade, portanto, não é apenas a própria estrutura de consciência (na linguagem clássica: a natureza do ser humano), mas também a estrutura de um "avanço" no processo da realidade. Ademais, o lugar do avanço não é uma entidade misteriosa chamada "história" que existiria independente de tais avanços; o lugar, antes, é a própria consciência que, em seu estado de luminosidade noética, produz essas descobertas. Os eventos teofânicos não ocorrem *na* história; constituem história juntamente com seu significado. A teofania noética, finalmente, revela consciência como tendo a estrutura de realidade metaléptica, da metaxia divino-humana. Como consequência, "história" no sentido de uma área na realidade em que o discernimento do significado da existência avança é a história da teofania. Esse é o estado de discernimento atingido por Platão em sua simbolização de significado na história mediante os três estágios de teofania.

Esse complexo de discernimentos apresenta um número considerável de implicações. Nem todos eles foram desvelados na exegese dos filósofos de teofania noética; e alguns deles não foram realmente plenamente articulados até hoje. De momento, entretanto, a análise deve restringir-se ao problema específico capaz de compelir, se diferenciado sob o impacto de ulteriores teofanias, a transição da compreensão platônica de história à paulina. Esse subcomplexo a que estou me referindo é a tensão peculiar na consciência noética entre a verdade da existência na medida em que se tornou articulada no conjunto de símbolos clássicos — isto é, *zetesis* e *kinesis*; *eros*, *thanatos* e *dike*; *elpis* e *philia*, e assim por diante — e a verdade da existência como um estado de ordem existencial que surge num ser humano quando experimenta um evento teofânico. Essa tensão entre a superfície exegética e a profundidade experimental do evento teofânico encontra-se no cerne das extensas controvérsias sobre a questão tópica "verdade e história". A realização peculiar da diferenciação paulina não será plenamente inteligível se não for destacada do potencial de interpretação equivocada inerente à tensão.

Em sua profundidade experimental, um evento teofânico é uma turbulência na realidade. O pensador que foi tragado por ela tem que tentar subir, como o mergulhador esquiliano, da profundidade à superfície da exegese. Quando houver emergido, poderá estar curioso por saber se a narrativa que faz é efetivamente a história da turbulência, ou se não fez inclinar seu relato para um ou outro aspecto do evento complexo; e poderá com acerto estar curioso por saber, porque o resultado depende da interação de presença divina e reação humana na profundidade, bem como do contexto cultural da superfície que fará tender sua exegese para o que parece na ocasião a parte mais importante da verdade recém-descoberta. Se o relato inclinar-se para a estrutura na realidade, a estrutura do "homem" que pode erguer-se da turbulência com discernimento noético será de absorvente interesse. Ainda que o filósofo não perca de vista, de modo algum, o processo em realidade metaléptica, a tendência "estrutural" pode ainda, ocasionalmente, induzir um símbolo como a "definição" aristotélica do ser humano como o *zoon noun echon*, como o ser vivo que possui razão. Se tal "definição" é, então, arrancada de seu contexto analítico, pode degenerar numa definição no sentido nominalista; e uma "natureza do ser humano", que por definição não muda, se converterá num acessório na "história da filosofia", como de fato se converteu na "cultura" ocidental. Se, por outro lado, o relato se inclina para o processo na realidade, uma mudança inteiramente notável é para se observar, na medida em que "o ser humano" emerge da turbulência com uma consciência articulada da existência na Metaxia que antes não possuía. A mudança é tão notável realmente que motiva a preocupação platônico-aristotélica com uma "história" em que tais coisas podem acontecer. Semelhante à "natureza do ser humano" estruturalmente fixa, a "mudança" em sua natureza pode e realmente se degenera numa fixação definicional na "cultura" da sociedade, de sorte que o paradoxo de uma realidade que se move além de sua própria estrutura desagrega-se na controvérsia ideológica de se a "natureza do ser humano" realmente muda ou não muda.

Ademais, a desagregação do paradoxo num conflito acerca de fixações definicionais que se desligaram de sua base experimental não pode ser descartada de consideração como um entretenimento inócuo para pensadores medíocres. Pelo contrário, a dinâmica da tensão em que os símbolos descarrilados do prisma da definição se originam está ainda completamente atuante; o paradoxo na realidade não desapareceu, e sob sua pressão as definições polarizadas desenvolvem uma vida própria. As definições, pode-se dizer, estão em busca de uma "turbulência" que as suprirá do significado que perderam quando se

desligaram do evento teofânico; e descobrem essa fonte de significado na turbulência artificial de uma "revolução". A revolução na "história" é feita para substituir o evento teofânico na realidade. A turbulência do encontro entre Deus e ser humano é transformada na violência de um encontro entre ser humano e ser humano. Na realidade imaginária dos ideólogos se supõe que essa matança de homens na ação revolucionária produza a muito desejada mudança transfigurante ou metastática da natureza do ser humano como um evento na "história". Marx foi absolutamente explícito nesse ponto: a matança revolucionária induzirá a um *Blutrausch*, uma "intoxicação de sangue"; e desse *Blutrausch* "o ser humano" emergirá como "super-homem" para o interior do "domínio da liberdade". A magia do *Blutrausch* é o equivalente ideológico da promessa da visão paulina do Ressuscitado.

Nos parágrafos precedentes fiz um uso considerável de aspas. Elas indicam que os termos respectivos se moveram de seu estado original de genuínos símbolos míticos, filosóficos ou revelatórios para o estado de símbolos degradados, como Mircea Eliade os chama. No curso da desculturação ocidental, agudamente desde os meados do século XVIII, os símbolos foram transformados em figuras nos jogos de alienação jogados por ideólogos. Como esses jogos não têm intenção filosófica, seria um mal-entendido tratá-los como aberrações filosóficas. Eles deliberadamente transpõem a realidade e o paradoxo de sua estrutura para o veículo de uma "Segunda Realidade" imaginária em que o mistério de realidade cósmico-divina que tem que ser experimentado por intermédio da vida e da morte pode ser solucionado especulativamente e ativamente abolido por homens cuja existência foi desordenada por sua *libido dominandi*. Esse empreendimento é, decerto, grotesco; e esse fio do grotesco na desculturação ocidental não pode ser acentuado com suficiente vigor. Há o Comte que substitui a Era de Cristo pela Era de Comte, e que escreve cartas ao czar russo, ao grão-vizir do sultão e ao geral da ordem jesuíta com o propósito de conduzir a Igreja ortodoxa, o Islã e a Igreja católica ao aprisco do positivismo. E há o Hegel que apresenta a si mesmo ao mundo como a última Encarnação do Logos, no sentido do evangelho de João. De maneira coerente, essa geração dos novos Cristos é sucedida, à distância de um século, pelos práticos da transfiguração no milênio por meio de assassinato em massa e campos de concentração, pelos Hitlers e Stalins. A esse grotesco de obsessão libidinosa pertence a concepção de "história" como uma área na realidade em que a *aphtharsia* para o gênero humano pode ser atingida, se não num piscar de

olhos, ao menos pela judiciosa aceleração da *phthora* para um suficiente número de seres humanos sobre um razoável número de gerações.

Os símbolos filosóficos e revelatórios engendrados pelos eventos teofânicos e os símbolos degradados como são usados em jogos de alienação iluminam-se reciprocamente, bem como a estrutura comum que expressam equivalentemente. Os novos Cristos que aparecem na primeira metade do século XIX e que competem com o Ressuscitado da visão paulina constituem a melhor prova, se é que havia necessidade de prova, da constância do problema da transfiguração na consciência histórica. O paradoxo de uma realidade que se move na direção de sua transfiguração é a estrutura expressa equivalentemente. Como o estudo empírico comparativo das relações entre símbolos e experiências mal começou no nosso tempo, isso pode soar estranho à primeira vez que o ouvimos. O que tem um evento teofânico na metaxia em comum com a obsessão libidinosa de um jogo de alienação? Gostaria de salientar, portanto, a identidade de estrutura tanto na consciência da metaxia quanto na consciência do especulador messiânico alienado. Na experiência de tensão existencial rumo ao fundamento divino, os polos da tensão são simbolizados como "Deus" e "ser humano", enquanto o Intermediário da existência é expresso por símbolos tais como *methexis*, *metalepsis* ou *metaxia*. Na existência fechada do especulador alienado, a estrutura da *metaxia* permanece a mesma, mas o pensador tem agora, na frase de Nietzsche, de estender a graça a si mesmo. Tem que desenvolver um "eu dividido", com um eu desempenhando o papel de "homem" que padece a condição humana e o outro eu desempenhando o papel de "Deus" que traz salvação a partir dela. A metaxia se torna, na linguagem de Hegel, o estado de *Zerrissenheit* (desunião) ou *Entfremdung* (alienação); a elaboração do sistema especulativo torna-se o ato de *Versoehnung* (reconciliação) salvacional; e o homem que executa o feito combina em sua pessoa as duas naturezas de Deus e ser humano no sentido da Definição de Calcedônia; ele é o novo homem-Deus, o novo Messias. A estrutura da realidade não desaparece, entretanto, porque alguém se envolve numa revolta libidinosa contra ela. Enquanto a estrutura permanece a mesma, a revolta resulta, pessoalmente, na destruição da ordem existencial e, socialmente, no assassinato em massa. Não me importo em ir além desse ponto. Seria tentador caracterizar o "eu dividido" do pensador alienado como "esquizoide", mas a relação desse tipo de deformação pneumopatológica com os fenômenos que em psicopatologia são tratados sob o título geral de "esquizofrenia" não está ainda suficientemente explorada. Contudo,

certamente a comparação arroja alguma luz ao fenômeno que é convencionalmente chamado de "imanentismo".

No estado moderno de alienação, o empreendimento da autossalvação domina a preocupação com história e significado. Não é permitido mais a eventos teofânicos que constituam significado na história mediante um avanço de discernimento da verdade da existência. O próprio "significado da história" foi agora descoberto pelos novos Messias; e o significado da existência origina-se de participação na especulação libidinosa e de ação dos autossalvadores. Assim, na sua degradação moderna, "história" simboliza o *opus* de transfiguração revolucionária. Essa extrema redução de "história" ao significado de um *opus* alquímico, ou mágico, de transfigurar realidade por meio de revolução iluminará, por sua vez, a mudança de acento na transição da concepção clássica para a concepção paulina de história.

6 A verdade da transfiguração

Nas epístolas de Paulo, a questão central não é uma doutrina, mas a certeza da transfiguração imortalizadora pela visão do Ressuscitado. A transfiguração é experimentada como um evento "histórico" que principiou com a Paixão e Ressurreição de Cristo. É necessário investigar essa experiência agora alguns passos além da análise anterior.

Em Gálatas 1,11-17, Paulo insiste na fonte puramente divina das boas notícias que ele tem que trazer. A boa nova que tem que converter em objeto de evangelização, ele não a "recebeu ou aprendeu de qualquer homem", especialmente não das colunas apostólicas em Jerusalém, mas exclusivamente pela "revelação [*apokalypsis*] visionária de Jesus Cristo" (1,12), a ele concedida pela graça de Deus que "revelou [*apokalypsai*] seu Filho em mim" (1,16). Estou traduzindo essas passagens-chave literalmente porque paráfrases como as encontradas em traduções-padrão obscureceriam a precisão de Paulo ao articular sua experiência do Deus que nele entra por intermédio da visão e por esse ato de entrada o transfigura. A teofania paulina é estruturada em profundidade na visão do Ressuscitado e na presença do Deus além de quem, por meio da visão, chama Paulo ao seu apostolado. Paulo, acima de tudo, é um profeta que é chamado por Deus ao seu ofício como os profetas de Israel. Quando ele expressa sua experiência do chamado (Gl 1,15), usa a mesma fórmula de Jeremias 1,5 e do Dêutero-Isaías (Is 49,1); há, inclusive, alguma alteração cosmológica

da fórmula, na medida em que os profetas a extraíram da fórmula do Oriente Próximo para o chamado mediante o qual o deus ordena o rei em seu ofício. Paulo, em segundo lugar, é o apóstolo que, diante das nações, tem que anunciar a verdade da transfiguração que principiou com a Ressurreição. Essa verdade ele simboliza como o *Evangelium Dei* (*euaggelion theou*) como o "evangelho" de Deus "sobre seu Filho" que fora prometido havia muito "por seus profetas nas Escrituras Sagradas" (Rm 1,1-3). A estratificação no chamado por Deus e o evangelho sobre seu Filho são tão importantes para o autoentendimento de Paulo que ele se refere a eles toda vez que se apresenta formalmente como o "apóstolo", como em 1 Coríntios 1,1, em Gálatas 1,1-5 e, de maneira maximamente elaborada, em Romanos 1,1-6. Dessa estratificação ele extrai seu estilo de "apóstolo", com isso distinguindo a si mesmo dos profetas anteriores que sustentaram a promessa que agora é nele cumprida.

O significado da transfiguração como um evento histórico é anunciado na epístola aos Romanos, especialmente na famosa autoanálise do capítulo 7. Paulo vive num estado de desassossego existencial. Sua ansiedade é causada pelo conflito entre a lei divina, a Torá, que exige perfeita obediência, e a fraqueza da carne, a qual torna impossível a exata obediência. "Regozijo-me na lei de Deus com meu homem interior, mas vejo uma outra lei em meus membros guerreando contra a lei que minha razão [*nous*] aprova, mantendo-me cativo na lei do pecado [*hamartia*] que está em meus membros" (Rm 7,22-23]. "Eu descubro como uma lei, então, que quando quero agir corretamente somente o erro está ao meu alcance" (7,21). Esse conflito inevitavelmente suscita a questão da identidade: "Nem sequer reconheço minha ação como minha própria. De fato, não faço o bem que quero, mas o mal que abomino". "Posso querer o que é correto, mas não posso fazê-lo" (7,15, 18). Conclusão: "Ora, se faço o que não quero fazer, claramente não sou eu que o faço, mas o pecado [*hamartia*] que habita em mim" (7,20). Paulo não tenta esquivar-se à responsabilidade; ele medita na perda do verdadeiro eu na existência quando o horizonte da ordem, a "retidão" ou "justificação" da existência é limitado por uma lei que, ainda que permaneça sagrada, se tornou impermeável à presença divina. Paulo está em busca de Deus, como Platão e Aristóteles, mas ele descobre o movimento de sua alma obstruído por uma lei que, ao menos para ele, se tornou opaca e impede sua existência na metaxia.

Ademais, Paulo está muitíssimo ciente de que a obstrução ao livre movimento é um problema "histórico", peculiar ao judaísmo de seu tempo; a lei não foi sempre um anteparo que separou o ser humano de Deus. Ele se conhe-

ce como o sucessor dos profetas que prefiguraram a liberdade que ganhou; e conhece acerca do Abraão que viveu antes da lei e a quem sua fé (*pistis*), de preferência a quaisquer ações em cumprimento de uma lei, foi estimada como retidão (Rm 4,3; Gn 15,6). "A Lei traz ira, mas onde não há Lei não há transgressão" (Rm 4,15). O sentimento mortal de viver irreparavelmente em pecado sob a ira de Deus só pode ser superado pela abertura de si em fé à graça e ao amor de Deus. Esse tipo paradigmático de existência descobre realizado em Abraão. Deus prometeu a Abraão que este seria o pai de muitas nações por causa de sua fé, e que seus descendentes herdariam o mundo (*kosmos*). Essa promessa se refere não aos descendentes corpóreos do patriarca, mas a todos os homens que partilham a fé de Abraão, pertençam eles à circuncisão ou não. "Pois ele é o pai de todos nós" que vivemos "na presença do Deus no qual ele acreditava, que traz os mortos novamente à vida, e que chama ao ser o que não é, como chamou o que é" (4,9-17). Abraão é o protótipo da existência do ser humano na verdade. Sua humanidade universal mediante fé no Deus universal que fez dele o pai de muitas nações teve continuidade com os profetas de Israel às nações e é agora consumada por Paulo como o apóstolo das nações (4,23-25). O apostolado paulino, finalmente, é a consumação da promessa histórica que remonta a Abraão, porque através das visões do Ressuscitado, Deus revelou Jesus como seu Filho que podia fazer o que "a lei, enfraquecida pela carne, não podia fazer": ingressando na forma da carne pecaminosa, ele podia romper o poder da carne pelo poder do espírito divino (8,3). Daí, doravante não há julgamento de condenação para aqueles que estão unidos com Jesus Cristo. "Pois a lei do espírito de vida em Cristo Jesus libertou-me da lei do pecado e da morte" (8,1-2).

A inquietude de Paulo devido à fraqueza da carne, sua descoberta da ordem espiritual da existência e sua consciência de uma história de fé que culmina na visão do Ressuscitado têm que ser tratadas como uma unidade de experiência; tal como a *zetesis* platônico-aristotélica, a descoberta da ordem noética da existência e a consciência da descoberta como um evento na história da teofania são uma unidade que não deve ser forçadamente separada. A diferença específica entre as duas unidades é o acento que recai, no caso clássico, na cognição da estrutura e, no caso paulino, no êxodo a partir da estrutura. A diferença, então, se expressa na forma literária. Na filosofia clássica, as reflexões sobre história aparecem incidentais à análise da estrutura. Aristóteles escreveu uma *Ética* e uma *Política*, não escreveu uma *História*. Com Paulo, a história da fé domina a epístola aos Romanos, ao passo que as reflexões sobre

conduta pessoal e política no efêmero presente antes da Parusia estão apenas nos capítulos 12-15. O significado clássico *em* história pode ser oposto por Paulo por um significado *de* história, porque ele conhece o fim do relato na transfiguração que começa com a Ressurreição.

A diferença entre as duas concepções, contudo, não é contraditória; não obriga a uma escolha entre alternativas. Pelo contrário, as duas concepções juntas atuam na luminosidade da consciência a partir do paradoxo de uma realidade que se move além de sua estrutura. Nem a concentração clássica na estrutura abole a inquietação do movimento que se torna manifesto nas incertezas platônicas, nem a relegação paulina da ética e da política às margens de uma história que foi contraída ao êxodo transfigurador abole o cosmos e sua estrutura. Quando o paradoxo da realidade se torna luminoso para si mesmo na consciência, cria o paradoxo de uma história em indecisão entre a Ananke do cosmos e a liberdade do movimento escatológico. Que as duas ramificações do paradoxo estão distribuídas, na era ecumênica, sobre as teofanias noéticas de filósofos helênicos e as teofanias espirituais de profetas israelo-judeus é algo que deve ser reconhecido, embora não possa ser explicado. O processo da história é um mistério tanto quanto a realidade que se torna luminosa nele.

Parece que ao símbolo "história" tem que ser conferida uma amplitude suficientemente vasta para acomodar todos os eventos teofânicos em que o paradoxo da realidade irrompe rumo à consciência.

Esse discernimento deveria esclarecer ao menos algumas das questões envolvidas no tormentoso debate acerca da "historicidade" de Cristo. No que diz respeito a Paulo, dificilmente havia uma questão, porque ele ainda se movia, como Platão, num campo aberto de teofania. Os deuses olímpicos eram, para Platão, símbolos teofânicos tão válidos quanto seu Titereiro, ou o Demiurgo, ou o *Nous*, ou o desconhecido Deus-Pai no Além desse campo diversificado de divindades. Da mesma maneira, Paulo se moveu num mundo de principados, dominações e poderes, de morte e pecado, entre os quais o Filho de Deus, em última instância vitorioso, teve seu lugar sob o desconhecido Deus-Pai além de todos eles. Em Gálatas 4,8-13 e Colossenses 2,20, Cristo é apresentado como uma divindade superior em competição com os "espíritos elementais [*stoicheia*] do cosmos"; os receptores das epístolas de Paulo são censurados por apostatarem em favor do culto dos *stoicheia* que "por natureza não são sequer deuses", depois de "virem a conhecer Deus, ou melhor, serem conhecidos por Deus" (Gl 4,8-9).

A abertura do campo teofânico, embora haja chegado sob pressão quando a Igreja sentiu ser necessário distinguir seu "monoteísmo" do "politeísmo" dos pagãos, pôde ser substancialmente preservada por quase três séculos. Os primeiros *Patres*, de Justino e Atenágoras, passando por Teófilo, Tertuliano, Hipólito de Roma e Orígenes, até Eusébio († 339) julgaram uma ou outra interpretação subordinacionista como o simbolismo mais adequado para expressar a relação do Filho com o Deus-Pai. Na linguagem de Orígenes, por exemplo, embora o Filho seja *homoousios* com o Pai, somente o Pai é *autotheos*, o próprio Deus, ao passo que o Logos é um *deuteros theos*, um segundo deus. É de se notar, ademais, que Orígenes ainda se sentiu absolutamente livre para criar um neologismo como *theanthropos*, o homem-Deus, a fim de expressar a encarnação do Logos em Jesus. Eu o menciono especialmente porque esse neologismo fez uma carreira surpreendente no tempo dos novos Cristos, no século XIX, quando Feuerbach arrastou o Deus que o homem projetara no Além de volta ao homem projetor, com isso transformando o homem em homem-Deus. Até Niceia (325), quando a vitória atanasiana colocou um fim a essa generosa abertura, o cristianismo foi substancialmente diteísta[2].

A história dos *Patres* elimina qualquer dúvida de que o símbolo "Cristo" altera seu sentido na transição do campo aberto da teofania ao domínio da interpretação dogmática. Se a questão da "historicidade" de Cristo é levantada com o "Cristo" do dogma em mente, surgirão inevitavelmente dificuldades, pois o Cristo de Niceia e Calcedônia não é a realidade da história teofânica que se coloca ante nós na visão paulina do Ressuscitado; e inventar um tipo especial de "história", desconsiderando a realidade teofânica na qual o dogma é baseado, com o fito de dotar o Cristo do dogma de "historicidade" não faria sentido. O dogma trinitário e cristológico só pode ser tornado inteligível em termos de sua própria história, como um dispositivo protetor que protegerá a unidade do Deus Desconhecido contra a confusão com as experiências de presença divina nos mitos dos deuses intracósmicos, na mitoespeculação e na luminosidade noética e espiritual de consciência.

[2] Para a patrologia pré e pós-niceniana, bem como para as referências dadas no texto, cf. Berthold ALTANER, Alfred STUIBER, *Patrologie: Leben, Schriften und Lehren der Kirchenvaeter*, Freiburg, Herder, 1951 [*Patrologia*. Vida, obras e doutrinas dos Padres da Igreja, São Paulo, Paulinas, ²1988].

§2 A revolta egofânica

Nos séculos XVIII e XIX, um novo tipo de "história" foi inventado com o objetivo de acomodar os simbolismos de "Cristo" degradados dos novos Cristos que rejeitavam completamente a realidade teofânica. Há pouco mencionei a transformação degradante do *theanthropos* de Orígenes no homem-Deus da psicologia de projeção de Feuerbach. A estrutura desse problema especificamente "moderno", todavia, não foi ainda suficientemente investigada. O estudo da experiência noética e espiritual, da compacidade e diferenciação, da deformação de existência e degradação de símbolos encontra-se ainda em seus primórdios, e a apresentação do problema tem a desvantagem constituída pela carência de uma linguagem técnica estabelecida. Falei de pensadores ideólogos e seus jogos de alienação, da maneira em que usam símbolos filosóficos e revelatórios de uma forma degradada e de seu "eu dividido" pelo qual reproduzem a estrutura da metaxia no estado de alienação. Essa linguagem convencional, contudo, não é mais do que topicamente descritiva; não penetra analiticamente a contraforça que compele as rejeições da teofania. Sugiro portanto o termo *egofania* como um símbolo adequado que expressará o *pathos* de pensadores que existem num estado de alienação e obsessão libidinosa.

1 A deformação egofânica da história

Se a turbulência de teofania cede à revolução de egofania, a realidade de história teofânica tem que ser eclipsada por uma história egofânica imaginária concebida para culminar na autorrealização apocalíptica do pensador, como nas "filosofias da história" de Condorcet, Comte ou Hegel. Tem que ser especialmente concebida para esse propósito, pois uma história constituída pelas teofanias noética e espiritual de um Platão e de um Paulo é capaz de avançar para as ulteriores diferenciações de misticismo e, correspondentemente, tolerância em matérias dogmáticas; pode também deixar amplo espaço para deformações egofânicas da existência e o assassinato em massa de seres humanos; mas não pode ser feita para produzir egofania e assassinato em massa como o clímax significativamente diferenciado de teofania. Se "história" é para culminar na egofania do respectivo pensador, é necessário que haja sido história egofânica desde o começo. A fim de criar essa história imaginária, os eventos teofânicos têm que ser reconstruídos como eventos egofânicos; e para

essa finalidade a realidade da metaxia tem que ser levada ao desaparecimento. No que diz respeito à humanidade do ser humano, a maturidade do clássico *spoudaios* e do *teleios* paulino tem que se tornar um estado de imaturidade, de homens envolvidos na escuridão por ideias teológicas e metafísicas, de modo que o estado da "ciência" egofânica (Fichte, Hegel, Comte, Marx) pode aparecer como a perfeição de uma maturidade previamente pretendida, porém apenas imperfeitamente realizada. No que diz respeito à divindade de Deus, os símbolos engendrados por eventos teofânicos têm que ser entendidos como projeções de uma consciência autorreflexiva imperfeitamente desenvolvida; no estado de autorreflexão perfeita (Hegel) Deus está morto (Sade, Hegel), e se não está suficientemente morto tem que ser assassinado (Nietzsche), de sorte que o homem-Deus egofânico ou super-homem (Feuerbach, Marx, Nietzsche) pode estabelecer o domínio final de liberdade na história. Uma "história" radicalmente egofânica é construída com a intenção de não deixar espaço para experiências teofânicas e sua simbolização. Daí, quando as variedades de história egofânica vieram a dominar o clima de opinião, como dominam em nosso tempo, não surpreendentemente a "historicidade" de Cristo converteu-se num problema para pensadores, inclusive um grande número de teólogos, os quais sucumbiram ao clima.

As interpretações egofânicas, com sua deformação peculiar da humanidade e da divindade, assemelham-se em certos pontos à concepção de história a que cederam os organizadores imperiais de Heródoto e Tucídides. O *tertium comparationis* é o impulso concupiscente que é liberado para criar ordem à sua própria imagem quando uma sociedade está em crise, porque a substância espiritual e intelectual de sua ordem atrofiou-se a ponto de as instituições e os símbolos estabelecidos serem sentidos como não mais representativos da ordem cósmico-divina e da verdade da existência. O paralelismo, entretanto, não é sempre prontamente aparente, porque os contextos culturais nos quais os dois impulsos nascem e têm que encontrar sua autoexpressão por meio de símbolos diferem largamente. O moderno êxodo egofânico pressupõe os eventos da era ecumênica, na medida em que tem que ser conduzido no nível de consciência noética e espiritual, de filosofia e revelação, que se tornou a herança cultural da civilização ocidental. Os antigos simbolismos dos gigantes que são derrubados quando ascendem ao céu ou da inveja dos deuses que golpeia o ser humano que, em sua inveja dos deuses, se eleva além da estatura permitida ao ser humano, é verdade, ainda se aplicam aos gigantes modernos; mas em sua autointerpretação os novos Cristos não competem com Zeus ou Apolo

— nutrem inveja de Cristo. Em particular, inclinam-se a alcançar o estado de transfiguração na "história" que fora negado a Paulo a despeito de sua visão, e a todo ser humano desde então, porque ele morreu antes do Segundo Advento; e com esse propósito tentam forçar a Parusia na história em suas próprias pessoas.

Hegel, o mais filosoficamente competente e mais historicamente instruído dos pensadores egofânicos, estava muitíssimo ciente desse propósito bem como de sua derivação final da visão paulina do Ressuscitado. O Cristo de Hegel não é o Ressuscitado da própria visão, mas um homem-Deus doutrinariamente derivativo; ele aparece no evento do "ser divino tornando-se ser humano [*Menschwerdung des goettlichen Wesens*]". Esse é "o simples conteúdo de religião absoluta". O ser divino é "conhecido como espírito, como *Geist*"; essa religião é "a consciência de si mesma para ser *Geist*". O ser divino é agora "revelado" na medida em que se conhece o que ele é; e é conhecido na medida em que é conhecido como *Geist*, "como ser que é essencialmente autoconsciência [*Selbstbewusstsein*]". É revelado à autoconsciência em sua imediação, como é autoconsciência ele mesmo. "A natureza divina é a mesma que a natureza humana; e é essa unidade [*Einheit*] que é vista [*angeschaut*]." "Que o ser supremo pode ser visto e ouvido como uma autoconsciência existente é a perfeição de seu conceito"; nessa perfeição é tão existente em sua imediação quanto é essência[3]. Não são necessários demasiados passos mais no processo dialético para Hegel avançar de sua concepção de Cristo na "religião absoluta" à realização conceitual do divino em seu próprio "conhecimento absoluto [*absolutes Wissen*]". Empregando a linguagem de Paulo (1Cor 2,10), Hegel atinge a "revelação da profundidade" no "conceito absoluto". "O *Geist* que conhece a si mesmo como *Geist*" é conhecimento absoluto (*absolutes Wissen*); e "nessa revelação" a profundidade da sabedoria paulina que pertencia ao conhecimento de uma transfiguração iminente é abolida (*das Aufheben seiner Tiefe*) pela transfiguração atingida[4].

Hegel é tão deliberado em sua ação deformadora quanto hábil em ocultá-la atrás de uma fachada de filosofar de aparência respitável. Ele é o manipulador egofânico *par excellence*. Uma vez que suas táticas são representativas do movimento egofânico no seu conjunto, e uma vez que constituem ainda uma

[3] HEGEL, *Phaenomenologie des Geistes*, ed. Johannes Hoffmeister, Hamburg, Meiner, ⁶1952, 528 ss. [*Fenomenologia do espírito*, 2 v., Petrópolis, Vozes, 1992].

[4] Ibid., 564.

causa fortemente eficiente na confusão contemporânea acerca de história e teofania, algumas palavras de comentário às citações são necessárias.

Natureza (*Natur*) humana e divina são a mesma. Nesta declaração, embora usando a linguagem do dogma, Hegel positivamente rejeita a Definição de Calcedônia com sua preocupação quanto a tornar natureza divina e humana, que são supostas diferentes, inteligíveis como copresentes na única pessoa de Cristo[5]. O motivo, a intenção e as implicações dessa rejeição por parte de um pensador que, por outro lado, insiste em sua ortodoxia constituem o assunto de um grande debate, especialmente entre teólogos protestantes, que prossegue até hoje e lota uma biblioteca. Certamente, Hegel não era um simples "herege". A rejeição, muito possivelmente, é motivada por um senso de incongruência entre o Cristo do dogma e o Filho de Deus que encontramos nos evangelhos e nas epístolas de Paulo. Pode-se admirar a perfeição técnica da Definição de Calcedônia sob as condições de cultura filosófica no século V d.C. e ainda assim recusar-se a usar sua linguagem ao falar de "Cristo", porque a terminologia filosófica de "naturezas" tornou-se inadequada à luz do que conhecemos hoje tanto sobre filosofia clássica quanto sobre eventos teofânicos. Ademais, que o retorno do dogma à realidade da experiência é um forte componente na rejeição de Hegel é tornado provável não só por sua insistência geral nesse problema, mas também pela preocupação pós-hegeliana de teólogos com o "Jesus histórico", a "historicidade de Cristo", a "existência" na fé e a crescente percepção do fio apocalíptico no Novo Testamento.

Não obstante, ainda que tudo isso deva ser reconhecido como possível e provável nas motivações que Hegel tinha em comum com uma era que se achava em revolta contra o dogmatismo teológico e metafísico, também deve ser reconhecido que de fato ele não retornou do dogma à realidade teofânica, mas, ao contrário, procedeu à dogmatização de sua egofania. Ele rejeitou o dogma, mas continuou usando sua linguagem. Um artifício engenhoso: ao rejeitar o dogma ele pôde expulsar o evento teofânico que o dogma se dispunha a proteger; retendo a linguagem do dogma, ele pôde usá-la como uma cobertura para seu empreendimento egofânico de longo alcance. Se qualquer pessoa tirasse da declaração a conclusão de que ele identificou Deus e ser humano, Hegel poderia erguer suas mãos horrorizado ante tal calúnia maldosa de uma pessoa cujas capacidades intelectuais não foram suficientes para com-

[5] A respeito da importância da Definição de Calcedônia sobre a questão cristológica, cf. W. H. C. FREND, *The rise of the Monophysite Movement*, Cambridge, Cambridge University Press, 1972.

preender uma obra de filosofia especulativa; e ele foi absolutamente bom na sua justa indignação. Jamais identificou Deus e ser humano; somente identificou filosoficamente ambas suas naturezas como "autoconsciência". Esse argumento pode ser utilizado com eficiência, é claro, apenas se na sociedade circundante o dogma perdeu seu significado como uma simbolização protetora do evento teofânico original, se se ossificou a tal ponto que seus símbolos podem ser usados como peças num jogo especulativo independentemente do significado original deles. E é realmente um jogo que, nessas páginas da *Phaenomenologie*, Hegel faz com a palavra alemã *Wesen*[6]. No início do parágrafo, a palavra é usada para significar o Ser Divino (*Wesen*), isto é, o próprio Deus; nas sentenças da imediata sequência, a palavra se torna equívoca, de modo a não se poder estar certo se a palavra deve ser traduzida como Ser Divino ou essência divina; próximo ao fim do parágrafo, o significado de *Wesen* como essência prepondera; e em sua última sentença, a expressão *goettliche Natur*, natureza divina, é usada como sinônima de *goettliches Wesen*, Ser Divino. Embora o parágrafo comece com a Encarnação de Deus em Cristo e termine com a autoconsciência que opera sua própria transfiguração, escrevendo a *Phaenomenologie*, Hegel falou, aparentando perfeita inocência, sobre nada a não ser o *Wesen* que é *Geist*, sobre o *Geist* que é *Selbstbewusstsein* e sobre o *Selbstbewusstsein* que é o *Wesen* do *Geist*. É um jogo de cartas marcadas; você não poderá ganhar se se deixar absorver e aceitar a linguagem de Hegel.

O leitor não pode ganhar. Mas não há dúvida no que diz respeito aos ganhos do manipulador egofânico. Ele aboliu o evento teofânico, juntamente com a consciência de existência na metaxia em que se torna luminosa. Mais importante: ele aboliu a estratificação de realidade divina na profundidade. Não importa se é Platão ou Paulo, se a teofania noética ou a espiritual, se Deus revela a si mesmo como o Demiurgo da estrutura ou como o Redentor a partir da estrutura, a revelação é experimentada não como identificação com a realidade divina, mas como participação na realidade divina. Além da presença teofânica experimentada, ali está, na linguagem de Tomás de Aquino, a profundidade tetragramática da realidade divina insondável que não possui sequer o nome próprio "Deus". Daí, a fim de dotar sua construção egofânica de identidade divino-humana de uma aparência de verdade, Hegel tem que abolir a estratificação de realidade divina na profundidade; e o faz, como eu disse, referindo-se à autoridade de 1 Coríntios 2,10, em que Paulo realmente fala do "espírito

[6] HEGEL, *Phaenomenologie*, 528 ss.

que penetra (ou: perspicazmente explora, *ereunao*) tudo, mesmo as profundidades de Deus". Mas o que são essas "profundidades de Deus [*ta bathe tou theou*]"? A sentença imediatamente precedente (2,9-10) fornece a resposta:

> Mas como está escrito,
> "O que nenhum olho viu, nem ouvido escutou,
> nem surgiu como pensamento a partir do coração do homem,
> o que Deus preparou para aqueles que o amam",
> Deus revelou a nós por intermédio do espírito.

As "profundidades" reveladas não são uma "natureza divina", mas o plano divino de redenção mediante a vitória do Filho de Deus sobre as forças hostis do cosmos, como atestado pelo próprio Deus (*to martyrion tou theou*, 2,1) na visão do Ressuscitado. Ao usar essa passagem para esse propósito, Hegel pretende que as profundidades reveladas de Paulo signifiquem a profundidade não revelada de realidade divina que agora será revelada em seu sistema especulativo. Na linguagem de Hegel, em sua *Philosophie der Religion*, a profundidade, quando revelada, parece o seguinte: "Deus é autoconsciência; ele conhece a si mesmo numa consciência diferente de sua própria, a qual é em si [*an sich*] a consciência de Deus, mas também *para si* [*fuer sich*], na medida em que conhece sua identidade com Deus, uma identidade que, entretanto, é mediada pela negação de finidade"[7].

Extraordinário, porém não único. Há a história do pastor fundamentalista que se preocupou quando as mulheres de sua congregação começaram a arranjar seus cabelos em atraentes topetes. Aos domingos corrigiu essa onda de vaidade e, finalmente, emitiu o comando "Abaixo o topete". Assim foi ordenado, ele disse a elas, pelas Escrituras em Marcos 13,15. Quando as mulheres chegaram em casa, procuraram a passagem citada e encontraram o seguinte: "E que aquele que está no telhado não desça ao interior da casa, nem nela entre, para retirar qualquer coisa de sua casa".

Para sintetizar a matéria, o debate acerca da "historicidade de Cristo" não diz respeito a um problema na realidade; é, antes, um sintoma do estado moderno de desculturação. Se o tratamento de Hegel das questões é considerado representativo da classe de pensadores egofânicos e seus epígonos, o "debate" é caracterizado por uma curiosa miscelânea de motivações e descarrilamentos. Como motivação fundamental, pode ser discernido o descontentamento legí-

[7] HEGEL, *Vorlesungen über die Philosophie der Religion*, Stuttgart, F. Frommann, 1965, v. II, 191 (*Jubilaeumsausgabe*, ed. Hermann Glockner, v. 16.)

timo com uma metafísica e uma teologia doutrinárias que se desligaram das experiências originadoras e um intenso desejo de retornar à realidade experimentada. Esse desejo, contudo, não atingiu seja a meta de reconstruir e restabelecer as experiências originais, seja a de avançar além delas ao misticismo; a tarefa do retorno foi desviada pela irrupção de egofania, transportada pelo *momentum* de vários séculos de crescimento. A irrupção foi pessoalmente possível e socialmente eficiente porque pelo século XVIII o abismo entre símbolos e experiências se tornara tão largo que os critérios de controle pela razão e pela realidade foram perdidos. O dogma atrofiado, metafísico e teológico estava tão desfavoravelmente desacreditado que não podia mais funcionar como uma autoridade controladora, ao passo que as experiências originadoras, noéticas e espirituais, encontravam-se tão profundamente enterradas sob os acréscimos milenares de doutrina que sua recuperação revelava-se consideravelmente mais difícil do que qualquer um antecipou então. De fato, a contar de agora foram necessários dois séculos de trabalho realizado por historiadores e filósofos para se conquistar uma compreensão moderadamente adequada da cultura filosófica grega, bem como do período do Novo Testamento; e mesmo essas conquistas não se expandiram ainda perceptivelmente além da esfera dos esforços pessoais para a mais ampla eficácia social. Essas características de um período de desculturação, é verdade, têm que ser levadas em consideração em qualquer julgamento das estranhezas com as quais se topa nas obras dos novos Cristos bem como de seus seguidores até hoje. Mas um olhar apropriado em favor das circunstâncias atenuantes da situação não deve turvar a clara percepção da autoexaltação egofânica como a força motora atrás da mistura grotesca de especulação brilhante e jogos semânticos danosos; de vasto conhecimento histórico e distorções arbitrárias de fatos; de profundo discernimento de problemas do espírito e um abuso quase blasfemo de textos bíblicos; de séria preocupação com a doença da era e a tática de manipulação enganosa; de senso comum perceptivo e o sonho de realizar uma salvação do gênero humano que o Ressuscitado da visão paulina não havia sido capaz de entregar.

2 A constância da transfiguração

A despeito da deformação egofânica, a revelação especulativa hegeliana é um equivalente da visão paulina. Ambos os simbolismos expressam experiências do movimento na realidade além de sua estrutura. A experiência de trans-

figuração, assim, surge do confronto entre Hegel e Paulo como uma das grandes constantes na história, abarcando o período a partir da era ecumênica à modernidade ocidental. Essa constante requer umas poucas observações analíticas à guisa de conclusão deste capítulo.

A constante necessita de análise porque suas manifestações sucessivas não podem ser trazidas numa linha de compacidade e diferenciação. O sistema hegeliano não é nem um avanço diferenciador além da visão paulina, nem uma regressão a um estado pré-paulino de compacidade. Os dois simbolismos estão, antes, associados por meio de fenômenos tais como escotose por símbolos secundários, derivativos e deformação pela irrupção egofânica. Ademais, a obscuridade crescente não é causada por um desvio inexplicável da pureza analítica, mas, ao contrário, é inerente à constante a partir de sua origem na interpretação analiticamente falha de sua visão. Se a exemplificação do processo for restringida aos estágios que se tornaram tópicos nas reflexões precedentes sobre a "historicidade de Cristo", ter-se-á que descrevê-lo sumariamente da seguinte maneira:

(1) Há a discrepância original na interpretação de Paulo entre o núcleo sólido de verdade, como o denominei, e a margem não tão sólida de ambiguidades e expectativas metastáticas.

(2) O Cristo no mito paulino da luta entre as forças cósmicas, então, foi submetido à interpretação pelo dogma cristológico, expresso na linguagem filosoficamente secundária, semi-hipostática de "naturezas". A doutrinação por meio de símbolos derivados foi necessária sob as condições do debate filosófico nos séculos IV e V d.C., porém, como se deveria notar, ela inverteu o procedimento platônico de introduzir o mito "verdadeiro" ou "provável" quando a análise do filósofo de consciência noética alcançara seu limite. No caso cristológico, o mito paulino do "Filho de Deus" não foi substituído por uma análise diferenciadora de consciência, mas, antes, obscurecido por uma reinterpretação em termos pseudofilosóficos.

(3) Nesses acréscimos históricos de símbolos, finalmente, foram sobrepostas as interpretações egofânicas, como representadas pelo sistema hegeliano.

A sequência de simbolizações apenas prefiguradas pouco fez, se é que fez alguma coisa, para dissolver o defeito inicial, inflando-o, ao contrário, a proporções monstruosas. O resultado é a grotesca confusão intelectual que hoje se converteu no principal obstáculo a um estudo racional da história e de sua estrutura teofânica. Esse edifício de muitos andares de interpretações, com um simbolismo derivado empilhado sobre o topo do outro por quase dois mil

anos, tem que ser considerado não suscetível de reparo. Não há mais qualquer sentido em discutir o problema da transfiguração dentro das premissas estabelecidas pela desordem intelectual contemporânea. Em lugar disso, a tarefa do filósofo passou a ser esclarecer, tanto quanto possível, o problema na realidade que foi experimentado como existencialmente importante o suficiente para inspirar a construção do edifício em continuidade pelos milênios, e até agora inspira nossa dogmatomaquia ideológica, por mais que seus esforços possam ser fanáticos, doutrinários, aberrantes e diletantes.

A constante problemática é a experiência da transfiguração como simbolizada por Paulo. No que diz respeito a Paulo, a visão do Ressuscitado assegurou-lhe que a transfiguração da realidade realmente começara e logo seria completada pelo Segundo Advento. O significado *de* história era agora conhecido, e o fim estava próximo. Essa certeza de dois gumes, entretanto, incorreu na dificuldade empírica de que a Parusia não ocorreu; e as respostas variadas ao fato da não ocorrência formaram o campo de autoentendimento para a *Christianitas* ocidental diretamente até a irrupção egofânica e as "filosofias da história" ideológicas que esperam que a meta da perfeição, o *teleion*, seja atingida no futuro próximo. A Igreja principal aceitara a simbolização de Agostinho do período presente, pós-Cristo, como o *saeculum senescens*, como o tempo da espera pela Parusia e pelos eventos escatológicos, enquanto as expectativas mais fervorosas foram empurradas para a margem sectária de movimentos apocalípticos e gnósticos. Pelo século XII d.C. esse arranjo inconcluso sobrevivera experimentalmente a si mesmo. O império ocidental das cruzadas, das novas ordens religiosas, das escolas de catedrais, de cidades em crescimento e reinos nacionais em formação mal pôde deixar as testemunhas da era inscientes de que um "significado" além de uma mera espera estava sendo constituído na história. O fermento espiritual tornou-se manifesto em reinterpretações representativas da história tais como a *Chronica* de Otto de Freising (c. 1114-1158) e os escritos de Joaquim de Fiore (c. 1145-1202). Tanto Otto quanto Joaquim interpretaram o florescimento da vida monástica como o evento que indicava um avanço significativo no processo de transfiguração. Joaquim, em particular, nele apreendeu a aproximação de uma terceira era do Espírito, sucedendo as eras do Pai e do Filho, um simbolismo estreitamente semelhante na estrutura e na motivação às três eras teofânicas do Dêutero-Isaías e de Platão. Embora as expectativas metastáticas de Otto e Joaquim não tenham sido mais realizadas que as de Paulo, seus simbolismos marcaram um passo decisivo na autointerpretação da sociedade ocidental, porque criaram um

novo padrão de expectativas: a era de perfeição, o *teleion*, seria uma era do Espírito além da era de Cristo; produziria a associação livre de espiritualistas, de homens do novo tipo monástico, livre de instituições; e seria portanto uma era para além do estabelecimento de Igreja e império. As potencialidades do novo tipo de expectativas tornaram-se aparentes no século XIV, quando Petrarca (1304-1374) simbolizou a era que começou com Cristo como as *tenebrae*, como a era das trevas, que agora seria sucedida por uma renovação da *lux* da Antiguidade pagã. O monge como a figura prometendo uma nova era foi sucedido pelo intelectual humanista. Hegel, finalmente, conduziu o potencial à realização ao identificar revelação com um processo dialético de consciência na história, um processo que atingiu o *teleion* em seu próprio "sistema de ciência". O Logos de Cristo alcançara sua encarnação plena no Logos do "conhecimento absoluto" de Hegel. A transfiguração que iniciara com a teofania na visão de Paulo do Ressuscitado era agora completada na egofania do pensador especulativo. A Parusia, finalmente, ocorrera.

O levantamento de manifestações representativas não deixa dúvida acerca da permanência da constante. A transfiguração é, realmente, em continuidade o problema em pauta de Paulo aos novos Cristos. Não nos afastamos tanto do cristianismo como o conflito entre a Igreja e a modernidade sugeriria. Pelo contrário, a revolta moderna é tão intimamente um desenvolvimento do "cristianismo" contra o qual está em revolta que seria ininteligível se não pudesse ser entendida como a deformação dos eventos teofânicos em que a dinâmica da transfiguração foi revelada a Jesus e aos apóstolos. Ademais, não há dúvida a respeito da origem da constante no mito paulino da luta entre as forças cósmicas da qual o Filho de Deus sai vitorioso. As variações em torno do tema da transfiguração ainda se movem na forma diferenciada do mito escatológico que Paulo criou. Este é um discernimento de importância considerável, porque permite classificar as ideológicas "filosofias da história" como variações do mito paulino no modo de deformação. Os símbolos desenvolvidos pelos pensadores egofânicos na autointerpretação da obra deles, tais como *"Wissenschaftslehre"*, "sistema de ciência", "filosofia da história", *"philosophie positive"* ou *"wissenschaftlicher Sozialismus"*, não podem ser tomados em seu valor nominal; não são engendrados por esforços analíticos genuínos nos campos noético e espiritual; antes, têm que ser reconhecidos como símbolos míticos num modo de degradação. A "história" dos pensadores egofânicos não se revela na metaxia, isto é, no fluxo de presença divina, mas no Tempo paulino da Narrativa que possui um começo e um fim.

A constante foi remontada à sua fonte paulina. A discrepância nessa fonte entre o núcleo sólido de verdade e as expectativas metastáticas precisa agora ser examinada, com especial consideração das razões por que a discrepância deve ter resistido à dissolução analítica pelos milênios.

A causa experimental das dificuldades é o Paradoxo da Realidade, ou o Êxodo dentro da Realidade, como o chamei. A realidade é experimentada como se movendo além de sua própria estrutura rumo a um estado de transfiguração. Na linguagem de Paulo, a realidade está em transição do estado anaximandriano de *genesis* e *phthora* para o estado de *aphtharsia*. Nesse ponto principiam as complicações problemáticas, pois os discernimentos bem como os símbolos encontrados para sua expressão são inseparáveis dos eventos teofânicos em que alcançam a luminosidade de consciência. Os discernimentos pertencem, no caso anaximandriano, ao campo de revelação noética; no caso paulino, ao campo de revelação espiritual. Ocorrem na metaxia, isto é, na psique concreta de seres humanos concretos em seus encontros com a presença divina. Não há discernimentos gregos da estrutura da realidade à parte daqueles dos filósofos em cujas psiques ocorreu a teofania noética; nem há discernimentos israelitas, judaicos e cristãos da dinâmica de transfiguração à parte dos profetas, apóstolos e, sobretudo, de Jesus, em cuja psique ocorreram as revelações espirituais. A luminosidade noética e espiritual de consciência não é um "objeto" em que alguém tropeça acidentalmente, mas um evento histórico concreto na era ecumênica; e seus veiculadores são os seres humanos que em virtude de sua função como veiculadores se tornam os tipos históricos de "filósofos" e "profetas". Ademais, o evento é experimentado como um avanço inteligível além das experiências e simbolizações mais compactas de realidade na forma do mito cujos principais veiculadores nas civilizações do antigo Oriente Próximo foram os unificadores régios dos impérios cosmológicos e os sacerdócios que desenvolveram o simbolismo imperial. Estrutura e transfiguração não começam quando se tornam conscientes por intermédio dos eventos teofânicos da era ecumênica; são experimentadas como os problemas da realidade tanto antes quanto após sua diferenciação. Encarnação transfiguradora, em particular, não começa com Cristo, como supôs Paulo, mas se torna consciente por meio de Cristo e a visão de Paulo como o *telos* escatológico do processo transfigurador que prossegue na história antes e depois de Cristo e constitui seu significado.

A causa da discrepância na interpretação de Paulo pode agora ser determinada com maior exatidão como uma inclinação a abolir a tensão entre o *telos*

escatológico da realidade e o mistério da transfiguração que está realmente continuando dentro da realidade histórica. O mito paulino da luta entre as forças cósmicas expressa validamente o *telos* do movimento que é experimentado na realidade, porém se torna inválido quando é usado para antecipar o processo concreto de transfiguração dentro da história. Isso nos deixa com a questão de por que Paulo deveria ter cedido a essa inclinação e por que deveria ela ter permanecido uma constante milenar resistindo à dissolução por análise. Com relação a uma resposta a essa questão só posso fazer duas sugestões, ambas a ser consideradas como tentativas:

(1) Em primeiro lugar, o movimento de transfiguração na história requer um veículo humano; e na situação histórica de Paulo os veículos haviam se tornado raros. Os impérios ecumênicos tinham sido banidos como possíveis veículos pelo movimento apocalíptico que se tornara formidavelmente articulado com o livro de Daniel (165 a.C.), enquanto Paulo aparentemente foi incapaz de responder à reinterpretação intrajudaica de história que começou a se cristalizar durante sua existência no movimento do Tanaim[8]. A carência radical de qualquer sociedade institucionalizada como um veículo convincentemente representativo de transfiguração da presença divina na história tem que ser considerada ao menos um fator importante na certeza de Paulo de que a história havia chegado ao seu fim e a encarnação transfiguradora em Cristo era o começo do fim.

(2) Há, em segundo lugar, uma característica fundamental inerente a toda "experiência da realidade" que torna o "fim" mais resistente ao tratamento analítico do que o "começo". Ao menos, os filósofos não têm dificuldade de lutar de igual para igual com os simbolismos de "criação", de uma *creatio ex nihilo* ou do "tempo" como uma dimensão interna à realidade. Agostinho, adotando Platão nesse ponto, afirma positivamente que não há Criação no tempo, porque não há tempo antes da temporalidade na estrutura da realidade criada. No tocante ao "fim", contudo, o assunto parece ser menos simples. Poder-se-ia imaginar um filósofo criando o símbolo de uma *perditio in nihilo* como o contrassímbolo à *creatio ex nihilo*. Mas os filósofos hesitam em permitir ao *nihil* do começo se tornar o *nihil* do fim, ainda que haja exceções. A razão óbvia é o fato de que temos uma "experiência da realidade", mas nenhuma experiência do *nihil* que não o criativo fundamento divino da realidade ou a

[8] Sobre a concepção tanaíta de história, cf. Nahum Norbert GLATZER, *Untersuchungen zur Geschichtslehre der Tannaiten*, Berlin, Schocken Verlag, 1933.

queda no não ser como a sanção na não participação na realidade divinamente fundada e ordenada. O movimento que atrai o ser humano para a participação existencial é um movimento rumo a um grau mais eminente de realidade, não rumo à perdição; é experimentado como o *athanatizein* dos filósofos ou a *aphtharsia* de Paulo. A experiência da realidade, poder-se-ia dizer, possui inclinação embutida para mais realidade; o simbolismo de uma cessação da realidade estaria em conflito com a experiência do movimento como um êxodo dentro da realidade.

Enquanto a primeira dessas sugestões está apta a explicar o fervor metastático de Paulo, a segunda explicará por que uma experiência intensa do movimento tenderá a diminuir, e talvez apagar, a distância entre existência sob a lei de *genesis* e *phthora* e a vida rumo à qual experimentamos a nós mesmos como nos movendo através da morte. Quando a extravagância contemporânea de alcançar a *aphtharsia* no mundo de *phthora* houver percorrido seu curso, será talvez reconquistado o equilíbrio de consciência em que a participação no movimento transfigurador, sem alcançar sua consumação neste mundo, novamente se tornará suportável como o quinhão do ser humano.

Capítulo 6
O ecúmeno chinês

Paralelamente no tempo à ascensão de impérios ecumênicos no Oriente Próximo e no Mediterrâneo, a área chinesa de sociedades tribais transforma-se numa civilização imperialmente organizada que entende a si mesma como o império do *t'ien-hsia*, do ecúmeno. Até o ponto que sabemos os dois processos não estão conectados por difusão cultural ou estimulação. Aparentemente há dois ecúmenos.

Uma pluralidade de ecúmenos apresenta problemas formidáveis a uma filosofia da história. A título de um primeiro passo no sentido de desenredá-los, será apropriado apurar os vários significados do símbolo ocidental *oikoumene* a fim de determinar em qual sentido se aplicam ao fenômeno do Extremo Oriente.

No curso ocidental da era ecumênica, a palavra *oikoumene* muda seu significado. O simbolismo *oikoumene-okeanos* do período homérico ainda expressa a experiência do ser humano de seu ponto de apoio sobre a terra que se ergue das águas e do horizonte no qual esse *habitat* dos mortais faz fronteira com o mistério dos deuses. A experiência compacta, todavia, desintegra-se sob o impacto dos impulsos imperiais, do conhecimento geográfico que se expande e das paixões exploratórias. Como consequência, o *oikoumene* cosmológico sofre a deformação literalista no *oikoumene* que é um objeto potencial de conquista imperial.

Se o termo é usado no sentido literalista, o ecúmeno pode existir somente no singular; a linguagem de um ecúmeno chinês, com sua implicação de

ecúmenos no plural, seria contraditória. Se, entretanto, o termo é usado no seu sentido cosmológico, pode existir um número indefinido de sociedades em que a experiência de uma estrutura fundamental na realidade será equivalentemente simbolizada. Na discussão anterior do simbolismo grego, de fato, tive oportunidade de fazer referência a seus equivalentes no contexto dos impérios cosmológicos sumério e egípcio. Pareceria óbvio, portanto, que o termo terá que ser usado no seu sentido mais antigo, cosmológico quando temos agora que analisar a experiência chinesa equivalente e sua simbolização através do *t'ien-hsia*, o "tudo-sob-o-céu".

Infelizmente, contudo, a matéria é mais complicada. Não pode ser reduzida a uma simples escolha entre alternativas, porque os dois significados não são verdadeiramente alternativos; estão intimamente unidos entre si como expressões de duas fases no processo histórico uno em que a consciência da realidade se diferencia da verdade do cosmos à verdade de existência. Na experiência cosmológica, o *habitat* do ser humano sobre a Terra possui um horizonte, e além do horizonte jazem o mistério da morte e os deuses. Essa experiência fundamental da existência do ser humano dentro do horizonte de mistério é expressa pelo simbolismo integral de *oikoumene-okeanos*. Quando a experiência primária de existência no cosmos desintegra-se pela inquietude concupiscente de conquista e exploração, o resultado não é uma experiência equivalente, diferenciada da mesma estrutura na realidade, mas uma fragmentação da realidade correspondendo à deformação de existência mediante o impulso concupiscente. O conhecimento do horizonte geográfico, é verdade, se expandiu; e o impulso concupiscente foi descoberto como a força motriz da expansão. A consciência da realidade, assim, avançou além de seu estado anterior, de modo que um retorno ao horizonte limitado significaria a deliberada adoção de uma atitude quietista — uma possibilidade que descobrimos concretizada, no caso chinês, sob forma exemplar pelo *Tao Te Ching*. Todavia, a estrutura de realidade foi fragmentada, pois a abolição do horizonte mítico destruiu o mistério divino que se situa além dele. O *oikoumene* que se tornou um território, conquistável juntamente com sua população, não é mais o *habitat* do ser humano cercado pelo mistério, mas uma expansão geográfica não misteriosa cujos conquistadores com suficiente rapidez descobrem que sua conquista exige um novo horizonte de mistério se é para ser um *habitat* do ser humano sobre a Terra. O ecúmeno literalista da conquista pragmática é transitório porque entra em conflito com a estrutura da existência; o ser humano não existe mais num ecúmeno literalista do que existe hoje num universo físi-

co; forçada pela necessidade estrutural da realidade, a conquista imperial está em busca do horizonte divino que não pode mais ser simbolizado cosmologicamente. Daí, como unidade de significado a era ecumênica pode chegar à sua conclusão interna somente reconquistando o horizonte de mistério no nível de diferenciação estabelecido pela nova verdade de existência. Somente quando o concupiscente associa-se a um êxodo espiritual, quando o império associa-se a um movimento espiritual, a estrutura da existência é equivalentemente restituída à integridade que possuía na experiência *oikoumene-okeanos*.

Os dois significados do termo *ecúmeno*, assim, representam duas fases num processo histórico que se estende da desintegração do simbolismo *oikoumene-okeanos*, através da diferenciação tanto do êxodo concupiscente quanto do espiritual, a uma reestruturação equivalente da ordem existencial à luz da nova verdade. Se, entretanto, essa unidade superior de significado, a qual encurta o caminho por culturas étnicas, subculturas, civilizações, impérios, migrações, deportações e fenômenos tais como a diáspora helênica e judaica for focalizada como a questão, estaremos diante do fato de que o processo analisado nos capítulos precedentes como a "era ecumênica" tem seu paralelo na China mediante um processo equivalente. O problema não é a pluralidade de sociedades em que o simbolismo ecumênico aparece — suméria, egípcia, persa, grega, romana, chinesa — mas a pluralidade de eras ecumênicas. É inevitável que certas questões se imponham: há dois gêneros humanos que independentemente experimentam o mesmo processo? Se não — supondo que o termo *ocidental* possa ser legitimamente usado para uma unidade de significado que compreende as sociedades do antigo Oriente Próximo —, o que justifica a linguagem do gênero humano único em cuja história ocorrem tanto a era ecumênica ocidental quanto a oriental? E como caracterizar a unidade de significado em que as eras ecumênicas paralelas ocorrem, supondo que afinal tal unidade pode ser encontrada?

As questões são um tanto complicadas, e certamente a questão maior de um ou dois gêneros humanos não pode ser analisada antes de serem estabelecidos os fatos relativos ao *t'ien-hsia*. Por conseguinte, subdividirei a discussão do problema. O presente capítulo, "O ecúmeno chinês" tratará da autointerpretação da sociedade imperial que se desenvolveu na área do Extremo Oriente a partir das sociedades tribais anteriores como a organização do *t'ien-hsia*. O capítulo seguinte, "Humanidade universal", tratará então dos problemas filosóficos que surgem com base nesse desenvolvimento de um segundo ecúmeno.

§1 A forma historiográfica

A cultura chinesa se distingue pelo desenvolvimento de uma historiografia magnífica. Sua primeira grande obra, estabelecendo o tipo para as sucessoras, é o *Shih-chi* de Ssu-ma Ch'ien (145-86 a.C.), que revela o curso da história chinesa desde seus primórdios míticos até o próprio tempo do autor[1]. Dessas fontes emerge o quadro de história chinesa antiga que permaneceu uma autoridade no Ocidente a partir do século XVIII, quando as primeiras traduções foram publicadas, até adentrar o século XX[2]. Hoje, contudo, sua autoridade está abalada. Pela aplicação de métodos críticos a fontes literárias primitivas (a maioria delas já à disposição de Ssu-ma Ch'ien), bem como pela riqueza de dados arqueológicos recentes, a moderna erudição produziu um quadro da China antiga consideravelmente mais articulado do que aquele a ser encontrado no *Shih-chi*[3]. Consequentemente, estudiosos ocidentais falam hoje, de certo modo condescendentemente, de uma "história tradicional" da China,

[1] O *Shih-chi* está disponível na tradução francesa de Edouard Chavannes: Se-Ma T'ien, *Les Mémoires Historiques*, Paris, E. Leroux, 1895-1905, 5 v.; e na tradução inglesa de Burton Watson: *Records of the Grand Historian of China*, New York, Columbia University Press, 1961, 2 v. Um penetrante estudo do *Shih-chi* é: Burton WATSON, *Ssu-ma Ch'ien, Grand Historian of China*, New York, Columbia University Press, 1958.

[2] A primeira importante tradução do *T'ung-chien kang-mu* é a *Histoire Générale de la Chine*, do Père DE MAILLA (Paris, P. D. Pierres, 1777-1789). A seção sobre "Origens chinesas", no artigo sobre "China" na *Enciclopédia britânica* ([11]1910-1911) permanece um resumo de história tradicional. É escrito por Frederick Hirth, então professor de chinês na Universidade de Colúmbia.

[3] Para apreciar o progresso realizado na compreensão da história chinesa antiga deve-se comparar a seção sobre China na *Philosophie der Geschichte* de Hegel, que *grosso modo* era ainda válida no fim do século XIX, com obras modernas tais como Henri MASPERO, *La Chine Antique*, Paris, Boccard, 1927; nova ed., Paris, Imprimerie Nationale, 1955; H. G. CREEL, *The Birth of China*, New York, Reynal and Hitchcock, 1935; ou *Chinas Geschichte*, Bern, A. Francke, 1948.

A compreensão do período Chou, bem como da transição para o império, foi substancialmente promovida por Peter WEBER-SCHAEFER, *Oikumene und Imperium: Studien zur Ziviltheologie des chinesischen Kaiserreichs*, München, List, 1968; e Peter-Joachim OPITZ, *Lao-tzu: Die Ordnungsspekulation im Tao-tê-ching*, München, List, 1967. Esses dois estudos, empreendidos por minha sugestão no Instituto de Ciência Política em Munique, deveriam ser entendidos como fornecedores da base de conhecimento para a análise do problema mais estreito do *t'ienhsia* no presente capítulo.

Uma nova dimensão foi adicionada à história chinesa, expandindo-a para as culturas tribais neolíticas do Extremo Oriente, pelos arqueólogos. Cf. Chêng TE-K'UM, *Archaeology in China*, Cambridge, W. Heffner, 1959, 1960, 1963, 3 v.; com o *Supplement to Volume I: New Light on Prehistoric China*, Cambridge, W. Heffner, 1966; e Kwang-Chih CHANG, *The Archeology of Ancient China*, ed. rev. e ampl., New Haven, Yale University Press, 1968.

opondo a ela o quadro que surge de seus próprios esforços[4]. E o aprimoramento da história crítica em relação à história tradicional é suficientemente impressivo não apenas para conferir substância à oposição, mas até mesmo para torná-la necessária. Todavia, a distinção é enganosa na medida em que imputa tacitamente a Ssu-ma Ch'ien os propósitos de um historiador pragmático moderno, com a implicação de que os modernos obtêm êxito onde o historiador antigo fracassou porque nem seu método nem sua consciência crítica estavam muito bem desenvolvidos. De fato, Ssu-ma Ch'ien não era inteiramente um historiador pragmático. Embora estivesse definitivamente entre seus propósitos apresentar um registro confiável de eventos selecionando e transmitindo à posteridade as melhores fontes disponíveis, a parte pragmática de sua obra é precedida por um relato historiogenético das lendas que faz remontar a história do ecúmeno às suas origens divino-cósmicas. A parte mitoespeculativa não é tão elaborada quanto a da Lista do Rei suméria ou tão majestosamente profunda quanto a do Gênesis israelita; a disposição em que as lendas são relatadas assemelha-se um tanto ao ceticismo piedoso de um Tito Lívio em seu relato das lendas que cercam a fundação de Roma; porém, a abertura historiogenética está definitivamente ali e irradia sua forma cosmológica no relato histórico propriamente dito. Em virtude de sua integração na forma historiogenética, a "história tradicional" é mais do que um mero registro de eventos a ser melhorado por métodos modernos superiores; é, antes, uma parte integrante da própria ordem da sociedade. O desenvolvimento de uma forma historiográfica revestida de características historiogenéticas indica que a China do ecúmeno imperial alcançara algo como existência em forma histórica, ainda que a forma cosmológica não fosse radicalmente rompida.

A "história tradicional" é construída retrospectivamente com base no império. Indicarei com brevidade alguns dados e datas aos quais a análise que se segue deve se referir amiúde. A China foi unificada e recebeu sua forma imperial do duque Cheng de Ch'in, em 221 a.C. Depois de sua vitória sobre o último dos seis domínios rivais, o novo governante assumiu o título de Ch'in Shih-huang-ti, isto é, do primeiro imperador da casa de Ch'in. Essa dinastia de curta duração foi seguida em 206 pela Antiga Han. Foi no reinado de Wu-ti

[4] Marcel GRANET, *Chinese Civilization*, London, Routledge and Kegan Paul, 1930. A exposição da "História Tradicional" (9-51) é seguida pela avaliação crítica dos "Dados principais de História antiga" (53-137).

(140-87 a.C.) que a China recebeu sua forma historiográfica por intermédio do trabalho dos grandes astrólogos da corte Han. O *Shih-chi*, o *Registro do grande astrólogo* (ou historiador), foi concebido e iniciado por Ssu-ma T'an (fl. 130-110), para ser executado por seu filho Ssu-ma Ch'ien (fl. 110-86). A forma historiográfica, assim, seguiu a forma imperial à distância de aproximadamente um século. A primeira seção do *Shih-chi* consiste dos *pen-chi*, os anais básicos; eles contêm os registros dos governantes da China. Trabalhando para trás a partir do tempo do historiador, a dinastia Han é precedida pelos Ch'in; os Ch'in pelos *San Wang*, as Três Dinastias; os *San Wang* pelos *Wu Ti*, os Cinco Imperadores. As Três Dinastias são a Hsia (1989-1558), a Shang (ou Yin, 1557-1050) e a Chou (1049-256).

O primeiro princípio de interpretação torna-se aparente se consideramos que a história da China ganha em idade quanto mais tarde escreve o historiador. O *Shu-ching*, uma coletânea de documentos antigos que existiam no tempo de Confúcio (551-479 a.C.), fala somente dos dois imperadores Yao e Shun como precedendo as Três Dinastias. As escolas confucianas dos séculos IV e III a.C., então, elaboraram um padrão de cinco imperadores para corresponder às cinco influências da madeira, do fogo, da terra, do metal e da água. Como resultado do trabalho delas, descobrimos no *Shin-chi* os cinco imperadores Huang-ti, Chuan-Hsü, Kao-hsin, Yao e Shun. Historiadores posteriores, finalmente, fazem os *Wu-ti* serem precedidos pelos *San Huang*, os Três Augustos, um grupo que pela primeira vez aparece no Antigo Han (206-9). São, de acordo com listas variadas, Fu-hsi, Shen-nung, Nu-kua, ou Fu-hsi, Shen-nung, Huang-ti. A cronologia para os *Wu-ti* é levada satisfatoriamente até adentrar o terceiro milênio a.C.

O motivo para estender a história a eras remotas torna-se tangível no segundo princípio de "história tradicional", isto é, na construção de genealogias para as casas governantes posteriores. Os fundadores das Três Dinastias são descendentes dos ministros de Shun, o último e mais sábio dos *Wu-ti*. O fundador da dinastia Hsia foi Yü, o ministro de obras públicas sob Shun; o fundador da dinastia Shang, T'ang, descendia de Hsieh, o controlador do povo; Wen e Wu, os fundadores da dinastia Chou, de Ch'i, o ministro da agricultura. Os três ministros de Shun, por sua vez, descendiam de Huang-ti na quinta geração, isto é, na geração em que começam novas genealogias: foram, ademais, autênticos Filhos do Céu na medida em que tiveram mães virgens que os conceberam miraculosamente, de modo que as Três Dinastias descendiam, em última instância, do próprio Céu.

O terceiro princípio é interpretação da história em termos do *teh*, usualmente traduzido como virtude ou poder. O *teh* é a substância sacra de ordem que pode ser acumulada numa família através dos méritos de ancestrais ilustres. Quando a carga atingiu uma certa intensidade, a família está apta a exercer as funções de uma governante sobre a sociedade. O *teh* de uma família governante estará exaurido no fim, ainda que no curso de uma dinastia recuperações através de governantes virtuosos sejam possíveis antes da reincidência final. Daí, os grandes cortes da história são marcados pelo esgotamento do *teh* de uma família, culminando com a substituição da casa governante por uma família cujo *teh* na ocasião alcançou uma carga de suficiente força. Esse é o padrão seguido na interpretação da história das Três Dinastias.

No caso da dinastia Chou (1049-256) o padrão é perturbado na medida em que uma família nova com suficiente *teh* não surgiu quando o *teh* da dinastia se achava visivelmente esgotado. A estrutura peculiar do período Chou, portanto, exigiu categorias adicionais para sua descrição. Os primeiros sintomas de esgotamento tornaram-se perceptíveis sob Rei Li. Ele foi forçado a renunciar em 841. O interregno que se segue sob dois ministros, até a morte de Rei Li em 828, é denominado Kung-ho. O esgotamento final tornou-se tangível em 771, quando o torrão natal da Chou no Ocidente foi devastado por bárbaros, de forma que a capital teve que ser transferida para Lo-yang no Oriente. A Chou oriental, ainda que sem poder efetivo, sobreviveu até 256. A história de poder durante a Chou oriental está subdividida no período dos *hegemons* ou líderes (770-479) e o período dos Chan-kuo, os Estados Guerreiros (479-221), que findaram com a unificação da China por Ch'in. No período dos líderes (*po*), desenvolveu-se a instituição de um protetor do reino, comparável ao xogunato japonês na situação de um eclipse similar da casa imperial. Durante os Chan-kuo, as rivalidades entre os governantes das várias grandes potências converteram-se abertamente numa luta pela supremacia sobre a totalidade da sociedade chinesa, culminando com a vitória do duque de Ch'in. A desintegração do velho reino pode ser avaliada pelo fato de que no desenrolar do século IV os principais Estados assumiram o título de *wang*-Ch'in em 325. Uma antecipação de coisas por vir foi o tratado de 288, por meio do qual Ch'in e Ch'i, as grandes potências ocidental e oriental, conferiram-se mutuamente o título de *ti*, imperador, para suas respectivas esferas de influência. Nessa época, contudo, os dois imperadores de Ocidente e Oriente tiveram que abrir mão de seu título ante a indignação que suscitaram entre os reis menores.

As principais datas da história tradicional podem ser arranjadas como se segue:

San Huang	sem datas
Wu Ti	sem datas para os primeiros *ti*
Yao	2145-2043 a.C.
Shun	2042-1990
Dinastia Hsia	1989-1558
Dinastia Yin (Shang)	1557-1050
Dinastia Chou	1049-256
Chou occidental	1049-771
Chou oriental	770-256
Kung-ho (interregno)	841-822
Período dos *hegemons*	770-479
Ch'un-ch'iu	722-481
Confúcio	551-479
Chan-kuo (os Estados guerreiros)	479-221
Assumir do título *wang* por Ch'in	325
Assumir do título *ti* por Ch'in e Ch'i	288
Fundação do império por Ch'in Shih-huang-ti	221

Como a história tradicional é uma construção genealógica, com o propósito de forçar os eventos pragmáticos no padrão de acumulação e esgotamento do *teh* pelas famílias governantes, é necessário que sejam levantadas questões no tocante à confiabilidade tanto de seu conteúdo quanto de sua cronologia.

No tocante ao conteúdo e áos efetivos primórdios da história chinesa, o pêndulo de crédito outorgado no Ocidente oscilou compondo um largo arco. Hegel aceitou a tradição em seu valor nominal; fez a história da China iniciar por volta de 3000 a.C., embora alertasse o leitor de que os chineses não distinguiam muito cuidadosamente lenda e história[5]. Na virada do século, na maré alta do positivismo, quando a tradição era tratada com ceticismo, supôs-se que uma história crítica fundada em fontes confiáveis começasse apenas com os *Anais de primavera e outono*, o *Ch'un-ch'iu*, que cobria o período de 722 a 481 a.C. Entretanto, nessa época de ceticismo, principiaram as descobertas arqueológicas. Quando os ossos oraculares da dinastia Yin, descobertos na província de Ho-nan em torno de 1900, foram decifrados, as inscrições supriram

[5] HEGEL, *Vorlesungen ueber die Philosophie der Geschichte*, ed. F. Brunstaed, Leipzig, P. Reclam, 1925, 169 ss.

uma lista de rei que confirmou a lista tradicional. O efeito da descoberta se expressou no compromisso assumido por Maspero em sua *Chine antique* de 1927: ele estava disposto a aceitar como satisfatoriamente atestadas tanto a dinastia Yin quanto a Chou, porém negava valor histórico a qualquer coisa que "os historiadores chineses nos dizem acerca das origens do império, os primeiros imperadores e as primeiras dinastias"[6]. Por coincidência, no ano de 1927 começaram escavações no sítio de Na-yang, a última capital da dinastia Yin[7]. As valiosas descobertas de arquitetura, artes plásticas e artefatos revelaram-se de tal natureza "que é necessário pressupor um período longo, ao menos vários séculos, de desenvolvimento. Nenhuma evidência dos imediatos precursores da cultura Shang como revelada em An-yang, entretanto, foi até agora encontrada. Parece claro que os Shang, que dominaram um Estado livre coletor de tributos, mudaram-se de outra capital para o sítio de An-yang em meados do segundo milênio a.C. e trouxeram sua escrita, sua religião, suas artes e os diversos elementos de sua cultura consigo"[8]. As escavações conferiram uma esplêndida realidade a um período da cultura chinesa cuja própria existência fora objeto de dúvida uma geração anterior. E se a fundação de An-yang tem realmente que ser datada nos meados do segundo milênio a.C., e se séculos de desenvolvimento precederam a maturidade de seu caráter, estamos chegando substancialmente mais perto da era reivindicada pela tradição para a civilização chinesa. Ademais, as escavações de An-yang moderaram os céticos. Alguns, embora agora tenham que admitir a dinastia Yin, ainda duvidarão da Hsia. Mas no conjunto o clima se tornou favorável para admitir como histórica também a dinastia Hsia, e mesmo para assumir alguma realidade por trás das lendas dos imperadores míticos. Talvez Yao, Shun e Yü fossem realmente figuras históricas. É esse o presente estado das suposições, como cuidadosamente formuladas por Eberhard[9].

A segunda questão a ser suscitada diz respeito à confiabilidade da cronologia tradicional. O próprio Ssu-ma considera 841, isto é, o início do Kung-ho, a primeira data certa. Com mais cuidado ter-se-ia que dizer que nenhuma data é certa antes dos *Anais imperiais*, isto é, antes de 221. Para o tempo entre

[6] Maspero, *La Chine Antique*, Paris, Imprimerie Nationale, 1955, 29.

[7] Creel, *The Birth of China*.

[8] Laurence Sickman, apud Sickman e Soper, *The Art and Architecture of China*, Baltimore, Penguin, 1956, 1.

[9] Wolgram Eberhard, Geschichte Chinas bis zum Ende der Han-Zeit, in *Historia Mundi*, Bern, A. Francke, 1953, II, 566-569.

722 e 221 a.C. possuímos apenas a cronologia relativa de tais anais do único *kuo* que sobrevivem; e com base em sua comparação só podem ser construídas datas aproximativas. Além de 722 as datas se tornam cada vez mais incertas quanto mais remontamos ao passado. Uma vasta sombra, entretanto, é arrojada sobre o conjunto da cronologia tradicional pela propensão de pensadores chineses a ajustar sua história em períodos de aproximadamente quinhentos anos. As implicações e os motivos tornar-se-ão aparentes com base numa passagem de Mêncio (7 B 38): "De Yao e Shun a T'ang foram mais de quinhentos anos. [...] De King Wen a Mestre K'ung foram mais de quinhentos anos. [...] De Mestre K'ung até hoje são pouco mais de cem anos. Tão próximos estamos ainda do tempo do Sábio, e tão perto do lugar em que ele viveu. E, no entanto, não estaríamos devendo nada a ele, realmente nada a ele?". O período de quinhentos anos é considerado um ciclo de ordem, com cada uma das Três Dinastias representando tal ciclo. Mesmo a dinastia Chou percorreu seu curso — a época é marcada pelo aparecimento de Confúcio, embora os Chou ainda reinassem, se não governassem. Dentro do ciclo, o padrão de esgotamento do *tê*, com seu revigoramento e sua reincidência, predomina. Somente cem anos do ciclo que inicia com Confúcio passaram, e sua substância parece estar consumida. O que se fará em tal tempo de desordem?

Com essa pergunta surge a função do ciclo como um meio de orientação para o pensador. Ele estima a situação histórica associando-a ao ciclo e encontra seu próprio papel colocando a si mesmo no esquema de revigoramento e reincidência. Uma segunda passagem de Mêncio esclarecerá o papel do pensador (2 B 13). Mêncio está descontente ao deixar o Estado de Ch'i; e seu discípulo Ch'ung Yü o lembra que antes ele dissera: "O homem de boa educação nem murmura contra o Céu nem se zanga com os seres humanos". O Mestre o corrige:

> Isso foi então; hoje é diferente. A cada quinhentos anos tem que haver um rei [*wang*]; e no período intermediário tem que haver ao menos homens que criem ordem dentro de suas gerações. Desde a Chou, mais de setecentos anos passaram. Por conseguinte, o número já foi excedido. Se examinamos a situação do tempo, a possibilidade está aí. Mas o céu não quer ainda o ecúmeno pacificado e ordenado. Se quisesse o ecúmeno pacificado e ordenado na presente geração, quem está aí senão eu mesmo? Como deveria eu não estar descontente?

O fardo de reordenar o ecúmeno de que antes estava incumbido o rei é agora incumbência do sábio; e o fardo não torna Mêncio feliz. Ademais, a consciência do dever de que está incumbido tinha aparentemente que amadu-

recer. "Antes" ele estava satisfeito em agir como um homem educado que não resmunga contra Deus ou o ser humano quando os tempos são ruins. Mas "isso foi então"; hoje, ainda que relutantemente, ele está pronto a aceitar seu destino como o sábio no curso do ciclo.

Os problemas de Mêncio reaparecem com Ssu-ma Ch'ien. Em sua autobiografia no final do *Shih-chi* (130) ele narra a seguinte história:

> Meu pai costumava me dizer: "Quinhentos anos depois da morte do duque de Chou surgiu Confúcio. Completaram-se agora quinhentos anos desde a morte de Confúcio. Tem que haver alguém que possa suceder às gerações iluminadas, que possa corrigir a transmissão do Livro das Mutações, continuar os Anais da Primavera e Outuno, e investigar o mundo das Odes e Documentos, os ritos e música". Não era isso sua ambição? Não era isso sua ambição? Como posso eu, seu filho, ousar negligenciar sua vontade[10].

A obra historiográfica de Ssu-ma T'an e seu filho, assim, é conscientemente uma tentativa de restaurar a ordem da sociedade chinesa após o ciclo de quinhentos anos começando com Confúcio haver percorrido seu curso[11].

No que tange à questão da cronologia, que constitui nossa presente preocupação, infere-se que o simbolismo do ciclo de quinhentos anos favorecido pelos pensadores e historiadores confucianos torna as datas tradicionais das dinastias Hsia, Chang e Chou, bem como o arco de existência de Confúcio — períodos marcantes que realmente se aproximam de quinhentos anos — altamente suspeitos, ainda que no atual estado da ciência não disponhamos de meios de corrigi-los com base em qualquer certeza. No máximo, pode-se dizer que a desintegração do poder Chou, a qual sem dúvida começa em 771 (supondo que esta data esteja aproximadamente correta), deve ter sido precedida por um período suficientemente longo para permitir seu estabelecimento por conquista, sua estabilização e seu declínio gradual, conduzindo-nos até os meados tradicionalmente assumidos do século XI a.C. para a conquista Chou. Mas se a cultura Shang de An-yang, computando-se para trás a partir dessa data pela

[10] Traduzido por Burton WATSON, *Records of the Grand Historian of China*, 50 e 87.

[11] O ciclo de quinhentos anos tem um interessante desenvolvimento posterior na história japonesa. Quando a cultura política budista-confuciana da dinastia T'ang foi introduzida no Japão, na época do Príncipe Shōtoku, as admoestações da chamada Constituição Kempō de 604 d.C. continha no artigo 14 o conselho aos funcionários públicos para não nutrirem inveja de homens talentosos, visto que são suficientemente raros: "Embora possais topar com um homem inteligente a cada quinhentos anos, dificilmente encontrareis um autêntico sábio em mil anos." Hermann BOHNER, *Shôtoku Taishi*, Tokyo, Deutsche Gesellschaft fuer Natur- und Volkerkunde Ostasiens, 1940, 222.

Lista do Rei, florescia tão esplendidamente em meados do segundo milênio que diversos séculos tiveram que ser assumidos para seu desenvolvimento, os primórdios da dinastia Shang teriam que ser situados substancialmente mais cedo do que o tradicional 1557 a.C. E se supuséssemos uma data anterior, talvez 1800, então a dinastia Hsia, presumindo-se que haja existido, nos conduziria muito além do tradicional 1989 a.C., para dentro do terceiro milênio a.C.[12].

§2 A autodesignação do ecúmeno

A história tradicional é a história de algo, embora não saibamos ainda do quê. De um modo preliminar, falamos do assunto como "China", ou "sociedade chinesa", ou "civilização chinesa", ou "sociedade civilizacional chinesa", segundo a exigência do contexto. Mas é preciso compreender que nenhuma dessas expressões ocorre na autointerpretação da China, que nenhuma delas faz parte dos símbolos chineses de ordem. A questão da ordem tem que ser abordada por meio das autodesignações.

No *Shih-ching*, o *Livro das canções,* a China é ocasionalmente designada pelo nome de sua primeira dinastia como "a terra de Hsia". Em geral, contudo, as autodesignações são baseadas em relações imanentes à ordem da sociedade chinesa. No início do período *Ch'un-ch'iu* (722-481), a China estava politicamente organizada como uma confederação de Estados, o *kuo*, que denominava a si mesmo o *chung-kuo*, os Estados centrais ou domínios, com o significado cosmológico de serem a organização do gênero humano no centro do mundo. Como a sociedade chinesa no sentido civilizacional estava se expandindo estavelmente por meio da sinificação de tribos anteriormente bárbaras, o termo *chung-kuo* adquiriu conotações geopolíticas e civilizacionais em acréscimo ao seu significado cosmológico. Como os domínios do centro, em relação aos bárbaros circundantes ou a domínios que haviam ingressado na órbita da civilização chinesa mais recentemente, ocupavam posição mais antiga no mundo chinês, os *chung-kuo* eram também chamados de *shang-kuo*, os senhores superiores. Em equivalência ao termo *shang* como uma expressão de superioridade, eram usados os termos *hsia*, civilizado, e *hua*, flor ou floresci-

[12] Estas reflexões de caráter cronológico harmonizam-se com os resultados dos arqueólogos. Cf. Glyn Daniel, *The first civilizations:* the archaeology of their origins, New York, Crowell, 1968, 131.

mento. O termo *chung-hua*, flor central, tornou-se, em última instância, a autodesignação da China usada até hoje: a República Chinesa (Taiwan) intitula-se a Chung-Hua Min-Kuo (República da Flor Central); a China Comunista expandiu o título para Chung-Hua-Jen-Min Kung-Ho Kuo (República Popular da Flor Central)[13].

De particular importância para nosso estudo é, finalmente, a designação da sociedade chinesa como o *t'ien-hsia*, literalmente "abaixo do céu". As várias traduções como "tudo abaixo do céu" ou "mundo" não são entretanto suficientemente exatas. Em chinês, o "mundo" no sentido de cosmos é denominado *t'ien-ti*, "céu e Terra". Todavia, o *t'ien-hsia* não é nem o cosmos nem a Terra como uma vastidão territorial sob o céu, mas a Terra como a portadora da sociedade humana. Tanto quanto posso ver, é o exato equivalente do grego *oikoumene* no sentido cultural. Portanto, o traduzirei, sempre que ocorrer, como "ecúmeno".

As autodesignações explícitas não esgotam o alcance do autoentendimento chinês. Deve ser acrescentado um fator que distingue nitidamente a ordem chinesa das ordens imperiais do antigo Oriente Próximo.

Uma sociedade antiga compreender a si mesma como o gênero humano único ocupando o centro do cosmos único, e em consonância com isso simbolizar sua ordem como um análogo cósmico, é característico também das civilizações do Oriente Próximo. Nos casos da Mesopotâmia e do Egito, todavia, a envolvibilidade de sociedades em forma cosmológica esteve sob constante pressão a partir da consciência de que os impérios que preenchiam o mundo existiam no plural. Nos séculos XV e XIV a.C., na Idade de Amarna, o Egito entreteve relações de casamento e de comércio com a Babilônia, a Assíria, os hititas e Mitani, com Chipre e a civilização minoica, enquanto a correspondência diplomática revela a precária suserania exercida sobre as cidades-estado fenícias e Jerusalém. Nessas circunstâncias, foi necessário considerar um tanto surpreendente que a forma cosmológica não fosse visivelmente afetada pelas "relações internacionais" intensas durante tanto tempo. Mas, finalmente, ocorreu uma tentativa de ruptura, embora exigisse a extraordinária personalidade de Akhenaton (1377-1358 a.C.) para expandir o domínio do deus-Sol, pela primeira vez, além do Egito para abarcar o gênero humano, no grande Hino a Aton[14]:

[13] Para as fontes no *Shih-chi* e no *Tso-chuan*, cf. GRANET, *Chinese civilization*, 76.
[14] *Ordem e história*, I, 155 ss.

> Os países da Síria e da Núbia, a terra do Egito,
> Tu colocas cada homem em seu lugar,
> [...]
> Suas línguas são de fala diversa,
> Assim como são diversas as suas formas;
> Suas peles são distintas,
> Como tu distingues os povos estrangeiros.

A ruptura radical, contudo, não se deu no próprio Egito, mas em suas fronteiras, por intermédio de Moisés e da fundação de Israel. O campo ricamente diversificado de sociedades no Oriente Próximo, formando o fundo silencioso porém persistente de contradição à forma cosmológica de ordem, transformou-se no fermento da experiência que gerou a concepção israelita de gênero humano e metamorfoseou as múltiplas ordens cosmológicas em organizações imperiais, cada uma delas estendendo-se rumo à posse do ecúmeno único.

A situação chinesa é inteiramente diferente. No tempo de An-yang, que conforme a cronologia presumida foi contemporâneo da Idade de Amarna, a China nem era circundada por um campo de sociedades de categoria civilizacional comparável, nem havia quaisquer contatos determináveis com a Índia ou com o Oriente Próximo. A China jamais foi uma sociedade entre outras; desde seus primórdios, a história da sociedade chinesa foi para seus membros, pelo que sabiam, a história do gênero humano. A estrutura da consciência chinesa de ordem difere portanto profundamente da do Oriente Próximo, na medida em que o fermento experimental suprido pela multiplicidade de sociedades está ausente. Se, todavia, a concepção de um ecúmeno e sua organização se desenvolveu na China, não podia se desenvolver no despertar de contatos culturais com outras sociedades, ou no processo de organização de impérios multicivilizacionais, mas tinha que nascer endogenamente. O ecumenismo chinês recebeu sua coloração peculiar da incólume consciência da identidade da China com o gênero humano. Esse fator tem que ser levado em consideração, sobretudo, numa análise da "historiografia chinesa". De fato, a nos expressarmos com rigor, não existe tal coisa. O que, da posição ocidental, é chamado de "história tradicional" da China é, da posição chinesa, a história do gênero humano civilizado de que a sociedade chinesa constitui a portadora exclusiva. Nesse aspecto, a história tradicional chinesa pode ser comparada à construção israelita de uma história universal em que Israel, como o Povo Eleito, porta representativamente o fardo genericamente humano da existência no presente sob Deus — com a diferença, entretanto, de que a escolha divina co-

loca Israel à parte das civilizações vizinhas em forma cosmológica, enquanto o ecumenismo chinês se desenvolve a partir da própria matriz da ordem cosmológica chinesa, sem jamais haver se separado completamente dela.

§3 A ruptura incompleta

A última reflexão tocou numa característica da ordem chinesa que apresenta obstáculos quase insuperáveis à análise, isto é, o surgimento de instituições e formas simbólicas que pertencem reconhecidamente ao mesmo tipo geral que o ocidental, mas que têm, na China, um hábito de nunca surgirem completamente. Essa proposição pode, quando ouvida pela primeira vez, soar mal considerada em vista do fato de que a diferenciação incompleta de experiências e símbolos constitui um fenômeno comum a todas as sociedades que são objeto de observação. Apenas nos casos de Israel e da Hélade a forma cosmológica foi tão radicalmente rompida pelo salto no ser, isto é, pelas teofanias espiritual e noética, que abriu caminho para os novos simbolismos da revelação e da filosofia. Em torno das ilhas de Israel e da Hélade se estende o mar de outras sociedades com sua rica multiplicidade de aproximações e formas intermediárias, de tentativas de rupturas e compromissos. Por que então deveria a China ser selecionada individualmente na posse dessa característica? A razão é que nenhuma outra civilização se destaca por tal galáxia de personalidades originais, vigorosas, envolvendo-se em aventuras espirituais e intelectuais que *poderiam* ter culminado numa ruptura radical com a ordem cosmológica, mas invariavelmente foram paralisadas e tiveram que sucumbir diante da forma predominante. Em sua fase pré-imperial, a China é caracterizada pela pressão colossal de uma antiga ordem estabelecida sobre todos os movimentos da alma que ocorrem no seu interior; em sua fase imperial, pela força incrível do estilo confuciano de ortodoxia, que supera todos os rivais no fim.

O fenômeno assombroso de uma civilização dinâmica e sensível que em sua expressão é emudecida por uma forma insuscetível de ruptura causou um assombro correspondente entre estudiosos ocidentais. A causa mais imediata torna-se manifesta na comparação de Max Weber entre as culturas chinesa e ocidental. Falando de burocracia confuciana, ele sugere que aqui um funcionalismo expressou sua atitude ante a vida "sem competição da ciência racional, prática racional das artes, teologia racional, jurisprudência, ciência natural e técnica, sem a rivalidade de autoridade divina ou humana de igual categoria".

No vácuo descrito, os funcionários "podiam expandir seu peculiar racionalismo prático e criar uma ética correspondente, limitada somente pelo respeito ao poder da tradição possuído pelos clãs e pela crença nos espíritos"[15]. Essa comparação recebe seu peso do atributo qualificador "racional". De fato, os fenômenos enumerados estão todos também presentes na China, embora nessa forma não diferenciada que foi interpretada por Max Weber como uma falta de "racionalismo". A ausência de "racionalismo", que se supõe explicar a ascendência da burocracia confuciana, necessita contudo, ela mesma, de uma explicação, pois a burocracia do império, ainda que pudesse reprimir quaisquer forças que tendessem a preencher o vácuo, não o haviam criado. Na busca de causas, Max Weber novamente argumenta em termos da falta de forças competitivas na comparação com o Ocidente: a China não desenvolveu nenhuma lógica, retórica ou dialética porque a sociedade não possuía o caráter competitivo da pólis helênica que exigia esses instrumentos para o sucesso político e forense; não desenvolveu nenhuma jurisprudência racional, quer de procedimento formal ou justiça material, porque nem haviam interesses de negócios do tipo ocidental, a estimular a calculabilidade procedimental, nem havia um Estado absoluto, com uma efetiva administração central, a qual teria estado interessada na uniformidade e na codificação da lei[16]. O argumento, assim, recua da ausência de certos fenômenos para a ausência de forças motrizes que poderiam tê-los produzido. A esse ponto, ele se rompe — sabiamente, podemos acrescentar; de fato, um regresso ulterior, ao longo da linha de negativas (supondo que pudesse, afinal, ser perseguido), dificilmente poderia fazer mais do que circunscrever uma situação intricada mais estreitamente, sem contribuir muito para a análise positiva das formas que desejamos entender. Como resultado valioso resta entretanto um excelente sumário, em termos negativos, dos aspectos da ordem chinesa, que deixará o estudante ocidental perplexo. As dificuldades se expressam numa variedade de opiniões conflitantes entre os estudiosos. De um lado, por exemplo, há as volumosas histórias da filosofia e ciência chinesas; de outro, autoridades competentes asseguram-nos que a China não desenvolvera nem filosofia (somente um tipo de sabedoria), nem lógica e matemática, e consequentemente nenhuma ciência. Em torno de problemas especiais topamos com claras contradições tais como: a religião antiga da Chi-

[15] Max WEBER, Konfuzianismus und Taoismus, in *Gesammelte Aufsaetze zur Religionssoziologie*, Tübingen, J. C. B. Mohr, 1920, 1, 440.

[16] Ibid., 416, 437 s.

na era politeísta e a China não tinha politeísmo; ou o confucionismo era uma religião e não era uma religião, e assim por diante. Obviamente o problema está repleto de complexidades que não cederão diante de respostas simples[17].

Como tantas negativas foram mencionadas, será apropriado frisar mais uma vez que os problemas da ordem chinesa não são causados pela *ausência* de diferenciações, mas precisamente por sua *presença*. Se a China fosse meramente carente em matéria de dinâmica de ordem, teria permanecido, se não primitiva, ao menos não mais do que uma sociedade em forma cosmológica. Mas ela possui, pelo contrário, as marcas de uma cultura clássica do tipo helênico; e mesmo mais do que isso, desenvolveu um ecumenismo que lhe é peculiar. É o modo de diferenciação um tanto abrandado, mudo que causa as dificuldades de análise. Essa tese geral tem agora que ser aplicada aos problemas especiais e, antes de tudo, ao modo abrandado dos grandes cortes na história institucional chinesa.

§4 Símbolos de ordem política

Na área do Oriente Próximo e do Mediterrâneo, o drama do gênero humano é desempenhado por uma sociedade de sociedades; na China, devido ao seu isolamento geográfico, é desempenhado dentro do limite de uma única sociedade. No Ocidente, os grandes cortes são claramente reconhecíveis pelos conflitos de poder entre sociedades, pela ascensão e pela queda do império; no Extremo Oriente fundem-se a períodos dentro da história chinesa. Como consequência, é consideravelmente mais difícil apurar o completo significado de eventos pragmáticos chineses do que dos correspondentes ocidentais. Isso é especialmente verdadeiro relativamente à grande época na história chinesa marcada pela fundação do império. No Ocidente não pode haver dúvida de que uma era chega ao seu fim e algo novo principia quando os iranianos irrompem de suas montanhas, conquistam as sociedades mais antigas em forma cosmológica e organizam um império que se estende do Punjab ao Egito e à Ásia Menor, quando a criação iraniana é seguida pelos impérios macedônio e

[17] A ruptura incompleta no que é chamado comumente de "filosofia chinesa" foi completamente abordada em Peter WEBER-SCHAEFER, *Oikumene und Imperium*, München, List, 1968, 24 s. Uma boa análise da forma silenciosa do pensamento chinês encontra-se em A. C. GRAHAM, The place of reason in the chinese philosophical tradition, in Raymond DAWSON (ed.), *The legacy of China*, Oxford, Clarendon Press, 1964, 28-56.

romano e quando o *momentum* do acumular de impérios se transfere para a Índia e inspira o fundador da dinastia Maurya. O tipo mais antigo de ordem rompe-se; impérios multicivilizacionais forçam dentro de sua organização massas humanas que nunca antes haviam formado uma sociedade; e essas massas, tendo perdido a proteção de sua ordem anterior, recuperam o significado de sua existência em movimentos espirituais que, por sua vez, se transformam em poderes no cenário mundial. No Extremo Oriente, no isolamento chinês, eventos do mesmo tipo ocorrem aproximadamente de maneira simultânea, porém são apenas e escassamente reconhecíveis sob tais títulos sonoros e inócuos como a desintegração do império Chou, o período dos Estados Guerreiros, a unificação da China por intermédio dos Ch'in, a introdução do confucionismo sob o Han, e assim por diante. Especialmente enganosa é a subordinação do curso da história de movimento violento ao padrão de sucessão dinástica. Na história tradicional do *Shih-chi*, as três dinastias reais dos Hsia, Shang e Chou são seguidas pelas dinastias imperiais dos Ch'in e Han. A China é concebida como tendo sido um império de algum tipo a partir de seus primórdios. Mas havia realmente um império antes de o império ter sido fundado por Ch'in Shih-huang-ti, de modo que as dinastias reais e imperiais possam ser com acerto chamadas de dinastias sucessivas substancialmente da mesma sociedade? Foi a estrutura institucional, bem como o simbolismo de ordem, o mesmo em 100 a.C. que fora em 1000 a.C.? Embora nenhuma dessas perguntas possa ser respondida decididamente na negativa, considerando-se que os eventos ocorreram dentro do veículo de uma sociedade contínua, teriam, todavia, que ser qualificadas tão extensivamente a ponto de chegarem muito perto de uma negativa. A fim de ganhar algum fundamento sólido para a análise ulterior de fenômenos dessa classe é necessário esquadrinhar os símbolos principais do período Chou que concernem ao significado de império.

 A organização do reino de Chou passara a existir pela conquista do reino de Shang, com provavelmente uma organização similar, mediante uma aliança de clãs ocidentais sob a liderança do duque de Chou. No despertar da conquista, a sociedade Chou exibia três níveis de hierarquia política e social: o rei, a sociedade governante e as pessoas comuns. À posição suprema, distinguida pelo título *wang*, eram conferidos o líder do empreendimento e a dinastia que dele descendia. Na posição seguinte se colocavam os participantes da invasão que se tornaram a nobreza governante do reino; seus membros ilustres foram estabelecidos como senhores de territórios, do *kuo*, com famílias inferiores como subvassalas. Eram denominados coletivamente "os Cem Clãs", embora

houvesse provavelmente não muito mais do que os trinta cujos nomes são preservados. Ao menos alguns membros da classe governante Shang devem ter sido absorvidos na nobreza Chou, pois os duques de Sung, subordinados aos Chou, eram descendentes da casa real Shang; e se discute a questão de se diversos literatos do período Chou, entre eles Confúcio, eram descendentes do pessoal que tinha sob seu encargo os ritos na corte Shang. Na base da escala social estavam as pessoas comuns, os *nung*, camponeses. Essas diferenças de posição encontraram expressão linguística. No uso pré-confuciano, a palavra *jen*, "homem", denota apenas membros da sociedade de clãs, ao passo que os homens do povo são simplesmente chamados de *min*, "pessoas". Uma bênção do *Shih-ching*, 249, diz:

> Toda a felicidade ao nosso senhor!
> Ilustre é seu poder bom [*teh*];
> Ele ordena às pessoas [*min*], ele ordena aos homens [*jen*];
> Ele recebe bênçãos do Céu:
> Ajuda, sustentação e mandato
> Do Céu são estendidos a ele.

Acima dos *min* e *jen* ergue-se o rei, distinguido como o *i jen*, o Homem Único. Os documentos do *Shu-ching* conferem o título de o Homem Único não só aos reis Chou, mas também aos seus predecessores dos Shang e Hsia, até os imperadores míticos.

O rei governava sobre tudo "abaixo do Céu", *t'ien-hsia*. Uma ampla fórmula de caráter proverbial, expressando essa relação, encontra-se engastada no *Shih-ching*, 205:

> Tudo abaixo do Céu
> Nada senão a terra do rei;
> Tudo sobre a terra,
> Ninguém senão os homens do rei.

O rei, além de ser governante do ecúmeno, era ademais o governante de um Estado territorial, de um *kuo*, como os outros senhores. Era, finalmente, membro de um numeroso clã cujos demais membros também podiam possuir domínios como senhores. Entre os membros do clã Ssu estavam o fundador da dinastia Hsia bem como os senhores de Hu, Chen, Hsun etc.; entre os membros do clã Tzu estavam o fundador da dinastia Shang bem como os senhores de Wei, Chi, Sung etc.; entre os membros do clã Chi, o fundador da dinastia Chou bem como os senhores de Lu, Wei etc. A união das três posições — um governante do ecúmeno, um senhor de um *kuo* e um membro de clã

— na pessoa do rei suscitou questões delicadas de grau de distinção e denominação que ainda intrigavam os estudiosos da dinastia Han numa época em que o *kuo* e os clãs pré-imperiais haviam desaparecido.

O *Po Hu T'ung*, o relatório oficial das discussões em torno dos clássicos, realizado sob auspícios imperiais em 79 d.C., contém algumas reflexões esclarecedoras sobre o significado da realeza pré-imperial[18]. O rei é o Filho do Céu, *t'ien-tzu*, porque o Céu é seu pai e a Terra é sua mãe; ele, por sua vez, é pai e mãe do povo; e nessa capacidade ele governa sobre "tudo abaixo do Céu"[19]. O governante parental sobre tudo abaixo do Céu não é o rei de um Estado específico com um nome; na natureza do caso, o ecúmeno não tem nome. Dessa situação surge o problema de uma "denominação" da dinastia. O fundador de uma nova dinastia não pode continuar com seu nome de clã na medida em que este é partilhado por "superiores e inferiores", ou seja, por outros membros de clã que são senhores de *kuo* de posição variada; nem pode ele intitular-se rei de seu próprio território, que agora se converte no domínio real, já que realeza equivale a governo ecumênico. "Os Senhores Feudais, como governantes dos Cem Clãs, são cada um deles designados pelo nome de um Estado. O Filho do Céu, como o mais enaltecido, assume agora uma denominação [expressando] a posse de tudo sob o Céu e a união dos dez mil Estados"[20]. O fundador de uma nova dinastia pode, ademais, não continuar com o nome da precedente, porque então o método de denominação não seria diferente do caso de um senhor que sucede a uma outra família no governo de um *kuo*. Se o duque de Chou após a derrubada da dinastia Shang, por exemplo, continuasse com o nome Shang, o ecúmeno seria degradado a um reino de Shang, agora governado por uma família do clã Chi. Uma família adquire realeza por um mandato, *ming*, do Céu; se o novo rei não manifestasse o sublime favor mediante a criação de um novo nome, agiria "contra a intenção do Céu". Por conseguinte, um novo Filho do Céu "tem que criar uma bela denominação [expressando sua posse] de tudo sob o Céu, para com isso expressar suas realizações e tornar a si mesmo ilustre"[21]. O *Po Hu T'ung* procede então à interpretação dos nomes escolhidos pelos fundadores das Três Dinastias como significando "grande", "harmonioso" e "perfeito". Essas conjecturas, contu-

[18] Tjan Tjoe SOM, *Po Hu T'ung: the comprehensive discussion in the White Tiger Hall*, v. 1 (Leiden: E. J. Brill, 1949), v. 2 (Leiden: E. J. Brill, 1952).
[19] *Po Hu T'ung* 1a, b (Tjan, 218).
[20] *Po Hu T'ung* 15m (Tjan, 235).
[21] *Po Hu T'ung* 151 (Tjan, 234 s.).

do, estão em conflito com fatos arqueológicos, pois os ossos oraculares da dinastia Shang têm conhecimento de Chou como um território do domínio[22]. O nome da dinastia Chou não foi "escolhido" depois da conquista, mas anexado ao território. Os nomes dinásticos, podemos presumir, eram todos eles os nomes de territórios sobre os quais as dinastias governavam antes de seu acesso à realeza.

Do *Po Hu T'ung* surge um retrato da China antiga como um grupo de pequenos Estados territoriais comandados por chefes — ainda que os próprios clãs exógamos fossem unidades rituais e nunca ocupassem territórios definidos. Se um dos Estados se tornava suficientemente forte, seu chefe podia submeter territórios vizinhos ao seu governo sob o título de *wang*. Uma vez estabelecido tal reino, podia ser conquistado por um dos Estados-membros, talvez apenas recentemente associado à órbita de civilização, como parece ter sido o caso na conquista do reino Shang pelos Chou e seus aliados bárbaros na fronteira oeste. Tão remotamente quanto alcança a memória histórica da China, entretanto, tanto conquistadores quanto conquistados pertenciam à comunidade ritual dos Cem Clãs. Um chefe que se tornava rei era o chefe ritual da comunidade que se entendia como o ecúmeno. E, embora por razões de Estado os conquistados fossem francamente massacrados, os sobreviventes do regime anterior contavam com seu *status* respeitado, ainda que insignificante, entre os senhores do novo reino.

§5 *T'ien-hsia* e *Kuo*

Nada sabemos acerca das origens do reino ecumênico ou do primeiro *kuo*. Os mais antigos documentos literários, os do *Shu-ching*, têm sua existência como certa: o *t'ien-hsia* é organizado como uma multiplicidade de *kuo*, enquanto os *kuo* reconhecem a si mesmos como parte do ecúmeno. Ademais, não sabemos de nenhum ato de conquista pelo qual a realeza foi estabelecida como uma instituição unindo vários *kuo* preexistentes. A China não possui nenhuma teologia menfita, como o Egito, que interpreta e celebra a fundação do império mediante um drama dos deuses[23]; nem uma *Enuma elish*, como os impérios da Mesopotâmia, a do caráter de crise da construção do reino sobre as cidades-

[22] MASPERO, *La Chine Antique*, 41.
[23] *Ordem e História*, I, 96 ss.

estado individuais²⁴. Tudo que ouvimos de reinos competitivos diz respeito a uma conquista fundadora. Há novos *kuo* surgindo nas fronteiras do ecúmeno, por sinificação e organização territorial de tribos anteriormente primitivas; há *kuo* mais recentes cujo *status* civilizacional é visto com condescendência pelos membros mais antigos do grupo; há, além do centro primário de civilização chinesa no cotovelo de Hoang-ho, um centro secundário (como ainda insuficientemente explorado) no reino de Chu ao sul; há *kuo* que tentam derrubar e substituir a dinastia; mas não há *kuo* que pretendem formar um ecúmeno rival. A realeza chinesa sobre "tudo abaixo do Céu", ainda que seja definitivamente uma posição de poder, adquirida e mantida pela força, é singularmente destituída de associações com a conquista imperial. Os documentos existentes fazem *t'ien-hsia* e *kuo* existir numa harmonia preestabelecida.

A correlação pacificável e primordial entre *t'ien-hsia* e *kuo* forma o núcleo para camadas de significado, parcialmente articulado em símbolos linguísticos, que enfatizam os aspectos rituais e culturais de governo ecumênico em oposição à força como representada pelos *kuo*. O *t'ien-hsia*, o ecúmeno no sentido cultural, está associado com *wen*. O símbolo *wen* tem originalmente o significado de marcações ou um padrão e adquire os significados posteriores de caráter, ideograma, decoração, bem como o de aspectos ornamentais da vida humana e, finalmente, das artes da paz, tais como dança, música e literatura, enquanto opostas às da guerra, *wu*²⁵. *Wen* e *wu*, cultura pacífica e guerra, ademais, possuem poderes operacionais: *wen* opera pela atração de seu prestígio (*teh*), *wu* opera pela força (*li*). Os *Analectos* (16.1) relatam um dito de Confúcio: "Se os habitantes de terras longínquas não se submetem, então o governante os deve atrair ampliando o prestígio [*teh*] de cultura dele [*wen*]; e quando houverem sido devidamente atraídos, ele os contenta"²⁶. Como o conselho foi dado mais propriamente a um *kuo* do que ao reino, a passagem é especialmente interessante, porque mostra que o significado do princípio pode separar-se das instituições — uma questão a que retornarei em breve. No nível institucional, então, descobrimos ramificações adicionais de significado com relação aos tipos governantes de *wang* e *po*. O *wang* é o governante do ecúmeno que opera, em princípio, por meio do *teh* da cultura. Mêncio (1 B 11) registra as proezas de rei T'ang: "Quando voltou seu rosto rumo ao leste para subjugá-lo, os bár-

²⁴ Ibid., 47 ss.
²⁵ Arthur WALEY, *The Analects of Confucius*, London, Allen and Unwin, 1956, 39.
²⁶ Ibid., 203.

baros do oeste ficaram descontentes; quando voltou seu rosto rumo ao sul para subjugá-lo, os bárbaros do norte ficaram descontentes, declarando: 'por que deveríamos nós ser os últimos?' O povo ansiava por ele, como numa grande seca os seres humanos anseiam por nuvens e um arco-íris. [...] No *Shu-ching* se diz: 'Esperamos por nosso senhor; quando nosso senhor chegar, viveremos novamente'". O método de expandir o reino soa um tanto idílico; podemos suspeitar de que a presença do exército do rei constituiu um forte incentivo para os bárbaros julgarem a cultura atraente. De qualquer modo, a necessidade de manter o reino unido por *wu* e *li* torna-se tangível na instituição do *po*, de um protetor regional do domínio em épocas nas quais a própria força do rei revelava-se insuficiente para manter a paz. Originalmente, no primeiro período Chou, *po* era o título do senhor mais velho do clã do rei; no período Chou posterior, com o declínio do poder do rei, o *po* era um senhor investido pelo rei do encargo de estabelecer ordem dentro do domínio bem como de defendê-lo contra bárbaros. O *po* operava por *li*, de preferência a *teh*, o prestígio da cultura[27]. No agregado, foram desenvolvidos dois conjuntos de símbolos: à série *t'ien-hsia, wen, tê, wang* corresponde a série *kuo, wu, li, po*.

A passagem dos *Analectos* (16.1) mostra a tendência de um simbolismo compacto para fazer um princípio separar-se da instituição a que originalmente se prendia. O significado diferenciado dos princípios pode ser estudado da melhor maneira no contexto do império tardio, do período Manchu, quando o *kuo* desaparecera havia muito tempo e o *chung-kuo* denotava a organização imperial no centro do *t'ien-hsia*. No século XVII d.C., estudiosos anti-Manchu criticaram os recentes conquistadores porque operaram sob o princípio do *kuo* de preferência ao *t'ien-hsia*. Huang Tsung-hsi desenvolveu uma lei de três fases com esse propósito. Numa primeira fase, "no início da vida", cada ser humano agia por si mesmo. "Se havia bem-estar público no *t'ien-hsia*, não tentava estendê-lo; se havia dano público, não tentava eliminá-lo". Numa segunda fase, apareceu o "homem principesco". Ele não considerava como seu assunto particular o bem-estar ou o dano, mas tentava proporcionar bem-estar sobre o *t'ien-hsia* inteiro e remover o dano dele. Na terceira fase, apareceram os "monarcas". Conceberam a ideia de que "bem-estar no *t'ien-hsia* era total incumbência deles e dano no *t'ien-hsia* incumbência total de outros". Em tempos antigos, o *t'ien-hsia* veio primeiro e o governante em segundo lugar; agora a ordem foi invertida. A teoria envolvida é tornada mais

[27] GRANET, *Chinese Civilization*, 24-30. Waley, a seção sobre "Wang e Po" em *Analects*, 49 s.

explícita por *Ku Yen-wu* quando ele diz: "Aqueles que defendem o *kuo* são seu monarca e seus ministros; esse é o desígnio dos abastados [...] mas para a defesa do *t'ien-hsia* o homem comum mediano compartilha de responsabilidade". O *kuo* como a organização de poder da sociedade chinesa, assim, é distinguido da substância cultural que se supõe que abriga. E, finalmente, *Ku Yen-wu* encontra uma fórmula que se aproxima muitíssimo da distinção platônico-aristotélica de bons e maus regimes: "Quando o homem superior alcança posição social, ele deseja realizar o *tao*, o Caminho; quando o homem inferior alcança posição social, ele deseja servir aos seus próprios interesses. O desejo de realizar o Caminho [*tao*] se manifesta em fazer *t'ien-hsia* de *kuo-chia*; o desejo de servir ao próprio interesse se manifesta no ferir seres humanos e destruir coisas". A passagem recebe sua pungência do uso de *t'ien-hsia* como um verbo: "*t'ien-hsia[r]* o *kuo-chia*" significa transformar o império, que não é nada senão uma organização de poder, num portador de civilização ecumênica no sentido confuciano[28].

Com os significados confucianos tardios em mente, os textos clássicos a partir dos quais se desenvolveram serão entendidos melhor. Uma passagem fecunda em implicações é Mêncio, 7 B 13: "Houve homens sem excelência [*jen*] que alcançaram um *kuo*; mas nenhum homem sem excelência jamais alcançou o *t'ien-hsia*". Mêncio introduz a excelência (*jen*) confuciana como um princípio que é da essência no governo de *t'ien-hsia* mas pode ser poupado no *kuo*, embora seja desejável mesmo aí. Ademais, ainda que a passagem seja moldada na forma de uma observação empírica, tem que ser entendida como uma advertência a príncipes contemporâneos de que sua luta pela posição do *wang*, em vista da falta de qualificação deles, é fútil. A tentativa, entretanto, pode ser julgada fútil somente se é contra a natureza de coisas no sentido cosmológico; consequentemente, a advertência de que o governo do homem sem excelência não acontecerá dota a excelência essencial do governo ecumênico de *status* inalterável na ordem cósmica. Todavia, a forma de uma observação empírica na qual o argumento é moldado deixa abertura para o contraditório: mas e daí se acontece? É necessário que digamos, portanto, que na passagem está viva uma premonição da catástrofe como a vitória de Ch'in Shih-huang-ti

[28] Este parágrafo resume o argumento de Joseph R. LEVENSON, *Confucian China and its modern fate*, London, Routledge and Paul, 1958, 100-103. Todas as citações e traduções são extraídas dessas páginas. As obras de Huang Tsung-hsi e Ku Yen-wu foram publicadas, respectivamente, em 1662 e 1670.

deve ter sido experimentada por confucianos, quando o impossível aconteceu e o homem sem excelência se tornou o governante da China.

A partir do princípio de que a excelência é essencialmente inerente ao *t'ien-hsia*, mas não ao *kuo*, resultam certas consequências para a ordem do domínio. Em 7 B 2 Mêncio reflete na qualidade das guerras entre os *kuo* como relatadas no *Ch'un-ch'iu*. As guerras entre os *kuo* não foram guerras justas, embora algumas possam ter sido melhores do que outras, porque castigo só pode ser ordenado pelo governante real contra um *kuo* súdito; o *kuo* de igual posição não pode castigar um outro. Entretanto, tais castigos mútuos foram constantemente praticados no período Ch'un-ch'iu, e até mais nos tempos de Mêncio. Com base nessa observação, em conjunção com os princípios anteriormente afirmados, surge algo como uma filosofia da história em termos da decadência da substância régia. Em 7 A 30 Mêncio considera três fases de decadência: os imperadores míticos Yao e Shun possuíam a substância (a qual não é nomeada, porém presumivelmente é o *jen* confuciano) por natureza; os fundadores da dinastia a adquiriram; e os *hegemons* do período Ch'un-ch'iu a tomaram emprestada. A passagem encerra com a reflexão: "Mas, quando alguém toma emprestado algo e não o restitui por um longo tempo, quem ainda estará ciente de que não é sua propriedade?". O toque de uma usurpação traiçoeira é adicionalmente desenvolvido em 6 B 7, em que Mêncio computa quatro fases: "Os Cinco Hegemons [*pa*] foram traidores para as Três Dinastias Reais [*san-wang*]; os senhores [*chu-hou*] do presente são traidores para os Cinco Hegemons; os nobres [*ta-fu*] do presente são traidores para os senhores do presente". O critério de decadência é, nesse caso, institucionalmente definido pelos métodos de manter ordem no reino: (i) sob as dinastias, um senhor recalcitrante que não realizou seus devidos comparecimentos na corte era removido de seu *kuo*, por ordem real, pelos outros príncipes; (ii) no tempo dos *hegemons*, o *po* atacaria em pessoa acompanhado por outros príncipes com a finalidade de uma execução federal, mas ao menos um código de lei para a conduta dos príncipes era estabelecido e a execução não ia além de sua sanção; (iii) hoje os príncipes violam as cinco leis do código assumindo ação violenta; e (iv) seu modo de ação má difundiu-se às famílias poderosas dentro do *kuo* na medida em que estas não se limitam a tolerar o mal dos príncipes, mas até o estimulam. Esse quadro de uma decadência que corrói o reino inteiro é, finalmente, aliviado pela sugestão de uma restauração da ordem, em 4 B 21: "Quando os vestígios dos reis [*wang*] desapareceram, as canções foram perdidas. Depois da perda das canções, o *Ch'un-ch'iu* foi criado... Mestre K'ung

disse: 'É o seu significado (*i*) que me permiti estabelecer'". Enquanto a desordem mediante o esgotamento da excelência se manifesta na instituição do reino, a restauração da substância se move na linha dos reis a Confúcio.

Gostaria de ressaltar que há algo de amébico na maneira em que um universo chinês de significados muda de forma, contrai e se expande. A partir de observações empíricas movemos para essências, de instituições para princípios, de princípios para maneiras de operação, do *teh* de uma dinastia para o *teh* de cultura e o *jen* de governo ecumênico, do *jen* de volta a métodos de execução federal; e finalmente chegamos a uma filosofia da história que retrata o curso de uma civilização como o esgotamento de sua substância, não tão diferente em princípio do *corso* de Giambattista Vico. Os significados diferenciados, embora presentes, nunca se tornam articulados com qualquer precisão; e os símbolos criados para sua expressão jamais atingem o *status* de conceitos analíticos. Como consequência, a toda virada a simbolização pode deslizar de volta de um nível teórico aparentemente atingido para expressões de extrema compacidade e, então, avançar para discernimentos teóricos.

Um exemplo ou dois ilustrarão esse problema no que diz respeito ao caso do "curso histórico". Num tratado do período Han, as fases de decadência espiritual são simbolizadas por seus efeitos cósmicos: "Quando o poder espiritual (do soberano) era copioso e seu caminho perfeito, o Sol e a Lua (pareciam) se mover lentamente; quanto mais ansioso (ele se tornava para atender) aos negócios cotidianos, mais o Sol e a Lua (pareciam) se apressar; e quando em sua diligência ele não conseguia deter seus pensamentos (de seus deveres), o Sol e a Lua (pareciam) galopar"[29]. Supõe-se que esse texto sirva de comentário de uma passagem do *Po Hu T'ung*: "Os Três Augustos [*San Huang*] caminhavam folgadamente, os Cinco Imperadores [*wu-ti*] caminhavam apressadamente, os Três Reis [*San Wang*] corriam, os Cinco Hegemons [*wu pa*] galopavam"[30]. Com base na linguagem cosmológica condensada que drasticamente descreve "progresso", contudo, retornamos a uma clara expressão de princípios que governam as fases: "Antigamente os Cinco Imperadores valorizavam a virtude [*teh*], os Três Reis usavam a retidão [*i*], os Cinco Hegemons empregavam a força [*li*]"[31]. E uma passagem ainda mais cuidadosamente considerada do *Po*

[29] Sung CHUNG em seu comentário do *Kou ming chüeh*, apud TJAN, *Po Hu T'ung* 1:300 n 188.
[30] *Po Hu T'ung* 12e (TJAN, 231).
[31] Citado, de *Huai-nan-tzu*, em TJAN, 301.

Hu T'ung descreve a transição de *ti* para *wang* como uma sequência de ordem cosmológica e antropológica, com uma precisão que nada deixa a desejar mesmo em modernos termos críticos: o *teh* do imperador combina harmoniosamente "céu e Terra", isto é, o cosmos; o *teh* do rei combina harmoniosamente excelência (*jen*) e retidão (*i*)[32]. O método é tão encantador quanto exasperador. Todavia, não pode haver dúvida de que a China, como a Hélade, desenvolveu o simbolismo de um curso histórico retrospectivamente.

§6 Ciclos

A exploração do universo amébico corre o perigo de se tornar ela própria amébica. Será tempo de estabelecer alguma forma nos resultados que até agora surgiram, isto é, na série de símbolos de ciclos pelos quais pensadores chineses articulam suas experiências das vicissitudes de ordem no processo histórico. Três tipos podem ser distinguidos: (1) o ciclo dinástico, (2) o ciclo de quinhentos anos e (3) o ciclo de decadência ecumênica. Os três ciclos inter-relacionados, juntamente com sua experiência motivadora, têm agora que ser examinados.

A substância do ciclo dinástico é o *teh* de uma família, acumulado por ancestrais meritórios, a ser esgotado, com um ritmo de revigoramento e reincidência, pelos membros da dinastia governante. Embora os significados componentes do símbolo complexo jamais hajam sido desenvolvidos sob forma teórica coerente, podem ser satisfatoriamente discernidos nas formas de expressão de pensadores chineses. Antes de tudo há que distinguir o *teh* pessoal do *teh* coletivo. O *teh* pessoal é próprio de indivíduos que, no papel de um "ancestral", contribuem para a carga-*teh* da família, ou, no papel de um governante "virtuoso", recuperam as fortunas da dinastia por algum tempo; o *teh* coletivo é próprio de uma família que, em virtude da carga acumulada, pode aspirar à posição real (régia). A família que adquiriu a necessária carga-*teh*, então, pode ascender ao governo do ecúmeno, se receber o decreto ou mandato, *ming*, do Céu. Em virtude do *ming*, a família meritória torna-se uma dinastia a ser derrubada quando o *ming* percorreu seu curso com o esgotamento empiricamente manifesto da carga-*teh* coletiva. Por ocasião de seu mandato divino, ainda que não antes ou depois, finalmente, a família

[32] *Po Hu T'ung* 12b (TJAN, 230).

dinástica é concebida como uma unidade de ordem ecumênica com relação ao tempo, ao espaço e à substância. Esse caráter de uma unidade ecumênica constituída pelo *ming* é enfatizado pela regra de que a Grande Felicidade (*tafu*) não descerá duas vezes sobre a mesma família. Daí uma dinastia chinesa não possuir um "carisma de sangue" no sentido ocidental — não há restaurações ou movimentos legitimistas na China. No que diz respeito às experiências que motivam a concepção de um ciclo dinástico pouca dúvida pode haver, pois as dinastias realmente ascendem e caem: quando o símbolo de ciclo tornou-se tangível, isto é, no período Chou, a China já tivera, de acordo com sua história tradicional, as experiências de três dinastias. Entretanto, há algo de estranho quanto ao ciclo dinástico na medida em que o símbolo, embora sugira a si mesmo em toda civilização cosmológica, não é aplicado a dinastias em outros lugares. Não há nenhum simbolismo de ciclos dinásticos no Egito ou na Mesopotâmia.

Supõe-se, ao mesmo tempo, que o ciclo dinástico seja um ciclo de quinhentos anos. Que a suposição desse período de tempo para o governo de uma dinastia tivesse uma base na observação empírica não é provável; aliás, toda vez que os dados da história tradicional se aproximam demasiadamente do período descrito, há razões para se suspeitar que foram manipulados no interesse do simbolismo. A figura assumida tem sua origem, antes, no simbolismo do número cinco. Ainda mais, a verdadeira importância desse segundo ciclo não deve ser buscada de modo algum em sua aplicação às dinastias, mas, pelo contrário, no fato de poder separar-se delas. As dinastias, como vimos há pouco, eram unidades de ordem ecumênica; e esse setor de significado se diferencia do complexo do ciclo dinástico quando o ciclo de quinhentos anos é aplicado a unidades que não são as dinastias, como é feito por Mêncio quando o aplica à sucessão dos sábios. A ordem ecumênica, assim, é articulada por ciclos de quinhentos anos, quer a carga-*teh* seja suprida por dinastias, quer o seja por "reis não coroados". O motivo para a criação do símbolo dificilmente pode ser descoberto em outro lugar, mas na experiência convincente do *teh* ordenador em pessoas que não são reis.

Esse segundo tipo de ciclo, ainda que obviamente pertença à classe de símbolos cosmológicos, mais uma vez não tem paralelo nas civilizações do Oriente Próximo. O aparecimento dos "sábios" na China — como chamaremos essas pessoas, adotando o uso chinês — é um tanto comparável ao dos "filósofos" na Hélade. Mas é comparável apenas em alguns aspectos; não é de modo algum o mesmo fenômeno, pois o aparecimento e o reconhecimento da força

ordenadora numa alma humana, independentemente de sua posição institucional na sociedade ordenada cosmologicamente, não florescem em filosofia no sentido platônico-aristotélico na China. Em lugar disso, manifesta-se nos dois tipos de existência representados respectivamente pelos movimentos confuciano e taoista — isto é, do sábio que quer atuar como um conselheiro para o governante institucional, com isso estabelecendo algo como uma teocracia ecumênica, e do sábio que se retira da ordem do mundo para o isolamento do eremita místico. Mas deve-se tomar cuidado quanto a traçar o contraste com excessiva nitidez, pois as possibilidades do desenvolvimento chinês podem ser discernidas também na Hélade, com respeito tanto ao símbolo do ciclo ecumênico quanto aos dois tipos de sábios. No que concerne ao ciclo, Aristóteles impressionou-se tão fortemente com a epifania epocal de Platão que concebeu um ciclo de sábios no qual a última época precedente fora marcada pelo aparecimento de Zoroastro. A intenção ecumênica é mesmo mais distinta no símbolo aristotélico do que no chinês, na medida em que as duas epifanias estão distribuídas sobre duas sociedades com ordens institucionais inteiramente diferentes. No que diz respeito aos tipos de sábios, é reconhecível na vida de Platão, bem como na fundação da Academia, o propósito de formar sábios que serão capazes de aconselhar governantes; e na burocracia estoica do império romano esse propósito assumiu formas institucionais que se assemelham à função da burocracia confuciana no império chinês. Para o tipo do sábio taoista, finalmente, a Hélade desenvolveu o notável paralelo do afastamento pirrônico das filosofias da conduta para a ataraxia do dogma e a existência do cético místico.

Embora fosse arriscado fixar uma data para a origem do ciclo dinástico em sua forma compacta, o ciclo de quinhentos anos diferenciado não pode haver surgido antes do aparecimento e do reconhecimento dos sábios como uma fonte de ordem ecumênica independente da instituição régia. Ademais, uma autoridade independente desse tipo dificilmente pode ter se afirmado antes que a instituição régia houvesse enfraquecido a tal ponto que a ordem ecumênica que se supôs que representava tivesse manifestamente aberto caminho para a desordem de uma disputa pelo poder entre os *kuo*. Daí o ciclo de quinhentos anos e o terceiro tipo, o ciclo de ordem ecumênica e a decadência de seu *teh*, estarem experimentalmente conectados. A instituição ecumênica da realeza continuava existindo, mas seu poder ordenador se desintegrara na força dos *kuo* e do *teh* dos sábios. A experiência desse triângulo pôde expressar-se no simbolismo de um *teh* ecumênico, de sua decadência e sua restauração.

À luz dessas reflexões podemos desenvolver uma opinião do curso histórico chinês. A ordem primordial da China não era um império no sentido do Oriente Próximo, mas a organização de uma sociedade de clãs que se entendia como o ecúmeno do gênero humano civilizado. Em torno de meados do século VIII, quando a realeza ritual do ecúmeno perdeu seu poder, aconteceu algo que, pelos padrões do Oriente Próximo, foi extraordinário, pois nem o reino do ecúmeno desapareceu sob o impacto da política do poder, para ser substituído pela sociedade recentemente organizada, nem foi a dinastia derrubada e substituída por uma nova; nem foi, depois de um interregno, a velha ordem restaurada. Em lugar disso, a ordem cosmológica compacta dissolveu-se em poder e espírito, como atestado pelo aparecimento, por um lado, dos políticos do poder e seus conselheiros legalistas no *kuo* e, por outro, dos dois tipos de sábios confuciano e taoista. Poder-se-ia decerto argumentar que nenhum dos pretendentes à realeza provou-se suficientemente forte para adquiri-la contra a vontade dos demais; mas o argumento renderia não mais do que a possibilidade de que os eventos de 221 a.C. poderiam ter ocorrido um século ou dois mais cedo; não afeta o fato de que a sociedade chinesa mudara para uma concepção antropológica de ordem por um salto no ser, ainda que não fosse suficientemente radical para romper completamente a ordem cosmológica. No despertar do salto no ser, os organizadores do poder efetivo e os representantes de ordem espiritual tinham substituído a instituição compacta do *wang*. E uma vez ocorrida a diferenciação dificilmente era de se esperar um retorno à compacta instituição régia — nenhum dos disputadores poderia, a qualquer tempo, ter restaurado a realeza ecumênica porque o sucesso dele no nível pragmático teria sido uma vitória de poder sem legitimação por espírito ecumênico. Consequentemente, a interpretação convencional das posteriores desordens da Chou como um enfraquecimento do poder régio mediante o crescimento dos Estados feudais, ainda que correta em termos de descrição institucional, é insuficiente, porque omite o fato de que o espírito da antiga ordem se desintegrara. Quando as guerras entre os disputadores haviam terminado com a vitória de Ch'in, o reino ecumênico da sociedade de clãs não foi restaurado, pois os clãs foram todos exterminados, enquanto os domínios territoriais dos senhores tinham desaparecido; o princípio da força, representado pelo *kuo*, engolira o ecúmeno e sua ordem. A fundação do império pode ser definida, portanto, em termos chineses, como a vitória do *kuo* sobre o *t'ienhsia*: o império era um *kuo* inflado sem legitimidade espiritual. Com a dinastia Han, como consequência, começou a luta entre os movimentos e escolas vi-

sando a prover a substância espiritual da qual o colosso de poder estava tão embaraçosamente desprovido. Mas a nova síntese de espírito e poder que foi encontrada e mudada de maneira variada, até que se tornou estabilizada na ortodoxia neoconfuciana, jamais pôde restaurar a ordem do antigo reino antes de haver ele se decomposto em *t'ien-hsia* e *kuo*.

Capítulo 7
Humanidade universal

Há realmente duas eras ecumênicas, uma ocidental e uma do Extremo Oriente, ambas se desdobrando paralelas no tempo. Pelo fato de eras ecumênicas ocorrerem no plural, surge a questão de se há dois gêneros humanos, cada um possuindo uma história própria e cada um desenvolvendo uma era ecumênica. Se decidirmos que há somente um gênero humano, surgirá a questão de em que sentido os dois processos paralelos constituem parte de uma era ecumênica. Essas questões devem agora ser investigadas. Iniciarei a análise com uma nova exposição do problema ecumênico como surgiu no Ocidente.

§1 A era ecumênica ocidental

Na era ecumênica ocidental, a verdade da existência se diferencia da verdade do cosmos. O processo passou a ser uma sequência de frustrações e catástrofes. Recapitularei as principais características da configuração histórica que engendrou o desespero radical paulino de descobrir algum sentido na continuação do processo e, ao mesmo tempo, a esperança radical de sua conclusão significativa pelos eventos escatológicos:

(1) Os impérios cosmológicos não são internamente transformados pela consciência emergente de humanidade universal, mas destruídos do exterior pela ascensão dos impérios ecumênicos.

(2) Os novos impérios são sobrecarregados com o conflito entre êxodo concupiscente e espiritual. A expansão imperial aniquila as sociedades que conquista; e poder ecumênico não pode se tornar existencialmente detentor de autoridade a menos que se legitime mediante associação com um movimento espiritual.

(3) Os impulsos concupiscentes — o persa, o macedônio, o romano — são todos ecumênicos; uma pluralidade de impulsos ecumênicos contende pelo ecúmeno único. Sucedendo aos impérios cosmológicos, os impérios ecumênicos se sucedem entre si, produzindo a configuração histórica de uma sucessão de impérios que é experimentada pelas vítimas como miséria sem sentido.

(4) Os impulsos ecumênicos tragam indiscriminadamente territórios grandes e populosos de culturas étnicas altamente desenvolvidas, de modo que os impérios resultantes são multicivilizacionais. Relativamente a esse ponto, já Platão fora cético acerca do empreendimento ecumênico, porque a pluralidade das culturas étnicas incorporadas revelar-se-ia um obstáculo à unificação do império pela consciência de humanidade comum; na experiência imediata de Platão, mesmo o *ethnos* helênico era aparentemente incapaz de superar a subetnicidade fratricida das *poleis* singulares numa federação pacífica.

(5) Justificando o ceticismo platônico, os impérios ecumênicos não só se destroem entre si mas tendem a romper-se ao longo das linhas de ex-culturas étnicas; e essa tendência pode ser agravada por invasões migratórias procedentes de culturas tribais além das fronteiras imperiais.

(6) Contudo, quando ocorrem, essas quebras e rupturas não devolvem as culturas étnicas pré-imperiais ao seu estado anterior — não mais do que no nosso tempo a retirada de poderes ocidentais de seus impérios coloniais restauram as ex-sociedades tribais. As sociedades que emergem de uma ruptura imperial possuem a marca da consciência ecumênico-imperial; notamos o movimento de expansão e contração que resulta numa pluralidade de organizações ecumenicamente conscientes coexistindo no ecúmeno pragmático único.

(7) A verdade da existência, finalmente, não surge de um único evento espiritual. Não penetra um gênero humano tragado por impulsos imperiais provenientes de um ponto de origem definido, mas assume a forma histórica de uma pluralidade de movimentos que brotam na Pérsia e na Índia, em Israel e na Hélade. A diferenciação da verdade única da existência, assim, é rompida num espectro de erupções espirituais, cada uma ostentando a marca da cultura étnica na qual ocorre. Ademais, nenhuma das diversas erupções expande a exegese do evento teofânico numa simbolização completamente equilibrada

de ordem que cubra toda a área de existência do ser humano na sociedade e na história. As reações humanas às irrupções divinas tendem, antes, a acentuar diferentes aspectos da verdade única da existência do ser humano sob Deus, tais como as revelações pneumáticas grega noética ou israelo-judaica da realidade divina.

Isso é "história" como foi experimentada pelos participantes mais sensíveis no processo até o tempo de Paulo. Avaliada pelo critério da ordem significativa na sociedade, o desempenho foi uma decepção, pois é demasiado óbvio que a sucessão de impérios na história pragmática não realizou a verdade da existência revelada pelos eventos teofânicos. Se "história" consistiu de nada exceto uma sequência de dominações imperiais, não foi o campo em que a verdadeira ordem de existência pessoal podia expandir-se na ordem da sociedade. Como os apocalípticos judeus desde Daniel haviam percebido, a realização da ordem humanamente verdadeira sob Deus na sociedade exigiria a transfiguração apocalíptica da realidade "histórica" na qual a verdade da ordem surgira como discernimento.

Na consciência apocalíptica, a experiência do movimento dentro da realidade além de sua própria estrutura secionou-se na convicção de que a história é um campo de desordem não suscetível de reparo por ação humana e na fé metastática numa intervenção que estabelecerá a ordem perfeita do domínio vindouro. A tensão entre ordem e desordem na realidade única dissolve-se na fantasia de duas realidades que se sucedem no tempo. Isso é a quebra de consciência que era para ser curada, pela epifania de Cristo e a visão de Paulo do Ressuscitado, pela certeza de que há realmente mais para a história do que império: o surgimento da verdade é o evento histórico que constitui significado na história; a transfiguração está em progresso na história não transfigurada. Por intermédio da visão paulina, a busca humana de ordem no tempo da história torna-se luminosa como a encarnação transfiguradora de realidade divina, do *theotes* de Colossenses 2,9 na realidade deste mundo. A experiência do movimento na realidade, assim, não é enganosa; o movimento é suficientemente real na reação confiante do ser humano à presença comovente de realidade divina em sua alma. O êxodo transfigurador dentro da realidade alcança a consciência plena de si mesmo ao se tornar historicamente consciente como a Encarnação de Deus no Ser humano.

Em vista da confusão intelectual em nosso "clima de opinião" contemporâneo, não será supérfluo reafirmar que não estou lidando com problemas de teologia. O estudo em pauta diz respeito à consciência do ser humano de sua

humanidade à medida que esta se diferencia historicamente. A fantasia de duas realidades sucessivas é uma deformação de consciência que pode ser causada pela exposição a períodos prolongados de perturbação destituída de sentido da ordem existencial. No caso dos pensadores apocalípticos judeus, foi causada pelo trauma dos impérios, porém topamos com uma deformação equivalente em certos pensadores chineses, causada pelo período traumático dos Estados Guerreiros[1]. O processo de cura, ademais, é difícil e incerto, porque a desordem na realidade não desaparece mesmo quando a teofania na pessoa de Cristo estabiliza novamente a ordem da existência e se torna efetiva socialmente pela organização da Igreja. Ainda que a fé que responde à teofania imunize a alma num alto grau contra o trauma da desordem que continua, o ponto de ruptura nunca está demasiado distante. A fantasia de duas realidades permaneceu constante na história ocidental da Antiguidade ao presente. A partir de movimentos sectários periféricos ela pode expandir-se a qualquer tempo, sob a pressão prolongada da circundante ausência de sentido, para a quebra correspondentemente destituída de sentido da ordem social pela explosão de expectativas apocalípticas. A verdade emergente na história não abole a inquietude da existência no extremo da estabilidade e da quebra. Mesmo no caso de Paulo, tivemos que perceber sua hesitação entre a aceitação da realidade única em que ocorre a Encarnação e a indulgência na expectativa metástatica de uma segunda realidade a advir no tempo dos vivos.

Embora a desordem continue e a inquietude da existência não possa ser abolida, a verdade da ordem, contudo, surge na história. As hesitações de Paulo não invalidam o discernimento conquistado por ele por sua visão do Ressuscitado: o significado na história é constituído mediante a reação do ser humano ao movimento imortalizador do pneuma divino em sua alma. Platão e Aristóteles, é verdade, já haviam conquistado o mesmo discernimento na medida em que a luminosidade noética de consciência o permitia ser conquis-

[1] A especulação apocalíptica sobre as duas realidades tem seu equivalente nas reflexões de Chuang Chou (369-286 a.C.) sobre sonho e realidade. A realidade dos Estados Guerreiros torna-se um sonho, e o sonho de ordem verdadeira na existência pessoal e social adquire a característica de realidade verdadeira. A respeito desse problema equivalente de sonho e realidade, cf. a análise em WEBER-SCHAEFER, *Oikumene und Imperium*, no capítulo Chung-tzu: Traum und Wirklichkeit, 89-102. Para a cisão equivalente no hinduísmo, cf. ibid., 93 s. O mesmo problema da cisão também surge no século IV a.C. na Grécia. Platão ocupa-se dele, na *República*, sob o título *doxa-aletheia*, aparência-realidade. Com Platão, entretanto, a cisão não ocorre em sua própria consciência, mas é analisada como a cisão na consciência do *homo politicus* de seu tempo. Sobre o tratamento platônico do problema, cf. minha própria análise em *Ordem e história*, III, 85 ss.

tado. Mas a reação imortalizadora deles à teofania do *Nous* não se desdobrou numa plena reação ao "deus-pai" que Platão percebeu como o Deus por trás dos deuses; a estratificação da realidade divina em profundidade permaneceu circundada pelas "deliberadas incertezas" que analisei anteriormente. Por conseguinte, os filósofos podiam revelar as dimensões de ordem somente dentro dos limites da teofania noética. Procederam realmente da ordem pessoal da reação imortalizadora para o paradigma da ordem imortalizadora na existência social, e finalmente para o simbolismo histórico do *Nous* como o Terceiro Deus; as três dimensões de ordem — pessoal, social, histórica — foram completamente diferenciadas. Mas conduziram sua análise dentro dos limites estabelecidos pelo caráter fundamentalmente intracósmico da teofania a que reagiram; o Terceiro Deus platônico jamais se tornou o Deus paulino e único que cria o mundo e revela a si mesmo na história. A análise clássica alcançou a divina *aition* como a fonte de ordem na realidade, diferenciou a estrutura de existência na metaxia, mas não se estendeu à estrutura de realidade divina em sua profundidade espiritual de criação e salvação. Somente pela reação de Paulo à sua visão o *athanatizein* dos filósofos expandiu-se para a *aphtharsia* espiritual, a pólis paradigmática para a organização da ordem espiritual do ser humano enquanto distinta de sua ordem temporal e a Terceira Era do *Nous* para a estrutura escatológica da história sob o Deus único de todas as eras.

Da era ecumênica ocidental, com seu clímax de significado nas diferenciações de consciência noética e espiritual, surgem certos discernimentos da estrutura da história que são geralmente válidos:
(1) Através das diferenciações de consciência, a história se torna visível como o processo em que ocorrem as diferenciações.
(2) Como as diferenciações sugerem o discernimento do ser humano da constituição de sua humanidade, a história se torna visível como uma dimensão de humanidade além da existência pessoal do ser humano na sociedade.
(3) Como os eventos diferenciadores são experimentados como movimentos imortalizadores, a história é descoberta como o processo no qual a realidade se torna luminosa para o movimento além de sua própria estrutura; a estrutura da história é escatológica.
(4) Como os eventos são experimentados como movimentos de reação humana a um movimento de presença divina, a história não é um processo meramente humano, mas divino-humano. Embora eventos históricos estejam fundados no mundo externo e possuam datas no calendário, também

participam da duração divina fora do tempo. A dimensão histórica de humanidade não é nem tempo do mundo nem eternidade, mas o fluxo de presença na metaxia.

(5) O gênero humano cuja humanidade se revela no fluxo de presença é gênero humano universal. A universalidade do gênero humano é constituída pela presença divina na metaxia.

§2 Escatologia e existência terrestre

O conflito entre uma pluralidade de eras ecumênicas e a universalidade do gênero humano nasce na estrutura Intermediária da existência.

Eventos históricos estão fundados na existência biofísica do ser humano em sociedade sobre a Terra, no tempo do mundo externo; tornam-se históricos por meio da experiência de participação no movimento de presença divina. O conceito-tipo da "era ecumênica" teve que ser construído no nível de sociedades em existência mundana que estavam envolvidas no processo pragmático, limitado no tempo e no espaço, de que surgiu a consciência de humanidade universal. Nada houve de errado com o procedimento; a era ecumênica ocidental é realmente uma unidade distinta de significado em história. Todavia, alguma coisa parecia estar errada devido à estranha tensão entre a universalidade de significado e a limitação pragmática do processo: estavam as sociedades não envolvidas no processo — a África e a Europa não mediterrâneas, o Extremo Oriente e as Américas — excluídas de sua universalidade? Essa estranheza, então, era adicionalmente agravada pela segunda era ecumênica cronologicamente paralela, tanto quanto sabemos sem difusão cultural ou estímulo, na China: há vários gêneros humanos que experimentam a desintegração de consciência cosmológica independentes um do outro? Obviamente, a questão do sujeito da história, anteriormente discutida no contexto da era ecumênica ocidental, impõe-se agora novamente no nível de um gênero humano global.

À luz da análise precedente, o problema agora pode ser sucintamente resolvido. O fluxo divino-humano de presença constitui um dado somente na medida em que está fundado na existência biofísica do ser humano sobre a Terra; a própria presença divina, embora experimentada pelo ser humano que existe no tempo e no espaço, não é um dado espaciotemporal. A dimensão histórica de humanidade, assim, não é mais um dado do que a realidade de

existência pessoal do ser humano na metaxia. Gênero humano universal não é uma sociedade existindo no mundo, mas um símbolo que indica a consciência do ser humano de participar, em sua existência terrestre, do mistério de uma realidade que se move rumo à sua transfiguração. Gênero humano universal é um índice escatológico.

O reconhecimento do gênero humano universal como um índice escatológico penetra o centro do problema apresentado pela história como uma dimensão de humanidade. Sem universalidade, não haveria nenhum gênero humano a não ser o agregado de membros de uma espécie biológica; não haveria mais uma história do gênero humano do que há uma história do gênero felino ou do equino. Se é para o gênero humano possuir história, seus membros têm que ser capazes de reagir ao movimento de presença divina em suas almas. Mas se é essa a condição, então o gênero humano que possui história é constituído pelo Deus ao qual o ser humano reage. Assim, uma distribuição esparsa de sociedades, pertencentes ao mesmo tipo biológico, é constatada como um gênero humano com uma história, em virtude da participação no mesmo fluxo de presença divina.

Se esse discernimento fosse uma estrutura constante de consciência, os problemas de história seriam relativamente simples. O que acontece no nível espaciotemporal de existência seria de pouca relevância. Um historiador não poderia fazer muito mais do que registrar as sociedades que existem sobre a Terra, e talvez adicionar uns poucos dados no que respeitasse ao seu tamanho e à sua duração. A matéria se torna complicada porque consciência não é uma constante, porém um processo avançando da compacidade à diferenciação. Pior do que isso, esses avanços não ocorrem através de todo o campo de sociedades humanas da mesma maneira no mesmo tempo — algumas são "escolhidas", algumas não são. E pior ainda, como Platão já observara, as diferenciações têm algo a ver com o avanço material da sociedade do primitivismo da Idade da Pedra, pelo estabelecimento com a agricultura e a descoberta dos metais, à fundação de cidades e o desenvolvimento da civilização urbana. As grandes diferenciações noética e espiritual ocorrem não entre caçadores e pescadores paleolíticos, mas em eras de cidades e impérios; algumas situações sociais e culturais parecem ser mais favoráveis a reações diferenciadoras do que outras. Assim, a estrutura da existência terrestre do ser humano na sociedade está de algum modo envolvida no processo de consciência diferenciadora.

Tais observações não devem ser mal entendidas como construções incipientes de uma relação causal entre civilização e inconsciência. Os pensadores

da era ecumênica que observam essas configurações não pretendem determinar uma Consciência marxista por um Ser marxista. Não são especuladores imanentistas que degradam sua consciência no epifenômeno de descobertas técnicas; pelo contrário, estão completamente cientes de sua consciência como a instância primária que transforma as descobertas em eventos históricos. Quando os eventos teofânicos tornam a história visível como o processo transfigurador em que o ser humano participa de sua existência espaciotemporal, esse processo converte-se numa absorvente preocupação humana com a extensão plena de sua cognoscibilidade, porque compartilha da sacralidade que emana da presença divina no fluxo. As reflexões de Platão acerca da sequência da Idade da Pedra e das idades dos metais não constituem um caso isolado. São precedidas pela observação de Hesíodo sobre a Idade do Ferro que sucede a Idade do Bronze micênica, com seu acento no declínio da ordem existencial marcado pelo avanço da metalurgia. E elas têm seu paralelo, na China dos Estados Guerreiros, numa observação com implicações similares, observação atribuída a Feng Hu Tzu[2]:

> Na Idade de Hsüan Yüan, Shen Nung e Ho Hsü, armas eram feitas de pedras para o corte de árvores e a construção de casas, e eram enterradas com os mortos; [...]
>
> Na Idade de Huang Ti, armas eram feitas de jade, para o corte de árvores e a escavação do solo, e eram enterradas com os mortos; [...]
>
> Na Idade de Yü, armas eram feitas de bronze, para a construção de Canais [...] e casas; [...]
>
> Atualmente, armas são feitas de ferro.

Voltando ao Ocidente, no século I a.C. Lucrécio desenvolve no livro 5 de *De rerum natura* seu grande projeto de evolução da vida das plantas, dos animais ao ser humano, e do crescimento civilizacional da Idade da Pedra, passando pela idade dos metais, à mais elevada perfeição (*ad summum cacumen*, V, 1457) no presente. A narrativa das idades (V, 1283-96) assemelha-se às afirmações de Feng Hu Tzu:

> As armas mais antigas eram mãos, unhas e dentes,
> e pedras e galhos partidos na floresta,
> e flama e fogo tão logo foram conhecidos.
> Mais tarde então foi descoberto o poder do ferro e do bronze.
> O uso do bronze foi conhecido antes daquele do ferro,

[2] Citado com base em Kwang-Chih CHANG, *The archaeology of Ancient China*, ed. rev., New Haven, Yale University Press, 1968, 2.

porque é de moldagem mais fácil e há mais dele para ser encontrado.
Com o bronze os homens lavraram o solo, e com o bronze agitaram
as ondas da guerra, e distribuíram ferimentos horríveis,
e se apoderaram de gado e terras, pois prontamente cederam
todos que estavam despidos e desarmados aos que estavam armados.
Então muito devagar a espada de ferro avançou,
a foice de bronze caiu em menosprezo.
Com o ferro eles principiaram a romper o solo da Terra,
e mais iguais se tornaram as lutas da guerra incerta.

No caso de Lucrécio não resta dúvida acerca das guerras da era ecumênica como o contexto no qual é para ser lida a narrativa das idades, pois a passagem que acabamos de citar é imediatamente seguida por um longo e vívido relato dos aprimoramentos na matança de pessoas realizada nas Guerras Púnicas (V, 1297-1349).

Assim a Triste Discórdia [*discordia tristis*] gerou uma coisa após outra
que seriam medonhas às tribos de homens armados,
e dia a dia aumentaram os terrores da guerra (V, 1305-7).

Todavia, a tristeza da discórdia humana não é a determinante final na história do gênero humano. Deve-se notar, tanto em Feng Hu Tzu quanto em Lucrécio, a ambivalência dos instrumentos como armamento de guerra e ferramentas para as obras de paz; e por trás dos instrumentos não se deve esquecer que há a mente que os inventa (V, 1449-57):

Indo ao mar e lavrando a terra, muros para as cidades e leis,
armas, estradas, vestuário, e o que mais desse tipo,
os prêmios e luxos que residem no coração de toda vida,
poesia, pintura, e o plainamento de figuras engenhosas,
foram lentamente aprendidos, mediante prática e experiência,
pela mente [*mens*] inquieta à medida que avança passo a passo.
Assim mediante passos o fluxo do tempo [*aetas*] tudo traz
à atenção, para ser alçado pela razão [*ratio*] à zona de luz.

Como Platão antes dele, Lucrécio é capaz de admirar a mente impacientemente inventiva do ser humano e a história do crescimento civilizacional sem perder sua sensibilidade quanto ao caráter questionável de um processo que culmina, em sua própria experiência, tanto na meditação do filósofo sobre a *natura rerum* quanto nas atrocidades concupiscentes das guerras imperiais. Sua análise da existência na metaxia, é verdade, não atinge o discernimento platônico da tensão entre profundidade apeirôntica e altura noética, mas a simbolização mais compacta por meio das trevas da *discordia tristis* e da luz da

razão não prejudica sua compreensão de espiritualista dessa condição como o universalmente humano na história. Nem é a sacralidade da história prejudicada quando Lucrécio expressa a experiência de presença divina compactamente apelando para *alma Venus*, a mãe de Eneias e Roma.

A experiência de *oikoumene-okeanos*, uma vez se haja desintegrada, não pode ser devolvida à sua prístina compacidade. O *habitat* do ser humano tornou-se o campo aberto do impulso imperial; e o mistério divino que circundara o território limitado e seu povo tornou-se luminoso como a presença divina num processo transfigurador em que participam todos os seres humanos em todos os tempos e em todos os lugares. Quando a experiência primária da existência do ser humano no cosmos dissolveu-se na opacidade da expansão concupiscente e na luminosidade da consciência espiritual, o laço que impede que as duas porções da realidade se dissociem nas duas realidades dos pensadores apocalípticos e gnósticos é encontrado na história. No nível da verdade da existência, o processo transfigurador toma o lugar do *okeanos* como o horizonte do mistério universalmente divino para um gênero humano que se tornou ecumênico pelo êxodo concupiscente. Consequentemente, somente a tríade império ecumênico, explosão espiritual e historiografia expressa equivalentemente a estrutura na realidade que fora compactamente expressa pelo simbolismo *oikoumene-okeanos*.

§3 Época absoluta e tempo axial

A tríade império ecumênico–explosão espiritual–historiografia e o simbolismo *oikoumene-okeanos* são equivalentes. As implicações da afirmação a favor da questão central de uma filosofia da história não são imediatamente visíveis; requerem exposição: a afirmação se reduz à análise experimental, e com isso decompõe o problema que foi levantado por Hegel sob o título "a época absoluta" e, posteriormente, desenvolvido por Jaspers sob o título o "tempo axial" da história universal.

A "época absoluta" de Hegel é marcada pela epifania de Cristo. O aparecimento do Filho de Deus é "o gonzo em torno do qual gira a história do mundo", porque por intermédio da Encarnação Deus revelou-se como o Espírito (*Geist*). "E isso significa: a autoconsciência [*das Selbstbewusstsein*] se elevara aos momentos que pertencem ao conceito do Espírito, bem como à necessidade de apreender esses momentos absolutamente." O plano da Providência na

história do mundo se torna cognoscível quando Deus revela sua natureza como *Geist* ao *Geist* pensante no ser humano, isto é, "ao órgão apropriado, em que Deus está presente ao ser humano". "Os cristãos foram iniciados [*eingeweiht*] nos mistérios de Deus, e assim é dada a nós a chave da história do mundo." Como "a história expõe a natureza de Deus", e a natureza de Deus tornou-se conhecida a nós pelo Cristo, é agora incumbência de Hegel como pensador cristão penetrar conceitualmente "essa fecunda produção de Razão criativa que é a história do mundo". Como o Deus três-em-um revelou-se como *Geist* no Cristo, a religião cristã enquanto distinta de todas as outras dá continuidade ao "elemento especulativo" que "capacita à filosofia nele descobrir também a ideia de Razão". As reflexões sobre a história do mundo que partem do discernimento dessa época absoluta serão portanto "uma teodiceia, uma justificação de Deus" mais eficiente do que a teodiceia que Leibniz tentou em "categorias abstratas, indeterminadas"[3].

A "época absoluta", entendida como os eventos em que a realidade se torna luminosa a si mesma como um processo de transfiguração, é realmente a questão central numa filosofia da história; de fato, sem as diferenciações noética e espiritual não haveria uma história na qual a humanidade do ser humano alcança sua consciência racional e espiritual, nem haveria um intelecto de filósofo a se preocupar com essa estrutura inteligível na história. Não se tem que aceitar o Sistema de Hegel se se aceita seu problema da "época absoluta" como válido. Resta entretanto a questão de se esse época tem que ser identificada com a epifania de Cristo ou se não deveria ser identificada com algum outro evento.

Jaspers aceita o problema de Hegel, mas recusa-se a identificar a época absoluta com Cristo, porque cristianismo é uma fé entre outras, "não é a fé do gênero humano". A "visão" cristã "da história universal pode ser válida somente para crentes cristãos"; e mesmo os cristãos não ligaram "sua visão empírica de história à sua fé", mas distinguem história sagrada de história profana e examinam "a própria tradição cristã tal como outros objetos empíricos de investigação". "Um eixo de história do mundo, se há um, teria que ser descoberto *empiricamente* como um evento [*Tatbestand*] que pode ser válido para todos os seres humanos, incluindo os cristãos." Esse eixo teria que ser o tempo em que "a formação de humanidade [*Menschsein*] aconteceu com "tal esma-

[3] Hegel, *Philosophie der Geschichte*, 440; Hoffmeister (ed.), *Die Vernunft in der Geschichte*, Hamburg, Meiner, 1966, 45-48.

gadora fertilidade" que o resultado seria empiricamente convincente tanto para o Ocidente quanto para a Ásia e para todos os seres humanos em seu conjunto, independentemente dessa ou daquela fé, e assim pudesse tornar-se "para todos os povos a base comum de autoentendimento histórico". Esse eixo é realmente para ser empiricamente encontrado no "processo espiritual" que se estende de por volta de 800 a 200 a.C., com uma concentração em torno de 500, quando Confúcio, o Buda e Heráclito foram contemporâneos. "Essa era produziu as categorias fundamentais nas quais pensamos até hoje; assentou as fundações das religiões universais em que seres humanos vivem até hoje; em todo sentido foi dado o passo para dentro do Universal."[4]

As duas concepções da época se complementam e iluminam o problema que tentam resolver. Hegel concentra a época em Cristo porque acredita que sua construção do Sistema completa uma revelação que foi apenas incompletamente revelada por meio da Encarnação do Logos. A fim de tornar essa fantasia plausível, ele primeiro projeta a diferenciação noética na consciência espiritual de Paulo, fazendo o conceito de *Geist* oscilar entre os significados de *Nous* e pneuma, e então extrai sua própria Razão do Espírito paulino. Daí sua concentração em Cristo como "o gonzo em torno do qual gira a história do mundo" ser apenas aparente; realmente Hegel incluiu, por meio de seus jogos semânticos, a diferenciação noética dos filósofos helênicos na "época absoluta". Jaspers teria estado sobre um terreno sólido se houvesse dissolvido a fusão hegeliana e expandido a época a ponto de incluir não só a epifania de Cristo, mas todos os eventos que entraram empiricamente na constituição da consciência histórica. Entretanto, em lugar de executar essa análise ele forma uma concepção estranhamente doutrinária de "fé cristã", que lhe permitirá eliminar Cristo de seu *status* epocal juntamente com uma "religião" na qual a maioria do gênero humano de qualquer maneira não acredita. Como consequência, ele pode transferir o "tempo axial" de Cristo a um processo espiritual que se estende, entre 800 e 200 a.C., do Ocidente greco-romano e dos profetas de Israel, passando pelas civilizações iraniana e indiana, à China. O que induz Jaspers a dar esse passo não se torna totalmente claro com base no contexto imediato em *Vom Ursprung und Ziel der Geschichte* [Origem e sentido da história], porque nesse ensejo ele deixa sua concepção de "fé cristã" paralisada como um bloco insuficientemente analisado. Antes, contudo, de ir além nesse

[4] Karl Jaspers, *Vom Ursprung und Ziel der Geschichte*, Zurich, ArtemisVerlag, 1949, 18 s. Cf. o capítulo inteiro sobre o "tempo axial" (Achsenzeit), 18-43.

intricado quebra-cabeças, devo indicar a parte de sua motivação sobre a qual não há dúvida, porque Jaspers é explícito acerca desse ponto: é sua preocupação como filósofo restabelecer a "época absoluta" como o centro de uma filosofia da história contra a dissecação de Spengler e de Toynbee da história em "civilizações" com cursos internos autônomos. Tem-se, ademais, que reconhecer sua categorização do "processo espiritual", que intermitentemente atraíra a atenção como uma época histórica, como o tempo axial, como uma proeza de discernimento filosófico.

Sobre o bloco insuficientemente analisado da "fé cristã" desce alguma luz de certas reflexões de Jaspers em seu debate com Bultmann sobre *Die Frage der Entmythologisierung* [A questão da desmitologização]. Nessa ocasião, Jaspers distingue a realidade da tensão existencial em Jesus com respeito a Deus da interpretação teológica da realidade, após a morte de Jesus, pelos primeiros cristãos. À adição teológica (*theologische Zutat*) ele se declara ser existencialmente não responsivo, enquanto acerca da realidade tem a dizer: "Jesus nos confronta somente com a questão moral de decidir por uma vida na fé de Deus [*im Gottesglauben*]. Essa é verdadeiramente uma questão crítica na prática da vida. Um homem que filosofa efetivamente a escuta em Jesus com uma intensidade mais do que ordinária, mas não a escuta exclusivamente nele, mas também nos profetas do Antigo Testamento e em filósofos de elevada categoria"[5]. Embora ele reconheça em Jesus uma extraordinária intensidade de existência na fé, Jaspers não reconhece em Jesus ou em Paulo a diferenciação de consciência escatológica que Bultmann, em sua resposta, enfatiza como a diferença específica da "fé cristã": "Esse é o paradoxo da fé cristã: o acontecimento escatológico em que o mundo chega ao seu fim se tornou real como um evento dentro da história do mundo, e se torna novamente um evento real em toda pregação cristã se se tratar de uma pregação genuína"[6].

A razão manifesta para a exclusão de Cristo tornou-se clara. Mas é só a razão manifesta. Jaspers estava inteiramente familiarizado com os problemas escatológicos na "fé cristã". Se não os reconhecesse como um passo importante na diferenciação de consciência, a razão ulterior teria que ser buscada no insatisfatório estado de análise experimental na ocasião. Jaspers foi repelido pela fusão da estrutura escatológica da realidade com uma ortodoxia semifun-

[5] Karl JASPERS, Rudolf BULTMANN, *Die Frage der Entmythologisierung*, München, Piper, 1954, 103.
[6] Ibid., 72.

damentalista. O caráter dessa fusão torna-se manifesto na formulação de Bultmann, há pouco citada, do "paradoxo" cristão, pois "o acontecimento escatológico em que o mundo chega ao seu fim" não se tornou, é claro, "real como um evento dentro da história do mundo". Pelo contrário, o fato de que o mundo não chegou ao seu fim como prometido é precisamente o motivo efetivo nos movimentos apocalípticos, com suas expectativas metastáticas, que brotaram desde então. Como se não bastasse que a estrutura escatológica da realidade e o ser humano como o lugar de transfiguração se tornassem conscientes, Bultmann concentra os símbolos engendrados pela experiência num supérfluo "paradoxo da fé cristã" e com isso eclipsa a realidade experimentada. Jaspers, por sua vez, foi perturbado pela linguagem da ortodoxia, porque percebeu nela a transformação da verdade existencial em doutrina da qual reconheceu as consequências assassinas na prática do comunismo e do nacional-socialismo. O debate teve que se conservar inconcluso, porque nenhum dos dois pensadores envolveu-se na análise da diferenciação escatológica que teria sido necessária para dissolver seu desacordo.

O estado de análise insatisfatório teve suas repercussões para a compreensão de "história". A estrutura da "história" é certamente manchada quando Bultmann descreve o evento teofânico como acontecendo *na* própria história que constitui e torna visível como universal. E idêntico manchamento semiconsciente da "história" numa corrente de tempo universal em que acontece o "processo espiritual" causa os problemas na construção de Jaspers do "tempo axial". Simplesmente não há nenhuma explosão espiritual marcando uma "época", seja ela a de Jaspers ou a de Hegel, sem uma consciência que é formada pelo evento diferenciador e que, com isso, capacitou a reconhecê-la como "epocal". A estrutura da consciência humana, à medida que se torna luminosa por sua própria historicidade, é obscurecida, se não destruída, se os eventos do êxodo espiritual são isolados dos eventos de historiografia que surgem em seu despertar e se ignoramos o fato de que os historiadores ocupam-se da perturbação da ordem mediante o êxodo concupiscente à luz do discernimento ganho pela explosão espiritual — sejam eles Heródoto e Tucídides, ou Políbio e Tito Lívio, ou os historiadores israelitas a partir do autor das Memórias de Davi ao Cronista, ou o historiador chinês Sse-ma Ch'ien.

No atual estado da análise experimental, concluo, o conceito de uma época ou tempo axial marcado exclusivamente pelas grandes explosões espirituais não é mais sustentável. Realmente ocorreu algo "epocal"; não há razão por que o adjetivo devesse ser negado à desintegração da experiência compacta do cos-

mos e à diferenciação da verdade da existência. Mas a "época" envolve, além das explosões espirituais, os impérios ecumênicos do Atlântico ao Pacífico e engendra a consciência da história como o novo horizonte que cerca com seu mistério divino a existência do ser humano no *habitat* que foi aberto pela concupiscência de poder e conhecimento.

§4 A época e a estrutura de consciência

A tríade é uma unidade de experiência em processo de diferenciação e simbolização. Esse processo, em suas dimensões pessoal, social e histórica, é o período que chamei de a era ecumênica.

Uma vez a questão seja afirmada em termos experimentais, as tentações de interpretar equivocadamente o problema da época tornam-se inteligíveis como enraizadas na estrutura de consciência. Por um lado, nem os impérios ecumênicos nem as explosões espirituais por si sós podem marcar a "época absoluta", porque não há época sem consciência histórica. Por outro lado, a história como o horizonte de mistério divino que cerca o ecúmeno espacialmente aberto dificilmente pode surgir a menos que o ecúmeno realmente se abra sob o impacto de expansão concupiscente; e a expansão não é mais do que uma ascensão e queda sem sentido de povos e seus governantes a menos que a consciência dos historiadores possa relacionar os eventos à verdade da existência que emerge nas explosões espirituais. Não há consciência de época a menos que algo que pode ser experimentado como epocal esteja acontecendo de fato no processo de realidade. Assim, o complexo experimental, ainda que seja uma unidade integral, sugere por sua estrutura uma divisão em sujeito e objeto de conhecimento. Se alguém cede à tentação, impérios e explosões são suscetíveis de se mover para a posição de eventos que acontecem na história, enquanto o historiógrafo tende a se tornar o registrador de uma história que é estruturada pelos eventos; e entre sujeito e objeto de consciência histórica hipostasiados a realidade que se tornou luminosa como um processo de transfiguração evaporará.

Essa divisão não pode ser curada por uma super ou metaconsciência que acrescerá os componentes hipostasiados do complexo experimental. Se uma história dos impérios e do "processo espiritual", representando o polo objeto, fosse para ser suplementada por uma história de historiografia, representando o polo sujeito, o fenótipo da época seria certamente melhorado, porém o ho-

rizonte de mistério recentemente diferenciado, não obstante, desapareceria. A consciência histórica apresenta o mesmo problema que a consciência noética do filósofo. Quando a luminosidade de consciência noética é deformada numa "antropologia" de ser humano intramundano e numa "teologia" de Deus transmundano, o evento teofânico é destruído, e com ele será destruída a tensão do ser humano rumo ao fundamento divino de sua existência e a experiência de participação. Da mesma maneira, quando os simbolismos engendrados na era ecumênica, incluindo historiografia, são deformados em eventos numa "história" que não é a história cuja experiência articulam, o processo com sua tensão escatológica é perdido. O impasse de tais descarrilamentos só pode ser evitado se se reconhece o próprio processo de diferenciação como a fonte exclusiva de nosso conhecimento relativo à unidade de experiência, que entende a si mesma como historicamente epocal quando diferencia.

Aceitar o processo de diferenciação como a fonte exclusiva de conhecimento significa, negativamente, renunciar a toda pretensão a uma posição de observador fora do processo. Positivamente, significa ingressar no processo e participar tanto de sua estrutura formal quanto das tarefas concretas impostas ao pensador por sua situação nele.

Primeiramente, no tocante à estrutura formal: o que diferencia é a consciência de uma estrutura na realidade. A afirmação implica que a estrutura esteve presente antes e estará presente depois, que foi experimentada e articulada. Até aqui o problema pode ser expresso na linguagem de um sujeito e objeto de consciência. A matéria se torna complicada porque acontece de a estrutura em questão ser o movimento de realidade além de sua estrutura. Os discernimentos ganhos pela unidade triádica de experiência constituem parte da própria realidade à medida que se torna luminosa por seu movimento rumo à transfiguração. O discernimento ganho não é meramente o conhecimento de um ser humano acerca de uma estranheza estrutural na qual pode estar interessado ou não, pois o ganho do discernimento é ele mesmo um evento escatológico que ilumina a estrutura transfiguradora na humanidade do ser humano. A história, assim, se revela como o horizonte de mistério divino quando se descobre que o processo de diferenciação é o processo de transfiguração. Entretanto, o evento do processo tornando-se luminoso por seu movimento rumo à realização escatológica não abole a tensão cognitiva entre ser humano, o conhecedor, e a estrutura que agora se torna conhecida como preexistente e pós-existente ao evento de sua descoberta. Consequentemente, se acontece de

a estrutura diferenciada ser o movimento de realidade além de sua estrutura, o evento abre a vista para o passado e o futuro de um processo em que o próprio evento marca uma época: a época do processo tornando-se luminosa por sua estrutura. À luz da nova descoberta, as simbolizações mais antigas da ordem experimentada na realidade, seja o simbolismo *oikoumene-okeanos* ou mitoespeculações do tipo historiogenético, mover-se-ão para a posição de fases no mesmo processo de transfiguração que agora pode ser simbolizado como um processo humanamente universal, aberto para seu passado e seu futuro. À medida que o ecúmeno se abre espacialmente, o horizonte de mistério circundante se abre temporalmente em história universal. Esse resultado da análise pode ser expresso na proposição: na era ecumênica, o processo de realidade é descoberto como um campo espacial e temporalmente aberto, com a existência do ser humano em tensão escatológica como seu centro de consciência.

A estrutura formal, ainda que possa ser analiticamente isolada, é apenas um estrato no processo. Precisamente quando o estrato formal diferencia, o processo surge em sua concretude como o processo de história em que participam todos os seres humanos passados, presentes e futuros. Como visto do novo centro de consciência, esse processo move-se no gênero humano em sua existência concreta terrestre com suas dimensões não mais limitadas de espaço e tempo; e, inversamente, esse processo é desenvolvido pelo gênero humano em sua diversificação pessoal e socialmente concreta. Ademais, o próprio "novo centro de consciência" não é tampouco o de uma mente despojada de corpo, mas a consciência de um grande número de seres humanos largamente dispersos no espaço e no tempo sobre um gênero humano social e culturalmente diversificado, no qual o evento epocal torna-se realidade num amplo espectro de graus de diferenciação, de graus de desconexão da experiência primária do cosmos, e especificamente das experiências mitoespeculativas, historiogenéticas, de acentos em problemas específicos e omissões de outros, de diferenças na real extensão do horizonte ecumênico à medida que ele se abre para um pensador concreto em sua situação concreta, e de seu real conhecimento do passado de um gênero humano que se tornou para ele universal.

Uma vez que a estratificação e a diversificação de consciência são reconhecidas como a estrutura na qual se move a história do gênero humano universal, o debate sobre marcas específicas da "época absoluta" se dissolve na investigação geral que diz respeito aos modos de participação universal, bem como a configuração desses modos no espaço e no tempo. Sob a discussão acerca das características espreita a interpretação equivocada da época como um objeto no

mundo externo cuja natureza tem que ser conceituada por um observador, enquanto de fato é uma fase no processo de diferenciação a ser descrita de uma posição participativa dentro do processo. Os eventos conspícuos que atraem a atenção para o fenômeno da época permanecerão decerto como as grandes manifestações da transição da verdade do cosmos para a verdade da existência, porém o mais notável sobre as manifestações é a transição que manifestam. A transição à verdade da existência é uma época, porque os seres humanos em cuja psique as diferenciações ocorrem as experimentam como epocais no sentido de constituírem um Antes e Depois irreversível de significado na história; a era ecumênica é o tempo em que os simbolismos das "eras" e dos "períodos" foram criados. Quando a história aparece como universalmente humana, descobre-se que é caracterizada por avanços epocais de discernimento de sua estrutura.

§5 Questão e mistério

A descoberta da estrutura epocal suscita inevitavelmente as questões perturbadoras que dizem respeito ao mistério da história:

(1) Por que, afinal, deveria haver épocas de avanço de discernimento? Por que a estrutura da realidade não é conhecida em forma diferenciada em todos os tempos?

(2) Por que os discernimentos têm que ser percebidos por indivíduos raros tais como profetas, filósofos e santos? Por que não é todo ser humano o receptor dos discernimentos?

(3) Por que, quando são conquistados os discernimentos, não são geralmente aceitos? Por que a verdade epocal tem que sofrer o tormento histórico de articulação imperfeita, evasão, ceticismo, descrença, rejeição, deformação, e dos renascimentos, renovações, redescobertas, rearticulações e adicionais diferenciações?

No desenrolar do presente estudo, essas questões se impuseram intermitentemente. A despeito disso, seu *status* e sua função no processo de diferenciação não foram ainda plenamente desenvolvidos, porque sua relação com o problema de época, o qual tem que ser incluído na análise, tornou-se temático somente agora. Essas questões não estão destinadas a ser respondidas; pelo contrário, simbolizam o mistério na estrutura da história mediante sua irrespondibilidade. Daí a Questão como um simbolismo *sui generis* torna-se o problema a ser esclarecido.

É preciso primeiro eliminar um mal-entendido elementar. Como as questões não podem ser respondidas por proposições referentes a eventos no mundo externo, um epistemólogo de convicção positivista as descartará como pseudoquestões, como *Scheinprobleme*, destituídas de significado. Dentro dos limites do horizonte positivista, o argumento é válido; as questões não podem realmente ser respondidas por referência ao mundo da percepção sensorial. O argumento, contudo, torna-se inválido ao prosseguir para declarar que as questões são, por essa razão, destituídas de significado; de fato, os homens que as formularam ao longo de vários milhares de anos de história até os dias de hoje de modo algum as consideram sem significado, mesmo na hipótese de julgarem a articulação adequada do significado delas uma tarefa desconcertante. A negação do significado se choca com o fato empírico de que elas ressurgem com frequência como significativas a partir da experiência da realidade. Por conseguinte, o ato de negação, especialmente quando aparece no contexto de uma escola ou movimento filosófico, deve ser caracterizado como a idiossincrasia sectária de homens que perderam o contato com a realidade e cujo crescimento intelectual e espiritual foi tão desfavoravelmente retardado que o significado lhes escapa.

A Questão com inicial maiúscula não é uma questão que diz respeito à natureza deste ou daquele objeto no mundo externo, mas uma estrutura inerente à experiência da realidade. Consequentemente, não aparece na mesma forma em todas as ocasiões, mas participa por seus modos variados do avanço de experiência da compacidade à diferenciação. O significado da Questão pode ser apurado, portanto, somente investigando os modos a partir da colocação na experiência primária do cosmos, através de formas transicionais, à sua colocação no contexto de diferenciações noética e espiritual.

Na colocação da experiência primária, a Questão aparece como a força motivadora no ato de simbolizar a origem das coisas por meio do mito, isto é, mediante uma narrativa que relaciona uma coisa, ou complexo de coisas, a uma outra coisa intracósmica como o fundamento de sua existência; o mito é a resposta a uma questão que toca o fundamento, mesmo se a própria questão ou o problema da Questão com inicial maiúscula não é estabelecido. Ainda se movendo dentro do contexto da experiência primária, a dinâmica da Questão, então, se faz sentida na criação de formas transicionais tais como as cadeias etiológicas que extrapolam o tipo mais curto de mito rumo a uma causa que se acredita ser a mais elevada no cosmos e, portanto, eminentemente qualificada a tornar todo o encadeamento expressivo do fundamento não existente do

cosmos. Essas são as cadeias que analisei no capítulo I, "Historiogênese", sob o título "Mitoespeculação". A função da Questão torna-se aparente, ademais, quando os criadores do mito refletem na adequação do mito como uma expressão do questionamento que estão experimentando. No ensejo da teologia menfita, ressaltei as "notas de rodapé" nas quais os criadores do drama explicam por que o mito de sua escolha constitui uma resposta mais adequada à sua busca do fundamento do que outras possíveis variantes. Ainda que documentações desse tipo sejam raras antes da era ecumênica, as manifestações de ceticismo e alienação no Primeiro Período Intermediário do Egito ou o episódio de Akhenaton não deixam dúvida a respeito de uma viva consciência crítica no ato mitopoético. Um mito não é uma verdade final; supõe-se que fornece a resposta a uma questão; e o teste de sua verdade está com os modos cambiantes da Questão como experimentada. Devem ser lembradas, finalmente, a liberdade mitopoética e a despreocupação acerca de conflitos entre extrapolações sucessivas ao fundamento dentro da mesma sociedade ou entre extrapolações simultâneas em bem conhecidas sociedades vizinhas. Nas sucessivas cosmogonias suméria e babilônia, um deus superior pode substituir o outro sem prejudicar a verdade do mito; e ninguém é seriamente perturbado quando os vizinhos impérios egípcio e mesopotâmio reivindicam ambos representar a ordem do cosmos sobre a Terra. Essa despreocupação é inteligível somente se o campo ricamente diversificado do mito é entendido não como uma coleção de afirmações conflitantes, mas como um domínio de respostas equivalentes à mesma estrutura na realidade experimentada, isto é, à Questão. Seu peso de significado novamente residiria mais propriamente na Questão do que na resposta simbólica. Poder-se-ia mesmo dizer que essa despreocupação, com seu peso na Questão, é o equivalente compacto do posterior entendimento diferenciado de humanidade universal.

O peso na Questão não torna a resposta irrelevante. Pelo contrário, pondo de lado as agitações de uma consciência crítica que considerará um simbolismo preferível a um outro, o mito possui a completa relevância de um verdadeiro discernimento concernente à ordem etiológica do cosmos em resposta à Questão concernente ao fundamento divino. A criação de um mito, ou de uma construção mitoespeculativa, é sempre motivada pela experiência de uma coisa e a questão que sua existência suscita; mas nem a motivação experimental nem o processo de criação e construção precisam estar no primeiro plano de consciência. Se algo é característico de sociedades cosmológicas estáveis, é a falta de preocupação a respeito das experiências motivadoras ou a respeito

de conflitos; o simbolismo acabado que faz a narrativa de uma gênese da causa suprema à coisa existente é aceito sem mais questões. O que se quer dizer com essa aceitação não questionada do mito no estilo cosmológico de verdade ficará claro com base no exemplo humilde, mas eminentemente prático, de um encantamento babilônio contra dor de dente. Supunha-se que a dor era causada por um verme que encontrara seu *habitat* na área enferma. Como nos festivais do Ano Novo o sacerdote acompanha o ritual com a recitação da cosmogonia, o médico-sacerdote acompanha sua ação de cura com a narrativa de como o verme veio a ser:

> Depois que Anu criara o céu,
> O céu havia criado a Terra,
> A Terra havia criado rios,
> Rios haviam criado canais;
> Canais haviam criado o pântano,
> O pântano havia criado o verme –
> O verme apresentou-se em pranto diante de Shamash,
> Suas lágrimas fluindo diante de Ea:
> "O que me dareis para comer?
> O que me dareis para beber?"

Os deuses lhe oferecem figos e damascos maduros como um *habitat*. Mas um verme de tal ascendência é difícil de contentar; insiste num lugar entre os dentes e a gengiva; e isso é concedido por Shamash e Ea[7]. No caso desse encantamento, o estilo cosmológico pode ser observado em sua compacidade. Claramente a gênese do verme é uma resposta à questão diagnóstica que diz respeito à causa da dor de dente. Mas o processo que dota o verme dessa impressiva cadeia etiológica não se torna temático. Só se pode supor que o encantamento seja um submito numa ampla concepção mítica de realidade, com aspectos "sistemáticos" formados sob a influência de cosmogonias e teogonias mitoespeculativas.

Quando, entretanto, o processo se torna temático, não é mais completamente o processo que resultou no mito de aceitação não questionada. O processo não pode ser elevado à consciência sem injetar consciência questionadora como uma crítica. A narrativa compacta de uma gênese a partir da suprema causa descendentemente, é verdade, pode ser invertida, de sorte que a cadeia etiológica será transformada numa série de questões partindo da coisa existente

[7] Samuel Noah Kramer, *Mythologies of the Ancient World*, New York, Doubleday, 1961, 123 s.

para cima. Mas quando ocorre a inversão, a busca do fundamento, a Questão ela mesma, diferencia como uma estrutura na experiência da realidade; e a Questão não terá repouso até o fundamento além dos fundamentos intracósmicos oferecido pelo mito compacto ser encontrado. A Questão não se conforma às respostas intracósmicas, mas reclama a resposta que é inerente à sua própria estrutura. Tanto a inversão quanto sua consequência crítica caracterizam o procedimento de numerosos diálogos nos *Upanishads*. Um caso típico de questionamento competitivo, pelo qual a sabedoria do Brahmana Yajnavalkya é testada, é a seguinte passagem do *Brihadaranyaka Upanishad* (3.6)[8]:

> Então Gargi Vachaknavi perguntou.
> "Yajnavalkya", ela disse, "tudo aqui é tecido,
> como urdidura e trama, em água. O que então é aquilo em
> que a água é tecida, como urdidura e trama?"
> "Em ar, ó Gargi", ele respondeu.
> "No que então é tecido o ar, como urdidura e trama?"
> "Nos mundos do céu, ó Gargi", ele respondeu.

A senhora questionadora então impulsiona o Brahmana através dos seguintes elos na cadeia etiológica: o mundo dos Gandharvas (semideuses), de Aditya (o Sol), de Chandra (a Lua), das Nakshatras (as estrelas), dos Devas (os deuses), de Indra, de Prajapati, e finalmente os mundos de Brama. O questionamento conclui:

> "Em que então são os mundos de Brahma tecidos, urdidura e trama?"
> Yajnavalkya disse: "Ó Gargi, não pergunes demais para que tua
> cabeça não tombe. Perguntas demais sobre uma divindade
> a respeito da qual não devemos perguntar demais. Não pergunes demais,
> ó Gargi".
> Depois disso, Gargi Vachaknavi se manteve quieta.

O diálogo indiano percorre uma cadeia de causas intracósmicas do mesmo tipo do encantamento babilônio. E, não obstante, a inversão da cadeia é mais do que a exploração de uma possibilidade formal, pois a descida a partir da causa mais elevada vem a repousar sobre a coisa a ser explicada; sua ênfase está na ordem objetiva entre coisas no cosmos, enquanto a ascensão da coisa existente, a partir do "tudo aqui" (estreitamente associado ao "este cosmos aqui" heraclíteo), move a tensão da existência com sua inquietude da busca para a frente. A Questão não é meramente qualquer questão, mas a busca con-

[8] Tradução de Max Mueller. Citado de *Hindu Scriptures*, London, Everyman, 1938.

cernente ao fundamento misterioso de todo Ser. O sistema hierárquico das coisas no cosmos é tomado como certo, mas o conhecimento dessa ordem como simbolizado por meio do mito não abrandará a inquietude do questionador. A Questão incita, além da realidade coberta pelo mito, rumo à fronteira em que o domínio dos símbolos é esgotado e a cabeça do questionador sofre a ameaça de tombar, caso ele persista depois de a meta haver sido alcançada. O diálogo revela a ascensão de questionamento como um processo de participação pelo qual a humanidade do ser humano torna-se luminosa como a do eu em sua tensão questionadora rumo ao fundamento, do *atman* em sua relação com o *brahman*, na linguagem dos *Upanishads*.

Os diálogos do tipo upanishádico desenvolvem a Questão que conduz ao fundamento, mas em sua autointerpretação esse ato diferenciador é um comentário dentro da tradição védica. Estabelecem a consciência questionadora como uma força ordenadora de existência, mas entendem esse movimento além do mito não como uma ruptura com o mito. Nem as diferenciações upanishádicas nem suas elaborações posteriores nos sistemas Vedanta são experimentadas como uma ruptura que constitui uma época na história; todas têm seu *status* dentro da ampla cultura do hinduísmo como uma possibilidade do entendimento do ser humano da relação dele com o mundo e as forças divinas entre outras. O modo brahmânico da Questão de Yajnavalkya não é o modo do filósofo que engendra o simbolismo do *Nous* como o Terceiro Deus numa sequência de eras divinas, nem é o modo espiritual do profeta que rebaixa todos os outros deuses ao *status* de falsos deuses ou mesmo não deuses. Não há nenhuma doutrina no hinduísmo que se prenda a uma teofania histórica como o dogma cristão à epifania de Cristo. A cultura do hinduísmo acomoda igualmente os devotos de Vishnu ou Shiva e os místicos brahmânicos; tem espaço para o politeísmo, o monoteísmo e o ateísmo; para cultos orgíacos e disciplina ascética; para um Deus pessoal e para um fundamento impessoal do ser. O hinduísmo como uma religião não tem nenhum fundador histórico. É a *sanatanadharma*, a religião eterna que não tem fim, como têm todas as coisas que têm um princípio; é o arquétipo de religião que apareceu, e reaparecerá nos mundos como são sucessivamente criados, destruídos e recriados. Na cultura do hinduísmo, a consciência histórica é emudecida pela dominância por especulações cosmológicas tardias sobre o cosmos como uma "coisa" com um começo e um fim, como uma "coisa" que nasce e renasce em sequência infinita. A hipóstase do cosmos e o infinito falacioso de especulação cosmológica podem ser identificados como o estrato na experiência hinduísta de realidade

que não foi rompida por eventos epocais comparáveis às teofanias noética e espiritual na Hélade e em Israel. Como consequência, a experiência brahmânica de realidade não desenvolve a autoconsciência da filosofia platônico-aristotélica como uma ciência noética; em seu autoentendimento é um *darshana*, uma maneira de olhar a realidade dessa particular posição do pensador[9].

A caracterização da consciência brahmânica teve que ser majoritariamente negativa, porque apresenta o caso de uma ruptura que, de acordo com os padrões noético e espiritual, não atinge sua meta. Essa incompletude, contudo, não deve obscurecer o fato de que uma ruptura incipiente realmente ocorreu. A verdade da existência foi diferenciada até um ponto, e o ponto situa-se suficientemente elevado para permitir o grandioso florescimento de consciência brahmânica no misticismo de Shankara (c. 800 d.C.). Todavia, a dominância das falácias cosmológicas prejudica seriamente a experiência da realidade e sua exploração. O magistral estudo comparativo de Shankara e Eckhart de autoria de Rudolf Otto em seu *Mysticism East and West* [Misticismo oriental e ocidental] (1932) mostra tanto a argúcia de Shankara, que às vezes é analiticamente mais articulada do que a de Eckhart, quanto a diferença fundamental entre os dois pensadores: para o pensador hindu, o mundo é uma ilusão; para Eckhart é o uno e único mundo no qual o Deus que o criou se tornou encarnado. A brahmânica "ruptura que absolutamente não atinge sua meta" pode agora ser mais adequadamente caracterizada como uma verdade de existência que, em sua diferenciação, é deficiente do evento teofânico que constitui consciência epocal. Como consequência, a dimensão histórica de humanidade não pode se tornar articulada. A mais impressionante manifestação desse fenômeno é o não aparecimento da historiografia na cultura hindu.

A incompletude da ruptura não diminui a importância da ascensão dialógica nos *Upanishads*. A ascensão na cadeia etiológica, a *via negativa*, permanece o instrumento analítico na articulação de verdade existencial mesmo quando a ruptura foi realizada. A íntima conexão entre consciência brahmânica e verdade espiritual ficará aparente numa passagem do *Apocalipse de Abraão* (cap. 7–8), um documento essênio, cuja data provável é o século I d.C.[10]:

[9] Para a caracterização do hinduísmo me vali de Helmuth von GLASENAPP, *Der Stufenweg zum Goettlichen: Shankaras Philosophie de All-Einheit*, Baden-Baden, H. Bühler Jr., 1948, 11-23.

[10] Traduzi o texto que se segue do Apokalypse des Abraham, in Paul RIESSLER (ed.), *Altjuedisches Schrifttum ausserhalb der Bibel*, Augsburg, B. Filser Verlag, 1928. Cf. também a tradu-

Mais venerável realmente do que todas as coisas é o fogo
pois muitas coisas a ninguém sujeitas prostrar-se-ão a ele...
Mais venerável ainda é a água,
pois subjuga o fogo...
Todavia não a chamo de Deus,
pois está sujeita à Terra...
A Terra classifico como mais venerável.
Todavia, não a chamo de Deus,
já que é secada pelo Sol...
Mais venerável do que a Terra classifico o Sol;
o universo que ele ilumina por seus raios.
Mesmo ele não chamo de Deus,
já que seu curso é obscurecido pela noite e as nuvens.
No entanto, não chamo de Deus a Lua e as estrelas,
porque elas, no seu tempo, turvam sua luz à noite...
Escuta isso, Terah, meu pai,
que te anuncio o Deus, o criador de tudo,
não aqueles que consideramos deuses!
Mas onde está Ele?
E o que é Ele?
— que avermelha o céu,
— que doura o Sol,
e ilumina a Lua e as estrelas?
— que seca a Terra, no meio de muitas águas,
que te coloca no mundo?
— que me procurou na confusão de minha mente?
Possa Deus revelar a Si Mesmo através de Si Mesmo!
Quando assim falei a Terah, meu pai,
na corte de minha casa,
A voz de um poderoso tombou do céu
numa eclosão de fogo e bradou:
Abraão! Abraão!
Eu disse: Aqui estou!
E Ele disse:
Procurais o Deus dos deuses,
o Criador,
na mente de vosso coração.
Eu sou Ele!

ção em G. H. Box, *The Apocalypse of Abraham*, New York, Macmillan, 1918. Sobre *O Apocalipse de Abraão* no contexto da apocalíptica judaica, cf. Paul Volz, *Die Eschatologie der juedischen Gemeinde im neutestamentlichen Zeitalter*, Tübingen, J. C. B. Mohr, ²1934, 48 s., e D. S. Russell, *The method and message of Jewish Apocalyptic*, Philadelphia, Westminster, 1964, 60.

A passagem apocalíptica é cuidadosamente organizada. Há uma primeira parte, guardando estreita semelhança com o diálogo dos *Upanishads* com sua série de questões. Quando a cadeia etiológica é esgotada, contudo, não se segue um fechamento evasivo da busca, mas o anúncio positivo do Deus além das divindades intracósmicas da cadeia como o objeto da procura. Quando esse ponto é atingido, ademais, a busca não é descontinuada porque, de outro modo, a cabeça poderia tombar, mas uma procura adicional é reconhecida como inútil porque conhecimento além desse ponto somente é possível por uma teofania. E a busca atinge consistentemente o clímax, finalmente, pela confrontação revelatória de Deus e ser humano expressa no simbolismo do episódio da sarça.

Um texto bem organizado desse tipo, com considerável ascendência literária, não é um documento primitivo. É uma análise sofisticada da transição da verdade cosmológica à verdade de ordem em existência mediante o encontro divino-humano. Merece mais atenção do que, pelo que sei, recebeu até agora.

A cadeia etiológica, pareceria à primeira vista, é introduzida apenas com a intenção de rejeitar os simbolismos de um ambiente fortemente cosmológico. Mas há mais no que respeita a ela do que a negação explícita de uma série de presenças divinas, "daqueles que consideramos deuses". De fato, a cadeia do tipo cosmológico é, em virtude da negação de divindade às posições elemental e celestial na hierarquia do ser, já de fato transformada na *via negativa* do místico que, vagueando pelos domínios imanentes do ser, não consegue descobrir Deus até que, depois de esgotá-los, a busca encontra seu repouso na realidade transcendental, no Além (*epekeina*) no sentido platônico. Essa transformação, todavia, é possível somente porque a cadeia, especialmente quando assume a forma da Questão desenvolvida como nos diálogos upanishádicos, já é uma *via negativa* na qual o viajante se apressa rumo ao fundamento final. Cadeia cosmológica e *via negativa* pós-cosmológica têm que ser reconhecidas como equivalentes.

Mas por que não deveria a cadeia, não importa qual seja sua forma, ser descartada uma vez alcançado o fundamento mediante uma experiência espiritual, como obviamente foi pelo autor do Apocalipse antes de ter ele se sentado para escrevê-lo? A resposta é dada pelo anúncio do deus-criador na medida em que devolve a uma cadeia, de outra maneira supérflua, sua função ao reconhecê-la como a ordem de coisas existente a partir do fundamento criativo. Consequentemente, a descoberta do fundamento não condena o campo de coisas

existentes à irrelevância, mas, pelo contrário, o estabelece como a realidade que extrai o significado de sua existência do fundamento; e, inversamente, a *via negativa*, à medida que ascende sobre a hierarquia do ser, conduz ao fundamento porque o fundamento é a origem da hierarquia. A transformação da cadeia constitui um passo adicional de desconexão do estilo cosmológico de verdade: o encantamento babilônio aceitava a cadeia acabada como a ordem objetiva de coisas intracósmicas; o diálogo brahmânico moveu a Questão para o centro e tornou a fronteira de transcendência visível, sem, entretanto, duvidar da ordem da cadeia intracósmica; o Apocalipse essênio abole a ordem intracósmica e a substitui por uma ordem de criação que conduz ao deus-criador.

Todavia, a ordem de criação não conduz por si mesma ao criador, mas o faz somente se na criação há um "coração" em busca de Deus. A "mente do coração", no Apocalipse, é o equivalente aramaico da *psyche* platônico-aristotélica e da *anima animi* agostiniana como o termo designativo do lugar da busca. É o lugar em que imanência e transcendência encontram-se, mas que não é, ele próprio, nem imanente nem transcendente. O texto torna o caráter Intermediário da tensão e seu lugar admiravelmente claros: a tensão de Deus procurando o ser humano, e o ser humano procurando Deus — a mutualidade de se procurarem e se encontrarem um ao outro —, o encontro entre ser humano e o Além de seu coração. Como Deus está presente mesmo na confusão do coração, precedendo e motivando a própria procura, o divino Além é ao mesmo tempo um divino Dentro. Sutilmente o autor desconhecido traça o movimento de Dentro para Além à medida que o movimento passa da confusão da mente à procura do desconhecido que está presente na procura como estava na confusão; e ulteriormente ao chamado proveniente do Além — até que aquilo que no começo era uma vaga perturbação naquela parte da realidade chamada coração se tornou uma clara confrontação no "Aqui estou" e "Eu sou Ele". O Apocalipse é uma obra-prima analítica, comparável em posição à ascensão platônica ao *kalon* no *Banquete*.

O *Apocalipse de Abraão* exibe vívida consciência de época. No relato que precede a passagem citada, Terah produz imagens de deuses e Abraão é seu ajudante (cap. 1–6). Nessa função, Abraão testemunha a deterioração das imagens através de ruptura e fogo, e é movido a reflexões por uma obsolescência que é a sólida base dos negócios. Ele fica particularmente impressionado quando, ao ser transportada, uma cabeça de estátua cai (1,7-8); isso é o que acontece aos deuses cujo deus-criador é o ser humano (3,3; 4,3). O relato serve de omino-

so prelúdio à explosão espiritual dos capítulos 7-8 e a teofania é imediatamente seguida da advertência de Deus a Abraão para que deixe a casa de seu pai, se ele quiser evitar a morte em seus pecados (8,5). Tão logo Abraão parte, Terah e sua casa são destruídos pelo fogo que se precipita do céu (8,6-7). O êxodo espiritual é ao mesmo tempo um êxodo físico; e a época é convincentemente marcada pela destruição do passado. A Abraão, que agora é o pai do futuro Israel, então, o curso da história é revelado, com seu perecível éon dos pagãos, e o éon vindouro dos justos, com o fim dos tempos e o juízo (capítulos 9-32).

Dever-se-ia notar a brutalidade da reação tribal contra a brutalidade da conquista imperial. Mesmo quando a consciência se torna epocal e o horizonte da história principia a franquear-se, as implicações de humanidade universal não serão prontamente realizadas, porque a posição concreta do pensador no processo, no qual está envolvido com suas paixões, limitará a perspectiva por vezes de maneira severa. Essa brutalidade apocalíptica pode ainda ser discernida no Novo Testamento no Cristo-vingador gotejante de sangue do Apocalipse de João (19,11-16). Num nível menos sedento de sangue, a deformação da perspectiva histórica sob o impacto da posição concreta transformou-se numa grande preocupação para o Apóstolo dos Gentios. Aparentemente seus convertidos gentios se inclinaram a se sentir superiores a judeus que rejeitavam o evangelho, embora fosse originalmente dirigido a eles. Paulo precisou adverti-los: "Mas se alguns dos galhos fossem partidos, e vós, um broto selvagem de oliva, fôsseis enxertado em seu lugar para partilhar da fecunda raiz da oliveira, não vos gabais sobre os galhos" (Rm 11,17-18). Tais sentimentos de superioridade são desordenados: "Lembrai que não sois vós que sustentais a raiz; é a raiz que vos sustenta" (11,18). A deformação apocalíptica de consciência epocal observada por Paulo permaneceu uma constante na civilização ocidental. No século XVIII, Kant a reconheceu nos intelectuais progressistas que acreditavam que o significado da história seria cumprido na própria existência deles, e degradaram toda a humanidade passada ao *status* de "contribuidores" para a glória do presente. No século XX, estamos ainda contaminados com a mesma deformação com a seita de sociólogos apocalípticos que inventaram a dicotomia de sociedades "tradicionais" e "modernas", e ainda adotam a política de Condorcet de destruir sociedades "tradicionais" as "modernizando". E descobrimos a deformação apocalíptica em lugares surpreendentes tais como na tese de Rudolf Bultmann de que o Antigo Testamento não interessa ao teólogo cristão. A advertência de Paulo, "Lembrai, é a raiz que vos sustenta", nunca é demasiadamente repetida.

Convencionalmente historiadores, filósofos e teólogos estão preocupados com as respostas à Questão. O que estou tentando fazer aqui é analisar a Questão como uma estrutura constante na experiência da realidade e, visto que a experiência constitui parte da realidade, na própria estrutura da realidade. Agora uns poucos resultados podem ser formulados:

(1) Nos três casos analisados, a Questão é reconhecidamente a constante em vários modos de experiência.

(2) Os casos, ademais, não são manifestações fortuitas da constante, mas revelam, em sua sucessão, um padrão definido de significado, na medida em que a própria Questão emerge do modo compacto de verdade cosmológica para a verdade diferenciada de existência: (a) no encantamento babilônio, a cadeia etiológica é o símbolo compacto que foi engendrado como uma resposta à Questão ainda não diferenciada; (b) no diálogo upanishádico, a Questão ela mesma é realizada, porém é deficiente de diferenciações noéticas ou espirituais; (c) no Apocalipse, a diferenciação espiritual é realizada, acompanhada pela consciência de época. O campo da história abre, mas a diferenciação de seu Mistério é interrompida abruptamente pela resposta apocalipticamente profética.

(3) Os casos, finalmente, revelam as estruturas na realidade que são experimentadas não como dados inquestionáveis, mas como suscitando as questões em busca de respostas. São: (a) a existência do cosmos; (b) a hierarquia e a diversificação do ser; (c) a experiência de questionamento como o constituinte de humanidade; (d) o salto na verdade existencial mediante iluminações noéticas e espirituais de consciência; (e) o processo de história em que ocorrem as diferenciações de questionamento de consciência e os saltos na verdade; e (f) o movimento escatológico no processo além de sua estrutura.

Os resultados, uma vez formulados dessa maneira, verterão luz sobre problemas ulteriores. As estruturas enumeradas em (3) não são coordenadas, mas relacionadas de modo variado entre si no processo da Questão à medida que se diferencia. As questões que dizem respeito à existência do cosmos e à essência de sua ordem (3a e 3b) diferenciam-se mais cedo do que as questões que dizem respeito ao processo da consciência (3e e 3f), e os dois grupos são vinculados historicamente pela diferenciação de questionamento de consciência e sua iluminação noética e espiritual (3c e 3d). No século XIX, no clima de uma doxografia que separara os símbolos das experiências que os engendrava, uma interpretação dessa sequência dificilmente podia ir além de clichês tais como "estático-dinâmico". Mesmo hoje pode-se ainda ler dos antigos que tinham

uma concepção e uma filosofia do cosmos "estáticas", ao passo que os modernos superaram tal atraso graças a uma concepção "dinâmica" de realidade que compreende o processo astro- e geofísico, a evolução da vida vegetal e animal, e a evolução e a história do ser humano. Tais categorizações no nível doutrinário transformam o processo de diferenciação e suas fases num jogo de verdadeiro-falso jogado com proposições por uma história hipostasiada. Ignoram o fato empírico de que a experiência questionadora humana da realidade é estruturalmente sempre completa tão longe quanto vão nossas fontes históricas. A existência e a ordem essencial do cosmos, é verdade, predominam na experiência primária, mas o cosmos está longe de ser concebido como uma entidade estática que sempre teve e sempre terá sua presente estrutura. As construções mitoespeculativas referentes à origem do cosmos e seu conteúdo, bem como os rituais de renovação cosmogônica, simbolizam a experiência de um processo em que a estrutura veio a ser o que é no presente, e em que pode também desintegrar-se novamente. O cosmos e sua ordem são experimentados não como "estáticos", mas como precariamente estabilizados num Agora que pode ser tragado pelo processo do qual emergiu. O que mantém a ordem no ser é a participação do ser humano no processo cósmico-divino por meio de rituais de renovação. Assim, todas as estruturas enumeradas em (3) estão presentes na experiência questionadora mesmo em seus modos cosmológicos compactos.

A Questão é completa mesmo no estilo cosmológico de verdade. Entretanto, a diferenciação de discernimentos noético e espiritual, da dimensão histórica de consciência humana, e o movimento escatológico na realidade afetam a experiência de um cosmos precariamente estável ao deslocar os acentos da estabilidade à instabilidade. Nada, é claro, mudou no cosmos no conjunto, desconsiderando catástrofes naturais tais como grandes dilúvios, secas prolongadas, terremotos, erupções vulcânicas e a observação da precessão dos equinócios, que servem sempre de lembretes de que o cosmos não é completamente estável. A percepção mais aguda da instabilidade é produzida por mudanças perturbadoras no processo não da natureza, mas da história. Como a sociedade constitui parte da realidade cósmica, uma importante ruptura da ordem social como ocorre no Primeiro Período Intermediário do Egito pode prejudicar a confiança geral na ordem cósmica, bem como a fé em sua simbolização por meio do mito até então aceito. Quando o processo da história representa preeminentemente o processo da realidade, os eventos da história, em lugar dos da natureza, tornam-se cruciais como critérios de ordem e desordem no cosmos.

As reações à percepção diferenciada variam largamente. Uma reação, a desintegração da confiança na ordem cósmica, torna-se manifesta na literatura de ceticismo e alienação no Egito na última parte do terceiro milênio a.C. Esse mesmo período, contudo, também testemunha a ascensão da especulação historiogenética que extrapola a ordem imperial para sua origem divino-cósmica, dotando a ordem historicamente concreta de um índice escatológico. A construção mais elaborada desse tipo, relacionada a seus predecessores sumero-babilônios, é a historiogênese israelita *ab creatione mundi*. Assim, a erosão geral da fé emanando de eventos históricos é contrariada pela simbolização mitoespeculativa de fé específica numa ordem social concreta como final; e esse feito é realizado mesclando compactamente a confiança numa verdade ainda não diferenciada de ordem existencial na ordem contingente da sociedade. Quando essa tentativa de salvar a estabilidade da ordem cósmica detendo a história é exposta às ulteriores vicissitudes da história, o simbolismo compacto dissolve-se nas duas realidades de consciência apocalíptica, isto é, uma história presente sem sentido a ser sucedida, em expectativa metastática, por um estado divinamente ordenado, perfeito de existência. Ademais, problemas comparáveis aos do Oriente Próximo imperial podem surgir no nível pré-imperial de ordem social. Do lado arqueológico foi recentemente sugerido que a explosão espiritual do Buda (c. 500 a.C.) é uma reação à expansão de "reinos", com a criação deles de uma corte e um centro urbano de cultura, do oeste da Índia ao vale do Ganges. Supõe-se que o distúrbio da ordem social no nível de povoados e tribos, a patente discrepância entre o estilo de vida de uma corte faustosa e a miséria do campo circundante foram experiências motivadoras na busca do Buda por salvação mediante a fuga do sofrimento deste mundo para o divino vazio do Nirvana[11]. A reação do Buda à tensão na realidade assemelha-se à cisão apocalíptica de consciência, mas o Buda pôde ser mais consistentemente radical porque em sua situação não teve que lutar com uma representação milenar de ordem humana de existência neste mundo pelos impérios cosmológicos, ou com um simbolismo historiogenético que elevou a ordem imperial à posição de cósmica, ou com revelações noéticas e espirituais que dotaram a estrutura deste mundo de sanção divina. Uma vez rejeitadas as divindades intracósmicas de uma sociedade agrícola, não houve

[11] Walter A. FAIRSERVIS Jr., *The roots of Ancient India:* the archaeology of Early Indian Civilization, London, Macmillan, 1971, 379 ss. Ver especialmente "Table 9. The movement of urbanization from west to East in Northern India", 379.

experiência diferenciada que o tivesse impedido de cortar caminho para o divino vazio por trás do mundo.

Não mais na consciência budista do que na upanishádica realmente a Questão relativa ao mistério do processo se diferencia plenamente na Índia. A história impõe a si mesma, é verdade, mas seus problemas são deformados pela infinidade falaciosa de um processo cósmico que se separou do vazio por cisão. Na área do Oriente Próximo e do Mediterrâneo, onde a diferenciação realmente ocorre, os eventos históricos arrojam uma sombra tão escura que a história tem que ser detida, ou historiogeneticamente, ou apocalipticamente, se a salvação da ordem do cosmos é pretendida. O "equilíbrio de consciência" obtido pelos filósofos clássicos, que puderam encarar o Mistério, é efetivamente um evento raro, a ser preservado cuidadosamente como um fio na civilização ocidental na qual tem que contender com o fio desequilibrado do movimento do "deter da história" que também permaneceu uma constante até nosso presente. Citei anteriormente a passagem de Hegel na qual ele elogia sua construção da história como uma teodiceia superior à de Leibniz porque está concretamente ligada à "época absoluta" marcada por Cristo. A plena importância dessa passagem pode agora ser mais bem entendida. O que Hegel encontrou em Cristo, ou melhor, em Paulo, foi uma diferenciação da Questão tão abrangente que incluía a dimensão histórica de humanidade. Essa completude de diferenciação é o critério da "época absoluta". Mas em Paulo ele também encontrou o apocalíptico movimento de "deter a história"; e como a expectativa metastática do Segundo Advento não fora atendida Hegel ia deter a história agora mediante seu Sistema, no qual o *Geist* autorreflexivo atinge sua realização e, com isso, a história o seu fim. A autointerpretação da tentativa como uma "teodiceia" não deixa dúvida acerca de seu motivo: é a mesma ansiedade que motiva os simbolismos historiogenéticos e apocalípticos mais antigos; e é induzida pelo mesmo tipo de eventos imperiais, no caso de Hegel a Revolução Francesa e o império napoleônico. Não se pode admitir que tal desordem seja a miséria que é; o Deus que a permite deve, desse modo tortuoso, perseguir um propósito ulterior de ordem; e não se pode admitir que a ordem vindoura seja precisamente tão contingente como a que está sendo agora despedaçada, mas deve ser uma ordem final no sentido escatológico. Essa construção se destina a atenuar a ansiedade de um homem que não pode encarar o Mistério da Realidade.

Encarar o Mistério da Realidade significa viver na fé que é a substância de coisas esperadas e a prova de coisas não vistas (Hb 11,1). Quando as "coisas"

escatológicas, esperadas mas não vistas, são metastaticamente deformadas num índice escatológico conferido a coisas a ser esperadas e vistas na "história", e quando a "fé" que é a substância e a prova de coisas escatológicas é correspondentemente deformada num "Sistema de Ciência" hegeliano, ou marxista, ou comtiano, cuja magia evocativa se destina a concretizar as expectativas "historicamente", a Questão pode ser mais plenamente diferenciada do que jamais o foi antes na história do gênero humano e, no entanto, o Mistério será destruído. A destruição do Mistério torna-se manifesta na dogmatomaquia contemporânea de "respostas".

§6 O processo de história e o processo do Todo

A Questão como uma estrutura na experiência faz parte do estrato Intermediário de realidade, a metaxia, e a ele pertence. Não há resposta à Questão exceto o Mistério à medida que se torna luminoso nos atos de questionamento. Qualquer tentativa de encontrar uma resposta desenvolvendo-se uma doutrina que diga respeito a eventos espaciotemporais destruirá a estrutura Intermediária de humanidade do ser humano. Os Sistemas de "deter a história" que dominam a cena contemporânea podem manter a aparência de verdade somente por um ato de violência, isto é, proibindo questões referentes às premissas e fazendo da proibição uma parte formal do Sistema. Essa interdição à Questão é o sintoma de uma autocontração que impossibilita a participação existencialmente aberta no processo de realidade.

Embora a tensão entre abertura para a realidade e contração do eu seja sempre um problema humano, ela assumirá as formas específicas esboçadas somente quando a dimensão histórica de humanidade as diferenciar. Na era ecumênica, a diferenciação prosseguiu a tal ponto que engendrou a forma simbólica de historiografia, mas não a tal ponto que as implicações da história como o processo de humanidade universal pudesse se revelar totalmente: leva tempo, a ser medido em séculos e milênios, para adquirir o conhecimento empírico que jaz inevitavelmente na base de um entendimento do processo histórico, e ainda mais tempo para penetrar analiticamente os materiais acumulados. Os impérios ecumênicos, é verdade, haviam ampliado o conhecimento tanto do *habitat* humano quanto do gênero humano o habitando, de modo que em uma data relativamente antiga se tornara possível uma obra como a periegese herodotiana; mas esse horizonte mais amplo era ainda tão

limitado que um segundo ecúmeno pôde desenvolver-se na China na mesma época, sem que os dois ecúmenos se conhecessem. Pelo tempo de Agostinho, oito séculos depois de Heródoto, as regiões de diferenciação eram ainda tão distanciadas no conhecimento que o retrato empírico da história de Agostinho, embora houvesse se expandido pela dimensão israelita-cristã, tem hoje um sabor distintamente provinciano, porque está vinculado ao horizonte ecumênico do império romano. E hoje, quinze séculos depois de Agostinho, ainda que o horizonte ecumênico haja se tornado global e o horizonte temporal tenha se expandido a profundidades inesperadas, o conhecimento empírico do processo é ainda tão incompleto que todo dia traz surpresas sob a forma de novas descobertas arqueológicas, enquanto a penetração experimental dos materiais retarda-se desfavoravelmente para trás. De fato, o conhecimento empírico aumenta tão rapidamente que as construções históricas que refletem uma existência deformada desfazem-se mais em razão da obsolescência de seus materiais do que devido à análise da existência deformada. Os Sistemas de "deter a história", por exemplo, ainda que tenham apenas 150 anos e continuem a dominar o "clima de opinião", se tornaram desesperadamente incompatíveis com o estado presente das ciências históricas; ou, num tempo mesmo mais curto, os desenvolvimentos em arqueologia, pré-história e datação por carbono 14 frustraram completamente a ideia de que "altas civilizações" têm sua origem na conquista de povoados agrícolas por tribos nômades, uma ideia que ainda predominava quando eu era um estudante na década de 1920.

A intenção dessas observações é trazer ao foco o significado da participação existencialmente aberta no processo de história. A história, ao que parece, tem um grande fôlego. Se alguém percebe que nos conservamos engalfinhados hoje, e ainda inconclusamente, com os problemas colocados pelas diferenciações de consciência na era ecumênica, esse alguém pode sentir que nada fora de comum aconteceu durante os últimos 2.500 anos. Embora fosse errado traduzir esse sentimento para a conclusão doutrinária de que nada há de novo sob o Sol, tal sentimento tem sua importância como uma proteção contra a fraqueza humana de guindar o seu próprio presente ao propósito da história. Constituirá sempre um exercício saudável refletir que de hoje a 2.500 anos nosso próprio tempo pertencerá a um passado tão remoto como o de Heráclito, do Buda e de Confúcio em relação ao nosso presente. A reflexão adicional sobre o que merecerá ser lembrado a respeito de nosso presente, e por que, estabelecerá a perspectiva na qual tem que ser posicionado: nosso presente, como qualquer presente, é uma fase no fluxo de presença

divina no qual nós, como todos os seres humanos antes e depois de nós, participamos. O horizonte do Mistério no tempo que abre com a expansão ecumênica no espaço é ainda a Questão que se apresenta aos presentemente vivos; e o que merecerá ser lembrado a respeito do presente será o modo de consciência em nossa reação à Questão.

A Questão permanece a mesma, mas os modos de formular a Questão mudam. Coisas acontecem na história realmente. Esta última sentença, contudo, é formulada imprecisamente. Mais precisamente ter-se-ia que dizer: o que acontece "na" história é o próprio processo de consciência diferenciadora que constitui história. Essa estrutura do processo cria o problema peculiar de que o conhecimento empírico do processo tem que ser incluído no modo de reação, uma vez que a existência do ser humano se tornou luminosa para sua dimensão histórica. A obrigação possui seus estranhos aspectos na medida em que a história não é uma coleção finita de eventos dados de uma vez por todas, mas um processo que continua a produzir a si mesmo por intermédio dos seres humanos que dele participam. Pondo de lado de momento todas as outras variáveis que afetam a questão, o "conhecimento empírico" de história em 500 d.C. compreenderá mil anos mais do processo do que em 500 a.C. e mil anos menos do que em 1500 d.C. A observação dessa estrutura constitui lugar-comum desde a era ecumênica, mas as reações variam largamente. No nível mais inferior há a visão do "presente" como uma espécie de maquinaria que tritura um "passado" que sempre se alonga. Chamo-a de "visão embutida" de história. Induz à queixa frequentemente ouvida de que o registro escrito de história está sucumbindo sob o fardo de materiais em constante acumulação. Mas isso seria demais para se esperar. Mais interessante é a competição entre historiadores pagãos e judeu-cristãos que descrevi com o título de historiomaquia no capítulo da "Historiogênese". Pensadores judeus e cristãos consideram que sua história é de uma qualidade superior à dos pagãos, porque remonta muito mais no tempo e conta com documentação mais confiável; a história mais longa é melhor história. A despeito de seus aspectos cômicos, concedida anterioridade temporal de Moisés em relação a Apolo, a competição faz sentido, porque se pretende que a maior duração do passado suporta a verdade maior do Deus do qual o presente em última instância é oriundo. A historiomaquia marca a transição da mitoespeculação ao horizonte aberto da história propriamente dita; o "conhecimento empírico" de história tem que introduzir a reação (resposta) à Questão porque a história foi descoberta como o horizonte do

Mistério divino. Uma terceira possibilidade é apresentada pelos pensadores do movimento do "deter da história". Tanto Hegel quanto Comte eram da opinião de que a história tem que percorrer seu curso durante uma certa extensão de tempo antes de haver suprido o material de passado no qual um pensador pode basear proposições "científicas" que dizem respeito à ordem que governa o processo. Por ora, isto é, em torno de 1800 d.C., o curso foi percorrido o suficiente para revelar seu significado e possibilitar o empreendimento do Sistema. Marx compreende perfeitamente Hegel ao inferir que chegou o tempo para o ser humano tomar as coisas em suas próprias mãos: a variedade mais antiga de história, agora chegando ao seu fim, produziu o super-homem marxista que retrai Deus para si mesmo; de agora em diante o super-homem metastático realizará a si mesmo e produzirá verdadeira história mediante ação revolucionária.

Nos casos citados, os respectivos pensadores tentam resolver problemas que pertencem à realidade intermediária de participação divino-humana projetando-os no tempo do mundo externo. Inevitavelmente a estrutura do processo é distorcida, se não destruída, quando o fluxo de presença é reduzido a tempo imanente. Não é necessária nenhuma crítica adicional. Não obstante, os casos não podem ser simplesmente descartados como interpretações falaciosas, pois mostram que em conjunturas críticas a "extensão de tempo" intromete-se como um problema. Aparentemente há algo no tocante a ela; se não for tratada propriamente, se fará sentida em interpretações equivocadas. Especialmente o terceiro caso, o dos Sistemas que declaram que a história percorreu um curso de tempo suficiente para revelar seu mistério, apresenta interesse imediato para a presente análise, que tenta investigar o Mistério que não tem nenhum fim no tempo. Os Sistemas, com suas ramificações em debates epigônicos secundários e terciários, dominam a cena contemporânea; não basta mostrar que são arruinados por grotescas interpretações equivocadas da realidade; é necessário também mostrar qual é a estrutura que obviamente se impõe, mas foi interpretada erroneamente. O ponto crucial é a interdição da Questão. Os pensadores proíbem o questionamento, usando o argumento de que tempo histórico suficiente decorreu para diferenciar a Questão tão plenamente que agora pode ser respondida definitivamente pelo Sistema; não negam, entretanto, que tempo considerável, a ser computado em milênios, foi necessário para fazer a revelação de verdade atingir seu estado presente de realização. Qual, então, é a relação do processo de diferenciação com o lapso de tempo imanente?

Formular o problema significa praticamente resolvê-lo. O Intermediário divino-humano de experiência historicamente diferenciadora é fundado na consciência de seres humanos concretos em corpos concretos sobre a Terra concreta no universo concreto. Retomando as reflexões anteriores sobre a variedade de dimensões do tempo: não há nenhuma "extensão de tempo" na qual coisas acontecem; há somente a realidade das coisas, que possui uma dimensão de tempo. Além disso, os vários estratos de realidade com suas específicas dimensões de tempo não são entidades autônomas, mas formam, através das relações de fundação e organização, a hierarquia do ser que se estende do estrato inorgânico, passando pelos reinos vegetal e animal, à existência do ser humano em sua tensão rumo ao fundamento divino do ser. Há um processo do Todo do qual a realidade Intermediária, com seu processo de história, não é mais do que uma parte, ainda que a parte importantíssima em que o processo do Todo torna-se luminoso para o movimento escatológico além de sua própria estrutura. Dentro desse processo do Todo, então, algumas coisas, como por exemplo a Terra, superam em duração outras coisas, como por exemplo os seres humanos individuais que habitam a Terra; e o que chamamos de "tempo" sem demais qualificações é o modo de durabilidade peculiar ao universo astrofísico que permite que sua dimensão de tempo seja medida por seus movimentos no espaço. Mas mesmo esse modo final de durabilidade, ao qual como uma medida referimos a duração de todas as outras coisas, não é um "tempo" em que coisas acontecem, mas a dimensão de tempo de uma coisa dentro do Todo que compreende também a realidade divina cujo modo de durabilidade expressamos por símbolos como "eternidade". Coisas não acontecem no universo astrofísico; o universo, juntamente com todas as coisas nele fundadas, acontece em Deus.

Assim, a concepção de uma "extensão de tempo" na qual acontece história suporta o fardo de uma dupla falácia. Em primeiro lugar, a dimensão de tempo do universo astrofísico que serve como a medida para a duração de todas as coisas no cosmos é hipostasiada numa entidade independente. E em segundo lugar supõe-se erroneamente que a duração do universo é a duração do Todo. Devido a esse fardo, a concepção obscurece a própria estrutura de realidade que procura esclarecer.

(1) No que diz respeito à primeira falácia: embora não haja nenhum "tempo" em que a "história" aconteça, há os estratos na hierarquia do ser em que o processo de consciência está fundado. Não há fluxo de presença na metaxia sem sua fundação na existência biofísica do ser humano sobre a Terra no uni-

verso. Em virtude de seu caráter fundador, os estratos inferiores estendem-se ao estrato de consciência humana, não como sua causa, mas como sua condição. Somente porque os estratos de realidade participam uns dos outros, por meio das relações de fundação e organização, na ordem do cosmos, podem e devem as dimensões de tempo dos estratos ser relacionadas entre si, com a dimensão de tempo do universo fornecendo a medida fundadora em última instância. A relação primária entre os estratos de realidade é obscurecida pelo desvio de atenção para a relação secundária das dimensões de tempo. Essa relação primária, contudo, é de fundamental importância no presente contexto, porque revela o processo de história estendendo-se estruturalmente, via participação, para os outros estratos de realidade, incluindo o universo físico.

(2) O discernimento da mútua participação dos estratos ajudará agora a dissolver a segunda falácia. O universo físico como fundação final para os estratos mais elevados na hierarquia do ser não pode ser identificado como a realidade suprema do Todo, porque no estrato de consciência experimentamos a presença da realidade divina como a constituinte de humanidade. Na consciência do ser humano, o movimento fundacional dentro da realidade a partir da profundidade física torna-se luminoso para a constituição criativa de toda realidade a partir da altura do fundamento divino. No que diz respeito aos modos de duração, temos, portanto, que declarar: na ordem de fundação a partir da profundidade, a dimensão de tempo do universo compreende as dimensões de tempo dos outros estratos na hierarquia do ser; na ordem de criação a partir da altura, o modo divino de duração que simbolizamos como eternidade compreende as dimensões de tempo dos outros estratos de realidade, incluindo o universo.

Uma vez eliminadas as falácias, a hierarquia do ser aparece não como muitos estratos empilhados um sobre o topo do outro, mas como movimento da realidade a partir da profundidade apeirôntica ascendendo ao ser humano por tantos níveis da hierarquia quantos possam ser discernidos empiricamente, e como o contramovimento de organização criativa a partir da altura divina para baixo, com a metaxia da consciência do ser humano como o lugar em que o movimento do Todo se torna luminoso por sua direção escatológica. Quando a dimensão histórica de humanidade diferenciou, a Questão, assim, se volta para o processo do Todo à medida que ele se torna luminoso por seu movimento direcional no processo de história. O Mistério do processo histórico é inseparável do Mistério de uma realidade que produz o universo e a Terra, vida vegetal e animal sobre a Terra, e finalmente o ser humano e sua consciên-

cia. Tais reflexões decididamente não são novas, porém expressam, sob forma diferenciada, a experiência da ordem divino-cósmica que motivou os simbolismos cosmogônicos mais antigos; e é isso precisamente o que deveriam fazer se humanidade universal na história for real e não uma ilusão. Mais explicitamente, elas são o modo de questionamento engendrado na situação contemporânea pela resistência de um filósofo à distorção e à destruição da humanidade perpetradas pelos Sistemas do "deter a história". São um ato de franca participação no processo tanto da história quanto do Todo.

Índice remissivo

Ab creatione mundi 407
Abel-Remusat, J.-P. 55, 57
Abismo 127, 130, 297, 299-302, 310, 321, 338
Abraão 50, 51, 67, 68, 70, 105, 144, 155, 158, 175, 205, 329, 400, 401, 403, 404
Absolutes Wissen (conhecimento absoluto) 334
Academia de Platão 373
Adão 143, 144, 148, 158, 319
Adikia (injustiça) 238
Aditya (Sol) 398
Ad summum cacumen (à suprema perfeição) 384
Aetas (tempo) 385
Agamenon (Ésquilo) 245
Ágape 317, 321
Agar 88
Agathon 252, 302
Agathos daimon tes oikoumenes (boa divindade do ecúmeno) 195
Agesilau 183
Agnoein (ignorante) 255
Agnoia 255
Agostinho, Santo 42, 48, 50, 102, 106, 146, 168, 201, 208, 236, 237, 245, 261, 340, 343, 410
– Obras: *Civitas Dei* 199, 236, 237; *Contra Faustum* 200, 201; *De vera religione* 199, 236, 237

Agressividade 263
Ahriman 79
Ahuramazda 47, 212-216, 279
Aigyptiaka (Hecateu de Abdera) 167
Aigyptiaka (Maneto) 150
Aitia (causa) 183, 184, 250, 255, 256, 266
Aition 255, 381
Akhenaton 155, 209, 211, 216, 357, 396
Akme (auge) 191
Akropolis (cidadela) 218
Al-Bairuni 201
Alegoria 88, 90, 95
Aletheia 66
Alethinos logos (relato verdadeiro) 64, 91, 320, 321
Alexandre 15, 47, 49, 53, 75, 85, 90, 95, 96, 104, 124, 143, 165, 166, 169, 178, 180-183, 187, 194, 208, 209, 216-231, 233, 264, 265, 267, 272, 273, 277, 279
Alienação e jogos de alienação 72, 73, 130, 325-327, 332. *Ver também* Egofania
Allegorein (interpretando alegoricamente) 88
Allegoresis 83, 87-90
Allegoria (alegoria) 88
Allegoroumena (alegoria) 88
Allophylous (raça) 218
Alma 48, 61, 62, 64, 65, 69, 70, 72, 88, 94, 95, 97, 102, 132, 159, 186, 251, 252, 264, 265,

269, 271, 294, 299, 300, 313, 328, 359, 373, 379, 380, 383
Alma Venus 386
Alquimia 82
Altaner, Berthold 331
Altizer, Thomas 24, 28, 31, 36
Amasis 246
Amathes 253
Amathia 255
Amenhemet I 153
Ameni 153
Amon 47, 62, 127, 210, 211, 227, 228, 270
Amon-Min 150
Amon-Re 132, 151
Amor (*agape*) 317, 321
Amor Dei 236, 245
Amor (*eros*) 107, 108, 251, 252, 317, 323
Amor (*philia*) 107, 254, 261, 262, 316
Amor sui 245
Amós, Livro de 111
Anabasis (Arriano) 216, 219-221, 223, 227, 228
Anabasis (Xenofontes) 181
Anais da Primavera e Outuno 355
Anais imperiais 353
Analectos 366, 367
Anamnesis (Voegelin) 11, 33, 34
Ananke 65, 299-302, 306, 321, 322, 330
Anatólia 74, 211, 217, 284
Anaxágoras 95, 254, 255, 301
Anaxarco 222
Anaximandro 48, 49, 85, 165, 238-241, 243, 244, 250, 254, 255, 282-284, 310
Anaxímenes 95, 97
Ancilla potestatis 267
Andrakotos 229
Andreas, F. C. 202
Aner (homem) 318
Angeschaut (visto) 334
Angra Mainyu 300
Anima animi 403
Anjos 77, 78, 314
An sich (em si) 337
Ansiedade 70, 121, 122, 125, 127, 130, 131, 140, 255, 256, 305, 310, 328, 408

"Ansiedade e razão" (Voegelin) 35
Antálcidas 180
Anticosmismo 76
Antigos impérios do Oriente Próximo 176
Antigo Testamento 149, 168, 219, 271, 302, 303, 389, 404
Antíoco III 182, 231
Antíoco IV Epifanes 273
Antíoco Soter 46, 143, 151
Antropogonia 46, 105, 116-118, 120, 162
Antropologia 199, 392
An-yang 353, 355, 358
Aparche (primeiro ato) 319
Apatia 96
Apeiria 287
Apeiron 48, 165, 238-241, 244, 245, 250, 251, 254, 255, 258, 282, 283, 287, 297-300, 306, 312, 321
Aphormai (signos) 88
Aphtharsia (imperecimento) 49, 50, 312, 313, 317-319, 321, 325, 342, 344, 381
Aphthonos 265
Apocalipse de Abraão 51, 400, 401, 403
Apocalipse de Daniel 128, 176, 208, 248
Apokalypsai 327
Apokalypsis 201, 310, 327
Apokaradokia (expectativa) 310
Apolo 172, 333, 411
Apolodoro 170, 172, 251
Apolodoto 232, 233
Apologia (Tertuliano) 101
Apolytrosis (libertado, solto) 310
Aporein 255
Aporon (confusão) 255
Apostole (apostolado) 203
Arberry, Arthur J. 205
Arcaísmo 211
Arche 79, 115, 119, 124, 165, 183-185, 238, 239, 244, 248, 254-258, 282, 283, 287-289, 319
Arche tes Asias (império da Ásia) 266
Ardashir 200, 201, 203
Arete (excelência) 218, 225, 226
Arfaxad 144
Argos 161, 181, 288
Aristarco de Samos 98

Ariste politeia (a melhor constituição) 226
Aristeu 167
Aristóbulo 88
Aristocracia 188, 190, 192, 288, 289
Aristóteles 45, 47-49, 64, 65, 70, 89, 90, 92-95, 97, 103, 137, 138, 186, 188, 190, 208, 218, 221, 225-227, 242, 252, 254-258, 262, 268, 283-286, 296, 298, 301, 304-306, 321, 323, 328, 329, 373, 380
— Obras: *Metafísica* 92, 132, 255, 256, 301, 304, 305; *Ética a Nicômaco* 261, 262, 329, 330; *Física* 254, 255; *Política* 225-227, 329, 330; *Problemata* 137, 138
Arnim, Hans von 98
Arqueologia 19, 171, 410
Arquétipos 263
Arriano 216, 217, 219, 222, 223, 227, 228
Artabanes 246
Artembares 246
Arthasastra (Chanakya) 229
Arua 151
Ascetismo 81
Asoka 229, 230, 231, 234, 274
Assíria 179, 289, 357
Astiages 179, 246
Astrologia 82
Astronomia 98
Átalo II de Pérgamo 170
Ataraxia 96, 373
Ateísmo 168, 399
Atenágoras 331
Atenas 101, 161, 177, 180-182, 186, 196, 219, 225
Athanatizein 262, 304, 306, 311, 322, 344, 381
Atman 399
Atos, Livro dos 78, 186, 196, 198, 313
Autoconsciência 334, 336, 337, 386, 400
Autointerpretação 22, 105, 113, 120, 151, 183, 333, 340, 341, 356, 399, 408
Autolouange 47, 214, 279
Autossalvação 327
Autotheos 331
Auxesis (crescimento) 191

Baal 271

Babilônia 56, 75, 76, 80, 105, 151, 159, 166, 179, 200, 201, 203, 208, 211, 212, 235, 243, 273, 279, 281, 357
Babyloniaca (Berosso) 149
Banquete (Platão) 251, 252, 403
Bárbaros 169, 176, 181, 218, 227, 233, 259, 289, 351, 356, 365-367
Barker, Ernest 220
Barsine 221
Basileia 288
Basilides 74
Batteux, Abade 265
Baur, Ferdinand Christian 200
Bayet, Jean 119
Bayle, Pierre 79
Beatus possidens 282
Belo 166
Bereshit 62
Bergson, Henri-Louis 132
Berosso 46, 47, 124, 143, 145, 149, 150, 169
Bewusstseinslagen 253
Bianchi, U. 79
Bíblia 56, 172, 311
Biblicismo 172
Bibliotheke Historike (Diodoro) 150
Binah (discernimento) 109
Bios theoretikos 177, 284, 306
Bizantino 47, 205
Blutrausch (intoxicação sanguínea) 325
Boeckh, A. 195
Boehme, Robert 270
Bohner, Hermann 355
Bore (Deus-Criador) 80, 280
Bornkamm, Guenther 311
Bossuet, Jacques-Bénigne 123
Box, G. H. 401
Brama *(brahman)* 215, 398-401
Brahmana Yajnavalkya 398
Brazman 215
Brazmânico 214, 215, 279
Bretanha 194
Bright, John 104
Brihadaranyaka Upanishad 398
Buda e budismo 51, 201, 202, 204, 205, 231, 232, 276, 388, 407, 410

Bull, Ludlow 150
Bultmann, Rudolf 33, 51, 389, 390, 404
Burckhardt, Jacob 48, 258-263, 282, 287, 292
Burkitt, F. C. 201

Cainan 144
Calcedônia, Definição de 50, 326, 335
Calendário 140, 381
Calístenes 222-224
Cambises 179, 212
Campbell, John Angus 12, 30
Caquot, André 271
Cares 222
Caringella, Paul 12, 21, 32, 33, 35
Cartago 184, 185, 187, 191-194
Cassandro 166, 222
Catão 193
Centrum mundi 278
Ceticismo 82, 128, 168, 171, 241, 318, 349, 352, 378, 394, 396, 407
Chanakia 229
Chandragupta 229-231, 274
Chandra (lua) 398
Chan-kuo (Os Estados Guerreiros) 351, 352
Charis (graça) 311
Charisma, charismata (dons) 315, 317
Chavannes, Edouard 348
Cheng de Ch'in, duque 349
Chêng Te-K'un 348
Ch'i 350, 351, 352, 354
China 20, 28, 35, 50, 55-57, 123, 124, 274-277, 347-353, 355-362, 365, 368, 369, 371-374, 382, 384, 388, 410
Chine Antique (Maspero) 348, 353, 365
Ch'in Shih-huang-ti 274, 349, 352, 362, 368
Chipre 212, 357
Chora 201, 299
Chresmoi (oráculos) 88
Chresmosyne 252
Chronica (Apolodoro) 170
Chronica (Eusébio) 150
Chronica (Otto de Freising) 340
Chronouplethos 291
Chuang Chou 380

Chuan-Hsü 350
Chu-hou (senhores) 369
Chung-hua (flor central) 357
Chung-kuo 50, 356, 367
Ch'ung Yü 354
Cícero 45, 46, 94, 95, 98-102, 108, 190
Ciclos 27, 46, 47, 51, 138-140, 142, 143, 189, 191, 192, 238, 354, 355, 371-373
Ciclos celestiais 46, 140
Ciência 98, 305, 360
Ciência da lógica (Hegel) 112
Ciência, política e gnosticismo (Voegelin) 10
Cientificismo 131
Cimérios 270
Cínico 84
Cipião Emiliano 187
Cipião Nasica 193
Circum-navegação do globo 277
Circuncisão 329
Ciro 47, 80, 164, 165, 179, 181, 212, 243-246, 248, 279, 281
Cisma Samaritano 104
Cítios 248
Civilização 20, 21, 23, 46, 49, 51, 54, 57, 108, 113, 115, 119, 124, 154, 157, 160, 163, 164, 175, 178, 192, 194, 195, 199, 208, 229, 237, 238, 272, 276, 277, 288, 290, 292, 294, 296, 333, 342, 345, 347, 353, 356, 357, 359, 365, 366, 368, 370, 372, 383, 388, 389, 404, 408, 410
Civilização micênica 175, 284, 288, 384
Civilização minoica 357
Civitas Dei 192, 236, 237
Civitas terrena 237
Cleanto 94, 96-98, 101, 102
Clemente de Alexandria 47, 124, 138, 171
Clemente, Epístola de 197
Clístenes 180
Colossenses, Epístolas aos 62, 322, 330, 379
Cômodo 173
Comte, Auguste 121, 125, 257, 325, 332, 333, 412
Comunidade (*koinonia*) 218, 221, 279, 291
Comunismo 56, 390
Condicio humana 283
Condorcet, Marquês de 266, 332, 404

Condottieri 178
Confiança 51, 70, 130, 223, 406, 407
Confúcio 350, 352, 354, 355, 363, 366, 370, 388, 410
Confucionismo 277, 361, 362
Coniunctio (relação íntima) 100
Conquista e êxodo 32, 33, 279, 281, 282. *Ver também* Império
Consciência 12, 20, 22-25, 33-36, 45, 48-51, 54, 55, 57-62, 64-68, 70, 72-77, 80, 82-85, 87, 89, 93, 97, 99, 103, 106-109, 111-113, 117, 120, 121, 123-125, 130-133, 137, 154, 156, 172, 175, 176, 208, 209, 228, 237, 239-244, 247, 249-255, 257, 258, 263-268, 276, 278, 280-289, 291-293, 295-297, 300-307, 309, 312, 314-317, 320-324, 326, 329-331, 333, 334, 336, 337, 339, 341, 342, 344, 346, 349, 354, 357, 358, 377-384, 386-393, 396, 397, 399, 400, 403-408, 410, 411, 413, 414
Constante milenária (milenar) 21, 23, 30, 31, 46, 60, 85, 113
Constituição 47, 48, 180, 188-190, 192, 226, 243, 250, 254, 280, 289, 297, 305, 314, 381, 388, 414
Constituição Kempö 355
Contemptus mundi 302
Contra Apionem (Josefo Flávio) 161, 171
Contra Faustum (Agostinho) 201
Corão 205, 206. *Ver também* Islã
Coríntios, Epístola aos 318
Corinto 181, 193, 224, 315
Corinto, Liga de 181, 224
Corpus mysticum 68
Corrington, John William 36
Corso 57, 370
Cosmocrator 74, 227
Cosmogonia e mito cosmogônico 45, 46, 63-65, 67, 71, 84, 85, 87, 104-106, 109, 110, 112, 116-118, 120, 130, 149, 396, 397
Cosmopolites 45, 84
Cosmos 23, 24, 34, 45, 46, 48, 49, 51, 60-75, 77, 79-82, 84, 86, 87, 90, 93, 94, 96-98, 101, 104, 106, 109, 115-118, 121, 122, 124-130, 132-140, 144, 148, 160, 209, 212, 223, 243, 252, 265-270, 275, 277, 278, 281, 287, 289, 291-294, 296, 298, 299, 301-304, 309, 311, 312, 317, 319-322, 330, 337, 346, 357, 371, 377, 386, 390, 393-396, 398, 399, 405, 406, 408, 413, 414
Crátilo (Platão) 92
Creatio ex nihilo 46, 105, 112, 343
Creel, H. G. 348, 353
Creso 165, 179, 243-245
Cretenses 164
Criação 45, 46, 59, 63, 64, 66-68, 71, 80, 83-87, 90, 93, 97, 100, 103-105, 107, 109, 111, 112, 119, 121, 123, 142, 143, 145-147, 149, 151, 153, 154, 166, 171, 172, 175, 195, 196, 204, 206, 221, 222, 259, 269, 273, 280, 281, 291, 295, 303, 310, 321, 322, 343, 361, 364, 372, 381, 395, 396, 403, 407, 414
Crísipo 106
Cristianismo 15, 18, 28, 53, 54, 74, 76, 78, 82, 83, 89, 93, 101, 103, 123-125, 137, 159, 196, 200, 202, 205, 215, 276, 281, 331, 341, 387
Cristianismo encratista 78
Cristianismo nestoriano 276
Cristo 21, 36, 47, 51, 57, 66-73, 76, 81, 83, 88, 100, 102, 139, 158, 172, 197-199, 312-314, 316-320, 325, 327, 329-337, 339-343, 379, 380, 386-399, 404, 408
Crítica da razão prática (Kant) 135
Cronografia 173
Cronos 49, 166, 295, 298, 303
Crouzel, Henri 84
Cunaxa, batalha de 181

Daimon 251, 302, 303, 306
Daimonion (espiritual) 251, 285, 295, 298
Daimonios aner (homem espiritual) 251-253
Daiva 47, 213-216
Danby, Herbert 110
Daniel, Glyn 356
Daniel, livro de 78, 80, 343
Daniélou, Jean 84
Dario Codomano 209
Dario I 126, 180, 212, 274
Darshana 400
Das Seiende 240
Das Sein 240
Dativus commodi 220

Davi 156, 158, 214, 279, 390
Décadas 74
Dechend, Hertha von 139
Declaração de Independência 102
De facie in Orbe Lunae (Plutarco) 98
Definição de Calcedônia 50, 326, 335
De fuga (Filo) 85, 86
Deisidaimonia (temente de deus ou religioso) 191, 192
Deísmo 131
De legibus (Cícero) 100
De Lubac, Henri 84
Demeter 172
Demétrio de Falero 193
Demétrio Fido 223-225
Demétrio, o rei da Báctria 230-233, 273
Demétrio, o Sitiador 232
De migratione (Fílon) 86
Demiurgo 65, 71, 72, 74, 85, 95, 96, 106, 298-300, 302, 321, 330, 336
Democracia 188
Demócrito 254, 255
De Mundo 48, 264-268
De natura deorum (Cícero) 94, 97, 99
De opificio (Fílon) 84-86
De plantatione (Fílon) 88
De republica (Cícero) 101
De Rerum natura (Lucrécio) 384
Descobertas, Era das 277
Desculturação 50, 262, 325, 337, 338
Desmitização 51, 172
Desordem 36, 51, 75, 76, 99, 121, 127, 128, 152, 153, 162, 193, 263, 286, 299, 309-311, 340, 354, 370, 373, 374, 379, 380, 406, 408
Despotes kai theos (Senhor e Deus) 266
Deus 17, 35, 46, 49, 50, 62, 66, 67, 70, 78-80, 83, 85, 87, 89, 91, 96, 101, 102, 104, 106-109, 111, 112, 124-126, 128, 131, 132, 134, 136, 139, 147, 149, 154, 156-160, 170, 171, 176, 177, 186, 193, 196, 197, 199, 201, 202, 205-207, 210, 212, 215, 227, 236, 254, 258, 266, 267, 278-281, 294, 295, 297-305, 310-317, 319-322, 325-337, 339, 341, 355, 358, 379, 381, 383, 386, 387, 389, 392, 399, 400-404, 408, 411-413. *Ver também* Religião, Teofania e deuses específicos

Deus Desconhecido (Oculto) 78, 79, 85, 96, 102, 331
Deuses intracósmicos 61, 63, 65, 67, 75, 77, 79, 82, 85, 95, 96, 106, 133, 134, 141, 210, 301, 331
Deus Oculto. *Ver* Deus Desconhecido (Oculto)
Dêutero-Isaías 80, 105, 177, 280, 281, 303, 327, 340
Deuteronômio, Livro do 109, 110, 157
Deuteros theos (segundo deus) 331
Devas (deuses) 398
De vera religione (Agostinho) 42, 102
Devoção multicivilizacional 45
Dialética 85, 90, 97, 250, 257, 258, 360
Diallaktes (reconciliador) 218
Diálogo 48, 111, 186, 243, 246, 251, 252, 254-258, 263, 285, 288, 289, 298, 398, 399, 402, 403, 405
Diálogo Meliano 48, 247, 249
Diaphora 305
Diaphorein 305
Diaporein 255
Diáspora 82, 277, 347
Diáspora grega 277
Diáspora helênica 347
Dicearco de Messina 189
Diferenciação 15, 17, 18, 20, 22, 45, 50, 51, 53, 55, 60, 61, 64-66, 68, 70, 73-76, 80-82, 85, 87, 91, 93-97, 100, 106-110, 112, 113, 120, 129, 132, 133, 135, 137, 141, 176, 196, 210, 239, 240, 242, 249, 250, 253, 256, 271, 289, 292, 320, 321, 323, 332, 339, 342, 347, 359, 361, 374, 378, 381, 383, 387-395, 399, 400, 405, 406, 408, 409, 410, 412
Dikaiosyne 202, 262
Dike 117, 323
Dilúvio 139, 141-145, 149, 288, 293, 406
Dinastia Ch'in 349, 350, 362, 374
Dinastia Chou 350-352, 354, 363, 365
Dinastia Han 350, 364, 374
Dinastia Hsia 350, 352, 353, 356, 363
Dinastia lágida 169
Dinastia Nanda 229
Dinastia sassaniana 200, 205
Dinastia Shang. *Ver* Dinastia Yin (Shang)

Dinastia T'ang 350, 355
Dinastia Wu Ti 352
Dinastia Yin (Shang) 352, 353
Diodoro 150, 167-169
Diodoro Sículo 167, 169, 223, 228
Diodoto 230, 231
Diógenes Laércio 84
Diógenes, o Cínico 84
Dionísio de Halicarnasso 47, 170
Dioniso 167, 172
Diotima 251, 252
Direito natural 102
Direito romano 102
Direito superior 102
Discordia tristis (Discórdia Triste) 385
Dittenberger, W. 195
Divertissements 278
Doctrina christiana 168
Dogmatomaquia 60, 103, 112, 340, 409
Dokime (perseverança) 311
Dorieu 288
Douglass, Bruce 14, 28, 31, 33, 35, 37
Douleia (escravidão) 310
Doutrina 29, 45, 46, 79, 90, 95, 98-100, 102, 103, 108, 109, 111, 252, 300, 313, 327, 331, 338, 390, 399, 409
Doxa-aletheia 380
Doxa (glória) 310
Doxografia 405
Dragão 78
Drauga (mentira) 213
Driver, G. R. 271
Dualismo 79
Dynamis (poder) 302, 319
Dynasteia (impérios) 185, 288

Ea 397
Éber 144
Eberhard, Wolgram 353
Eckhart, Meister 400
Ecumenicidade 47, 75, 199, 200, 203, 204
Ecúmeno 33, 47, 49-51, 165, 166, 171, 179, 183, 185-187, 190, 192-200, 203, 204, 206-209, 213, 218, 227, 236, 248, 264, 268, 271-278, 280-282, 345-347, 349, 354, 356-358, 363-366, 371, 374, 378, 391, 393, 410

Ecúmeno espiritual 47, 196
Ecúmeno global 49, 278
Ecúmeno pragmático 47, 179, 195, 200, 204, 207, 209, 273-276, 278, 378
Eggermont, P. H. L. 229
Egito 19, 28, 56, 63, 75, 76, 79, 81, 116, 123-125, 128, 142, 150, 151, 157, 160, 167, 175, 178, 179, 181, 186, 209, 211, 212, 217, 227, 232, 235, 271-274, 280, 284, 293, 298, 357, 358, 361, 365, 372, 396, 406, 407
Egofania 36, 50, 332, 335, 338, 341
Egoísmo 48, 259, 260-263, 282
Ehrenzweig, Victor 228
Eikon 140, 269
Einai (existência) 302
Einheit (unidade) 334
Eirene (paz) 218
Ekklesia 201, 316
Ek merous 317
Ekpyrosis 137, 143
Élan vital 132
El-Elyon 105
Eleutheria (liberdade) 310
Eliade, Mircea 46, 130, 325
Ellegood, Donald 20, 21
Elpis (esperança) 201, 203, 311, 323
Em busca da ordem (Voegelin) 9, 13, 114, 236, 249, 257, 267, 269
Emílio Paulo 187, 193, 194, 273, 274
Empédocles 254
Encarnação 172, 314, 325, 336, 342, 379, 380, 386, 388
Enéada 150
Eneida (Virgílio) 146
Eneinai (em-ser) 301
Engels, Friedrich 56
Enio 168
Enoque 145
Enós 144
Entfremdung (alienação) 326
Entretiens sur la pluralité des mondes (Fontenelle) 139
Entusiasmo coribântico 86, 87
Enuma elish 117, 365
Éons, dodécadas de 74
Epeiros (continentes) 268

| Índice remissivo 423

Epekeina 62, 300, 302, 402
Epekeina nou 300
Epicurista 94, 97
Epigeios (terrestre) 167
Epígonos 29, 337
Epinomis (Platão) 92
Episódio da sarça 65, 68, 85-87, 297, 298, 303, 402
Episteme (conhecimento) 255
Epistemologia 324, 392-395, 405, 406
Epístola aos Romanos 328, 329
Época 25, 51, 54, 57, 72, 88, 104, 107, 121, 142, 146-148, 152, 153, 158, 169, 170, 175, 176, 179, 187, 201, 209, 213, 214, 229, 253, 274, 305, 351, 352, 354, 355, 361, 364, 367, 373, 386-391, 393, 394, 399, 403-405, 408, 410
Época absoluta 51, 386-389, 391, 393, 408
Equilíbrio de consciência 12, 83, 306, 344, 408
Equilíbrio, postulado do 49
Equites 193
Equivalências 23, 31, 35, 46, 48, 108, 117, 119, 120, 125, 135, 254, 256, 257, 271, 316, 323, 356
Era ecumênica 9-16, 18, 20-28, 30-37, 47, 51, 53, 74, 83, 104, 110, 112-114, 175, 195, 199, 205, 208, 230, 232, 235, 236, 239, 243, 244, 248, 249, 258, 262, 264, 269, 270, 275-277, 279, 282, 287, 290, 296, 302, 304, 306, 330, 333, 339, 342, 345, 347, 377, 381, 382, 384, 385, 391-394, 396, 409-411
Eratóstenes 161, 170, 219
Ereunao (perspicazmente explora) 337
Erga (Hesíodo) 162
Ergon (ação, feito, proeza) 218, 219
Eridu 141, 155
Erística 250, 258
Eros 107, 323
Eros (*daimon*) 251
Escada da perfeição 265
Escatologia 51, 111, 138, 321, 382
Eschaton 299
Escravidão 67, 105, 211, 227, 281, 283, 298, 310
Escritos herméticos 56
Escrituras. *Ver* Bíblia; Torá
Esdras 104

Esmerdis 213
Espanha 197, 198
Esparta 180, 181, 189, 191, 192
Especulação 27, 29, 30, 45, 46, 50, 56, 72-74, 76, 77, 105, 109, 111, 115-121, 123, 124, 137-139, 142, 143, 145, 147-156, 158, 159, 161-164, 166, 210, 238, 257, 258, 269, 301, 302, 327, 338, 380, 399, 407
Especulação numérica 46, 142, 143
Esperança 19, 27, 49, 68, 80, 93, 128, 181, 201, 203, 215, 304, 310, 311, 317, 318, 377
Espiritualismo 45, 77-82, 96, 101, 102, 104, 108, 111
Espiritualismo ecumênico 45, 101
Espiritualismo mágico 45, 81, 82
Espiritualismo sincretista 45, 77-79, 82
Ésquilo 164, 172, 245
Esquisse (Esboço) (Condorcet) 266
Esquizofrenia 326
Essênio 400, 403
Estoicos 45, 84, 93-98, 100, 101, 103, 106, 138, 139, 281
Estratificação 45, 60, 83, 240, 241, 243, 289, 328, 336, 381, 393
Éter 94, 213, 272
Ethne 198
Ethnesin (nações) 196
Ethnos 49, 288-291, 294, 309, 378
Ética 48, 262, 263, 330, 360
Ética (Aristóteles) 262, 329
Ética a Nicômaco (Aristóteles) 306
Etnografia 56
Eucrátides 48, 233, 273, 274
Eu dividido 48, 245, 326, 332
Euergesia (benefícios) 166, 167
Euergetes 167, 195
Euergetikos (beneficente) 166
Eugene de Savoy, príncipe 131
Euno 193
Eusébio de Cesareia 173
Eutidemo de Magnésia 230
Eutychia (prosperidade) 244, 247
Evangelho de João 66, 69, 71, 74, 102, 109, 112, 325
Evangelium Dei (*euaggelion theou*) 328
Evangelium Veritatis 73

Evêmero 46, 124, 159, 165-168, 172
Ex auten theoreistai (tem que ser visível) 183
Exegese da Midrash 90
Existencialismo 130, 131, 296
Êxodo concupiscente 48, 246, 247, 249, 260, 263-265, 278, 304, 347, 378, 386, 390
Êxodo, Livro do 68, 297
Êxodo. *Ver* Conquista e êxodo
Exousia (autoridades) 319
Expansão e retração 48, 264
Exploração espacial 278
Explosões espirituais (eventos hierofânicos) 390, 391
Extensão de tempo 52, 412, 413
Extremo Oriente. *Ver* China
Ezequiel 111

Faeton 293
Fairservis, Walter A., Jr. 407
"Falar línguas" (glossolalia) 315
Faleg 144
Fariseus 67, 68, 70
Fé 36, 46, 50, 68, 70, 80, 81, 83, 92, 93, 96, 101, 127, 128, 198, 313, 317, 318, 329, 335, 379, 380, 387-390, 406-409
Federação dórica 289, 290
Federação helênica 49, 289
Fédon (Platão) 268
Fedro (Platão) 298-300, 302
Feng Hu Tzu 51, 384, 385
Fenícios 164, 221
Fenomenologia (Hegel) 334
Festival de Anfípolis 273
Festugière, A.-J. 265
Feuerbach, Ludwig 331-333
Fichte, Johann Gottlieb 333
Filebo (Platão) 249, 254, 255, 298, 300
Filipe II da Macedônia 178. *Ver também* Macedônia
Filipe V da Macedônia 182
Filocteto (Sófocles) 245
Fílon 45, 81, 83-90, 93, 96, 106
Filosofia 15, 17, 22-24, 29, 30, 34, 45, 46, 48, 50, 53, 60, 61, 64, 76, 79, 83, 85, 88-100, 102-104, 108, 109, 111, 113, 116, 118, 121, 123-125, 130, 131, 137, 138, 145, 149, 160, 162, 175, 177, 190, 192, 199, 210, 235, 242, 243, 253, 256-258, 261, 264, 266, 267, 284, 305, 322-324, 329, 332, 333, 335, 336, 340, 341, 345, 359-361, 369, 370, 373, 386, 387, 389, 400, 406
Filosofia 60, 103, 123
Filosofia da história (Hegel) 60, 123
Filosofia da religião (Hegel) 100
Filosofia doutrinária 103
Filósofos jônicos 95, 97, 116
Física (Aristóteles) 254
Flávio Josefo 47, 170
Fontenelle, Bernard 139
Fortuna 170, 185, 187, 193, 194, 218, 227
Fortuna e virtude de Alexandre (Plutarco) 218, 227
Fortuna secunda et adversa 245
Frage der Entmythologisierung, Die (Jaspers e Bultmann) 389
Frend, W. H. C. 335
Freud, Sigmund 57
Fuer sich (para si) 337
Fu-hsi 350
Fundamento divino do ser 135, 302, 413
Fundamento do ser/existência 117, 131, 134, 255, 269, 301
Furley, D. J. 265

Gabriel 78
Gaia 126, 257
Gálatas 88, 327, 328, 330
Gália 194
Galileu 269
Gandharvas (semideuses) 398
Gathas 79, 300
Geist (Espírito) 123, 132, 334, 336, 386, 387, 426
Gênero humano 123, 132, 136, 146, 147, 154-158, 162, 163, 165-167, 169, 171, 175, 186, 192, 196, 198, 199, 201-205, 210, 220, 227, 236-238, 243, 250, 252, 257-259, 263, 265, 271, 273, 275, 278-281, 284, 291, 292, 296, 303, 304, 325, 338, 347, 356-358, 361, 374, 377, 378, 382, 383, 385-388, 393, 409
Geneseis (gerações) 267
Gênesis, Livro do 62, 63, 66, 85, 87, 102, 110, 111, 147, 148, 155, 158, 280, 329

Genesis (vir a ser, nascimento) 243, 288, 310-312, 317, 319, 342, 344
Germino, Dante 37
Gibbon, Edward 277
Gigantomaquia 50, 283
Gignoskesthai (ser-conhecido) 302
Gignoskomena (objetos de conhecimento) 302
Gilgamesh 142, 270, 271
Gilson, Etienne 68
Glasenapp, Helmuth von 400
Glatzer, Nahum Norbert 343
Glossolalia ("falar línguas") 315
Glueck und Unglueck in der Weltgeschichte (Burckhardt) 282
Gnorizein 305
Gnosis (conhecimento) 303, 317
Gnosticismo 10, 15, 18, 36, 45, 49, 53, 71-74, 76-79, 81, 82, 112, 302-304
Goel (Redentor) 80, 280, 281
Goettliche Natur (natureza divina) 336
Goettliches Wesen (ser Divino) 336
Goez, Werner 248
Górgias (Platão) 253, 271
Governantes 122, 150, 151, 153, 157, 163, 166, 167, 178, 193, 198, 220, 231, 246, 264, 274, 295, 298, 350-352, 364, 366, 373, 391
Governantes ptolemaicos 178
Governo 79, 115, 129, 141, 151-154, 169, 188-192, 194, 210, 212, 214, 219, 220, 226, 227, 229, 234, 236, 266, 281, 286, 288, 295, 303, 364-366, 368, 370-372. *Ver também* Constituição
Grande Ano 46, 139, 140, 142, 145
Grande Dilúvio 141
Graphe (escritos) 201
Grécia. *Ver* Hélade
Grotesco 112, 139, 238, 325
Guerra de Troia 137, 170, 172
Guerra do Peloponeso 91, 180, 185, 277
Guerras 91, 137, 163, 164, 170, 172, 180, 182-185, 193, 246, 273, 277, 385
Guerras Diadóquicas 273
Guerras Macedônias 182-185
Guerras Persas 91, 163, 164, 246, 290
Guerras Púnicas 385

Hagigah 110, 111
Hairesis 218
Hamartia (pecado) 328
Hamlet's mill (Santillana e Dechend) 139
Harmonie pré-établie 281
Harmostes (harmonizador) 218
Hatshepsut, Rainha 46, 126, 132, 151
Havard, William C. 37
Hebreus, Epístola aos 186, 198, 408
Hecateu de Abdera 167, 168, 172
Hefaístos 223, 298
Hegel, G. W. F. 11, 35, 46, 48, 50, 51, 56, 57, 60, 74, 112, 121, 123, 125, 131, 132, 225, 237, 257, 258, 261, 262, 267, 281, 291, 292, 325, 326, 332-337, 339, 341, 348, 352, 386-388, 390, 408, 412
Heidegger, Martin 131, 132, 240
Heimarmene 299
Hekastos de en to idio tagmati 319
Hélade 20, 22, 23, 50, 55, 60, 75, 89, 97, 113, 161, 162, 164, 165, 169, 175-178, 180-182, 185, 189, 194, 213, 272-274, 290, 294, 359, 371-373, 378, 400
Helânico 161
Helck, Wolfgang 150
Helena 164
Helenismo, era do 277
Helesponto 246, 266
Hengel, Martin 84, 107, 248
Henningsen, Manfred 10, 36, 248
Henning, W. 202
Hen (Uno) 250
Héracles 167, 227
Heráclito 55, 239, 240, 244, 252, 297, 388, 410
Hermenêutica 88, 89
Hermetismo 82
Heródoto 46, 48, 150, 162-165, 213, 239, 240, 243-249, 264, 271, 272, 333, 390, 410
– Obra: *Historiai* 165
Herzfeld, Ernst 212-216
Hesíodo 46, 63, 90, 91, 94, 96, 147, 162-165, 172, 256, 257, 270, 384
– Obras: *Erga* 162; *Teogonia* 94
Hestia 222, 223
Heugon, Jacques 120
Heuss, Andreas 119

Hexeis (hábitos treinados) 262
Hicsos 126, 127
Hiera Anagraphe (Evêmero) 46, 165, 168
Hierarquia do ser 402, 403, 413, 414
Hillel 110
Hinduísmo 62, 380, 399, 400
Hino a Aton 357, 358
Hino a Zeus 96
Hino da Pérola 45, 78
Hinos de Akhenaton 209
Hinos de Amon 210, 211
Hinz, Walter 79
Hípias 180
Hipólito de Roma 331
Hipóstase 237, 247, 250, 258, 282, 292, 399
Hirth, Frederick 348
História 9-11, 13-36, 43, 46-60, 63, 64, 66-70, 72-74, 76, 80-84, 87-90, 93-95, 97, 98, 100, 102, 105, 106, 109, 111-117, 119-128, 130, 133, 136-140, 142, 146-149, 151-173, 175-177, 180, 183-186, 188-190, 192, 196, 198, 199, 204-206, 208, 210, 211, 214, 223, 225, 227, 230, 235-240, 243-250, 252, 253, 257-259, 261, 267, 268, 275, 277, 280, 282, 284-288, 290-297, 302, 303, 306, 309, 312, 314, 319-325, 327, 329-335, 337, 339-343, 345, 347-352, 354-358, 361, 362, 365, 369, 370, 372, 377, 379-395, 399, 404-415
História da religião 100
História da Sicília (Timeu) 161
História das ideias políticas (Voegelin) 13, 26, 29
Historia gentium 168
Historia sacra 168
Historia sacra et profana 168
História universal (Schiller) 56
Historiai (Heródoto) 165
Histórias paralelas 122, 123, 292, 294
Histórias (Políbio) 182-195
Historiogênese 18, 21, 30, 31, 33, 43, 45, 46, 59, 115-121, 123, 124, 141-143, 145, 148, 149, 151-153, 155-160, 162, 163, 165-167, 172, 173, 237, 396, 407, 411
Historiogênese suméria 145
Historiografia 34, 46, 51, 98, 116, 119, 120, 161, 165, 171, 180, 245, 248, 281, 291, 348, 358, 386, 390-392, 400, 409

Historiomaquia 47, 169, 171, 173, 411
Hititas 357
Hitler, Adolf 325
Hokhmah 106
Hollweck, Thomas 12, 13, 26, 35
Homero 49, 63, 90, 92, 94, 96, 146, 172, 256, 257, 270, 271
 – Obras: *Ilíada* 146, 227; *Odisseia* 270
Homonoia/*homonoia* 218-221, 279
Homonoia kai koinonia tes arches 220
Homoousios 331
Hooke, S. H. 104, 109
Hoplois (armas) 218
Horizonte de mistério divino 391, 392
Hórus 127, 150, 151
Hsia (civilizado) 356
Hsieh 350
Hua (flor ou florescimento) 356
Huang-ti, Imperador 350
Huang Tsung-hsi 367, 368
Hughes, Glenn 25, 36
Humanidade universal 33, 51, 75, 77, 95, 155, 158, 160, 177, 236, 275, 276, 278, 329, 347, 377, 382, 396, 404, 409, 415
Humanitas abscondita 58
Hybris 245, 278
Hyde, Thomas 79
Hypatos (supremo) 266
Hyperkalos 299
Hyperoche (supremacia) 185, 267
Hyperouranion 299, 300, 303
Hyperousios 299
Hypersophos 299
Hypertheos 299
Hypomnemata 182, 194, 273
Hypomone (resistência) 311
Hyponoia (significado subjacente) 88, 89, 91

Idade da Pedra 19, 288, 291, 294, 383, 384
Idade do Bronze 288, 384
Idade do Ferro 384
Idades do Mundo 117, 147, 162, 163
Idades e números 140-148
Idealismo 81, 247, 286
Idée force 136

Ideologia 29, 36, 103
Igreja católica 325
Igreja ortodoxa 325
I jen (rei ou Homem Único) 363
Ilíada (Homero) 146, 227
Iluminismo 124, 136, 237, 241, 262
Imanentismo 327
Im Gottesglauben 389
Imortalizador (*athanatizein*) 380
Imperador 83, 173, 178, 194, 195, 198, 349-351, 353, 363, 369, 371
Imperator 83
Imperatores 190
Império 22, 31, 45-49, 51, 54, 60, 63, 67, 74, 76, 77, 79-83, 91, 96, 97, 106, 109, 121-123, 126, 128, 141, 151-158, 160, 165, 170, 175, 176, 178-187, 189, 194, 195, 197, 198, 200, 204, 205, 208-212, 214-216, 219-222, 224, 226-230, 232-234, 236, 237, 245, 248, 249, 259, 264, 266-268, 271-274, 276, 277, 279-281, 286, 287, 289, 290, 309, 340, 341, 345, 347-349, 352, 353, 360-362, 365, 367, 368, 373, 374, 378, 379, 386, 408, 410
Império aquemênida 179
Império greco-indiano 273
Império iraniano e iranianos 77, 78, 178, 179, 195, 361
Império Maurya 48, 205, 230, 232, 274
Império mazdaquista 205
Impérios coloniais 378
Impérios cosmológicos 60, 67, 75, 124-126, 151, 152, 156, 157, 160, 169, 207-211, 235, 281, 342, 346, 377, 378, 407
Impérios diadóquicos 124, 166, 182, 184
Impérios do Oriente Próximo 19, 63, 123, 160, 176, 186
Império selêucida 80, 176, 230, 233
Impérios multicivilizacionais 15, 16, 18, 49, 53, 76, 77, 82, 227, 290, 358, 362
Império soviético 281
Imperium sine fine 187, 278
Incipit exire, qui incipit amare 236
Inconsciente 48, 83, 87, 242, 258, 261, 263, 292, 293, 297
Índia 123, 124, 195, 200, 201, 203, 228-234, 272-274, 276, 277, 358, 362, 378, 407, 408
Indra 398

Infantilismo 48, 261, 262
Inscrição Behistun 126, 212, 213
Inscrição daiva Persépolis de Xerxes 213, 214
Inscrição Naqsh-i-Rustam NRb 213
Intellektual-Welt (intelecto divino) 237
Intermediário. *Ver* metaxia (Intermediário)
Io 164
Ioudaike archaiologia (Flávio Josefo) 171
I (retidão) 370, 371
Isaías 80, 81, 105, 111, 177, 280, 281, 303, 316, 317, 327, 340
Ishtar 106
Ísis 79, 106, 172
Ísis e Osíris (Plutarco) 79
Islã 200, 205, 276, 325
Isócrates 181, 182
Israel e a revelação (Voegelin) 19, 27, 54
Israel e israelitas 19, 20, 22, 23, 27, 30, 45, 46, 50, 54-56, 59, 60, 62-68, 75, 77, 79, 80, 82, 89, 90, 104-107, 109, 112, 113, 116, 123, 124, 132, 143, 145, 147-149, 153, 155-160, 162, 164, 169, 175-177, 186, 209, 211, 212, 235, 279-281, 297, 298, 303, 305, 317, 327, 329, 342, 349, 358, 359, 378, 388, 390, 400, 404, 407, 410
Issos, batalha de 217
Ius (Justiça) 100

Jacobsen, Thorkild 122
Jacoby, Felix 167, 168, 223
Japão 276, 355
Jardim do Éden 88
Jasão de Cirene 106
Jaspers, Karl 45, 51, 55, 57, 58, 386-390
Jen 363, 368-371
Jeremias 111, 149, 327
Jerusalém 80, 104, 126, 149, 156, 159, 170, 197, 327, 357
Jesus-ben-Sirach 107
Jesus Cristo. *Ver* Cristo
João Batista 67
João, Apocalipse de 404
João, Evangelho de 45
João, São 299
Joaquim de Fiore 50, 340

Jó, Livro de 107
Jonas, Hans 78
Josué 110
Judaísmo 57, 77, 82-84, 89, 106, 110, 123, 124, 137, 328
Judá, reino de 176
Judeus 82, 101, 198, 281, 297, 330, 379, 380, 404, 411
Jung, C. G. 238, 278
Juno 94
Júpiter 94
Justiça 100
Justiniano 82
Justino 229, 331

Kabhod 280
Kakia (iníquio) 218
Kallipolis 291
Kalon 403
Kant, Immanuel 46, 135, 241, 292, 404
Kao-hsin, Imperador 350
Katantan 201
Kata physin 188
Katoche entheos (possessão divina) 87
Kenon (vazio) 318
Kephalaia 201, 202
Kepler, Johannes 98
Kerygma (predição) 318
kineitai (é movido) 256
kinesis (movimento revelatório) 256, 285, 323
Kirby, John S. 37
Kish 141, 142
Koenig, F. W. 212, 213
Koine 169
Koine epinoia 190
Koine historia (Diodoro) 169
Koinonia (comunidade) 218, 291
Koinonia tes arches (parceria no governo) 219, 220
Kome 291
Koros (saciedade) 252
Kosmos (mundo) 198, 202, 203, 301, 329
Kramer, Samuel Noah 397
Kung-ho 351-353
Kuo 51, 354, 356, 362-369, 373-375

Kuo-chia 368
Ku Yen-wu 368
Kwang-Chih Chang 384
Kyrios 195

Lacedemônia e lacedemônios 185, 288, 289
Lactâncio 168
Lalon glosse (falar línguas) 315
Lamec 144
Lao-Tsé 55
Leão 172
Lei 57, 74, 83, 84, 94, 100, 101, 103, 104, 111, 135, 156, 165, 170, 189, 247, 260, 328, 329, 344, 360, 367, 369
Leibniz, Gottfried Wilhelm 46, 130-132, 387, 408
Lei moral 135
Leis (Platão) 177, 226, 287-291, 294, 295, 298-301
Lesky, Albin 268, 270
Levenson, Joseph R. 368
Lex (Lei) 100
Libertarismo 81
Líbia 185, 228
Líbia e líbios 153, 155, 209
Libido dominandi 73, 81, 325
Libri divinae historiae 168
Licortas 187
Lídia e lídios 164, 179, 248
Li (força) 366, 370
Liga Aqueia 187
Liga de Corinto 181, 224
Linceu 172
Li, Rei 351
Lista das Nações 155, 156, 158, 162, 164
Lista do Rei suméria 46, 60, 122, 123, 125, 130, 141-143, 145, 153, 160, 349
Literalismo 47, 92, 93, 172, 210, 293
Litterae divinae 168
Litterae saeculares 168
Logik 112
Logike psyche (alma racional) 88
Logos (razão) 218, 219
Lucas, Evangelho de 186, 196
Lucrécio 51, 384-386

Lutero, Martinho 146, 147
Lux 341

Ma'at 106, 133
Macabeus, Livro dos 106, 159
Macedônia 47, 178, 182-184, 189, 193, 195, 217, 221, 235, 272, 273
Magos 95, 219
Mailla, Père de 348
Makedosi kai Persais 220
Malaleel 144
Manes 150
Maneto 47, 124, 150, 169
Mani 21, 47, 57, 200-205
Maniqueísmo 276
Maomé 21, 47, 57, 205, 206. Ver também Islã
Maometismo 123
Maratona, batalha de 163, 180
Marco Aurélio 138, 195
Marcos, Evangelho de 337
Marduk 105, 151, 212
Maria 102
Marxismo 60
Marx, Karl 56, 57, 125, 257, 258, 325, 333, 412
Marx, Rudolf 259
Mashiach (Ungido) 281
Maspero, Henri 348, 353, 365
Mataia 318
Mataiotes (falta de sentido, insensatez) 310
Materialismo 45, 97, 255
Materia prima 250, 255
Mateus, Evangelho de 158, 196
Mathemata (sabedoria) 245
Matusalém 144
McCarroll, Joseph 37
McKnight, Stephen A. 13, 36, 37
Medeia 164
Média e medianos 85, 142, 145, 179, 213, 221, 248, 368
Megalopolis 96
Megastenes 230, 232, 274
Megiste amathia (a Maior Insensatez) 289
Memória, limites da 49
Menandro 48, 232, 233
Mêncio 51, 354, 355, 366, 368, 369, 372

Menelau 172
Menes 151
Menschsein (humanidade) 387
Menschwerdung des goettlichen Wesens (ser divino se tornando homem) 334
Mens (mente) 385
Me on (não-ser) 131
Mesopotâmia 19, 56, 63, 116, 123, 124, 160, 178, 195, 200, 270, 357, 365, 372
Messena 203
Metafísica 98, 103, 130, 131, 338
Metafísica (Aristóteles) 92, 255-257, 301, 305
Metalepsis (metalepse) e realidade metaléptica 256, 326, 432
Metaxia (Intermediário) 23, 58, 64, 108, 111, 250, 326
Metaxy sophias kai amathias (entre conhecimento e ignorância) 251
Metempsicose 199
Methexis 326
Micerino 246
Mikron (pequeno) 267
Ming (mandato) 364, 371
Min (homens do povo) 363
Mishnah 110
Mistério 17, 23, 24, 31, 45, 50, 51, 59, 64, 72, 73, 75, 82, 86, 94, 111, 116, 130, 152, 202, 203, 237, 239, 241, 242, 245, 246, 247, 249, 250, 254, 258, 260, 261, 266, 267, 270, 278, 291-293, 297, 309, 310, 312, 313, 315, 321, 325, 330, 343, 345-347, 383, 386, 387, 391-394, 405, 408, 409, 411, 412, 414
Misticismo 109, 144, 155, 332, 338, 400
Misticismo oriental e ocidental (Otto) 400
Mitani 126, 357
Mito cosmológico 15, 18, 45, 53, 63, 91, 97, 117, 118, 120, 124, 130, 158, 320
Mito das catástrofes cósmicas (Platão) 288
Mito de Deucalião (Platão) 288
Mito do eterno retorno (Eliade) 130
Mito do filósofo (Platão) 63, 64, 85, 320
Mitoespeculação 46, 116, 118, 120, 121, 124, 135, 141, 149, 160-162, 331, 393, 396, 411
Mitopoese 46, 95, 97, 99, 100, 104, 111, 115, 116, 119, 120, 172, 293

Mitos 15, 17, 18, 45, 48, 50, 53, 62-64, 85, 87, 90-97, 99, 101, 104-106, 112, 115, 117-120, 124, 125, 130, 139-141, 144-149, 155, 158, 162, 163, 172, 245, 249-251, 253, 256-258, 268-271, 288, 292-295, 305, 313, 319-323, 331, 339, 341-343, 395-399, 406
Mito ugarítico 271
Modos de tempo 46
Moisés 15, 21, 53, 56, 57, 65, 67-69, 71, 84-87, 105, 108, 110, 158, 171, 172, 205, 209-211, 297, 298, 358, 411
Molnar, Thomas 37
Moloch 268
Momigliano, Arnaldo 277
Monaquismo 340, 341
Monas 300
Monogenes 140, 299
Monoteísmo 125, 331, 399
Moralia (Plutarco) 88
Moralidade 262, 263
More (Morus), Thomas 49, 166, 278
Morte 319-320, 344
Mueller, Max 398
Múmio, Lúcio 187
Mundo da pólis, O 20, 27, 54, 55
Museu 94
Myriakis myria ete (milhares de anos) 291
Mysterion 312
Mythou schema (forma do mito) 294

Nabônido 179
Nacional-socialismo 390
Nacor 144
Nakshatras (estrelas) 398
Napoleão 262, 267
Natur 335, 336
Natura (natureza) 100
Natura rerum 385
Natureza 79, 100, 102-104, 335
Nebo 151
Nec fas (pecado) 101
Neemias 104
Neoplatonismo 82
Nero 195
Neroi 143
Nesos (ilhas) 268

New science of politics (Voegelin) 37
Niceia, Concílio de 330, 331
Nicolau de Cusa 278
Niemeyer, Gerhart 10, 11, 13, 28, 35
Nietzsche, Friedrich 241, 326, 333
Nínive, destruição de 179
Nirvana 407
Noé 144, 155, 158
Noein (conhecendo) 256
Noemata (pensamentos) 85
Noeton (objeto de conhecimento) 256
Nomos 225, 295
Nooumena (conhecido) 302
Nosos (desordem espiritual) 304
Noun Christou echomen 316
Nous 65, 86, 94, 107, 132, 221, 242, 250, 254-256, 264, 279, 289, 294, 295, 297-306, 316, 317, 321, 328, 330, 381, 388, 399
Novos Cristos 50, 325, 326, 331-333, 338, 341
Novo Testamento. *Ver* Bíblia; Cristo; livros específicos do Novo Testamento
Nu-kua 350
Números 10, 46, 125, 140, 142, 144, 145, 164

Oclocracia 188-190
Odisseia (Homero) 270
Odisseu 270
Oeri, Jacob 259
Oesterley, W. O. E. 104
Ogdôadas 74, 77
Oiesis (presunção) 87
Oietai (consciente) 255
Oikonomike basileia (reino doméstico) 226
Oikos 291
Oikoumene (ecúmeno) 49, 185, 203, 218, 264, 268-270, 276, 277, 345-347, 357, 386, 393
Oikoumene (ecúmeno) 269
Okeanos 49, 268, 269, 271-273
Oligarquia 188
Olimpíadas 161
On (ser) 131
On the study of history (Sobre o estudo de história) (Burckhardt) 258-261
Opitz, Peter-Joachim 348
Oppenheim, A. Leo 142, 152

O que é história. E outros escritos tardios não publicados (Voegelin) 35
Oração *Rtam-Vahu* 215, 279
Orbis terrarum 194, 270, 276
Ordem 9-11, 13-18, 20-28, 30-33, 36, 43, 45, 47, 51, 53, 54, 58, 59, 62-65, 71, 75-81, 87, 93, 99, 101, 114-118, 121, 122, 124-130, 133, 134, 138, 140-142, 147, 148, 151-158, 160, 162-166, 171, 175-180, 183, 184, 186-188, 190, 192, 193, 196, 198-200, 202, 204, 205, 207, 208-216, 218, 221-227, 236, 246, 249, 256, 257, 259, 260, 263, 266, 267, 269, 276, 278, 279, 284-292, 294, 295, 298, 299, 301, 302, 304, 306, 309-311, 316, 317, 319, 320, 322, 323, 325, 326, 328, 329, 333, 347, 349, 351, 354-362, 365, 367-369, 371-375, 379-381, 384, 390, 393, 396, 398, 399, 402, 403, 405-408, 412, 414, 415
Ordem da história 15-17, 21, 22, 31, 53, 184
Ordem do ser 15, 17, 18, 25, 53, 54, 152
Ordem e história 9-11, 13-19, 21, 23, 26-28, 30-33, 43, 53, 63, 113, 156, 163, 211, 225, 227, 357, 380
Ordem e história (Voegelin) 18
Ordem imanente 210
Ordens 15, 17, 54, 208, 266, 340, 357, 358, 373
Oregesthai (desejando) 255
Orekton (objeto de desejo) 256
Orfeu 94
Orígenes 84, 331, 332
Ormuzd 79
Otimismo 242, 262
Otto de Freising 50, 340
Otto, Rudolf 400
Ousia (essência) 86, 302

Pa (Os Cinco Hegemons) 369
Pagãos 59, 111, 136, 168, 171, 196, 303, 331, 404, 411
Pambasileia (monarquia autocrática) 226
Pan 150
Pan-babilônios 56, 57
Panqueia 166, 167
Panta agnoein (estado de inconsciência) 87
Pan to daimonion (domínio do espírito) 253
Papiro Turim 46
Parábola da caverna (Platão) 285, 297, 298

Paráclito 47, 203
Paradigmas 49, 86, 285-291, 293-295, 304, 309, 381
Paradoxo da realidade 311, 330, 342
Paradoxon 183, 185, 192
Paradoxon kai mega theorema (espetáculo extraordinário e grandioso) 183
Parakleto (Paráclito) 203
Parallaxis (desvio) 294
Parmênides 297
Parmênio 216
Parsons, H. L. 37
Partos 231, 233, 235
Parusia 47, 50, 198, 199, 319, 320, 330, 334, 340, 341
Pathemata (sofrimentos) 245, 311, 312
Pathos 86, 256, 276, 332
Patres 76, 83, 84, 100-103, 303, 331
Patriarcas 66, 144-147, 158, 329
Patrios doxa 298
Paulo, São 33, 196-200, 202, 310-322, 327-330, 332, 334-337, 339-344, 379-381, 388, 389, 404, 408
Pecado 101, 122, 202, 328-330, 404
Pedra de Palermo 46, 151
Peitho (persuasão) 299
Pen-chi 350
Penia 251
Pentateuco 104, 110
Peras (Limitado) 249, 250, 254
Perditio in nihilo 343
Pérgamo 182
Periagoge 92
Periegesis (periegese). Ver também Heródoto
Período Ch'un-ch'iu 356, 369
Período Manchu 367
Pérola da Salvação 78
Persas (Ésquilo) 164
Perseu 227
Perseu, rei 172, 193
Pérsia 47, 56, 76, 123, 160, 180-183, 189, 193, 194, 200, 201, 203, 212, 217, 221, 226, 235, 246, 284, 289, 290, 378
Persis 213
Pessimismo 241, 242, 260, 262
Petrarca 50, 341

Phanotaton (claro, brilhante) 250
Pheugein ten agnoian (fuga da ignorância) 255
Phiale (grande taça de confraternização) 223
Philia 107, 254, 262, 316, 323
Philippus (Isócrates) 181, 182
Philomates (amante do conhecimento) 86
Philomythos 64, 257, 323
Philosophie positive 341
Philosophoi 255
Philosophos 64, 257, 306, 323
Phronesis 262, 289, 316
Phthisis (decadência) 191
Phthonos (inveja) 244
Phthora (perecimento, morte) 49, 243, 287, 310, 311, 312, 317, 319, 326, 342, 344
Physei dikaion 103
Physiologoi (filósofos) 254, 255
Physis (natureza) 79
Pidna, batalha de 183, 187, 193
Pietas 100
Píndaro 172
Pirke Aboth 110
Pisistratida 180
Pistis (fé) 329
Pitágoras e pitagóricos 95, 145, 304
Planeton (movimento) 131
Platão 23, 33, 45, 48, 49, 51, 58, 62-65, 81, 85, 87, 89-97, 99, 103, 104, 106, 107, 131, 136, 140, 145, 147, 163, 165, 172, 177, 186, 188, 190, 226, 227, 240, 242, 249-254, 258, 262, 265, 266, 268, 271, 283-306, 309, 312, 319-321, 323, 328, 330, 332, 336, 340, 343, 373, 378, 380, 381, 383-385
 – Obras: *Crátilo* 92; *Epinomis* 92; *Górgias* 253; *Leis* 287, 289, 290, 294, 295, 302; *Fedro* 299, 302; *Fédon* 268; *Filebo* 249, 254, 255, 298, 300; *República* 91, 291, 298, 302, 380; *Político* 147, 253, 295, 298, 299; *Banquete* 251, 252, 403; *Timeu* 63, 65, 85, 87, 95, 96, 106, 161, 165, 293, 294, 299, 300, 302, 306, 321
Platão e Aristóteles (Voegelin) 19, 54
Pleni 55
Pleroma (plenitude) 322
Plethos 48, 262, 263, 285, 286, 309
Plotino 62, 300, 303
Plutarco 47, 79, 88, 98, 218-220, 222, 224, 227-229
 – Obras: *De facie in Orbe Lunae* 98; *Fortuna e virtude de Alexandre* 218, 227; *Ísis e Osíris* 78, 79; *Vida de Alexandre* 222, 227, 229; *Moralia* 88
Pneuma/*pneuma* (espírito) 61, 62, 72, 74, 77, 97, 303, 304, 313, 315-317, 380, 388
Pneuma hagion (espírito santo) 311
Pneumata 315
Pneumatikos (ser humano que vive pelo "espírito de Deus") 316
Po Hu T'ung 51, 364, 365, 370, 371
Poimandres 72
Políbio 22, 34, 47, 176, 179, 182-194, 204, 208, 209, 218, 239, 274-276, 390
 – Obra: *Histórias* 182-195
Polícrates 246
Po (líderes) 351, 366
Pólis 15, 18, 20, 27, 53-55, 75, 81, 91, 96, 124, 155, 162, 177, 186, 213, 221, 225, 226, 261, 281, 284-286, 288, 289, 291, 295, 360, 381
Politeia (Estado de ordem) 226, 295
Politeion anakyklosis (ciclo de constituições) 189
Politeísmo 124, 125, 331, 361, 399
Politica (Aristóteles) 225, 227, 329
Politico (Platão) 147, 253, 295, 298, 299
Polloi (muitos) 250
Polotsky, H. J. 200, 201
Pontos 268
Poros 251
Positivismo 27, 325, 352
Pothos (desejo) 86, 228, 272
Pothos epistemes (desejo de conhecer) 86
Praeparatio evangelica 199
Praeteritum 66
Pragmata (negócios, assuntos) 185
Pragmateia (estudo) 185-188, 208, 274
Pragmatike historia 186
Prajapati 398
Praxeis 168, 183, 186, 198
Príncipe da Paz 81
Princípio 14-16, 21, 22, 24, 28, 31, 53, 54, 58, 59, 63, 65-67, 70-73, 79, 80, 82, 85, 104-109, 112, 115, 120, 130, 142, 145, 163,

166, 177, 183, 184, 187, 189, 190, 210, 225, 226, 237, 248, 254, 284, 350, 351, 366-370, 374, 399
"Princípio protestante" 237
Princípios da natureza e da graça (Leibniz) 130
Pritchard, James B. 126
Problemata (Aristóteles) 137, 138
Produktionsverhaeltnisse 257
proeleluthe ("avanço" histórico) 290
Profecia de Nefer-rohu 152, 159
Profetas 15, 23, 47, 53, 60, 66, 71, 80, 84, 85, 90, 91, 104, 105, 110, 111, 128, 153, 156, 158, 176, 186, 201, 204-207, 263, 281, 304, 315, 316, 327-330, 342, 388, 389, 394, 399
Profundidade 9, 20, 48, 64, 87, 96, 153, 170, 242, 289, 297-300, 306, 319, 321, 323, 324, 327, 334, 336, 337, 381, 385, 410, 414
Progressismo 124, 260, 261
Progresso 49, 56, 136, 190, 242, 259, 261, 290, 292, 348, 370, 379
Prometeu 172, 249, 250, 252, 265, 298
Prophasis (pretexto) 183, 184
Propheteuon (profetas) 315, 316
Propheteuousa (os revela) 265
Proscinese 47, 222-224
Prote arche 132, 255, 256, 305, 321
Provérbios, Livro de 106
Psamon 227
Pseude plasmata 171
Pseudo-Dionísio 299
Pseudos (falsidade) 91, 99
Psicologia 263, 296, 313, 332
Psique/*psique* 48, 61, 70, 87, 93, 94, 190, 242, 245, 263, 268, 294, 299-301, 303-306, 311, 319, 321, 342, 394
Psychicos (espírito do mundo) 316
Ptah de Mênfis 150
Ptolomeu I 232
Ptolomeu VI Filometor 88
Puech, Henri-Charles 200, 201
Pushyamitra Sunga 230-232

Queda, narrativa da 147, 148
Quispel, Gilles 78

Rabinismo 159
Racionalismo 360
Ráfia, batalha de 178
Rapto 164
Ratio (razão) 385
Re 126, 127, 132, 150, 151, 153
Realeza 51, 125, 129, 134, 135, 141, 153, 155, 188, 208, 212, 221, 224, 226, 230, 273, 364-366, 373, 374
Realidade intracósmica 134, 135
Realissimum 297
Recta ratio (Razão Reta) 100
Re de Heliópolis 150
Redenção 280, 321, 337
Rei-Filósofo, Platão sobre 81, 267
Reino de Báctria 48
Reino de Maghada 229, 232
Reis, Livro de 156
Religião 45-47, 50, 57, 75, 92, 93, 98-102, 104, 108, 125, 152, 155, 196, 199-202, 204, 205, 207, 238, 259, 260, 264, 276, 334, 353, 360, 361, 387, 388, 399
Religião comparada 100
Religio 98-101
Religiões de mistério 152
Religiões ecumênicas 199, 200, 276
Religiões universais 57, 199, 200, 238, 388
Religiosissimus juris 83
República (Platão) 91, 291, 298, 302, 380
Res gestae 115, 120, 153, 157, 161, 162, 164, 168
Ressuscitado 32, 35, 49, 50, 309, 313, 314, 318, 319, 325-327, 329, 331, 334, 337, 338, 340, 341, 379, 380
Reu 144
Revelação 19, 24, 27, 31, 45, 49, 50, 54, 59, 61, 67, 68, 70, 83, 87, 94, 95, 103, 105, 125, 136, 149, 155-158, 160, 175, 177, 201, 202, 205, 210, 258, 297, 298, 300-302, 304-306, 310, 321, 327, 333, 334, 336, 338, 341, 342, 359, 379, 388, 407, 412
Revolução Francesa 123, 281, 408
Revoluções 86, 129
Riessler, Paul 400
Rituais do Ano Novo 121, 130, 397
Rodes 182, 232
Rodwell, J. M. 205

Roemische Geschichte (Heuss) 119
Roma e império romano 47, 57, 101, 119, 123, 124, 170, 175, 176, 178, 182, 184, 185, 187, 189-195, 197, 198, 200, 204, 205, 208, 209, 235, 237, 273-275, 277, 281, 290, 331, 349, 373, 386, 410
Romantismo 237
Rtam 214-216, 279
Rtava (venturoso, bem-aventurado) 216
Ruah 317
Russell, D. S. 78, 401
Rússia 123

Sabedoria 46, 47, 56, 64, 106-110, 112, 126, 176, 177, 201, 202, 214, 241, 242, 250, 261, 289, 316, 334, 360, 398
Sábios 51, 146, 172, 191, 316, 372-374
Sacra Historia 168
Sacrum imperium 123
Sade, Marquês de 333
Saeculum senescens 50, 340
Salamina, batalha de 163, 180
Salmo maniqueu 203
Salmos 105, 201, 271
Salomão 172
Saltos no ser 25, 54
Salvação 76, 80, 102, 105, 196, 197, 280, 281, 311, 326, 338, 381, 407, 408
Samuel, Livro de 156, 279
Sanatanadharma 399
Sanctitas 99, 100
Sanctitas et religio (reverência e religião) 99
Sandar, N. K. 271
Sandoz, Ellis 10, 11, 13, 24, 26, 32, 37
San Huang 350, 352, 370
Santillana, Giorgio de (George Santayana) 139
San Wang 350, 370
Sara 88
Sardenha 185
Saroi 143, 145
Sartre, Jean-Paul (sartriano) 296
Sarug 144
Satã 196
Schachermeyr, Fritz 220, 223, 224, 228
Scheinprobleme 395

Schelling, F. W. J. 74, 131
Schiller, Friedrich 56
Schmidt, Carl 200, 201
Schnabel, Paul 143, 149
Schneider, Carl 92, 93, 100
Scriptura sancta 168
Secta 101
Secularização 262
Segundas Realidades 249, 307
Segundo Advento de Cristo 196, 197, 312, 334, 340, 408, 438
Seita 101, 218, 404
Selbstbewusstsein (autoconsciência) 334, 336, 386
Selêuco I Nicator 273
Seleuco II 230
Selo dos Profetas 47, 204, 206
Sem 143, 144
Sema 304
Septuaginta 104, 143
Servo Sofredor 80, 159, 280. Ver também Dêutero-Isaías
Set 144
Shabhuragan 201
Shamash 397
Shammai 110
Shang-kuo 356
Shankara 400
Shapur 201, 203
Shen-nung 350
Shih-ching (Livro das Canções) 356
Shih-chi (Ssu-ma Ch'ien) 348, 350, 355, 357, 362
Shin-chi 350
Shiva 399
Shôtoku, príncipe 355
Shu-ching 350, 363, 365, 367
Shun, Imperador 350, 352-354, 369
Sicília 161, 185, 273
Sickman, Laurence 353
Significado 17, 20-25, 27, 28, 30, 33, 36, 45, 48, 49, 54, 55, 57-60, 64, 66-68, 70, 80, 81, 87-91, 94, 98, 101, 107, 110, 111, 113, 115, 118, 119, 121-123, 133, 137, 138, 141, 146, 148, 156, 157, 168, 176, 177, 186, 188, 194, 196, 204, 207, 208, 214-216,

220, 223, 224, 228, 235, 237-240, 242-244, 248-250, 252, 253, 257, 258, 260-262, 264, 270, 271, 273, 275, 278, 280-282, 285-288, 290-294, 296, 297, 300, 302, 303, 309, 310, 312, 314, 316, 318, 321-325, 327, 328, 330, 336, 340, 342, 345-347, 356, 361, 362, 364, 366-368, 370-372, 379-382, 388, 394-396, 403-405, 410, 412

Simão o Justo 110

Simbolismo cosmológico 19, 30, 60, 186, 212

Simbolismos e simbolizações 15, 17, 18-23, 25, 30, 31, 35, 45, 49, 51, 53-55, 58-66, 71, 74, 76, 77, 79, 80, 82-87, 92, 93, 96, 97, 100, 101, 103-105, 107, 109, 111-113, 116-124, 128-130, 132-135, 137, 138, 140, 141, 144, 146-149, 152, 153, 155, 156, 160-163, 165-169, 171, 172, 186, 196, 199, 204, 208-210, 212, 213, 222, 223, 232, 236, 239, 240, 244, 248, 250, 251, 253-258, 263, 264, 268-270, 274-276, 279-283, 289, 295, 299, 301, 302, 305, 317, 318, 320-323, 331-333, 336, 338-340, 342-347, 355, 359, 362, 367, 370-373, 378, 381, 385, 386, 391-394, 396, 397, 399, 402, 406-408, 415

Símbolos degradados 325, 326

Sine doctrina (sem benefício de doutrina) 95

Sirácida, Livro da 107-109

Síria e sírios 76, 178, 182, 193, 212, 248, 358

Sistemas 19, 29, 50, 72-74, 76, 77, 81, 83, 143, 147, 191, 211, 247, 253, 258, 262, 267, 302, 326, 337, 339, 341, 399

Sistemas 112, 387, 388, 408-410, 412, 415

Sizígias 74

Smith, Vincent A. 229

Sobre a criação do mundo segundo Moisés (Filo) 84

Sociedade 15, 17, 18, 20, 22, 23, 25, 27, 30, 31, 47-49, 51, 53-55, 58-60, 63, 75, 77, 80-83, 87, 89-91, 96, 97, 99, 100, 102, 106, 108-111, 113, 115-117, 120-130, 132, 134, 136, 139, 141, 148, 151, 153-158, 160, 162, 163, 165, 166, 169, 175-179, 181, 183, 186, 188-190, 195, 196, 198, 204, 205, 208-211, 225, 230, 235-240, 243, 262, 276, 277, 280, 285-288, 291, 292, 309, 320, 324, 333, 336, 340, 343, 345-347, 349, 351, 355-363, 368, 373, 374, 378, 379, 381-383, 396, 404, 406, 407

Sociedade ecumênica 22, 49, 82, 83, 96, 100, 102, 108, 113

Sociedades étnicas 47, 285

Sociedade tribal 81, 154, 158

Sócrates 64, 138, 139, 249-251, 256, 304, 313

Sofistas 99, 210, 262

Sófocles 245

Sólon 165, 294

Soma pneumatikon 312

Soma psychikon 311

Soma-sema 304

Somatoeides (caráter orgânico) 185

Sophia 106, 108, 201, 250

Sophia kai nous (sabedoria e inteligência) 250

Sophos (sábio) 86

Soter (Salvador) 195, 273

Spengler, Oswald 389

Spenta Mainyu 300

Spinoza, Baruch 83

Spiritus (Espírito) 101

Spoudaios (homem maduro) 262, 285, 316, 318, 333

Ssu-ma Ch'ien 348-350, 355

Ssu-ma T'an 350, 355

Stalin, Joseph 190

Stasioteia (Estado de hostilidade) 295

Stasis (condição) 190

Stoicheia (espíritos elementares) 330

Stromateis (Clemente de Alexandria) 171, 172, 173

Substantia (substância) 101

Suméria e sumérios 122, 123, 125, 153, 154, 212, 346

Summum bonum 96

Summus deus 62, 152

Super-homem 325, 333, 412

Superstição 99, 191, 313

Supiluliumas 126

Susiana 203

Systema (composição) 268

Sznycer, Maurice 271

Ta-fu 369, 372

Tais phresin 316

Taiwan 357

Tales 95, 125

Tammuz 142
Tanaim 343
T'ang, rei 366
Tao (caminho) e taoismo 368
Ta onta (as coisas) 239
Tao Te Ching 346
Tarento e tarentinos 193
Tarn, W. W. 217, 218, 220, 224, 227, 230
Tatbestand (evento) 387
Ta theia (coisas divinas) 265
Taxis (ordem) 299, 301
Teágenes de Régio 90
Tebas 150, 181
Tebunah (Discernimento) 107
Teeteto (Platão) 256
Teh (virtude ou poder) 351, 352, 363, 366, 367, 370-373
Teleion (perfeição) 317, 318, 321, 340, 341
Teleios (adulto) 316
Telos (fim) 196
Temor de Yahweh 107, 108
Tempo 10, 13, 14, 20, 21, 23-25, 32, 36, 43, 45, 46, 48, 51, 52, 54, 55, 57-60, 68, 71, 73, 79, 87, 88, 94, 97-99, 101, 104, 106, 108-111, 113, 115, 120-127, 130-133, 136-141, 143, 146-152, 155, 158, 160, 164-167, 170-172, 175, 176, 183-185, 187, 192, 193, 197, 201-203, 208, 212, 217, 221, 229, 230, 238, 239, 241, 242, 244, 245, 248-250, 254, 255, 258-261, 268-270, 274-278, 281, 283, 285-287, 290, 291, 293-296, 302, 304, 310-312, 319, 320, 321, 326, 328, 331, 333, 340, 341, 343, 345, 348, 350, 353-355, 357, 358, 367, 369, 371, 372, 374, 377-380, 382, 383, 385-390, 393, 394, 401, 403, 404, 409-414
Tempo axial 45, 51, 55, 57, 58, 281, 386, 388-390
Tempo cíclico 46, 59, 125, 136-140
Tempo da Narrativa 106, 148, 160, 320
Tempo linear 45, 55, 136
Tempo rítmico 133
Tenebrae 341
Teodiceia 127, 131, 387, 408
Teofania 24, 49, 50, 85, 103, 294, 295, 297, 298, 301-306, 309-313, 317, 318, 320-323, 327, 329-332, 335, 336, 341, 342, 359, 380, 381, 399, 400, 402, 404
Teofania espiritual 311, 312, 321
Teofania noética 49, 103, 301, 311, 312, 317, 320-323, 336, 342, 381
Teófilo 331
Teogonia 46, 91, 116-118, 120, 131, 141, 162, 163
Teogonia (Hesíodo) 94
Teogonia romântica 131
Teologia 45, 98-100, 103, 105, 125, 130, 151, 155, 172, 192, 302, 303, 338, 359, 365, 379, 392, 396. *Ver também* Cristianismo; Religião; teólogos específicos
Teologia menfita 105, 125, 151, 172, 365, 396
Terah 401, 403, 404
Terceira era 340
Terceiro domínio 281
Terminus a quo 293
Tertuliano 46, 101, 102, 331
Tessalonicenses, Epístola aos 196, 197
Tétradas 77
Texto massorético 143
Thackeray, H. St. J. 143
Thalassa (mar) 268, 270
Thanatos (morte) 319, 323
Thaumasion (maravilhas) 257
Thaumaston 257
Thaumazein (estar perplexo) 256, 257
Thaumazon (perplexo) 255
Theanthropos (homem-Deus) 331, 332
Theion (fundamento divino) 254, 255, 257
Theiotaton (a parte mais divina) 306
Theorema (espetáculo) 22, 183-185, 190, 274
Theoria theou 306
Theoria (visão) 183
Theosebeia 300
Theoten (deuses) 218
Theotes 62, 379
Thlipsis (aflição) 311
Thnetos 253
Thomas, F. W. 229
Thomas, Ivo 37
Thymos (coração) 228
Ti 371

Tiamath 105
Tibério 101
T'ien-hsia ("tudo-sob-o céu") 50, 51, 345-348, 357, 363, 365-369, 374, 375
T'ien-ti (mundo) 357
T'ien-tzu 364
Timeu 161
Timeu (Platão) 63, 65, 85, 87, 95, 96, 106, 165, 293, 294, 299, 300, 302, 306, 321
Tipos de existência 15, 17, 18, 53, 373
Tipos de ordem 15, 18, 21, 23, 53, 54, 58
Tirania 188
Tirídates de Pártia 230
Titanomaquia 117
Titereiro (manipulador de marionetes) 330
Tito Lívio 349, 390
Toldoth (gerações) 105
To martyrion tou theou 337
Tomás de Aquino, Santo 68, 336
Tomé, Atos de 78
Tonos 93
Ton planomenon 181
Ton politeuomenor 181
To pan (o todo) 125
Topoi 188-192, 218
Torá 45, 46, 84, 87-90, 104, 105, 108-110, 112, 159, 177, 206, 328. Ver também Bíblia
To theion (o Divino) 254, 255, 257
Toynbee, Arnold J. 45, 48, 55, 57, 58, 238, 241, 248, 277, 389
Tractatus theologico-politicus (Spinoza) 83
Transfiguração 49, 50, 62, 70, 215, 296, 310, 318-320, 325-328, 330, 334, 336, 338, 340-343, 379, 383, 387, 390-393
Translatio Imperii 217, 248
Triopas 172
Tripolitikos (Dicearco de Messina) 189
Tucídides 48, 239, 246, 247, 249, 333, 390
Tusrata 126
Tutmós III 270
Tyche (Fortuna) 185

Um (Uno) e Ilimitado 48, 117, 239, 249-251, 254, 255, 258, 298, 300
Universalidade 47, 177-179, 199, 200, 204, 205, 275, 281, 282, 383

Upanishads 398-400, 402
Ur 175
Urano 126, 166, 257
Uruk 122
Ussher, Bispo 291, 293
Utopia 124, 165, 295
Utu-hegal 122

Vacui 55
Valenciano 73, 74, 77
Varrão 192
Veleio 94
Verdade doutrinária 94
Versoehnung (reconciliação) 326
Véstia 94
Via negativa 86, 87, 107, 400, 402, 403
Vico, Giambattista 57, 370
Vida de Alexandre (Plutarco) 222, 227-229
Violência 81, 122, 200, 212, 239, 258, 260, 263, 325, 409. Ver também Guerras
Vir-a-ser 243-245, 306
Virgílio 146, 170
Virtudes 36, 88, 96, 125, 127, 131, 160, 199, 218, 225, 227, 342, 349, 351, 370, 371, 383, 402, 414
Vishnu 399
Voegelin, Eric 9-38, 98, 269
Voltaire 123, 292
Volz, Paul 401
Von Rad, Gerhard 104, 105, 107, 142, 146, 147, 155
Vontade de potência 265

Waddell, W. G. 150
Walbank, F. W. 183
Waley, Arthur 366, 367
Wang (posição suprema) 351, 352, 362, 369, 370, 374
Watson, Burton 348, 355
Weber, Max 50, 359, 360
Weber-Schaefer, Peter 348, 361, 380
Weissbach, F. H. 212, 213
Wen/wen (cultura) 350, 366, 367
Wesen 336
Wildung, Dietrich 270

Wilhelmsen, Frederick D. 27, 28, 37
Wilson, John A. 126, 153, 270
Wissenschaftlicher Sozialismus 341
Wissenschaftslehre 341
Wolfson, Harry Austryn 83, 84
Wu/*wu* (guerra) 350, 366, 367
Wu pa 370
Wu-ti/*wu-ti* 349, 350, 370

Xantipa 138
Xenófanes 297
Xenofonte 34, 181, 183, 223
Xerxes 47, 213-216, 244, 246, 272, 274, 279

Yahweh 79, 80, 105-108, 126, 155-157, 159, 280, 281, 298, 302, 317. *Ver também* Deus
Yajnavalkya, Brahmana 398, 399
Yam-Nahar 271

Yao, Imperador 350, 352-354, 369
Yü 350, 353, 384

Zaehner, R. C. 79
Zama, batalha de 185
Zaratustra 201
Zedakah (redenção) 280
Zelotismo 73, 159
Zenão 94, 98, 101, 102, 218, 219
Zetesis (busca) 242, 255, 323, 329
Zeus 49, 96, 101, 163, 166, 168, 213, 226, 227, 272, 295, 298, 303, 333
Zeus Trifílio 166, 168
Zodíaco 139, 140
Zoon noetikon 154
Zoon noun echon 324
Zoon politikon 154
Zoroastro e zoroastrismo 79, 202, 204, 211, 212, 215, 216, 300, 373

Edições Loyola

editoração impressão acabamento

rua 1822 nº 341
04216-000 são paulo sp
T 55 11 3385 8500/8501 · 2063 4275
www.loyola.com.br